Artistic Face And Emotional Control

예술적 얼굴과
감정조절

임상빈 지음

박영사

머리말

안녕하세요, 〈예술적 얼굴과 감정조절〉의 저자, 임상빈입니다. 이 책은 대학에서 한 학기 15주차 수업을 진행하는 형식으로 진행됩니다. 이를 통해 예술적 관점에서 얼굴을 분석하고 다양한 예술작품을 비평할 수 있으시기를 그리고 사람의 다양한 감정을 말과 이미지로 표현하고 조절할 수 있으시기를 바랍니다.

배경으로는 2020년 상반기, 박영사에서 저의 책, 〈예술적 얼굴책〉 그리고 〈예술적 감정조절〉이 출간되었습니다. 그리고 이 둘을 종합하여 2020년 하반기, 국가평생교육진흥원에서 주관하는 대한민국형 온라인 무료 공개 강의인 Kmooc에 이 책과 같은 제목의 〈예술적 얼굴과 감정조절〉 수업을 진행했습니다. 참고로 이 수업은 아직도 활발히 진행중이며 중국형 대학교 온라인 수업인 XuetangX에서도 같은 수업이 진행되었어요. 결국, 여기서 강의한 원고를 바탕으로 더욱 완성도 높은 형태로 이 책이 출간되었습니다.

목적으로는 매일같이 마주하는 '얼굴'과 시시각각 변화하는 '감정'을 이해하는 새로운 방식을 제안합니다. 이를 위해 전반부는 '구체적인 얼굴' 그리고 후반부는 '추상적인 감정'을 다루죠. 얼굴과 감정을 일종의 '미술작품'으로 간주하고는 '예술적인 눈'으로 세상을 바라보기를 시도하는 거예요. 이를테면 실질적인 적용을 위해 다양한 표를 고안하여 제시합니다. 이를 통해 궁극적으로는 스스로 내 삶의 주체가 되고, 나아가 풍요롭게 세상을 음미하기를 바랍니다. 우리는 모두 다 소중한 '내 인생의 감독'이기에.

특색으로는 우선, 동양과 서양, 역사와 동시대를 막론하고 좋은 미술작품과 문화유산이 지닌 '마음의 모양'을 나름대로 상상하며 음미하는 기회를 제공합니다. 다음, 미술, 디자인 등 여타 미디어 담론에만 국한하지 않고 다양한 계통, 즉 철학, 문학, 심리학, 사회학, 수학, 과학 그리고 전반적인 미용, 성형 등에 음

양론, 주역, 관상학을 아우르는 유구한 전통사상을 융합하여 폭넓은 인문학적 토대를 마련합니다. 결국, 이를 통해 '창의'적이고 '비평'적인 감성과 사고, 통찰과 행동을 유도합니다. 나아가 '몸과 마음', 즉 조형과 내용, 이미지와 이야기의 창조적이고 생산적인 통합을 도모합니다. 부디 이 책이 의미 있고 행복한 인생을 사시는데 도움이 되기를 바랍니다.

특히, 전반부에 나오는 사진 도판은 모두 미국 뉴욕 메트로폴리탄 미술관에서 스스로 촬영했습니다. 2019년, 뉴욕에 연구년으로 체류하며 수시로 해당 미술관을 방문했거든요. 당시 촬영의 조건식은 이랬습니다. 첫째, 내 손톱보다 큰 얼굴은 다 찍는다. 둘째, 입체적인 얼굴은 사방을 빙 돌며 다양한 각도에서 많이 찍는다. 한 번 방문하면 체류시간은 다섯 시간 내외, 당일에 촬영한 사진의 개수가 1,000장을 넘기는 경우도 여러 번 있었으니 정말 열심히도 돌아다녔네요. 그렇게 저장된 수많은 파일, 내 나름의 빅데이터로서 소중한 자료가 되었습니다. 아마도 해당 미술관의 직원을 제외하면 저만큼 많이 돌아다닌 사람, 찾기 힘들 것입니다.

그런데 촬영 당시에 무념무상? 절대 아니었습니다. 나름 머릿속에서는 우주를 여행하며 몹시도 부산했으니까요. 운명의 장난인지 전 세계로부터 수많은 사람의 형상이 어쩌다 보니 여기 모여 바로 내 눈 앞에 놓였습니다. 그래서 저는 우선, 세세히 그들을 관찰했습니다. 다음, 꼼꼼히 해당 설명서를 읽었습니다. 그러면서 평상시 관심 있던 관상과 주역 이론 그리고 나만의 예술적 감상력 등을 바탕으로 그들로 빙의하는 등, 그들의 운명을 대리 체험하고자 노력했습니다.

그리고 체감했습니다. 제가 느낀 그때 그 기운, 알게 모르게 그들의 얼굴 곳곳에 마치 지문이나 나이테 혹은 블록체인인 양, 지금도 고이 아로새겨져 있다는 것을. 실제로 그들의 영혼 어린 기운인지, 아니면 뛰어난 감각으로 이를 표현한 작가의 예술적 기운인지… 혹은 한참 시공을 가로질러 그들을 통과하는 나의 우주적 기운인지… 여하튼 이와 같은 나날을 보내며 2019년을 마무리하는 즈음, 마침내 〈예술적 얼굴과 감정조절〉의 이론적 원리가 정립되었습니다.

스스로 자부하기를 그야말로 새로운 학문의 개척입니다. 더불어 이 책에서는 마치 구어체로 수업을 진행하듯이 보다 쉽고 친숙하게 해당 내용을 소개하고자 노력했습니다. 앞으로 해당 분야 입문서로서 잘 활용되면 좋겠습니다.

바야흐로 무한한 자료와 재빠른 처리에 능한 인공지능의 시대, 갈 길 잃은 의식과 처리 불가 감정에 살고 죽는 우리네 사람들, 모두 다 이리 오세요. 예컨대, 예술 분야를 진로로 선택한 학생, 예술 및 인문정신에 관심 있는 일반인, 큐레이터 및 미술비평가를 진로로 선택한 취업준비생, 한국 전통사상에 관심 있는 일반인 혹은 왠지 모르게 여기에 끌리는 지구인 그리고 의미를 찾아 떠도는 우주인, 모두 다 대환영입니다. 찌릿찌릿 통하면 뭉쳐야 제 맛이죠.

우리, 매일같이 주변 길거리에 혹은 내 마음 안에 끊임없이 명멸하는 수많은 예술 작품을 음미하며 앞으로도 여기 내 인생, 쭉 재미있게 살자고요. 이 책은 이와 같은 기쁨과 고민의 징표입니다. 정답은 만들기 나름이니 우리는 꿈꾸고 진심은 통합니다. 그래, 내가 세상이다. 그것만이 내 세상.

차례

들어가며

: 세계를 보는 세계관: 생각 알고리즘

얼굴표현론

감정조절론

안녕하세요? 〈예술적 얼굴과 감정조절〉, 줄여서 '예얼감' 수업을 맡은 임상빈입니다. 기왕 한세상 사는데 잘 살아야죠? 그렇다면 그대의 '생각 알고리즘', 즉 세계를 보는 세계관을 한층 업그레이드해보아요.

이 수업은 크게 두 파트로 나뉩니다. 수업의 전반부는 〈얼굴표현론〉 그리고 후반부는 〈감정조절론〉! 이름에서 알 수 있듯이 전반부에서는 여러 시공의 많은 얼굴을 살펴보며 그 기운을 분석할 것입니다. 그리고 후반부에서는 미술작품을 하나의 마음이라고 가정하고 다양한 작품을 통해 여러 감정을 느껴볼 것입니다.

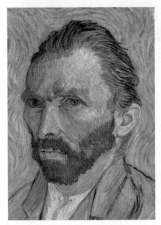
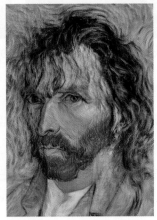

Vincent van Gogh (1853-1890), Self-Portrait, 1889

얼굴 하나 볼까요? 왼쪽은 삶의 치열한 모습을 그린 작가의 자화상이에요. 그리고 오른쪽은 그 이미지를 조작했어요. 상대적으로 오른쪽이 덥수룩하죠? 즉, 왼쪽은 상대적으로 말쑥하니 다듬어진 모습을 보여주고 싶어 하는데 오른쪽은 헝클어진 모습을 보여주고 싶어 하는군요.

그렇다면 왼쪽은 "더 이상의 문제는 우선 그만, 힘들어. 이제는 나를 찾고 싶어"라는 식의 뜨거운 가운데 애써 잠잠한 마음이라면 오른쪽은 "앞으로 어떤 일이 일어날지 몰라. 힘들지? 원래 인생이 그런 거야"라는 식의 이리저리 끓어오르는 마음이 느껴져요.

그러고 보니 내 기질과 세상의 무게가 만나 나름의 춤을 췄는데요, 이에 대한 마음의 입장은 서로 좀 다르군요. 그럴 수 있습니다.

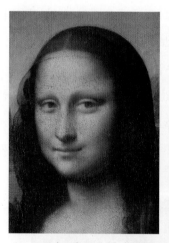 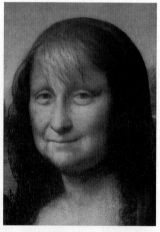

Leonardo da Vinci (1452–1519), Mona Lisa, 1503-1506

하나 더 보죠. 왼쪽은 미소가 아름다운 나이 적은 여자예요. 그리고 오른쪽은 미소가 아름다운 나이 많은 여자예요. 많이 변했나요? 오른쪽이 앞머리가 내려오니 더 편안해 보이기는 하네요. 볼이 좀 처지고 살짝 입술은 말려들어 가며 눈 주변도 좀 퀭해졌어요. 그런데 오른쪽을 1인칭 시점으로 볼 때 좌측 입꼬리가 상대적으로 올라가니 약간 비대칭이 느껴지네요.

네, 인생이 쉽기만 했겠어요? 매사에 중심을 잡기란 여간 어려운 일이 아닙

니다. 그래도 전반적으로 보기 좋습니다. 세월을 거스를 사람, 없습니다. 세월을 즐기는 사람, 있습니다. 있는 모습 그대로 자신을 음미하며 한세상 살아야죠. 때에 따라 변하는 것도 축복이요, 변하지 않는 것도 축복입니다.

기왕이면 앞으로 다가올 '5차 혁명'을 '예술 혁명'으로 꿈꾸며 '예술 인간', 즉 예술가의 눈으로 세상을 바라보는 여러분이 되시길 바랍니다. 우리는 모두 예술가입니다. 그렇다면 이 세상은 멋진 전시장이자 가열찬 작업실입니다. 세상 만물은 마음먹기에 따라 언제라도 충분히 예술적일 수 있습니다.

이를테면 우리는 '얼굴 감수성'이 그 누구보다도 뛰어난 종족입니다. 조금만 바뀌어도 바로 느낌 오잖아요. 그렇다면 그야말로 길거리가 그리고 온갖 미디어가 예술적이 됩니다. '얼굴은 과학'이다? 글쎄요, 중요한 건 '얼굴은 예술'입니다.

그런데 여러분의 마음은 안녕하십니까? 혹시나 자신의 감정이 문제적인 경우 있으신지요? 저는 종종 있습니다. 그렇다면 만약에 감정이 예술적인 재료가 된다면 세상살이 흥미로워집니다. '감정은 문제적'이다? 글쎄요, 중요한 건 '감정은 예술적'입니다.

그야말로 예술과 인문학 그리고 통찰이 만나면 많은 일들이 이루어집니다. 예술의 일상화를 통해 '창의적인 만족감', '사회적인 공헌감', 그리고 '내 삶의 뿌듯함'이 절실합니다. 바라건 대 스스로 예술하기와 상호간의 수많은 대화를 통해 멋진 인생 살자고요. 예술은 우리에게 열려 있다. 나아가 예술은 우리를 꿈꾼다. 네, 그렇습니다. 이제는 자연스레 예술이와 만날 시간입니다. 그야말로 장난 아닐 거예요. 예술이와 그대는 함께 가는 생산적인 동료입니다. 한 지붕 한 가족.

이제 〈예술적 얼굴과 감정조절〉 수업을 통해 본격적으로 아름다운 마음먹기 연습, 같이 해보시겠습니다.

Artistic Face And Emotional Control

예술적 얼굴과
감정조절

임상빈 지음

"몸은 마음의 창이요.
마음은 몸의 방이니…"

얼굴의 부위를 상정할 수 있다.
얼굴의 기운을 이해하여 설명할 수 있다.

얼굴과 기운

01 특정 얼굴, 〈FSMD 기법〉을 이해하다

모양 = 형태(Shape) + 상태(Mode) + 방향(Direction)
전반부: '예술적 얼굴책' => 〈얼굴표현법〉 : 구체적인 얼굴을 다룬다.
후반부: '예술적 감정조절' => 〈감정조절법〉 : 추상적인 감정을 다룬다.

안녕하세요? 〈예술적 얼굴과 감정조절〉 수업을 맡은 임상빈입니다. 우리 인생 아마도 한 번 살잖아요? 이 수업은 기왕이면 자신의 얼굴에 책임지는 삶, 나아가 자기 감정을 잘 관리하며 의미 있게 사는 삶을 탐구합니다. 솔직히 제가 태어나고 싶어서 태어난 거 아니죠? 이 모양, 이 꼴로 살고자 갓난아기 때부터 결정한 것도 아니고요. 그래도 우리는 성인으로서 '스스로 결정권'을 가지기를 바랍니다. 즉, 힘을 원해요. 자기 얼굴에 침 뱉는 것이 아니라 책임지는 삶, 자기 감정에 끌려 다니는 것이 아니라 오히려 이를 음미하고 활용하는 삶, 그런 삶을 우리는 바랍니다. 이 수업을 통해 여러 고민을 함께 하며 삶의 통찰력을 키우는 좋은 계기가 되셨으면 좋겠습니다. 들어가죠.

간단하게 이 수업에 대해 말씀드리면, 전반부는 먼저 출간된 〈예술적 얼굴책〉 그리고 후반부는 〈예술적 감정조절〉을 참조하여 풍부한 예제와 함께 보다 쉽고 친근하게 관련 내용을 전달합니다. 그래서 수업명이 〈예술적 얼굴과 감정조절〉, 줄여서 '예얼감'입니다. 참고로 전반부와 후반부에서 활용하는 방법론은 공통적이에요. 대상이 다를 뿐인데요, 전자는 '구체적인 얼굴' 그리고 후자는 '추상적인 감정'을 다루죠.

거울 보면 얼굴 있잖아요? 그리고 명상하면 마음 있잖아요? 내 안의 몸이와 마음이가 어떻게 모종의 관계를 맺으며 작동해왔고, 또한 어떻게 이를 효과적으로 조절해야 인생 재밌어질지 한 번 살펴보자고요. 제 결론은 '기왕이면 이 둘을 그때그때 예술적으로 즐기면서 묘하게 조절하고 멋지게 표현하자!'입니다. 이제 본격적으로 1강 들어가죠.

대망의 1강, 학습목표는 거창하게 말하면 '우주적인 기운', 구체적으로는 '얼굴의 기운'

에 대해 전반적으로 살펴보는 것입니다. 목차에서처럼 각 주차는 세 개의 소강좌로 나누어지는데요, 오늘 1강에서는 순서대로 '특정 얼굴,' 〈FSMD 기법〉, '음양의 관계' 그리고 〈음양법칙〉을 이해해 보겠습니다.

우선, 1강의 첫 번째, '특정 얼굴 그리고 〈FSMD 기법〉을 이해하다'. 여기서는 '얼굴을 보는 눈' 그리고 〈FSMD 기법〉의 적용'에 대해 개괄적으로 살펴볼 것입니다. 들어가죠!

'면상이나 보자!'

아이고, 갑자기 보여드리기가 부끄러워지네요. 왜 이런 이야기를 할까요? 누군가 무슨 행동을 했으면 그 행동만으로 그를 평가하면 될 일 아닌가요?

그럼 예를 들어 얼굴 보고 착해 보이면 행동도 바르고, 안 착해 보이면 행동도 나쁜 것인가요? 이처럼 괜히 얼굴을 보면 판단하는 데 더 헷갈릴 수도 있잖아요? 그렇다면 이거 좀 위험한 생각 아닐까요? 기왕이면 사람은 다 평등해야 하는데 얼굴 보고 판단하면 차별 아닌가?

아, 고민되네요. 다음 장 보시겠습니다.

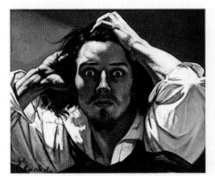

Jean—Désiré Gustave Courbet (1819—1877),
Self—Portrait (The Desperate Man), 1843-1845

• 작가의 자화상으로 깜짝 놀랐는지 꼼꼼히 자신을 보며 분석하는 듯하다.

깜짝이야. 지금 이분 거울 보시는 건가요? 자고 일어났더니 성별이 바뀌었나? 나이가 혹 들었나요? 분명한 건 자기의 현재 모습에 대해 인지하는 중이죠? 아마도 과거의 모습과 차이를 절감하는 것만 같아요.

참고로 이 작품은 작가의 자화상입니다. 뭐, 누구나 자기 모습에 관심을 가지죠. 그런데 이분은 군이 미화의 눈으로 자신을 보기 보다는 사실주의적으로 세게 자기를 대면하고 싶었나 봐요. 있는 모습 그대로? 좀 과장된 것 같기도 하지만… 여하튼 얼굴에 뭐가 써져 있는 걸 발견하고 꼼꼼히 읽으려는 모습 같습니다. 지금 거울 보시고요, 핸드폰으

로 보셔도 좋습니다. 자신의 얼굴 한 번 읽어보죠. 넘어갑니다.

우리 얼굴	인생의 흔적
	마음의 거울

통상적으로 우리 얼굴에는 알게 모르게 뭔가 중요한 정보가 표기되어 있습니다. 쉬운 예로, 매일매일 인상 찌푸려보세요. 그쪽으로 주름살 생기잖아요? 혹은 매일매일 한쪽으로만 씹어보세요. 균형이 틀어지잖아요? 이처럼 얼굴에는 나도 모르게 많은 것들이 축적되며 전시됩니다. 뭔가요? 내가 산 '인생의 흔적'이요. 그래서 얼굴은 일종의 '마음의 거울'도 되는 거죠. 밖으로는 '인생의 흔적', 안으로는 '마음의 거울'!

"웃으면 복이 와요"라는 그때 그 시절 공영방송 코미디 프로그램, 이 제목 정말 말이 되지 않나요? 복이 와서 웃는 게 아니라 웃으니 복이 온다! 그렇다면 웃는 얼굴을 보면 그 사람의 미래도 나름 짐작 가능한 걸까요? 최소한 일종의 중요한 요소는 되겠죠.

"마흔 살이 넘은 사람은 자신의 얼굴에 책임져야 한다."

미국의 링컨 대통령이 이런 말을 했네요. "그 정도 살았으면 책임져!"라는 것만 같아요. 괜히 찔립니다. 그만큼 얼굴이와 마음이는 밀접하게 연동되어 있는 모양입니다. 비유컨대, 오랫동안 함께 살면 서로를 닮아간다더니 이 둘은 일심동체 부부라고 해야 할까요? 즉, 얼굴이와 마음이가 함께 살면 우리는 그걸 '인생'이라 하죠. 물론 때로는 이 둘은 서로 어긋나며 몹시 탓하기도 하는 애증의 관계일 것입니다.

우리 얼굴	탐미의 대상
	관념의 연상

그런데 아무리 마음을 써도 얼굴을 확실히 통제할 수는 없어요. 예컨대, 누군가는 그냥 애초부터 잘생기게 태어나잖아요? 아무리 내가 인생 잘 산들, 자동적으로 얼굴이 잘생겨진다? 쉽지 않죠.

그러나 여기서 분명한 것은 거의 매일같이 우리는 자기 얼굴을 본다는 거예요. 특히나 요즘에는 더더욱 그래요. 거울이 없던 시대, 셀카가 없던 시대랑 비교해보면 바로 견적이 나오죠. 게다가 그야말로 미디어 시대 아닙니까? 좋건 싫건 '외모지상주의'와 같은 문화적 기준에서 자유롭기도 쉽지 않아요. 이와 같이 내 얼굴은 내게 지대한 영향을 끼칩니다. 알게 모르게 말이죠. 잘생기면 호감이 가고 미적으로 즐기게 된다니, 이게 무조건

나쁜 일만은 아니에요. 아니, 사람의 치명적인 조건이죠. '미의 마력에 끌리다.'

물론 얼굴은 미적 대상에만 국한되지는 않아요. 예컨대, 주변에 착하게 생긴 사람 있죠? (해맑은 표정을 하며) 헤~ 무섭게 생긴 사람도 있죠? (독한 표정을 하며) 아이고, 무서워라… 그럼, 어떻게 생기면 못되게 생긴 거죠? (궁금한 표정을 하며) 살펴보면, 그 기준이라는 게 공통적인 경우도 있지만, 모순되거나 충돌되는 경우도 부지기수죠. 더군다나 다들 똑같이 생각한다고 해서 그게 우주적인 진리도 아니고요. 고정관념에 기초한 편견일 수 있으니까요. 그러니 얼굴은 때로는 '탐미의 대상'이면서, 나아가 수많은 '관념의 연상'에서 결코 자유롭지 못해요.

나	→	얼굴	←	너

결국, 내 얼굴이 애초부터 100% 내 책임일 순 없어요. 하지만 나도, 너도, 내 얼굴을 보고 나란 사람에 대해 나름대로 이해하더라. 그러니 얼굴이 내 인생 사는 데 중요하긴 하다. 즉, 알 건 알아야 한다 이거죠. 그래야 책임지고 더 잘하니까. 판단이건, 행동이건… 그렇죠?

'나'와 '너'는 존재합니다. (나를 꼬집으며) 아, 아프잖아요. 그런데 '사람'이라는 보편명사는 존재하지 않아요. 도무지 꼬집을 수가 없잖아요! 좀 유물론적인 관점인가요? 분명한 건 몸 따로, 마음 따로는 실재계에서는 가능하지 않다는 것입니다.

그렇다면 '특정 얼굴'이란 나와 네가 만나고 이해하고 오해하는 격전의 장입니다. 그럼 어떻게 이해하느냐? 당장 자기 얼굴부터 기왕이면 우리 고차원적으로 살펴봐요. 도사 돼야죠.

그런데 얼굴은 기본적으로 예술작품이에요. 여기에 절대불변의 공통된 과학 공식이 쓰여 있는 것은 아니라고요. 즉, 같은 정보를 감지하고도 이를 해석하는 방식은 각양각색이에요. 그러니 '해석' 그 자체에 대해서 우리 한 번 생각해봐야 합니다.

예컨대, 갑자기 누가 내 얼굴을 보며 이런 말을 합니다. 한숨을 쉬면서. "아, 그늘이 있네, 딱하기도 해라." (놀라는 표정을 하며) 엥? 생각해보면, 세상에 그늘 없는 사람 있습니까? 여러분, 마냥 100% 행복하기만 하세요? 누구나 걱정은 있게 마련입니다. 그러니 누군가가 내 걱정을 느끼고 보듬어주면 고맙죠. 즉, 이런 멘트는 누구에게나 해당 가능합니다.

"아, 그늘이 있네, 딱하기도 해라" 울컥! (우는 표정을 하며) 엉엉.

"넌 이런 운명이야." 소위 "네 운명에 대해 말해주마"라고 하면 귀 솔깃해지시는 분들 많죠? 호기심을 자극하잖아요. 불안한 미래에 대한 안정감의 욕구도 충족시켜주고요.

'운명설'에는 여러 종류가 있는데요. 혹시 '사주명리학'이라고 들어보셨어요? 흔히들 '사주팔자'라고 말해요. 하늘이 부여한 내 운명을 점술로 판단해서 알려주는 거죠. 그리고 '관상학'도 들어보셨죠? 운명을 인상으로 판단하는 데 통계적인 자료에 근거했다는 등, 권위가 느껴지지 않나요?

물론 '운명설', '관상학', 다 유사과학입니다. 하지만 마치 '절대무공비법서'인 양, 이를 액면 그대로 받아들이는 분들도 계신 것 같아요. 최소한 오랜 전통 속에서 갈고닦아진 만큼 여러 측면에서 선조들의 슬기와 통찰이 깃들어 있다는 것은 부정할 수 없는 사실일 거예요. 즉, 전통으로부터 배울 점은 배워야지요.

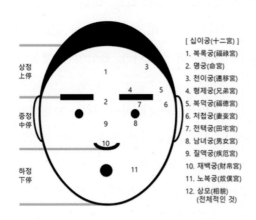

[십이궁(十二宮)]
1. 복록궁(福祿宮)
2. 명궁(命宮)
3. 천이궁(遷移宮)
4. 형제궁(兄弟宮)
5. 복덕궁(福德宮)
6. 처첩궁(妻妾宮)
7. 전택궁(田宅宮)
8. 남녀궁(男女宮)
9. 질액궁(疾厄宮)
10. 재백궁(財帛宮)
11. 노복궁(奴僕宮)
12. 상모(相貌)
　(전체적인 것)

여기 우리 수업과 관련지어 생각해 볼 수 있는 '관상학', 12궁이 보이네요! 예컨대, '전택궁', 즉 눈두덩 부위가 두툼하고 윤기가 돌면 부동산을 많이 가졌다. 즉 부자다! 여러분, 그대의 전택궁 한 번 유심히 살펴보세요. 그런데 가만 생각해보면, 과거 잘사는 경우에는 평상시 잘 먹으니 눈두덩 부위가 두툼했을 가능성이 높고, 못사는 경우에는 평상시 부실하니 그 부위가 홀쭉했을 가능성이 높겠죠? 즉, 자칫 이게 '인과의 오류'일 수 있어요. 이를테면 눈두덩이 두툼하니 잘 사는 게 아니라 잘 사니 눈두덩이 두툼한 거죠.

더불어 얼굴을 수직으로 상정, 중정, 하정으로 분류했을 때 동양 관상학은 위를 초년, 중간을 중년 그리고 아래를 말년이라고 간주해요. 예컨대, 40대, 50대… (손가락으로 콧대를 위에서 아래로 훑으며) 그런데 왜 이걸 이렇게 파악하는지 생물학적으로도 이해가 가요. 이를테면 어릴 때는 먼저 머리가 발달하잖아요? 그러니 뱃속에서부터 영양상태가 좋았어야죠. 그리고 나이 들어서는 영양식을 잘 먹어야 하는데, 턱 관절이 나쁘면 건강하지 못할 위험이 있죠. 그렇게 보면 일면 이와 같은 해석이 수긍은 갑니다. 하지만 콧대가 40대다? 글쎄요, 솔직히 그렇게 똑 부러지게 숫자로 말할 수는 없죠. 이를테면 70세 시대와

객관적인 과학 절대적인 지식 명사적 실제 변치 않는 숙명 정답을 내포한 관상	VS.	주관적인 예술 상대적인 해석 동사적 과정 만드는 운명 표현하는 인상

100세 시대는 다르니까요.

결국, 어느 한 부위를 절대적으로 '딱 뭐다'라고 상징적으로 단정 짓는 건 문제의 소지가 많아요. 도대체 여기 이 부위를 달달 외우는 게 무슨 소용이 있나요? 암기보다는 지혜가 중요하죠.

따라서 이 수업에서 제가 전제하는 입장은 여기 표에서 왼쪽보다는 오른쪽에 치우쳐 있어요. 이를테면 얼굴읽기, 즉 '관상'은 '객관적인 과학'이 아닙니다. 오히려 '주관적인 예술'이에요. 따라서 저는 이를 '절대적인 지식'으로서 영원불변하는 '명사적 실재'라고 간주하기보다는 '상대적인 해석'으로서 가변적이며 주체적인 '동사적 과정'에 주목할 거예요. 더 이상 얼굴은 이미 정해져 있는 '변치 않는 숙명'이 아니거든요. 오히려 앞으로 '만들어가는 운명'의 가능성을 꽃피우는 텃밭이죠. 결국, '정답을 내포한 관상'보다는 예술적인 의미를 '표현하는 인상'을 연구하는 일종의 방법론, 이걸 제시하는 것이 바로 이 수업의 목적입니다.

작품 (얼굴)	→	예술경험	←	전시장 (길거리)

누가 뭐래도 중요한 건, 우리 행복하게 살아야죠. 우선, 관상을 과학이 아니라 예술로 간주하면 한결 마음이 편해져요. 예술에는 유일무이한 정답이 없거든요. 예술에 유일한 진리가 있다면 바로 그건 '예술은 다양하며 새롭다'입니다.

게다가 예술적으로 세상을 바라보면 그야말로 우리 앞에 신세계가 펼쳐집니다. 이를테면 이 세상이 전시장이 되고요, 길거리의 사람들이 각자의 개성을 지닌 예술작품으로 탈바꿈해요. 바로 이게 예술의 마법이죠. 무조건 의미는 정해져 있는 게 아니고요, 여러 모로 내가 그리고 우리가 만들어가는 거예요.

그래서 저는 '어떤 관상이 좋고, 어떤 관상이 나쁘다'라는 식의 납작하고 폭력적인 판단을 여러분에게 강요하지 않을 겁니다. 다만, 사람으로 태어나서 나도 모르게 갖게 되는 우리들의 공통적인 상식, 즉 공감각적인 연상방식을 여러분에게 제시하고, 나아가 이

를 일종의 예술담론으로 전개해보고자 합니다. 즉, 우리는 얼굴로 그리고 마음으로 예술 여행을 떠납니다.

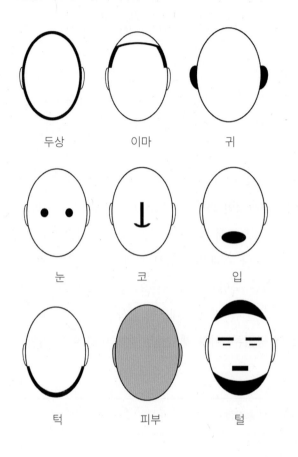

두상 이마 귀

눈 코 입

턱 피부 털

그렇다면 이제 본격적으로 얼굴을 보는 방법! 어떻게 볼 것이냐? 특정 얼굴을 만났습니다. 세상에 똑같은 나뭇잎이 없듯이 얼굴도 서로 다 달라요. 그렇다면 통상적인 모양과는 다른 독특한 차이, 즉 특이점을 발견하는 것이 논의의 시작이에요. 옳다, 그르다, 즉 '차별의 시각'이 아니라 비슷하다, 다르다, 즉 '차이의 시각'으로 얼굴을 바라봐야 하는 것이죠.

이를테면 어떤 얼굴은 얼굴형이 독특해요. 혹은 이마가 튀는 얼굴도 있어요. 귀가 확 부각되는 얼굴도 있고요. 눈이 부리부리한 얼굴도 있죠. 누가 뭐래도 코가 주인공인 얼굴도 있고요. 자꾸 입을 보게 되는 얼굴도 있죠. 턱의 힘이 강력한 얼굴도 있어요, 자꾸 피부가 보이는 얼굴도 있고요. 자꾸 털이 느껴지는 얼굴도 있죠.

이와 같이 두상, 이마, 귀, 눈, 코, 입, 턱, 피부, 털 등… 결국 얼굴이 한 편의 영화라면, 주연에 주목해야 극을 잘 따라갈 수 있죠. 주연이라… 여러분이 오디션 심사위원이라고 한 번 생각해보세요. 어떻게 심사할까요? 다들 독특한 방법이 있으실 거예요.

예를 들어 쓱 보고 눈을 감은 후에 먼저 떠오르는 얼굴 부위라든지, 아니면 애초에 눈을 흐릿하게 뜨고 꼼꼼히 살펴본다든지. 여하튼 자꾸 보며 발굴하다 보면, 당연히 나름의 노하우가 생기실 것입니다.

이제 새로운 얼굴을 만날 때면 주연을 한 번 선발해보시죠. 그리고 주연을 보조하는 조연도 선발해보시고요. 항상 핵심배우는 여러 명이니까요. 그러다 보면 세상 참 바빠

집니다.

〈얼굴 부위표〉에는 종종 활용 가능한 핵심배우를 나열해 놓았어요. 참고로 앞으로 이에 대한 이야기를 서술할 때, 개별부위를 꺽쇠괄호([]) 안에 표기해주면 읽기 편합니다. 이를테면 그냥 두상이 아니라 [두상], 이렇게 기술하면 누가 봐도 핵심배우 맞잖아요? 그래서 저도 전반부의 얼굴 그리고 후반부의 감정 뒷부분에 각각 이 표기법을 활용합니다.

●● 얼굴 부위표

기초부위 9개	두상	얼굴형, 안면, 상안면, 중안면, 하안면, 정수리 앞, 정수리 뒤, 볼, 광대뼈(관골), 앞 광대, 옆광대, 관자놀이, 머리통, 두정골(마루뼈), 후두골(뒤통수 뼈), 측두골(관자뼈)
	이마	눈썹 뼈, 발제선, 발제선 중간, 발제선 측면, 위 이마, 중간 이마, 아래 이마, 이마뼈(전두골)
	귀	외륜, 내륜, 귓구멍, 귓불
	눈	눈 중간, 눈꼬리, 눈 사이, 눈가피부, 눈 부위, 안와(눈 주변 뼈), 미간, 인당, 눈두덩, 위 눈꺼풀, 쌍꺼풀, 눈동자, 아래 눈꺼풀, 애교살
	코	콧대, 콧대 높이, 콧대 폭, 코끝, 콧볼, 인중, 코 바닥, 콧부리, 콧등, 코기둥, 코뼈(비골), 콧구멍
	입	윗 입술, 아랫 입술, 입꼬리, 이빨, 잇몸, 혓바닥
	턱	턱, 턱 끝, 상악, 하악
	피부	이마 주름, 눈가 주름, 미간 주름, 인당 주름, 볼 주름, 팔자 주름, 턱 주름, 다크서클
	털	눈썹, 눈썹 중간, 눈썹꼬리, 눈썹 사이, 머리털, 속눈썹, 코털, 콧수염, 턱수염, 구레나룻, 귀 털

이제 표를 보시면, '기초부위'를 9개로 설정해 놓았어요. 두상, 이마, 귀, 눈, 코, 입, 턱, 피부, 털, 이렇게요. 그리고 개별 부위 항목에는 여러 세부 부위들이 나열되어 있네요. 이 표, 필요에 따라 참고해주세요. 하지만 이게 다는 아닙니다. 그리고 꼭 이렇게 봐야만 할 하등의 이유는 없어요. 이를테면 해부학에 도통한 분은 해부학적인 용어를 사용할 수도 있겠죠. 결국, 다 아는 만큼 보이는 겁니다. 영화는 내가 찍는 것이니까요.

여러분, 새로운 얼굴이 몰려옵니다. "이 모양, 이 꼴…" 먼저 핵심 배우들을 선발하셨으면, 본격적으로 이제 개별 배우를 분석해봐야죠. 어떻게 할까요? 제가 고안한 방법, 다음과 같습니다.

모양		
형태	상태	방향

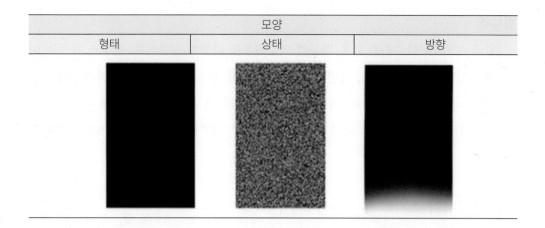

우선, '형태'를 파악합니다. 음… 직사각형 네모로 세로가 길군요. 다음, '상태'를 파악합니다. 음… 깔끔하게 단일한 색조가 아니라 지글지글 총천연색, 부산하군요. 마지막으로 '방향'을 파악합니다. 상승하는 느낌인가요? 막 위로 떠나가는 중인지 아래가 많이 흐릿하군요.

이와 같이 이 수업에서는 특정 '모양'을 '형태', '상태', '방향'으로 분석합니다. 코로 예를 들자면, '형태'! 코가 각지고 크군요. '상태'! 코에 기름기가 줄줄 흐르는 게 윤택하군요. '방향'! 위쪽으로 쑥 올라갈 것만 같군요. 이렇게 부위별로 분석하다 보면 얼굴, 흥미진진해집니다. 각자의 개성으로 경합을 벌이게 되니까요.

●● **<얼굴표현법>: <FSMD 기법> 수회 수행**

FSMD 기법 (the FSMD Technique)	순서	Face(부部)	Shape(형形)	Mode(상狀)	Direction(방方)
	1 회	얼굴 부분 1	형태	상태	방향
	2 회	얼굴 부분 2	형태	상태	방향
	여러 회	↓ (…)	↓ (…)	↓ (…)	↓ (…)
		종합			

저는 이를 체계적으로 조직해서 〈얼굴표현법〉을 만들었습니다. 어떻게 활용하느냐? 방법은 이렇습니다. 개별 얼굴부위별로 중요한 배역의 순서대로 하나씩 분석해보고 이를 합산하는 건데요. 예를 들어 특정 얼굴의 주연이 총 3개예요. 눈, 코, 턱이라고 해볼게요. 그러면 우선, 눈의 '형태', '상태', '방향'을 분석합니다. 음… '형태'! 눈이 크고 동그랗군요. '상태'! 눈이 여리고 촉촉하군요. '방향'! 눈이 중간으로 모이는 듯하네요. 여기서는

이게 〈얼굴표현법〉 1회입니다.

다음, 코의 '형태', '상태', '방향'을 분석합니다. 음… '형태'! 코가 살집은 없고 뼈대가 잘 드러나네요. '상태'! 엄청 단단해 보이죠. '방향'! 앞으로 튀어나올 것만 같네요. 이게 2회네요.

다음, 턱의 '형태', '상태', '방향'을 분석합니다. 음… '형태'! 턱이 뾰족하고 긴 게 세모 나네요. '상태'! 수염 하나 없이 참 말쑥하네요. '방향'! 아래로 쭉 내려올 것만 같군요. 이게 3회예요. 물론 핵심 배우의 숫자가 늘어나면 이 분석은 계속 이어질 수 있습니다. 그리고 나서 이들의 분석을 종합하면 비로소 〈얼굴표현법〉이 완성됩니다.

표를 보시면 개별 얼굴부위는 한자로 '부' 그리고 영어로 'Face', '형태'는 한자로 '형' 그리고 영어로 'Shape', '상태'는 한자로 '상' 그리고 영어로 'Mode', '방향'은 한자로 '방' 그리고 영어로 'Direction', 이렇게 표기합니다. 여기서 영어의 앞 글자를 따면 'FSMD'가 되죠? 그래서 저는 이를 〈FSMD 기법〉이라고 부릅니다. 그런데 한 얼굴에서 〈FSMD 기법〉은 보통 여러 번 수행해야 해요. 아까 말씀드린 것처럼 핵심 배우의 숫자만큼요.

앞으로의 강의에서 우리는 많은 얼굴을 분석할 겁니다. 얼굴을 예술작품으로 전제하고요. 그런데 이 수업에서 소개하는 방법론은 얼굴뿐만 아니라 실제로 세상만물에도 다 적용 가능해요. 따라서 같은 방법론을 마음의 성찰에도 적용해보고 실제 작품의 감상에도 적용해볼 겁니다. 정말 멋진 여행길이 될 거예요.

여기서 주의할 점! 물론 공자(孔子, BC 551－BC 479)가 말했듯이 '얼굴보다 몸이 그리고 몸보다 마음이 좋은 게 더 중요'해요. 생각해보면, 얼굴은 몸의 한 부분으로 그저 겉으로 드러난 모습일 뿐이죠. 다른 예로, 철학자 헤겔은 당대의 골상학자들의 '골을 부숴버려라' 라고 말할 정도로 정신이 아닌 육체로 사람을 판단하는 것에 매우 비판적이었어요.

그렇지만 겉과 속을 구분하고, 이를 차등의 관계로 만드는 수직적인 이분법은 위험해

요. 이를테면 마냥 겉모습을 무시할 수는 없거든요. 속은 어떻게든 겉으로 드러나게 마련이죠. 즉, 마음이 좋다면 자연스럽게 얼굴도 좋아져요.

한편으로 겉은 속에 영향을 미쳐요. 남뿐만 아니라 자기 자신에게도. 그리고 겉모습은 그 자체로 많은 이야기를 해요. 가끔씩은 속마음을 화끈하게 드러내며 혹은 그 이상으로. 예를 들어 전시장에서 우리는 '미술작품'을 대면하고는 '작가의 영혼'을 느껴요. 즉, 겉모습을 보고 속마음을 아는 거죠. 굳이 작가와 함께 살거나 긴 대화를 하지 않더라도 혹은 그렇기 때문에 더욱 깨끗한 눈으로 고차원적인 너머의 세계를 쉽게 체감하게 되는지도 몰라요.

물론 여기에는 보는 사람의 내공과 통찰력, 지난한 훈련과 화끈한 깨달음이 요구돼요. 이를 갖춘다면 미술작품과 마찬가지로 얼굴 또한 영혼으로 가는 유일하지는 않지만 매우 효과적인 통로가 될 거예요. 그래서 그런지 역사적으로 수많은 작가들이 자기 자신 혹은 다른 이들을 그토록 많이도 그려왔죠.

나아가 미술작품을 얼굴로 간주하고 접근할 경우, 새로운 해석과 음미가 가능해져요. '미술작품의 얼굴화'라니, 이는 개인적으로 제가 자주 즐기는 방식이에요. 여러분도 이 수업의 내용을 여타의 작품 감상에 한 번 적용해보기를 강력히 추천해요. 이를테면 추상화를 보고 생뚱맞게 눈과 코 그리고 턱 등을 느낀다니, 재미있지 않나요? 그런데 그게 말이 되는 경우가 정말로 많아요! 그야말로 모든 미술작품은 누군가의 혹은 무언가의 단독 혹은 집단 '초상화'거든요. 다른 분야의 여러 산물들이 비유적으로 또한 그러하겠지만, 시각언어이기 때문에 더더욱 그래요.

개인적으로 보면, 이목구비가 다 나오거나 부분만 나오건, 정면이거나 측면이건, 아니면 또렷하게 그려졌거나 아니건 간에 보통 작품에 눈은 있더라고요. 즉, '눈 맞추기'야말로 수많은 대화의 시작이에요. 아, 눈 또 어디 갔지? 앞으로 우리는 엄청나게 많은 눈을 맞출 것입니다. 그러면서 한층 마음을 업그레이드할 겁니다. (주먹을 불끈 쥐며) 기대해주세요.

지금까지 '특정 얼굴의 부위를 이해하다' 편 말씀드렸습니다. 앞으로는 '음양의 관계를 이해하다' 편 들어가겠습니다.

02 음양의 관계를 이해하다

세계를 보는 세계관: 생각 알고리즘

이태극: 음기(그림자, 땅地, 아래下) → (기운생동) ← 양기(태양빛, 하늘天, 위上)
삼태극: (기운생동) 음기 ← 중기 → 양기(기운생동)

이제 1강의 두 번째, '음양의 관계를 이해하다'. 여기서는 '기운의 특성'에 대해 살펴볼 것입니다.

우리는 세상만물을 이해하길 원합니다. 우리가 세상만물이니까요. 그런데 우주를 이해하는 '생각 알고리즘', 많죠. 가장 유명한 공식 중 하나로 뉴턴의 '만유인력의 법칙'이나 아인슈타인의 '상대성이론' 등이 당장 떠오르네요. 그래도 과학법칙이 가장 객관적으로 검증 가능하잖아요. 하지만 과학은 여러 미디어로 수집할 수 있는 대상만을 가지고 실험 결과를 도출하니 이 또한 세상 모든 것은 아닐 거예요. 물리적으로 관찰 가능한 대상으로만 세상을 한정지으면 또 모를까요.

그런데 철학자 칸트식으로 말하자면 '물자체'는 우리가 알고 싶어도 어차피 알 수가 없어요. 그래서 상관이 없어요. 결국, 중요한 건 우리가 보는 세상이죠. 실재론은 이렇게 인식론을 만나네요.

우주적인 법칙	→	세상	←	내 마음의 우주

'세상이 세상'이 아니라 '내가 보는 세상이 세상'이다. 철학이 바로 그러합니다. 역사적으로 수많은 철학자들이 세상을 보는 나름의 철학공식을 제안했죠. 이를테면 서양 철학사의 첫 장을 열면 탈레스가 나와요. 그는 '물'로 세상을 파악하려 했어요. 반면에 조금 늦게 태어난 헤라클레이토스는 '불'로 파악하려 했고요. 좀 더 늦게 태어난 아리스토텔레

스는 '4원소설'을 주창하며 물과 불 그리고 공기와 흙으로 파악을 시도했죠. 이들의 논리를 따라가면 다들 말은 됩니다.

　그런데 만약에 '내가 보는 세상이 진짜 존재하는 세상'이라면, 결국에는 내 마음 안에서 말이 되는 게 가장 중요하죠. 겉으로는 '우주적인 법칙'이라며 객관적인 정당화를 바랄 수도 있겠지만, 결과적으로 내 인생에서 중요한 건 '내 마음의 우주'가 내 안에서 평안한 거잖아요. 그래야 내 인생 사는데 내가 행복하죠. 예컨대, 뉴턴은 뉴턴 나름의 불변적 우주 속에서 행복했을 거고요, 아인슈타인은 아인슈타인 나름의 가변적 우주 속에서 행복했을 거예요. 그럼 여러분의 우주는 안녕하십니까?

얼굴표현법
예술적 얼굴책

감정조절법
예술적 감정조절

　이 수업에서 참조한 〈예술적 얼굴책〉에서는 〈얼굴표현법〉 그리고 〈예술적 감정조절〉에서는 〈감정조절법〉을 일종의 우주적인 법칙, 즉 '생각 알고리즘'으로 제안합니다. 물론 지금 이 책만으로도 기본적인 이론, 충분히 이해 가능합니다.

　개인적으로 저는 그동안 별의별 얼굴을 보며 그리고 별의별 마음을 겪으며 생각 참 많았습니다. 그렇게 〈얼굴표현법〉과 〈감정조절법〉이 탄생했어요. 그러고 나니 '내 마음의 우주'가 좀 더 명확해지더라고요. 역사적으로 많은 철학자들이 '생각의 길'을 나름대로 제시하며 세상의 등불을 밝혔듯이 이와 같은 '생각 알고리즘'이 나름의 통찰을 제시하기를 바랍니다.

　"내 얼굴은 우주의 창이요, 내 마음은 우주의 샘이니…" 무슨 '비밀의 주문' 같군요. 〈얼굴표현법〉은 내 얼굴, 〈감정조절법〉은 내 마음을 읽는 전법입니다. 우리 도사돼야죠. 그래야 우주를 날아다닐 수 있습니다. 즉, 내 손바닥이 비로소 우주가 되는 거죠. 한 번 뒤집어볼까요? (확 뒤집으며) 으악!

이게 뭐죠? 바로 마법의 유리구슬입니다. 혹시 유럽의 '마녀사냥' 이야기 들어보셨나요? 이교도를 박해한다는 명분으로 소위 '마녀'로 규정된 이들을 끔찍하게 제거했죠. 이때 등장하는 도상 중 하나가 바로 이런 구슬인데요. 도대체 이게 왜 두렵죠?

눈을 게슴츠레 뜨고 지금 주목하세요. 계속. "구슬아, 구슬아. 어, 떠오른다, 떠올라!" 놀랍죠? 바로 이게 다른 시공을 보여주는 눈, 즉 '시각화의 마력' 때문 아니겠어요? 생각해보면, 예술가들이 빈 캔버스에 이미지를 그리는 행위와 딱 통하죠. 즉, '예술은 마법이다!' 공식 나왔습니다.

"7개 '마법의 공'을 모으면 소원이 이루어진다!" 가슴 설레는 말 아닙니까? 20세기에 제가 어린 시절, 여기 이 만화에 심취했었다는 소문이 있더군요. 사실입니다. 다 모았냐고요? 비밀.

21세기 들어서니 할리우드 영화에서 '마블 유니버스' 세계관이 유행하더군요. 6개의 '인피니티스톤'을 다 모으면 어떤 일이 벌어질까요? 말 그대로 손가락 한 번 까딱하면 큰 일이 납니다. "아, 하나 빼먹었네, 어딨지? (난감해하며) 아니, 진짜로…"

한편으로 7개, 6개, 너무 많아요. 그렇다면 1개! 영화 '반지의 제왕'에서는 1개의 '절대반지'가 압권입니다. (손가락을 보며) "놓고 왔어요…"

●● [태극(太極)]: 이원론적 세계관

이태극				
음기 (그림자, 땅地, 아래下)	→	기운생동	←	양기 (태양빛, 하늘天, 위上)

기왕이면 어떤 공식으로 세상을 보면 좋을까요? 혹시, 동양사상의 정수라 할 수 있는 〈음양법〉 어떨까요? 이게요, 알고 보면 장난 아니거든요? 사람이 무언가를 인식하려면 음, 양의 구분과 같은 '이분법'은 필수예요. 즉, 'A'와 'not A'를 분리하면서 비로소 개념 화가 시작되거든요. 언어도 다 마찬가지입니다. 이를테면 이게 손이라면 당장 발은 아니에요. 그런데 우리는 이걸 발처럼 쓸 수도 있지요. 아, 개념이 복잡해지기 시작합니다. (손바닥을 내밀며) 심오한 '손발론'…

우선, 기본으로 돌아가서 이것과 저것! 세상에는 이것과 저것이 있습니다. 둘이 만나고 싸우고 뒤집히면서 비로소 세상이 기운생동합니다. 그건 바로 '음기'와 '양기'! 전통적인 구분에 따르면 '음기'는 그림자, '양기'는 태양빛, '음기'는 땅, '양기'는 하늘, '음기'는 아래, '양기'는 위입니다. 이렇게 비유적으로 시각화하면 둘의 구분이 선명해지고요, 이 '생각 알고리즘'으로 세상을 바라보면 장점이 커요.

여기서 주의할 점! 〈음양법〉은 필요에 따라 활용하는 방편적인 기초 도구일 뿐입니다. 고정불변의 절대적인 공식이라고 착각하면 세상 골치 아파져요. 결국에는 예술적인 융통성이 중요합니다.

이제 본격적으로 음양의 관계를 살펴보죠. 그런데 이게 뭐죠? 바로 이원론적 세계관, 음양의 '태극'입니다. 여기서 아래쪽은 그늘져 차가운 '음기', 위쪽은 태양빛에 뜨거운 '양기'를 의미합니다. 전통적인 동양철학에서는 이를 우주만물의 근원 그리고 생성변화의 원리라고 간주했어요. 역사적으로는 중국의 고서, '주역'에서 언급되기 시작했고, 북송의 성리학자 '주돈이'가 '태극도설'에서 특정 '생각의 알고리즘'을 명쾌하게 정리했습니다. "무극으로서의 태극이 정하면 음, 동하면 양이 된다." 즉, 원래의 기운이 가만히 있으면 '음기'가 되고, 움직이면 '양기'가 된다니, 정말 멋진 말 아닙니까? 이와 같이 이원론 안에 삼원론과 일원론이 절묘하게 녹아들어 있군요! 감동.

참고로 전통적인 '태극도상'을 보면, '음'을 아래 그리고 '양'을 위에 놓는 것이 땅, 하

늘의 취지에는 잘 부합합니다. 그런데 '아래보다 위를 좋은 것'이라고 생각하는 통속적인 고정관념은 문제적입니다. 따라서 저는 이 수업에서 태극도상을 시계방향으로 90도 회전했습니다. 그리고 특별한 이유가 없다면, 편의상 '음기'는 <u>좌측</u> 그리고 '양기'는 <u>우측</u>으로 통일해서 수업을 진행할 것입니다. 즉, '양음'이 아니라 '음양'입니다.

앞으로 '음양'으로 서로 대구되는 <u>좌측(왼쪽)</u>과 <u>우측(오른쪽)</u>에 해당하는 단어에 밑줄을 그어 알기 쉽게 이를 표기하겠습니다. 한편으로 음양으로 비교되는 이미지 둘을 배치하는 지면 관계상 <u>왼쪽</u>, <u>오른쪽</u> 대신에 <u>위쪽</u>, <u>아래쪽</u>으로 지칭하는 경우도 간혹 있습니다. 물론 이 또한 원 취지는 좌우에 준합니다.

여기서 주의할 점! <u>좌측</u>과 <u>우측</u>은 전혀 차별의 관계가 아닙니다. 예컨대, 제 수업에서 '음양'을 '양음'으로 바꾸어도 그 일관성만 유지된다면 전달하는 내용에는 하등의 변화가 없습니다. 실제로 '음기'와 '양기' 중 절대적으로 더 나은 것은 없습니다. 각자 나름대로 개성적일 뿐이지요. 물론 특정 상황과 구체적인 맥락에 따라 그리고 임의적인 기준에 따라 당연히 서로의 가치는 매번 달라질 것입니다. 그리고 둘이 함께할 때 기운생동, 즉 생명력이 꽃피웁니다.

여기 보면 자석의 S극과 N극이 만나려 하네요. 자기장이 느껴지세요? 그런데 만나지 못하게 억지로 제가 잡고 있습니다. (양손을 떨며) 부들부들… 이와 같이 다른 두 기운이 '대립항의 긴장'을 연출할 때 비로소 드라마가 생생해집니다. 온갖 사건, 사고가 발생하는 거죠. 우리 주변 얘기네요. 우리는 완벽한 죽음의 상태를 아직 모릅니다. 만약에 둘 중 하나가 완전히 사라진다면 아마도 바로 그게 죽음 아닐까요? 자석 하나 빼봅니다, 쏙! 깜깜.

우리가 사는 세상에는 언제나 '음기'와 '양기'가 공존합니다. 그렇다면 이 두 기운을 잘 활용하면 균형 잡힌 삶을 영위할 수 있겠네요. 이를테면 "물불을 안 가리는 패기!" 들어보셨죠? 건강을 위해서는 뭐 하나만 편식해서는 안 됩니다. 골고루 먹어야죠. 차별은 금

물입니다. 그리고 "냉탕온탕을 넘나드는 사람" 들어보셨죠? 참 무서운 사람이군요. 여러 모로 도무지 취약한 곳이 없는, 즉 약점이 없는 사람이에요. 오늘 저도 간만에 욕조에서 훈련을 좀…

이게 뭐죠? 눈을 흐릿하게 뜨고… 아하! 왼쪽은 달, 오른쪽은 태양입니다. 이와 같이 세상일 다 '마음먹기'에 달린 거 아니겠어요?

일월부상도, 조선시대

• 달과 태양이 함께 있다. 따라서 '음기'와 '양기'가 균형을 맞춘다.

조선시대에 유행했던 일월부상도네요. 원래는 궁중에서 임금님의 어좌 뒤에 놓이곤 했는데, 조선 말기에 이르러서는 대중적인 인기를 끌어 민화로도 많이 제작되었어요. 여기서 주연은 달과 태양! 둘 간에 힘의 균형이 팽팽하게 맞는 게 뭔가 흐뭇해 보이는군요. 흐뭇.

그렇다면 '음양'의 성격은 어떻게 다를까요? 다음 표에 보시면 '음기'와 '양기' 그리고 어느 한쪽으로 치우쳤다고 말하기 애매한 혹은 양쪽의 기운이 적절히 균형 잡혀 섞인 '잠기'가 있습니다.

우선, '음기'가 내성적이라면 '양기'는 외향적이에요. 마찬가지로, '음기'가 정성적이라면 '양기'는 야성적이에요. '음기'가 지속적이라면 '양기'는 즉흥적이에요. '음기'가 화합적이라면 '양기'는 투쟁적이에요. 그리고 '음기'가 관용적이라면 '양기'는 비판적입니다. '음은 그늘, 태양은 햇빛'이라는 비유적인 연상기법으로 이들의 성격을 유추해보면 나름 말이 되죠?

음기 (陰氣, Yin Energy)	잠기 (潛氣, Dormant Energy)	양기 (陽氣, Yang Energy)
(-)	(·)	(+)
내성적		외향적
정성적		야성적
지속적		즉흥적
화합적		투쟁적
관용적		비판적

물론 이 외에도 다른 여러 형용사를 활용하여 둘 간의 관계를 상정해볼 수 있습니다. 이를테면 '음기'는 보수적 그리고 '양기'는 진보적이라고 말할 수 있지요. 그런데 어차피 서로 대응하는 단어는 오만가지입니다. 여기서 중요한 건, 이들은 임의적이고 상대적인 그리고 상호보완적인 관계라는 것입니다. 즉, 뭐 하나가 다른 하나보다 무조건 나은 경우, 없습니다. 이 전제하에 앞으로 설명될 〈얼굴표현법〉으로 세상을 바라보면, 말 그대로 세상이 색다른 전시장으로 탈바꿈합니다.

Théodore Rousseau (1812 – 1867),
The Forest in Winter at Sunset, 1845 – 1864

• 침잠하고 고요한 숲속으로 적막감이 흐른다. 따라서 정적이다.

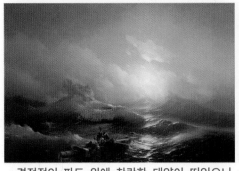

Ivan Aivazovsky (1817 – 1900),
The Ninth Wave, 1850

• 격정적인 파도 위에 찬란한 태양이 떠있으니 생기가 넘친다. 따라서 자극적이다.

이제 '음기'와 '양기'의 '느낌적인 느낌'을 미술작품으로 한 번 감상해볼까요? 위쪽은 침잠하고 고요한 숲속 풍경 그리고 아래쪽은 일몰 혹은 일출의 태양이 찬란한 작품입니다. 우선, 위쪽은 엄청난 태양을 기대한다기보다는 현재의 적막감을 즐기고 있어요. 반면에 아래쪽은 태양을 바라보는 의지가 절절히 느껴져요. 물론 둘 다 가치 있는 에너지예요. 이를테면 때에 따라 관조하고 싶으면 위쪽, 혹은 자극을 받고 싶으면 아래쪽을 보면 되겠군요. 그렇다면 상대적으로 위쪽은 '음기'적 그리고 아래쪽은 '양기'적이네요.

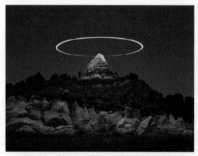

Reuben Wu (1975), Lux Noctis, 2018

• 드론이 산봉우리를 중심으로 도는 모습이다. 또한 넓고 수평적인 산이 안정적이다. 따라서 규범과 절도가 느껴진다.

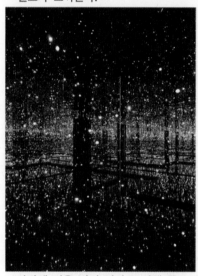

Yayoi Kusama (1929−), Infinity Mirrored Room − Filled with the Brilliance of Life, 2011

• 사방에 거울 벽의 반사로 인해 끝도 없이 조명이 반복되며 공간이 펼쳐진다. 따라서 호기심이 넘친다.

위쪽은 빛을 내는 드론이 산봉우리를 중심으로 도는 장면을 장노출로 찍은 사진작품이에요. 그리고 아래쪽은 사방이 거울 벽인 방속으로 들어가는 설치작품이에요. 방안에 들어가면 그렇지 않아도 많은 조명의 숫자가 무한대로 늘어나며 끝도 없이 펼쳐져요. 우

선, 왼쪽은 하나의 원에 고요히 주목하게 되네요. 그리고 보면 드론, 궤도를 이탈하지 않고 잘도 돌았어요. 명령어를 잘 입력한 걸까요? 여하튼 누가 뭐래도 지킬 건 지켜야죠. 즉, 규범과 절도가 느껴지는군요. 그래서 '음기'적이에요. 반면에 아래쪽은 주목할 게 천만가지예요. 이곳저곳, 볼거리가 참 많잖아요. 그리고 보니 관객마다 주목하는 광경이 다 다르겠어요. 만약에 각자가 생각하는 가장 멋진 사진을 찍어 한 데 놓고 비교해 보면 얼마나 다양한지 바로 느껴지겠죠. 즉, 수많은 호기심이 느껴지는군요. 그래서 '양기'적이에요.

Damien Hirst (1965−),
I Am Become Death,
Shatterer of Worlds, 2006
* 좌우반전

• 원이 안으로 수축한다. 따라서 조신함이 느껴 진다.
• 원이 밖으로 확장한다. 따라서 활달함이 느껴 진다.

여기 보이는 작품 이미지는 좌우 반전되었습니다. 이 수업에서는 가능하면 일관되게 왼쪽은 '음기' 그리고 오른쪽은 '양기'로 기술하려고요. 우선, 왼쪽 원은 경계하며 안으로 수축하니 '음기'적이에요. 반면에 오른쪽 원은 당차게 밖으로 확장하니 '양기'적이에요. 조신함과 활달함이라… 원의 크기는 얼추 비슷한데 분명히 상대적인 성향은 달라 보입니다.

Florentijn Hofman (1977−), Gigantic Bunny Gazing Up at the Moon in Taiwan, 2014

• 거대한 토끼가 공원에 누워 편하게 쉬고 있다. 따라서 여유가 느껴진다.

Florentijn Hofman (1977−), Ducks on Seokchon Lake, 2014

• 큰 오리가 호수 위에 떠서 조금씩 움직인다. 따라서 발랄함이 느껴진다.

　　같은 작가의 작품이에요. 크게 사물을 뻥튀기해서 낯선 풍경을 연출했네요. 그런데 귀여워서 친근하게 다가갈 수 있겠어요. 위쪽은 토끼, 아래쪽은 오리! 우선, 위쪽은 푹 쉬고 있어요. 마치 소파에 큰 대(大)자로 기대어 망중한을 즐기고 있는 것만 같아요. 좋겠다. 반면에 아래쪽은 유유자적하고 있어요. 혹시, 물 밑에서는 나름 열심히 오리발을 파닥거리고 있는 거 아닐까요? 총총총. 물론 둘 다 필요한 기운이죠. 위쪽은 조용한 정지의 기운, 즉 '음기' 그리고 아래쪽은 발랄한 움직임의 기운, 즉 '양기'네요.

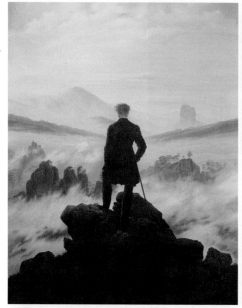

Caspar David Friedrich (1774-1840),
Wanderer above the Sea of Fog, 1818

• 파도가 휘몰아치는 바다에 홀로 서 있다. 따라서 불안한 동시에 결연함이 느껴진다.

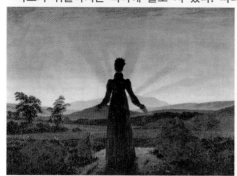

Caspar David Friedrich
(1774-1840), Woman before the Rising Sun
(Woman before the Setting Sun), 1818

• 낮은 평지에서 팔을 벌리고는 해를 바라본다. 따라서 희망과 온화함이 느껴진다.

같은 작가의 대구를 이루는 작품이에요. 둘 다 홀로서기를 감행하며 세상과 맞장을 뜨고 있네요. 우선, 위쪽은 세상이 무섭습니다. 정신 바짝 차려야겠네요. 즉, 준비성이 철저해야 합니다. 반면에 아래쪽은 세상이 찬란합니다. 마음으로 희망을 맞이하는 모습이에요. 참고로 제목을 보시면 일몰 혹은 일출입니다. 중요한 건 마음먹기에 달렸죠. 여하튼 상대적으로 위쪽은 결의가 가득 차니 '음기'적 그리고 아래쪽은 희망이 가득 차니 '양기'적이네요.

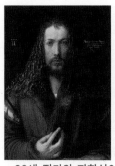

Albrecht Dürer
(1471−1528),
Self−Portrait at 28,
1500

Leonardo Alenza
(1807−1845),
Satire on Romantic
Suicide, 1839

• 28세 작가의 자화상이다. 검은색 배경에 정면 으로 응시한 눈이 확고하다. 따라서 엄숙하다.

• 희화한 제목에서처럼 겁 없이 몸을 던지는 낭만적 인 자살을 풍자했다. 따라서 공격성이 드러난다.

왼쪽은 작가가 28세 때의 자화상 그리고 오른쪽은 낭만적인 자살을 풍자한 광경이에 요. 둘 다 나름의 방식을 잘 활용해서 멋들어지게 미화했죠. 우선, 왼쪽은 심각해요. 마 치 스스로 신이라도 된 양, 엄청 무게 잡고 있어요. '지금은 아무 말도 하지마'라는 듯이 몸소 엄숙함을 시연하고 있네요. 묵언수행중인가요? 여하튼 자신이 희화화되는 걸 좋아 하지는 않을 것만 같아요. 즉, '음기'적입니다. 반면에 오른쪽은 비꼬고 있어요. 즉, 마지 막 순간까지도 너무 멋있잖아요. 혹시 당대의 과도한, 소위 '몹쓸 낭만주의'에 대한 비판 인가요? 여하튼 작가도 자신의 낭만주의적인 조형어법을 화폭에 잘 녹여 놓았습니다. 마 치 한껏 분위기 잡은 패션사진 같네요. 여하튼 희화화하는 제목을 보면, 수비보다는 공 격에 치중하고 있군요. 즉, '양기'적입니다.

James Tissot (1836−1902),
The Farewell, 1871
* 좌우반전

• 여자는 고개를 아래로 향하니 포즈가 소극적이 다. 따라서 마음이 닫혀있다.

• 남자는 고개를 틀어 여성을 응시하니 적극적이 다. 따라서 마음이 열려있다.

이 작품은 좌우 반전되었습니다. 우선, 왼쪽은 소극적이라 '음기'적이에요. 반면에 오 른쪽은 적극적이라 '양기'적이에요. 상상력을 한 번 발휘해볼까요? 우선 왼쪽 입장! "선

넘으면 인연이 잘릴 수 있다" 그래서 그런지 치마에 가위가 매달려 있습니다. 반면에 오른쪽 입장! "열 번 찍어 안 넘어가는 나무 없다" 눈빛과 꽉 잡은 손 좀 보세요. 결국, 겉으로는 오른쪽이 적극적이지만, 그렇다고 해서 꼭 상황을 주도한다고 말할 수는 없겠군요! 이처럼 '음기'와 '양기'는 상황과 맥락에 따라 엎치락뒤치락하며 관계 맺습니다. 그게 인생이에요.

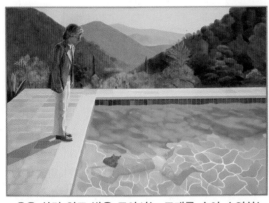

David Hockney (1937 −), Portrait of an
Artist (Pool with Two Figures), 1972
* 좌우반전

• 옷을 차려 입고 발을 모아서는 고개를 숙여 수영하는 • 수영복만 입은 채 온몸이 물에 잠겨서는 수
 인물을 응시한다. 따라서 관조적이며 수동적이다. 영에 열중한다. 따라서 생기가 넘친다.

이 작품은 좌우반전입니다. 제목을 보면, 마치 두 사람이 작가의 자화상인 듯하죠? 우선, 왼쪽은 관조적이라 '음기'적이에요. 반면에 오른쪽은 생기가 넘치니 '양기'적이에요. 이처럼 특정 사안에 대해 양가적인 감정은 누구나 다 있게 마련입니다. 그런데 하나 밖에 없다? 그건 죽은 거예요. 그야말로 삶은 투쟁의 장입니다.

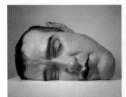

Ron Mueck (1958 −),
Mask II, 2001 − 2002

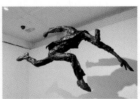

구본주 (1967 − 2003),
이과장의 40번째
생일날 아들에게
해주고 싶은 이야기,
1991

• 얼굴이 눌린 채로 바닥에 붙어 푹 자는 중이 • 몸이 앞으로 기울어진 채 과장된 동작으로 달려나
 다. 따라서 안정감이 느껴지며 정적이다. 간다. 따라서 불안하다.

왼쪽은 한숨 푹 자고 있는 극사실주의 조각이에요. 바로 앞에서 보면 기분이 참 묘해요. 그리고 오른쪽은 과장된 동작으로 허공을 가로지르며 열심히 목표 지점으로 달려가는 이 과장님이세요. 바로 앞에서 보면 소위 웃픈, 즉 웃기면서도 슬픈 아이러니가 느껴

져요. 우선, 왼쪽은 안정적이에요. 바닥으로 빨려 들어가는 것만 같군요. 고생 많았어요. 푹 쉬세요. 즉, '음기'! 반면에 오른쪽은 불안해요. 당장 여기서 저기로 가야만 마음이 풀릴 듯해요. 고생 많으시네요. 꼭 원하는 일 이루세요. 즉, '양기'!

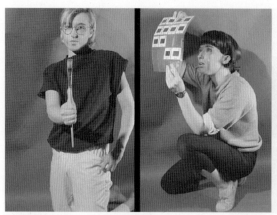

Cindy Sherman (1954−), Untitled
(Male/Female Artist), 1980

• 하나의 붓을 들고는 집중하는 남자 미술작가를 연기했다. 따라서 신조가 곧다. • 여기저기 슬라이드를 관찰하는 여자 미술작가를 연기했다. 따라서 호기심이 느껴진다.

　왼쪽과 오른쪽 모두 한 작가의 작품이에요. 게다가 두 사진의 모델도 작가 자신이죠. 즉, 실제로는 여자 작가인데 왼쪽은 남자 미술작가 그리고 오른쪽은 여자 미술작가를 연기한 거예요. 연기 잘했죠? 우선, 왼쪽은 지금 당장 하나에 올곧게 주목하고 있어요. 즉, 집중력이 느껴지네요. 그렇다면 '음기'! 반면에 오른쪽은 여기저기를 열심히 관찰하고 있어요. 즉, 호기심이 느껴지네요. 그렇다면 '양기'! 그런데 여기서 주의할 점! 혹시, 왼쪽에서 강인함 그리고 오른쪽에서 부드러움이 느껴지신 분에게는 왼쪽이 '양기' 그리고 오른쪽이 '음기'가 됩니다. 그런데 전혀 그건 문제가 안 됩니다. 예컨대, 똑같은 사람이 누군가에겐 좋은 사람 그리고 다른 이에게는 나쁜 사람으로 상반된 평가가 이루어지는 경우, 많죠. 그게 인생입니다. 마찬가지로 기운이란 상호작용입니다. 따라서 저와 다른 기운을 먼저 느끼시는 경우, 충분히 가능합니다. 물론 나홀로 깊이 고찰하면 할수록 혹은 함께하는 토론을 통해 여러 기운을 종합적으로 고려하게 된다면 더욱 책임 있는 판단을 하실 수 있겠죠.

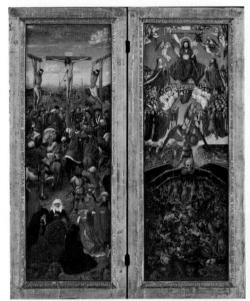

Jan van Eyck (1390−1441),
Crucifixion and Last Judgement, Diptych,
1430−1440

• 앞쪽 인물들은 비극적인 상황 앞에서 비통해한 • 아래는 지옥 불에서 고통을 받고, 위는 천국의 기
　다. 따라서 현실적이다. 　　　　　　　　　　　　 쁨을 누린다. 따라서 초월적이다.

　한 작가의 기독교 이면화 작품입니다. 구조적으로 장면이 나뉘다 보니 복합 시공법이 보이는군요. 즉, 왼쪽과 오른쪽이 같은 시간과 장소일 이유, 전혀 없습니다. 우선, 왼쪽은 현실입니다. 앞쪽 인물들은 비극적인 상황 앞에서 비통해 하는군요. 그리고 뒤쪽 인물들은 폭력적이거나 정치적인 등, 그야말로 세상은 요지경입니다. 우리네 삶이 따지고 보면 다 그렇잖아요. 이와 같이 세상을 목도하니 '음기'적이네요. 반면에 오른쪽은 이상입니다. 아래 인물들은 지옥불에서 고통받고 있군요. 그리고 위 인물들은 천국의 기쁨을 누리고 있어요. 우리네 삶을 초월한 풍경이에요. 이와 같이 너머를 꿈꾸니 '양기'적이네요.

그런데 이 이미지를 보면 와, 이태극만 태극이 아니군요! 삼태극도 있습니다. 멋지네요. 삼국시대에 유행했던 도상이죠. 그야말로 우주적 3요소가 속도감 있게, 즉 확 시공이 뒤틀리는군요. 한글의 3성, 즉 초성, 중성, 종성이 천지인으로 융화되는 광경도 연상됩니다. (눈을 감으며) 세종대왕님…

●● [삼태극(三太極)] : 삼원론적 세계관

삼태극				
음기 (기운생동)	←	잠기	→	양기 (기운생동)

노자의 감동적인 말! '도는 하나를 낳고, 하나는 둘을 낳고, 둘은 셋을 낳고, 셋은 만물을 낳는다(道生一, 一生二, 二生三, 三生萬物)!' 아, 엄청나죠? 이렇게 이원론은 삼원론 그리고 일원론으로 다시 만납니다. 여기서 이원론은 '음기'와 '양기', 삼원론은 '음기'와 '양기' 그리고 그 사이의 '잠기'! 한편으로 일원론은 이 모두를 아우르는 총체적인 '기운'을 지칭하는군요.

James Turrell (1943−),
Skyspaces, Above Horizon,
2004

· 밖에서 본 건물 풍경이다.　· 건물 안에 사각형으로 뚫린 천장에서 하늘이 보인다.

자, 왼쪽의 저 구조물 속으로 한 번 들어가 볼까요? 그러면 오른쪽을 보실 수 있는데요, 여기서 사각형은 뻥 뚫린 공간입니다. 즉, 건물 내부에서 하늘을 관람할 수 있어요. 그렇다면 계절과 날씨 그리고 시간대에 따라, 또 내가 보는 각도에 따라 다 다른 하늘이 펼쳐지겠군요! 나만의 하늘이요.

James Turrell (1943−),
Skyspaces,
Above Horizon, 2004

· 같은 공간에 다른 조명을 비추니 서로 다른 차원처럼 느껴진다. 색상의 차이를 고려할 때 중간이 '잠기'라면, 왼쪽은 '음기', 즉 서늘하다. 반면에 오른쪽은 '양기', 즉 따스하다.

그런데 여기서 다른 색상의 조명까지 흥을 돋우면 같은 공간이 이렇게 다른 차원으로 탈바꿈합니다. 비유컨대, 마치 중간의 '잠기'가 왼쪽의 '음기' 그리고 오른쪽의 '양기'로 전환되는 것처럼 말이죠. 아, 그야말로 '기운의 방'이네요.

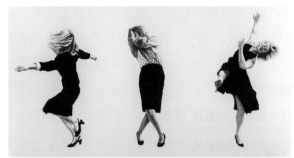

Robert Longo (1953 -).
Dancing Trio II, 1996

• 세 명이 각기 다른 포즈를 취하고 있다. 중간에 얼굴을 부여잡으며 어쩔 줄 몰라 하니 '잠기'라면, 왼쪽은 머리카락으로 얼굴을 은폐하니 '음기', 즉 소극적이다. 반면에 오른쪽은 감정이 담긴 얼굴을 환하게 보여주니 '양기' 즉 적극적이다.

한 작가의 한 작품이죠. 그런데 마치 삼면화처럼 세 명의 자세가 서로 비교되네요. 의상은 음… 통상적인 회사원 복장인가요? 마치 군복을 입으면 절도 있게 행동해야만 할 것처럼 회사원 복장을 하면 저런 몸짓은 보통 지양하죠. 즉, 모종의 일탈을 스스로 감행하거나, 아니면 그럴 수밖에 없는 심적 압박을 받았나 봐요.

우선, 중간은 어쩔 줄 몰라 합니다. 앞으로 어떤 행동을 보여 줄까요? 그래서 '잠기'! 반면에 왼쪽과 오른쪽의 결정적인 차이는 얼굴입니다. 왼쪽은 얼굴을 머리카락으로 효과적으로 은폐했고, 오른쪽은 거리낄 것 없이 확 공개했습니다. 즉, 관객의 시선을 고려한다면 왼쪽은 소극적, 오른쪽은 적극적이라고 할 수 있겠어요. 따라서 최소한 지금 당장 이 순간만큼은 왼쪽은 '음기' 그리고 오른쪽은 '양기'를 발산하고 있습니다.

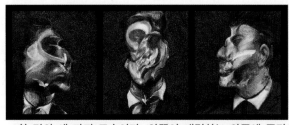

Francis Bacon (1909 - 1992).
Triptych: Three Studies of George Dyer, 1966

• 한 명의 세 가지 모습이다. 양쪽이 대립하는 와중에 중간이 중립을 유지하니 '잠기'라면, 왼쪽은 눈빛이 은폐되니 '음기', 즉 수비적이다. 반면에 오른쪽은 눈빛이 드러나니 '양기', 즉 공격적이다.

한 작가의 한 작품이죠. 모델도 한 명입니다. 지금 양쪽이 서로를 대면하며 쏘아보니 대립항의 긴장감이 물씬 풍기네요. 우선, 중간의 인물은 아직 누구 편을 들지 확신이 서지 않는지 혹은 심판역할을 수행하는지 현재 중립을 고수하고 있어요. 즉, '잠기'입니다. 그런데 영원히 그러기만 할까요? 아마도 최소한 실생활에서만큼은 아니겠죠. 여하튼 기

운생동하며 얽히고설키다 보면 어느새 나도 모르게 어디론가 특성화되게 마련입니다. 그게 인생이에요. 반면에 <u>왼쪽</u>과 <u>오른쪽</u>의 결정적인 차이는 눈빛입니다. 즉, <u>왼쪽</u>은 눈빛이 은폐되고, <u>오른쪽</u>은 드러났습니다. 그래서 당장은 <u>오른쪽</u>이 더 공격적으로 보여요. 따라서 <u>왼쪽</u>은 '음기' 그리고 <u>오른쪽</u>은 '양기'!

자, 과연 누구의 전략이 더 잘 통할까요? 알고 보면 양대기운, 즉 '음기'와 '양기'는 동전의 양면입니다. 다르면서도 아귀가 맞듯이 공통점도 참 많아요. 언제 '음기'가 '양기'로 혹은 '양기'가 '음기'로 돌변할지 세상 알 수 없습니다. 그게 인생이에요.

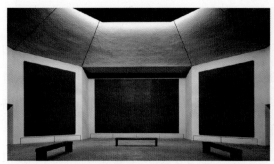

Rothko Chapel (1971−)
* Artist: Mark Rothko (1903−1970),
* Architect: Philip Cortelyou Johnson
(1906−2005)

• 마크 로스코에게 의뢰해서 제작된 로스코 채플이다. 삼면화 중에 가운데 있는 작품이 '잠기'라면, 왼쪽은 '음기' 그리고 오른쪽은 '양기'이다.

미술작가, 마크 로스코가 비극적인 삶을 마감하기 전에 의뢰해서 제작된 작품으로 로스코 채플이 설립되었어요. 안타깝게도 작가는 개관을 보지 못했지요. 전시장에 들어가면 중간의 삼면화와 양 옆의 일면화가 전면에 함께 보여요. 그렇다면 중간의 삼면화를 하나로 묶어 양 옆의 작품과 함께 삼면화로 간주하고 감상할 수도 있겠어요. 이들을 기운으로 바라본다면, 중간이 '잠기' 그리고 <u>왼쪽</u>이 '음기', <u>오른쪽</u>이 '양기'가 되겠네요. 그런데 여기서 주인공은 '잠기' 같아요. 중간에 살짝 덜 검은 화면으로 시선이 가잖아요. '잠기', 물론 중요합니다. 양대 기운이 상생하는 텃밭이자 궁극적인 처음과 끝이니까요. 한편으로 양대 기운, 즉 '음기'와 '양기'는 무게 균형이 매우 잘 맞는군요. 즉, 소극적이건 적극적이건 다름이 아닌 같음에 주목하고 있어요. 물론 매우 이상적인 풍경입니다. 실제로는 서로 다르다며 티격태격 난리가 나기도 하잖아요. 그리고 보니 현실 너머의 이상세계 같은 느낌입니다. 물론 이와 같은 절묘한 균형, 종종 우리 삶에 필요합니다.

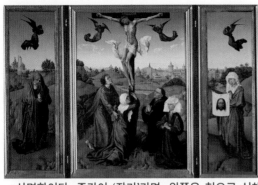

Rogier van der Weyden (1399/1400−1464),
Triptych: The Crucifixion, 1443−1445

- 삼면화이다. 중간이 '잠기'라면, 왼쪽은 천으로 신체를 가린 채 고개를 숙이니 '음기' 그리고 오른쪽
은 얼굴을 드러내니 '양기'이다.

한 작가의 삼면화입니다. 중간을 '잠기' 그리고 양옆을 각각 '음기'와 '양기'라고 간주하면 나름 말이 됩니다. 여기서는 '잠기'가 가장 중요하군요. 아직 기운이 어디 한쪽으로 치우치지 않은 사건의 현장, 그 자체입니다. 반면에 왼쪽은 고개를 숙이고 있습니다. 안으로 무겁게 침잠하는 게 그늘졌군요. 비통함이 느껴집니다. 그런데 오른쪽은 얼굴이 잘 보여요. 게다가 예수님의 흔적이 남은 천을 전시하고 있군요. 지금 백주 대낮에 홍보 중인가요? 이와 같이 한 사건을 대하는 여러 태도, 당연합니다. 수많은 기운이 얽히고설켜 만드는 게 바로 우리네 세상 역사이니까요. 어떤 경우에도 무조건 옳은 건 없습니다.

여러분은 자신만의 '마법의 공'을 가지고 계십니까? '음기'도 될 수 있고 '양기'도 될 수 있는 '잠기'적 가능성, 즉 기운의 뭉텅이! 우리 앞으로 이 수업을 통해 이 공을 자유자재로 즐겨보아요. (손목을 돌리며) 슝, 슝…

지금까지 '음양의 관계를 이해하다' 편 말씀드렸습니다. 앞으로는 〈음양법칙〉을 이해하다' 편 들어가겠습니다.

03 〈음양법칙〉을 이해하다

〈음양법칙〉 6가지: 〈음양 제1,2,3,4,5,6법칙〉 (XYZ 축 운동)

음기: 물러선다, 아래로/사선으로 내려간다, 중간으로 모인다, 아래로/옆으로 끊긴다
양기: 다가온다, 위로/사선으로 올라간다, 옆으로 퍼진다, 아래로/옆으로 흐른다

이제 1강의 세 번째, '〈음양법칙〉을 이해하다'. 여기서는 〈음양법칙〉 6가지에 대해 살펴볼 것입니다.

〈음양법칙〉 6가지

●● 〈음양 제1법칙〉 : Z축 후전(後前)비율

* 이 책에서는 이면화로 구조화된 도식의 경우, 좌측은 '음기' 그리고 우측은 '양기'를 지시한다.

〈음양법칙〉은 앞으로 설명할 〈얼굴표현법〉 그리고 〈감정조절법〉의 대전제입니다. 저는 이를 6가지로 구분했어요. 그 첫 번째는 〈음양 제1법칙〉입니다. 언제나처럼 왼쪽은 '음기', 오른쪽은 '양기'를 지칭하죠. Z축은 뒤와 앞, 즉 깊이의 축이죠? 이 법칙에 따르면 뒤로 물러서면 '음기'적 그리고 앞으로 다가오면 '양기'적입니다. 그렇다면 멀찌감치 물러서면 더욱 '음기'적, 반면에 코앞까지 다가오면 더욱 '양기'적이겠군요!

예를 들어 보겠습니다. 우선, <u>왼쪽</u>은 저리 가는 기차예요. 혹은 아직도 멀리 있어요. 즉, 안전한 거리가 확보되어 있으니 마음이 안정적이죠. 반면에 <u>오른쪽</u>은 이리 오는 기차예요. "아이고, 이거 지금 나한테로 돌진하는 거 아니에요? 악, 피해야겠다." 이러니 마음이 불안할 수밖에 없죠. 결국 <u>왼쪽</u>은 정적이고, <u>오른쪽</u>은 동적입니다.

다른 예로, 여러분, 카메라 렌즈에 익숙하세요? 우선, 광각렌즈는요, 길이가 짧아 화각이 넓은 렌즈인데요. 그러다 보니 가까이 있는 사물이 멀어지며 보다 입체적으로 보이는 효과가 납니다. 반면에 망원렌즈는 상대적으로 길이가 길어 화각이 좁은, 마치 대포같이 무거운 렌즈인데요. 그러다 보니 멀리 있는 사물이 가까워지며 보다 평면적으로 보이는 효과가 납니다. 결국 같은 사물을 바라봐도 광각렌즈로 밀어보면, 숨통이 트이며 조망할 수 있는 시야가 확보되고요. 망원렌즈로 당겨보면, 숨통이 막히며 당장 대면할 수밖에 없는 상황이 연출됩니다. 사자라고 치면, 오른쪽이 나를 잡아먹는 느낌이 나겠군요, 어흥!

Jean−Désiré Gustave
Courbet (1819−1877),
The Man Made Mad
with Fear, 1843-1844

Jean−Désiré Gustave
Courbet (1819−1877),
Self−Portrait
(The Desperate Man),
1843-1845

• 전신이 다 보이니 관찰의 대상이 된다. 따라서 차분하게 음미한다.

• 목전의 얼굴과 확장된 동공에 뭔가 불안하다. 따라서 당장 급박한 느낌이다.

둘 다 같은 작가의 작품이에요. 우선, 왼쪽은 전신이 다 보입니다. 그러니 관찰의 대상이 되는군요. 음, 곰곰이 보게 됩니다. 당장 내가 크게 불안할 이유는 없어요. 물론 저분께서는 뭔가 많이 불안하시군요. 반면에 오른쪽은 부분만 확 클로즈업 되었습니다. 괜스레 보는 내가 들킬 것만 같은 느낌도 드네요. 부담스럽습니다. 혼자 불안할 것이지 이거 물귀신 작전? 결국 왼쪽은 '음기'적, 오른쪽은 '양기'적입니다.

Néle Azevedo
(1950−),
Minimum
Monument,
2009

Néle Azevedo
(1950−), Minimum
Monument, 2009

• 얼음으로 만들어진 군상으로 점차 녹아 사라진다. 그런데 거리가 있다. 따라서 냉철한 판단이 가능하다.

• 하나의 군상을 확대하여 대면한 느낌이다. 그래서 거리가 좁다. 따라서 버거운 느낌이 앞선다.

한 작가의 설치 작품을 찍은 두 장의 사진이에요. 이 작품은 독일 베를린 콘서트홀 앞의 계단에 전시된 작품으로 1,000개의 얼음이에요. 즉, 시간이 지나며 사르르 녹는 거죠. 우선, 왼쪽을 보니 수많은 사람의 소리 없는 외침이 들리는 것만 같죠? 마치 광각렌즈로 본 듯이 거리를 두고 넓게 조망하네요. 즉, 수많은 사람의 고민거리를 추상적으로 관찰하기에 무리가 없어요. 비평적 거리가 생기기에 더욱 사려 깊은 냉철한 판단이 가능합니다. 하지만 때로는 뜨거운 가슴도 필요하죠. 반면에 오른쪽을 보니 특정 한 명에게 바짝 다가가 주목했군요. 마치 망원렌즈로 본 듯이 거리감을 지우고 대면했네요. 즉, 한 사람의 근심, 걱정을 일인칭 시점으로 함께 체감하다 보니 과도한 감정이입이 때로는 버겁기도 하군요. 이를테면 의사가 수술할 때는 냉철해야죠. 결국, 왼쪽은 '음기'적, 오른쪽은 '양기'적입니다.

Reuben Wu
(1975), Hiding in the
City No.16 – Civilian
and Policeman, 2006

Matthew Barney
(1967－),
Cremaster 1, 2, 3, 4, 5,
1996, 1999,
2002, 2005, 1997

• 주변 의자와 같은 색상으로 보디페인팅을 하고는 앉아 있다. 따라서 회피적이다.

• 피처럼 보이는 보디페인팅으로 극적인 연출을 했다. 따라서 선언적이다.

왼쪽에는 붉은 의자들이 잔뜩 있군요. 가만, 지금 누가 있는 거 아니에요? 아이고, 깜짝이야. 귀신 나오는 줄 알았네. 보디페인팅이죠. 없는 듯 있는 듯, 존재감이 깜빡깜빡 풍전등화와 같군요. 하지만 있긴 있어요. 따라서 이를 인지하는 순간, 못다 한 이야기가 구구절절 방출되네요. 오른쪽은 가만, 지금 줄줄 입에 흐르는 게 진짜 피예요? 설마 아니죠? 피처럼 보이는 보디페인팅입니다. 왜 이렇게 연출을 했을까요? 튀려고요. 실제로 예술 영화를 5개의 시리즈로 찍었고요, 회고전에서는 마치 암벽 등반하듯이 뉴욕 구겐하임 미술관을 실제로 타고 올라가기도 했어요. 혼자요. 물론 튀려고요. 그래야 주목되고 그래야 하고 싶은 이야기를 강하게 전달할 수 있잖아요. 결국 왼쪽은 '음기'적, 오른쪽은 '양기'적입니다.

●● <음양 제2법칙> : Y축 하상(下上)비율

〈음양법칙〉두 번째, 〈음양 제2법칙〉입니다. 왼쪽은 '음기', 오른쪽은 '양기'. Y축은 아래와 위, 즉 수직의 축이죠? 이 법칙에 따르면 수직 아래로 내려가면 '음기'적 그리고 수직 위로 올라가면 '양기'적입니다. 그렇다면 엄청 내려가면 더욱 '음기'적, 반면에 엄청 올라가면 더욱 '양기'적이 되겠군요!

예를 들어 보겠습니다. 우선, <u>왼쪽</u>은 단단한 반석이에요. 여기 누워있다고 가정해보세요. 땅에 몸을 딱 밀착하고 쉬다 보면 땅으로 쑥 꺼지는 느낌마저 들겠죠? 반면에 <u>오른쪽</u>은 흔들리는 열기구예요. 여기 타고 있다고 가정해보세요. 실제로 사고의 위험도 큽니다. 아래를 내려다보면 부들부들 다리도 떨려요. 결국 <u>왼쪽</u>은 든든한 땅이라 안정적이고, <u>오른쪽</u>은 요동치는 하늘이라 불안합니다.

다른 예로, 실제로 흔들리는 열기구까지 갈 것도 없어요. 높은 마천루의 전망대만 올라가도 저 밑의 땅바닥과는 다른 느낌이 납니다. 혹시 창문을 열고 머리를 내밀어 아래를 보시거나, 저 밑이 보이는 통 유리 바닥 위를 걸어 보신다면 확실히 긴장됩니다. 그런데 전혀 긴장되지 않으시는 분, 강심장이십니다. 겁이 없어서, 즉 '양기'가 강해서 그래요. 벌레 가져와 볼까요? 징그러운 걸로.

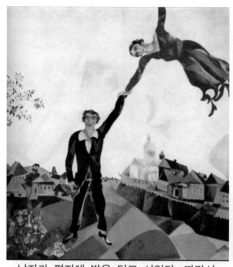

Marc Chagall (1887－1985),
The Promenade, 1918

• 남자가 평지에 발을 딛고 서있다. 따라서 　• 여자가 열기구처럼 몸이 떠 기울어졌다. 따라서 꿈
　진중하다. 　　　　　　　　　　　　　　　　　결이다.

　행복한 연인입니다. <u>왼쪽</u>은 자화상이죠? 입꼬리가 올라가니 정말 좋아 죽네요. 그런데
<u>오른쪽</u>은 중력을 위반하고 있습니다. 초현실적이죠. 혹시, 헬륨을 드셨나요? 그러고 보니
스스로 열기구가 되었군요! 이러다 <u>왼쪽</u>의 '음기'마저 <u>오른쪽</u>의 '양기'가 끌고 올라가겠
습니다. 그러면 그냥 둘 다 '양기' 되는 거예요. 그래도 지금은 상대적으로 <u>왼쪽</u>은 '음기'
적, <u>오른쪽</u>은 '양기'적이네요.

Bill Viola (1951－),
The Crossing, 1996

Bill Viola (1951－),
The Crossing, 1996

• 위에서 아래로 폭포수처럼 쏟아져 내린다. 따라서 　• 바닥에 큰 불이 붙어 위로 솟구친다. 따라서 끓
　수용한다. 　　　　　　　　　　　　　　　　　어오른다.

　한 작가의 이면화 영상 작품으로 직접 퍼포먼스를 하는 장면이에요. 우선, <u>왼쪽</u>은 물
을 맞는군요. 처음에는 졸졸 흐르다가 나중에는 그야말로 콸콸 폭포수처럼 쏟아져 내려
요. 그런데 이 상황에서 뭘 어쩌겠어요. 그냥 가만히 이를 받아내며 인내해야죠. 반면에

오른쪽은 불에 타네요. 실제 상황은 아니고요. 처음에는 조금씩 타다가 나중에는 그야말로 초가삼간 다 태워 먹는 광포한 불길에 휩싸여요. 그런데 이 상황에서 뭘 어쩌겠어요. 그냥 가만히 이를 받아 올리며 인내해야죠. 그러고 보면 둘 다 명상조인데 비유적으로 자신을 정화한다는 느낌이 강해요. 깨끗이 씻거나 활활 태워 병균 등을 제거하니까요. 그런데 왼쪽은 위에서 아래로 씻어버리고 오른쪽은 아래에서 위로 태워버리네요. 그렇습니다. 사람은 버릴 것이 많습니다. 결국 왼쪽은 '음기' 소독, 오른쪽은 '양기' 소독이군요.

Li Wei
(1970–),
Life at the
High Place 2, 2008

Li Wei
(1970–),
Flying Over Venice,
2013

• 마치 거울인 양 두 명이 정수리를 위아래로 맞대고는 일자를 유지한다. 아슬아슬한 균형과 무게가 느껴진다. 따라서 신중하다.

• 중력을 거스른 채 공중에 떠있다. 활동적인 자세를 취하니 더욱 역동적이다. 따라서 방방 뜬다.

　같은 작가의 다른 작품이에요. 왼쪽은 위아래로 거울반사를 했군요. 그리고 오른쪽은 무슨 종교의 대표자들이신가요? 공중부양을 하시며 세를 과시하네요. 우선, 왼쪽은 현재 정수리에 삶의 무게가 팍 느껴집니다. 지금 이게 보통 무게가 아니지요. 마치 요가를 하듯이 온전히 중심에 집중해야지만 성취 가능한 균형입니다. 사진의 특성상 막상 저 순간이 천분의 일초였다고 하더라도 지금 당장 정지된 고요한 느낌이 알싸하니 성스러울 정도네요. 그래요, 현실의 무게는 내 정수리를 짓누릅니다. 반면에 오른쪽은 다들 헬륨가스를 드셨습니다. 중력이 뭐예요? 그건 뜨라고 있는 거 아니에요? 세상 사람들은 팍팍 중력에 눌리며 도무지 땅을 벗어나지 못하긴 하더라고요. 그러니 우리라도 방방 뜨며 놀라운 말씀을 전해야지요. 그런데 막상 세상 사람들 입장에서 보면 이거 무슨 사기 같아요. 너무 달라서요. 그래요, 도무지 꿈은 현실과 통하지 않아요. 너무 먼 게 그래서 꿈만 같다니까요. 결국 왼쪽은 '음기'적, 오른쪽은 '양기'적입니다.

　〈음양법칙〉세 번째, 〈음양 제3법칙〉입니다. <u>왼쪽</u>은 '음기', <u>오른쪽</u>은 '양기'. XY축은 수평과 수직 그리고 ZY축은 깊이와 수직을 포함하니, 좌우로 혹은 앞뒤로 사선을 관장하겠군요. 이 법칙에 따르면 사선 아래로 내려가면 '음기'적 그리고 사선 위로 올라가면 '양기'적입니다. 이는 수직 아래로 혹은 수직 위로 올라가는 〈음양 제2법칙〉과 밀접한 관련이 있겠네요. 즉, 크게 보면 이 둘은 한 가족입니다. 혹시, 이란성 쌍둥이?

　예를 들어 보겠습니다. 우선, <u>왼쪽</u>은 아래로 내리꽂는 화살이에요. 즉, 표적을 향해 나아가죠. 꼭 맞춰야 하는데. 즉, 주의력이 강해야겠네요. 반면에 <u>오른쪽</u>은 위로 솟아오르는 화살이에요. 즉, 죽죽 뻗어나가야죠. "거기까지 내가 가지 못할 줄 아느냐?"라면서 패기만만하게요. 즉, 열정이 넘쳐야겠네요. 결국 <u>왼쪽</u>은 숙연하고 <u>오른쪽</u>은 표출합니다.

　다른 예로 여러분, 산 타기 좋아하세요? 우선, 하산할 때는 특히 조심해야 돼요. 사고의 위험이 더 크거든요. 괜히 멋지게 방방 뛰며 뛰어 내려갔다가는 발목이 남아나질 않습니다. 자칫하면 구를 수도 있어요. 항상 조심해야죠. 반면에 등산할 때는요, 파이팅 해

야죠. 자꾸 쉬면 더 힘듭니다. 아드레날린(adrenalin) 너무 아끼지 마시고요. 갈 땐 가야죠. 빠른 템포의 음악 틀어드려요?

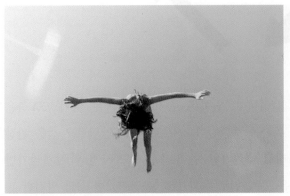

Ryan McGinley (1977−),
Falling and Flare, 2009

• 떨어지는 아리송한 느낌이다. 따라서 불안하다. • 올라가는 아리송한 느낌이다. 따라서 설렌다.

지금 이분 인간 대포가 되었나요? 그런데 이게 떨어지는 건가요, 아님 올라가는 건가요? 비유컨대, 아름다운 한 송이 꽃이라면 현재, 만개한 후에 시드는 중인가요? 아니면 만개하고자 개화하는 중인가요? 물론 여러분 각자 마음먹기에 따라 다 달라 보일 것입니다. 보이는 이미지는 내 마음의 거울이거든요. (내 손바닥을 보며) 참 멋있게 생겼네요.

Javier Téllez (1969−), One Flew Over the
Void (Bala perdida), 2005

• 위에서 아래로 떨어질 때는 불안하다. 따라서 준비성이 강하다. • 아래에서 위로 올라갈 때는 희망차다. 따라서 포부가 넘친다.

이 작가는 사람 대포 공으로 유명한 분을 펑 하고 쏘았어요. 지금 담장을 넘어가고 있지요. 멕시코에서 미국으로. 그런데 실제 상황을 보면 미국에서 멕시코로 넘어가기는 쉬워요. 일반적으로 관광이니까요. 반대로 멕시코에서 미국으로 넘어오기는 어려워요. 종종 불법체류로 연결되니까요. 그래서 그런지 이분은 이 퍼포먼스를 통해 일종의 한풀이를 해주었군요. 상상해보죠. 우선, 정점을 찍고 위에서 아래로 내려올 때는 불안감이 앞섭니다. '이거 고생길이 열린 거 아니야? 인종차별 등 온갖 수모가 날 기다리고 있는 거 아니야?' 불안합니다. 더욱 현실적이 되네요. 반면에 아래에서 위로 올라갈 때는 청운의 꿈을 품었습니다. 기회의 땅에 가서 성공해야지. 의욕이 납니다. 한 번 고생, 평생 호강. 내게 의지하는 사람들. 그래, 내가 지켜줄게. 의욕이 불끈 납니다. 알 수 없는 미래, 이리와. 결국 사선으로 내려가는 순간은 '음기'적, 사선으로 올라가는 순간은 '양기'적이네요.

Li Wei (1970-),
Live at the High Place 5, 2008

• 당장 지나가는 차를 잡으려고 너도 나도 안달이다. 따라서 현실적이다.

Li Wei (1970-),
On the Surface of the Earth, 2004
* 좌우반전

• 어디론가 탈출하려다가 그만 발목 잡혔다. 따라서 이상적이다.

<u>위쪽</u>은 그대로 그리고 <u>아래쪽</u>은 좌우 반전입니다. 우선, <u>위쪽</u>은 다들 멋진 차 좋아하나 봐요. 마치 '내가 먼저야'라면서 줄을 섰네요. 황금만능주의를 풍자한 건가요? 참고로 맨 앞이 작가입니다. 마치 피겨스케이트를 타는 것처럼 기왕 잡은 선두, 절대 놓치면 안 됩니다. 즉, 오늘도 여기서 꿈을 실현하려고 발버둥 칩니다. 손에 땀을 쥐네요. 현실이 중요합니다. 반면에 <u>아래쪽</u>은 지금 탈출하려다가 발목 잡힌 건가요? 왜 탈출하려 했을까요? 이유는 천만 가지입니다. 하지만, 우리는 압니다. 문득문득 나도 여기를 뜨고 싶다는 충동을. 그런데 그러면 모든 일이 일사천리로 해결될까요? 그래서 한편으론 발목 잡혔군요. 그래도 뜨고 싶습니다. 즉, 오늘도 꿈을 찾아 떠나려고 발버둥 칩니다. 손에 땀을 쥐네요. 이상이 중요합니다. 결국 <u>위쪽</u>은 '음기'적 <u>아래쪽</u>은 '양기'적입니다.

●● **<음양 제4법칙> : XZ축 내외(內外)비율**

〈음양법칙〉 네 번째, 〈음양 제4법칙〉입니다. 왼쪽은 '음기', 오른쪽은 '양기'. XZ축은 수직과 깊이를 포함하죠? 즉, 좌우 혹은 앞뒤와 관련이 있군요. 이 법칙에 따르면 좌우나 앞뒤의 중간 방향으로 수축하면 '음기'적 그리고 좌우나 앞뒤 방향으로 확장하면 '양기'적입니다.

예를 들어 보겠습니다. 우선, <u>왼쪽</u>은 단단한 롤러로 쭉쭉 밀가루 반죽을 펼치고 있습니다. 빈대떡인가요, 피자인가요? 물론 바닥에 잘 압착시키려면 신중해야 합니다. 힘 배분에도 유의해야죠. 반면에 <u>오른쪽</u>은 풍선 터트리기 경연대회입니다. 제가 풍선불기에

일가견이 있어요. 어떻게 부냐고요? 미친 듯이. 결국 <u>왼쪽</u>은 조심스럽고, <u>오른쪽</u>은 난리가 납니다.

　다른 예로, 밀가루 반죽의 그 롤러, 세워볼까요? 으, 으, 으… 쉽지 않죠? 정갈한 마음으로 온 정신을 집중해야 합니다. 꼼꼼하게요. 반면에 이번에는 그냥 눕혀놓을까요? 이건 상대적으로 대충 해도 별 문제없어요. 옆으로 확 굴리지만 않으면요. 결국 같은 롤러에 대한 태도가 이렇게 다를 수 있습니다. 그런데 여기서 롤러에 주입하는 게 뭐죠? 그게 바로 기운이에요. '음기' 혹은 '양기'. 내가 주입하는 거.

El Greco
(1541 – 1614),
The Opening of
the Fifth Seal,
1608 – 1614

Fernando Botero
(1932 –),
Self – Portrait
as a Bullfighter,
1988

• 하늘을 보며 무언가 갈구한다. 따라서 심각하다. • 폼을 잡으며 심각한 척을 한다. 따라서 여유롭다.

　확실히 두 작품의 기운이 다르게 느껴지네요. 우선, <u>왼쪽</u>은 심각합니다. 무언가를 갈구하고 있군요. 바짝 신경 쓰며 온 정신을 집중하네요. 즉, 이렇게 열심히 노력하는데 굳이 뭐라 그러기가 좀 미안해집니다. 반면에 <u>오른쪽</u>은 심각한 척합니다. 아니, 최소한 보는 우리를 좀 웃기네요. 거, 되게 폼잡고 있잖아요? 즉, 왼쪽보다는 상대적으로 널널하고 어설픈 게 마음의 여지가 좀 있어요. 결국 <u>왼쪽</u>은 '음기'적, <u>오른쪽</u>은 '양기'적이군요.

Tomás Saraceno
(1973–),
Thermodynamic
Constellation, 2020

Tomás Saraceno
(1973–),
Hybrid Webs, 2009

• 떠있는 세 개의 거대한 공이 주변의 풍경을 비춘다. 따라서 응축적이다.

• 거미줄이 얼기설기 엮이며 공간을 메운다. 따라서 확장적이다.

　같은 작가의 다른 작품입니다. 왼쪽은 둥둥 뜬 세 개의 거대한 공이 주변 풍경을 한껏 자신의 몸에 담아 다 반사해내는군요. 그리고 오른쪽은 뭉치면 한 주먹감일 텐데 확 펼치니 그야말로 전체 공간을 장악하는군요. 실제 거미가 만든 거미줄을 활용한 작품입니다. 우선, 왼쪽은 비유컨대 당돌한가요? 자신의 작은 몸으로 세상 전체를 대표하려 하네요. 엄청난 양의 정보를 꽉꽉 응축하고는 이를 엑기스로 머금은 것만 같습니다. 그야말로 수축의 기운이군요. 반면에 오른쪽은 비유컨대 당돌한가요? 자신의 작은 몸으로 아예 세상 전체를 휘저으려고 작정을 했네요. 얼마 되지 않는 양이지만 최대한 자신을 확장하며 어디 끼지 않는 데가 없어요. 그야말로 확장의 기운이군요. 결국 왼쪽은 '음기'적, 오른쪽은 '양기'적입니다.

John Constable
(1776–1837),
Cloud Study,
1822

John Constable
(1776–1837),
The Wheat Field,
1816

• 구름에만 집중했다. 따라서 집요하다.

• 뒤의 하늘을 배경으로 넓은 땅 그리고 사람이 보인다. 따라서 다양하다.

　같은 작가의 다른 작품입니다. 우선, 왼쪽은 하늘이 주인공입니다. 실제로 이 작가는 하늘만 주목한 작품을 여럿 남겼어요. 지금 눈에 보이는 게 하늘밖에 없군요. 세상에 좋은 게 얼마나 많은데 다 쳐냈어요. 시간이 아까워서요. 반면에 오른쪽은 볼 게 많습니다. 하늘, 땅, 사람. 어? 천지인이네요. 그야말로 세상 만물을 담아냈습니다. 그래요, 이 모두를 사랑할 줄 알아야지요. 세상은 넓고 할 일은 많아요. 시간이 아깝습니다. 결국 왼쪽은 '음기'적, 오른쪽은 '양기'적입니다.

〈음양법칙〉 다섯 번째, 〈음양 제5법칙〉입니다. <u>왼쪽</u>은 '음기', <u>오른쪽</u>은 '양기'. Y축은 아래와 위, 즉 수직의 축이죠? 이 법칙에 따르면 수직이 잘 연결되지 않으면 '음기'적 그리고 위에서 아래로 쭉 연결되면 '양기'적입니다. 여기서 주의할 점, 위에서 아래로, 즉 중력의 영향을 반영했군요? 생각해보면, 사람 사는 세상이 중력권에서 자유롭지 못하니 그럴 만도 하죠.

예를 들어 보겠습니다. 우선, <u>왼쪽</u>은 산속에서 암석을 뚫고 질질 흘러내리는 약수예요. 도대체 어디서부터 어떻게 흘러 여기까지 도달하게 되었을까요? 알 수가 없어요. 이거 너무 신비주의 아냐? 반면에 <u>오른쪽</u>은 산 저 위에서 콸콸 쏟아지는 폭포예요. 야, 참 시원하네요. 시작부터 끝까지 명쾌하기 그지없군요. 결국 <u>왼쪽</u>은 가리고, <u>오른쪽</u>은 보여 줍니다.

다른 예로, 여러분, 어릴 때 미끄럼틀 많이 타보셨죠? 우선, <u>왼쪽</u>은 구불구불, 속도가 안 나네요. 엉덩이도 아픕니다. 그래도 안전하죠. 반면에 <u>오른쪽</u>은 속도감이 살아있네요. 하지만 그만큼 조심해야 합니다. 혹 가는 수가 있어요. 물론 둘 다 나름의 재미는 있습니다. 즐기게 마련이죠.

Zevs (1977−), Liquidated Louis Vuitton,
Murakami Multico #1
(Performance at Cabaret Voltaire, Zurich), 2011

• 상표에 주목하면 품격이 느껴진다. 따라서 격조
있다.
• 흐르는 물감에 주목하면 파격적이다. 따라서
분출한다.

오호, 명품로고가 질질 흐르네요. 이거 꼴이 말이 아니군요! 한편으로 고차원적인 노이즈 마케팅도 되겠네요. 여하튼 형태로서의 상표는 가만히 있으려 하는데, 지금 물감이 주책 맞게 줄줄 흘러내리는군요. 즉, '품격'을 '파격'으로 '격파'하는 형국이네요. 결국 상표는 '품격'으로서 '음기'적, 흐르는 물감은 '파격'으로서 '양기'적이군요.

Bernard Frize
(1954−),
Rivka, 2019

Bernard Frize
(1954−),
Fleurant, 2015

• 우왕좌왕하여 제각기 다른 방향으로 균형을 잡는다.
따라서 안정감이 느껴진다.
• 상하의 움직임이 명확하다. 따라서 통쾌
하다.

같은 작가의 다른 작품입니다. 우선, <u>왼쪽</u>은 지금 다들 어느 방향으로 움직이는 건가요? 아직은 좌충우돌 대세가 형성되지 않았습니다. 아니, 형성되어야만 할까요? 나름대로의 영역을 조곤조곤 만들면서 적당히 뚝뚝 끊기는 게 꼭 나빠 보이지만은 않습니다. 아

니, 오히려 그래서 아름답습니다. 반면에 <u>오른쪽</u>은 지금 어느 방향으로 움직여야 하는지가 매우 명확합니다. 즉, 대세가 형성된 지 오랩니다. 그런데 여기 무슨 문제 있어요? 모두가 합심하여 어차피 가야 할 길을 기왕이면 시원하게 함께 걸어가겠다는데 말이에요. 정말 통쾌하고 아름다운 모습입니다. 결국 <u>왼쪽</u>은 '음기'적, <u>오른쪽</u>은 '양기'적입니다.

Andy Goldsworthy
(1956—),
Ice Spiral; Tree
Soul, 1987

Andy Goldsworthy
(1956—),
Icicle Spire, 1985

• 얼음이 꽈배기를 틀며 유유히 나무를 감싼다. 따라서 여유롭다.

• 얼음이 위로 쭉 뻗으며 세력을 형성한다. 따라서 강력하다.

같은 작가의 다른 작품입니다. 우선, <u>왼쪽</u>은 나무를 타고 꽈배기를 틀며 얼음이 내려오네요. 그리고 보니 얼음 참 잘 다듬었군요. 너무 빨리 내려오는 대신 유유자적하며 돌고 도는 과정 길을 즐겼습니다. 반면에 <u>오른쪽</u>은 너, 나 할 것 없이 그야말로 쭉쭉 뻗었네요. 그리고 보니 얼음 참 잘 다듬었군요. 굳이 딴 데 한눈 팔 필요 있습니까? 바로 정공법으로 돌격하세요. 결국 <u>왼쪽</u>은 '음기'적, <u>오른쪽</u>은 '양기'적입니다.

●● <음양 제6법칙> : XZ축 앙좌우(央左右)비율

〈음양법칙〉 여섯 번째, 〈음양 제6법칙〉입니다. <u>왼쪽</u>은 '음기', <u>오른쪽</u>은 '양기'. XZ축은 수평과 깊이를 포함하죠? 이 법칙에 따르면 좌우나 앞뒤가 잘 연결되지 않으면 '음기'적 그리고 좌우나 앞뒤의 특정 방향으로 쭉 연결되며 확 움직이면 '양기'적입니다.

예를 들어 보겠습니다. 우선, <u>왼쪽</u>은 웅크린 자세예요. 즉, 열을 보호할뿐더러 장기나 급소도 잘 보호합니다. 수비적이네요. 반면에 <u>오른쪽</u>은 활짝 기지개를 펴는 자세예요. 그야말로 온몸으로 받아드릴 형국인 게 자신만만하군요. 내 몸의 피를 확 돌려주고 근육도 풀어주는 게 시원하기도 하고요. 결국 <u>왼쪽</u>은 보수적이고, <u>오른쪽</u>은 개방적입니다.

다른 예로, <u>왼쪽</u>은 딱 멈춘 손바닥이에요. 결단의 순간인가요? "멈춰!"라는 건가요? 여하튼 뭔가 단호하게 마침표를 찍고 있군요. 반면에 <u>오른쪽</u>은 강력한 로켓 주먹, 발사했나요? 한쪽에서 다른 한쪽으로 빠른 속도로 날아가고 있습니다. 자칫 잘못하면 누구 하나 다치겠군요.

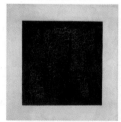
Kazimir Malevich (1878 – 1935), Black Square, 1915

Luigi Russolo (1885 – 1947), The Revolt, 1911

• 검은색 사각형이 단단하니 미동치 않는다. 따라서 굳건하다.

• 역동적으로 시위대가 추상화되었다. 따라서 재빠르다.

두 작품의 기운, 정말 다르죠? 우선, <u>왼쪽</u>은 괄호 열고, 괄호 닫고. 그 안에 구조적으로 사각형이 단호하게 정립되어 있습니다. 미동도 하지 않을 것만 같군요. 그래서 그런지 실제로 이 작가가 주장한 사조가 바로 '절대주의'입니다. "절대로 안 움직여!" 반면에 오

른쪽은 제목이 혁명이네요? 시위중인 사람들 보이시나요? 그야말로 세상이 뒤집히는 광경이군요! 실제로 이 작가는 미술사적으로 '미래주의'를 추구했습니다. 속도와 변화를 찬미한 거죠. "다 바꿔!" 결국 왼쪽은 '음기'적, 오른쪽은 '양기'적입니다.

Gerhard Richter
(1932 -),
Abstraktes Bild
(682 - 4),
1988

Gerhard Richter
(1932 -),
Green - Blue - Red,
1993

• 빨간 물감이 뚝뚝 끊긴다. 따라서 짧은 운율 감이 느껴진다.

• 빨간 물감이 유려한 자취를 남긴다. 따라서 긴 운율 감이 느껴진다.

같은 작가의 다른 작품입니다. 우선, 왼쪽은 물감이 마르기 전에 확 수평으로 밀었군요. 그런데 물감이 벌써 좀 굳었는지, 듬성듬성 묻었는지, 아니면 딱 바닥에 밀착하여 고른 힘으로 강하게 밀지 못했는지 혹은 바닥 자체가 울퉁불퉁했는지 결과적으로 물감의 끊김 현상이 강하네요. 짧은 운율감이 느껴집니다. 반면에 오른쪽은 물감이 마르기 전에 수평으로 확 밀었군요. 그런데 물감이 아직 촉촉했는지, 골고루 균일하게 듬뿍 묻었는지, 아니면 바닥에 딱 밀착하여 고른 힘으로 강하게 밀었는지 혹은 바닥 자체가 평평했는지 결과적으로 물감의 유려한 흐름이 강하네요. 긴 운율감이 느껴집니다. 결국 왼쪽은 '음기'적, 오른쪽은 '양기'적입니다.

Alexandra Pacula
(1979 -),
Regal Incidence, Car on
Road, Blurry Lights,
Bright Lights, Red, White,
Yellow

Alexandra Pacula
(1979 -), Fleeting
Instance, Blurry
Street View, Car
and Street Lights,
Bright Colors, 2013

• 도시의 네온사인이 흔들리며 뚝뚝 끊긴다. 따라서 주저함이 느껴진다.

• 도시의 네온사인이 빠른 속도로 흘러간다. 따라서 흐름이 시원하다.

같은 작가의 다른 작품입니다. 혹시 이거 둘 다 얼큰하게 취한 후에 바라본 도시 풍경 아니에요? 우선, 왼쪽은 걷다가 발이 좀 꼬였나요? 아니면 바닥에 홈이 있어 살짝 집혔나요? 순간 흔들거리는 느낌이 납니다. 뚝뚝 끊기는 거죠. 반면에 오른쪽은 아, 세상 잘 돈다. 나는 가만히 있는데 왜 세상은 이렇게 쳇바퀴 돌듯이 계속 도나요? 한시도 멈출 줄

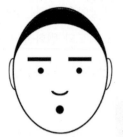

모르는 게 지금 장난하는 건가요? 멈춰! 아, 절대로 안 멈춰요. 결국 <u>왼쪽</u>은 '음기'적, <u>오른쪽</u>은 '양기'적입니다.

개인적으로 수많은 미술작품 그리고 주변의 얼굴을 감상하면서 '음양 이분법'의 장점을 깊이 체감했어요. 그리고 시간이 지나며 제 나름의 〈음양법〉이 도출되었어요.

음양법칙 6가지, 정리해보죠. 순서대로 Z축으로 본, 즉 들어가거나 나오는 〈음양 제1법칙〉, Y축으로 본, 즉 내려가거나 올라가는 〈음양 제2법칙〉, XY축이나 ZY축으로 본, 즉 사선으로 내려가거나 올라가는 〈음양 제3법칙〉, X나 Z축으로 본, 즉 좁아지거나 넓어지는 〈음양 제4법칙〉, Y축에서 위에서 아래로 이동하는, 즉 수직으로 내려가면서 끊기거나 이어지는 〈음양 제5법칙〉 그리고 X, Y 혹은 Z축에서 이동하는, 즉 수평으로 한쪽으로 끊기거나 이어지는 〈음양 제6법칙〉. 물론 관점에 따라 충분히 여러 가지의 다른 법칙도 논할 수 있어요. 하지만 이들이야말로 바로 〈얼굴표현표〉의 대표적인 원리예요.

결국 〈음양법칙〉은 전반적인 기운(Energy)을 통칭해요. 그리고 세부적으로 이는 3가지 계열로 파생되는데요. 〈음양형태법칙〉, 〈음양상태법칙〉, 〈음양방향법칙〉이 바로 그것이에요. 순서대로 이들은 '형태', '상태', '방향'의 원리가 되지요. 앞으로 설명하겠지만, 〈음양형태법칙〉은 6가지, 〈음양상태법칙〉은 5가지 그리고 〈음양방향법칙〉은 5가지로 구성돼요. 찬찬히 살펴볼 것입니다. (고개를 갸웃거리며) 마법의 법칙? 기대해주세요.

기운 (Energy)	
〈음양법칙〉 6가지	〈음양형태법칙〉 6가지
	〈음양상태법칙〉 5가지
	〈음양방향법칙〉 5가지

지금까지 〈음양법칙〉을 이해하다' 편 말씀드렸습니다. 이렇게 1강을 마칩니다. 만약에 얼굴로부터 미래의 예언을 읽어낼 수 있다면, 그것은 그렇게 보고자 했던 기운과 그렇게 살고자 했던 의지 그리고 그렇게 만들고자 했던 이야기가 만난 총천연색 드라마가 현실로 이루어진 셈이 될 것입니다. 나름대로 얼굴은 다 의미가 있고요, 각자의 얼굴에는 자신만의 독특한 '사람의 맛'을 풍기며 인생을 살아갈 가치가 있습니다.

한편으로 '예술적인 상상력'으로 세상을 바라보면, 세상은 그리고 내 얼굴은 곧 예술이

됩니다. 그리고 이에 얽히고설킨 의미는 창의적이고 비평적으로 내가 곱씹는 만큼 아름다운 꿈이자 생생한 현실이 됩니다. 앞으로 이 수업이 자신의 얼굴과 마음을 예술로 승화시키고자 하는 여러분의 인생 여정에 좋은 도움이 되기를 진심으로 바랍니다.

얼굴의 <균비(均非)비율>, <소대(小大)비율>, <종횡(縱橫)비율>을 이해하여
설명할 수 있다.
예술적 관점에서 얼굴의 '형태'를 평가할 수 있다.
작품 속 얼굴을 분석함으로써 다양한 예술작품을 비평할 수 있다.

얼굴의 형태 I

얼굴의 <균비(均非)비율>을 이해하다: 대칭이 맞거나 어긋난

<균비비율> = <음양형태 제1법칙>: 균형
균형 균(均): 음기(대칭이 맞는 경우)
비대칭 비(非): 양기(대칭이 어긋난 경우)

안녕하세요, <예술적 얼굴과 감정조절> 2강입니다! 학습목표는 '얼굴의 '형태'를 평가하다'입니다. 이제 본격적으로 얼굴의 모양을 다루어보는 시간인데요. '형태', '상태', '방향' 순으로 논의가 진행됩니다. 우선, 2강과 3강에서는 '형태'를 6가지 항목으로 그리고 4강, 5강에서는 '상태'를 5가지 항목으로, 마지막으로 5강, 6강에서는 '방향'을 3가지 항목으로 살펴볼 것입니다. 이 모든 비율이 얼굴을 평가하는 기준이며, 이를 수행하는 것이 바로 <얼굴표현법>입니다. 그럼 오늘 2강에서는 순서대로 얼굴의 <균비비율>, <소대비율> 그리고 <종횡비율>을 이해해 보겠습니다.

우선, 2강의 첫 번째, '얼굴의 <균비비율>을 이해하다'입니다. 여기서 '균'은 균형의 '균' 그리고 '비'는 비대칭의 '비'이죠? 즉, 전자는 대칭이 맞는 경우 그리고 후자는 대칭이 어긋난 경우를 지칭합니다. 들어가죠!

<균비(均非)비율>: 대칭이 맞거나 어긋난

●● **<음양형태 제1법칙>: '균형'**

저는 <균비비율>을 <음양형태 제1법칙>으로 분류합니다. 이는 '균형'과 관련이 깊죠. 그런데 엄밀히 말하면 <음양형태>가 아니라 <얼굴형태>라고 해야겠으나, 워낙에 얼굴이 음양법칙의 기초로서 전형적이라 그냥 <음양형태>로 부르기로 했습니다. 참고로 <음양형태비율>은 총 6개로 2강과 3강에서 다룹니다.

그림을 보시면 <u>왼쪽</u>은 '음기' 그리고 <u>오른쪽</u>은 '양기'입니다. <u>왼쪽</u>은 균형 잡힐 '균', 즉 대칭이 맞는 경우네요. 여기서는 좌우 대칭이 잘 맞는 게 마치 데칼코마니 같군요. 안정적인가요? 반면에 <u>오른쪽</u>은 비대칭 '비', 즉 대칭이 맞지 않는 경우네요. 여기서는 한쪽으로 기울어진 운동장이 되었군요. 쏠리는 느낌인가요?

<균비(均非)도상>: 대칭이 맞거나 어긋난

●● **<음양형태 제1법칙>: '균형'**

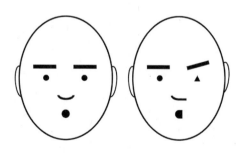

* 여기서는 손쉽고 직관적인 이해를 위해 간략화된 '얼굴도상'을 제시한다. 하지만, 이는 개별 법칙의 원리를 얼굴의 몇몇 특징으로 예를 들었을 뿐, 모든 가능한 예를 포괄하지는 않는다. 이 외에도 예는 많다.

음기 (균비 우위)	양기 (비비 우위)
평형이 맞아 정적인 상태	불일치해 동적인 상태
당연함과 섬세함	변칙성과 강력함
통일성과 안정감	활달함과 역동감
품격을 지향	파격을 지향
비인간적임	신뢰하기 어려움

자, 〈균비도상〉을 한 번 볼까요? 제가 그린 그림입니다. 왼쪽은 좌우대칭이 그야말로 절묘하게 맞는군요! 캬… 반면에 오른쪽은 눈썹, 눈, 코, 입 그리고 귀도 비대칭입니다. 도상, 유심히 보세요. 만약에 해당하는 실제 얼굴의 예가 주변에 있다면 대입해보면 더욱 좋겠네요.

구체적으로 박스를 살펴보자면 왼쪽은 대칭이 잘 맞잖아요? 그러니 정적인 느낌이네요. 이를 특정인의 기질로 비유하면 좌우가 잘 맞으니 고개를 끄덕이게 됩니다. 합의 가능하죠? 질서도 딱 지키고… 즉, 당연하네요. 물론 이를 잘 지키기 위해서는 꽤나 섬세해야 합니다. 뭘 지키는 거예요? 통일성! 그러면 어떤 느낌이 들어요? 안정감! 이 모든 게 품격을 지향하는 겁니다. 지금 바라는 바가 명확하고 올곧잖아요? 그런데 사람보다 구조가 선행하면 좀 비인간적으로 느껴질 수도 있습니다. 주의해야죠.

반면에 오른쪽은 대칭이 안 맞아요. 그러니 동적인 느낌이네요. 이를 특정인의 기질로 비유하면 좌우가 안 맞으니 어디로 튈지 몰라요. 방향이 오만가지잖아요? 합의가 어렵죠. 조금만 달라도 다 다른데… 즉, 변칙적이네요. 물론 이를 유지하기 위해서는 제법 강력한 의지가 필요합니다. 요구도 많고요. 그러니 활달하겠군요. 역동감도 넘치겠고… 그렇다면 이 경우에는 품격보다는 이를 격파하는 파격을 지향한다고 해야겠네요. 기존의 격을 재현하기보다는 새로운 격을 표현하려 하니까요. 그런데 너무 막 나가다 보면 좀 신뢰하기 어려워질 수도 있습니다. 제멋대로면 부담스럽죠. 주의해야겠습니다.

이제 〈균비비율〉을 염두에 두고 여러 얼굴을 예로 들어 함께 살펴보겠습니다. 참고로 이 수업의 전반부, '얼굴 편'과 관련된 모든 미술작품 이미지는 뉴욕 메트로폴리탄 미술관에서 직접 제가 촬영했습니다. 본격적인 얼굴여행, 시작하죠!

♡ 눈

앞으로 눈, 주목해주세요.

Standing Shiva (?),
Cambodia, Angkor
period,
11th century

Head of Christ,
Netherlandish,
Diocese of Utrecht,
late 15th century

• 양쪽 눈이 매우 균형 잡혔다. 따라서 안정감과 품위가 느껴진다.

• 양쪽 눈과 눈썹이 비대칭을 이룬다. 특히 좌측 눈이 더 치우쳤다. 따라서 상대적으로 예측 불가능한 느낌이다.

왼쪽은 힌두교 파괴의 신, 시바로 추정됩니다. 그리고 오른쪽은 기독교 예수님이에요. 참고로 여기서는 수업의 특성상 가볍게 넘어가지만 배경정보를 깊이 탐구하신다면 그만큼 더 많은 의미를 누리실 수 있습니다. 우선, 왼쪽은 눈 균형이 거의 뭐 신적이죠? 우주적 균형! 완벽 데칼코마니의 경지네요. 보면 볼수록 강인한 기본 체력, 스태미나(stamina)가 느껴집니다. 반면에 오른쪽은 좌측 눈이 살짝 돌아갔습니다. 참고로 이 수업에서 좌우를 말할 때는 항상 일인칭 시점이 기준입니다. 그런데 좌측 입꼬리도 좀 비뚤하죠? 그러고 보니 좌측 눈과 입꼬리가 연동되며 확장되는 공간 밖으로 스르르 미끄러질 듯하네요. 참 힘드신 모양입니다. 도무지 균형 잡을 심적인 여유가 없군요.

Head of Tutankhamun,
Dynasty 18, reign of
Tutankhamun,
BC 1336 − BC 1327

Idi, Dynasty 6,
BC 2200

• 양쪽 눈이 균형이 잘 잡혔다. 따라서 안정감이 느껴지는데 좀 비현실적이다.

• 눈과 눈썹이 비대칭이라 동적이다. 따라서 특정 감정을 표출시키는 듯하니 좀 불안하다.

왼쪽은 이집트 파라오, 투탕카멘이에요. 어린 나이에 왕이 되었다가 18세에 요절한 비운의 왕이죠. 죽음의 이유를 모르다 보니 그야말로 음모론, 넘쳐요. 그리고 오른쪽은 살아생전 권력을 누린 높은 공직자입니다. 우선, 왼쪽은 눈의 균형이 잘 맞습니다. 즉, 스스로는 착하고 곧게 느껴져요. 어린 왕이 무슨 죄가 있겠어요. 다 주변 탓이지요. 반면에 오른쪽은 눈이 들썩들썩하네요. 즉, 춤출 줄 압니다. 때로는 그게 칼춤이 될 수도 있겠지요. 인생 좀 살았나요?

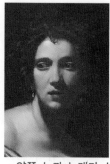

Simon Vouet
(1590 – 1649),
Woman Playing a Guitar,
1618

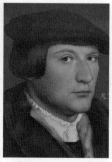

Hans Holbein the Younger
(1497/98 – 1543),
Hermann von Wedigh III,
1532

• 양쪽 눈과 눈매가 살짝 쳐지니 균형 잡혔다. 따라서 신중한 성격에 안정감이 느껴진다.

• 우측 눈썹이 하늘로 올라갔고, 우측 눈이 좌측 눈보다 크다. 따라서 역동적이고 의심스러운 느낌이라 무턱대고 믿을 수가 없다.

　　왼쪽은 기타 치는 여인 그리고 오른쪽은 무역회사의 일원입니다. 우선, 왼쪽은 눈의 모양이 수평적이고 직선적이에요. 긴 직사각형? 여하튼 균형이 잘 맞는 게 음정, 박자를 잘 맞출 것만 같습니다. 질서정연한 삶을 지향하나요? 반면에 오른쪽은 짝눈이에요. 좌측보다 우측이 동그랗습니다. 서로 딴 생각을 하는군요. 물론 사업을 하다 보면 생각, 복잡할 것입니다. 역동적인 삶을 지향하나요?

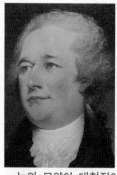

John Trumbull
(1756 – 1843),
Alexander Hamilton,
1804 – 1806

Hans Memling
(1430 – 1494),
Portrait of a Young Man,
1472 – 1475

• 눈의 모양이 대칭적이다. 따라서 안정감과 품위가 느껴진다.

• 양쪽 눈이 다른 방향이라 비대칭적이다. 따라서 의문스러운 느낌이라 곧이곧대로 믿기 어렵다.

왼쪽은 당대의 혁명적 정치가 그리고 오른쪽은 젊은 남자입니다. 우선, 왼쪽은 딱딱하지 않고 유려하면서도 눈의 균형은 얼추 잘 맞습니다. 물론 완벽하진 않아요. 하지만 적당히 조율할 줄 압니다. 천상 정치가네요. 반면에 오른쪽은 얼핏 보면 눈의 균형이 맞는 듯이 보여요. 하지만 우측 눈, 즉 보이는 얼굴 이미지의 왼쪽을 가리고 보면, 아이, 깜짝이야. 지금 좌측 눈이 빤히 나를 쳐다보고 있는 거 맞죠? 즉, 두 눈이 바라보는 방향이 서로 다릅니다. 젊은이… 지금 무슨 생각하는 거야?

Marble Mask of
Pan, Roman,
Early Imperial,
1st century

Head of Dionysos,
the God of Wine
and Divine Intoxication,
Pakistan or Afghanistan,
4th−5th century

• 화난 표정의 눈은 역동적이나 균형 잡혔다. 따라서 확고함이 드러나니 모종의 신뢰감이 느껴진다.

• 양쪽 눈이 완전히 다른 모양이다. 따라서 역동적이며 불안하다.

왼쪽은 농촌의 목양신, 판 그리고 오른쪽은 포도주의 신, 디오니소스예요. 우선, 왼쪽은 화났습니다. 눈이 딱 그렇죠? 지금 한껏 성을 내고 있는데 도대체 균형은 왜 이렇게 잘 맞아요? 설득력이 있군요. 아마도 화낼 이유가 충분한 모양입니다. 반면에 오른쪽은 지금 살짝 돌았습니다. 좌측 눈이 따로 놀죠? 그야말로 막 움직이는 것 같아요. 포도주에 한껏 취했는지 아니면 신적 환상을 보는지, 여하튼 지금 제정신이 아니네요.

♡ 입

앞으로 입, 주목해주세요.

Harriet Goodhue Hosmer
(1830－1908),
Daphne, 1853

Frank Duveneck
(1848－1919),
Tomb Effigy of
Elizabeth Boott
Duveneck,
1891

• 꽉 닫힌 입이 매끄러운 곡선을 그리며 균형 잡혔다. 따라서 정적이며 품위가 넘친다.

• 한쪽 입꼬리가 올라가니 비대칭적이다. 따라서 동적이며 다양한 상상이 가능하다.

왼쪽은 숲의 님프, 다프네예요. 아폴론 신의 첫사랑이죠? 그런데 거절하고 도망치다가 그만 월계수가 되었습니다. 그리고 오른쪽은 이 작품을 만든 작가의 부인이 누워있는 무덤 모형이에요. 우선, 왼쪽은 입이 작고 단호합니다. 균형 잘 잡혔죠? 당차네요. 명료하고 정확하고요. 자신의 삶이 잘 반영됐나요? 반면에 오른쪽은 입이 비뚤어요. 그런데 역시나 당차게 느껴집니다. 평화롭고요. 그러고 보면 '죽음의 극복'을 상징하나요? 혹은 '더 잘 만들지 못해?'라며 지금 남편을 타박하는 중인가요? 여하튼 여유로운 패기가 넘칩니다.

Limestone Statue of
a Boy Holding
a Ball, Cypriot,
BC late 3rd－BC
early 2nd century

Antonio Corradini
(1688－1752),
Adonis, 1723－1725

• 입이 대칭적이라 균형감이 넘치는데 표정이 무겁다. 따라서 정적이며 엄숙하다.

• 한쪽 입꼬리가 올라가 비대칭을 이룬다. 따라서 동적이며 회의나 냉소 등 미묘한 감정이 느껴진다.

왼쪽은 공 혹은 둥근 열매를 한 손에 들고 있는 소년입니다. 그리고 오른쪽은 아프로디테의 연인, 아도니스입니다. 사냥에 열광하다 멧돼지에 물려 생을 마감했죠. 아프로디테, 엄청 울었어요. 우선, 왼쪽은 입이 균형 잡히고 확실합니다. 지금 뭔가 다 말이 돼요. 지금 할 일 없어서 허투루 공놀이를 하는 게 아니에요. 심각할 정도네요. 반면에 오른쪽은 입이 비뚤었네요. 씁쓸합니다. 사냥이 뭐라고… 아직도 아프로디테한테 하고 싶은 말이 많아요. 아쉽습니다. 아, 열심히 살았는데…

Limestone Head of
a Bearded Man
Wearing a Wreath, Cypriot,
BC early 5th century

Limestone Male Head,
Cypriot, Archaic,
BC last quarter of
the 6th century

• 웃는 입이 양쪽으로 균형 잡혔다. 따라서 관대함이 느껴지는데 좀 비현실적이다.

• 한쪽 볼과 입꼬리가 상대적으로 올라갔다. 따라서 활달해 보이며 인간미가 느껴진다.

왼쪽과 오른쪽, 둘 다 같은 지역 출신이죠? 그런데 오른쪽이 좀 선배예요. 우선, 왼쪽은 웃는 입이 균형 잡혀 있습니다. 노려보는 눈과 탱탱한 볼 그리고 쭉 뻗은 코와 더불어 깔끔한 게 무섭기까지 하네요. 괜히 제 실수를 탓할 것만 같아요. 그런데 실수가 뭐야? 반면에 오른쪽은 웃는 입이 어긋나 있습니다. 입꼬리가 좌측이 더 올라갔어요. 그런데 눈과 볼은 우측이 더 올라갔네요. 참 인간미 넘칩니다. 그런데 뭐 실수하셨어요?

♥ 얼굴 전체

앞으로 얼굴 전체, 주목해주세요.

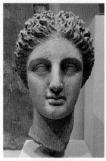
Terracotta Head of a Female Statue, Greek, BC late 4th century

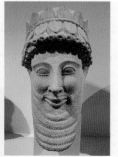
Limestone Head of a Man, Cypriot, Archaic, BC early 5th century

• 머리부터 턱까지 얼굴형이 좌우대칭이다. 따라서 품위가 느껴지는데 이상화되어 비현실적이다.

• 역동적인 입꼬리를 포함, 전체적으로 곡선이 과하니 풍부한 감정을 보여준다. 따라서 활동적인 느낌이다.

왼쪽은 여자 그리고 오른쪽은 남자입니다. 우선, 왼쪽은 머리모양부터 턱 끝까지 좌우대칭이네요. 이 정도면 여신급, 즉 이상화된 그리스 조각이 맞네요. 가르마마저 참 확실하죠? 무슨 실수를 하시겠습니까? 반면에 오른쪽은 삐뚤삐뚤 눈도 그렇지만, 특히 입술 표현이 재밌어요. 실수가 잦아도 왠지 유머감각이 넘칠 것만 같아요. 말 상대로는 제격이네요. 그래도 콧대를 보면 일처리는 깔끔하겠어요.

Henri Regnault (1843 – 1871), Salome, 1870

Jan Steen (1626 – 1679), Merry Company on a Terrace, 1670

• 정면을 응시하는 눈 그리고 입과 코가 대칭적이다. 따라서 당당한 표정에 안정감이 느껴진다.

• 눈과 입매가 일그러졌다. 따라서 동적이며 파격적인 생각을 품으니 자칫 충동적이다.

왼쪽은 살로메입니다. 기독교 세례 요한의 목을 베는데 일조한 공주예요. 한때 유럽에서 '치명적인 여인', '팜므 파탈(femme fatale)'로 유명했죠. 그리고 오른쪽은 엉망진창이 된 집안 살림을 해학적으로 풍자하는 장면에서 주인공 역할을 하는 작가의 부인입니다.

작품에는 얼큰하게 취한 작가 자신도 등장해요. 우선, 왼쪽은 좌우 균형이 잘 맞아요. 자신이 한 일에 거리낌이 없습니다. 여러 이유로 스스로 정당화가 되는 느낌입니다. 이거봐, 내가 맞잖아요. 반면에 오른쪽은 눈, 콧볼, 입 등이 찌그러졌어요. 좀 희극적인 추파를 던지는군요. 고상한 척 하지마. 뭣이 중한디? 그냥 이리 와!

Flemish Painter,
Unknown,
Saint Donation;
A Warrior Saint,
probably Victor,
Presenting a Donor,
about 1490

Flemish Painter,
Unknown,
Saint Donation;
A Warrior Saint,
probably Victor,
Presenting a Donor,
about 1490

• 균형이 잘 잡힌 얼굴로 시선처리가 확실하다. 따라서 확신에 차 보이며 당당함과 안정감이 느껴진다.

• 눈과 입이 좌측으로 조여지니 균형이 깨진다. 따라서 의문스러움과 불안함이 느껴진다.

왼쪽과 오른쪽, 둘 다 신부로 한 작품에 등장해요. 작품에서는 여기와 좌우가 바뀌어 서로 마주보고 있습니다. 우선 왼쪽은 전반적으로 균형 잡힌 얼굴이에요. 내가 뭘 하는지 잘 알고 있고, 또 당당해요. 그러니 당장은 거리낄 게 없어요. 맡겨만 주세요. 반면에 오른쪽은 좌측 위아래가 좀 수축되며 약간 조소하는 듯한 인상이에요. 속으로 별 생각다 하고 있어요. 게다가 나 지금 그렇다며 신호를 보내고 있습니다. 이제 알겠죠?

Edgar Degas
(1834–1917),
Portrait of a Woman
in Gray, 1865

Félix Vallotton
(1865–1925),
Juliette Lacour,
1886

• 얼굴이 균형이 잘 맞으니 탄탄하며 묵직하다. 따라서 신뢰감이 넘친다.

• 얼굴이 대칭이 맞지 않는다. 따라서 불만과 냉소감이 느껴지니 심경이 복합적이다.

왼쪽과 오른쪽 모두 여자예요. 우선, 왼쪽은 든든해요. 균형 잡힌 사고를 하는 듯하니 예측 가능한 행동을 하겠습니다. 그냥 믿어. 한 숨 놔. 반면에 오른쪽은 좀 억울해요. 좌

우가 정확하게 아귀가 맞지 않고 어긋나려는 것을 인지하는 듯합니다. 그래서 우려하며 힘을 주고 있어요. 신경 꺼. 아니면 나 좀 지켜봐.

♡ 주름

앞으로 주름, 주목해주세요.

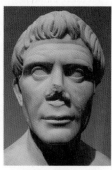

Marble Portrait Bust of
a Man, Roman,
Trajanic period,
110-120

Marble Portrait of
a Man, Roman,
BC late 1st century

• 이마의 주름 2개가 나란히 평행을 이룬다. 따라서 안정감이 느껴지며 확고한 인상을 준다.

• 주름이 끊기듯 이어지듯 여러 방향으로 뻗어 나간다. 따라서 평온하기보다는 불만스럽게 느껴진다.

왼쪽과 오른쪽, 둘 다 남자예요. 우선, 왼쪽은 눈썹 주변 주름의 경우에는 좀 다른데요, 그 위의 두 줄, 이마 주름이 선명하고 기네요. 얼굴 개별 부위도 균형 잡히니 하고자 하는 게 분명해 보입니다. 그래, 그거라고! 반면에 오른쪽은 이마 주름이 막 끊겨요. 그래서 뭔가 불안정합니다. 얼굴에는 두 개의 괄약근이 있는데요, 눈과 입의 괄약근을 모두 조인 게 좀 억울한 느낌이에요. 그래서 어쩌라고.

Marble Portrait of
an Emperor Wearing
the Corona Civica,
Roman, 250-284

Marble Head of
an Old Fisherman, Roman,
Imperial period,
1st-2nd century

• 이마의 주름이 균형 잡혔으며 가운데로 모인다. 따라서 확고함과 안정감이 느껴진다.

• 이마의 주름이 비뚤거리며 열려 있는 입도 꿈틀대는 모양이다. 따라서 당장이라도 불만을 터트릴 양, 불안함이 느껴진다.

왼쪽은 로마 황제예요. 그리고 오른쪽은 어부예요. 우선, 왼쪽은 이마 주름이 균형 잡히며 중간으로 좀 집중되었네요. 즉, 닫혀 있어요. 그러고 보니 뭔가 원하는 게 확실하고, 고집도 센 느낌이에요. 벌써 답은 내려졌거든요. 반면에 오른쪽은 이마 주름의 균형이 깨졌습니다. 물 흐르듯이 이리저리 흘러가요. 즉, 열려 있어요. 지금 당장 말로 풀고 싶은가요? 좋습니다.

Head of a Male,
Southern Mesopotamia,
BC 2000 – BC 1600

Two Marble Portrait
Heads, Roman, BC
50 – AD 90

• 여러 겹의 촘촘히 배열된 주름이 이마를 덮었다. 따라서 꽉 닫혀 있는 인상에 확고한 의지가 느껴진다.

• 볼과 눈의 주름이 대칭이 맞지 않으며, 특히 귀는 비대칭이 심하다. 따라서 감정의 동요와 모종의 불안감이 느껴진다.

왼쪽과 오른쪽, 둘 다 남자예요. 우선, 왼쪽은 이마주름이 강력하네요. 그런데 자로 잰 듯 정확합니다. 게다가 귀도 균형 잡혔어요. 바짝 듣는군요. 저런 분들이 꼭 수학을 잘해요. 'A는 A', 등호, 즉 동일률의 법칙! 물론 돌출 눈은 좀 무섭습니다. 대놓고 CCTV 같아요. 반면에 오른쪽은 주름이 삐뚤삐뚤… 어디로 개울이 흐르는지 도무지 명확하지 않네요. 게다가 귀도 불균형이 심해요. 왼쪽은 바짝 듣는데, 오른쪽은 도대체 어디에 관심이 있는지 여하튼 특이한 기질이 드러납니다. 예측 불가한 창의성인가요? 뭐, 불안한 건 사실입니다.

⊗ 극화된 얼굴

앞으로 극화된 얼굴, 주목해주세요.

Helmet Mask (Bolo),
Burkina Faso,
Bobo peoples,
19th－20th century

Male Figure
(Kaiaimuru),
Turama people,
Papua New Guinea,
late 19th－early 20th
century

· 눈과 코 그리고 입이 대칭적이라 균형이 잘 맞　· 눈썹과 눈이 삐딱하게 기울어졌다. 따라서 활발
　는다. 따라서 안정감이 느껴진다.　　　　　　　　함과 장난기가 느껴진다.

<u>왼쪽</u>은 눈코입의 균형이 잘 맞을 뿐더러 눈도 모였어요. 따라서 균형 잡힌 사고를 하는데, 여기서 가장 중요한 기준은 자기 자신입니다. 그만큼 내가 중요한 거죠. 반면에 <u>오른쪽</u>은 특히 눈의 균형이 어긋났네요. 얼굴 좌측이 살짝 올라가는 느낌입니다. 정석으로 하면 뭔가 잘 안 풀리는 모양이에요. 그럴 땐 변칙이 필요합니다.

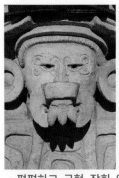
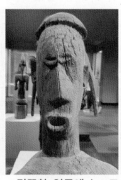

Funerary Um
with Seated Deity,
Mexico, Monte Alban,
6th century

Female Figure,
Mail, Bamana peoples,
19th－20th century

· 평평하고 균형 잡힌 얼굴에 턱이 단단하다. 따　· 길쭉한 얼굴에 눈, 코, 입이 제각기 다른 방향이
　라서 강직한 품위가 느껴진다.　　　　　　　　　다. 따라서 혼란스럽고 불안한 느낌이다.

<u>왼쪽</u>은 신이네요. 균형 잡혔을 뿐만 아니라 눈도 모였어요. 코는 짧은 것이 약간 성격이 급해 보이기도 하네요. 얼굴이 납작하고 턱이 단단한 게 확실한 성격에 강인한 힘이 느껴지고요. 여하튼 말씀 잘 들으세요. <u>오른쪽</u>은 균형 잡히지 않았어요. 아니, 오히려 벗어나려는 듯한 느낌이 드네요. 어디 홀린 것인지, 아니면 지금 여기를 극복하고 싶은 것

인지, 여하튼 원하는 것은 여기가 아니라 딴 데 있습니다.

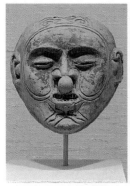

Mask, Ecuador, Tolita,
1st－5th century

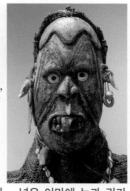

Dance Costume,
Iatmul people,
Papua New Guinea,
late 19th－early 20th
century

• 넓적하고 균형 잡힌 얼굴에 눈, 코, 입이 가운데
로 모이니 묵직하다. 따라서 무섭지만 안정감도
느껴진다.

• 넓은 이마에 눈과 귀가 삐딱하게 기울었으며 양쪽
동공의 방향이 다르다. 따라서 역동적이며 자칫
사고를 칠 법하다.

<u>왼쪽</u>은 균형 잡힌데다가 얼굴의 중심으로 확 모여요. '헤쳐 모여'가 아니라, '모여, 모
여'네요. 집착의 기운이 느껴지는군요. 상황이 좀 희극적이기도 하고요. <u>오른쪽</u>은 좌측
눈과 좌측 콧볼이 한껏 올라갔어요. 눈은 상하좌우 흰자위가 보이는 사백안이라 더 짐승
적으로 느껴지고요. 코도 짧은 게 거친 숨을 몰아쉬고 있습니다. 이제 같이 춤을 춰볼 건
데요, 뭐 잘못한 거 없죠?

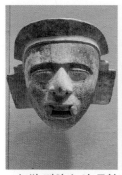

Deity Head, Mexico,
Eastern Nahua,
13th－early 16th century

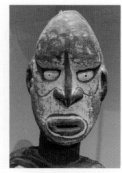

Debating Stool
(Kawa Rigit),
Latmul people,
Papua New Guinea,
19th century

• 눈썹 뼈와 눈이 균형 잡혔다. 따라서 안정감과 신
뢰감이 느껴진다.

• 코를 중심으로 눈과 입 그리고 돌출된 머리통
이 휘어 삐죽거린다. 따라서 동적이니 불안정
해 보인다.

<u>왼쪽</u>은 신이에요. 균형 잘 잡혔습니다. 이마뼈가 아주 깔끔하고 선명하네요. 입에는
저거 이빨 맞죠? 무슨 좌청룡 우백호 같아요. 든든합니다. <u>오른쪽</u>은 눈꼬리 방향이 상이
하고 콧볼과 귀 그리고 머리통도 비뚤거려요. 인생이 원래 그런 겁니다. 뭐 하나 정석대

로 되는 일이 없어요. 그래서 오늘도 토론은 계속됩니다.

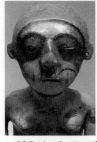

Kneeling Female Figure,
Mexico; Nayarit (Chinesco)
2nd－4th century

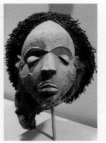

Female Mask (Gambanda),
Democratic Republic of the
Congo, Pende peoples,
19th－20th century

• 검은 눈과 조그만 입이 대칭이 잘 맞는다. 따라서 안정적이고 정적으로 느껴진다.

• 눈을 감았는데 삐뚤며 눈과 눈썹이 쳐졌다. 따라서 지쳐 보이는 게 불안하게 느껴진다.

왼쪽은 균형 잘 잡혔어요. 이마 위 발제선도 나름 그렇죠? 그런데 눈이 잘 보이질 않는군요. 무릎 꿇고 내 안으로 침잠하는 모습입니다. 느껴진다, 느껴진다… 오른쪽은 양쪽 눈이 쳐졌는데, 좌측 눈은 거의 뭐, 흘러내려요. 이러다가 수직 되겠어요. 스스로가 스스로를 지탱할 수 없는 지경이네요. 입꼬리도 내려가고 좀 고단해 보입니다. 점점 틀어지니 힘을 주세요. 도움이 필요합니다.

<균비(均非)표>: 대칭이 맞거나 어긋난

●● <음양형태 제1법칙>: '균형'
　- <균비비율>: 극균(-1 점), 균(0 점), 비(+1 점)

분류 (分流, Category)	기준 (基準, Criterion)	음기			잠기	양기		
		음축 (陽軸, Yin Axis)	(-2)	(-1)	(0)	(+1)	(+2)	양축 (陽軸, Yang Axis)
형 (모양形, Shape)	균형 (均衡, balance)	균 (고를均, balanced)		극균	균	비		비 (비대칭非, asymmetric)

*극(심할劇, extremely): 매우

지금까지 여러 얼굴을 살펴보았습니다. 아무래도 생생한 예가 있으니 훨씬 실감나죠? 〈균비표〉 정리해보겠습니다. '잠기'는 애매한 경우입니다. 너무 균형 잡히지도 않고 너무 비대칭도 아닌. 그런 얼굴 많죠? 주변을 돌아보면 완벽한 균형, 솔직히 보기 힘듭니다. 그리고 엄청난 비대칭도 많진 않아요. 그렇다면 적당한 균형감의 얼굴을 〈균비비율〉로

말하자면, 특색 없는 0점, 즉 '잠기'적인 얼굴입니다.

그런데 개중에 균형감 넘치는 얼굴을 찾았어요. 그건 '음기'적인 얼굴이죠? 저는 이를 '균'보다 더한 '균', 즉 극도의 '극'자를 써서 '극균'이라고 칭합니다. 그리고 '－1'점을 부여합니다. '대칭이 맞는' 게 '균'이라면 '매우 대칭이 맞는'은 '극균'인거죠. '극'은 '매우'라는 부사로 풀이될 수 있으니까요. 따라서 '극균'은 '음기', 즉 '－1'점입니다.

한편으로 비대칭 심한 얼굴을 찾았어요. 그건 '양기'적인 얼굴이죠? 저는 이를 '비'라고 지칭합니다. 그리고 '＋1'점을 부여합니다. 앞으로 다른 표와 비교하면 아시겠지만, '균'을 잠기로 놓은 것은 대부분의 다른 표와 상이합니다. 그건 〈균비비율〉에 따르면 적당히 균형 잡힌 얼굴이 일반적이라서 그렇습니다. 그리고 균비표에서는 '－2'점, '＋2'점을 상정하지 않았어요. 경험적으로 '－1'부터 '＋1'까지면 뭐, 충분하더라고요. 물론 이는 여러분이 〈얼굴표현법〉을 활용하시다가 필요에 따라 변경할 수 있습니다. 이를테면 점수 폭을 더 넓히고 세분화하는 것, 충분히 가능합니다.

참고로 모든 표에 공통되는 사항을 말씀드리면, '음기'와 '양기'는 －와 ＋로 구분되기 때문에 이 기호를 꼭 쓰셔야 합니다. 이를테면 '＋1'을 그냥 '1'이라고 하시면 안 됩니다. 그리고 '음기'와 '양기'는 차별이 아닌 차이로 파악해야 합니다. 이를테면 숫자가 높은 게 무조건 좋은 건 아닙니다. 즉, 좋을 수도 있고 나쁠 수도 있어요.

더불어 〈균비비율〉을 포함해서 모든 비율은 얼굴 전체뿐만 아니라 개별 얼굴부위에 각각 적용이 가능합니다. 이를테면 특정 얼굴에서 양쪽 눈은 '비', 즉 '＋1'점을 받는데 입꼬리는 '극균', 즉 '－1'점을 받는 경우, 충분히 가능해요. 그렇다면 눈과 입의 점수를 종합하면 '0', 즉 '잠기'적인 얼굴이 되는군요! 물론 여기에 추가할 부위는 많습니다. 영화에 핵심배우는 여럿이니까요.

여러분의 얼굴형 그리고 개별 얼굴부위는 〈균비비율〉과 관련해서 각각 어떤 점수를 받을까요? (손바닥을 앞으로 내밀며) 여기, 거울! 이제 내 마음의 스크린을 켜고 얼굴 시뮬레이션을 떠올려보며 〈균비비율〉의 맛을 느껴 보시겠습니다.

지금까지 '얼굴의 〈균비비율〉을 이해하다' 편 말씀드렸습니다. 앞으로는 '얼굴의 〈소대비율〉을 이해하다' 편 들어가겠습니다. 감사합니다.

02 얼굴의 <소대(小大)비율>을 이해하다: 전체 크기가 작거나 큰

<소대비율> = <음양형태 제2법칙>: 면적
작을 소(小): 음기(전체 크기가 작은 경우)
클 대(大): 양기(전체 크기가 큰 경우)

이제 2강의 두 번째, '얼굴의 <소대비율>을 이해하다'입니다. 여기서 '소'는 작을 '소' 그리고 '대'는 클 '대'죠? 즉, 전자는 전체 크기가 작은 경우 그리고 후자는 전체 크기가 큰 경우를 지칭합니다. 들어가죠!

<소대(小大)비율>: 전체 크기가 작거나 큰

●● <음양형태 제2법칙>: '면적'

<소대비율>은 <음양형태 제2법칙>입니다. 이는 '면적'과 관련이 깊죠. 그림에서 왼쪽은 '음기' 그리고 오른쪽은 '양기'! 왼쪽은 작을 '소', 즉 전체 크기가 작은 경우예요. 여기서 는 조그만 게 다른 도형도 들어올 여지가 있군요. 즉, 여럿을 고려하는 와중에 하나입니 다. 물론 작은 고추가 매울 수도 있습니다. 음, 무시할 수가 없나요? 반면에 오른쪽은 클 '대', 즉 전체 크기가 큰 경우예요. 여기서는 꽉 찬 게 공간이 비좁네요. 즉, 이것만 고려 하기에도 버겁습니다. 딴 생각할 여지가 없군요. 음, 꽉 찼나요?

<소대(小大)도상>: 전체 크기가 작거나 큰

●● <음양형태 제2법칙>: '면적'

음기 (소비 우위)	양기 (대비 우위)
작으니 수줍은 상태	크니 적극적인 상태
집중력과 정확함	파괴력과 화끈함
치밀함과 지속성	솔직함과 직접성
끈기를 지향	열정을 지향
알 수 없음	과장됨

<소대도상>을 한 번 볼까요? <u>왼쪽</u>은 이목구비와 눈썹, 다 조그마하네요! 귀여워라…
반면에 <u>오른쪽</u>은 이들이 다 커요! 시원해라… 유심히 도상을 보세요. 실제 얼굴의 예가
떠오른다면 더욱 좋겠군요.

구체적으로 박스 안을 살펴보자면 <u>왼쪽</u>은 작잖아요? 그러니 뭔가 수줍어하는 느낌이
에요. 이를 특정인의 기질로 비유하면 지긋이 한 곳에 집중하니 정확하겠네요. 세밀한
좌표가 딱 찍힐 정도니까요. 그러니 치밀하지 않을 수가 없죠. 지속적으로 한 곳을 파야
하겠고요. 그러니 끈기가 길러질 수밖에 없어요. 그런데 너무 작으면 남들에게 안 보여
서 무심코 지나치는 경우가 있어요. 주의해야죠.

반면에 <u>오른쪽</u>은 큼지막해요. 그러니 적극적인 게 대범한 느낌이에요. 처리하는 범위
가 넓은 걸 보면 몰아치는 파괴력이 굉장하군요. 그러니 화끈할 수밖에 없죠. 남김없이
힘을 모아 확 드러내니 솔직하고요. 당장 다 쏟다 보니 직접적일 수밖에 없군요. 정말 한
열정 하겠네요. 그런데 너무 막 내놓다 보면 과장이 지나칠 수 있어요. 주의해야죠.

이제 <소대비율>을 염두에 두고 여러 얼굴을 예로 들어 함께 살펴보겠습니다. 본격적
인 얼굴여행, 시작하죠!

⊘ 눈

앞으로 눈, 주목해주세요.

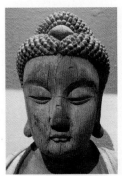

Buddha, probably
Shakyamuni,
Jin dynasty
(1115 – 1234),
12th – 13th century

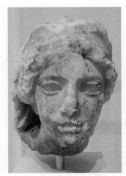

Marble Head
of a Veiled Goddess,
Greek, Attic, BC 425

• 눈이 옆으로 길으니 그윽하다. 따라서 신중하다. • 큰 눈망울이 응시하니 속마음이 잘 보인다. 따라서 감정적이다.

 왼쪽은 불교 부처님 그리고 오른쪽은 그리스 여신이에요. 우선, 왼쪽은 눈이 작지만 옆으로 길어요. 그야말로 무언가를 그윽하게 응시하는 느낌이네요. 입술이 작은 것이 딱히 떠벌릴 이유는 없지만, 고유의 방식으로 제대로 파악 중인 듯합니다. 딱 걸렸어! 반면에 오른쪽은 눈망울이 그렁그렁, 엄청 커요. 자기 속마음을 확 드러내며 연민의 감정마저 자아내는 것 같아요. 입은 상대적으로 부처님보다 크고 약간 벌리는 듯하며 촉촉한 느낌이라 더더욱 그렇네요. 절절한데 감각적이라 자꾸 보게 됩니다.

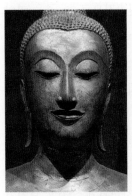

Standing Buddha,
Thailand,
15th century

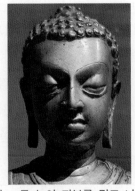

Standing Buddha,
India
(probably Bihar),
Gupta period,
late 6th or
early 7th century

• 작은 눈으로 아래를 응시하니 시선이 정확하다. 따라서 확고하다. • 큰 눈이 피부를 밀고 나오니 마음이 드러난다. 따라서 적극적이다.

왼쪽과 오른쪽 모두 불교 부처님이에요. 우선, 왼쪽은 눈이 작아요. 눈을 내리깔며 위보다는 아래를 응시하고 있군요. 그러니 정확하게 자신이 봐야 할 지점을 파악하고 집중하는 듯합니다. 더불어 콧볼도 작으니 은근히 집중력이 배가되네요. 가는 빨대처럼 잘 맞춰야 되거든요. 반면에 오른쪽은 눈이 커요. 마치 눈 주변 피부를 밀어내고 나오려는 것만 같아요. 그러다 보니 자신의 마음도 드러날 뿐더러 봐야 할 것도 많군요. 더불어 콧볼도 크니 단번에 힘을 주네요. 굵은 빨대처럼 확 빨아야 하거든요.

Neapolitan Follower
of Giotto,
Saints John
the Evangelist
and Mary Magdalen,
1335 – 1345

Maso di Banco
(1320 – 1346),
Saint Anthony
of Padua,
1340

• 작은 눈이 귀까지 찢어지니 집착한다. 따라서 현실적이다.

• 찢어진 큰 눈이 이마를 향하니 시원하다. 따라서 가능성을 열어 두었다.

왼쪽과 오른쪽 모두 기독교 성자예요. 우선, 왼쪽은 눈이 작고 눈꼬리가 찢어졌어요. 거의 귀에 닿을 기세군요. 만약에 이만큼 찢어지지 않았다면 눈이 좀 더 크게 보였을까요? 그 긴장만큼이나 집착적으로 한 곳에 집중하는 느낌입니다. 이마 위 발제선은 직선적이고 코끝도 내려간 게 현실적으로 딱 바라는 게 있군요. 반면에 오른쪽은 눈이 커요. 역시나 눈꼬리가 찢어졌지만 상대적으로 덜한 데다가 율동이 느껴지며 살짝 올라갔네요. 게다가 눈동자도 엄청 크죠? 더불어 머리모양도 뚫린 통로가 있는 게 상대적으로 시원해요. 즉, 대략적으로 주목하면서도 머릿속에서는 아직 가능성을 넓게 열어놓았군요.

♡ 코

앞으로 코, 주목해주세요.

Head of a Male Deity,
Indonesia (Kalimantan),
13th century

Amenhotep II,
Dynasty 18,
BC 1427 – BC 1400

• 코가 작고 짧으니 자신의 삶에 금새 주목한다. 따라서 현실적이다.

• 코가 크고 기니 앞으로 길게 내다본다. 따라서 미래지향적이다.

<u>왼쪽</u>은 힌두교 남신이에요. 그리고 <u>오른쪽</u>은 이집트의 파라오, 아멘호테프 2세에요. 열여덟 살에 왕좌에 올라 수십 년간 재위했죠. 우선, <u>왼쪽</u>은 코가 작고 짧네요. 그래서 발 빠르게 하루하루의 삶에 주목하는 것만 같아요. 게다가 얼굴은 넓적하니 큰데, 엄청 눈이 작아요. 얼굴형과 대비되니 더욱 작아 보이는군요. 그런데 지금 눈을 감은 건가요? 글쎄요, 아마도 외부에 대한 관심에 실눈 뜨고 다 보고 있을지도 몰라요. 반면에 <u>오른쪽</u>은 코가 크고 기네요. 그래서 길게 내다보고 앞으로를 설계하는 것만 같아요. 게다가 눈은 큰데 마치 자기를 관찰하는 듯한 느낌이에요. 아마도 어려서부터 주변 신하들에게 있는 속, 없는 속 다 보여서 그런가 봐요.

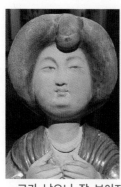

Figure of a Seated
Court Lady, Tang
dynasty (618 – 907),
8th century

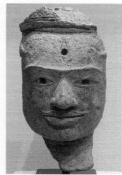

Face from a Male
Deity, probably Shiva,
Cambodia,
Angkor period,
930 – 960

• 코가 낮으니 잘 보이지 않는다. 따라서 속마음을 숨겨 잘 알 수가 없다.

• 큰 코가 부각된다. 따라서 자신감이 넘친다.

왼쪽은 한 순간의 여유를 즐기고 있는 여자예요. 그리고 오른쪽은 힌두교 파괴의 신, 시바로 추정돼요. 우선, 왼쪽은 코가 낮아 잘 보이질 않네요. 그래도 알게 모르게 뒤에서 탄탄하게 다 준비해 놓은 듯한 느낌이에요. 그리고 보니 얼굴형을 제외하면 개별 얼굴부위가 다 작네요. 너무 나대지 않고, 속을 다 보여주지 않으면서도 자신이 해야 할 바를 꼼꼼히 진행하는 듯합니다. 반면에 오른쪽은 코가 크고 잘 부각돼요. 그야말로 자신감이 넘칩니다. 두툼하니 표현적인 입술과 더불어서 말이에요. 그리고 보니 개별 얼굴부위가 다 크네요. 거리낌 없이 자신을 확 드러냅니다. 이런 상황에 꽤나 익숙한 듯해요. 마치 '그래, 나 보여줄게. 이제 너도 그럴래?'라고 하는 거 같죠?

입

앞으로 입, 주목해주세요.

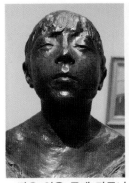

Edgar Degas
(1834 – 1917),
The Little
Fourteen – Year – Old
Dancer),
1880

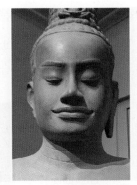

Lintel with
Carved Figures,
Cambodia,
Angkor period,
921 – 945

• 작은 입을 굳게 다무니 마음의 소리에 귀를 기울 • 큰 입이 볼까지 미소를 짓는다. 따라서 솔직하다.
인다. 따라서 신중하다.

왼쪽은 14세의 발레리나 소녀예요. 그리고 오른쪽은 힌두교 신이에요. 마치 전쟁의 여신이자 시바 신의 배우자 신인 두르가처럼 생겼어요. 우선, 왼쪽은 입이 작아요. 게다가 눈도 작고 귀도 붙으니 내면의 목소리에 귀를 기울이는 것만 같아요. 즉, 딱히 당장은 말할 이유가 없는 게 아마도 추후에 행동이 시작될 것만 같아요. 결국에는 몸으로 말해야죠. 반면에 오른쪽은 입이 커요. 입술이 두툼하고 쫙 벌어졌잖아요? 게다가 눈썹도 두껍고, 눈을 뜬다면 눈도 작지는 않을 거예요. 즉, 입이 무거워 조잘거리지는 않겠지만 한번 말하면 차마 무시할 수가 없네요.

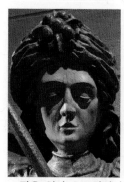

Saint George,
Austrian or German,
Tyrol, 1480

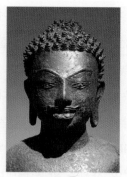

Standing Buddha,
Thailand
(Buriram Province,
Prakhon Chai),
8th century

• 작은 입이 오므려지니 말을 곱씹는다. 따라서 신
중하다.

• 큰 입이 과장된 채 올라가니 무수한 말을 머금
는다. 따라서 활동적이다.

<u>왼쪽</u>은 기독교 성자예요. 그리고 <u>오른쪽</u>은 불교 부처님이에요. 우선, <u>왼쪽</u>은 입이 작
아요. 오므렸고요. 즉, 말을 하려는 것 같으면서도 입 속에서 단어가 맴도는 게 아직도
곱씹는 듯하네요. 신중합니다. 게다가 눈꺼풀도 쳐진 게 볼 꼴, 못 볼 꼴을 많이도 경험
했나요? 눈빛은 호기심이 넘친다기보다는 지쳐 있거나 배려하는 듯한 느낌이에요. 반면
에 <u>오른쪽</u>은 좀 과장하면 입만 보여요. 그동안 저분의 입에서 나온 말이 정말 굉장하죠?
도무지 허투루 듣고 넘길 말이 아닙니다. 저분의 입이 춤을 추기 시작하면 그야말로 온
우주가 들썩여요. 결코 보지 않을 수가 없습니다.

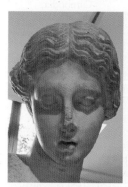

Marble Statue
of Venus
(Aphrodite)
Emerging
from Her Bath,
Roman,
BC 1st–AD
1st century

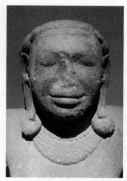

Bust of a Deity,
perhaps Kubera,
Cambodia or Vietnam,
1st half of the 7th century

• 작은 입이 단단하나 벌어져 있다. 따라서 조심
스럽다.

• 크고 인자한 입이 얼굴을 덮는다. 따라서 다정하다.

<u>왼쪽</u>은 사랑의 여신 아프로디테예요. 그리고 <u>오른쪽</u>은 힌두교 재물의 신, 쿠베라예요.
우선, <u>왼쪽</u>은 자타공인 우주적인 미인이죠? 그런데 입이 작아요. 말이 필요 없는 모양입
니다. 그러고 보면 그녀의 몸은 그야말로 관념으로서의 이상이 의인화적으로 시각화된
결정체잖아요? 그러니 몸으로 말해야죠. 반면에 <u>오른쪽</u>은 거의 입만 보여요. 마치 그윽

한 향기를 베어 물고 한 마디 안 하지만 천 마디 말보다 강렬한 소리를 들려주는 것 같지 않나요? '묵음의 음'이라고나 할까요? 말도 없는데 자꾸 입에 끌리잖아요? 게다가 눈은 작고 감았어요. 음, 가만 경청해봐요.

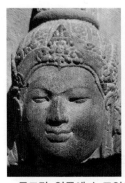

Head of
a Buddhist Deity,
perhaps Amitabha,
Indonesia (Kalimantan),
13th century

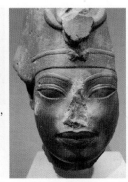

Amenhotep III
in the Blue Crown,
Dynasty 18,
BC 1391 – BC 1353

• 동그란 얼굴에 눈코입이 모였는데 특히 작은 입이 균형 잡혔다. 따라서 평화롭다.

• 눈과 코, 입이 크니 피부를 뚫는 듯하다. 따라서 적극적이다.

왼쪽은 중생에게 무한한 자비를 베푸는 불교의 아미타불로 추정돼요. 그리고 오른쪽은 이집트의 왕, 아멘호테프 3세예요. 외교의 달인으로 유명했죠. 우선, 왼쪽은 입이 작아요. 눈과 코도 작고요. 하지만 아랫입술이 비교적 두꺼운 데다가 턱이 넓고 퉁퉁하네요. 즉, 평상시 자신을 적극적으로 드러내지 않으며 사회적인 관계에 그리 좌지우지되지 않아요. 든든하니 믿는 구석도 있고요. 반면에 오른쪽은 입이 커요. 눈과 코도 크고요. 하지만 윗입술이 아랫입술을 능가할 정도로 두꺼운 데다가 턱이 짧네요. 즉, 평상시 적극적으로 자신을 드러내면서도 사회적인 관계에는 엄청 민감해요. 결국에는 스스로 지켜야지요.

❤ 이마

앞으로 이마, 주목해주세요.

Gerard David
(1455 – 1523),
Archangel Gabriel;
The Virgin Annunciate,
1510

Gerard David
(1455 – 1523),
Archangel Gabriel;
The Virgin Annunciate,
1510

• 작은 이마가 살짝 머리카락에 가렸으며 눈이 작다. 따라서 확고하다.

• 튀어나온 이마가 높고 크며 눈이 크다. 따라서 시원하다.

왼쪽은 기독교 하나님의 명을 받은 대천사 가브리엘이에요. 그리고 오른쪽은 그로부터 예수님을 잉태하리라는 소식을 듣는 성모 마리아예요. 우선, 왼쪽은 상대적으로 이마가 낮고 작아요. 게다가 눈이 작고 약간 코끝이 들려 있어요. 아마 무언가에 강하게 집중하며 상대방에게 비집고 들어가려는 듯해요. 즉, 나름 알찬 행동파군요. 내가 전해줄게요! 반면에 오른쪽은 이마가 높고 커요. 그리고 눈이 큰데 아래로 내리깔고 있으며 약간 코끝도 내려갔어요. 그래서 자신의 속마음을 다 드러내기보다는 자신을 지키려는 신중함이 느껴지네요. 그러나 결국에는 빛을 발하는 이마. 잠깐만요… 지금 거대한 뜻을 품고 있어요.

앞으로 턱, 주목해주세요.

Jean−Baptiste Stouf
(1742−1826),
André−Ernest−
Modeste Grétry,
1804−1808

Jean−Baptiste
Lemoyne the Younger
(1704−1774),
Louis XV (1710−1774),
King of France, 1757

• 굴곡진 얼굴에 턱이 작다. 따라서 매사에 신중하　• 턱이 길고 크다. 따라서 왕성하니 자신감이
고 섬세하다.　　　　　　　　　　　　　　　　　넘친다.

　왼쪽은 당대의 유명한 오페라 작곡가예요. 그리고 오른쪽은 프랑스 왕 루이 15세로 다
섯 살에 왕위에 올랐어요. 우선, 왼쪽은 턱이 참 작아요. 게다가 눈은 꺼지고 굴곡졌네
요. 즉, 육질보다 골질 우위군요. 그런데 그렇다고 해서 굳이 골격이 강한 건 아니에요.
그래서 그런지 매사에 신중하니 섬세하고 예민한 감수성이 자연스럽게 느껴지네요. 반면
에 오른쪽은 턱이 참 커요. 게다가 콧대가 곧고 코끝도 방방하니 자신감이 느껴져요. 즉,
육질과 골질이 다 튼실하니 참 단단해 보여요. 그래서 그런지 참 든든한 게 지금 뭔가
믿는 구석이 있네요.

Carlo Crivelli
(1430−1495),
Madonna and Child,
1480

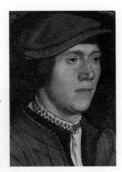

Hans Holbein the Younger
(1497/98−1543),
Portrait of a Man
in a Red Cap,
1532−1535

• 턱이 작고 좁으며 굳게 입이 닫혔다. 따라서　• 턱이 크고 넓으며 주름 잡혔다. 따라서 매사에 열
의지가 강하니 단호하다.　　　　　　　　　　　정적인 노력파다.

　왼쪽은 기독교 성모 마리아예요. 그리고 오른쪽은 법원 공직자로 추정되는 남자예요.
우선, 왼쪽은 턱이 작고 좁아요. 게다가 코끝과 콧볼 그리고 입도 작아요. 그러나 눈썹과

눈은 크고 코는 긴 편이네요. 즉, 심지 있고 단호한데 조력자가 있어요. 그럼 누가 나를 지켜주죠? 하나님, 그분만 믿고 의지해야죠. 반면에 <u>오른쪽</u>은 턱이 크고 넓어요. 게다가 코와 입도 커요. 그러나 상대적으로 눈은 작네요. 즉, 지금 자신의 자리, 어쩌다 보니 그냥 쉽게 얻은 게 아니에요. 오히려 우직하고 당차게 노력하는 악바리예요. 턱에 잡힌 주름을 보면 더욱 그래 보여요.

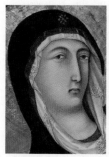

Workshop of Ugolino
da Siena
(Ugolino di Nerio,
?−1339/49?),
Madonna and Child,
1325

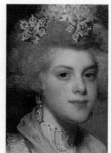

Gilbert Stuart
(1755−1828),
Matilda Stoughton
de Jaudenes,
1794

· 작은 턱이 약간 튀어나오며 입이 굳다. 따라서 · 돌출된 턱이 크며 시선이 정확하고 당당하다.
 사연이 많으니 오리무중이다. 따라서 허심탄회하다.

<u>왼쪽</u>은 기독교 성모 마리아예요. 그리고 <u>오른쪽</u>은 당대에 잘 나가던 한 부유한 상인의 딸이에요. 열여섯 살에 한 장교와 결혼할 무렵에 그려졌어요. 우선, <u>왼쪽</u>은 턱이 작으면서도 '나 이제 그만 들어갈래!'라며 약간 버티는 느낌이에요. 즉, 지금 당장 욱하는 게 있군요. 게다가 눈꼬리가 쳐지고 코끝이 아래로 내려가며 입술이 굴곡졌네요. 그러니 뭔가 사연이 많아 보여요. 반면에 <u>오른쪽</u>은 턱이 큰 데다가 주걱턱처럼 돌출했군요. 당당하고 든든한 게 그야말로 패기 넘치네요. 게다가 큰 눈에 콧대가 짧고 코끝이 들렸어요. 입술도 자신감이 넘치고요. 그러니 사회적 관계를 좋아하는 게 나름 통통 튀어 보여요.

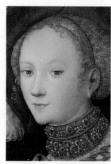

Lucas Cranach the Elder
(1472−1553),
Judith with the Head of
Holofernes,
1530

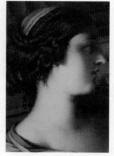

Laurent de La Hyre
(1606−1656),
Allegory of Music,
1649

· 입술은 오므리고 아래턱이 작다. 따라서 강단이 · 아주 큰 턱이 들어갔다. 따라서 겸손하나 내공
 있으니 냉혹하다. 이 넘치니 추진력이 강하다.

왼쪽은 적장인 홀로페르네스(Holofernes)를 유혹해서 목을 베어버린 유디트예요. 한때 유럽에서 살로메와 더불어 '치명적인 여인', 즉 팜므파탈(femme fatale)로 유명했죠. 그리고 오른쪽은 음악의 여신처럼 보여요. 화면에는 악보와 여러 악기들이 같이 등장하죠. 우선, 왼쪽은 턱이 작은데 살짝 돌출하며 튀어나왔어요. 그런데도 뒤쪽으로 제비살이 두툼해 보이네요. 게다가 입술을 많이 오므렸고요. 얼굴에 비해 짐승적으로 굴곡진 귀도 약간 전율이군요. 그러고 보니 뭔가 양가적인 느낌이 들어요. 한편으로는 포근하면서도 다른 한편으로는 냉혹한 킬러인가요? 반면에 오른쪽은 턱이 큼지막하고 들어갔어요. 즉, 내공이 넘치지만 굳이 전면에 내세우진 않아요. 한편으로 코는 튀어나왔지만 많이 짧아요. 그러니 짧고 빠른 박자에도 흔들림 없이 완벽한 연주를 보여줄 것만 같아요. 결국에는 음악으로 말하니까요. 앞으로 들려줄 음악이 넘쳐나요?

♡ 귀

앞으로 귀, 주목해주세요.

Over-Life-Sized
Marble Portrait,
probably of the
Empress Sabina, Roman,
121-128

Fragmentary Bronze Portrait
of the Emperor Caracalla,
Roman, 212-217

• 작은 귀가 머리카락 사이로 숨는다. 따라서 자
신에게 집중한다.

• 큰 귀가 머리카락을 뚫는다. 따라서 개방적이다.

　 왼쪽은 '오현제', 즉 고대 로마의 전성기 다섯 황제 중 한 명인 하드리아누스 황제의 부인이에요. 황제의 동성 연인 때문에 질투 좀 심했죠. 그리고 오른쪽은 로마 황제, 카라카라예요. 딱 6년밖에 통치하지 못했어요. 우선, 왼쪽은 귀가 작아요. 이마와 턱도 작고요. 즉, 어디 한 곳에 꽂히는 느낌이네요. 사방팔방 티내지는 않지만 은근히 다 듣고 있어요. 반면에 오른쪽은 귀가 엄청 커요. 게다가 토끼 귀처럼 쫑긋 하네요. 그러고 보면 얼굴은 근엄한 척하지만 귀를 활짝 연 게 여기저기로 난리가 나는군요. 얼굴이 포커페이

스(poker face)를 해도 귀가 뻘게지면 속마음을 들키듯이 사방으로 예민하고요.

⊙ 극화된 얼굴

앞으로 극화된 얼굴, 주목해주세요.

Togu Na Support Post,
Female Figure, Mali,
Dogon peoples,
19th−20th century

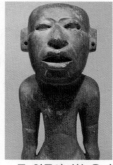

Standing Figure, Mexico,
Teothhuacan, 3rd−7th
century

• 작은 얼굴이 응축하니 집중력이 강하다. 따라서 신중하다.

• 큰 얼굴이 하늘을 향해 열리니 다 내어놓는다. 따라서 열정적이다.

왼쪽은 얼굴 자체가 엄청 작아요. 완전 소두네요. 전신비율이 굉장하겠군요. 가만 보면 매사에 신중하고 집중력이 강한 듯해요. 섬세하기도 하고요. 비유컨대, 귀지를 파내는 귀이개의 끝이 작으면 너무 깊숙이 들어가거나 찔리지 않게 더욱 조심해서 다뤄야 하잖아요. 오른쪽은 얼굴이 참 커요. 다행히 목이 거의 없는 게 두껍군요. 그래도 좀 무거울 거 같아요. 이를테면 코도 크고 입도 크니 도무지 몸을 고려하지 않는 듯하군요. 즉, 살살 하는 법이 없이 좀 무대포네요. 그만큼 자기표현이 강하고 당장 원하는 게 많은 거겠죠.

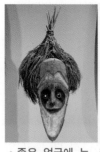

Mask (Lor?), Duke of York
Islands, New Britain, Papua
New Guinea, late
19th−early 20th century

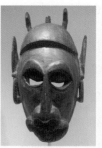

Mask, probably Umboi or
Siassi Island, Papua New
Guinea, 19th century

• 좁은 얼굴에 눈, 코, 입이 작고 모였다. 따라서 치밀하다.

• 이목구비가 크고 밖으로 밀렸다. 따라서 주장이 강하며 적극적이다.

왼쪽은 얼굴 자체가 작다기보다는 좁아요. 그리고 결정적으로 눈코입이 '헤쳐, 모여'가 아니라, '모여, 모여'가 되었어요. 마치 중간으로 쏠려 들어가는 것만 같네요. 내 얼굴의 블랙홀? 그만큼 흡입력이 있고, 자신이 원하는 바가 분명해요. 오른쪽은 얼굴 자체보다도 이에 대한 이목구비의 비율이 참 과대하군요. 자칫 흔들리면 뚝뚝 떨어져 나올 것만 같아요. 그만큼 과감한 자기표현의 욕구가 느껴지네요. 하지만 서로 따로 노는 게 두려워 어떻게든 상대와 맞는 지점을 찾아보려는 가상한 노력도 보여요.

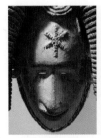

Mask, Nigeria, Igbo peoples, 19th–20th century

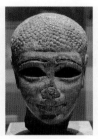

Head of a Female Figure, Dynasty 11, BC 2021–BC 2000

• 눈이 작으니 목표가 명확하다. 따라서 끈기가 강하다.

• 눈이 크니 세상을 폭넓게 본다. 따라서 호기심이 강하다.

왼쪽은 엄청나게 눈이 작아요. 만약에 저 탈을 직접 썼다고 생각해보세요. 아마도 눈의 위치가 맞지 않거나 눈 사이의 간격이 맞지 않는다면 세상이 잘 보이지 않겠죠? 그러니 정확하게 어딘가를 집중해서 쏘아볼 수밖에 없겠군요. 알이 작은 안경을 썼을 때에 느껴지는 목표 지점이라고나 할까요? 오른쪽은 눈이 참 커요. 저 정도면 탈을 썼을 경우에 누구라도 문제없이 잘 보겠어요. 그러니 이곳저곳에 호기심을 발동하며 폭넓게 바라보겠군요. 알이 크고 진한 선글라스를 썼을 때에 느껴지는 시선의 자유라고나 할까요?

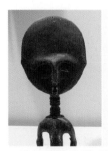

Figure (Akua Ba), Ghana, Akan peoples, 19th–20th century

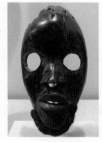

Mask, Liberia or Côte d'Ivoire, Dan peoples, 19th–20th century

• 작은 입과 눈이 이마뼈 아래로 묻히니 은폐적이다. 따라서 아리송하다.

• 큼직한 이목구비가 정면을 향하니 명확하다. 따라서 시원하다.

왼쪽은 눈이 작다 못해 거의 없어지는 느낌이에요. 눈썹 뼈에 가려 더욱 후퇴했군요. 게다가 머리는 큰데 입 또한 작습니다. 즉, 굳이 지금 상황이 보고 말할 거리도 안 되는 모양이네요. 아집이 강한 듯이 내면으로 쑥 들어갔어요. 오른쪽은 눈이 큰 게 훤히 속이 들여다보이는 느낌이에요. 코와 입 속도 보일 정도네요. 시원합니다. 마치 '내 속을 다 까뒤집어 보여줘야 직성이 풀리겠어?'라는 것만 같아요. 그런데 그건 아마도 그러지 않고는 못 배기는 자기 기질 때문에 스스로가 그렇게 된 게 아닐까요?

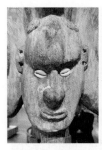

Finial for a Ceremonial House, Sawos people, Papua New Guinea, late 19th–early 20th century

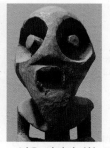

Ancestral Figure (Tadep), Cameroon, Ntong or Kaka peoples, 20th century

• 눈꺼풀 안으로 눈이 함몰되니 보이지 않는다. 따라서 방어적이다.

• 넓은 안와가 하늘로 향하니 만물을 담는다. 따라서 열정적이다.

왼쪽은 눈이 안 보이는 건 아닌데, 안으로 파고 들어갔어요. 마치 방패를 견고하게 하며 방어에 주력하는 느낌입니다. 그런데 코는 크고 전진하네요. 하지만 코끝이 내려간 게 역시나 방어적입니다. 허심탄회한 대화를 이끌기에 결코 호락호락한 상대는 아니에요. 오른쪽은 안와가 엄청 크고 넓어요. 안구가 쑥 들어가면서도 확 벌어지며 나오는 게 넓은 스크린에 고해상도로 세상을 마주하며 내심 감탄하는 듯합니다. 또한 놀랄 때 턱이 빠지듯이 아래로 벌어지지만, 입은 눈에 조응하며 인중을 줄이고 바짝 올라가 붙었어요. 그야말로 생생한 개봉박두입니다.

<소대(小大)표>: 전체 크기가 작거나 큰

●● <음양형태 제2법칙>: '면적'
- <소대비율>: 극소(-2점), 소(-1점), 중(0점), 대(+1점), 극대(+2)

분류	기준	음기			잠기	양기		
		음축	(-2)	(-1)	(0)	(+1)	(+2)	양축
형 (모양形, Shape)	면적 (比率, size)	소 (작을小, small)	극소	소	중	대	극대	대 (클大, big)

지금까지 여러 얼굴을 살펴보았습니다. 아무래도 생생한 예가 있으니 훨씬 실감나죠? 〈소대표〉 정리해보겠습니다. 우선, '잠기'는 애매한 경우입니다. 전체 크기가 너무 작지도 크지도 않은. 그래서 저는 '잠기'를 '중'이라고 지칭합니다. 주변을 둘러보면 크기 면에서 평범한 얼굴, 물론 많습니다. 그럴 때는 군이 점수화할 필요가 없죠. '잠기'는 '0'점이니까요. 주연은 특색이 명확할 때 비로소 빛을 발하게 마련입니다.

그런데 전반적으로 개별 얼굴부위가 비교적 작은 얼굴을 찾았어요. 그건 '음기'적인 얼굴이죠? 저는 이를 '소'라고 지칭합니다. 그리고 '−1'점을 부여합니다. 그런데 개별 얼굴부위가 매우 작은 얼굴을 찾았어요. 그렇다면 저는 이를 한 단계 더 나아갔다는 의미에서 '극'을 붙여 '극소'라고 지칭합니다. 그리고 '−2'점을 부여합니다.

한편으로 개별 얼굴부위가 비교적 큰 얼굴을 찾았어요. 그건 '양기'적인 얼굴이죠? 저는 이를 '대'라고 지칭합니다. 그리고 '+1점'을 부여합니다. 그런데 개별 얼굴부위가 매우 큰 얼굴을 찾았어요. 그렇다면 저는 이를 한 단계 더 나아갔다는 의미에서 '극'을 붙여 '극대'라고 지칭합니다. 그리고 '+2'점을 부여합니다.

이와 같이 〈소대표〉는 〈균비표〉와는 달리 잠기를 '중'으로 지칭하고 음기와 양기의 점수 폭을 '−2'에서 '+2'로 넓혔습니다. 경험적으로 그게 맞더라고요. 물론 이는 여러분들이 〈얼굴표현법〉을 활용하시다가 필요에 따라 변경할 수 있습니다. 이를테면 점수 폭을 더 넓히고 세분화하는 것, 충분히 가능합니다.

참고로 '−2', '−1', '0', '+1', '+2'는 차별이 아닌 차이로 파악해야 합니다. 이를테면 숫자가 높은 게 좋은 게 아닙니다. 특성이 다를 뿐입니다. 그리고 '극'자를 추가하는 여부, 즉 '−1' 대신 '−2' 혹은 '+1' 대신 '+2'를 쓰는 기준은 주관적입니다. 숫자적으로 정확한 반, 즉 중간 지점은 자의적이거든요. 하지만 많은 경험을 쌓다 보면 점점 내 안에서 그 구분이 명확해집니다. 함께 토론하다 보면 나름 비슷한 기준을 설정할 수도 있고요.

여러분의 얼굴형 그리고 개별 얼굴부위는 〈소대비율〉과 관련해서 각각 어떤 점수를 받을까요? (얼굴을 앞으로 빼며) 궁금… 이제 내 마음의 스크린을 켜고 얼굴 시뮬레이션을 떠올려보며 〈소대비율〉의 맛을 느껴 보시겠습니다.

지금까지 '얼굴의 〈소대비율〉을 이해하다' 편 말씀드렸습니다. 앞으로는 '얼굴의 〈종횡비율〉을 이해하다' 편 들어가겠습니다.

03 얼굴의 <종횡(縱橫)비율>을 이해하다: 세로 폭이 길거나 가로 폭이 넓은

<종횡비율> = <음양형태 제3법칙>: 비율
세로 종(縱): 음기(세로 폭이 위아래로 긴 경우)
가로 횡(橫): 양기(가로 폭이 좌우로 넓은 경우)

이제 2강의 세 번째, '얼굴의 <종횡비율>을 이해하다'입니다. 여기서 '종'은 세로 '종' 그리고 '횡'은 가로 '횡'이죠? 즉, <u>전자</u>는 세로 폭이 위아래로 긴 경우 그리고 <u>후자</u>는 가로 폭이 좌우로 넓은 경우를 지칭합니다. 들어가죠!

<종횡(縱橫)비율>: 세로 폭이 길거나 가로 폭이 넓은

●● <음양형태 제3법칙>: '비율'

<종횡비율>은 <음양형태 제3법칙>입니다. 이는 '비율'과 관련이 깊죠. 그림에서 <u>왼쪽</u>은 '음기' 그리고 <u>오른쪽</u>은 '양기'! 왼쪽은 세로 '종', 즉 세로 폭이 위아래로 긴 경우네요. 여기서는 마치 양손바닥을 세워 합장하듯 진중하네요. 즉, 얇게 압착된 게 올곧아요. 굳은 신념인가요? 다른 예로 망원렌즈처럼 정해진 표적만 집중하는군요. 반면에 <u>오른쪽</u>은 가로 '횡', 즉 가로 폭이 좌우로 넓은 경우예요. 여기서는 마치 고무줄을 양옆으로 늘인 듯 팽팽하네요. 즉, 사방으로 힘이 퍼지는군요. 폭넓은 관심인가요? 다른 예로 광각렌즈처럼 두리번두리번 사방을 관찰하는 듯하군요.

<종횡(縱橫)도상>: 세로 폭이 길거나 가로 폭이 넓은

●● **<음양형태 제3법칙>: '비율'**

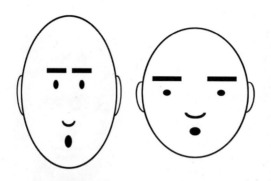

음기 (종비 우위)	양기 (횡비 우위)
좁아 신중한 상태	넓어 두루 살피는 상태
단호함과 조심성	유연한 사고와 호기심
의지력과 조신함	창의력과 활달함
신뢰를 지향	모험을 지향
자기 중심적임	책임감이 부족함

〈종횡도상〉을 한 번 볼까요? 왼쪽은 눈썹과 눈, 코와 입이 바짝 모였군요. 상대적으로 길다란 얼굴형이네요. 반면에 오른쪽은 이들이 활짝 벌어졌군요. 상대적으로 널찍한 얼굴형이네요. 유심히 도상을 보세요. 실제 얼굴의 예가 떠오르시나요?

구체적으로 박스 안을 살펴보자면 왼쪽은 좁잖아요? 이런 길을 걸을 때는 더욱 신중해야지요. 이를 특정인의 기질로 비유하면 단호한 판단이 필요하겠어요. 물론 매사에 조심스럽게요. 비껴나면 안 되니까요. 그러려면 올곧은 의지와 조신한 태도가 필수죠. 이런 유형에게는 괜히 신뢰감이 형성되더라고요. 그런데 이게 너무 심하면 자기만 알고 그 속에 갇힐 수도 있어요. 주의해야죠.

반면에 오른쪽은 넓잖아요? 이런 길을 걸을 때는 여기저기 살피게 마련이지요. 이를 특정인의 기질로 비유하면 생각이 유연한 편이고 호기심도 넘쳐요. 보고 느낄 게 많으니까요. 그러다 보면 창의력을 발휘할 순간이 많아지며 자연스레 활달해지게 마련이에요. 이런 유형은 제대로 모험을 즐기죠. 그런데 이게 너무 심하면 자기 임무를 소홀히 할 수도 있어요. 주의해야죠.

이제 〈종횡비율〉을 염두에 두고 여러 얼굴을 예로 들어 함께 살펴보겠습니다. 본격적인 얼굴여행, 시작하죠!

⊘ 눈

앞으로 눈, 주목해주세요.

Marble Portrait of the
Emperor Antoninus Pius,
Roman, Antonine period
138-161

Robert Fulton
(1765-1815),
Jean-Antoine Houdon
(1741-1828), 1804

• 눈 사이가 모이니 집중력이 강하다. 따라서 신
중하다.

• 눈 사이가 벌어지니 시야가 넓다. 따라서 두루
멀리 내다본다.

 왼쪽은 로마의 황제예요. 참 정치를 잘 했죠. 그리고 오른쪽은 미국 발명가입니다. 상
업적으로 증기선을 성공시키는 데 일조했어요. 우선, 왼쪽은 눈 사이가 모였어요. 따라서
초점을 잘 맞추는 듯해요. 즉, 집중력이 강합니다. 더불어 미간과 입 주변 근육이 긴장하
는 게 모종의 결심이 선 모양이네요. 반면에 오른쪽은 눈 사이가 벌어졌어요. 따라서 두
루두루 멀리 내다보는 것만 같아요. 즉, 호기심이 넘칩니다. 하지만 인중이 긴 게 그렇다
고 막 지른다기보다는 신중한 느낌이네요.

Paul Cézanne
(1839-1906), Madame
Cézanne (1850-1922)
in a Red Dress,
1888-1890

Paul Cézanne
(1839-1906), Madame
Cézanne (1850-1922) in
the Conservatory, 1891

• 비대칭적인 눈 사이가 좁다. 따라서 의지력이
강하다.

• 대칭적인 눈 사이가 넓다. 따라서 사고가 유연
하다.

왼쪽과 오른쪽 모두 작가의 부인이에요. 참고로 작가는 자신의 부인을 스물 네 점 이상 그렸는데요, 붉은 옷을 입은 부인은 네 번 그렸어요. 우선, 왼쪽은 눈 사이가 좁아요. 상대적으로 그늘진 실내라서 그럴까요? 음기적인 분위기에 걸맞게 눈을 모았군요. 마치 '너 뭐 잘못했는지 알지?'라는 것만 같네요. 반면에 오른쪽은 눈 사이가 넓어요. 햇빛이 충만한 온실이라서 그런 걸까요? 양기적인 분위기에 걸맞게 눈을 벌렸군요. 마치 '오늘 또 뭘 어쩌려고?'라는 것만 같네요. 이와 같이 같은 부인이 다르게 보이는 게 재미있군요. 아마도 눈 사이 간격에 대해 작가 스스로도 알게 모르게 고심했겠지요?

Edgar Degas
(1834 – 1917),
Self – Portrait,
1855 – 1856

Jean Auguste Dominique
Ingres (1780 – 1867),
Madame Jacques – Louis
Leblanc (1788 – 1839),
1823

• 코가 긴데 눈이 중간으로 모였다. 따라서 신중 • 눈 사이와 미간이 넓다. 따라서 모험심이 넘친다.
하다.

왼쪽은 작가의 자화상이에요. 그리고 오른쪽은 부부의 초상화 두 점 중 부인의 얼굴이 담긴 한 점인데요, 재미있는 사실은 부인을 위한 습작으로 스물 네 점 이상의 드로잉이 남아있다는 것입니다. 남편을 위한 습작은 없고요. 이유가 어찌 되었건 부인을 표현하는데 고심한 흔적을 엿볼 수 있네요. 우선, 왼쪽은 눈 사이가 모였어요. 그리고 중안면이 긴 말상이군요. 특히나 코가 깁니다. 그래서 더욱 심각해보이네요. 뭘 해도 허투루 할 사람은 아닙니다. 반면에 오른쪽은 눈 사이가 벌어졌어요. 눈동자는 더욱 벌어졌고요. 더불어 미간도 넓고 시원하네요. 즉, 얼굴형은 좌우가 넓은 팬더상입니다. 그래서 지금은 나름 무게 잡았지만, 한 번 마음을 열면 확 표정 바뀌겠어요.

Marble Portrait of the
Emperor Augustus,
Roman, 14−37

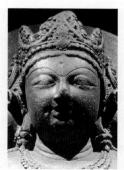

Vaikuntha Vishnu, India
(Jammu and Kashmir),
Last quarter of the 8th
century

• 눈이 세로가 길고 균형 잡혔다. 따라서 조심스 • 눈이 가로가 길고 찢어졌다. 따라서 인자하다.
럽다.

 <u>왼쪽</u>은 고대 로마의 초대 황제 아우구스투스예요. 무려 41년 동안 큰 문제없이 나라를 잘 다스렸죠. 그리고 <u>오른쪽</u>은 힌두교 유지의 신, 비슈누예요. 우선, <u>왼쪽</u>은 눈동자가 세로가 길어요. 그렇다면 '종횡비'에서 세로 종, 즉 '종비'가 강한 거죠. 놀란 토끼 눈이 연상되네요. 입은 가만히 있지만 속으로는 '지금 나 떨고 있니?'라는 것만 같아요. 매사에 허투루 넘기는 일이 없도록, 초심을 잃지 않고 경각심을 잘 유지한 모양입니다. 반면에 <u>오른쪽</u>은 눈동자가 가로가 길어요. 그렇다면 '종횡비'에서 가로 횡, 즉 '횡비'가 강한 거죠. '흠, 말하지 마. 어차피 내가 다 알아.'라면서 미소 짓는 듯하네요. 그야말로 전후좌우 두루 사방을 살피며 벌써 견적을 다 뽑아놨으니 무슨 설명이 더 필요하겠어요?

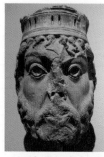

Limestone Head of King
David, French, about 1145

Sarcohagus of Harkhebit,
Dynasty 26, BC 664−BC
525

• 눈이 동그라니 세로로 확장한다. 따라서 방어적 • 눈이 귀와 닿을 정도로 옆으로 찢어졌다. 따라
이며 단호하다. 서 창의력이 넘친다.

 <u>왼쪽</u>은 기독교 다윗왕이에요. 그리고 <u>오른쪽</u>은 이집트 당대의 최고 예언자예요. 우선, <u>왼쪽</u>은 눈이 '종비'가 강해요. 즉, 세로로 선 게 심한 토끼 눈이군요. 검은자위가 다 드러날 지경이에요. 그만큼 자신이 지키고자 하는 건 명확한 느낌입니다. 확실한 성격이네요. 반면에 <u>오른쪽</u>은 눈이 '횡비'가 강해요. 즉, 가로로 눈꼬리가 당겨졌어요. 눈 모양은 엄청

선명하군요. 그만큼 자신이 보는 걸 크게 일괄하는 느낌입니다. 미래가 잘 보이나 봐요.

♡ 코

앞으로 코, 주목해주세요.

Shiva as Lord of Dance (Shiva Nataraja), India (Tamil Nadu), late 11th century

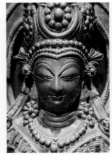

Crowned and Jeweled Buddha, India, 9th century

• 콧대가 가늘고 직선적이다. 따라서 신중하다.

• 콧대가 짧고 옆으로 퍼졌다. 따라서 모험심이 강하다.

왼쪽은 힌두교 파괴의 신, 시바예요. 그리고 오른쪽은 불교 부처님이에요. 그런데 유달리 삐까번쩍한 장신구와 왕관으로 치장했네요. 우선, 왼쪽은 눈이 안보여요. 대신 긴 코가 딱 드러나네요. 얼굴도 말상에 가까운 게 깊이 성찰하며 굳게 심지를 지키는 느낌이군요. 게다가 콧대가 얇으니 매우 섬세해 보여요. 반면에 오른쪽은 눈이 강하고 길게 찢어졌어요. 게다가 상대적으로 코가 뭉툭하니 짧네요. 얼굴도 팬더상에 가까운 게 통통 튀고요. 그리고 보니 일처리도 빠르면서 다방면으로 뭐 하나 놓치질 않는군요.

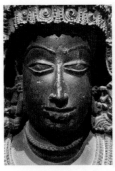

Dasoja of Belligrama, Standing Vishnu as Keshava, South India, first quarter of 12th century

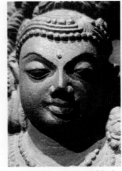

Vajrapani, the Thunderbolt—Bearing Bodhisattva, Eastern India, 7th—early 8th century

• 얼굴이 길고 균형적이며 코가 길고 가늘다. 따라서 매사에 조심스럽고 신중하다.

• 얼굴이 넓고 균형적이며 콧볼이 넓고 명료하다. 따라서 호탕하다.

왼쪽은 힌두교 유지의 신, 비슈누예요. 그리고 오른쪽은 금강불이에요. 우선, 왼쪽은 눈 사이가 거의 붙을 지경이에요. 눈썹도 그렇고요. 그러다 보니 콧대도 압착되어 얇아진 느낌이네요. 한편으로 검은자위는 이거 너무 붙는다 싶어 좀 반발했는지 반대로 좀 벌어지네요. 즉, 전반적으로는 조이지만 밀고 당기는 밀당의 기운이 분명히 있습니다. 질서는 그렇게 유지되는 거죠. 잘 부탁드립니다. 반면에 오른쪽은 눈 사이가 머네요. 그래서 검은자위가 굳이 더 멀어질 필요는 없는 것 같습니다. 콧볼도 명료한 게 간격이 넓은 편이고요. 어깨를 쫙 펴듯이 다 받아들일 준비가 되어 있어요. 그렇다면 사람들이 몰려와도 무리 없이 다 구원해주실 수 있겠군요. 줄 설 필요 없이 그냥 막 들어오세요! 내가 다 알아서 하니까.

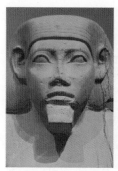

Statue of the Steward Au, Dynasty 12, BC 1925 – BC 1900

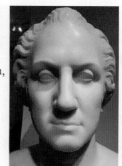

Horatio Greenough (1805 – 1852), George Washington, 1832

• 콧대가 가늘고 날카롭다. 따라서 섬세하다.

• 콧대가 두툼하고 단단하다. 따라서 저돌적이다.

　　왼쪽은 이집트 권력자예요. 그리고 오른쪽은 미국 초대 대통령, 조지 워싱턴이에요. 우선, 왼쪽은 콧대가 얇네요. 즉, 콧대의 경우, '종횡비'에서 '종비'가 강합니다. 세로가 부각되니까요. 그리고 보니 상당히 섬세해 보여요. 적재적소에 잘 활용하도록 촉각을 곤두세워야겠네요. 반면에 오른쪽은 콧대가 넓어요. 즉, 콧대의 경우, '종횡비'에서 '횡비'가 강합니다. 가로가 부각되니까요. 그리고 보니 상당히 저돌적으로 보여요. 웬만해서는 다 감당할 법한 용량이네요.

Thomas Sully
(1783-1872), Major
John Biddle, 1818

Félix Vallotton
(1865-1925), Gabrielle
Vallotton, 1905

• 콧대가 가늘고 날카롭다. 따라서 섬세하다.

• 콧대가 두껍고 각지며 단단하다. 따라서 적극적이고 활발하다.

　왼쪽은 미국 장교예요. 그리고 오른쪽은 작가의 부인이에요. 우선, 왼쪽은 콧대가 가늘어요. 그리고 코끝이 살집이 적네요. 따라서 날카롭고 집중력이 뛰어나 보여요. 겉으로는 말수가 적지만 생각은 참 많은 듯하고요. 그런데 괜히 넘겨짚으면 안 돼요. 건널 수 없는 강을 건널 수 있습니다. 반면에 오른쪽은 콧대가 두꺼워요. 그리고 각진 게 참 단단해 보이죠. 그래서 자신의 기대대로 판도를 끌고 가는 실행력이 느껴지네요. 코끝이 내려가니 고집도 세 보이고요. 좋은 게 좋은 거라고, 도무지 어물쩍 넘어갈 수가 없습니다. 그냥 딱 까놓고 얘기하세요.

입

　앞으로 입, 주목해주세요.

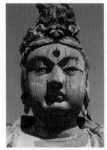

Attendant Bodhisattva, Five
Dynasties (907-60) or
Liao dynasty (907-1125),
10th-11th century

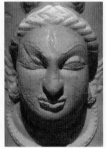

Linga with Face of Shiva
(Ekamukhalinga),
Afghanistan, Shahi period,
9th century

• 작은 입이 모이니 무겁다. 따라서 단호하다.

• 얇은 입이 길게 걸렸다. 따라서 융통성이 넘친다.

　왼쪽은 불교 보살이에요. 그리고 오른쪽은 힌두교 파괴의 신, 시바예요. 우선, 왼쪽은

입이 작고 단호하죠. 입 너비가 코보다 별로 넓지 않은 것이 '종횡비'에서 '종비'가 강하네요. 윗입술과 아랫입술도 상대적으로 두꺼우니 역시 '종비'가 강하고요. 즉, 많은 말은 안 하면서도 한 번 하는 말들이 정말 무게감이 장난 아니겠어요. 반면에 <u>오른쪽</u>은 입이 길고 흐물거리네요. 윗입술과 아랫입술도 얇으니 상대적으로 '횡비'가 강하군요. 당장 여러 시도를 다양하게 해볼 것만 같은 느낌이에요. 원하는 바가 확실하면서도 융통성을 발휘하는 기지도 있어 보입니다.

❤ 이마

앞으로 이마, 주목해주세요.

Henry Kirke Brown
(1814–1886),
Thomas Cole, 1850

Domenico Poggini
(1520–1590),
Bacchus, 1554

• 넓은 이마가 하늘로 솟았다. 따라서 신중하다.　• 낮은 이마가 옆으로 확장했다. 따라서 발랄하다.

<u>왼쪽</u>은 영국 출신의 미국 화가예요. 당대에 유명세를 떨친 허드슨 강파를 창립한 일원으로 대륙풍경화를 선도했죠. 그리고 <u>오른쪽</u>은 로마 신화에서 포도주의 신, 바커스예요. 그리스 신화에서는 디오니소스와 통하죠. 우선, <u>왼쪽</u>은 이마가 커요. 머리숱이 없는 까닭도 있겠죠. 하지만 골격 자체가 벌써 높아요. 즉, '종비'가 강하네요. 그래서 그런지 신중해보여요. 정수리도 높은 게 상대적으로 형이상학적인, 즉 앞으로의 고매한 가치를 추구할 것만 같아요. 반면에 <u>오른쪽</u>은 이마가 낮아요. 즉, 가로가 부각되니 '횡비'가 강해요. 그래서 그런지 발랄해보여요. 눈도 벌어진 게 상대적으로 형이하학적인, 즉 당장의 즉물적인 가치를 추구할 것만 같아요.

John Wesley Jarvis
(1780–1840), General
Andrew Jackson, 1819

Carolus–Duran
(Charles–Auguste–Emile
Durant, 1837–1917),
Henri Fantin–Latour,
1861

• 높은 이마가 머리카락 아래에 숨었다. 따라서 아리송하다.

• 넓은 이마가 옆으로 트였다. 따라서 매사에 열정적이다.

　왼쪽은 미국 대령이에요. 그리고 오른쪽은 프랑스 미술작가의 초상화예요. 절친 작가가 그렸는데, 스물다섯 살의 젊은 모습이네요. 우선, 왼쪽은 이마가 보통 높은 게 아니지요? 이분도 너무 과도하다 싶었는지 당장은 머리카락으로 좀 숨겼네요. 하지만 이상을 지향하는 듯 머리카락이 붕붕 뜨니 전체적으로는 더욱 길어졌어요. 마치 뭉게구름과도 같은 머리카락 속, 정수리가 궁금해지는군요. 반면에 오른쪽은 이마트임이 있는 듯, 그러지 않아도 낮은 이마가 더욱 넓어 보이는군요. 그야말로 여기 저기 여행길에 많이 오를 법한 호기심 충만형입니다. 살짝 옆으로 응시하는 게 자신만의 관점도 딱 견지하는군요. 천상 작가네요.

⊘ 얼굴 전체

　앞으로 얼굴 전체, 주목해주세요.

Vishnu Accompanied by
Garuda and Lakshmi,
South India, 12th–13th
century

Shiva as Vanquisher of
the Three Cities (Shiva
Tripuravijaya), South
India, 1000–1020

• 긴 얼굴에 눈과 눈썹이 모였다. 따라서 신중하며 걱정이 많다.

• 넓은 얼굴에 긴 눈이 균형 잡혔다. 따라서 여유롭다.

왼쪽은 힌두교 유지의 신, 비슈누예요. 그리고 오른쪽은 힌두교 파괴의 신, 시바예요. 참고로 힌두교 '삼주신'은 이 둘과 더불어 창조의 신, 브라흐마를 지칭합니다. 우선, 왼쪽은 눈과 눈썹과 모였어요. 그리고 콧대가 길어요. 게다가 얼굴형이 길쭉한 말상이에요. 나아가 눈과 눈썹이 처지며 그렁그렁 눈동자가 튀어나오려 하니 더더욱 근심걱정이 많아 보이네요. 돌다리도 두드려보고 건너는 성격입니다. 반면에 오른쪽은 눈이 옆으로 찢어졌어요. 그리고 콧대가 짧고 입꼬리가 길어요. 게다가 얼굴형이 널찍한 팬더상이에요. 나아가 흐뭇하게 입꼬리도 올라가니 그야말로 여유만만하네요. '지가 뭐 별 수 있겠어? 좀 기다리면 다 돼…'라는 식이네요.

El Greco
(1540/41 – 1614), Saint
Jerome as Scholar, 1610

Félix Vallotton
(1865 – 1925), Thadée
Natanson, 1897

• 수염 사이로 올곧게 얼굴이 솟았다. 따라서 의지가 강하다.

• 넓은 얼굴에 수염과 눈썹이 처졌다. 따라서 유연하다.

왼쪽은 성 히에로니무스예요. 기독교 성경을 라틴어로 번역하는 작업을 했죠. 가슴을 돌로 치며 홀로 고행했다고 하네요. 오른쪽은 언론인이자 변호사, 사업가 그리고 예술품 수집가였던 타데 나탄손이에요. 우선, 왼쪽은 얼굴형이 엄청 길어요. 게다가 수염은 마치 폭포수처럼 아래로 흘러내리는 게 이 정도면 말머리보다 더 길어 보이네요. 고생 많이 했어요. 하지만 올곧게 한 길만 팠습니다. 이상을 지향하니까요. 그래서 그런지 매우 수직적이네요. 반면에 오른쪽은 얼굴형이 넙데데해요. 수염 또한 마냥 내려오기보다는 옆으로 벌어지고 올라가니 볼도 더 넓어 보이네요. 하지만 눈은 상대적으로 모였어요. 따라서 마냥 활동적인 것만은 아니에요. 솔직히 눈코입이 모인 게 좀 소심한 느낌도 납니다. 그래도 우선은 마음을 열고 대화를 시작하고 싶어 하네요.

Anthony van Dych
(1599－1641), Queen
Henrietta Maria, 1636

Auguste Renoir
(1841－1919), A Waitress
at Duval's Restaurant,
1875

• 눈썹부터 코끝 사이가 길다. 따라서 심각하다.　• 눈 사이가 멀다. 따라서 편안하다.

<u>왼쪽</u>은 잉글랜드 왕 찰스 1세의 왕비, 헨리에타 마리아예요. 추후에 그녀의 두 아들도 왕위에 올랐어요. 그리고 <u>오른쪽</u>은 당대에 파리의 유명한 음식 체인점의 한 종업원이에요. 평상시에 작가가 좋게 보아 모델이 되었어요. 우선, <u>왼쪽</u>은 상당히 말상이죠? 좌우가 좁으니 눈이 벌어질 수가 없군요. 그런데 중안면이 크네요. 즉, 눈썹부터 코끝까지가 길어요. 특히 여기는 제일 표정이 잘 드러나는 영역이죠? 그래서 심각하지만 눈코입이 크니 한편으로는 생기가 넘치네요. 반면에 <u>오른쪽</u>은 얼굴이 동그랗고 눈 사이가 멀죠? 그런데 눈썹 사이는 더 멀어요. 그야말로 운동장이군요. 그래서 많은 사람들과 편안하게 섞이며 여러 이야기를 나눌 수 있는 심적인 여유가 있지요. 즉, 너무 각 잡지 않으면서 포근하게 사람들을 대하는 사교성이 빛나네요.

♡ 극화된 얼굴

앞으로 극화된 얼굴, 주목해주세요.

House Post, Latmul
people, Mindimbit
village, Papua New
Guinea, 19th－20th
century

Statue of the Goddess
Sakhmet, New Kingdom,
Dynasty 18, BC 1390－BC
1352

• 긴 얼굴이 아래로 늘어지며 모였다. 따라서 끈질기다.　• 넓은 콧대가 튀어나와 하늘로 솟았다. 따라서 두루 살핀다.

왼쪽은 말상보다 심한 게, 턱 아래로 줄줄 흘러내리는 방향성도 강하네요. 이러다가는 얼굴이 몸 전체가 되겠어요. 물론 갈 길은 정해져 있지요. 절대 옆길로 새진 않을 듯, 올곧습니다. 오른쪽은 여신이에요. 그런데 콧대가 엄청 넓은 게 그야말로 사자적이네요. 냄새를 잘 맞으니 주변 파악에 능하고, 숨도 크게 쉴 수 있으니 순간적인 파괴력이 강해요. 조심하세요.

Alberto Giacometti (1901 – 1866), Woman of Venice II, 1956

Hanuman Conversing, India (Tamil Nadu), Chola period, 11th century

• 머리부터 목까지 가늘어 이목구비가 좁다. 따라서 위태로우니 매사에 조심성이 강하다.

• 탄탄한 얼굴에 눈 사이가 멀고 코와 입이 봉긋 솟았다. 따라서 튼실하니 너그럽다.

왼쪽은 수직으로 말라 비틀어졌어요. 얼굴, 목 그리고 몸이 다 길어요. 눈 사이는 비좁고요. 다분히 실존주의적이네요. 결국에는 하늘 아래 나 밖에 없어요. 내 한 몸 내가 잘 간수하며 버텨내야 합니다. 오른쪽은 인도의 서사시에 등장하는 원숭이 장군, 하누만이에요. 엄청난 능력자인데요, 도대체 뭘 먹어서 이렇게 통통하고 기름기가 좔좔 흐르는 걸까요? 당장 물질적인 걱정은 없어 보입니다. 그런데 눈 사이와 코 주변이 넓은 게 생기발랄해요. 무턱대고 퍼지는 성격은 아니군요. 하고 싶은 건 잘 찾아 하겠어요.

Mask, Côte d'Ivoire, Guro peoples, 19th – 20th century

Gable Figure (Tekoteko), Māori people, Te Arawa Region (New Zealand), 1820s

• 얼굴은 늘어나고 이마가 튀어나왔다. 따라서 신중하며 신비롭다.

• 입이 워낙 크니 얼굴이 넓은 데도 밖으로 넘친다. 따라서 화끈하다.

왼쪽은 말상이에요. 그런데 이마는 마치 인위적으로 잡아서 쭉 늘린 듯하네요. 하늘에서 선택받았나요? 접신했는지 어디론가 끌려가는 마력이 느껴집니다. 턱도 없는 게 그저 '날 데려가세요.'라고 하는 것만 같아요. 오른쪽은 눈, 코, 입, 눈썹 할 거 없이 다 벌어졌어요. 얼굴 측면을 뚫을 정도네요. 그리고 눈썹과 눈꼬리가 올라갔어요. 지금 눈앞에 벌어지는 꼴을 보고 아주 그냥 성질이 났나요? 으앙!

Mask (Le Op), Torres Strait Islander People, Eastern Torres Strait, 19th century

Head, Democratic Republic of the Congo, Lulua peoples, 19th-20th century

• 긴 코가 얼굴의 절반을 차지하며 눈은 잘 보이지 않는다. 따라서 조심스러우니 의문스럽다.

• 눈은 넓고 코는 솟았으며 큰 입이 벌어졌다. 따라서 꿈틀대니 모험심이 넘친다.

왼쪽은 말상이에요. 턱을 잡아 아래로 죽 당긴 것 같군요. 그런데 작은 눈이 살짝 보이는 것을 제외하면 얼굴 개별부위가 그리 명확하지 않아요. 즉, 그늘졌네요. 따라서 심각함이 음침하게 배가됩니다. 오른쪽은 눈과 콧구멍이 활짝 벌어졌어요. 입과 치아도 그렇고요. 마치 턱을 들고 위에서 아래를 노려보는 것만 같네요. 그런데 너무 가까우면 초점이 잘 안 맞지 않을까요? 그야말로 사방이 다 관심사입니다.

Mask (Mawa), Torres Strait Islander people, Saibai Island, 19th-early 20th century

Seated Figure Bottle, Peru, Nasca, 1st-2nd century

• 긴 얼굴 한가운데로 작은 이목구비가 모였다. 따라서 집중력이 강하다.

• 큰 눈이 옆으로 벌어졌다. 따라서 주변을 잘 관찰한다.

왼쪽은 말상인데, 눈과 눈썹이 말 그대로 붙었어요. 콧대도 얇고 입도 좁은 게 정말 좌우가 제대로 눌렸네요. 중안면이 작으니 중간으로 모인 느낌이 더욱 강조됩니다. 이 정도 모아 놨으면 오밀조밀 집중할 수밖에 없겠어요. 오른쪽은 판다상에 눈이 참 많이

벌어졌어요. CCTV 사각지대가 최소화되는 느낌입니다. 그러면 지금 우리는 어느 쪽에 눈을 맞춰야 할까요? 물론 한 번에 다 맞추기는 힘들어요. 그만큼 시야가 넓으니까요.

<종횡(縱橫)표>: 세로 폭이 길거나 가로 폭이 넓은

●● **<음양형태 제3법칙>: '비율'**
- <종횡비율>: 극종(-2점), 종(-1점), 중(0점), 횡(+1점), 극횡(+2)

분류	기준	음기			잠기	양기		
		음축	(-2)	(-1)	(0)	(+1)	(+2)	양축
형 (모양形, Shape)	비율 (比率, proportion)	종 (세로縱, lengthy)	극종	종	중	횡	극횡	횡 (가로橫, wide)

지금까지 여러 얼굴을 살펴보았습니다. 아무래도 생생한 예가 있으니 훨씬 실감나죠? <종횡표> 정리해보겠습니다. 우선, '잠기'는 애매한 경우입니다. 세로 폭이 너무 길거나 가로 폭이 너무 넓지도 않은. 그래서 저는 '잠기'를 '중'이라고 지칭합니다. 주변을 둘러보면 길다고도 혹은 넓다고도 말하기 어려운 얼굴, 물론 많습니다.

그런데 세로 폭이 위아래로 긴 얼굴을 찾았어요. 그건 '음기'적인 얼굴이죠? 저는 이를 '종'이라고 지칭합니다. 그리고 '-1'점을 부여합니다. 그런데 이게 더 심해지면 '극'을 붙여 '극종'이라고 지칭합니다. 그리고 '-2'점을 부여합니다. 한편으로 가로 폭이 좌우로 넓은 얼굴을 찾았어요. 그건 '양기'적인 얼굴이죠? 저는 이를 '횡'이라고 지칭합니다. 그리고 '+1점'을 부여합니다. 그런데 이게 더 심해지면 '극'을 붙여 '극횡'이라고 지칭합니다. 그리고 '+2'점을 부여합니다.

물론 적당하고 심한 기준은 주관적입니다. 하지만 많은 경험이 축적되고 토론이 지속되면 나름의 적절한 기준은 터득 가능합니다. 어차피 내 마음이 하는 일이기 때문에 조급할 필요 없이 내 마음이 가는 길을 믿고 따라가다 보면 다 말이 되게 마련입니다. 참고로 <음양형태> 6가지 중에 맨 처음의 <균비비율>을 제외하고는 '잠기'를 '중'으로 명명하는 것과 '극'을 사용하는 방식은 모두 공통적입니다.

여러분의 얼굴형 그리고 개별 얼굴부위는 <종횡비율>과 관련해서 각각 어떤 점수를 받을까요? (턱을 괴며) 흠… 이제 얼굴 시뮬레이션을 해보며 <종횡비율>의 맛을 느껴 보시겠습니다.

　지금까지 '얼굴의 〈종횡(種橫)비율〉을 이해하다' 편 말씀드렸습니다. 이렇게 2강을 마칩니다. 감사합니다.

얼굴의 <천심(淺深)비율>, <원방(圓方)비율>, <곡직(曲直)비율>을 이해하여 설명할 수 있다.
예술적 관점에서 얼굴의 '형태'를 평가할 수 있다.
작품 속 얼굴을 분석함으로써 다양한 예술작품을 비평할 수 있다.

LESSON

03

얼굴의 형태 II

01

얼굴의 <천심(淺深)비율>을 이해하다: 깊이 폭이 얕거나 깊은

<천심비율> = <음양형태 제4법칙>: 심도
얕을 천(淺): 음기(깊이 폭이 앞뒤로 얕은 경우)
깊을 심(深): 양기(깊이 폭이 앞뒤로 깊은 경우)

안녕하세요, <예술적 얼굴과 감정조절> 3강입니다! 학습목표는 '얼굴의 '형태'를 평가하다'입니다. 2강에서 3가지 항목으로 '형태'를 설명하였다면 3강에서도 나머지 3가지 항목으로 '형태'를 설명할 것입니다. 그럼 오늘 3강에서는 순서대로 얼굴의 <천심비율>, <원방비율> 그리고 <곡직비율>을 이해해 보겠습니다.

우선, 3강의 첫 번째, '얼굴의 <천심비율>'을 이해하다'입니다. 여기서 '천'은 얕을 '천' 그리고 '심'은 깊을 '심'이죠? 즉, 전자는 깊이 폭이 앞뒤로 얕은 경우 그리고 후자는 깊이 폭이 앞뒤로 깊은 경우를 지칭합니다. 들어가죠!

<천심(淺深)비율>: 깊이 폭이 얕거나 깊은

●● <음양형태 제4법칙>: '심도'

<천심비율>은 <음양형태 제4법칙>입니다. 이는 '심도'와 관련이 깊죠. 그림에서 왼쪽은 '음기' 그리고 오른쪽은 '양기'! 왼쪽은 얕을 '천', 즉 깊이 폭이 앞뒤로 얕은 경우예요. 여기서는 마치 철판처럼 정면에서 볼 때 비교적 원근이 잘 느껴지지 않아요. 즉, 평면적으

로 넓적해 보이네요. 단호한가요? 반면에 <u>오른쪽</u>은 깊을 '심', 즉 깊이 폭이 앞뒤로 깊은 경우예요. 여기서는 마치 동굴처럼 정면에서 볼 때 비교적 원근이 잘 느껴져요. 즉, 입체적으로 튀어나오고 들어가 보이네요. 유려한가요?

<천심(淺深)도상>: 깊이 폭이 얕거나 깊은

●● <음양형태 제4법칙>: '심도'

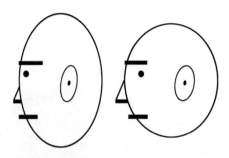

음기 (천비 우위)	양기 (심비 우위)
얕아 단호한 상태	깊어 입체적인 상태
확고함과 우직함	감수성과 사교성
진정성과 결단력	접근성과 융통성
보수를 지향	진보를 지향
고집이 강함	주책 맞음

〈천심도상〉을 한 번 볼까요? 얼굴의 측면을 보면 <u>왼쪽</u>은 귓구멍으로부터 눈썹 뼈, 코끝, 코바닥, 입 등의 거리가 상대적으로 가깝군요. 납작하고 평평한 얼굴형이네요. 반면에 <u>오른쪽</u>은 귓구멍으로부터 이들까지의 거리가 멀군요. 볼륨감이 극대화된 얼굴형이네요. 유심히 도상을 보세요. 실제 얼굴의 예가 떠오르시나요?

구체적으로 박스 안을 살펴보자면 <u>왼쪽</u>은 얕잖아요? 그러니 단호해 보여요. 이를 특정인의 기질로 비유하면 빳빳한 게 비교적 확고한 입장을 견지하는 경향이 있어요. 그대로 밀어붙이니 좀 우직하기도 하고요. 그러다 보니 진정성이 느껴지긴 해요. 결단력도 만만치 않고요. 이를 종합해보면 아마도 보수적인 성향에 잘 맞겠네요. 그런데 너무 고집부리면 문제예요. 주의해야죠.

반면에 <u>오른쪽</u>은 깊잖아요? 그러니 원근이 잘 느껴져요. 이를 특정인의 기질로 비유하면 넣고 빼는 흐름을 타니 감수성이 강해요. 이런 사람이 보통 사교적이죠. 쉽게 마음을

드러내니 접근하기 편하고요. 관계에도 종종 융통성을 발휘하죠. 이를 종합해보면 아마도 진보적인 성향에 잘 맞겠네요. 그런데 너무 나대면 주책 맞아요. 주의해야죠.

이제 〈천심비율〉을 염두에 두고 여러 얼굴을 예로 들어 함께 살펴보겠습니다. 본격적인 얼굴여행, 시작하죠!

♡ 눈

앞으로 눈, 주목해주세요.

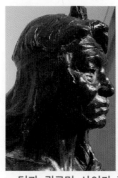
Hermon Atkins MacNeil (1866-1947), A Chief of the Multnomah Tribe, 1903

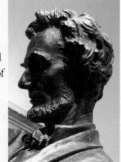
Augustus Saint-Gaudens (1848-1907), Abraham Lincoln: The Man, 1884-1887

• 턱과 귓구멍 사이가 짧다. 따라서 우직하다.　• 턱과 귓구멍 사이가 길다. 따라서 사교적이다.

왼쪽은 미국 멀트노마 부족의 인디안 족장이에요. 그리고 오른쪽은 남북 전쟁에서 노예 해방에 공헌한 미국 대통령, 에이브러햄 링컨이에요. 우선, 왼쪽은 '황색인종 몽골로이드' 계통의 얼굴형이죠? 이 경우에는 귓구멍에서 이마나 코 바닥 그리고 턱까지의 거리가 짧은 편이에요. 그래서 특히 앞에서 볼 때 얼굴이 좀 납작하게 평면적으로 보여요. 이 분을 보면 뭔가 우직하고 결의에 찬 느낌이 나네요. 반면에 오른쪽은 '백색인종 코카소이드' 계통의 얼굴형이죠? 이 경우에는 귓구멍에서 이마나 코 바닥 그리고 턱까지의 거리가 긴 편이에요. 그래서 특히 앞에서 볼 때 얼굴이 들어가고 나온 게 꽤나 입체적으로 보여요. 이 분을 보면 뭔가 사려 깊고 사회 친화적인 느낌이 나네요.

Buddhist Deity Guanyin (Bodhisattva Avalokiteshvara), Ming dynasty, 16th century

Henry Kirke Brown (1814 – 1886), Choosing of the Arrow, 1849

• 얼굴이 눌려 평평하다. 따라서 고집이 세다.

• 얼굴에 이목구비가 들쑥날쑥하다. 따라서 도전 정신이 강하다.

　왼쪽은 중생을 구제하는 자비로운 관음보살이에요. 그리고 오른쪽은 화살을 고르는 인디언이에요. 여러 이유로 인해 다분히 작가의 인종으로 얼굴모양이 좀 바뀐 듯해요. 우선, 왼쪽은 얼굴이 눌린 듯하죠? 그래서 눈코입이 평면적으로 느껴집니다. '내리사랑'이라 했나요? 즉, 도대체 왜 그런지 잔정이 많은 게 다짜고짜 품에 안을 법하네요. 응어리가 진 듯하니 이를 '한'이라고 말할 수 있겠어요. 반면에 오른쪽은 얼굴이 들쑥날쑥하죠? 그래서 눈코입이 입체적으로 느껴집니다. 때에 따라 물리적으로 혹은 논리적으로 한 번 겨뤄보자 이거죠. 즉, 대결정신이 강해요. 경쟁과 협상 그리고 발전의 논리에 깔끔하게 수긍하죠.

Henry Inman (1801 – 1846), Pes – Ke – Le – Cha – Co, 1832 – 1833

Félix Vallotton (1865 – 1925), Self – Portrait at the Age of Twenty, 1885

• 얼굴과 눈이 평평하고 콧대가 각졌다. 따라서 근성이 있다.

• 얼굴이 입체적이고 튀어나온 이마에 귀가 열렸다. 따라서 융통성이 있다.

　왼쪽은 미국 인디언의 모습이에요. 그리고 오른쪽은 스무 살의 작가 자화상이에요. 우선, 왼쪽은 '황색인종 몽골로이드' 계통의 얼굴형이죠? 눈은 밋밋한데 상대적으로 이마뼈와 코 바닥이 들어가니 마치 강철판인 양, 평평해 보이네요. 한 번 결심하면 그 고집과

근성이 장난 아닙니다. 반면에 <u>오른쪽</u>은 '백색인종 코카소이드' 계통의 얼굴형이죠? 눈은 푹 들어갔는데 상대적으로 이마뼈와 코 바닥이 나오니 마치 돌덩어리인 양, 입체적으로 보이네요. 넣고 뺄 데를 잘 알기에 대화로 상황을 풀어가는 융통성이 있습니다.

⊘ 코

앞으로 코, 주목해주세요.

Marble Head of a
Woman, Byzantine,
400 – 500

Augustin Pajou
(1730 – 1809), Bust of
Madame de Wailly, 1789

• 얼굴과 코가 평평하다. 따라서 듬직하다.

• 얼굴이 입체적이고 코가 돌출했다. 따라서 진취적이다.

<u>왼쪽</u>은 여자인데, 아마도 더 큰 조각상의 일부였을 것으로 추측돼요. 그리고 <u>오른쪽</u>은 작가의 절친의 아내예요. 정말 소중한 선물이었겠네요. 우선, <u>왼쪽</u>은 코가 평평하죠? 그런데 작다고 무시하면 안 돼요. 어찌 보면 딱 눌린 게 산을 움직이는 것보다 고집이 강해 보이거든요. 솔직히 어딘가에 한 번 꽂히면 설득시키기가 보통 어려운 일이 아니에요. 하지만 한편으로는 이유 불문하고 받쳐주는 듬직함도 있어요. 반면에 <u>오른쪽</u>은 코가 쑥 나오며 날이 섰죠? 그러다 보니 다른 얼굴부위들과 전후좌우 조화를 맞추려고 엄청 노력했어요. 소위 '협상의 기술'을 몸소 익힌 셈일까요? 예컨대, 이상적인 조건을 딱 제시하며 관계를 형성하는 거죠. 이게 그저 차가운 건가요, 아님 사실 똑똑한 건가요?

Master of Rabenden,
Virgin and Child, German,
1510 – 1515

Two Marble Portrait
Heads from a Relief,
Roman, BC 13 – AD 5

- 이마부터 턱까지 직선적이다. 따라서 근성 있다.
- 코가 튀어나오며 이목구비가 요동친다. 따라서 적극적이다.

　왼쪽은 성모 마리아예요. 그리고 오른쪽은 로마 시대의 남녀 한 쌍 중 남자예요. 우선, 왼쪽은 코가 눌렸죠? 실제로 이마부터 턱 끝까지가 옆에서 보면 수직선 일자에 가까워요. 마치 벽에 찰흙을 던지면 벽에 닿은 부분이 평평하게 압착되듯이 상대 불문하고 정면으로 맞닥뜨리는 패기가 느껴지네요. 이 정도 근성이면 원래는 우위를 점할 법한 상대도 '어, 혹시 뭐 있는 거 아냐?'라며 지레 겁먹을 수도 있겠어요. 반면에 오른쪽은 코가 튀어나왔죠? 실제로 이마부터 턱 끝까지가 옆에서 보면 울퉁불퉁 요동쳐요. 마치 공 여러 개를 오직 두 손만으로 자유자재로 가지고 놀듯이, 다양한 흐름을 소화하며 나름의 균형을 맞추는 적극성이 느껴지네요. 사회적인 관계에 이 정도 익숙해진다면, 별다른 격의 없이 자신의 의견을 자신감 있게 개진할 수 있겠어요.

❤ 볼

앞으로 볼, 주목해주세요.

Marble Head of a Bearded
Man, Roman, Imperial
period, 2nd century

Olin Levi Warner
(1844 – 1896), J. Alden
Weir, 1880

- 얼굴이 평평하며 볼이 넓고 납작하다. 따라서 고집이 세고 진중하다.
- 얼굴이 입체적이며 볼이 각졌다. 따라서 공격적이고 분석적이다.

왼쪽은 당대의 유명한 사상가로 추정돼요. 로마 시대에 비슷한 얼굴이 8개나 복제되었거든요. 그리고 오른쪽은 미국 작가 협회의 요직에서 함께 일하게 된 동료 작가예요. 우선, 왼쪽은 볼이 넓고 납작하죠? 실제로 얼굴이 전반적으로 그런 느낌이에요. 여러모로 두루뭉술 뭉뚱그려졌어요. 그리고 보니 평상시 성향이 분석적이라기보다는 총체적인 흐름을 중시하는 느낌이네요. 반면에 오른쪽은 볼이 각이 진 게 입체감이 살아있죠? 앞면, 옆면, 윗면, 딱딱 질서정연하게 구분되는 것만 같아요. 그리고 보니 매사에 이것저것 나누면서 분석하는 습관이 나도 모르게 생활화된 느낌이네요. 그냥 이게 당연해요.

Marble Bust of the Emperor Hadrian, Roman, Hadrianic period, 118-120

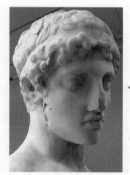

Marble Statue of a Youth, Roman, Imperial period, 1st century

• 광대와 볼이 넓고 탄탄하다. 따라서 결단력이 강하다.

• 광대 주변으로 볼이 꺼졌다. 따라서 융통성이 넘친다.

왼쪽은 로마 제국의 전성기를 구가하며 존경받은 '오현제' 중에 세 번째 황제예요. 그런데 당대에는 폭군으로 여겨졌다는 상반된 평가도 있어요. 그리고 오른쪽은 젊은이의 초상이네요. 요즘 식으로 하면 운동경기에서 승리한 선수가 축하받으며 주목받는 광경이에요. 우선, 왼쪽은 옆 광대도 발달한 게 볼이 참 넓어요. 중안면도 길고요. 그러다 보니 면상이 두껍다는 느낌을 주네요. 물론 자신의 신조를 과감하게 밀어붙이다 보면 언제나 반대세력이 문제겠지요. 하지만 방패와 같이 큼직하고 탄탄한 볼을 보면 이를 감당할 만큼 내공이 넘칠 것만 같아요. 반면에 오른쪽은 볼이 좁아요. 앞 광대는 발달했지만 옆 광대는 그렇지 않아요. 그래서 뒤로 옆면이 훅 꺼지는군요. 즉, 평평한 방패라기보다는 유려하게 물살을 타는 돌고래 같은 느낌이네요. 사회적으로 이리저리 파고들며 자신의 입지를 무리 없이 확보하려는 슬기가 넘쳐날 것만 같아요.

Enthroned Goddess
Bhu Devi, India (Tamil
Nadu), Second half of
the 8th–9th century

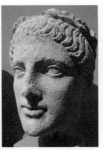

Limestone Head of a Youth
Wearing a Wreath, Cypriot,
BC late 2nd century

• 볼살이 부풀어 올라 평평하다. 따라서 표정
이 숨으니 보수적이다.

• 광대가 턱과 더불어 역삼각형을 이룬다. 따라서 적
극적이고 활달하다.

　왼쪽은 힌두교 여신이에요. 그리고 오른쪽은 화환을 쓴 젊은 청년이에요. 우선, 왼쪽
은 볼에 살집이 많은 편이에요. 그런데 상대적으로 평면적이에요. 얼굴 전체에 무리 없
이 딱 달라 붙어있는 느낌이라서요. 그리고 보니 표정이 좀 숨어 있어요. 즉, 굳이 적극
적으로 표현하지 않으면 자기감정이 잘 드러나지 않겠네요. 반면에 오른쪽은 볼에 살집
이 적은 편이에요. 게다가 광대뼈가 마치 텐트의 폴대인 양, 잘 느껴져요. 그래서 상대적
으로 입체적이에요. 그리고 보니 표정이 좀 살아 있어요. 즉, 굳이 신경 쓰지 않아도 자
기감정이 여과 없이 드러나겠네요.

Kneeling Male Figure,
Mississippian, Tennessee,
13th–14th century

Émile–Antoine
Bourdelle (1861–1929),
Herakles the Archer,
1909

• 튀어나온 턱 위로 볼이 눌렸다. 따라서 방어적
이다.

• 볼이 앞으로 강하게 튀어나왔다. 따라서 열정적
이다.

　왼쪽은 무릎 꿇고 있는 남자예요. 그리고 오른쪽은 새들에게 활을 쏘는 그리스 신화의
영웅, 헤라클레스예요. 우선, 왼쪽은 볼이 눌리며 들어갔네요. 반대로 턱과 입은 앞으로
한껏 밀어냈고요. 그리고 아래를 보는 눈은 마치 들어간 중안면과 나온 하안면의 상태를
점검하는 듯한 느낌이에요. 마치 위부터 아래까지 평면적인 느낌을 유지하려는 의지도
느껴지는 게 자신의 자세를 가다듬으며 돌출행동을 하지 않으려는 결의인 듯해요. 반면

에 <u>오른쪽</u>은 앞으로 볼이 강하게 돌출되었네요. 그래서 코도 더 밀어냈고요. 한편으로 턱은 무턱인 듯이 상대적으로 뒤로 말려들어갔어요. 볼 끝이 하도 강하니 마치 화살촉을 연상시키기도 하는 게 자신의 열정을 가장 확실하게 표출하려는 강력한 결의인 듯해요.

Henri Fantin-Latour
(1836-1904), Portrait of
a Woman, 1885

Félix Vallotton
(1865-1925), Félix
Jasinski Holding His Hat,
1887

• 처진 눈살 아래로 볼이 들어가 평평하다. 따라서 고집이 강하다.

• 사방으로 골질이 드러나니 입체적이다. 따라서 사회적이다.

<u>왼쪽</u>은 여자 모델로서 당시에 작가는 그녀가 말한 이름이 가짜라고 추측했어요. 그리고 <u>오른쪽</u>은 작가의 형제예요. 우선, <u>왼쪽</u>은 볼에 살집이 많지 않아 골격이 드러나는데 상대적으로 평면적으로 보이는 게 뭔가 좀 차가워 보여요. 눈빛이 퀭하고 입술도 얇으니 더욱 그렇네요. 마치 단단한 밑바닥을 보는 느낌이에요. 당장은 대화가 필요 없어요. 반면에 <u>오른쪽</u>은 역시나 볼에 살집이 많지 않아 골질이 드러나는데 정면과 측면의 각이 분명하니 상대적으로 입체적으로 보여요. 즉, 뭔가 할 말이 있는 것만 같아요. 눈썹은 각이 서며 올라가고 이마 위 발제선은 M자로 운율감이 느껴지며 귀는 생생하니 더욱 그렇네요. 당장 대화가 필요해요.

♥ 얼굴 전체

앞으로 얼굴 전체, 주목해주세요.

Head of an Attendant Bodhisattva, Northern Qi dynasty, 565–575

Marble Head of a Youth, Roman, 41–54, Copy of a Greek bronze statue of BC 450

- 얼굴이 전반적으로 납작하다. 따라서 매사에 확고하다.
- 얼굴이 입체적이며 코가 솟았다. 따라서 융통성이 강하다.

왼쪽은 불교의 보살이에요. 그리고 오른쪽은 아마도 누드로 원반던지기를 했던 젊은 남자 운동선수로 추정돼요. 우선, 왼쪽은 전반적으로 얼굴이 매우 납작해요. 측면을 보면 굴곡보다는 압착 우위네요. 그만큼 담백하고 자신의 입지에 대한 확신이 강한 것이겠지요? 더 이상 이에 대해서만큼은 말이 필요 없어요. 반면에 오른쪽은 여러모로 얼굴이 매우 입체적이에요. 측면을 보면 이곳저곳 엄청 조율되었네요. 그만큼 조형적인 어울림에 대한 열망이 강한 것이겠지요? 가능하면 이에 대해 많은 말이 필요해요.

Virgin and Child Reliquary, French, Auvergne, about 1175–1200

Jean–Antoine Houdon (1741–1828), Bather, 1782

- 얼굴은 납작하고 굳게 입이 닫혔다. 따라서 신중하다.
- 얼굴이 입체적이고 균형 잡혔다. 따라서 사교적이다.

왼쪽은 기독교 성모 마리아예요. 그리고 오른쪽은 목욕하는 여인이에요. 우선, 왼쪽은 납작하죠. 단호해요. 지금 자신이 무슨 일을 하고 있는 지도 정확히 알고 있고요. 어차피 다른 차선책도 없다는 걸 잘 알아요. 물론 그건 자기 업보예요. 반면에 오른쪽은 입체적

이죠. 언제나 조율의 의지가 있어요. 솔직히 스스로 할 수 있는 일은 많아요. 결국에는 서로 조율하며 상생하는 게 중요하죠. 물론 방식은 스스로 정하기 나름이에요.

Virgin and Child,
French, possibly Paris,
1340 – 1350

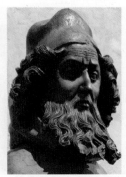

Attributed to Nikolaus
von Hagenau
(1445 – 1538),
Saint Anthony Abbot,
1500

• 얼굴은 납작하고 입주변이 평평하다. 따라서 방어적이다.

• 얼굴은 입체적이고 광대가 각졌다. 따라서 적극적이다.

왼쪽은 기독교 성모 마리아예요. 그리고 오른쪽은 기독교 대수도원장 성 안토니우스예요. 우선, 왼쪽은 훅 눌렸어요. 그런데 눈 주변은 꽤나 입체적이에요. 더불어 입은 작지만 주변 괄약근이 나름 조여지면서 뭔가 말하고 싶은 표정을 만들었어요. 하지만 전반적으로 눌린 느낌은 어쩔 수가 없어요. 즉, 아무리 내가 노력해도 결국에는 하늘의 업보예요. 결국에는 그냥 눌러버리는데 뭘 어떡해요? 반면에 오른쪽은 확 피었어요. 수염은 마치 생물체인 양, 스스로 약동하며 뻗어 나가는 형국이에요. 머리카락과 이마도 이에 따라 춤을 추고요. 즉, 별다른 제약이 없는 게 '이때다!'라며 물을 만난 느낌이에요. 내가 한 행동, 내가 책임지겠다 이거죠. 결국에는 내가 원해서 여기까지 온 거니까.

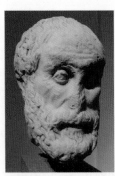

Marble Head of a
Philosopher, Roman,
Imperial period, BC 1st
or BC 2nd century

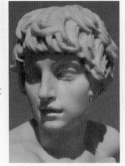

Domenico Pieratti
(1660 – 1656), The
Youthful Saint John the
Baptist, 1625 – 1630

• 광대가 아래로 처지니 평평하다. 따라서 순응적이다.

• 코가 솟고 이목구비가 균형 잡혔다. 따라서 패기 넘친다.

왼쪽은 당대에 유명한 사상가예요. 아리스토텔레스의 초상과 비슷한 모양이지만 현재 신원미상이에요. 그리고 오른쪽은 기독교 세례 요한이에요. 나중에는 수난을 당했지만 아직은 어린 창창한 모습이네요. 우선, 왼쪽은 물질적이든 정신적이든 벌써 고생 많이 했어요. 즉, 세월의 풍파에 찌들며 여러 압력에 눌려 지속적으로 마모되었어요. 그래요, 하고 싶은 대로 뭐든지 기 펴고 살 수는 없어요. 너무 튀면 다쳐요. 반면에 오른쪽은 아직 패기가 넘쳐. 즉, 세월의 풍파를 두려워할 이유가 없어요. 경험해보지 않으면 다 뜬 구름일 뿐이잖아요? 그저 다친 데 없이 말짱하니 지금 가능할 때 더더욱 기 펴고 살아야지요. 나는 나예요.

Robert Blum
(1857 – 1903),
The Ameya, 1893

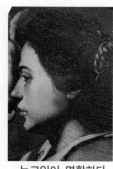

João Do (1604? – 1656),
The Sense of Sight

• 눈코입이 작고 평평하다. 따라서 인내심이 강하다. • 눈코입이 명확하다. 따라서 감수성이 풍부하다.

왼쪽은 작가가 일본에 방문하여 여러 풍경을 관찰하며 그린 작품에 등장하는 한 소녀 예요. 엿장수의 행동을 신기하게 바라보고 있어요. 그리고 오른쪽은 거울에 비친 자신의 모습을 곰곰이 관찰하고 있는 한 여자예요. 우선, 왼쪽은 '황색인종 몽골로이드' 계통의 얼굴형이죠? 눈코입도 작고 평면적이네요. 즉, 삶의 무게에 눌렸지만 나름대로의 의지를 가지고 꿋꿋이 살아가는 듯해요. 벌써 벌어진 일을 탓하기보다 중요한 건 목적이 있는 삶이잖아요. 반면에 오른쪽은 '백색인종 코카소이드' 계통의 얼굴형이죠? 눈코입도 크고 입체적이에요. 즉, 삶의 무게에 눌려서 자신의 현 상태를 가능한 명료하게 분석하고 조치하려는 듯해요. 진상을 파악하고자 노력하는 건 더 나은 목적을 수립하기 위한 준비 단계잖아요.

⊘ 극화된 얼굴

앞으로 극화된 얼굴, 주목해주세요.

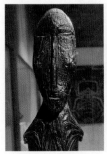

Female Figure, Old Bering
Sea Inuit, Alaska, BC
200−AD 100

Headdress, Nigeria,
Ejagham peoples,
19th−20th century

• 얼굴이 납작하고 긴 코가 붙었다. 따라서 소신
있다.

• 눈 사이와 코가 넓고 입꼬리가 길다. 따라서 활
동적이다.

왼쪽은 바짝 얼굴이 눌렸어요. 더불어 얼굴형이 긴데 코는 더욱 길어요. 눈과 입도 일
자인 것이 결코 자신의 소신을 굽히지 않을 것만 같아요. 그리고 웬만해서는 웃기기도
쉽지 않을 듯해요. 오른쪽은 얼굴이 둥그렇고 입체적이에요. 더불어 눈 사이와 입꼬리가
벌어지고 코가 짧으며 눈썹이 붙어 좌우로 엄청 길게 요동쳐요. 즉, 자신의 입지를 가능
한 넓히며 활발히 주변과 교류하고 있어요. 처리하는 정보가 많으니 그만큼 생각도 많겠
네요.

Ceremonial Knife, Peru,
Sicán (Lambayeque),
9th−11th century

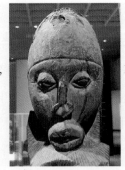

Priest with Raised Arms,
Mali, Dogon peoples,
15th−17th century

• 얼굴이 넓고 이목구비가 눌렸다. 따라서 신중하다.

• 얼굴이 입체적이고 눈과 입이 돌출했다. 따라서
표현적이다.

왼쪽은 얼굴이 넙데데하니 눌렸어요. 더불어 눈이 코고 눈꼬리는 찢어지며 올라가고
콧대가 짧고 두꺼워요. 그래서 평상시 자신이 원하는 모습대로 당장 일이 풀리기를 바라
요. 그런데 입은 작으니 신중한 측면도 있군요. 오른쪽은 얼굴 사방이 둥그렇게 뒤로 훅

들어가요. 더불어 눈 사이가 가깝고 얼굴도 길어요. 그리고 입은 좌우를 쫙 채우고 큼지막한 게 당면한 근심걱정에 할 말이 많군요. 그런 세월 오래라 그런지 마음 한편으론 애처로운 마음이 동해요.

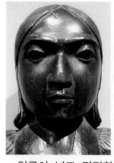

Portrait Figure, British
Columbia, 1840

Figure Holding Ceremonial
Objects, Bolivia,
Tiwanaku, 5th–9th
century

• 얼굴이 넓고 평평한데 눈 사이가 넓고 눌렸다. 따라서 심각하며 매사에 열심이다.

• 얼굴이 안면 뒤로 깊으며 눈이 크고 돌출했다. 따라서 개방적이며 눈치를 살핀다.

<u>왼쪽</u>은 얼굴형이 넙데데해요. 그런데 눈 사이가 엄청 벌어지며 리듬이 끊기듯이 꾹 눌렸어요. 즉, 기본적으로 황소 고집이지만 그렇다고 꼭 외골수는 아니에요. 이마뼈가 강하니 결코 자신을 굽히지 않으면서도 두루 사방을 살피려고 엄청 노력하네요. <u>오른쪽</u>은 얼굴형이 안면 뒤로 훅 깊어요. 그런데 막상 안면은 눌렸어요. 즉, 기본적으로 세상과 소통하고자 얼굴을 빼지만 그렇다고 처음부터 바로 마음을 열지는 않아요. 특히 코가 눌린 것이 먼저 상대의 반응을 충분히 살피지만 결과적으로 자신의 의견을 개진하는 데 점차 속도를 낼 법하네요.

Host Figure, Escuintla,
Tiquisate region,
Guatemala, 5th–7th
century

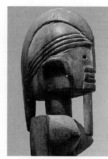

Figure: Female (Dege Dal
Nda), Mali, Dogon
peoples, 16th–20th
century

• 얼굴이 납작하고 균형적이며 옆으로 눈이 길다. 따라서 결단력이 강하다.

• 얼굴이 안면 뒤로 깊고 이목구비가 각졌다. 따라서 사회적이며 적극적이다.

<u>왼쪽은</u> 얼굴이 둥그런데 딱 눌렸어요. 그래서 뭐 하나 숨기지 않고 민낯을 보여주며 정공법으로 대적하는 것만 같아요. 더 이상 뒤로 뺄 곳도 없어요. 배수진을 친 형국이군요. <u>오른쪽은</u> 얼굴이 각이 잡히고 안면 뒤로 깊어요. 굳이 모든 것을 한꺼번에 다 드러낼 필요가 없어요. 즉, 뒤로 뺄 공간도 충분하군요. 관계에 융통성을 발휘하는 느낌이에요.

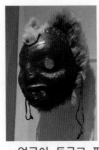

Sea Bear Mask, Haida, British Columbia, 19th century

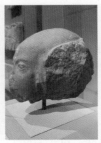

Head of a Princess, Dynasty 18, reign of Akhenaten, BC 1353−BC 1336

• 얼굴이 둥글고 평평하며 눈은 크고 인중은 짧다. 따라서 고집과 경계심이 강하다.

• 얼굴이 안면 뒤로 깊고 정수리가 뒤쪽에 위치한다. 따라서 융통성과 인내심이 강하다.

<u>왼쪽은</u> 콧볼이 들리고 벌린 입에 인중이 짧아지니 표현이 강렬해요. 게다가 안면 뒤로 깊이가 얕으니 엄청 고집도 세겠어요. 마치 지금 당장 이거 아니면 저걸 택해야만 하는 형국이네요. 긴장됩니다. <u>오른쪽은</u> 정수리가 뒤로 훅 들어간 듯, 안면 뒤로 깊이가 상당해요. 마치 눈코입은 협상을 위해 먼저 앞으로 나온 사절단 같은 느낌이에요. 이를테면 웃는 낯에 쉽게 속으면 안 돼요. 여러모로 깊이 재며 융통성을 발휘하는 성격이니까요.

<천심(淺深)표>: 깊이 폭이 얕거나 깊은

●● <음양형태 제4법칙>: '심도'
- <천심비율>: 극천(-2점), 천(-1점), 중(0점), 심(+1점), 극심(+2)

분류	기준	음기			잠기	양기		
		음축	(-2)	(-1)	(0)	(+1)	(+2)	양축
형 (모양形, Shape)	심도 (深度, depth)	천 (얕을淺, shallow)	극천	천	중	심	극심	심 (깊을深, deep)

지금까지 여러 얼굴을 살펴보았습니다. 아무래도 생생한 예가 있으니 훨씬 실감나죠? 〈천심표〉 정리해보겠습니다. 우선, '잠기'는 애매한 경우입니다. 깊이 폭이 너무 얕지도 깊지도 않은. 그래서 저는 '잠기'를 '중'이라고 지칭합니다. 주변을 둘러보면 얕다고도 혹

은 깊다고도 말하기 어려운 얼굴, 물론 많습니다.

그런데 얕으니 납작하고 평평한 얼굴을 찾았어요. 그건 '음기'적인 얼굴이죠? 저는 이를 '천'이라고 지칭합니다. 그리고 '−1'점을 부여합니다. 그런데 이게 더 심해지면 '극'을 붙여 '극천'이라고 지칭합니다. 그리고 '−2'점을 부여합니다. 한편으로 깊으니 볼륨감이 살아있는 얼굴을 찾았어요. 그건 '양기'적인 얼굴이죠? 저는 이를 '심'이라고 지칭합니다. 그리고 '+1점'을 부여합니다. 그런데 이게 더 심해지면 '극'을 붙여 '극심'이라고 지칭합니다. 그리고 '+2'점을 부여합니다.

여러분의 얼굴형 그리고 개별 얼굴부위는 〈천심비율〉과 관련해서 각각 어떤 점수를 받을까요? (손가락으로 폭을 재며) 어… 이제 내 마음의 스크린을 켜고 얼굴 시뮬레이션을 떠올리며 〈천심비율〉의 맛을 느껴 보시겠습니다.

지금까지 '얼굴의 〈천심비율〉을 이해하다' 편 말씀드렸습니다. 앞으로는 '얼굴의 〈원방비율〉을 이해하다' 편 들어가겠습니다.

02 얼굴의 <원방(圓方)비율>을 이해하다: 사방이 둥글거나 각진

<원방비율> = <음양형태 제5법칙>: 입체
둥글 원(圓): 음기(사방이 둥근 경우)
각질 방(方): 양기(사방이 각진 경우)

이제 3강의 두 번째, '얼굴의 <원방비율>을 이해하다'입니다. 여기서 '원'은 둥글 '원' 그리고 '방'은 각질 '방'이죠? 즉, 전자는 사방이 둥근 경우 그리고 후자는 사방이 각진 경우를 지칭합니다. 들어가죠!

<원방(圓方)비율>: 사방이 둥글거나 각진

●● <음양형태 제5법칙>: '입체'

<원방비율>은 <음양형태 제5법칙>입니다. 이는 '입체감'과 관련이 깊죠. 그림에서 왼쪽은 '음기' 그리고 오른쪽은 '양기'! 왼쪽은 둥글 '원', 즉 사방이 둥근 경우예요. 여기서는 마치 통통 튀기는 부드럽고 찰진 고무공처럼 잘도 흘러가네요. 즉, 주변과 잘 어우러지는 것만 같아요. 물렁한가요? 반면에 오른쪽은 각질 '방', 즉 사방이 각진 경우예요. 여기서는 마치 딱딱하고 각진 주사위처럼 좀 굴러도 바로 멈추네요. 즉, 주변과 티격태격 좌충우돌하는 것만 같아요. 까칠한가요?

<원방(圓方)도상>: 사방이 둥글거나 각진

●● <음양형태 제5법칙>: '입체'

음기 (원비 우위)	양기 (방비 우위)
둥그니 폭신한 상태	각지니 딱딱한 상태
친근함과 따뜻함	절도 있음과 냉철함
섬세함과 포용력	단호함과 적극성
기다림을 지향	대면을 지향
두리뭉실함	융통성이 없음

〈원방도상〉을 한 번 볼까요? 왼쪽은 얼굴 전체 그리고 개별 부위가 어딜 봐도 살집이 방방해요. 즉, 토실토실한 게 둥그스름하네요. 반면에 오른쪽은 어딜 봐도 뼈대가 드러나는 듯해요. 즉, 딱딱한 게 각져 보이네요. 유심히 도상을 보세요. 실제 얼굴의 예가 떠오르시나요?

구체적으로 박스 안을 살펴보자면 왼쪽은 둥글잖아요? 그러니 폭신한 쿠션과도 같아요. 이를 특정인의 기질로 비유하면 매사에 친근하게 다가오네요. 즉, 따뜻한 관계를 잘 형성하는군요. 개인적으로는 마음이 섬세하고, 사회적으로는 포용력이 넘치는 태도를 견지해요. 기왕이면 느긋하게 기다릴 줄 아는 성격이네요. 그런데 너무 풀어지면 두루뭉술할 수 있어요. 주의해야죠.

반면에 오른쪽은 각졌잖아요? 그러니 딱딱한 목침과도 같아요. 이를 특정인의 기질로 비유하면 매사에 절도가 있네요. 즉, 항상 냉철함을 유지하는군요. 개인적으로는 단호하기 그지없고, 사회적으로는 자기 입장을 적극적으로 잘 알려요. 당장 누구라도 대면하는 걸 두려워하지 않네요. 그런데 너무 빡빡하면 융통성이 없어져요. 주의해야죠.

이제 〈원방비율〉을 염두에 두고 여러 얼굴을 예로 들어 함께 살펴보겠습니다. 본격적인 얼굴여행, 시작하죠!

♡ 눈썹

앞으로 눈썹, 주목해주세요.

Auguste Renoir
(1841－1919), By the
Seashore, 1883

Youth with a Surgical Cut
in the Right Eye, 190－210

• 눈썹 모양이 둥글다. 따라서 부드럽다.　　• 눈썹 모양이 각졌다. 따라서 단호하다.

　왼쪽은 작가의 모델이 된 젊은 여자예요. 그리고 오른쪽은 우측 눈에 수술을 한 젊은
남자예요. 우선, 왼쪽은 눈썹 모양이 편안한 듯 부드럽게 둥그렇네요. 더불어 볼은 살집
이 많고 둥글둥글해요. 그러고 보니 무리 없이 사방이 잘.흘러가는 느낌이에요. 아마도
가만 놔두면 별 문제를 일으키지 않겠어요. 반면에 오른쪽은 눈썹 모양이 긴장한 듯 강
하게 각졌네요. 더불어 볼이 살집이 없어 말랐어요. 그러고 보니 사방으로 날이 선 느낌
이에요. 아마도 가만 놔둔다고 좌충우돌하는 기질이 어디 가진 않겠어요.

♡ 코

앞으로 코, 주목해주세요.

Marble Portrait Bust of the
Emperor Gaius Known as
Caligula, Roman, 37－41

Henri Baron de Riqueti
(1804－1874), Portrait of a
Woman, 1850

• 코끝이 방방하다. 따라서 풍족하니 포용력이 넘　• 코끝에 살집이 적으며 골질이 단단하다. 따라서
친다.　　뚝심이 강하다.

왼쪽은 고대 로마의 황제 칼리굴라예요. 본명은 가이우스 카이사르이고요. 정치적인 횡포 끝에 황제 근위대 장교에게 암살되었어요. 오른쪽은 아마도 작가의 부인으로 추정돼요. 그렇다면 작품은 결혼 삼 년 후에 제작되었군요. 우선, 왼쪽은 엄청 코끝이 방방해요. 창고에 곡식을 많이 비축해 놓은 것만 같네요. 그래서 자신감이 넘치고 쉽게 지치지 않아요. 한편으로 입술이 매우 얇은 게 윤택한 코 덕택에 더욱 담백하고 냉철할 수 있나 봐요. 반면에 오른쪽은 코에 살집이 적어요. 하지만 골질은 단단하니 자존심이 세군요. 그래서 자신이 바라지 않는 일을 억지로 하지는 않을 것만 같아요. 역시나 입술이 매우 얇은 게 언행일치가 잘 되는 듯하네요.

Hugo van der Goes
(1440－1482), Portrait of an
Old Man, 1470－1475

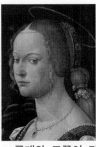
Bartolomeo Montagna
(1459－1523), Saint Justina
of Padua, 1490s

• 콧대와 코끝이 튼실하니 무게가 아래로 잡혔다. 따라서 방어적이다.

• 콧대와 코끝이 마르고 단단하다. 따라서 활동적이다.

　왼쪽은 노인으로 아마도 더 큰 작품을 위한 습작으로 보여요. 그리고 오른쪽은 기독교 성녀 유스티나예요. 수녀원 원장이었는데 박해로 순교했어요. 우선, 왼쪽은 콧대와 코끝이 튼실해요. 그리고 그 무게감이 상당한지 아래로 기울었어요. 마치 더 기울지 말라고 아랫입술에 힘을 주며 지지하는 형국이네요. 평상시 가진 것이 많으나 이를 잘 간수하고 활용하고자 노력하는 모습 같아요. 반면에 오른쪽은 콧대와 코끝이 마르고 단단해요. 즉, 골질 우세로 도무지 아래로 처질 살집이 없어요. 이와 같이 원판에 잘 달라붙어 있으니 아무리 과격하게 움직여도 거리낄 게 없네요. 그래서 은근히 활동적이에요.

The Virgin and Child,
Saint Anne, and Saint
Emerentia, German,
1515－1530

Celestial Beauty
(Surasundari),
India (southern Rajasthan),
11th century

• 코가 골질이 부족하고 육질이 우세하다. 따라서
겸손하다.

• 코가 육질이 부족하고 골질이 강하다. 따라서 적
극적이다.

　　왼쪽은 기독교 성모 마리아예요. 그리고 오른쪽은 힌두교 천상의 미녀 수라순다리예
요. 우선, 왼쪽은 코에 육질은 있는데, 골질이 부족해요. 즉, 결과적으로 육질 우세예요.
하지만 육질이 과한 게 아니라 골질이 부족한 것이니 자신이 가진 것에 겸손하며 매사에
이를 신중하게 활용하는 느낌이에요. 반면에 오른쪽은 코에 골질은 강한데, 육질이 부족
해요. 즉, 결과적으로 골질 우세예요. 뼈대는 있는데 살이 없는 건 마치 곳간은 넓은데
아직 식량이 다 채워지지 않은 형국이네요. 그렇다면 항상 갈급하겠군요. 그래서 평상시
열심을 다해 적극적으로 살아가는 느낌이에요.

입

　　앞으로 입, 주목해주세요.

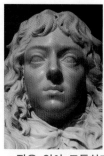

Giovanni Battista Foggini
(1652－1725), Ferdinando
de' Medici, 1680－1692

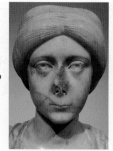

Marble Portrait Bust of a
Woman with a Scroll,
Byzantine,
last 300s－early 400s

• 작은 입이 도톰하다. 따라서 섬세하다.

• 작은 입이 얇으며 꾹 다문다. 따라서 냉철하다.

　　왼쪽은 강력한 예술적 후원자였던 메디치 가문의 일원이에요. 그리고 오른쪽은 귀족
집안의 학식 있는 여자예요. 우선, 왼쪽은 입이 크진 않지만 상대적으로 도톰해요. 눈은

크니 말을 안 해서 그렇지 다 알고 있군요. 그리고 굳이 말을 못할 것도 없어요. 즉, 뭘 해도 무난한 건 평상시 마음의 여유 때문이지요. 반면에 <u>오른쪽</u>은 입도 작고 엄청 입술도 얇아요. 눈도 똑 부러지는 것이 지금 다 알고 있군요. 그런데 굳게 입을 다뭅니다. 한편으로는 부아가 치밀지만 아직 때가 아닌지 기다리고 있네요. 물론 갑자기 폭발하며 찬물을 확 끼얹었을 수도 있습니다.

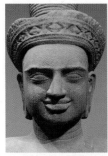

Standing Female Deity, Cambodia, first half of the 10th century

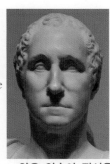

Giuseppe Ceracchi (1751−1802), George Washington, 1795

• 입이 크고 방방하니 여유롭다. 따라서 포용적이다.
• 얇은 입술이 직선을 형성하니 급하다. 따라서 단호하다.

<u>왼쪽</u>은 힌두교 여신이에요. 그리고 <u>오른쪽</u>은 미국의 초대 대통령, 조지 워싱턴이에요. 우선, <u>왼쪽</u>은 입이 크고 입술이 방방하네요. 흐뭇한 미소까지 띠고 있으니 삶의 여유가 넘치는 느낌이에요. 게다가 특히 아랫입술은 압권이군요. 즉, 매사에 자신이 하는 일을 든든하게 지원해주니 걱정이 없어요. 반면에 <u>오른쪽</u>은 입이 작지는 않지만 입술이 얇아요. 눈도 위로 치켜뜨니 참 바라는 게 많아요. 게다가 입꼬리가 왼쪽으로 처지니 뭔가 불만도 있고요. 즉, 현실에 안주하기보다는 기대하는 바를 실현하고자 노력하는 삶의 자세를 견지하는군요.

❤ 이마

앞으로 이마, 주목해주세요.

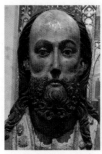

Palmesel, German, Lower
Franconia, 15th century

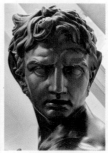

Whilliam Theed the Elder
(1764–1817), Thetis
Transporting Arms for
Achilles, 1804–1812

• 이마가 부드러운 타원형을 이룬다. 따라서 수용
 하는 마음이 넘친다.

• 이마가 울퉁불퉁하다. 따라서 적극적이다.

　<u>왼쪽</u>은 당나귀를 탄 기독교 예수님이에요. 다가오는 고난을 맞이하러 예루살렘에 입
성하시는 중이군요. 그리고 <u>오른쪽</u>은 그리스 신화에 나오는 바다의 님프의 아들이자 트
로이 전쟁의 영웅, 아킬레우스예요. 전사하기 전 비통해 하는 어머니 앞에서 결의에 찬
모습이군요. 우선, <u>왼쪽</u>은 이마가 둥글어요. 살집이 적지만 깔끔하게 골격이 부드러운 타
원형이네요. 그래서 그런지 주어진 운명에 순응하는 것만 같아요. 모든 게 다 정확히 조
율되어 있으니까요. 반면에 <u>오른쪽</u>은 울퉁불퉁 이마가 꿈틀대요. 살집이 많지만 이게 다
단단한 근육질이에요. 게다가 도무지 어디 한 자리에 가만히 웅크리고 있질 못해요. 즉,
밀고 당기며 앞으로의 운명을 적극적으로 개척하려는 느낌이네요.

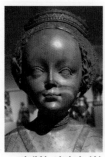

Saint Barbara, German,
Augsburg, about 1510

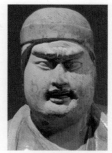

Groom, Tang dynasty
(618–907), 8th century

• 거대한 이마가 하늘로 솟아 이상이 크다. 따라서
 진득하다.

• 작은 이마에 강하게 이마뼈가 돌출되니 힘이 좋
 다. 따라서 급진적이다.

왼쪽은 기독교 성녀예요. 이교도인 부친이게 온갖 박해를 당하면서도 개종했어요. 결국에는 순교했죠. 오른쪽은 젊은 마부예요. 우선, 왼쪽은 그야말로 이마가 거대하군요. 그만큼 그녀의 이상은 높고 커요. 그리고 정말 깔끔하게 둥그렇네요. 그런데 딱딱해요. 즉, 신념이 절대적이고 확실하네요. 반면에 오른쪽은 이마가 작은데 어마어마하게 이마뼈가 돌출되었군요. 제대로 힘을 몰아준 형국이네요. 한 번 시작하면 끝까지 밀어붙이는 파괴력과 지구력을 갖춘 것만 같아요. 본능에 휘둘리는 말과 상대하다 보니 자연스럽게 그렇게 되었나요? 여하튼 누구랑 대적해도 쉽게 밀리지 않습니다.

♡ 턱

앞으로 턱, 주목해주세요.

Bust of a Magistrate,
French, about 1675

Marble Head of a Man,
Roman, Flavian period,
69 – 96

• 턱이 두툼하니 풍요롭다. 따라서 여유가 넘친다.　• 턱이 날카로우며 큼지막하다. 따라서 진취적이다.

왼쪽은 높은 권력자예요. 아마도 프랑스 지역의 한 영주로 추정돼요. 그리고 오른쪽은 로마 제국의 수행원으로 추정돼요. 우선, 왼쪽은 제비턱이에요. 당시에는 이게 풍족함의 상징이었죠? 그야말로 통통하고 넓은 턱선을 보니 먹는 데는 문제없는 환경이네요. 즉, 삶의 여유가 느껴져요. 그런데 눈꺼풀 중간이 올라가는 게 놀란 토끼 눈처럼 모종의 경각심을 가지고 있어요. 반면에 오른쪽은 턱선이 날카로워요. 육체적인 노동 때문이기도 하겠지만 기본적으로 산해진미를 누리지는 못했어요. 즉, 의도된 절제나 유복하지 못한 환경으로 다듬어진 모습이죠. 그런데 턱의 골격이 단단한 게 '내 삶은 내가 챙겨!' 하는 패기가 느껴지네요.

Rembrandt van Rijn
(1606–1669), Bellona,
1633

Jules Bastien–Lepage
(1848–1884), Joan of
Arc, 1879

• 두툼한 턱이 아래를 잘 받친다. 따라서 안정적 이다.

• 가는 턱이 하늘로 향하니 무언가를 갈구한다. 따라서 저돌적이다.

 왼쪽은 로마 신화에 등장하는 전쟁의 여신 벨로나예요. 키가 큰 미인을 통칭하기도 하지요. 오른쪽은 프랑스의 성녀 요안나, 즉 잔다르크예요. 백년전쟁 중에 군대를 지휘하며 조국을 위해 투쟁하다 그만 영국의 포로가 되어 마녀와 이단자로 몰려 화형에 처해졌죠. 우선, 왼쪽은 제비턱이 통통해요. 즉, 바닥으로부터 얼굴 위를 든든하게 잘 받쳐주니 뭐 하나 모자란 것이 없어요. 그리고 스스로가 자신의 장점을 잘 알아요. 가만 놔두면 어떤 일이든 척척 알아서 할 것만 같네요. 반면에 오른쪽은 턱선이 가늘고 각이 느껴져요. 즉, 모든 게 풍족하다고 만족하지 않고 자꾸 무언가를 갈구하는 성향이네요. 즉, '좋은 게 좋은 거지'라기 보다는 '원하는 걸 이루겠노라'라는 적극적인 태도 같아요.

♥ 볼

 앞으로 볼, 주목해주세요.

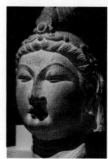

Head of a Bodhisattva,
Tang dynasty, 710

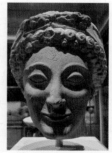

Limestone Head of
a Youth,
Cypriot Classical, BC early
5th century

• 볼살이 하늘로 부드럽게 향한다. 따라서 관용적 이다.

• 광대뼈가 하늘로 솟았다. 따라서 호전적이다.

왼쪽은 불교의 보살이에요. 그리고 오른쪽은 아마도 경기에서 승리한 젊은 남자 운동
선수예요. 우선, 왼쪽은 볼에 살집이 많은데 처지지 않고 고르게 둥그네요. 즉, 스스로
충분히 자양분을 비축하여 여러모로 별 탈 없이 부드럽게 주변을 상대해요. 하지만 콧대
가 날카로우니 매우 주관이 뚜렷해 보여요. 반면에 오른쪽은 광대뼈가 강하네요. 그래서
그 위와 아래 그리고 옆으로 각이 져서 음영이 생겼어요. 그리고 턱 또한 골격이 강하니
각이 졌고요. 그리고 보니 평상시 대결구도에 익숙한 환경에서 사나 봐요. 자신의 입장
을 관철시키는 게 중요하니까요.

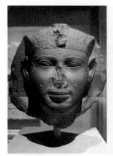

Head of a King, possibly
Mentuhotep III, Late
Dynasty 11, BC 2000-BC
1988

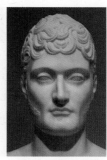

After François-Joseph
Bosio (1769-1845),
Jérôme Bonaparte
(1784-1860), 1810-1813

• 통통한 볼이 광대뼈를 파묻었다. 따라서 친근 • 강한 광대에 볼이 수축했다. 따라서 딱딱하다.
하다.

왼쪽은 이집트 파라오인데 아마도 멘투호테프 3세로 추정돼요. 선왕이 약 반세기를 통
치하며 워낙 많은 사업을 벌였기에, 이후에 12년간 통치하며 그 명맥을 잘 이었어요. 오
른쪽은 나폴레옹의 막내 동생 제롬 보나파르트예요. 나폴레옹과 긴밀한 관계를 유지했죠.
우선, 왼쪽은 볼이 통통하니 광대뼈를 파묻었어요. 하지만 광대뼈도 단단한 게 잘 지지
되어 상당히 볼이 강력해 보이죠. 그리고 보면 뒤로 빼는 모습은 찾아볼 수 없군요. 당당
하게 자신을 전시하고 있어요. 거리낌이 없는 거죠. 반면에 오른쪽은 광대뼈가 강해요.
골격 사이에서 볼은 수축될 뿐이고요. 그리고 보니 애초의 원판, 즉 광대 구조가 참 중요
하네요. 굳건한 형틀을 잘 만난 건가요? 그 때문에 여러 상대와 힘주어 티격태격할 수 있
겠어요.

❤ 얼굴 전체

앞으로 얼굴 전체, 주목해주세요.

Buddhist Monk Budai,
Qing dynasty (1644–1911),
17th–18th century

Limestone Head of a
Bearded Man, Cypriot, BC
1st century

• 얼굴의 사방이 곡선적이다. 따라서 따뜻하다. • 이마와 광대, 코가 각이 졌다. 따라서 냉소적이다.

왼쪽은 10세기경 유명했던 불교 승려예요. 미래 부처인 미륵불의 화신이라고도 간주되어요. 그리고 오른쪽은 노인으로 당대의 권력자로 추정돼요. 우선, 왼쪽은 머리통이 참둥글어요. 어디 하나 거리낄 것이 없군요. 그리고 볼과 턱 그리고 코끝에 살집이 많아요. 그는 평상시 잘 웃는 걸로 유명한데요, 한 번 웃으면 온갖 살이 움직이며 춤을 추는 게참 정겹네요. 여기에 누가 돌을 던지겠어요? 반면에 오른쪽은 울퉁불퉁 이마와 광대가각이 졌어요. 세상 풍파에 많이 시달렸나 봐요. 지금 입술도 웃는 게 아니라 씁쓸함에 입맛을 다시는 것만 같아요. 하지만 무작정 남 탓만 할 수는 없죠. 결국에는 자기 기질대로박수쳤을 테니까요. 그런데 그게 바로 제 자리, 즉 행복할 수도 있어요.

Gilbert Suart
(1755–1828), Horatio
Gates, 1793–1794

Daniele de Volterra
(Daniele Ricciarelli,
1509–1566), Michelangelo
Buonarroti, probably 1544

• 살집이 아래로 처졌다. 따라서 겸손하다. • 골격이 살을 지탱한다. 따라서 뚝심이 강하다.

왼쪽은 미국 독립전쟁에서 큰 공을 세운 장군이에요. 그리고 오른쪽은 아마도 르네상스 시대의 유명한 미술가, 미켈란젤로로 추정돼요. 작가는 생전에 그의 믿음직한 추종자 중 한 명이었어요. 그림이 그려질 당시에 미켈란젤로는 대략 70살이었고요. 우선, 왼쪽은 살집이 많은 편인데 상당히 처지네요. 아래로 살이 쏠리니 제비턱도 강조되고요. 그래도 오랜 세월, 자신이 해야만 하는 일에 무리 없이 투신할 수 있었어요. 앞으로 남은 생, 순항하길 바랄게요. 그러고 보니 저도 모르게 겸허해집니다. 반면에 오른쪽은 살집이 없는 편이라 나이가 들었지만 어느 정도 골격이 살을 지탱하네요. 오랜 세월, 자신이 하고 싶은 일을 향한 열정을 엄청 불살랐어요. 때로는 목이 꺾여도 이를 악물고는 억지로 과업을 마무리했던 적도 있었지요. 그런데 그게 다 자기 욕심이에요. 그러고 보니 저도 모르게 박수치게 됩니다.

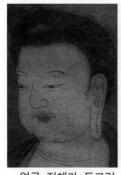

Buddha Amitabha Descending from His Pure Land, Southern Song dynasty, 13th century

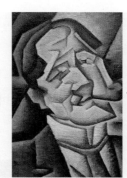

Juan Gris (1887 – 1927), Juan Legua, 1911

• 얼굴 전체가 둥그런 원을 그리니 생생하다. 따라서 포용적이다.

• 얼굴 사방이 각 잡히니 치열하다. 따라서 전투적이다.

　　왼쪽은 불교 아미타불이에요. 그리고 오른쪽은 작가의 모델이 된 남자예요. 우선, 왼쪽은 볼살이 많고 처지고 특히 귓불은 과도하게 처졌지만, 그래도 전반적으로 탄력적인 듯 생생해 보이네요. 물질적으로 뿐만 아니라, 정신적으로도 풍족해 보입니다. 가만히 있는데도 자애로운 미소가 저절로 흘러나오네요. 반면에 오른쪽은 그야말로 사방에 각이 잡혔어요. 어디 하나 쉽게 넘어가는 부위가 없군요. 그만큼 매사에 치열하게 살며 티격태격하네요. 가만히 있는데도 분쟁의 요소가 막 생겨납니다. 물론 그래서 얻는 것도 많겠죠.

◉ 극화된 얼굴

앞으로 극화된 얼굴, 주목해주세요.

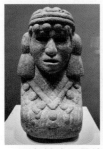
Water Deity (Chalchiuhtlicue), Mexico, Aztec, 15th-early 16th century

• 코와 볼이 두툼하다. 따라서 자애롭다.

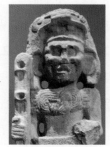
The Maya Rain deity, Chahk, Mexico, Maya, 9th century

• 전반적으로 얼굴이 각이 졌다. 따라서 건조하다.

왼쪽은 물을 관장하는 신이에요. 그리고 보니 코와 볼에 물이 꽉 차 있는 느낌이군요. 그래서 스스로 치유하는 능력이 충분한 것만 같아요. 당장은 마음 편히 이분 한 번 믿어볼까요? 오른쪽은 비를 관장하는 신입니다. 그리고 보니 전반적으로 얼굴이 각진 게 메마른 느낌이군요. 엄청 갈급한 모양입니다. 마음 불안하니 뭔가 이분이 난리치는 걸 한번 기대해볼까요?

Fragment of the Face of a Queen, Dynasty 18, BC 1353-BC 1336

• 입술이 탄탄한 곡선이다. 따라서 풍족하다.

Mask (Kifwebe), Democratic Republic of the Congo, Songye peoples, 19th-20th century

• 이마뼈부터 턱까지 직선이다. 따라서 단호하다.

왼쪽은 아마도 파라오 왕비의 얼굴 조각이에요. 입술만 남았는데, 그 유복하고 유려함이 이루 말할 수가 없군요. 하나만 보면 열을 안다더니 그 누구보다 풍족한 인생을 살아온 느낌입니다. 참 든든해요. 오른쪽은 직선적인 이마뼈에 코와 턱이 각졌는데, 입술마저 강하게 각이 잡혔어요. 입 주변 괄약근을 한껏 조이니 네모를 넘어 그야말로 나비로 화하는 느낌입니다. 그런데 지금 당장 끝을 보려는 것만 같군요. 아이고, 불안해요.

Mask (Lewa), Wogeo or Bam People, Papua New Guinea, 19th – early 20th century

Mask, probably Romkun, Breri, or Igana people, Ramu or Guam River, Papua New Guinea, 19th century

• 이목구비가 원형을 그리며 정갈하게 균형 잡혔다. 따라서 내면에 집중한다.

• 전반적으로 이목구비가 날카롭다. 따라서 저돌적이다.

 <u>왼쪽</u>은 전반적으로 얼굴 개별 요소가 둥그레요. 그리고 피부는 윤택하고 코에 살집이 많아요. 그런데 눈이 작으니 딱 어딘가에 주목하고 있네요. 가만 놔두면 스스로가 잘 챙길 것만 같습니다. <u>오른쪽</u>은 전반적으로 얼굴 개별 요소가 날카로워요. 세로로 직선적이라 나름 심각하고요. 그리고 눈이 벌어진 게 사방을 다 문제 삼아요. 아마도 매사에 하나하나 분석하며 따져야 직성이 풀리는 모양입니다.

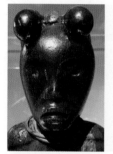

Reliquary Figure (Nlo Bleri), Gabon, Fang peoples, 19th century

Antelope Mask (Walu), Mali, Dogon peoples, 19th – 20th century

• 둥근 이마가 얼굴을 따라 곡선을 그린다. 따라서 침착하다.

• 각진 얼굴에 긴 화살코가 아래로 향한다. 따라서 개성이 강하다.

 <u>왼쪽</u>은 전반적으로 얼굴이 둥글거려요. 눈코입이 뭉글뭉글하니 기왕이면 무리 없이 넘어가고 싶은 마음이 느껴집니다. 그런데 개중에 턱선이 가장 직선적이에요. 처진 입꼬리를 받아주는 게 자꾸 불만이 쌓이는 형국이네요. 잘 조절하며 다스려야죠. <u>오른쪽</u>은 전반적으로 얼굴이 딱딱해요. 그리고 수직적이며 각이 잡혔어요. 이를테면 코는 아래로 긴 화살코인 게 아집이 강해요. 하지만 눈은 긴 삼각형에 귀가 발딱 서니 화들짝 경각심을 가지고 있고, 입은 작고 동그라니 말에 감칠맛 나네요. 개성이 분명해요.

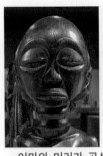

Half Figure, Democratic
Republic of the Congo,
Luba or Hemba Peoples,
19th—20th century

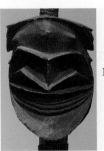

Spear Foreshaft, Big
Nambas people, Northwest
Malakula Island,
19th—early 20th century

- 이마와 머리가 곡선을 그리며 솟았다. 따라서 수용적이다.

- 큰 입을 가진 안면이 수평으로 각 잡혔다. 따라서 재치가 넘친다.

　외쪽은 사방이 둥그러니 만만해 보여요. 그런데 눈 아래와 입꼬리가 처진 게 한편으로 마음이 무거워 보이네요. 허투루 농담하며 기분 풀어 주려다가 도리어 상처를 줄 수도 있겠어요. 하지만 눈 위쪽과 입이 직선적이니 나름 강단도 있습니다. 따지고 보면 결국에는 호락호락하지 않아요. 오른쪽은 안면이 수평적으로 각이 잡혔어요. 특히 안면 위쪽은 위로 향하는 방향성마저 느껴져요. 즉, 성격이 모나긴 했는데, 자기 딴에는 호기심도 많고 활기차네요. 서로 간에 죽이 맞으면 재미있는 관계가 되겠습니다. 따지고 보면 무작정 어려운 상대가 아니에요.

<원방(圓方)표>: 사방이 둥글거나 각진

●● <음양형태 제5법칙>: '입체'
- <원방비율>: 극원(-2점), 원(-1점), 중(0점), 방(+1점), 극방(+2)

분류	기준	음기			잠기	양기		
		음축	(-2)	(-1)	(0)	(+1)	(+2)	양축
형 (모양形, Shape)	입체 (立體, body)	원 (둥글圓, round)	극원	원	중	방	극방	방 (각질方, angular)

　지금까지 여러 얼굴을 살펴보았습니다. 아무래도 생생한 예가 있으니 훨씬 실감나죠? 〈원방표〉 정리해보겠습니다. 우선, '잠기'는 애매한 경우입니다. 너무 둥글지도 각지지도 않은. 그래서 저는 '잠기'를 '중'이라고 지칭합니다. 주변을 둘러보면 둥글지도 각지지도 않은 적당한 얼굴, 물론 많습니다.

　그런데 둥글둥글하니 푹신한 얼굴을 찾았어요. 그건 '음기'적인 얼굴이죠? 저는 이를 '원'이라고 지칭합니다. 그리고 '-1'점을 부여합니다. 그런데 이게 더 심해지면 '극'을 붙

여 '극원'이라고 지칭합니다. 그리고 '−2'점을 부여합니다. 한편으로 각이 살아있는 딱딱한 얼굴을 찾았어요. 그건 '양기'적인 얼굴이죠? 저는 이를 '방'이라고 지칭합니다. 그리고 '+1점'을 부여합니다. 그런데 이게 더 심해지면 '극'을 붙여 '극방'이라고 지칭합니다. 그리고 '+2'점을 부여합니다.

여러분의 얼굴형 그리고 개별 얼굴부위는 〈원방비율〉과 관련해서 각각 어떤 점수를 받을까요? (볼을 꼬집으며) 아… 살 빠졌나? 이제 내 마음의 스크린을 켜고 얼굴 시뮬레이션을 떠올리며 〈원방비율〉의 맛을 느껴 보시겠습니다.

지금까지 '얼굴의 〈원방비율〉을 이해하다' 편 말씀드렸습니다. 앞으로는 '얼굴의 〈곡직비율〉을 이해하다' 편 들어가겠습니다.

03 얼굴의 <곡직(曲直)비율>을 이해하다: 외곽이 주름지거나 평평한

<곡직비율> = <음양형태 제 6 법칙>: 표면
굽을 곡(曲): 음기(외곽이 주름진 경우)
곧을 직(直): 양기(외곽이 평평한 경우)

이제 3강의 세 번째, '얼굴의 <곡직비율>을 이해하다'입니다. 여기서 '곡'은 굽을 '곡' 그리고 '직'은 곧을 '직'이죠? 즉, 전자는 외곽이 주름진 경우 그리고 후자는 외곽이 평평한 경우를 지칭합니다. 들어가죠!

<곡직(曲直)비율>: 외곽이 주름지거나 평평한

●● <음양형태 제6법칙>: '표면'

<곡직비율>은 <음양형태 제6법칙>입니다. <음양형태>의 마지막 법칙이네요. 이는 '표면'과 관련이 깊죠. 그림에서 왼쪽은 '음기' 그리고 오른쪽은 '양기'! 왼쪽은 굽을 '곡', 즉 외곽이 주름진 경우예요. 여기서는 마치 국수 면발처럼 면도 잘 보이는 데다가 이리저리 얽히고설킨 느낌이네요. 즉, 자글자글 꼬일 대로 꼬여 있어요. 복잡한 심경인가요? 반면에 오른쪽은 곧을 '직', 즉 외곽이 평평한 경우예요. 여기서는 마치 매끈한 모니터처럼 깔끔하고 빳빳한 느낌이네요. 즉, 시원하게 쭉 뻗으니 거리낄 게 없어요. 담백한 마음인가요?

<곡직(曲直)도상>: 외곽이 주름지거나 평평한

●● **<음양형태 제6법칙>: '표면'**

음기 ('곡비 우위)	양기 ('직비 우위)
주글거려 복잡한 상태	쫙 펴져 깔끔한 상태
성찰과 숙고함	명확성과 간결함
다양성과 사고력	투명성과 추진력
과정을 지향	목적을 지향
꿍꿍이를 모름	대책이 없음

〈곡직도상〉을 한 번 볼까요? 왼쪽은 이마, 눈 주변, 입 주변 등에서 주름이 많이 보여요. 신경 쓸 고민이 많은지 평상시 인상 쓴 얼굴이네요. 반면에 오른쪽은 피부 어디에도 주름이 보이지 않아요. 고민을 털어냈는지, 아니면 별로 없는지 평상시 인상 편 얼굴이네요. 유심히 도상을 보세요. 실제 얼굴의 예가 떠오르시나요?

구체적으로 박스 안을 살펴보자면 왼쪽은 주글거리잖아요? 그러니 머리가 지끈거리는 게 복잡해 보여요. 이를 특정인의 기질로 비유하면 매번 성찰할 게 그렇게도 많은지 몸에 숙고함이 배어 있는 성격이에요. 그러다 보니 별의별 가정을 다 해보며 생각 참 다양해져요. 사고력이 향상될 수밖에 없겠군요. 즉, 뭘 해도 쉽게 결론내기 보다는 지난한 과정을 중시해요. 그런데 한편으로는 꿍꿍이를 모르겠어요. 주의해야죠.

반면에 오른쪽은 쫙 펴졌잖아요? 그러니 머리를 비운 게 깔끔해 보여요. 이를 특정인의 기질로 비유하면 명확하게 사안을 바라보니 군더더기 없이 간결한 성격이에요. 즉, 뭘 해야 할지 사람 참 투명해요. 그러니 저절로 추진력도 생기죠. 눈앞에 목적이 선명하니 당장 해야 할 게 뻔하고요. 그런데 그냥 막 하다 보면 가끔씩 대책이 없어요. 주의해야죠.

이제 〈곡직비율〉을 염두에 두고 여러 얼굴을 예로 들어 함께 살펴보겠습니다. 본격적인 얼굴여행, 시작하죠!

♡ 눈썹

앞으로 눈썹, 주목해주세요.

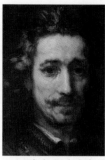

Rembrandt van Rijn (1606 – 1669), Man with a Magnifying Glass, early 1660s

Woman in a Blue Mantle, 54 – 68

• 눈썹이 끊어지니 굴곡이 있다. 따라서 신중하다. • 눈썹이 직선이니 깔끔하다. 따라서 확고하다.

왼쪽은 아마도 암스테르담의 미술품 경매사로 추정돼요. 그리고 오른쪽은 권력자이거나 그 가족으로 추정돼요. 우선, 왼쪽은 깔끔하게 눈썹이 연결되질 않아요. 어렸을 때의 영양상태 때문인지, 특정 병 때문인지, 아니면 미용 상의 실수인지, 그 정확한 이유는 알수 없지만 순탄치만은 않은 굴곡진 인생이 느껴지니 자꾸 바라보게 됩니다. 반면에 오른쪽은 깔끔하게 눈썹이 연결되어 있어요. 털이 길고 진한 데다가 각이 져서 더욱 성격 있네요. 즉, 남달리 획이 굵은 한 인생을 살다 간 것만 같아요. 얼굴의 다른 부위는 상대적으로 말쑥하니 자꾸 바라보게 됩니다.

Petrus Christus (? – 1475/76), Head of Christ, 1445

Adriaen Isenbrant (1490 – 1551), Christ Crowned with Thorns (Ecce Homo), and the Mourning Virgin, 1530 – 1540

• 눈썹 사이의 주름이 강하다. 따라서 고민이 • 눈썹과 눈 사이가 빤빤하다. 따라서 의지가 강 많다. 하다.

왼쪽과 오른쪽 모두 기독교 예수님이에요. 우선, 왼쪽은 눈썹 사이 주름이 강해요. 수직으로 깊게 세 개의 주름이 파였고 그 아래, 즉 눈 사이에 두 개의 주름이 수평으로 가

로지르네요. 마치 기운이 흐르다가 여기서 방향을 잃고 딱 막히며 정체되는 형국입니다. 즉, 한없이 고통받아 근심어린 모습을 표현했군요. 하지만 눈빛이 살아 있으니 강렬한 의지가 느껴집니다. 반면에 오른쪽은 눈썹과 눈 사이가 큰 주름 없이 판판해요. 그야말로 이마의 기운이 막힘없이 코끝으로 쏟아지는 형국이네요. 콧대 또한 두툼하게 직선으로 쭉 뻗으니 마치 수도꼭지를 최대한 개방한 양, 강한 물줄기가 연상됩니다. 즉, 고통 속에서도 확고한 의지와 순결한 의도가 빛나는 모습을 표현했군요. 하지만 눈빛은 초췌하고 다크써클이 진하니 고통스러운 건 사실입니다.

코

앞으로 코, 주목해주세요.

Marble Statue of a Bearded Hercules, Roman, Flavian period, 68−98

Marble Head from a Herm, Roman, Imperial period, 1st−2nd century

• 움푹 콧부리가 들어가니 흐름이 끊겼다. 따라서 인내심이 강하다.

• 이마와 코끝이 직선으로 연결된다. 따라서 적극적이다.

왼쪽은 그리스 신화의 영웅, 헤라클레스예요. 제우스와 사람 사이에 아들로 태어나 죄를 짓고 고난을 당했으나 훌륭하게 이를 극복하고 신의 반열에 오르죠. 그리고 오른쪽은 올림포스 12주신 중 하나인 헤르메스예요. 제우스와 산의 님프, 마이아 사이에 아들로 태어나 전령과 여행 그리고 상업과 도둑의 신이 되었죠. 즉, 둘 다 제우스의 바람기로 탄생했어요. 우선, 왼쪽은 움푹 콧부리가 들어가니 이마와 코끝의 연결이 뚝 끊겨요. 즉, 자연스럽게 흐름이 순환하지 못하고 이마뼈에 굴곡이 적체되는 형국이군요. 반신반인으로 태어나 고생 참 많았겠어요. 그래요, 출생신분을 바꾸는 게 결코 녹록한 일은 아니지요. 반면에 오른쪽은 콧부리가 전혀 들어가지 않으니 시원하게 이마와 코끝이 직선으로 연결돼요. 주신인 제우스의 정실부인인 헤라의 자식은 아니지만 애초에 사람의 피가 섞이진

않았기에 헤라클레스에 비해 나름 금수저로 자라서 그런 걸까요? 그래요, 자기 위치에서 정말 잘 버텨줬어요.

Christen Købke
(1810 – 1848), Valdemar
Hjartvar Købke, the Artist's
Brother, 1838

• 콧대가 굴곡이 있다. 따라서 고민이 깊다.

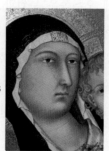

Simone Martini
(1284 – 1344), Madonna
and Child, 1326

• 콧대가 직선으로 곧다. 따라서 바라는 바가 명확
하다.

밑줄 친 왼쪽은 작가의 동생이에요. 그리고 오른쪽은 기독교 성모 마리아예요. 우선, 왼쪽은 비교적 콧부리는 평평한 편이지만, 앞에서 봐도 콧대의 중간이 많이 솟아오른 매부리코예요. 즉, 콧대가 곧지 않고 굴곡졌어요. 그래서 애초의 바람대로 쉽게 특정 사안이 풀리지는 않을 것만 같아요. 물론 그렇기에 더욱 고민하고 성찰하겠지요. 반면에 오른쪽은 콧부리가 평평하고 콧대는 직선으로 매우 곧아요. 그리고 코 끝은 처지니 고집이 있네요. 입은 작고 단단하니 상당히 무겁고요. 그런데 그럴 만도 해요. 절대적인 진리가 위로부터 자신에게 임했잖아요. 그래서 그런지 통상적으로 성모 마리아의 얼굴에는 이와 같은 특성이 관찰돼요.

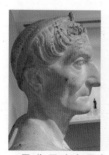

Marble Bust of a Priest,
Roman, Hadrianic period,
117 – 138

• 콧대 중간이 돌출하니 팽팽하다. 따라서 복잡
하다.

Marble Statue of the
so – called Stephanos
Athlete, Roman, BC late 1st
century or AD 1st century

• 콧대가 이마까지 직선이니 무리가 없다. 따라서
시원하다.

밑줄 친 왼쪽은 성직자 그리고 오른쪽은 운동선수예요. 우선, 왼쪽은 콧대의 중간이 돌출되니 마치 팽팽한 활같이 느껴져요. 게다가 움푹 콧부리가 들어가니 이마와 콧대가 딱 분리돼

요. 그러고 보니 매사에 모든 일이 깔끔하고 당연하게, 즉 예측 가능하게 진행되는 경우는 거의 없어요. 언제나 변수가 개입되게 마련이죠. 즉, 복잡함을 두려워하지 말아야 해요. 반면에 <u>오른쪽</u>은 전봇대 마냥 콧대가 깔끔한 직선이에요. 게다가 이마부터 콧대가 큰 무리 없이 잘 연결돼요. 그러고 보니 특히나 기록경기에서 좋은 성적을 내기 위해서는 엄격한 자기조절과 연습이 선행되어야 해요. 도무지 이게 요령 피우며 머리 쓴다고 되는 일이 아니잖아요? 즉, 한눈팔지 말고 우직하게 밀어붙여야 해요.

입

앞으로 입, 주목해주세요.

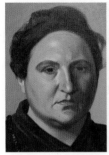 Félix Vallotton
(1865 – 1925), Gertrude
Stein, 1907

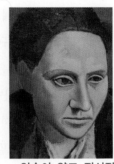 Pablo Picasso
(1881 – 1973), Gertrude
Stein, 1905 – 1906

• 위 입술과 인중골이 굴곡졌다. 따라서 차분하다. • 입술이 얇고 직선적이다. 따라서 확고하다.

<u>왼쪽</u>과 <u>오른쪽</u> 모두 미국의 시인이자 소설가인 거트루드 스타인이에요. 제1차 세계대전 후에 환멸을 느낀 젊은 지식인들을 '길 잃은 세대(Lost Generation)'라고 명명한 걸로 유명해요. 우선, <u>왼쪽</u>은 입이 작은 편인데 특히 위 입술과 인중골이 굴곡졌어요. 더불어 콧대도 굽었네요. 이렇게 보면 이게 맞고, 저렇게 보면 저게 맞고… 그야말로 생각이 복잡하니 말주변도 참 묘해요. 그래요, 이 세상에 깔끔하게 정답을 내릴 수 있는 게 도대체 뭐가 그렇게 있겠어요. 반면에 <u>오른쪽</u>은 입이 좌우로 당겨진 게 입술이 얇고 직선적이에요. 더불어 콧대도 올곧아요. 드디어 자신의 생각과 언행에 대한 결심이 선 모양이에요. 그렇군요, 내가 한 평생 살아보니 '누가 뭐래도 맞는 건 맞다'라는 것만 같아요.

💙 귀

앞으로 귀, 주목해주세요.

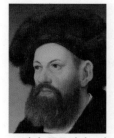

Hans Maler
(1480–1526/29),
Sebastian Andorfer
(1469–1537), 1517

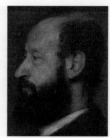

Edgar Degas
(1834–1917),
Joseph–Henri Altès, 1868

• 귀가 굴곡졌다. 따라서 복잡하다. • 귀 외곽선이 깔끔하다. 따라서 간결하다.

 왼쪽은 당대에 전 유럽에서 활황기였던 은세공업에서 중책을 맡은 남자로 48살의 모습이에요. 그리고 오른쪽은 플루트 연주자예요. 우선, 왼쪽은 귀가 굴곡졌어요. 마치 해파리가 흐늘거리는 모양이에요. 그래서 자꾸 주목하게 되네요. 별의별 생각이 많은 게 희한하게 꼬는 것만 같아요. 반면에 오른쪽은 귀가 깔끔한 외곽선을 가지고 있어요. 이를테면 내륜이 외륜을 침범하지 않는 등 사방이 빤빤해요. 그러고 보니 곧이곧대로 주변 소리를 정직하게 들을 것만 같아요. 역시 완벽한 절대음감을 위해서는 좋은 헤드폰이 필요해요. 그런데 돌출되며 하강하는 코끝은 자신만의 고집 어린 개성을 여실히 보여주네요.

💙 이마

앞으로 이마, 주목해주세요.

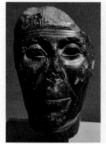

Head from a Statue with
Magical Texts, BC 4th
century

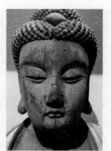

Buddha, probably
Shakyamuni, Jin dynasty
(1115–1234), 12th–13th
century

• 이마 주름이 선명하고 길게 잡혔다. 따라서 사 • 이마가 빤빤하다. 따라서 담백하다.
유를 즐긴다.

왼쪽은 얼굴을 제외하고는 글자로 온 몸에 문신이 된 인물이에요. 성전에 세워졌을 것으로 추정돼요. 그리고 오른쪽은 불교의 설립자, 석가모니 부처님으로 추정돼요. 우선, 왼쪽은 이마에 몇 개의 수평 주름이 길고 선명하게 균형 잡혀 있어요. 오선지 악보가 연상될 정도예요. 이 정도로 질서정연하다면 그의 생각은 마냥 복잡한 것만은 아니겠네요. 나름의 질서 속에서 깊이 있는 사유를 즐기는 듯합니다. 반면에 오른쪽은 보존상태가 안 좋아 갈라진 게 주름으로 보일 뿐, 원래는 이마에 주름 한 줄 없어요. 사실상 이마뿐만 아니라 얼굴 전체가 빤빤해요. 그만큼 담백하고 확실하군요. 즉, 굳이 진리는 꼬아 말할 필요가 없지요.

possibly Ding Guanpeng
(active 1726−1771),
The Sixteen Luohans, after
a Set Attributed to
Guanxiu, Qing dynasty
(1644−1911), 1757

possibly Ding Guanpeng
(active 1726−1771),
The Sixteen Luohans, after
a Set Attributed to
Guanxiu, Qing dynasty
(1644−1911), 1757

• 전체적으로 얼굴이 굴곡졌다. 따라서 순응적 이다.
• 전체적으로 얼굴이 빤빤하다. 따라서 시원하다.

왼쪽과 오른쪽 모두 마침내 무학의 경지에 이른 소승불교의 최고 수행자들이에요. 우선, 왼쪽은 구불구불 얼굴 전체가 난리가 났어요. 주름 그리고 얼굴 자체의 굴곡도 정말 엄청나군요. 무슨 첩첩산중에 기암절벽을 보는 것만 같아요. 우주의 유구한 역사를 보여주는 나이테 같기도 하고요. 그야말로 여러 요소가 희한하게 맞물리며 순행하는군요. 오묘합니다. 반면에 오른쪽은 비교적 얼굴 전체가 빤빤해요. 주름도 없지만 얼굴 자체의 굴곡이 최소화되어 있어요. 콧대는 절구처럼 단단하고 곧고요. 그나마 귀가 굴곡진 게 흐물흐물 튀네요. 특이한 점은 아래로 줄줄 흐르는 눈썹이죠. 끊임없이 아래로 쭉쭉 내려갈 것만 같군요. 시원합니다.

♥ 볼

앞으로 볼, 주목해주세요.

Jan Gossart
(called Mabuse),
Portrait of a Man,
1520 – 1525

Gilbert Stuart
(1755 – 1828),
Josef de Jáudenes y
Nebot, 1794

• 안구를 감싸는 안와가 굴곡졌다. 따라서 생각이 • 안와가 매끄럽다. 따라서 활기차다.
깊다.

　　왼쪽은 작가의 남자 모델이에요. 그리고 오른쪽은 스페인 공직자예요. 우선, 왼쪽은
볼에서 안구를 감싸고 있는 머리뼈인 안와를 드러내요. 골격에 살집을 다 걸치지 못하니
밀려 내려오며 코 바닥과 입꼬리 주변으로 굴곡지네요. 근근이 인생의 무게를 감당하는
모습입니다. 그래요, 그늘을 알아야 비로소 제대로 곱씹을 수 있어요. 반면에 오른쪽은
별로 안와를 드러내지 않아요. 살집이 많은 건 아니지만 그래도 볼지방이 느껴지고 생기
가 도니 코 바닥과 입꼬리 주변이 빵빵하네요. 기왕이면 활기차게 즐기며 살려는 모습입
니다. 그래요, 빛을 봐야 힘을 낼 수 있어요.

♥ 얼굴 전체

앞으로 얼굴 전체, 주목해주세요.

Marble Portrait of the
Emperor Caracalla,
Roman, Severan period,
212 – 217

Bodhisattva
Avalokiteshvara,
Northeastern Thailand,
second quarter of the 8th
century

• 잔주름이 얼굴을 덮는다. 따라서 신중하다. 　• 피부가 주름 없이 빵빵하다. 따라서 확고하다.

왼쪽은 동생을 죽이고 로마 황제가 된 카라칼라예요. 원정 중에 암살당했어요. 그리고 오른쪽은 중생을 구제하는 관세음보살이에요. 우선, 왼쪽은 그리 늙은 건 아닌데 많이 고생한 얼굴이에요. 권력을 쟁취하고 지키는 게 녹녹한 일은 아니니까요. 아마도 별의별 생각이 다 나겠죠. 끊임없이. 그래요, 세상에 아무 탈 없이 깔끔하게 진행되는 일이 어디 있겠어요? 반면에 오른쪽은 나이를 가늠하기 힘들 정도로 얼굴이 빤빤해요. 현대의술의 힘을 빌린 건 아닐 텐데 무한한 힘이 샘솟는 신적인 존재이다 보니 도무지 구김이 없네요. 그렇군요, 역시나 구김은 사람의 전유물인가 봐요. 뭔가 무념무상의 초탈한 경지가 느껴집니다.

털

앞으로 털, 주목해주세요.

Anton Raphael Mengs (1728–1779), Johann Joachim Winckelmann, 1777

Gustave Courbet (1819–1877), Woman in a Riding Habit, 1856

- 이마가 M 라인이니 율동감이 있다. 따라서 다양성을 추구한다.
- 이마선이 길쭉하니 곧다. 따라서 명확하다.

왼쪽은 고고미술사학자로서 고대 그리스의 미술을 재발견한 인물로 사후에 그려졌어요. 작가의 절친이었죠. 그리고 오른쪽은 당시에 작가와 마찬가지로, 정치적으로 진보주의적이었던 한 의사의 약혼녀예요. 우선, 왼쪽은 이마 위 발제선이 M자 모양을 그리고 있어요. 즉, 모종의 율동감이 드러나네요. 머리 쪽이다 보니 그의 생각이 어깨춤을 추며 흥얼거린다고 해야 할까요? 평생토록 예술적인 인생을 살다 보니 창의적인 융통성이 남다른 것처럼 느껴져요. 그래요, 단일한 정답보다는 다양한 질문이 중요하죠. 반면에 오른쪽은 이마 위 발제선이 수평으로 곧고 길쭉해요. 그리고 얼굴 전체를 보면 턱은 좁은데 이마는 넓어요. 역삼각형 얼굴형, 즉 상승형이네요. 즉, 고매한 이상에 정직한 진리를 찾

고 싶어 하는 것처럼 느껴져요. 그래요, 한 번 태어난 거 기왕이면 명약관화한 길을 걸어가야죠.

Auguste Renoir
(1841-1919), Eugène
Murer (1841-1906), 1877

John Wollaston
(active 1733-1767),
William Axtell,
1749-1752

• 이마선이 곡선을 그리니 변화무쌍하다. 따라서
포용적이다.

• 이마가 일자이니 뚜렷하다. 따라서 확고하다.

왼쪽은 작가이자 요리사, 식당업자, 소설가, 시인 그리고 인상주의 미술작품의 수집가였던 르누아르의 열렬한 지지자이자 친구예요. 그리고 오른쪽은 정치에도 깊숙이 개입한 서인도 무역업자예요. 우선, 왼쪽은 발제선이 M자예요. 파고 들어가며 한편으로는 몰려나오는 '밀당'이 정말 굉장하죠? 변화무쌍한 파도를 보는 것만 같네요. 그래서 그렇게 여러 직종을 전전하며 인생을 즐겼을까요? 반면에 오른쪽은 비교적 발제선이 잔잔한 파동을 그리는 게 일자에 가까워요. 아마도 나름 치열한 인생을 살면서 평상시 기대치가 뚜렷했나 봐요. 예컨대, 현명한 투자로 최대한의 수익을 올리는 식의 명확한 목표 설정이 바로 그것이었을까요? 생각해보면, 복잡한 인생을 깔끔하게 정리할 수 있다는 것, 대단한 능력이지요.

Marble Portrait Bust of a
Woman, Roman, Antonine
period, 155-165

Augustus Saint-Gaudens
(1848-1907), Eva Rohr,
1872

• 곱슬인 머리카락이 요동을 친다. 따라서 생각이
많다.

• 머리카락이 단정하게 직선이다. 따라서 생각을
정리한다.

왼쪽은 로마 황제 마르쿠스 아우렐리우스의 부인과 머리모양이 유사한 여자예요. 그리고 <u>오른쪽</u>은 로마에 유학 가서 오페라를 공부한 미국 가수예요. 우선, <u>왼쪽</u>은 상당히 머리카락이 곱슬거리지요? 도무지 가만히 있지를 못하는군요. 마치 머릿속에서 요동치며 꼬이기를 반복하는 생각의 실타래인 것만 같아요. 그래요, 오늘도 별의별 생각을 다 하며 미로 속으로 빨려 들어갑니다. 반면에 <u>오른쪽</u>은 머리카락이 단정하게 쫙 펴졌지요? 정숙하고 절도 있게 머리통을 잘 감싸고 있군요. 마치 머릿속에서 맴도는 생각의 한줄기에 감사하며 이를 잘 보호해주는 것만 같아요. 그래요, 오늘도 내가 믿는 그 길을 향해 힘내어 달려 나갑니다.

John Wesley Jarvis (1780−1840), Robert Dickey, 1807−1810

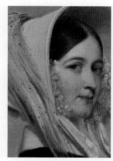

George P. A. Healy (1813−1894), Euphemia White Van Rensselaer, 1842

- 머리카락이 곱슬거리며 휘날린다. 따라서 마음이 모호하다.
- 머리카락이 직선적이며 가지런하다. 따라서 마음이 선명하다.

<u>왼쪽</u>은 작가에 의해 그려진 부부의 초상 중 남편이에요. 그리고 <u>오른쪽</u>은 부유한 사업가이자 정치인이었던 아버지의 딸이에요. 우선, <u>왼쪽</u>은 머리카락이 매우 곱슬거려요. 마치 머리통을 감싸기보다는 헤집고 나오려는 듯하네요. 자주 빗질을 안 해 주면 자꾸 엉킬 것만 같고요. 즉, 다들 말이 많으니 참 시끄럽겠어요. 물론 그러다 보면 이를 조율하는 묘한 전법을 찾게도 되겠지요. 반면에 <u>오른쪽</u>은 머리카락이 매우 가지런히 정돈되었어요. 마치 고이 머리통을 감싸는데 충실한 듯하네요. 비교적 빗질이 수월할 것만 같고요. 즉, 다들 고이 모셔주니 더욱 깔끔하고 명확해요. 물론 그만큼 책임지고 자신이 뜻하는 바를 이뤄야겠지요.

⊘ 극화된 얼굴

앞으로 극화된 얼굴, 주목해주세요.

FJean-Joseph Carries
(1855-1894),
Le Grenouillard
(the Frog Man), 1891

Memorial Head (Mma),
Ghana, Akan peoples,
17th century

• 얼굴 전체가 쭈글쭈글하다. 따라서 경계한다. • 얼굴전체가 밋밋하니 윤택하다. 따라서 투명하다.

　왼쪽은 얼굴 전체가 쭈글거려요. 게다가 눈을 부릅뜨니 동그랗고 콧대는 짧으며 콧볼과 입은 크고 넓어요. 그래서 본능적으로 사방을 두루 살피면서도 허투로 생각을 정리해버리지는 않는 듯해요. 이와 같이 인생은 굴곡의 연속이죠. 오른쪽은 얼굴 전체가 밋밋한 게 구김 하나 없어요. 게다가 눈썹이 둥글고 눈두덩은 윤택하며 코는 부드럽고 아담하니 적대적이거나 폭력적인 성향과는 거리가 멀어 보여요. 하지만 눈과 입이 일자이듯이 바라는 바 하나는 확실합니다. 그게 먼저예요.

Tolita Figure, Ecuador,
Tolita, 1st-5th century

Shaman's Rattle, British
Columbia, 1750-1780

• 눈썹과 이마, 볼 주름이 선명하다. 따라서 논리 • 전반적으로 얼굴이 탱탱하다. 따라서 패기가 넘
　정연하다. 　　　　　　　　　　　　　　　친다.

　왼쪽은 이마 주름과 눈가 주름, 눈 밑 주름 그리고 볼 주름이 엄청 선명해요. 그런데 좌우 균형도 잘 잡혔어요. 그래서 평상시 생각은 엄청 복잡하지만 그래도 나름 질서정연하게 자신의 논리를 전개할 것만 같아요. 좋습니다. 오른쪽은 전반적으로 밋밋하니 주름 한 점 없이 짱짱해요. 패기가 넘치니 뭐, 무서울 게 없군요. 이빨을 드러내고 머리카락을 쭈뼛 세우며 위협할 정도예요. 이게 다 주체 못할 정도로 넘치는 생명력 때문이죠. 좋습니다.

Head Crest, Cameroon,
Bamun peoples,
19th – 20th century

Stirrup – Spout Bottle:
Portrait Head, Peru,
Moche, 4th – 6th century

- 움푹 파인 안와가 선명하다. 따라서 고민이 많다.
- 주름 없이 얼굴이 평평하다. 따라서 목적이 확실하다.

　<u>왼쪽</u>은 움푹 안와가 파이고는 그 위의 이마 주름과 그 안의 눈주름이 참으로 선명해요. 마치 무조건 고민을 달고 사는 성격 같아요. 물론 깔끔하게 얼굴은 둥그러니 얼핏 보면 순탄하게도 느껴지지만 마음 깊숙이 들어가면 그야말로 난리가 나네요. <u>오른쪽</u>은 넓은 얼굴에 주름 한 줄 없어요. 눈이 모이고 턱은 넓은데 귀는 활짝 벌리니 집중력이 강하고 탄탄한 기초체력에 세상 돌아가는 이야기에도 관심이 많아요. 물론 구김이 없기에 원하는 바가 단순할 정도로 깔끔해 보입니다.

Standing Attendant, Tang
dynasty (617 – 906),
7th century

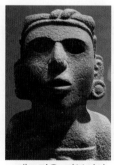

Neeling Female Figure,
Mexico, Aztec,
15th – early 16th century

- 미간이 굴곡지며 움푹 코가 들어갔다. 따라서 의문이 많다.
- 매끄러운 피부이다. 따라서 명확하다.

　<u>왼쪽</u>은 미간이 굴곡진데다가 움푹 콧부리가 들어갔어요. 콧볼과 입 그리고 볼도 바짝 올라간 것이 마치 눈 사이로 모든 기운을 집중하는 것만 같습니다. '이건 도무지 그냥 넘길 수가 없어'라는 듯이 고민을 해야지만 직성이 풀리는 모양이에요. <u>오른쪽</u>은 전반적으로 피부가 빤빤해요. 하도 그러니 정이 없어 냉혹할 정도예요. 하지만 눈이 깊고 콧대가 중심을 잘 잡으며 입을 벌리고 턱을 내민 것이 절절히 무언가를 바라는 신실한 느낌입니다. 원하는 게 명확해요.

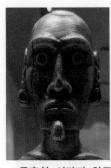

Male figure
(Moal Tangata),
Papa Nui people, Early
19th century

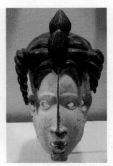

White—Faced Mask,
Nigeria, Igbo peoples,
19th—20th century

• 돌출한 이마뼈 위로 자글자글한 주름이 많다.
따라서 예의주시한다.

• 평평한 얼굴과 작은 이목구비가 균형 잡혔다.
따라서 결단력이 강하다.

<u>왼쪽</u>은 엄청나게 돌출한 이마뼈 위로 자글자글한 주름이 많아요. 그리고 콧대 또한 자글자글하군요. 물론 잔주름이라 대세를 바꿀 정로도 마음속을 휘젓지는 않겠지만, 이게 쌓이고 쌓이면 절대 무시할 수 없죠. 더더욱 눈을 부릅뜨고 상황을 예의 주시해야겠네요. <u>오른쪽</u>은 특별한 주름이 없어요. 게다가 눈과 입 그리고 코끝이 작다 보니 어디 하나 튀지 않고 잠잠한 형국이에요. 하지만 단단한 머리결과 이마에서 코끝까지 이르는 수직 일직선에서처럼 자신이 원하는 바 하나는 칼같이 챙기네요.

<곡직(曲直)표>: 외곽이 주름지거나 평평한

●● <음양형태 제6법칙>: '표면'
- <곡직비율>: 극곡(-2점), 곡(-1점), 중(0점), 직(+1점), 극직(+2)

분류	기준	음기			잠기	양기		
		음축	(-2)	(-1)	(0)	(+1)	(+2)	양축
형 (모양形, Shape)	표면 (表面, surface)	곡 (굽을曲, winding)	극곡	곡	중	직	극직	직 (곧을直, straight)

지금까지 여러 얼굴을 살펴보았습니다. 아무래도 생생한 예가 있으니 훨씬 실감나죠? <곡직표> 정리해보겠습니다. 우선, '잠기'는 애매한 경우입니다. 너무 주글거리지도 평평하지도 않은. 그래서 저는 '잠기'를 '중'이라고 지칭합니다. 주변을 둘러보면 굽지도 곧지도 않은 적당한 얼굴, 물론 많습니다.

그런데 주글거리며 굽은 얼굴을 찾았어요. 그건 '음기'적인 얼굴이죠? 저는 이를 '곡'이라고 지칭합니다. 그리고 '−1'점을 부여합니다. 그런데 이게 더 심해지면 '극'을 붙여 '극

곡'이라고 지칭합니다. 그리고 '−2'점을 부여합니다. 한편으로 평평하니 곧은 얼굴을 찾았어요. 그건 '양기'적인 얼굴이죠? 저는 이를 '직'이라고 지칭합니다. 그리고 '+1점'을 부여합니다. 그런데 이게 더 심해지면 '극'을 붙여 '극직'이라고 지칭합니다. 그리고 '+2'점을 부여합니다.

여러분의 얼굴형 그리고 개별 얼굴부위는 〈곡직비율〉과 관련해서 각각 어떤 점수를 받을까요? (이마를 어루만지며) 으흠… 이제 내 마음의 스크린을 켜고 얼굴 시뮬레이션을 떠올리며 〈곡직비율〉의 맛을 느껴 보시겠습니다.

지금까지 '얼굴의 〈곡직비율〉을 이해하다' 편 말씀드렸습니다. 이렇게 3강을 마칩니다. 감사합니다.

얼굴의 <노청(老靑)비율>, <유강(柔剛)비율>, <탁명(濁明)비율>을
이해하여 설명할 수 있다.
예술적 관점에서 얼굴의 '상태'를 평가할 수 있다.
작품 속 얼굴을 분석함으로써 다양한 예술작품을 비평할 수 있다.

얼굴의 상태 Ⅰ

01 얼굴의 <노청(老靑)비율>을 이해하다: 살집이 처지거나 탱탱한

<노청비율> = <음양상태 제1법칙>: 탄력
늙을 노(老): 음기(중력의 영향으로 살집이 처진 경우)
젊을 청(靑): 양기(중력에 반할 정도로 탱탱한 경우)

안녕하세요. <예술적 얼굴과 감정조절> 4강입니다. 학습목표는 '얼굴의 '상태'를 평가하다'입니다. 2강과 3강에서 얼굴의 '형태'를 설명하였다면 4강과 5강에서는 얼굴의 '상태'를 설명할 것입니다. 그럼 오늘 4강에서는 순서대로 얼굴의 <노청비율>, <유강비율> 그리고 <탁명비율>을 이해해 보겠습니다.

우선 4강의 첫 번째, '얼굴의 <노청비율>을 이해하다'입니다. 여기서 '노'는 늙을 '노' 그리고 '청'은 젊을 '청'이죠? 즉, 전자는 중력의 영향으로 살집이 처진 경우 그리고 후자는 중력에 반할 정도로 탱탱한 경우를 지칭합니다. 들어가죠.

<노청(老靑)비율>: 살집이 처지거나 탱탱한

●● <음양상태 제 1 법칙>: '탄력'

<노청비율>은 <음양상태 제1법칙>입니다. 이는 '탄력'과 관련이 깊죠. 그런데 엄밀히 말하면 <음양상태>가 아니라 <얼굴상태>라고 해야겠으나, 워낙에 얼굴이 <음양법칙>의 기초로서 전형적이라 그냥 <음양상태>로 부르기로 했습니다. 참고로 <음양상태비율>은

총 5개로 4강과 5강에서 다룹니다.

그림에서 왼쪽은 '음기' 그리고 오른쪽은 '양기'. 왼쪽은 늙을 '노', 즉 중력의 영향으로 살집이 처진 경우예요. 여기서는 마치 중력이 강한 혹성에 가니 아래로 몸이 처지는 게 힘드네요. 즉, 땅으로 찌부가 될 것만 같아요. 무거운가요? 반면에 오른쪽은 젊을 '청', 즉 중력에 반할 정도로 탱탱한 경우예요. 여기서는 마치 중력이 약한 혹성에 가니 위로 몸이 방방 뜨는 게 가뿐하네요. 즉, 하늘로 튀어 오를 것만 같아요. 가벼운가요?

<노청(老靑)도상>: 살집이 처지거나 탱탱한

●● <음양상태 제1법칙>: '탄력'

음기 (노비 우위)	양기 (청비 우위)
처져 수긍하는 상태	탱탱해 반발하는 상태
이해심과 포용력	패기와 생명력
반성과 신중함	진취성과 미래 투자
관조를 지향	흥을 지향
자조적임	막 나감

<노청도상>을 한 번 볼까요? 왼쪽은 눈 주변, 볼 등의 살집이 상대적으로 흘러내리는 군요. 즉, 미끄러지는 얼굴이에요. 반면에 오른쪽은 살집이 단단하네요. 즉, 밀착된 얼굴이에요. 유심히 도상을 보세요. 실제 얼굴의 예가 떠오르시나요?

구체적으로 박스 안을 살펴보자면 왼쪽은 처졌잖아요? 그러니 세월이 오래 되어 이제는 적당히 수긍하는 듯이 보이네요. 이를 특정인의 기질로 비유하면 이런저런 경험이 축적되니 나름 이해심이 키워져서 매사에 포용력이 넘쳐요. 여러모로 좌충우돌했던 지난날을 돌아보며 반성도 하게 되니 더더욱 신중해지고요. 적당히 거리를 두고 관조하는 성향이네요. 그런데 너무 심하면 매사에 의욕이 없고 자조적이에요. 주의해야죠.

반면에 오른쪽은 탱탱하잖아요? 그러니 새것같이 느껴지는 게 마치 세월에 반발하는

듯하네요. 이를 특정인의 기질로 비유하면 넣고 빼는 흐름을 타니 감수성이 강해요. 보통 이런 사람이 사교적이죠. 쉽게 마음을 드러내니 접근하기 편하고요. 관계에도 종종 융통성을 발휘해요. 기왕이면 화끈하게 심신을 흥에 맡기는 성향이네요. 그런데 너무 심하면 매사에 우선 부닥치고 보아요. 주의해야죠.

이제 〈노청비율〉을 염두에 두고 여러 얼굴을 예로 들어 함께 살펴보겠습니다. 본격적인 얼굴여행, 시작하죠.

⊙ 눈

앞으로 눈, 주목해주세요.

Bust of a Bodhisattva,
possibly Maitreya,
Pakistan, 2nd-3rd century

Figure of a King, South
Netherlandish, Flanders,
1300-1325

• 아래로 눈을 내렸다. 따라서 고단하다.　　• 위로 눈을 치켜떴다. 따라서 의욕이 넘친다.

왼쪽은 훗날에 세상에 왕림하셔서 그때까지도 구제받지 못한 중생을 구제할 미륵보살로 추정돼요. 그리고 오른쪽은 기독교 아기 예수님을 방문하여 선물을 드리는 세 명의 동방박사 중에 하나라고 추정돼요. 우선, 왼쪽은 아래로 눈을 내리깐 게 뭔가 고단한 모습입니다. 워낙 많은 시도가 반복되다 보니 어차피 이제는 뭘 해도 견적이 나오는 일이고, 그래서 왕년의 호기심이 더 이상 동하지 않는 듯한 느낌이네요. 심신이 지쳐 있습니다. 하지만 사방이 균형 잡힌 얼굴과 곧은 콧대 그리고 평평한 볼을 보면 그렇다고 결코 쉽게 무너질 분은 아니네요. 반면에 오른쪽은 위로 눈을 치켜뜬 게 미소 짓는 초승달 눈이 되었습니다. 그리고 볼이 탱탱하니 눈을 따라 자연스럽게 올라가는 느낌이에요. 눈두덩도 크니 시원하고 이마부터 코끝까지 쭉 뻗었네요. 그리고 보니 몸뿐만 아니라 마음도 젊은 게 당장 하는 일에 의욕이 넘치는 듯해요.

Funerary Objects
from the Tomb of
Sennedjem, Dynasty 19,
BC 1304−BC 1237

Enthroned Virgin
and Child, French,
About 1275−1300

• 눈두덩이 눈을 짓누르니 여러모로 무겁다. 따라
 서 진중하다.

• 가볍게 눈이 곡선을 그리니 개운하다. 따라서
 생명력이 넘친다.

　왼쪽은 이집트 왕조의 묘에서 출토된 미이라예요. 그리고 오른쪽은 기독교 성모 마리
아예요. 우선, 왼쪽은 눈두덩이 무거우니 눈을 짓눌러요. 눈썹도 낮고 눈 전체를 길게 감
싸는 게 마치 올라갈 길이 막힌 듯한 느낌이에요. 게다가 눈이 모이고 하안 면도 수축되
며 모이니 무언가에 집중하지만 짐짓 불안한 듯하군요. 전반적으로 과로한 듯 피로해 보
여요. 결국 인생의 정수를 꿰뚫어본 건가요? 반면에 오른쪽은 푹 자고 일어나니 원기 회
복한 느낌이에요. 아니, 웬만해서는 피로감을 느끼지 않을 법한 활기가 느껴지네요. 게다
가 눈 모양이 위로 올라가고 눈썹도 기지개를 켜듯이 활짝 둥근 반달을 그리는군요. 콧
볼과 입꼬리도 올라가는 게 이건 뭐, 생명력 넘치죠. 삶의 의미를 찾았나요? 아가 예수님
도 '엄마, 날라가지 마'라며 마치 헬륨 풍선인 양, 턱을 잡네요.

Standing Buddha,
Cambodia, pre−Angkor
period, first half of the 7th
century

Bodhisattva with Crossed
Ankles, probably
Avalokiteshvara (Guanyin),
Northern Wei dynasty,
470−480

• 눈이 잘 보이지 않으니 고단해 보인다. 따라서
 조심스럽다.

• 눈이 미소 지으니 생기발랄하다. 따라서 흥이 넘
 친다.

　왼쪽은 불교 부처님이에요. 그리고 오른쪽은 불교 관음보살이에요. 우선, 왼쪽은 눈이
잘 보이지 않아요. 더불어 눈썹과 코도 사라지고 있어요. 귓불의 무게도 아래로 얼굴을
끌어당기네요. 그래요, 인생은 고통이죠. 그래서 묵묵히 침잠하며 다시금 기운을 축적하

는 중이에요. 그런데 아직 입술이 생생하니 뭔가 지금 하실 말이 있어요. 반면에 <u>오른쪽</u>은 한껏 미소 짓는 바람에 결과적으로 눈이 얇아졌어요. 하지만 유려한 곡선을 명료하게 그리니 자꾸 눈에 시선이 가네요. 콧볼은 구슬처럼 똑 떨어지고요. 볼도 탱탱한 게 중력에 크게 개의치 않는 듯해요. 마치 '웃으면 젊어져요'를 몸소 실천하시는 중인가요? 그러고 보니 입은 잘 보이지도 않아요. 솔직히 말이 필요 없죠.

John Constable
(1776−1837), Mrs. James
Pulbam Sr. (1766−1856),
1818

Jean Honoré Fragonard
(1732−1806), A Woman
with a Dog, 1769

• 눈꼬리가 아래로 처졌다. 따라서 이해심이 깊다. • 눈꼬리가 위로 향했다. 따라서 패기가 넘친다.

<u>왼쪽</u>은 변호사의 부인으로 취미생활로 초상화를 그려요. 그리고 <u>오른쪽</u>은 사교계에 종사하는 여자예요. 우선, <u>왼쪽</u>은 볼이 두툼하고 살집이 많은데 턱 밑으로 흘러내려 쌓이네요. 전형적인 제비턱 입니다. 물론 당대에 이는 풍요의 상징이기도 하지만 중력의 법칙에 매우 충실하니 세월의 상징이기도 하겠군요. 실제로 심신이 좀 무거운 게 노곤해 보입니다. 인생의 무게를 잘 아는 듯해요. 반면에 <u>오른쪽</u>은 역시나 제비턱이 굉장하지만 이를 제하고 보면 상대적으로 얼굴의 다른 부위는 탱탱해요. 입은 인중 바로 밑으로 위치가 높으며 입꼬리가 올라간 게 볼과 더불어 마치 상승하는 느낌이네요. 눈은 동그랗고 눈두덩이 크니 눈썹 중간도 들어 올리는 듯하고요. 확실히 젊게 사는 느낌이에요.

♡ 코

앞으로 코, 주목해주세요.

possibly Ding Guanpeng (active 1726−1771), The Sixteen Luohans, after a Set Attributed to Guanxiu, Qing dynasty (1644−1911), 1757

possibly Ding Guanpeng (active 1726−1771), The Sixteen Luohans, after a Set Attributed to Guanxiu, Qing dynasty (1644−1911), 1757

• 콧볼이 작고 움츠러들었다. 따라서 차분하다.　• 콧볼이 크고 열렸다. 따라서 기운이 넘친다.

　왼쪽과 오른쪽 모두 마침내 무학의 경지에 이른 소승불교의 최고 수행자들이에요.
　우선, 왼쪽은 콧볼이 작고 움츠러드니 조심스레 호흡해요. 더불어 눈두덩과 눈밑 지방이 무거워요. 그래서 굳이 세게 힘을 주며 벌리지 않으면 눈을 못 뜰 형국이네요. 게다가 귀는 귓불이 길 뿐더러 전체적인 위치가 아예 아래로 흘러내려온 느낌이에요. 그리고 눈썹은 가지런하지만 함께 힘없이 처진 듯하네요. 작은 입술은 꼭 다문 게 좀 쓸쓸해 보이고요. 사는 게 다 그렇죠. 반면에 오른쪽은 콧볼이 엄청 크고 열려 있으니 힘을 몰아쳐요. 더불어 눈밑 지방이 아예 없고 눈을 부릅떴네요. 게다가 볼살이 처지지만 입과 턱으로 받쳐주는 모습이 아직도 왕년이에요. 귀도 끌어당기는 만큼 반대로 솟아오르려 하네요. 나름 젊게 사는 느낌입니다.

♥ 입

앞으로 입, 주목해주세요.

Michele Giambono
(Michele Giovanni Bono,
1400−1462),
The Man of Sorrows, 1430

El Greco
(1540/41−1614), Christ
Carrying the Cross,
1577−1587

• 입을 벌리니 아랫니가 보인다. 따라서 지쳤다.　• 굳게 입을 다물었다. 따라서 힘이 넘친다.

　왼쪽과 오른쪽 모두 기독교 예수님입니다. 우선, 왼쪽은 입을 벌렸는데 아랫니가 보이네요. 턱을 받쳐주는 근육이 힘을 쓰지 못하니까요. 즉, 기나긴 고통의 시간 동안 힘이 다 빠져나갔어요. 살집이 적지만 마르고 주글거리니 지칠 대로 지친 모습이에요. 존경스럽습니다. 반면에 오른쪽은 굳게 입을 다물고 있네요. 아직 힘이 넘쳐요. 그리고 눈동자와 코끝이 위를 주시하네요. 맨살이 드러나고 상처받았지만 그래도 촉촉하고요. 즉, 몸은 좀 힘들어도 마음만은 창창해요. 대단합니다.

♥ 이마

앞으로 이마, 주목해주세요.

Gertrude Vanderbilt
Whitney (1875−1942),
Head of a Spanish Peasant,
1911

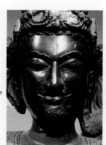

Bodhisattva Lokanatha
Avalokiteshvara, Eastern
India (Bihar), 1100

• 지그시 이마가 눈썹을 누른다. 따라서 자조적　• 힘차게 이마가 눈썹을 당긴다. 따라서 당당하다.
이다.

왼쪽은 작가의 작업실 조수예요. 그리고 <u>오른쪽</u>은 불교 관음보살이에요. 우선, <u>왼쪽</u>은 이마가 좀 피곤해 보여요. 과로에 혹사당한 느낌도 들고요. 혹시 야작, 즉 야간작업의 결과? 퀭한 눈과 눈 밑 지방 그리고 패인 볼을 보면 아마도 실제 나이에 비해 노안으로 보이는 형국이네요. 며칠 푹 쉬고 영양 보충하면서 즐겁게 놀면 다시금 몇 년은 젊어 보일 수도 있겠네요. 하지만 몰아칠 땐 또 몰아쳐야죠. 반면에 <u>오른쪽</u>은 이마가 짱짱해요. 그냥 주름만 없는 게 아니에요. 마치 전지가 가득 충전된 느낌이에요. 도대체 몇 날 며칠을 놀고먹으면 이렇게 될까요? 그야말로 씨익 웃는 것이 믿는 구석이 있네요. 젊음의 향기가 납니다.

턱

앞으로 턱, 주목해주세요.

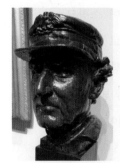

Augustus Saint—Gaudens
(1848−1907), Admiral
David Glasgow Farragut,
1879−1880

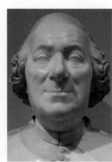

André−Jean Lebrun
(1737−1811), Cardinal
Giuseppe Maria Feroni,
1767

• 턱의 주름이 아래로 잡혔다. 따라서 단호하다.　　• 턱의 피부가 탱탱하다. 따라서 자신감이 넘친다.

<u>왼쪽</u>은 남북전쟁에서 활약한 해군 사령관이에요. 그리고 <u>오른쪽</u>은 기독교 추기경이에요. 우선, <u>왼쪽</u>은 피부 전체가 자글거리는군요. 오래되어 녹는 느낌마저 드네요. 특히 턱 밑으로 흘러내리는 듯해요. 하지만 그럼에도 불구하고 콧대는 단단하고 입은 단호하며 눈은 날이 서 있네요. 그야말로 백전노장입니다. 반면에 <u>오른쪽</u>은 아직 피부가 탱탱해요. 정치적으로 연단되어 그렇나요? 두텁고 단단한 듯합니다. 어떤 상황 앞에서도 난처한 마음을 드러내지 않는 패기가 보이네요. 아니, 아예 난처하지 않을 수도 있겠습니다. 믿는 구석이 많아서요.

앞으로 볼, 주목해주세요.

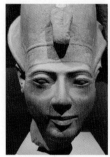

Head of King Amenmesse,
Dynasty 19, BC 1203 – BC
1200

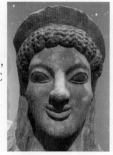

Marble Capital and Finial
in the Form of a Sphinx,
Greek Attic, BC 530

• 안와가 보일 정도로 움푹하다. 따라서 현실적
이다.

• 볼과 입꼬리가 위로 향했다. 따라서 진취적
이다.

왼쪽은 이집트의 파라오, 아멘메세스예요. 그리고 오른쪽은 신화적인 괴물, 스핑크스
예요. 사람의 머리와 사자의 몸을 가지고는 왕의 권력을 상징하죠. 이 스핑크스는 젊은
소녀의 무덤 앞에 세워져 있었어요. 우선, 왼쪽은 안와가 보일 정도로 초췌한 모습이네
요. 마치 영양공급과 잠이 부족한 듯, 살가죽부터가 피곤해요. 눈도 퀭하고요. 당연히 못
먹어서 그런 건 아닐 테고요, 주변의 상황에 골머리 썩을 일이 많았나 봐요. 물론 그만큼
세상을 밝혔겠지요. 반면에 오른쪽은 그야말로 '피곤이 뭐야, 잠이 뭐야, 휴식이 뭐야?'라
는 식이네요. 볼 좀 보세요. 마치 중력을 위반하는 듯하지요? 코끝과 털도 정말 탄탄하고
방방하군요. 게다가 눈동자는 쫑긋, 입술은 방긋, 그야말로 기운이 넘칩니다. 무덤의 내
려앉은 기운을 확실히 끌어올리겠어요.

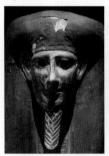

4 Mummy and Coffin of
Nesmin, Ptolemaic period,
BC 200 – BC 30

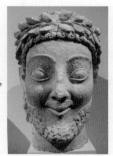

Limestone Male Head,
Cypriot, Archaic, BC late
6th century

• 볼이 수척하다. 따라서 예리하다.

• 볼이 탱탱하다. 따라서 배포가 넓다.

왼쪽은 신을 섬기는 성직자인데요. 그의 아버지도 성직자였고 어머니는 같은 신을 섬기는 음악가였어요. 그야말로 신실한 성직자 가족이네요. 그리고 오른쪽은 권력자로서 이름 모를 숭배자예요. 우선, 왼쪽은 볼이 수척해요. 게다가 눈이 모이고 코가 길며 얼굴형이 좁고 귀가 들렸어요. 그러니 주변 상황에 대해 근심, 걱정이 많아 보여요. 물론 그런 만큼 현상을 보는 촉이 남다르겠지요. 반면에 오른쪽은 볼이 탱탱해요. 눈동자도 튀어나올 듯한 게 그 여파 때문인지 하늘 높이 눈썹이 던져졌네요. 입꼬리는 경련이 올 정도로 각지게 올라갔고요. 그런데 이 모든 게 스스로에게는 전혀 부담이 안 돼요. 그만한 깜냥이 되니까요.

Bernardino Cametti
(1670−1736), Bust of
Giovanni Andrea Muti,
about 1725

Monumental Head of
Buddha, Pakistan or
Afghanistan, 4th−5th
century

• 볼살이 흘러내렸다. 따라서 신중하다.　　• 볼살에 주름이 없다. 따라서 생명력이 넘친다.

왼쪽은 당대의 기독교인 권력자예요. 그리고 오른쪽은 불교 부처님이에요. 우선, 왼쪽은 볼살이 흘러내리네요. 그래서 제비턱을 만드는데 일조하고 있어요. 더불어 이마살도 좀 그렇지만 이 경우에는 양도 적고, 그런대로 이마뼈가 잘 지지하고 있군요. 여하튼 눈을 치켜 뜨고 입술에 힘을 주며 머리카락을 쓸어 올려 보지만 세월은 숨길 수가 없지요. 그래도 그만큼 많은 것을 경험하고, 또 이루었어요. 반면에 오른쪽은 볼살이 탱탱해요. 즉, 자비로운 눈꼬리는 흘러내릴지언정, 전혀 볼살은 그럴 생각이 없어요. 이마는 단단해서 그럴 이유도 없고요. 그런데 입꼬리는 애기 피부 속에 파묻혀 물이 올랐네요. 마치 어른의 사고에 아이의 생명력이라니, 그렇다면 부처님의 활약이 최고조에 달하겠어요. 동분서주, 할 수 있을 때 즐겨야지요.

Rembrandt van Rijn
(1606–1669),
Hendrickje Stoffels,
mid–1650s

Guido Reni (1575–1642),
Charity, 1630–1639

• 볼이 부하니 무겁다. 따라서 경험이 쌓였다.　• 볼이 부드럽고 탄력 있다. 따라서 한결 가볍다.

　왼쪽은 군인의 딸로 작가의 집에서 일하다가 눈이 맞아 작가와 사실혼 관계가 되고는 딸도 낳았어요. 작가는 그녀를 모델로 여러 작품을 남겼다고 하는데 지금까지 알려진 건 이 작품뿐이에요. 그리고 오른쪽은 작품 속에서 세 명의 아이들을 보살피며 젖을 먹이는 여인이에요. 우선, 왼쪽은 볼이 부한 게 처질 듯하네요. 눈도 퀭하니 이제는 삶에 지쳤어요. 하지만 눈을 부릅뜨고 입에 힘을 주고 있는 듯 보여요. 그야말로 'Life must go on', 삶은 계속돼야 하니까요. 아마도 그동안 터득한 삶의 슬기가 도움이 될 거예요. 반면에 오른쪽은 볼이 촉촉하고 탱탱해요. 그리고 코와 입은 작은 편인데 눈과 더불어 생생하고 명료하네요. 게다가 말 그대로 우유빛 피부죠? 작품의 제목, '자선'처럼 비유컨대, 아무리 퍼줘도 마르지 않는 풍족한 샘물인 모양이에요. 그야말로 그럴 수 있다는 게 바로 복이지요. 인류는 그런 분들을 필요로 하고요.

♡ 얼굴 전체

　앞으로 얼굴 전체, 주목해주세요.

Two Marble Heads of
Children, Greek, BC
3rd–BC 2nd century

Terracotta Head of a
Man, Cypriot, Archaic,
BC 600

• 나이에 비해 얼굴이 굴곡졌다. 따라서 차분하다.　• 나이에 비해 얼굴이 탱탱하다. 따라서 호기심이
　　　　　　　　　　　　　　　　　　　　　　　　　　넘친다.

왼쪽은 실제 아이를 보호하기 위해 신에게 봉헌된 조각 아이예요. 스스로를 지켜주는 화신, 아바타(avatar)인가요? 그리고 오른쪽은 신원 미상의 남자예요. 우선, 왼쪽은 어린 아이예요. 그럼 어려야 정상이죠? 다시 한 번 얼굴을 찬찬히 보세요. 과연 정말 어린가요? 뭔가 인생에 찌들어 보이지는 않나요? 온갖 역경을 감내하며 화신 생활을 하는 게 이제는 지겨운지 많이 늙었네요. 물론 그만큼 볼 꼴, 못 볼 꼴을 많이 보며 자신을 연단했겠지요. 이와 같이 '노청비'에서 늙을 '노', 즉 '노비'는 실제 나이에 비례하지 않아요. 반면에 오른쪽은 왼쪽보다는 실제 나이가 많아요. 하지만 눈빛이 생생하고 눈 모양은 발딱 서며 볼이 탱탱하고 입은 부풀린 게 호기심이 넘치는 천진난만한 어린아이 같네요. 순수한 눈으로 세상을 본다? 얻을 게 많죠.

Niclaus Weckmann (1481−1526), Holy Family, 1500

Peter Paul Rubens (1577−1640), Rubens, His Wife Helena Fourment, and Their Son Frans, 1635

- 눈꼬리와 입꼬리가 살짝 아래로 향한다. 따라서 차분하고 현명하다.
- 코끝과 이마가 쑥 올라갔다. 따라서 순진하며 생기 넘친다.

왼쪽은 기독교 성모 마리아와 남편 요셉 그리고 아기 예수님 조각상의 아기 예수님이에요. 그리고 오른쪽은 작가와 그의 아내 그리고 아들 그림의 아들이에요. 우선, 왼쪽은 참 어른스러워요. 눈빛과 입술이 단호하고 콧대도 곧네요. 애늙은이라고 해도 되겠어요. 그만큼 인류의 구원을 위해 일찌감치 인생의 '쓴잔'을 맛본 거죠. 반면에 오른쪽은 호기심 넘치는 생생한 눈빛에 물을 머금은 통통한 볼 그리고 올라간 코끝과 돌출한 이마가 시사하듯이 순진함, 그 자체예요. 세상의 온갖 정보를 엄청난 속도로 받아들이고 있는 중이죠. 눈이 깨끗하니까요. 그런데 '쓴잔'이 뭐예요? 몰라요.

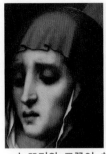

Luis de Morales
(1510/11 – 1586),
The Lamentation, 1560

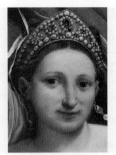

Lorenzo Lotto
(1480 – 1556),
Venus and Cupid, 1520s

• 눈꼬리와 코끝이 처졌다. 따라서 피곤하다.　　• 눈빛이 빛난다. 따라서 호기심이 넘친다.

　　왼쪽은 기독교 성모 마리아예요. 십자가에서 죽은 예수님을 끌어안고 비통해하고 있어요. 그리고 오른쪽은 큐피드와 함께 있는 비너스예요. 애초에 특정 부부의 결혼을 위한 그림으로 그려졌기에 비너스는 신부의 얼굴이라고 추정돼요. 우선, 왼쪽은 슬픔이 이루 말할 수가 없어요. 눈은 퀭하며 눈썹과 눈꼬리는 처지고, 코는 길며 코끝은 내려가고, 작은 입술은 굴곡진 게 마치 떨리는 것만 같네요. 그리고 피부는 초췌해요. 몇 날 며칠 잠을 못 이루며 동동 발만 굴렀으니 피로감이 장난 아니겠죠. 그렇게 역사적인 과업이 이루어지네요. 반면에 오른쪽은 행복하니 마음이 참 달달해요. 눈빛은 호기심에 빛나고 눈 사이는 멀어요. 그리고 콧대는 곧고 처졌는데, 입꼬리와 볼은 미소를 띠어요. '이 남자, 나름 검증해 봤는데, 진짜 괜찮네…'라는 식의 만족감의 표출인가요? 물론 누릴 수 있을 때 누려야지요.

◈ 극화된 얼굴

　　앞으로 극화된 얼굴, 주목해주세요.

Column with Hathor
Emblem Capital and Names
of Nectanebo I on the
Shaft, BC 380 – BC 362

'Smiling' Figure,
Mexico, Remojadas,
7th – 8th century

• 눈 사이가 찢어지며 모이니 피곤하다. 따라서 수용적이다.　• 눈은 미소 지으며 앞으로 볼살이 나오니 힘이 넘친다. 따라서 설렘이 가득하다.

왼쪽은 눈이 찢어졌는데 눈 사이가 모이고 눈 모양이 굴곡지며 얼굴이 납작하니 좀 억울한 것 같네요. 그리고 코가 길고 턱이 좁아 아래로 쭈그러드는 느낌도 들어요. 고생이 이만저만이 아니다 보니 피부도 많이 상했고요. 지난한 힘든 일을 겪은 듯해요. 결국 늙음은 '받아들임'이에요. 오른쪽은 눈이 미소 짓네요. 마치 활짝 마음을 열듯이 혹은 활짝 기지개를 펴듯이 볼을 방긋 열었어요. 그리고 얼굴 윗부분이 빛을 받으며 위를 향해 당당하군요. 그리고 흐뭇하게 입이 이를 반기고 있어요. 무언가를 환영하는 기운에 그야말로 가슴이 두근대는군요. 결국 젊음은 '설렘'이에요.

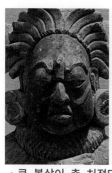

Costumed Figure, Mexico,
Maya, 7th−8th century

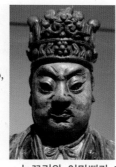

Daoist Divine Official,
Ming dynasty
(1368−1644), 1482

• 큰 볼살이 축 처졌다. 따라서 심각하다.

• 눈꼬리와 이마뼈가 하늘을 향한다. 따라서 포부가 크다.

왼쪽은 볼살이 많은데 마치 불독인 양, 덩어리가 함께 쳐졌어요. 발제선을 둥글게 올리고 한껏 눈썹을 치켜뜨지만 눈 아래가 흘러내리는 것을 막을 수는 없네요. 제대로 중력을 체감하니 어찌할 수 없는 현실의 한계를 받아들이는 듯합니다. 물론 현실 인식, 중요하죠. 오른쪽은 볼살이 많고 나이도 들었지만 아직 이를 지탱하려 노력하고 있네요. 이마뼈 돌출은 정말 엄청나고요. 게다가 눈꼬리와 이마뼈가 합심하여 갈매기 날개처럼 V자를 그리고 있습니다. 범상치 않은 각도에요. 마치 불꽃처럼 하늘로 올라가려는 의지가 충만한 듯해요. 물론 꿈꾸기, 중요하죠.

Censer with Seated Figure, Guatemala, Maya, 5th–6th century

Mask, Democratic Republic of the Congo, Bembe peoples, 19th–20th century

• 아랫입술에 힘이 빠지며 눈에 초점이 없다. 따라서 신중하다.

• 큰 눈이 얼굴을 덮었다. 따라서 활기차다.

　　왼쪽은 좀 슬퍼 보여요. 힘없이 울부짖는 듯하고요. 콧볼은 쳐들었는데 입이 구겨지며 아랫입술에는 힘이 빠지네요. 눈도 초점이 없고요. 그런데 오랜 세월, 주야장천 시달리기만 하면 그럴 수밖에 없어요. 물론 그래서 배우는 점, 많겠죠. 오른쪽은 엄청 눈이 크네요. 네, 눈입니다, 맞죠? 눈빛이 번쩍 하네요. 놀란 건지, 좀 웃긴 게 귀엽기도 하군요. 통통 튀는 기운이에요. 청춘의 표상이죠.

Mask, Mexico, Teotihuacan, 3rd–7th century

Head of Bhairava, Nepal, Kathmandu Valley, Malla period, 16th century

• 눈과 입이 뚫리니 힘이 빠진다. 따라서 마음을 비운다.

• 눈과 입꼬리가 힘 있게 잡혔다. 따라서 마음을 채운다.

　　왼쪽은 마치 건조한 눈물 같아요. 아무리 쥐어짜도 더 이상 나올 눈물도 없어요. 아니, 도대체 얼마나 오랫동안 슬퍼한 걸까요? 참 허망한 표정이죠? 코는 눌리고 상대적으로 입에 힘을 실어주는데, 막상 목소리가 나오질 않네요. 사람의 응어리, 제대로 느껴져요. 오른쪽은 잡아먹을 듯 노려보는 눈빛이 부담스러울 정도예요. 참 과도하게 기운을 발산하는군요. 그런데 저게 다 기운이 넘치기에 가능한 겁니다. 그래도 얼굴은 동그랗고 입은 환하게 웃으니 괜스레 마음은 착한 듯해요. 즉, 나름의 방식으로 놀고 싶은 거죠.

Helmet Mask, Sierra Leone, Mende or Sherbro peoples, 19th-20th century

Faience Group: Ram with Lotus-Shaped Manger, Two Theatrical Masks, 2nd century

• 일자 눈이 지그시 눌린다. 따라서 성숙하다.

• 놀란 눈과 입에 미간 주름이 강하다. 따라서 생동감이 넘친다.

<u>왼쪽</u>은 실제 나이는 어려 보이는데 고생 참 많이 하고 산 것만 같네요. 눈 위는 자로 잰 듯 동그랗지만 일자 눈을 경계로 아래는 풀 죽은 듯이 팍 눌렸어요. 다 죽은 사람처럼 피부는 수척하고요. 그래도 코와 입은 삐뚠 게 나름의 의지가 있어요. 그만큼 많이 성숙했겠네요. <u>오른쪽</u>은 놀란 눈과 입에 잔뜩 미간을 찌푸리고는 마치 '내가 지금 너랑 얘기하는 거야, 알간?'이라는 식으로 현재진행형적인 생생한 관계를 바라는 듯하네요. 살아있음을 느끼고 싶은 거죠. 웃건 화내건 결국에는 함께 호흡하는 게 중요하니까요.

<노청(老靑)표>: 살집이 처지거나 탱탱한

●● <음양상태 제1법칙>: '탄력'
- <노청비율>: 노(-1점), 중(0점), 청(+1점)

분류	기준	음기			잠기	양기		
		음축	(-2)	(-1)	(0)	(+1)	(+2)	양축
상 (상태狀, Mode)	탄력 (彈力, bounce)	노 (늙을老, old)		노	중	청		청 (젊을靑, young)

지금까지 여러 얼굴을 살펴보았습니다. 아무래도 생생한 예가 있으니 훨씬 실감 나죠? <노청표> 정리해보겠습니다. 우선, '잠기'는 애매한 경우입니다. 너무 처지지도 탱탱하지도 않은. 그래서 저는 '잠기'를 '중'이라고 지칭합니다. 주변을 둘러보면 처졌다고도 혹은 탱탱하다고도 말하기 어려운 얼굴, 물론 많습니다.

그런데 살집이 스르르 처진 얼굴을 찾았어요. 그건 '음기'적인 얼굴이죠? 저는 이를 '노'라고 지칭합니다. 그리고 '-1'점을 부여합니다. 한편으로 살집이 쑥 탱탱한 얼굴을 찾았어요. 그건 '양기'적인 얼굴이죠? 저는 이를 '청'이라고 지칭합니다. 그리고 '+1'점을

부여합니다.

 참고로 〈얼굴 형태〉와 관련된 6개의 표 중에서는 맨 처음의 〈균비표〉를 제외하고는 모두 '극'의 점수, 즉, '-2'점과 '+2'점이 부여 가능했어요. 하지만 이 표를 포함해서 〈얼굴 상태〉와 관련된 5개의 표는 모두 다 〈균비표〉와 마찬가지로 '극'의 점수를 부여하지 않아요. '형태'에 비해 '상태'는 주관적인 데다가, '형태'를 평가하는 와중에 몇몇 공통된 측면에서는 점수가 선반영 되기도 해서요. 물론 이는 제 경험상 조율된 점수 폭일 뿐이에요. 〈얼굴표현법〉에 익숙해지시면 필요에 따라 점수 폭은 언제라도 변동 가능해요. 살다 보면 예외적인 얼굴은 항상 있게 마련이니까요.

 여러분의 전반적인 얼굴 그리고 개별 얼굴 부위는 〈노청비율〉과 관련해서 각각 어떤 점수를 받을까요? (볼을 올리며) 흡! 이제 내 마음의 스크린을 켜고 얼굴 시뮬레이션을 떠올리며 〈노청비율〉의 맛을 느껴 보시겠습니다.

 지금까지 '얼굴의 〈노청비율〉을 이해하다' 편 말씀드렸습니다. 앞으로는 '얼굴의 〈유강비율〉을 이해하다' 편 들어가겠습니다.

얼굴의 <유강(柔剛)비율>을 이해하다: 느낌이 유연하거나 딱딱한

<유강비율> = <음양상태 제2법칙>: 강도
부드러울 유(柔): 음기(느낌이 유연한 경우)
강할 강(剛): 양기(느낌이 강한 경우)

이제 4강의 두 번째, '얼굴의 <유강비율>을 이해하다'입니다. 여기서 '유'는 부드러울 '유' 그리고 '강'은 강할 '강'이죠? 즉, 전자는 느낌이 유연한 경우 그리고 후자는 느낌이 딱딱한 경우를 지칭합니다. 들어가죠.

<유강(柔剛)비율>: 느낌이 유연하거나 딱딱한

●● <음양상태 제2법칙>: '강도'

<유강비율>은 <음양상태 제2법칙>입니다. 이는 '강도'와 관련이 깊죠. 그림에서 왼쪽은 '음기' 그리고 오른쪽은 '양기'. 왼쪽은 부드러울 '유', 즉 느낌이 유연한 경우예요. 여기서는 마치 포근한 베개처럼 내 머리를 편안하게 받아들이는 느낌이네요. 즉, 대하기가 참 마음 편해요. 만만한가요? 반면에 오른쪽은 강할 '강', 즉 느낌이 강한 경우예요. 여기서는 마치 단단한 목침처럼 내 머리를 강하게 지지해주는 느낌이네요. 즉, 좀 조심해서 다뤄야 해요. 세보이나요?

<유강(柔剛)도상>: 느낌이 유연하거나 딱딱한

●● <음양상태 제2법칙>: '강도'

음기 (유비 우위)	양기 (강비 우위)
부드러우니 편안한 상태	강력하니 무서운 상태
소극성과 가녀림	대범함과 긴장감
화해와 상생	투쟁과 권리 수호
수긍을 지향	관철을 지향
만만함	껄끄러움

　　〈유강도상〉을 한 번 볼까요? 왼쪽은 전반적으로 얼굴이 부드러운 느낌이에요. 곡선이 유려하고 표정이 편안한 게 별 힘을 들이지 않은 듯해요. 반면에 오른쪽은 전반적으로 얼굴이 강직한 느낌이에요. 직선적으로 단단하고 표정이 굳은 게 바짝 힘이 들어간 듯해요. 유심히 도상을 보세요. 실제 얼굴의 예가 떠오르시나요?

　　구체적으로 박스 안을 살펴보자면 왼쪽은 부드럽잖아요? 그러니 꽤나 상대하기가 편안해 보여요. 이를 특정인의 기질로 비유하면 평상시 소극적이라 무턱대고 일을 벌이지 않는 가녀린 성격이에요. 즉, 별다른 다툼 없이 웬만하면 서로 화해하며 상생했으면 하네요. 기왕이면 매사에 수긍하는 상황이 지속되기를 바라는 거죠. 그런데 그러다 보니 너무 만만해 보일 수도 있어요. 주의해야죠.

　　반면에 오른쪽은 강력하잖아요? 그러니 꽤나 상대하기가 무서워 보여요. 이를 특정인의 기질로 비유하면 평상시 겁 없이 대범하니 종종 긴장감이 흐르게 마련이죠. 즉, 조금만 마음에 들지 않으면 투쟁을 일삼고 권리 수호를 부르짖어요. 기왕이면 자신의 의지가 제대로 관철되기를 바라는 거죠. 그런데 그러다 보니 여기저기에서 껄끄러운 관계가 지속될 수도 있어요. 주의해야죠.

　　이제 〈유강비율〉을 염두에 두고 여러 얼굴을 예로 들어 함께 살펴보겠습니다. 본격적인 얼굴여행, 시작하죠.

⊘ 눈

앞으로 눈, 주목해주세요.

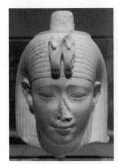

Head Attributed to
Arsinoe II, Ptolemaic
period, BC 278−BC 270

Austrian or German
Sculptor, Alexander
Menshikov (1673−1729),
1703−1704

• 눈꼬리가 연하며 길게 이어진다. 따라서 여리다.

• 이마뼈가 수평이며 이마가 높고 단단하다. 따라서 냉철하다.

왼쪽은 이집트 아르시노에 2세 여왕이에요. 그리고 오른쪽은 군대 사령관이에요. 우선, 왼쪽은 눈이 길고 눈꼬리가 연하지만 길게 이어지며 눈썹이 너무 튀지 않으면서도 자연스럽게 처지면서 눈을 감싸고 볼은 포근하며 입술에 옅은 미소를 유지하는 걸 보면, 마음이 많이 여리고 감정이입에 능해 보여요. 마음이 놓이는 상이죠. 반면에 오른쪽은 눈을 부릅뜨고 이마뼈가 수평으로 강하며 이마가 높고 단단하고 광대뼈와 턱뼈도 단단하며 입은 큰데 입술이 얇고 힘을 주며 굴곡진 걸 보면, 따뜻한 가슴보다는 냉철한 판단력이 중요한 걸로 보여요. 호락호락하지 않은 상이죠.

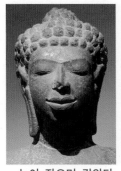

Standing Buddha,
Thailand,
Mon−Dvaravati period,
7th−8th century

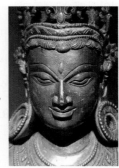

Bodhisattva Padmapani,
the Lotus−Bearer,
Central Tibet, 12th
century

• 눈이 작으며 감았다. 따라서 편안하다.

• 눈이 크며 눈꼬리가 올라갔다. 따라서 화끈하다.

왼쪽은 불교 부처님이에요. 그리고 오른쪽은 불교 파드마파니 보살이에요. 우선, 왼쪽은 눈이 작고 눈꼬리가 내려가며 눈까지 감았어요. 그리고 입술은 상당히 도톰하니 편안

하게 미소지어요. 눈썹과 코는 밋밋한 편이고 볼은 동그랗네요. 그래서 그런지 마음이 참 편해 보여요. 명상의 경지를 보여주는 건가요? 보는 저도 편안해져요. 반면에 <u>오른쪽</u>은 눈이 크고 눈꼬리가 매섭게 올라갔는데 눈까지 치켜떴어요. 게다가 눈썹은 그 이상 강하게 치켜 올리며 그 사이에 콧부리가 코끝으로 매섭게 뻗네요. 콧볼은 들썩이며 씩씩거리고, 특히 아랫입술이 도톰한데 V자인 양, 각을 주며 미소를 띠네요. 이건 뭐, 함께 웃자는 게 아니라 '너 죽었어'라며 혼자 웃는 웃음이네요. 벌벌, 무서워요.

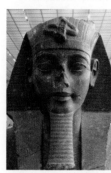

Colossal Seated Statue of Amenhotep III, New Kingdom, Dynasty 18, reign of Amenhotep III, BC 1390–BC 1353

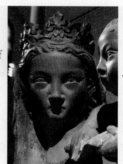

Virgin and Child, French, Lorraine, 1310–1320

• 눈꼬리와 눈썹꼬리가 처졌다. 따라서 인자하다. • 눈이 비대칭이며 위로 치켜떴다. 따라서 호기롭다.

<u>왼쪽</u>은 이집트 파라오, 아멘호테프 3세예요. 외교의 달인으로 다른 나라들과 평화로운 관계를 유지하며 이집트를 번영시켰어요. 그리고 <u>오른쪽</u>은 기독교 성모 마리아예요. 우선, <u>왼쪽</u>은 눈 사이가 넓고 눈꼬리와 눈썹꼬리가 끝에 가서 훅 쳐졌어요. 그리고 볼이 통통하니 얼굴이 동글동글하고 입도 무리 없이 편안해요. 그래서 그런지 인자해 보이는 게 상대방을 잘 고려하며 편안하게 대해주려는 것 같아요. 그 속은 누구도 모르겠지만요. 반면에 <u>오른쪽</u>은 마찬가지로 눈 사이가 넓지만 풍기는 느낌이 매우 달라요. 당장 눈 아래쪽이 직선이며 위쪽을 치켜떴고 양쪽이 비대칭이에요. 입은 작은데 이빨을 깨무는 듯 힘을 주며 굴곡 졌고요. 그리고 턱을 집어넣으니 상황을 회피하려는 게 아니라 당장이라도 치기 위해 반동을 이용하려는 것만 같아요. 마치 마침내 승부를 보려는 무사 같지요? 막상 그 속은 여릴 수도 있겠지만요.

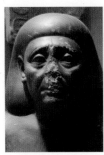

Sitting Man, Dynasty 30,
BC 380 – BC 342

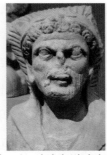

Limestone Statue of
Herakles,
Cypriot, Classical, BC 2nd
half of the 4th century

• 눈썹이 아래로 훅 내려와 애처롭다. 따라서 감정적이다.

• 눈 사이가 벌어지며 눈에 힘이 들어갔다. 따라서 저돌적이다.

왼쪽은 다리를 꼬고 앉아있는 공직자로 추정돼요. 그리고 오른쪽은 그리스 신화의 영웅, 헤라클레스예요. 우선, 왼쪽은 눈의 중간을 치켜떴지만 위협적이라기보다는 한껏 애처롭고 살짝 공허한 눈빛이에요. 아래로 눈썹이 훅 내려오며 눈을 감싸잖아요. 게다가 볼과 팔자주름은 피로와 고민을 암시하는 듯해요. 자꾸 바라보니 '어떻게 해줘야 되지?'라는 식의 미안하거나 불쌍한 마음이 드네요. 반면에 오른쪽은 눈 사이가 벌어졌는데 눈이 동그라니 검은자위가 다 드러나고, 게다가 힘까지 주니 좀 짐승적으로 보여요. 이마가 낮고 광대뼈가 벌어지니 더욱 그렇네요. 게다가 이마와 볼이 평평하고 입술이 삐뚤어 마치 분노에 가득 찬 것만 같아요. 감정이입보다는 '이러다 일 나겠네'라는 식의 걱정이 앞서는군요.

 입

앞으로 입, 주목해주세요.

Saint Michael, French,
Touraine, 1475

Posthumous Portrait of a
Queen as Parvati,
Indonesia (Java),
14th century

• 입이 작고 처졌다. 따라서 잔정이 많다.

• 입이 크고 두꺼우며 처졌다. 따라서 표현이 강하다.

왼쪽은 기독교 성 미가엘이에요. 한창 용으로 화한 악마와 한바탕 전투 중인 모습이지요. 그리고 오른쪽은 신원 미상의 왕비로 사후의 모습이에요. 즉, 지금은 힌두교 파괴의 신, 시바의 아내로 자비의 여신인 파르바티로 화한 모습이지요. 이는 왕족은 죽으면 신과 다시 합일된다는 당대의 전통에 따른 상상이에요. 우선, 왼쪽은 입이 작고 입꼬리가 처지니 말문이 막히는 슬픈 느낌이네요. 그리고 살짝 눈이 감기고 처진 게 감상에 빠진 듯이 보여요. 눈앞에 목도한 현실과 자신의 고단한 인생길을 돌아보니 그윽한 비애가 느껴지나 봐요. 동그란 짱구 이마가 아이 같으니 잔정도 많고요. 즉, 당장의 상황이 이럴지언정 마음속으로는 애도의 물결이 넘실대네요. 반면에 오른쪽은 비교적 입이 크고 두꺼운데 입꼬리가 훅 내려간 게 어차피 상대방 얘기는 안 들려요. 그리고 눈 사이가 모였는데, 마치 눈썹도 모인 듯이 미간이 세 개의 직선이 만나는 꼭짓점이 되니 쓸데없는 정에 휘둘리지 않고 집중을 잘 하겠네요. 즉, 고려해주는 거 없이 그냥 밀어붙이겠죠.

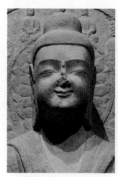

Buddha Dipankara (Randeng), Northern Wei dynasty, dated 489−495

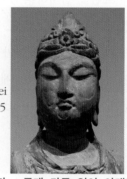

Attendant Bodhisattva, Northern Song dynasty, 10th−11th century .

• 활짝 입꼬리가 올라가 볼을 찌른다. 따라서 마음이 한껏 열리니 편안하다.

• 굳게 다문 입이 아래로 향한다. 따라서 마음이 딱 닫히니 긴장감이 넘친다.

왼쪽은 부처님이에요. 디팡카라, 즉 연등불은 부처님의 별칭이죠. 그리고 오른쪽은 부처님을 보좌하는 보살이에요. 우선, 왼쪽은 입이 작지만 활짝 입꼬리가 올라가니 참 흐뭇해 보여요. 이에 조응하듯 초승달 모양으로 눈이 찢어지며 호를 그렸네요. 더불어 이마 위 발제선은 수평선인 게 이 세상 모든 진리가 분명하게 밝혀진 모양입니다. 저도 덩달아 마음이 놓이며 흐뭇해지네요. 반면에 오른쪽은 작은 입을 굳게 다문 게 빗장을 걸어 잠근 느낌입니다. 그리고 눈꼬리가 바짝 위로 올라갔어요. 그런데 그걸로도 부족한지 콧대가 쭉 뻗으며 코끝이 내려가고 퉁퉁한 턱을 확 앞으로 내미니 뭐 하나 대충 넘어갈 리가 없는 참으로 깐깐한 느낌입니다. 저보고 마음 놓지 말고 긴장하라네요.

⊙ 이마

앞으로 이마, 주목해주세요.

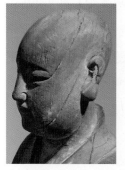

Three Seated Luohans,
Min dynasty
(1368-1644),
16th-17th century

• 이마의 곡선이 둥글다. 따라서 신중하다.

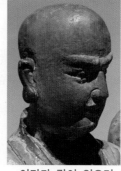

Three Seated Luohans,
Min dynasty
(1368-1644),
16th-17th century

• 이마가 각이 있으며 이마뼈가 돌출했다. 따라서
추진력이 강하다.

<u>왼쪽</u>과 <u>오른쪽</u> 모두 무학의 경지에 도달한 불교 소승의 수행자, 아라한입니다. 우선,
<u>왼쪽</u>은 이마의 곡선이 둥글고 상대적으로 피부가 여린 느낌이에요. 이마뼈가 발달하지
않아서 더욱 그렇게 보여요. 게다가 머리통은 뒤짱구라서 매사에 너무 나서지 않고 적당
히 뒤로 빼는 듯해요. 예컨대, 문제가 있을 경우에는 가급적 연착륙시키려는 듯합니다.
반면에 <u>오른쪽</u>은 이마가 각이 있고 상대적으로 피부가 단단한 느낌이에요. 이마뼈가 엄
청나게 돌출되니 더욱 그렇게 보여요. 게다가 머리통은 앞짱구라서 박치기의 힘이 정말
강력할 것만 같아요. 예컨대, 문제가 있을 경우에는 단숨에 경착륙시키려는 듯합니다.

Francisco Goya
(1746-1828), Manuel
Osorio Manrique de
Zúñiga (1784-1792),
1787-1788

• 이마가 넓고 평평하며 부드럽다. 따라서 온순
하다.

Charles Sprague Pearce
(1851-1914), Arab
Jeweler, 1881

• 위 이마의 각이 강하며 빛난다. 따라서 대범
하다.

왼쪽은 스페인 알타미라 백작의 아들이에요. 안타깝게도 그림이 완성되고 몇 년 후에 8살의 나이로 세상을 떠났어요. 그리고 오른쪽은 보석 세공인으로 한참 작업 중인 모습이에요. 우선, 왼쪽은 이마가 참 넓어요. 머리카락을 넘겨보면 엄청 높기도 할 거예요. 상안면은 충분히 발달했으나 코와 입, 턱이 덜 자라듯이 하안면은 아직 미숙하니 전형적인 아이의 모습이네요. 게다가 피부는 백옥같이 부드러운 게 결코 누구를 공격할 만한 앞짱구가 아니에요. 보호해주고 싶은 마음이 뭉클해지는군요. 반면에 오른쪽은 이마가 넓은 편이에요. 그런데 위 이마의 각이 아주 강하군요. 앞짱구가 엄청 단단해 보여요. 눈썹도 낮은 게 무게를 잡네요. 자신을 보호하고자 스스로 돌격하는 힘을 키운 모양이에요.

턱

앞으로 턱, 주목해주세요.

Marble Head of a Veiled
Man, Roman,
Julio−Claudian period,
1st half of 1st century

Marble Bust of a Man,
Roman, Julio−Claudian
period,
mid−first century

턱이 작고 여리다. 따라서 감수성이 풍부하다.　　턱의 각이 발달하니 단단하다. 따라서 단호하다.

왼쪽은 황제를 보호하는 영적 존재로 추정돼요. 그리고 오른쪽은 신원미상의 남자예요. 아마도 당대의 권력자였겠지요. 우선, 왼쪽은 턱이 작아요. 그리고 외곽이 부드럽고 유려한 곡선이에요. 피부가 투명하고 표정도 여린 게 유리턱 같은 느낌이 들 정도예요. 그만큼 매사에 조심스럽게 행동하며 감수성이 예민하겠지요. 물론 괜찮아요. 영이니까요. 반면에 오른쪽은 아주 턱이 커요. 그리고 외곽의 각이 강한 게 골격이 단단해요. 이마뼈도 발달하고 눈과 입에 바짝 인상을 쓰니 참 단호해 보이네요. 그만큼 매사에 자신이 뜻하는 바를 이루고자 적극적으로 노력하겠죠. 응당 그래야죠. 사람이니까요.

Marble Portrait of the Emperor Augustus, Roman, Juio－Claudian period, 14－37

New York City Pottery of James Carr(1820－1904), Bust of General Ulysses S. Grant, 1876

• 넓은 이마에 비해 턱이 작다. 따라서 신중하다. • 턱이 크고 네모나다. 따라서 의지가 강하다.

왼쪽은 최초의 로마 황제 아우구스투스예요. 41년간 통치하며 평화로운 시절을 보냈죠. 그리고 오른쪽은 미국의 대통령으로 장군 출신이에요. 우선, 왼쪽은 턱이 작아요. 그리고 이마가 넓으니 역삼각형 얼굴형이에요. 즉, 생각이 많아 보여요. 그런데 눈에 힘이 없고 비대칭이라 근심 걱정에 불안한 듯해요. 그래서 더더욱 정치에 신중을 기한 모양이에요. 반면에 오른쪽은 턱이 크고 네모나요. 수염 때문에 더욱 그렇군요. 게다가 이마도 네모나니 딱 직사각형 얼굴형이네요. 즉, 뚝심이 강해 보여요. 나아가 눈이 모이고 눈동자에 힘을 주니 의지가 강력한 듯해요. 그래서 더더욱 목표를 잘 설정하고자 노력한 모양이에요.

Francisco de Zurbarán (1598－1664), The Young Virgin, 1632－1633

Mourning Virgin from a Crucifixion Group, French, Touraine, 1450－1475

• 볼에 턱이 포근하게 파묻혔다. 따라서 소극적 • 발달한 턱에 힘을 주니 단단하다. 따라서 적극적
이다.　　　　　　　　　　　　　　　　　　　　이다.

왼쪽과 오른쪽 모두 기독교 성모 마리아예요. 그런데 왼쪽은 아이의 모습 그리고 오른쪽은 예수님의 십자가 사건으로 인해 비통에 잠긴 모습이네요. 우선, 왼쪽은 엄청 볼이 크지만 턱은 매우 작아요. 그래서 턱 끝이 살짝 튀어나온 걸 제외하고는 거의 파묻혔어

요. 게다가 코와 입도 작으니 그야말로 볼이 얼굴 아래쪽을 점령했네요. 그래서 그런지 여리고 포근한 게 보호 심리가 자극되고 마음이 따뜻해져요. 반면에 <u>오른쪽</u>은 턱이 발달했고, 갑자기 울컥했는지 바짝 여기에 힘을 주니 강하게 호두주름이 형성되었네요. 게다가 눈은 보이지도 않고 입꼬리가 내려가며 피부가 말라비틀어지는 게 뭔가 심각한 일이 발생한 듯이 이를 바라보는 제 마음도 덩달아 심란해져요.

⊗ 볼

앞으로 볼, 주목해주세요.

Tree Dryad
(Shalabhanjika), India
(Orissa), 12th－13th
century

Marble Head of a Satyr
Playing the Double
Flute, Roman, 1st
century

• 자연스레 볼이 통통하다. 따라서 여유롭다. • 볼이 긴장하니 힘이 들어갔다. 따라서 긴박하다.

<u>왼쪽</u>은 나무의 님프로 추정돼요. 그리고 <u>오른쪽</u>은 반인반수의 모습을 한 숲의 정령, 사티로스예요. 디오니소스를 따르며 거나하게 취하고는 주책이 심해요. 우선, <u>왼쪽</u>은 볼이 통통하고 편안해요. 사방으로 부드럽게 넘어갔어요. 이에 조응하듯 눈꼬리와 눈썹이 처지니 마음에 별 부담 없이 접근 가능해 보여요. 반면에 <u>오른쪽</u>은 공기가 볼에 팍 들어간 게 엄청 근육이 긴장했어요. 게다가 미간에도 바짝 힘을 주니 그야말로 얼굴 사방이 인위적으로 울퉁불퉁 해졌네요. 그래서 좀 접근하기가 부담스러워요.

⊙ 얼굴 전체

앞으로 얼굴 전체, 주목해주세요.

Goddess Durga Slaying the
Buffalo Demon Mahisha,
Eastern India, second half
of the 9th century

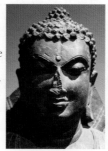

Buddha Preaching the First
Sermon at Sarnath, Eastern
India, 11th century

• 얼굴이 둥그렇고 눈과 입이 흐리멍텅하다. 따라 　• 얼굴에 각이 잡히니 단단하고 뚜렷하다. 따라서
서 소극적이다. 　　　　　　　　　　　　　　　　적극적이다.

　　왼쪽은 힌두교 전쟁의 여신, 두르가예요. 파괴의 신, 시바 신의 부인이죠. 그리고 오른
쪽은 불교 부처님이에요. 우선, 왼쪽은 얼굴형이 무리 없이 동그래요. 그리고 눈과 입이
굴곡졌는데 잘 보이질 않아요. 게다가 살짝 눈꼬리가 처지고 사이가 움푹 들어가니 좀
억울해 보여요. 그래도 콧대가 얇고 직선적이라 심지는 곧아 보이네요. 평상시에 상처를
주기보다는 차라리 받는 성격인 듯해요. 즉, 소극적이에요. 반면에 오른쪽은 얼굴형이 상
대적으로 각이 잡혔어요. 눈과 입 그리고 눈썹은 대조가 강하고 볼은 단단하니 똑 떨어
져 보이고요. 귀 끝도 살짝 측면으로 벌어지니 세상을 향해 열려 있네요. 평상시에 가만
히 삭히기보다는 자기표현에 열심인 성격인 듯해요. 즉, 적극적이에요.

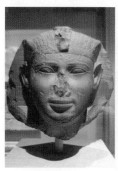

Head of a King, possibly
Mentuhotep III, Late
Dynasty 11, BC 2000–BC
1988

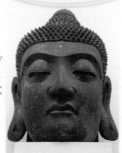

Head of a Buddha,
Ming Dynasty
(1368–1644), 1500

• 얼굴형이 둥글둥글하며 입은 미소를 짓는다. 따 　• 얼굴이 네모나며 눈과 입이 직선적이다. 따라서
라서 안정적이다. 　　　　　　　　　　　　　　　전투적이다.

왼쪽은 이집트 파라오, 멘투호테프 3세예요. 그리고 오른쪽은 불교 부처님이에요. 우선, 왼쪽은 얼굴형이 둥글둥글해요. 볼은 여리고 탱탱하며 넓게 열렸고요. 게다가 입꼬리는 부담 없는 미소를 띠네요. 그런데 여느 파라오보다 상대적으로 귀가 덜 돌출하고 눈빛이 살아 있네요. 그래서 그런지 나름 심성이 여리고 정감 있으니 착해 보여요. 즉, 웬만하면 편하게 넘어가 줄 것만 같아요. 반면에 오른쪽은 얼굴형이 깍두기예요. 그리고 눈은 일자고 눈썹도 길게 수평으로 출렁이며 이어졌어요. 게다가 입술은 마치 철판처럼 단단한 느낌인데 파도 치듯이 울렁이네요. 귓불은 마치 샌드백 같은데 엄청 무겁게 출렁이는 게 좀 부담스러워요. 그래서 그런지 심성이 강직하고 무게 잡으니 성격 있어 보여요. 즉, 가만 안 놔둘 것 같아요.

Hyacinthe Rigaud (1659–1743) and Workshop, Louis XV at the Age of Five in the Costume of the Sacre, 1716–1724

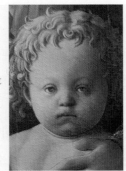

Fra Filippo Lippi (1406–1469), Madonna and Child Enthroned with Two Angels, 1440

• 이마가 둥글며 볼이 부드럽고 촉촉하다. 따라서 편안하다.

• 굳게 다문 입에 입꼬리가 내려갔으며 눈은 빤히 쳐다본다. 따라서 긴장감이 흐른다.

왼쪽은 프랑스 왕, 루이 15세예요. 워낙 어릴 때 왕좌에 올랐지요. 그리고 오른쪽은 기독교 아기 예수님이에요. 신적 존재라 그런지 어린 데도 엄청 어른스럽네요. 우선, 왼쪽은 눈빛이 순수하고 호기심에 가득 차 또렷하며 미소를 머금은 입꼬리가 살짝 올라갔어요. 게다가 이마는 둥글고 한껏 물을 머금은 듯 볼이 부드러워요. 그래서 그런지 순진하고 착하니 때 묻지 않아 보여요. 반면에 오른쪽은 강압적인 눈빛으로 쏘아보며 입꼬리는 불만족스러운지 내려갔어요. 그리고 어린 데도 벌써 호두주름이 잡힐 듯이 턱 끝에 힘을 줬어요. 그래서 그런지 이마는 둥글고 볼은 한껏 물을 머금은 느낌이지만 왠지 분위기가 삭막하니 초조해져요.

♡ 극화된 얼굴

앞으로 극화된 얼굴, 주목해주세요.

Head, Democratic Republic of the Congo, Lega peoples, 19th–20th century

Figure of a Guardian, Tang dynasty (618–907), early 8th century

• 얼굴이 눌리고 눈은 부었다. 따라서 방어적이다.

• 얼굴이 울퉁불퉁하며 눈을 부라린다. 따라서 공격적이다.

왼쪽은 얼굴이 눌렸는데 눈을 감았어요. 그리고 마치 엄청 울고 난 것처럼 눈 주변이 퉁퉁 부었어요. 피부는 건조하니 수척해 보이고 인중은 엄청 기니 세월의 무게가 느껴져요. 즉, 힘이 많이 빠져 보이는 게 당장 애처로워 마음을 열게 되네요. 오른쪽은 울퉁불퉁 얼굴 표현이 자기 마음대로에요. 눈은 큰데 마치 이마뼈에 눌리듯이 눈 모양의 위쪽이 직선적이며 잔뜩 미간에 주름이 끼니 공격력이 강하네요. 게다가 검은자위가 워낙 커서 빼도 박도 못할 듯하고요. 게다가 수염 꼬리가 들리며 파괴력이 배가하는군요. 즉, 바짝 힘이 들어간 게 지금 불안한 살얼음판이에요.

Nkisi N'Kondi: Mangaaka, Democratic Republic of the Congo, or Angola, Second half of the 19th century

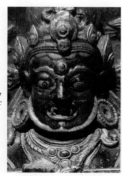

Mahakala Panjaranatha (Protector of the Tent), Tibet, Late 14th–15th century

• 눈썹과 눈이 내려가며 검은자위가 작은 사백안이다. 따라서 불쌍하니 담백하다.

• 얼굴을 확 폈으며 검은자위가 큰 사백안이다. 따라서 욕망이 한 가득이다.

왼쪽은 눈모양의 위쪽이 직선적인데 눈썹과 더불어 내려가니 좀 난감해 보이네요. 작은 검은자위가 엄청 수축되니 마음이 콩알만 해졌고요. 게다가 힘없이 입을 개방하며 아래로 턱이 빠지니 초조하고 놀란 속마음을 들키네요. 즉, 당장 공격할 생각은 하지도 못하니 마음을 놓게 됩니다. 오른쪽은 눈을 부릅뜨고 흰자위가 사방으로 보이는 사백안을 만드니 짐승적인 욕구 분출이 느껴지네요. 꾸불텅꾸불텅 눈썹도 깨어나는 것만 같고요. 게다가 입을 크게 벌리며 어금니를 드러내고 큰 턱은 이를 호위하니 영락없이 꾸지람을 들어야만 하는 형국이네요. 좌불안석, 도무지 마음을 놓을 수가 없습니다.

Cup, Democratic
Republic of the Congo,
Luba peoples,
19th – 20th century

Henry Lerolle
(1848 – 1929),
The Organ Rehearsal,
1885

• 눈이 처지며 입과 턱이 수축했다. 따라서 묻어 • 눈을 부릅뜨니 타오른다. 따라서 투쟁적이다.
들어간다

왼쪽은 눈꼬리가 내려가고 눈 주변이 쾡하네요. 입이 작은데 턱은 더 작아요. 턱선이 각지긴 했지만 빈약한 게 강하기보다는 유약해 보입니다. '더 이상 내가 감당할 수 없는 큰 시련이 닥치지 않기를'이라는 식의 바람이 느껴지네요. 속은 누구도 모르겠지만 우선 굽히고 들어가니 가해자로 느껴지지는 않습니다. 오른쪽은 눈을 부릅떴는데 그 때문에 화들짝 눈썹이 놀랐는지 불길이 되어 활활 타오르네요. 눈썹과 눈 사이 주름이 마치 불에 석유를 들이붓는 형국이군요. 치켜 올린 콧볼은 산소를 열심히 주입하고 있고요. 속은 누구도 모르겠지만 대놓고 들이대니 화재의 당사자로 지목될 만하네요.

Figure (Hampatong),
Ngadju or Ot Danum
people, Indonesia,
19th – early 20th century

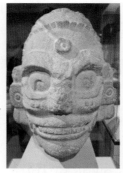

Head of Chahk,
Chichen Itza,
Mexico, Maya,
10th – 11th century

• 눈이 그렁그렁하고 코가 길다. 따라서 애처롭다.

• 바짝 뜬 눈에 광대가 각졌고 입꼬리는 귀에 걸쳤다. 따라서 해학이 넘친다.

왼쪽은 놀란 토끼 눈에 그렁그렁 눈물이 맺힌 듯합니다. 그리고 얼굴 전체에 걸쳐 수직 결이 생긴 게 마치 '아이고 안쓰러워라…'라며 얼굴에 죽죽 밑줄이 쳐진 것만 같군요. 더불어 코와 인중이 길고 눈썹이 낮으며 눈썹꼬리가 내려가니 당장 충격이 이만저만이 아니네요. 불쌍해 보여요. 오른쪽은 놀래키고자 바짝 뜬 눈에 바로 앞을 노려보니 움찔, 긴장하게 되네요. 광대뼈 밑이 훅 들어가 해골이 연상되는 게 마치 '너 죽을래?'라고 하는 것만 같군요. 게다가 이빨을 죽 보여주며 웃는 게 마치 마지막 경고의 말을 대신하는 듯해요. 저승사자가 따로 없네요.

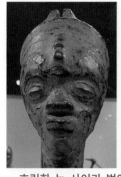

Encrusted Figure,
Democratic Republic of
the Congo, 19th – 20th
century

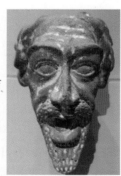

Spout in the Form of a
Man's Head, Iran,
1st – 2nd century

• 흐릿한 눈 사이가 벌어지며 줄줄 아래로 흘러내린다. 따라서 소극적이다.

• 눈과 입은 벌리고 강하게 이마뼈가 돌출했다. 따라서 적극적이다.

왼쪽은 눈 사이가 벌어졌는데 마치 측면 아래 방향으로 흘러내리는 것만 같아요. 비유컨대, 아이스크림이 녹거나 산사태에 못 이기는 형국이네요. 이를 방어하고자 짧게 코를 쳐올리고 바짝 입술도 당겨보지만 역부족으로 보입니다. 마치 자연재해에 몸 둘 바를 모르고 안절부절하는 듯하니 연민의 감정을 자극하네요. 오른쪽은 눈을 부릅뜨고 저를 바

라보는 데다가 강하게 이마뼈가 돌출하니 마치 제 쪽으로 갑자기 부메랑을 던지는 것만 같군요. 그러고 보니 코는 발사 직전의 미사일이나 파닥거리는 물고기 꼬리처럼 보일 정도에요. 한껏 턱을 끌어내린 게 또 무슨 말을 속사포처럼 쏟아내려고요? 아, 도망칠까요?

<유강(柔剛)표>: 느낌이 유연하거나 딱딱한

●● <음양상태 제2법칙>: '강도'
- <유강비율>: 유(-1점), 중(0점), 강(+1점)

분류	기준	음기			잠기	양기		
		음축	(-2)	(-1)	(0)	(+1)	(+2)	양축
상 (상태狀, Mode)	강도 (硬度, solidity)	유 (부드러울柔, soft)		유	중	강		강 (강할剛, strong)

지금까지 여러 얼굴을 살펴보았습니다. 아무래도 생생한 예가 있으니 훨씬 실감 나죠? 〈유강표〉 정리해보겠습니다. 우선, '잠기'는 애매한 경우입니다. 느낌이 너무 유연하지도 딱딱하지도 않은. 그래서 저는 '잠기'를 '중'이라고 지칭합니다. 주변을 둘러보면 유연하지도 딱딱하지도 않은 적당한 얼굴, 물론 많습니다.

그런데 유연하니 부드럽고 편안한 얼굴을 찾았어요. 그건 '음기'적인 얼굴이죠? 저는 이를 '유'라고 지칭합니다. 그리고 '−1'점을 부여합니다. 한편으로 딱딱하니 강직하고 센 얼굴을 찾았어요. 그건 '양기'적인 얼굴이죠? 저는 이를 '강'이라고 지칭합니다. 참고로 〈유강표〉도 다른 〈얼굴상태표〉와 마찬가지로 기본적인 점수 폭은 '−1'에서 '+1'까지입니다.

여러분의 전반적인 얼굴 그리고 개별 얼굴부위는 〈유강비율〉과 관련해서 각각 어떤 점수를 받을까요? (손가락으로 무언가를 가르키며) 아… 이제 내 마음의 스크린을 켜고 얼굴 시뮬레이션을 떠올리며 〈유강비율〉의 맛을 느껴 보시겠습니다.

지금까지 '얼굴의 〈유강비율〉을 이해하다' 편 말씀드렸습니다. 앞으로는 '얼굴의 〈탁명비율〉을 이해하다' 편 들어가겠습니다.

03 얼굴의 <탁명(濁明)비율>을 이해하다: 대조가 흐릿하거나 분명한

<탁명비율> = <음양상태 제3법칙>: 색조
뿌열 탁(濁): 음기(대조가 흐릿한 경우)
선명할 명(明): 양기(대조가 분명한 경우)

이제 4강의 세 번째, '얼굴의 <탁명비율>을 이해하다'입니다. 여기서 '탁'은 뿌열 '탁' 그리고 '명'은 선명할 '명'이죠? 즉, <u>전자</u>는 대조가 흐릿한 경우 그리고 <u>후자</u>는 대조가 분명한 경우를 지칭합니다. 들어가죠.

<탁명(濁明)비율>: 대조가 흐릿하거나 분명한

●● <음양상태 제3법칙>: '색조'

<탁명비율>은 <음양상태 제3법칙>입니다. 이는 '색조'와 관련이 깊죠. 그림에서 <u>왼쪽</u>은 '음기' 그리고 <u>오른쪽</u>은 '양기'. <u>왼쪽</u>은 뿌열 '탁', 즉 대조가 흐릿한 경우예요. 여기서는 마치 안개 속에 비치거나 눈이 침침할 때 보는 느낌이네요. 즉, 추후에 정확하게 몽타주를 그리기가 힘들어요. 전반적은 느낌은 알겠지만 뭔가 애매한가요? 반면에 <u>오른쪽</u>은 선명할 '명', 즉 대조가 분명한 경우예요. 여기서는 마치 조명을 잘 받거나 눈이 또렷할 때 보는 느낌이네요. 즉, 추후에 정확하게 몽타주를 그리기가 수월해요. 특징이 확실한 게 똑 부러졌나요?

<탁명(濁明)도상>: 대조가 흐릿하거나 분명한

●● <음양상태 제3법칙>: '색조'

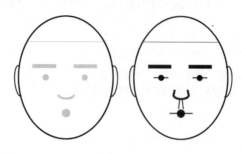

음기 (탁비 우위)	양기 (명비 우위)
뿌여니 애매한 상태	뚜렷하니 분명한 상태
참을성과 기다림	완결성과 판단력
안전성과 가능성	대표성과 당파성
조화를 지향	확실함을 지향
능구렁이 같음	인정욕이 큼

〈탁명도상〉을 한 번 볼까요? 왼쪽은 얼굴 개별부위 중에 어느 하나 튀는 곳이 없어요. 너무 나대지 않고 중간만 가려는지 평상시 은근슬쩍 잘 묻어 들어가는 얼굴이네요. 반면에 오른쪽은 얼굴 개별부위 하나하나가 참 목소리가 세요. 가만히 있으면 몸이 근질근질한지 평상시 자기표현이 확실한 얼굴이네요. 유심히 도상을 보세요. 실제 얼굴의 예가 떠오르시나요?

구체적으로 박스 안을 살펴보자면 왼쪽은 흐릿하잖아요? 그러니 잘 알 수 없는 게 애매해 보이네요. 이를 특정인의 기질로 비유하면 항상 그렇게 참아야만 하는지 이제는 느긋하게 기다리는 데에 일가견이 있네요. 그러다 보니 평상시에 안전지상주의를 최우선으로 하면서도 남몰래 자신만의 가능성을 끊임없이 타진하는군요. 그래도 우선적인 목적은 튀지 않고 조화롭게 있는 거예요. 그런데 이게 그저 묻어 들어가는 척일 뿐, 알고 보면 능구렁이 같이 교활할 수도 있어요. 주의해야죠.

반면에 오른쪽은 뚜렷하잖아요? 그러니 다 드러나는 게 분명해 보이네요. 이를 특정인의 기질로 비유하면 뭐든지 항상 끝을 보고자 하다 보니 이제는 판단력도 정확해졌어요. 그리고 스스로를 전시하는데 떳떳하니 대표성이 있고, 따라서 당파적이 되었지요. 하지만 중요한 건 뭐든지 확실해야 직성이 풀리는 성격이에요. 그런데 자기 인정욕을 주체 못하면 여기저기서 문제가 발생해요. 주의해야죠.

이제 〈탁명비율〉을 염두에 두고 여러 얼굴을 예로 들어 함께 살펴보겠습니다. 본격적인 얼굴여행, 시작하죠.

♡ 눈썹

앞으로 눈썹, 주목해주세요.

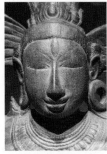 Shiva as Lord of Dance (Shiva Nataraja), India, Chola period, late 11th century

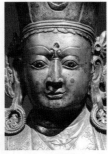 The Spiritual Master Padmasambhava, Western Tibet or Ladakh, 14th century

• 눈과 눈썹이 흐리다. 따라서 신비롭다. • 눈이 또렷하다. 따라서 명쾌하다.

왼쪽은 힌두교 파괴의 신, 시바예요. 그리고 오른쪽은 인도밀교를 티베트로 전파한 파드마삼바바예요. 우선, 왼쪽은 비교적 코와 입은 잘 보이지만 눈과 눈썹은 잘 보이지 않아요. 그래서 안면 위쪽이 사라지는 느낌이에요. 그런데 눈은 마음을 비추는 창이잖아요? 애초에 그럴 수가 없으니 저 안에는 어떤 세상이 펼쳐질지 더욱 신비롭게 느껴져요. 반면에 오른쪽은 정말 눈이 또렷해요. 그런데 좀 핏빛이라 '으…'하는 느낌도 드는 게 오래 기억될 법해요. 눈썹도 놀라서 멀찌감치 달아나 거리두기를 하는 것만 같아요. 더불어 콧볼과 입술선도 명확하니 참 얼굴이 잘 보이네요. 자기가 가진 걸 제대로 딱, 후회 없이 보여주는 성격인 것만 같아요.

 Mask of a Woman with Her Hair in a Small Knot, Mid−2nd century

 Mask of a Woman with a Large Coil of Plaited Hair, Reign of Hadrian, 117−138

• 눈빛이 흐리멍덩하다. 따라서 은은하고 조화롭다. • 검은자위가 선명하다. 따라서 개성이 뚜렷하다.

왼쪽과 오른쪽 모두 이집트에서 죽은 자를 기리는 마스크예요. 요즘 식으로는 영정사진의 기능을 한다고 생각할 수 있어요. 즉, 실제 그 사람의 개인적인 특성을 잘 반영해요. 하지만 미이라와 마찬가지로 영생에 이르게 하는 주술적인 목적이 강하죠. 우선, 왼쪽은 눈빛이 흐리멍덩해요. 아마도 최초에 그려질 때는 지금 같지 않았겠지만 그야말로 세월을 이기는 장사는 없는 모양이에요. 눈썹과 더불어 검은자위가 많이 퇴색된 것이 이제는 기억 속에 가물가물한 느낌이네요. 하지만 구체적인 모양에 구속되지 않으니, 오히려 느낌적인 느낌의 아우라가 더 잘 전달되기도 하는군요. 반면에 오른쪽은 말 그대로 누군가가 뒤에서 볼 수 있도록 구멍이 뚫려 있군요. 정말 검은자위가 크네요. 저 정도면 대부분은 따로 위치를 조정할 필요가 없이 그대로 볼 수 있겠어요. 한편으로 앞에서 보면 눈썹도 진하고 눈모양이 아주 선명해요. 딱 보면 우선은 눈만 보일 정도네요. 그만큼 '난 나야' 혹은 '내가 널 보고 있어'라고 선언하는 거죠.

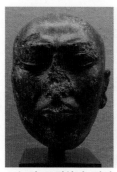

Realistic Head, BC
400 – BC 300

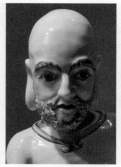

Captive Chinese, French,
Chantilly, 1735

• 눈이 뚜렷하지 않다. 따라서 모호한 가능성을 열어 둔다.

• 눈이 그렁그렁하니 뚜렷하다. 따라서 확고하며 투명하다.

왼쪽은 신원미상 남자예요. 그리고 오른쪽은 포로로 잡힌 중국인이에요. 그러고 보니 중국인이라면 '황색인종 몽골로이드' 계통의 얼굴형일 텐데 아마도 작가의 얼굴형인 '백색인종 코카소이드' 계통으로 알게 모르게 해석되었군요. 우선, 왼쪽은 전반적으로 얼굴을 도무지 또렷이 볼 수가 없어요. 즉, 얼굴 개별요소가 각자의 개성을 자랑하기보다는 하나같이 튀지 않으려고 중간만 가는 형국이에요. 하지만 그럼에도 불구하고 찌푸린 미간과 조인 입 그리고 눌린 코 바닥과 발달한 광대뼈 등에서 모종의 심각함이 느껴지네요. 비유컨대, 직접 대면하기보다는 향기를 뿌리고는 저만치 물러서는군요. 반면에 오른쪽은 얼굴 개별요소가 그야말로 각자의 개성을 자랑하네요. 서로 주인공 되겠다고 난리예요, 난리. 기본적으로는 공동주연인데요. 특히 눈빛이 그렁그렁 강한 게 '나랑 얘기 좀

해'라고 하는 것만 같지요? 주변에 참 관심이 많은 느낌이에요. 비유컨대, 한 걸음 더 다가와 가까이 대면하며 소통에 충실하네요.

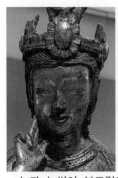

Pensive Bodhisattva, Three Kingdoms period (BC 57−AD 676), mid−7th century

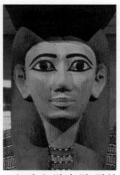

Offering Bearer, Dynasty 12, Early Reign of Amenemhat I, BC 1981−BC 75

• 눈과 눈썹이 부드럽고 희미하다. 따라서 섬세하다.

• 눈과 눈썹이 각 잡히고 진하다. 따라서 뚝심이 강하다.

왼쪽은 우리나라 삼국시대의 반가사유상으로 깊은 생각에 잠긴 불교 보살이에요. 그리고 오른쪽은 이집트 제식을 위해 무언가를 나르는 운반인이에요. 우선, 왼쪽은 눈이 잘 안보여요. 그래도 자세히 보면 눈이 가늘고 눈 사이가 벌어졌네요. 그리고 입에는 약간의 웃음기가 있어요. 전반적으로 조신하고 단아하며 감수성이 예민한 느낌이에요. 굳이 딱 부러진 말로 주장하기보다는 풍기는 분위기로 벌써 통하는 거죠. 반면에 오른쪽은 얼굴이 잘 보여요. 특히 눈동자와 눈 모양 그리고 눈썹은 정말 압권이에요. 그야말로 범인 몽타주 작성할 때 제일 먼저 그리고 구체적으로 기술할 수 있는 핵심 부위예요. 워낙 눈이 커서 눈 사이 간격이 작으니 눈이 모여 보이면서도 얼굴형 대 검은자위의 비율만 보면 눈 사이가 넓어 보이기도 하니 양가적인 측면을 잘 간직하고 있는, 참 다층적이고 유연한 성격이네요. 그런데 눈빛이 벌써 '그렇다면 그런 줄 알아'라는 것만 같네요.

Limestone Cippus Base,
Etruscan, probably
Chiusine, BC 500 – BC
450

Striding Draped Figure,
BC 2nd century – BC 1st
century

· 눈과 눈썹이 녹아 없어졌다. 따라서 조용하고 평 · 눈이 부리부리하니 선명하다. 따라서 성격이 화
화롭다. 끈하다.

 왼쪽과 오른쪽 모두 신원미상의 남자예요. 우선, 왼쪽은 눈과 눈썹이 녹아 없어지고
있어요. 입술도 그 뒤를 따르고요. 하지만 그렇다고 전혀 부여잡을 수 없는 먼지로 화하
는 것은 결코 아니에요. 이를테면 여기서는 긴 얼굴형과 손에 한 움큼 잡힐 법한 코의
모습이 상대적으로 선명하게 떠오르네요. 탱탱한 볼과 늘어났지만 단단한 주걱턱도 튼실
하고요. 즉, 먹먹하지만 묵직한 신뢰감에 평온한 기운이 느껴져요. 반면에 오른쪽은 눈이
정말 가관이네요. 칠흑 같은 어둠 속에서도 마치 스마트폰 액정 화면인 양, 불을 밝히며
선명할 것만 같네요. 다른 부위가 안 보이는 것은 아니지만 다들 눈에 잡아 먹혔습니다.
마치 '우선 여기 보고 얘기해'라는 것만 같네요. 즉, 방법이 직접적이고 내용이 확실해요.

Biccidi Lorenzo
(1373 – 1452), Saints
John the Baptist and
Matthew, 1433

Albrecht Dürer
(1471 – 1528), Virgin
and Child with Saint
Anne, probably 1519

· 눈이 아래를 향하며 얼굴의 색조가 일관되었다. · 눈이 그렁그렁 빛나는 딱 튀는 삼백안이다. 따라
따라서 편안하다. 서 긴장감이 넘친다.

 왼쪽은 기독교 성 요한과 함께 있는 성 마태예요. 그리고 오른쪽은 기독교 성모 마리
아 그리고 아기 예수님과 함께 있는 성 안나예요. 성모 마리아의 어머니죠. 그림의 모델
은 작가의 아내였어요. 우선, 왼쪽은 전반적으로 피부가 흙색으로 고른 색상이에요. 주변

과도 유사한 계열이니 더욱 그늘진 느낌이네요. 명암의 대조도 선명하지 않은 게 중간색 조가 주를 이루고요. 그래서 부담 없이 묻혀 들어가는 느낌입니다. 반면에 오른쪽은 눈에서 좌우와 아래에 흰자위가 보이는 그렁그렁한 삼백안이에요. 마치 경고의 표시 같군요. 혹은 마치 '띠요, 띠요' 하는 식의 사이렌 소리가 들리는 느낌입니다. 그만큼 중요한 순간이거든요. 형광펜으로 밑줄 칠 준비되셨나요? 그야말로 잊지 못할 혹은 잊어서는 안 되는 순간이라 그래요.

◈ 코

앞으로 코, 주목해주세요.

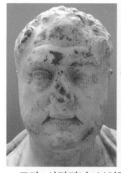

Marble Portrait Bust of a Man, Roman, mid-3rd century

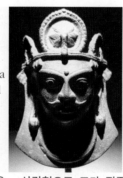

Mask of Bhairava, India, Late 6th-7th century

• 코가 사라지니 보이질 않는다. 따라서 성격을 확 드러내지 않는다.

• 삼각형으로 코가 집중했다. 따라서 성격이 확 드러난다.

왼쪽은 신원미상의 남자 그리고 오른쪽은 힌두교 파괴의 신, 시바가 공포스럽게 나타난 모습, 즉 바이라바예요. 우선, 왼쪽은 전반적으로 얼굴이 잘 보이지 않지만 특히 중간의 코가 온데간데없이 사라졌네요. 그래도 살집 많은 얼굴에 좀 처진 볼살과 제비턱이 느껴져요. 비대칭 눈과 눈가 주름 그리고 이마 주름과 입가 주름도 그렇고요. 마치 '관심 갖는 만큼 조금씩 보여줄게'라며 밀고 당기기를 은근히 즐기는 듯하네요. 반면에 오른쪽은 아이고, 무서워요. 삼각형으로 코가 딱 그냥 현시되었네요. 마치 단단한 짱돌처럼 제게 던져진 것만 같아요. 물론 이는 극적인 명암이 잘 표현된 결과인데요, 얼굴의 굴곡이 더욱 이를 강조한 건 사실이죠. 코는 자존심이라더니 생생하게 그 힘이 느껴집니다.

Seated Four—Armed
Vishnu,
India (Tamil Nadu),
Pandya dynasty, second
half of the 8th—early 9th
century

Portrait of the Sinhalese
King Sri Vikrama Raja
Shiha, Sri Lanka, early
19th century

• 코가 사라져 평평하다. 따라서 속내를 알기 힘 • 코가 따로 노는데 견고하다. 따라서 바라는 바가
 들다. 명확하다.

　왼쪽은 힌두교 유지의 신, 비슈누예요. 그리고 오른쪽은 스리랑카 한 부족의 왕이에
요. 우선, 왼쪽은 얼굴이 사라질 지경이에요. 이 정도 기억이면 범인의 몽타주를 작성하
는데 상당히 애를 먹겠네요. 하지만 눈을 감고 집중하며 내면의 세계에 빠져 있는 모습
은 분명히 느껴지네요. 당장 뭘 바라는지 혹은 뭘 가지고 있는지 그 패를 알 수가 없어
더욱 미궁으로 빠지니 한편으론 주의하게 되는군요. 반면에 오른쪽은 코가 거의 분리될
수준이에요. 막 튀어나옵니다. 콧부리가 눈 사이에서 끊어졌으니 더더욱 따로 노네요. 눈
사이는 가까운 게 지금 딱 집중하는 데가 있고요. 게다가 입과 수염의 굴곡이 호흡을 맞
춰 같이 놀며 정련된 칼 군무를 잘도 보여주는군요. 즉, 스스로 북 치고 장구 치고 난리
가 났습니다. 잠을 청하다가 저 정도 소란이면 '이게 무슨 일이야'라며 주목하지 않을 수
가 없겠군요.

♡ 입

　앞으로 입, 주목해주세요.

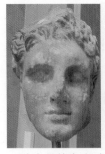

Marble Head of a Youth
from a Relief, Greek, BC
late 4th century

Marble Head of an Elderly
Woman, Roman, 110—120

• 입이 묻히며 흐릿하다. 따라서 애매모호하다. • 씰룩씰룩 입이 뚜렷하다. 따라서 개성이 강하다.

왼쪽은 신원미상의 젊은 남자 그리고 오른쪽은 신원미상의 늙은 여자예요. 우선, 왼쪽은 입술 외각이 잘 보이지 않아요. 눈과 코도 마찬가지로 마모되었고요. 그러니 이마가 튀어나오고 눈이 쑥 들어간 모양 그리고 얼굴형이 상대적으로 부각되네요. 그런데 모종의 웃음기가 보이기도 합니다. 확실하지 않으니 그 옅은 미소가 더욱 신비로워 보이고요. 반면에 오른쪽은 입술선이 참 뚜렷하네요. 게다가 우측의 입술 골곡이 상당히 예외적이에요. 여기 조응하듯 눈은 흰자위만 보이는 듯하고 눈 모양의 굴곡도 좀 인위적으로 보입니다. 평이하게 자연스럽지 않으니 '왤까?'라며 자꾸 눈에 밟히는군요. 마치 '눈이 회까닥 뒤집혔다'라는 표현처럼 뭔가 대면한 건 사실입니다. 확실한 표식이 있으니 이제 범인을 한 번 찾아볼까요?

 볼

앞으로 볼, 주목해주세요.

Attilio Piccirilli
(1866 – 1945),
Fragilina, 1923

Enthroned Virgin and
Child, Spanish,
Navarre, 1280 – 1300

• 얼굴이 흐리니 뚜렷한 특징을 찾기가 힘들다. 따라서 가능성을 열어 둔다.

• 볼이 선명하고 이목구비가 확실하다. 따라서 목적이 뚜렷하다.

왼쪽은 프랑스 파리의 시인이에요. 실제로 작품이 제작된 후에 흐릿한 얼굴과 큰 코를 보고는 마음에 들지 않아 예정된 매입이 거부되었다고 하네요. 그러나 다행히 약 3년 후에 뉴욕 메트로폴리탄 미술관 이사회에서 이 작품을 구매했어요. 그리고 당시에 이름을 'Madame X(Lady Unknown)'라고 붙였는데 지금은 다시 원래 이름으로 불리지요. 그리고 오른쪽은 기독교 성모 마리아예요. 우선, 왼쪽은 정말 잘 안보여요. 하지만 그래서 'Madame X'라는 제목처럼 X 함수가 되어 별의별 사람들의 얼굴을 투사해볼 수 있겠어요. 그게 바로 추상의 힘이지요. 수많은 음식을 담을 수 있는 유용한 그릇이 되는 거에

요. 반면에 <u>오른쪽</u>은 정확히 잘 보여요. 어떤 음식을 담았는지 너무도 당연해서 빼도 박도 할 수가 없어요. 어떤 분들은 자신이 생각하는 성모 마리아가 아니라고 탐탁지 않아할 정도로 맛이 확실하죠. 그래서 구상은 양날의 검이에요. 그만큼 책임지고 나아가는 겁니다. 용기가 느껴지죠?

Mandala of Vajradhara, Manjushri, and Sadakshari−Lokeshvara, Ming dynasty, 1479

A Family Group, 1850

• 얼굴의 색조가 일관되었으며 눈썹이 둥글고 높다. 따라서 포용력이 넘친다.

• 볼이 붉으며 눈썹이 낮고 이목구비가 뚜렷하다. 따라서 바라는 바가 명확하다.

<u>왼쪽</u>은 불교 관음보살이에요. 그리고 <u>오른쪽</u>은 가족의 초상 중에 신원미상의 어린 딸이에요. 우선, <u>왼쪽</u>은 얼굴의 색조가 일관되었지요? 볼도 그렇잖아요. 그래서 평면적이에요. 게다가 이목구비와 눈썹과 턱이 간략하게 선으로만 표현된 게 상당히 단순화되었어요. 그러니 특징이 보이긴 하지만서도 막상 저런 얼굴을 실제로 찾기는 쉽지 않거나, 아니면 후보가 참 많아져요. 그만큼 하나로 딱 특정할 수 없는 숨은 얼굴이지요. 그래서 더욱 보편성이 부각되죠. 반면에 <u>오른쪽</u>은 붉게 볼이 물들었지요? 게다가 이목구비와 눈썹이 선명하고 음영이 확실하니 만약에 존재한다면 실제 모델을 찾기가 확실히 수월하겠네요. 즉, 특정인의 개성이 정확하게 느껴져요. 그래서 더욱 개별성이 부각되죠.

⌄ 얼굴 전체

앞으로 얼굴 전체, 주목해주세요.

Marble Head of a
Bearded Man from a
Herm, Greek, Attic, BC
450−BC 425

Marble Head of a
Woman, Roman,
Imperial period, 1st
century

• 마치 줄줄 얼굴이 녹아내리듯이 푸석푸석하다
따라서 애매하다.

• 이목구비가 명료하니 단단하다. 따라서 적극적
이다.

왼쪽은 올림포스 12신 중 하나인 헤르메스예요. 그리고 오른쪽은 신원미상의 여자예
요. 그런데 당대에 유명했던 인물은 틀림없어 보여요. 여러 복제품이 존재하거든요. 우
선, 왼쪽은 마치 양초나 얼음이 서서히 녹는 것처럼 형태가 불분명해요. 그리고 비대칭
이에요. 그래서 정확하게 뭘 말하려는지 모호하네요. 그런데 만약에 그게 신의 말씀이라
면 그건 바로 무지한 내 탓이 되는군요. 유념해야죠. 반면에 오른쪽은 모든 게 명료하고
똑 부러져요. 정확히 범인을 특정할 수 있겠군요. 똑같은 복제품 만들기도 쉽겠어요. 그
만큼 논조가 확실한 거죠. 하지만 그래서 더더욱 언어의 감옥에 갇힐 수도 있어요. 조심
해야죠.

Standing Parvati, India
(Tamil Nadu), Chola
period, First quarter of the
10th century

Vishnu Accompanied by
Garuda and Lakshmi, South
India, 12th−13th century

• 눈빛이 연하고 얼굴이 흐리다. 따라서 매사에 차
분하다.

• 눈빛이 또렷하고 얼굴이 선명하다. 따라서 매사
에 정확하다.

왼쪽은 자비의 여신, 파바티예요. 파괴의 신, 시바의 아내죠. 그리고 오른쪽은 힌두교 유지의 신, 비슈누예요. 우선, 왼쪽은 얼굴이 애매해요. 눈빛이 흐리멍덩한 데다가 콧대를 제외하면 세월의 흔적 때문인지 잘 보이지가 않네요. 물론 '자비란 모름지기 내가 베푸는 거야'라는 식으로 너무 대놓고 접근하면 거부감이 일어요. 그렇다면 기왕이면 은근슬쩍 회피하며 행하는 것이 더욱 효과적일 수도 있겠군요. 반면에 오른쪽은 얼굴이 선명해요. 눈빛이 또렷한데다가 콧대와 콧볼, 인중과 입술 그리고 눈썹이 각자 개성이 넘쳐요. 하는 일에 걸맞게 우주적인 다양한 요소들이 어울리는 조화로운 장을 잘 유지하는 모양이네요. '누가 이런 식으로 나처럼 조율할 수 있는데?'라는 식의 자존감과 감상주의, 분명히 있죠.

Thomas Wilmer Dewing (1851 – 1938), Portrait of Bessie Springs White, 1886

Giovanni Battista Gaulli (1639 – 1709), Portrait of a Woman, 1670s

• 얼굴이 유연하니 조화롭다. 따라서 침착하다.

• 눈코입이 또렷하고 생생하다. 따라서 개척 의지가 넘친다.

왼쪽과 오른쪽 모두 작가의 모델이 된 여자예요. 우선, 왼쪽은 얼굴의 색상이 비슷하고 중간색조 일색이에요. 즉, 마치 화장을 하지 않은 듯 민낯이기에 얼굴 개별부위가 나홀로 독특한 목소리를 내기보다는 서로 묻어 들어가네요. 그래도 턱이 크고 돌출하며 코끝도 돌출하고 얼굴형이 긴 것은 분명해요. 결국 전반적인 논조는 누가 뭐래도 확실하지만 세부사항에 대해서는 얼버무려버리기에 여지를 남기는 느낌이에요. 물론 자기 입장을 밝힐 때는 또 밝혀야겠죠. 반면에 오른쪽은 눈코입이 독특한 목소리를 내고 있어요. 눈은 방긋, 검은자위가 반짝이는 토끼 눈에 살짝 코가 휘면서 콧구멍 사이, 즉 비주가 내려가고, 입술은 외곽이 확실하며 아랫입술이 작지만 튼실하네요. 즉, 뭐 하나 얼버무리지 않고 자기 입장을 구체적으로 얘기해요. 그만큼 논쟁에 대한 대비도 소홀히 하면 안 되겠지요.

Portrait of the Indian Monk Atisha, Tibet, early to mid‐12th century

Marie Denise Villers (1774‐1821), Marie Joséphine Charlotte du Val d'Ognes, 1801

• 얼굴의 색조가 균일하고 평면적이다. 따라서 자신을 곱씹으며 차분하다.

• 눈빛에 날이 서 있으며 입이 단호하다. 따라서 구체적인 태도를 표방한다.

외쪽은 티벳 불교 승려, 아띠샤예요. 그리고 오른쪽은 작가의 모델이 된 한 여자예요. 우선, 외쪽은 색상과 색조가 균일하고 평면적이라 기본적으로 추상적이고 보편적이에요. 하지만 호기심 어린 눈에 튀어나온 코끝과 턱을 보면 풍자적인 캐리커처(caricature)와 같은 느낌도 드는 것이 우연찮게 실제 얼굴을 마주치면, '어, 이 사람이다'라며 무릎을 치는 일도 있을 것만 같아요. 이와 같이 추상은 상황과 맥락에 따라 절묘하게 구상과 박수를 치는 경우가 있어요. 그야말로 통찰의 순간이죠. 반면에 오른쪽은 눈코입이 또렷하고 생생한 게 기본적으로 구상적이고 개별적이에요. 이를테면 안면은 그늘진 역광인데도 불구하고 눈은 그렁그렁, 그야말로 강렬한 빛을 발사하는 중이네요. 마치 정수리부터 턱끝까지 모든 게 확실한 순간을 목도하는 것만 같아요. 살다 보면 가끔씩 너무도 그러한 현재적 각성의 순간이 있죠. 그때는 과연 모든 걸 걸어야만 할까요?

❤ 극화된 얼굴

앞으로 극화된 얼굴, 주목해주세요.

Standing Figure, Old Bering Sea Inuit, Alaska, BC 200 – AD 200

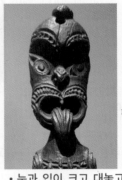

Gable Figure (Tekoteko), Māori people, New Zealand, mid to late 18th century

• 이목구비가 얼굴에 파묻혀 납작하다. 따라서 인내심이 강하며 심각하다.

• 눈과 입이 크고 대놓고 표현적이다. 따라서 인정 욕구가 강하다.

<u>왼쪽</u>은 얼굴형이 납작하고 길쭉하니 둥근 다이아몬드 모양이며 중안면이 엄청 긴 얼굴이고 눈과 입이 일자인 건 딱 느껴지지만 세부 항목으로 들어가기에는 구체적인 정보가 부족한 형국이네요. 하지만 전반적인 느낌은 그게 없어도 분명히 전달되죠. 즉, 맞닥뜨리면서도 주저하고 있군요. <u>오른쪽</u>은 얼굴형뿐만 아니라 눈코입과 눈썹 그리고 수염이 정말 개성 넘쳐요. 혓바닥까지 나오니 그야말로 나올 건 다 나왔군요. 그야말로 하나하나 성격을 분석하기에 아주 좋은 먹잇감이네요. 마치 '극대주의(maximalism)'인 양, 온갖 악기가 화려한 연주를 들려주고 있는 지금, 과연 소문난 잔칫상에 먹을 게 있을까요? 마치 행간의 의미처럼 화려한 수식어 이면의 모습을 곰곰이 파고들어 봐야겠네요.

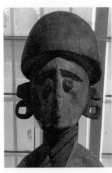

Ancestor Figure (Silum or Telum), Anjam people, Papua New Guinea, mid to late 19th century

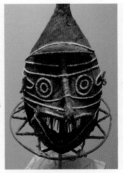

Eharo Mask, Elema people, Papua New Guinea, early 20th century

• 얼굴의 색조가 균일하며 코가 길다. 따라서 신중하다.

• 비뚤비뚤 눈코입이 엄청 튄다. 따라서 저돌적이다.

왼쪽은 균일한 색상에 눈코입과 눈썹이 잘도 묻어 들어갔어요. 어쩌면 위장전술처럼 스스로를 감추는 것이 자신의 목적인지도 몰라요. 모든 게 선명하게 드러나야만 꼭 좋은 건 아니거든요. 오히려 살다 보면 묻어 들어가는 게 참 좋을 때가 많아요. 남들 비난만 하면 그뿐이잖아요? 그 자리에 있질 말든가… 오른쪽은 묻어 들어가긴 다 글렀어요. 어딜 가도 튀거든요. 입을 보면, '너 왜 쪼개니? 그렇게 웃는 이유가 뭔데?'라는 식이죠. 눈은 빙글빙글 돌고요. 그런데 어쩌면 애초에 그렇게 보이고 싶지 않았을지도 몰라요. 마음속으로만 그러면 될 것을. 그러나 가감 없이 다 보여주니 감당할 수 있겠어요?

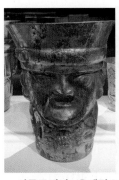

Beaker, Figure with Shell,
Peru, Sicán
(Lambayeque),
9th – 11th century

Figure Vessel, Peru;
Coastal Wari, 6th – 9th
century

• 이목구비가 은폐적으로 흐리다. 따라서 속내가 잘 드러나지 않는다.

• 눈과 코가 선명하다. 따라서 자기주장이 확실하다.

왼쪽은 안보여요. 각도 탓인가? 이리 보고 저리 봐도 계속 안보여요. 미궁에 빠질 뿐이죠. 그런데 그런 사람, 세상에 널렸어요. 배워서 그런 걸까요, 원래 그런 걸까요? 사람 속은 알 수가 없어요. 오른쪽은 눈도 잘 보이지만 콧구멍이 압권이네요. 그런데 지금 서로 등 돌리고 있는 건가요? 동지라서 혹은 꼴도 보기 싫어서? 이유가 어찌 되었건 호흡의 범위가 넓긴 하네요. 뭐 하나 잘못되어도 나머지 하나에 또 기대를 걸고 큰소리 칠 수 있겠어요. 사람 인생이 뭐, 그런 식이죠.

Hunchback Leaning on
Staff, Mexico, Huastec,
10th – 12th century

Two Ballplayers,
Mexico, Jalisco, BC
100 – AD 300

• 눈과 입이 침잠하며 얼굴이 평평하다. 따라서
자신을 음미한다.

• 이목구비가 명쾌하고 입체적이다. 따라서 원하
는 바가 확실하다.

<u>왼쪽</u>은 그야말로 깊은 상념에 빠져 있네요. 생각해보면, 바로 눈앞의 세상을 볼 이유
가 없어요. 당장 앞에 있는 상대에게 소리칠 이유도 없고요. 그저 받아들이거나 잘라버
릴 뿐이죠. 그런데 나 지금 우주여행 하거든요? 연락은 이따가. 당장 대답 들을 생각은
하지 말고. <u>오른쪽</u>은 그야말로 이 모양, 이 꼴 정확히 보라네요. 내 눈, 내 코, 내 입, 내
귀 그리고 내 얼굴. 자, 다 봤으면 얘기하래요. 도대체 뭘 어쩌라는 건지. 살다 보면 자꾸
대답을 요구받는 경우가 있어요. 대답 중요하죠. 그런데 쉴 틈 혹은 대답 없을 틈을 도무
지 주질 않네요.

Hip Ornament, Human
Face, Nigeria, Kingdom
of Benin, Edo peoples,
16th – 17th century

Hip Ornament:
Portuguese Face,
Nigeria, Kingdom of
Benin, Edo peoples,
16th – 19th

• 다소 얼굴이 그늘졌다. 따라서 가만히 무게를
잡는다.

• 매우 얼굴이 또렷하다. 따라서 적극적으로 요구
한다.

<u>왼쪽</u>은 그늘졌어요. 물론 조명발 받으면 솔직히 나도 눈코입, 한가닥 하거든요? 그러
나 못 받으면 나 정도래도 곧잘 묻히게 마련이에요. 그런데 원래 인생이 그런 거죠. 그러
면 어쩌겠어요. 그저 심각한 자세로 분위기 잡을래요. <u>오른쪽</u>은 조명발 받았어요. 그런데
원체가 그런 거 없어도 내 눈코입, 어차피 장난 아니에요. 아니, 이렇게 태어난 걸 어떡

해요? 물론 그래서 힘든 순간도 많았답니다. 다 생긴 대로 사는 거죠. 여기, 지금 씰룩거리는 거 안 보여요?

<탁명(濁明)표>: 대조가 흐릿하거나 분명한

●● <음양상태 제3법칙>: '색조'
- <탁명비율>: 탁(-1점), 중(0점), 명(+1점),

분류	기준	음기			잠기	양기		
		음축	(-2)	(-1)	(0)	(+1)	(+2)	양축
상 (상태狀, Mode)	색조 (色調, tone)	탁 (흐릴濁, dim)		탁	중	명		명 (밝을明, bright)

지금까지 여러 얼굴을 살펴보았습니다. 아무래도 생생한 예가 있으니 훨씬 실감 나죠? <탁명표> 정리해보겠습니다. 우선, '잠기'는 애매한 경우입니다. 대조가 너무 흐릿하지도 분명하지도 않은. 그래서 저는 '잠기'를 '중'이라고 지칭합니다. 주변을 둘러보면 흐릿하지도 분명하지도 않은 적당한 얼굴, 물론 많습니다.

그런데 흐릿하니 어디 하나 튀지 않는 얼굴을 찾았어요. 그건 '음기'적인 얼굴이죠? 저는 이를 '탁'이라고 지칭합니다. 그리고 '−1'점을 부여합니다. 한편으로 분명하니 여기저기가 다 튀는 얼굴을 찾았어요. 그건 '양기'적인 얼굴이죠? 저는 이를 '명'이라고 지칭합니다. 그리고 '+1점'을 부여합니다. 참고로 <탁명표>도 다른 <얼굴상태표>와 마찬가지로 기본적인 점수 폭은 '−1'에서 '+1'까지입니다.

여러분의 전반적인 얼굴 그리고 개별 얼굴부위는 <탁명비율>과 관련해서 각각 어떤 점수를 받을까요? (손바닥으로 얼굴을 가리며) 아… 안보이나요? 이제 내 마음의 스크린을 켜고 얼굴 시뮬레이션을 떠올리며 <탁명비율>의 맛을 느껴 보시겠습니다.

지금까지 '얼굴의 <탁명비율>을 이해하다' 편 말씀드렸습니다. 이렇게 4강을 마칩니다. 감사합니다.

얼굴의 <담농(淡濃)비율>, <습건(濕乾)비율>, <후전(後前)비율>을
이해하여 설명할 수 있다.
예술적 관점에서 얼굴의 '상태'와 '방향'을 평가할 수 있다.
작품 속 얼굴을 분석함으로써 다양한 예술작품을 비평할 수 있다.

얼굴의 상태 II와 방향 I

01 얼굴의 <담농(淡濃)비율>을 이해하다: 구역이 듬성하거나 빽빽한

<담농비율> = <음양상태 제4법칙>: 밀도
묽을 담(淡): 음기 (구역이 한적하니 듬성한 경우)
짙을 농(濃): 양기 (구역이 가득 차니 빽빽한 경우)

안녕하세요, <예술적 얼굴과 감정조절> 5강입니다. 학습목표는 '얼굴의 '상태'와 얼굴의 '방향'을 평가하다'입니다. 4강에서는 얼굴의 '상태'를 설명하였다면, 5강에서는 나머지 얼굴의 '상태'를 설명하고 마지막으로 얼굴의 '방향'도 설명할 것입니다. 그리고 얼굴의 '방향'은 6강에서 계속됩니다. 그럼 오늘 5강에서는 순서대로 얼굴의 <담농비율>, <습건비율> 그리고 <후전비율>을 이해해 보겠습니다.

우선, 5강의 첫 번째, '얼굴의 <담농비율>을 이해하다'입니다. 여기서 '담'은 묽을 '담' 그리고 '농'은 짙을 '농'이죠? 즉, 전자는 구역이 한적하니 듬성한 경우 그리고 후자는 구역이 가득 차니 빽빽한 경우를 지칭합니다. 들어가죠.

<담농(淡濃)비율>: 구역이 듬성하거나 빽빽한

●● <음양상태 제4법칙>: '밀도'

<담농비율>은 <음양상태 제4법칙>입니다. 이는 '밀도'와 관련이 깊죠. 그림에서 왼쪽은 '음기' 그리고 오른쪽은 '양기'. 왼쪽은 묽을 '담', 즉 구역이 한적하니 듬성한 경우예요. 여기서는 마치 허허들판에 여유롭게 식물이 자라나고 있네요. 즉, 휑하니 담백하고 여유

로워요. 없어 보이나요? 반면에 <u>오른쪽</u>은 짙을 '농', 즉 구역이 가득 차니 **빽빽한** 경우예요. 여기서는 마치 밀림 속에서 티격태격 식물이 경쟁하며 자라나고 있네요. 즉, **빼곡하**니 촘촘하고 부산해요. 과밀도인가요?

<담농(淡濃)도상>: 구역이 듬성하거나 빽빽한

●● <음양상태 제4법칙>: '밀도'

음기 (담비 우위)	양기 (농비 우위)
말쑥하니 간명한 상태	얽히고설키니 꼬인 상태
단일성과 일치성	복합성과 융합성
소신과 신의	진득함과 부산함
나 홀로를 지향	파생을 지향
맥이 없음	너무 판을 벌임

〈담농도상〉을 한 번 볼까요? <u>왼쪽</u>은 털의 양이 적고 면적이 좁으니 말쑥하군요. 깔끔하게 정돈된 얼굴이네요. 반면에 <u>오른쪽</u>은 털의 양이 많고 면적이 넓으니 진득하군요. 복잡하게 얽히고설킨 얼굴이네요. 유심히 도상을 보세요. 실제 얼굴의 예가 떠오르시나요?

구체적으로 박스 안을 살펴보자면 <u>왼쪽</u>은 말쑥하잖아요? 그러니 훤히 얼굴이 드러나는 게 간단명료해 보여요. 이를 특정인의 기질로 비유하면 뭘 해도 확실한 기준하에 수행 가능한 일만 처리하고 말기에 여러모로 말과 행동이 아귀가 잘 맞는 성격이네요. 그러다 보니 자연스럽게 소신이 강하고 믿음직스럽고요. 물론 이리저리 판을 벌이기보다는 나 홀로 모든 것을 책임지는 각개전투에 능하죠. 그런데 너무 고립되면 맥이 없어요. 주의해야죠.

반면에 <u>오른쪽</u>은 얽히고설켰잖아요? 그러니 얼굴의 여러 요소가 이리저리 연결되는 게 상당히 꼬여 보여요. 이를 특정인의 기질로 비유하면 일 하나에만 목 매기보다는 여러 일을 복합적으로 처리하며 융합을 꾀하네요. 동시에 온갖 일을 수행하다 보니 진득한

성격에다가 부산함도 잘 감당하게 되었고요. 물론 스스로가 애초의 업무에 머무르지 않고 이리저리 이를 파생시키려는 욕구가 강해서 그렇죠. 그런데 너무 심하게 판을 벌이다 보면 감당 못해요. 주의해야죠.

이제 〈담농비율〉을 염두에 두고 여러 얼굴을 예로 들어 함께 살펴보겠습니다. 본격적인 얼굴여행, 시작하죠.

♥ 눈썹

앞으로 눈썹, 주목해주세요.

Filippino Lippi (1457–1504), Madonna and Child, 1483–1484

Jusepe de Ribera (1591–1652), The Holy Family with Saints Anne and Catherine of Alexandria, 1648

• 눈썹이 얇다. 따라서 소신 있다.

• 눈썹이 진하다. 따라서 진득하다.

왼쪽과 오른쪽 모두 기독교 성모 마리아예요. 우선, 왼쪽은 별로 눈썹이 없어요. 게슴츠레 눈은 작게 뜨고 입술은 단출하게 다문 것처럼요. 솔직히 지금 내가 주인공이 아니거든요. 딴 생각 말고 내 아기 잘 간수해야죠. 반면에 오른쪽은 진해요. 바짝 눈도 뜨고 검은자위가 크고 분명해요. 왜 하필 나냐고요? 입술이 촉촉하니 물어보지 않을 수가 없어요. 나를 부정할 순 없다고요.

Master G.Z. (possibly Michele dai Carri, ?–1441), Madonna and Child with the Donor, Pietro de' Lardi, Presented by Saint Nicholas, 1420–1430

Gustav Klimt (1862–1918), Serena Pulitzer Lederer (1867–1943), 1899

• 눈썹이 희미하다. 따라서 문제를 일으키지 않고 깔끔하다.

• 눈썹이 굵고 진하다. 따라서 쉽게 포기하지 않는다.

왼쪽은 기독교 성모 마리아예요. 그리고 오른쪽은 부유한 사업가의 부인이에요. 우선, 왼쪽은 눈썹이 보일락 말락 해요. 이마는 넓고 높으니 참 말쑥하고요. 즉, 군더더기 없이 맑고 깨끗해 보여요. 성모 마리아야말로 딱 그런 역할이거든요. 똑 부러지게 사명이 확실하니까. 반면에 오른쪽은 눈썹이 굵고 진한 데다가 눈을 보호하듯이 제대로 감싸며 내려왔네요. 부스스하게 이마를 가리는 머리카락도 잘 보이고요. 게다가 속눈썹도 진하니 뭔가 뒤끝이 있을 것만 같아요. 맞아요, 그냥 지나가진 않을 거라고요. 내가 긋는 획이 얼마나 깊고 진한데요.

Thomas Sully
(1783–1872), Major
John Biddle, 1818

Antoine Vestier
(1740–1824), Eugène
Joseph Stanislas Foullon
d'Écotier, 1785

• 눈썹이 길고 흐릿하다. 따라서 순응적이다.

• 눈썹이 진하고 굵으며 각이 졌다. 따라서 확실하게 의견을 피력한다.

왼쪽은 미국 장교이자 정치가 그리고 사업가예요. 그리고 오른쪽은 프랑스의 해외 영토, 과들루프의 감독자예요. 아마도 부임 직전에 그려진 것으로 추정돼요. 우선, 왼쪽은 전반적으로 말쑥해요. 눈썹은 흐릿하고 수염은 없어 깔끔하며 머리숱도 많아 보이지 않아요. 즉, 올망졸망한 눈코입을 제외하면 딱히 튀는 게 없어요. 그만큼 군더더기가 없는 걸까요? 아마도 그러길 원한 걸 수도 있겠네요. 반면에 오른쪽은 가발이 과도한데 이마 위 발제선은 M자로 화려하고, 결정적으로 검은 눈썹이 굵고 진하며 살짝 올라가다 각이 지며 훅 내려왔네요. 머리카락 색상과 대비되니 눈썹만 보인다고 할까요? 자기 홍보의 일환인지 굵은 선이 확실하게 의견을 개진하네요. 아마도 그러고 싶은 거겠죠.

Jean Auguste Dominique
Ingres (1780–1867),
Edmond Cavé, 1844

Joseph Blackburn
(1730–1765), Mary
Sylvester, 1754

• 눈썹이 흐리고 짧다. 따라서 신중하다.

• 눈썹이 숱이 많고 굵다. 따라서 추진력이 강하다.

왼쪽은 예술행정 감독관이에요. 그의 결혼 직후에 이를 기념하고자 그려졌어요. 그리고 오른쪽은 부유한 가문의 딸로 작가는 이 가문의 여러 구성원을 그렸어요. 우선, 왼쪽은 탈모가 진행되었는지 이마가 높고 털을 잘 깎았는지 얼굴이 말쑥해요. 게다가 나이들어 그런지 털의 색상이 흐릿하고 굵기가 얇아진 듯하네요. 즉, 결과적으로 힘이 많이 빠져 보여요. 이제는 사방으로 추파를 날리기보다는 깔끔하게 몇 개에 집중하는 게 현명한 선택 아닐까요? 인생은 제대로 살아야 해요. 반면에 오른쪽은 머리카락이 숱이 많은 데다가 검고 굵어 보이며 이 특성은 숯덩이 같은 눈썹에서도 고스란히 드러나요. 그리고 턱이 두툼하고 단단하니 지지층에 대한 믿음이 커 보이네요. 눈빛도 당당하고요. 그렇다면 기왕이면 자신이 바라는 일들을 후회없이 산발적으로 다 진행해볼 수도 있겠지요? 인생은 한 번 사는 거예요.

♡ 턱

앞으로 턱, 주목해주세요.

Jan Mostaert
(1475–1552/53), Christ
Shown to the People,
1510–1515

Govert Flinck
(1615–1660), Bearded
Man with a Velvet Cap,
1645

• 수염이 없으니 말쑥하다. 따라서 간명하다.

• 수염이 풍성하다. 따라서 생각이 많다.

왼쪽은 기독교 고난 속의 예수님을 바라보는 남자예요. 그리고 오른쪽은 작가의 모델이 된 남자예요. 참고로 작가는 렘브란트의 제자였어요. 우선, 왼쪽은 나이가 들며 탈모가 심해진 느낌이에요. 눈꼬리와 볼은 훅 처지고 제비턱은 불어났지만 그만큼 털이 사라진 것만 같아요. 아니면 눈썹이 옅고 속눈썹이 잘 안 보이는 걸로 보아 원래부터 털이 적었던 것 같기도 하고요. 여하튼 말쑥한 느낌에 논리도 깔끔해 보이네요. 누가 뭐라 해도, 도는 도, 모는 모거든요. 반면에 오른쪽은 나이가 들며 수염이 더 자라났군요. 마치 거꾸로 솟는 불길처럼 그야말로 이제는 걷잡을 수가 없어요. 위쪽으로 머리카락이 좀 빠진 거 같은데 아래쪽으로 덤불을 형성했네요. 이게 하루, 이틀에 얻어진 게 아니죠. 오히려 오랜 세월 동안 얽히고설키며 마련된 끝없는 생각의 실타래랍니다.

Gilbert Stuart
(1755 – 1828), Matthew
Clarkson, 1794

Paul Cézanne
(1839 – 1906), Gustave
Boyer in a Straw Hat,
1870 – 1871

• 수염이 보이지 않는다. 따라서 절도 있다.　　　• 수염이 빽빽하고 짙다. 따라서 욕망이 넘친다.

왼쪽은 군인 출신으로 아버지의 가업을 승계하며, 특히 미국 뉴욕의 정치경제에 큰 영향을 미쳤어요. 그리고 오른쪽은 작가의 죽마고우인 변호사 친구예요. 작가는 그를 여러 번 그렸어요. 우선, 왼쪽은 수염을 잘 깎았어요. 그만큼 자기 관리가 철저한 듯하네요. 물론 세월이 지나며 머리숱이 많이 빠졌군요. 세월의 무게를 이길 위인은 없지요. 그래도 절도 있잖아요? 반면에 오른쪽은 수염을 잘 길렀어요. 그만큼 자기를 치장할 줄 아네요. 물론 이렇게 치장한 데는 이유가 있겠지요. 양 측면으로 하고 싶은 일이 참 많았나 보네요. 결국에는 바라야 이루어지잖아요?

❤️ 털

앞으로 털, 주목해주세요.

Hiram Powers
(1805 – 1873), George
Washington, 1838 – 1844

Giovanni Volpato
(1732 – 1803),
Personification of the
River Nile, 1785 – 1795

• 이마가 벗겨졌다. 따라서 나 홀로 심각하다.

• 머리숱이 풍성하며 얽혀있다. 따라서 사회적인
관계를 중시한다.

 <u>왼쪽</u>은 미국의 초대 대통령, 조지 워싱턴이에요. 그리고 <u>오른쪽</u>은 적도 부근에서 시작
해서 지중해로 흘러드는 나일강이 의인화된 인물이에요. 우선, <u>왼쪽</u>은 나이가 들며 이마
가 벗겨졌어요. 자연스럽게 세월의 흐름이 반영되었죠. 원래 인생이 그런 거예요. 별의별
일을 다 벌여도 결국에는 다 똑같아요. 뭐가 똑같냐고요? 우리는 모두 다 죽습니다. 반면
에 <u>오른쪽</u>은 나이가 많이 들었는데도 정말 머리숱이 장난 아니군요. 이리저리 굽이치며
얽히고설키니 마치 끝도 없이 사방으로 뻗은 물줄기 같아요. 그야말로 자연의 섭리입니
다. 도무지 관계 맺지 않는 게 없네요.

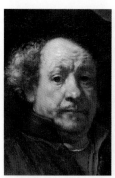

Rembrandt van Rijn
(1606 – 1669),
Self – Portrait, 1660

Peter Paul Rubens
(1577 – 1640), Study of
Two Heads, 1609

• 머리숱이 적어 이마가 훤하다. 따라서 감성적
이다.

• 머리카락이 굽이져 풍성하게 퍼졌다. 따라서 도
전적이다.

왼쪽은 작가의 자화상이에요. 그리고 오른쪽은 앞으로 작가가 제작할 여러 작품을 위한 습작에 그려진 한 남자예요. 우선, 왼쪽은 아직도 피부가 윤택하고 밝게 빛나는데 어느새 머리숱이 적어진 모습이 애처로운 사슴 눈빛과 더불어 진득하게 인생무상의 감상을 자극하네요. 오호라, 세월은 나를 기다려주지 않는구나. 반면에 오른쪽은 바짝 피부가 마른 게 사방이 그을릴 정도로 장기간 햇빛을 바라봤어요. 마치 '제가 살아생전에 하고 싶은 일이 얼마나 많은데요.'라며 푸념하는 것만 같네요. 즉, 머리카락이 굽이치듯이 수많은 일들이 그의 주변에 꼬여 있어요. 물론 인생의 실타래는 내가 책임진다는데 누가 말리겠어요. 아이고, 기왕 하려면 제대로 해야겠지.

Attributed to Jean Guillaumet, The Virgin Annunciate, 1500−1510

Tullio Lombardo (1455−1532) and Workshop, A Young Warrior, 1490s

- 이마가 넓으며 원형으로 솟았다. 따라서 집중력이 강하다.
- 머리카락이 굵고 강하게 이마를 덮는다. 따라서 행동력이 강하다.

왼쪽은 기독교 성모 마리아예요. 천사로부터 예수님을 잉태하리라는 소식을 듣는 충격적인 장면이죠. 그리고 오른쪽은 성 지오르지오(Saint George) 혹은 성 테오도로(Saint Theodore)로 추정돼요. 우선, 왼쪽은 원형탈모가 의심되네요. 어떤 이유에서인지 마치 얼굴이 털에 대한 면역거부 반응을 일으키는 것만 같아요. 그래서 엄청 이마가 넓습니다. 아마도 '더 이상 쓸데없는 사안과 연결 짓지 좀 마'라는 듯이 확실한 일 하나에 선택적으로 집중하는 것만 같네요. 반면에 오른쪽은 머리카락이 굵고 꼬인 데다가 길게 자라니 이제는 얼굴마저 침범하는 형국입니다. 그야말로 상당한 무게가 느껴지죠? 더 이상 허투루 넘길 사안이 아닙니다. 그냥 일거에 확 쳐버릴까요? 그런데 그게 그렇게 간단하게 치부하면 될 일일까요? 아, 마음이 복잡해집니다. 그간 벌인 일이 좀 많아요?

Samuel F. B. Morse
(1791 – 1872), De Witt
Clinton (1769 – 1828),
1826

Francisco Goya
(1746 – 1828), Tiburcio
Pérez Cuervo, the
Architect, 1820

• 머리숱이 적고 벗겨졌다. 따라서 선택적으로 집중한다.

• 울창하게 머리카락이 사방으로 솟았다. 따라서 다양성을 추구한다.

　　왼쪽은 주로 뉴욕에서 활동한 미국 정치인이에요. 대통령 후보로 출마했으나 낙선했죠. 그리고 오른쪽은 작가의 친구로 건축가예요. 우선, 왼쪽은 눈썹이 흐릿하고 머리가 벗겨지니 얼굴이 말쑥해요. 젊을 때는 워낙 의욕적으로 이곳저곳에 문어발을 쳤지만 이제는 바라는 게 깔끔하게 정리되었나요? 혹은 선택과 집중이 필요하다 보니 어쩔 수 없었나요? 분명한 건, 가지치기를 할 때는 언제나 인생 절정의 슬기가 필요합니다. 그래야 후회가 없어요. 반면에 오른쪽은 머리가 벗겨지기는커녕 더 울창하게 자라난 것만 같아요. 산림이 되려면 긴 시간이 필요하거든요. 예전에 문어발을 친 게 이제야 성과가 나타나는 형국인가요? 인생 단순하게 살지 마세요. 분명한 건 내가 해야 할 일은 내가 해온 수많은 일 중에 있게 마련입니다. 따라서 무엇 하나 놓칠 수 없어요.

Workshop of Robert
Campin (1375 – 1444),
Man in Prayer,
1430 – 1435

George Romney
(1734 – 1802),
Lady Lemon
(1747 – 1823),
mid – to late 1780s

• 머리 숱이 얇고 M 자를 그린다. 따라서 관조적이다.

• 풍성하게 머리카락이 솟았다. 따라서 적극적으로 부딪힌다.

왼쪽은 전심으로 기도하는 남자예요. 그리고 오른쪽은 정치가와 결혼해 10명의 자식을 낳은 여자예요. 우선, 왼쪽은 머리숱이 많이 없어졌군요. 눈썹도 그렇고 입 주변도 말쑥해요. 즉, 알아서 다 정리된 느낌이에요. 그렇다면 이제는 한 마음으로 선택과 집중을 감행해야 할 때일까요? 반면에 오른쪽은 참으로 머리카락이 풍성해요. 배보다 배꼽이 더 커지듯이 얼굴보다 털의 부피가 더 커질 형국이네요. 아이가 많으니 도무지 별의별 일이 끊이질 않나요? 물론 다 감내해야 할 자신의 업보입니다. 그만큼 삶의 통찰력이 생겼어요. 상담 신청하세요.

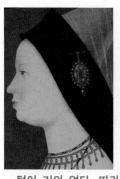

Master A.H. or H.A.,
Mary of Burgundy, 1528

Francisco Goya
(1746-1828),
Josefa de Castilla
Portugal y van Asbrock
de Garcini, 1804

• 털이 거의 없다. 따라서 독립적이다.

• 머리카락이 길고 부스스하다. 따라서 다방면으로 엮인 게 많다.

왼쪽은 신성 로마 제국의 황제, 막시밀리언 1세의 첫 번째 부인이에요. 그리고 오른쪽은 작가의 절친인 한 군인의 아내로 임신 중인 모습이에요. 우선, 왼쪽은 얼굴에 털이 거의 없어요. 과연 일부러 제거한 것일까요? 물론 그건 알 수가 없지요. 하지만 털이라는 존재가 최대한 얼굴에서 제거되었다는 느낌은 지울 수가 없네요. 어떤 이유에서였는지 털이 있으면 안 되는 위치나 상황이었던 것 같아요. 뭐, 깔끔한 게 안전하죠. 반면에 오른쪽은 엄청 머리카락이 길고 부스스해요. 그리고 곱슬에 밝은 색상이에요. 그러니 도무지 머리카락을 빼고 얼굴만 나눠서 볼 수가 없네요. 그만큼 얽히고설킨 일이 많거든요. 그래요, 인생은 뭐 하나만 똑 떨어뜨려 정의 내릴 수가 없답니다.

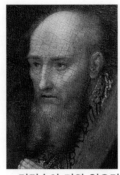

Workshop of Gerard David (1455−1523), The Adoration of the Magi, 1520

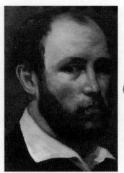

Gustave Courbet (1819−1877), Portrait of a Man, probably 1862

• 머리숱이 거의 없으며 색이 연하다. 따라서 기다릴 줄 안다.

• 머리숱이 적지만 색이 진하다. 따라서 행동할 줄 안다.

왼쪽은 기독교 아기 예수님을 숭배하는 동방박사예요. 그리고 오른쪽은 작가를 후원했으며 그의 친구였던 미술 중개인으로 추정돼요. 우선, 왼쪽은 머리숱이 많이 없어졌지만 턱 밑으로 수염을 많이 길렀어요. 세월을 위반할 수는 없지만, 즉 하늘은 언젠가 나를 거둬 가겠지만 평생에 걸쳐 꿈꾸는 게 있거든요. 그리고 드디어 지금 그 분을 만났답니다. 마침내 빛이 보이네요. 반면에 오른쪽은 마찬가지로 머리숱이 많이 없어졌지만 턱 밑으로 수염을 많이 길렀어요. 물론 왼쪽만큼 기르지는 못했어요. 아직 젊은가요? 하지만 분명한 사실은 훨씬 검네요. 그만큼 진득하답니다. 이게 바로 내 온몸이 원하는 진실이죠.

José Campech (1751−1809), Portrait of a Woman in Mourning, 1805

Giovanni Battista Moroni (1520−1578), Bartolomeo Bonghi, shortly after 1553

• 머리카락이 하얗다. 따라서 너그럽다.

• 수염이 빽빽하며 채도가 높다. 따라서 집요하다.

왼쪽은 작가의 모델이 된 여자예요. 그리고 오른쪽은 법학자예요. 우선, 왼쪽은 상대적으로 눈썹이 진하고 검지만 머리카락이 하얗고 다른 부위에는 털이 없어 말쑥해요. 즉, 우선적으로 표현하고 싶은 바는 명확하지만 끝까지 물고 늘어지려는 마음은 추호도

없어요. 그저 좋은 게 좋은 거지요. 반면에 <u>오른쪽</u>은 눈썹이 짙진 않지만 과도할 정도로 수염이 빽빽하며 마치 오렌지 빛인 양, 엄청 채도가 높네요. 즉, 당장 뭐라 그러진 않겠지만 끝까지 버틴다면 상상할 수 없는 시련이 닥칠 거예요. 그저 좋은 말 할 때 들어야지요.

John Singleton Copley (1738−1815), Richard Dana, 1770

John Steuart Curry (1897−1946), John Brown, 1939

• 가발이 풍성하지만 실제 털은 거의 없다. 따라서 매사에 깔끔하다.

• 머리카락과 수염이 사방으로 요동친다. 따라서 벌여 놓은 일이 많다.

<u>왼쪽</u>은 법학자예요. 그리고 <u>오른쪽</u>은 노예해방을 부르짖는 사회운동가예요. 우선, 왼쪽은 가발이 풍성하지만 실제 얼굴에는 털이 거의 없어요. 즉, 군더더기가 없군요. 그런데 세상 법도 마찬가지랍니다. 이리저리 꼬아버리면 코에 걸면 코걸이, 귀에 걸면 귀걸이가 되는 등 이해타산에 입각하여 자의적으로 해석될 뿐이죠. 반면에 <u>오른쪽</u>은 그야말로 머리카락과 눈썹 그리고 수염이 난리가 났어요. 도무지 가만있으면 안 되겠더라고요. 즉, 세상에 저항하며 할 말은 다 해야죠. 그러지 않으면 금세 세상은 뒷걸음질 치거든요. 결국에는 먼저 내가 움직이는 게 중요해요.

⊙ 극화된 얼굴

앞으로 극화된 얼굴, 주목해주세요.

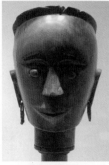

Puppet Head
(Si Gale-gale), Toba
Batak people, Sumatra,
Indonesia, late
19th-early 20th century

Figure, possibly Vanua
Lava Island, Banks
Islands, Vanuatu, late
19th-early 20th century

• 눈썹을 제외하곤 털이 거의 없다. 따라서 집중력
이 강하다.

• 온몸이 털로 뒤덮였다. 따라서 신경 쓸 게 많다.

<u>왼쪽</u>은 눈썹을 제외하면 털 한 올 없이 깔끔해요. 즉, 바탕이 깨끗해서 그런지 이목구
비가 부담 없이 활개를 치네요. 마치 투명한 연못 속을 들여다보는 것만 같아요. 서로서
로 딱 떨어져 있으니 하나하나 정확한 묘사가 가능하겠군요. <u>오른쪽</u>은 마치 온몸이 털로
뒤덮인 것만 같아요. 얼굴을 만져보면 엄청 쓸릴 듯하고요. 발 디딜 틈도 없이 밀도 높게
꽉꽉 들이 차 있는 느낌이네요. 깊은 진흙탕에 발을 담근 듯 눈코입도 여기서 헤어나기
힘들 것만 같아요. 서로서로 꽉 조여 있으니 나 홀로 독립할 생각은 아예 하질 마세요.

Ritual Dish
(Daveniyaqona),
Fiji, early 19th century

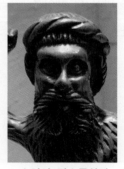

Wild Man, Flemish,
16th century

• 코와 턱에 수염이 없다. 따라서 단순 명료하다.

• 수염이 덥수룩하다. 따라서 적극적이다.

<u>왼쪽</u>은 코와 턱에 수염이 없어 휑하니 담백하고 시원하네요. 코는 큰데 뭉툭하고 인중
은 길며 입이 삐죽한 데다가 이마는 무겁게 눈을 짓누르니 지금 이 자리에서 감당해야
할 책임이 분명한 모양이에요. 그럼 진중해야죠. <u>오른쪽</u>은 수염이 덥수룩하고 흩날리니

복잡하고 화려하네요. 부릅뜨며 놀란 눈이 빤히 세상을 쳐다보고 양쪽 광대뼈가 모이며 코를 딱 잡아주니 이곳저곳 책임져야 할 사안들이 우후죽순 몰려드는 모양이에요. 그럼 맞서야죠.

Mask, Tlingit, Alaska, 1820–1840

Head of a Bes–Image, probably from Bubastis, BC 4th century(?)

• 눈썹을 제외하곤 털이 없이 매끈하다. 따라서 경계심이 강하다.

• 문어발같이 수염이 내려왔다. 따라서 활동이 왕성하다.

왼쪽은 숯검댕이 눈썹을 제외하면 마치 뜨거운 물에 몸을 불려 묵은 때 없이 잘도 밀은 듯 참 말끔하네요. 그러고 보니 그나마 눈썹은 피하려 했는데 좌측이 그만 파도에 좀 쓸려갔군요. 아이구, 아까워라. 그만큼 가진 게 몇 개 없거든요. 그래서 더더욱 잘 간수해야죠. 오른쪽은 수염이 척척 가닥별로 말려 내려오니 마치 문어발 같군요. 볼과 코 그리고 입과 미간이 수염을 비집고 밀쳐내며 한껏 솟아나는 게 참 고생 많으셔요. 수염 관리는 또 어떻고요? 아이고, 이것도 노동이네요. 부산하게 열심히 살려면 그만큼 더 힘을 내야죠.

Mask: Female Figure (Karan–Wemba), Burkina Faso, Mossipeoples, 19th–20th century

Workshop of Riccio (Andrea Briosco), Seated Satyr with a Shell, 1520–1530

• 얼굴에 털이 거의 없다. 따라서 마음을 비운다.

• 눈썹과 머리가 꼬여 요동친다. 따라서 실행정신 이 투철하다.

왼쪽은 자고 일어나 거울을 보니 '어, 내 털 다 어디 갔지?'라며 황망해하는 느낌이에요. 그러고 보니 여기저기 뒤져봐도 이제는 더 이상 가진 게 없어요. 즉, 아무리 털어도 먼지 한 점 없겠군요. 거, 인생 참 깔끔하네요. 물론 이와 같이 비워내면 장점도 많지요. 오른쪽은 자고 일어나 거울을 보니 '어, 왜 이렇게 덥수룩해, 도대체 이거 어쩔 거야?'라며 되레 성을 내네요. 이를테면 눈썹이 수직으로 활활 타며 연기를 내뿜는 게 정말 대책 없어요. 즉, 아무리 불을 꺼도 어차피 끝이 없겠군요. 거, 인생 참 꼬였어요. 물론 열심히 살다 보면 장점도 크지요.

Standing Figure, Ecuador, Jama-Coaque, 1st-5th century

Shou Lao(the Taoist God of Longevity), French, Chantilly, 1735-1740

• 얼굴이 희멀건 하니 말쑥하다. 따라서 정적이다.

• 눈썹과 수염이 빽빽하며 가지런하다. 따라서 호탕하다.

왼쪽은 털 한 올 남기지 않고 다 뽑아버린 느낌이에요. 그러려면 끊임없이 관리해야 죠. 솔직히 쓸데없는 일에 발을 담그면 만사가 귀찮거든요. 결국에는 오늘도 내일도 나를 챙겨야 우리가 살아요. 오른쪽은 털이 자라는 대로 그냥 방치한 느낌이에요. 지가 무럭무럭 자란다는데 굳이 막지는 말아야죠. 쓸데없이 단속하기 시작하면 만사가 힘들어져요. 결국에는 오늘도 내일도 우리를 챙겨야 내가 살아요.

<담농(淡濃)도상>: 구역이 듬성하거나 빽빽한

●● <음양상태 제4법칙>: '밀도'
 - <담농비율>: 담(-1점), 중(0점), 농(+1점)

분류	기준	음기			잠기	양기		
		음축	(-2)	(-1)	(0)	(+1)	(+2)	양축
상 (상태狀, Mode)	밀도 (密屠, density)	담 (묽을淡, light)		담	중	농		농 (짙을濃, dense)

지금까지 여러 얼굴을 살펴보았습니다. 아무래도 생생한 예가 있으니 훨씬 실감나죠? 〈담농표〉 정리해보겠습니다. 우선, '잠기'는 애매한 경우입니다. 구역이 너무 듬성하지도 빽빽하지도 않은. 그래서 저는 '잠기'를 '중'이라고 지칭합니다. 주변을 둘러보면 듬성하지도 빽빽하지도 않은 적당한 얼굴, 물론 많습니다.

그런데 털 하나 없이 말쑥한 얼굴을 찾았어요. 그건 '음기'적인 얼굴이죠? 저는 이를 '담'이라고 지칭합니다. 그리고 '−1'점을 부여합니다. 한편으로 털이 수북하니 부산한 얼굴을 찾았어요. 그건 '양기'적인 얼굴이죠? 저는 이를 '농'이라고 지칭합니다. 그리고 '+1점'을 부여합니다. 참고로 〈담농표〉도 다른 '얼굴상태표'와 마찬가지로 기본적인 점수 폭은 '−1'에서 '+1'까지입니다.

여러분의 전반적인 얼굴 그리고 개별 얼굴부위는 〈담농비율〉과 관련해서 각각 어떤 점수를 받을까요? (턱수염을 만지며) 깎아야 하나? 이제 내 마음의 스크린을 켜고 얼굴 시뮬레이션을 떠올리며 〈담농비율〉의 맛을 느껴보시겠습니다.

지금까지 '얼굴의 〈담농비율〉을 이해하다' 편 말씀드렸습니다. 앞으로는 '얼굴의 〈습건비율〉을 이해하다' 편 들어가겠습니다.

02 얼굴의 <습건(濕乾)비율>을 이해하다: 피부가 촉촉하거나 건조한

<습건비율> = <음양상태 제5법칙>: 재질
습할 습(濕): 음기 (피부가 촉촉한 경우)
마를 건(乾): 양기 (피부가 건조한 경우)

이제 5강의 두 번째, '얼굴의 <습건비율>을 이해하다'입니다. 여기서 '습'은 습할 '습' 그리고 '건'은 마를 '건'이죠? 즉, <u>전자</u>는 피부가 촉촉한 경우 그리고 <u>후자</u>는 피부가 건조한 경우를 지칭합니다. 들어가죠.

<습건(濕乾)비율>: 피부가 촉촉하거나 건조한

●● <음양상태 제5법칙>: '재질'

<습건비율>은 <음양상태 제5법칙>입니다. <음양상태>의 마지막 법칙이네요. 이는 '재질'과 관련이 깊죠. 그림에서 <u>왼쪽</u>은 '음기' 그리고 <u>오른쪽</u>은 '양기'. <u>왼쪽</u>은 습할 '습', 즉 피부가 촉촉한 경우예요. 여기서는 마치 물기 가득한 토양처럼 알아서 영양분이 넘쳐나는 느낌이네요. 즉, 비단결 같이 좔좔 기름기가 흘러요. 풍족한가요? 반면에 <u>오른쪽</u>은 마를 '건', 즉 피부가 건조한 경우예요. 여기서는 마치 메마른 토양처럼 살기 위해서는 결의가 필요한 느낌이네요. 즉, 푸석푸석 표면이 까칠해요. 황량한가요?

<습건(濕乾)도상>: 피부가 촉촉하거나 건조한

●● <음양상태 제5법칙>: '재질'

음기 (노비 우위)	양기 (청비 우위)
습기 차 물오른 상태	건조하니 메마른 상태
주의력과 세심함	강제력과 투박함
연약함과 보호본능 자극	과감함과 투지
감상을 지향	경계를 지향
자기애가 과도함	무감각함

〈습건도상〉을 한 번 볼까요? 왼쪽은 얼굴 피부가 전반적으로 빛나고 투명한 느낌이에요. 피부가 탱탱하고 자신을 과시하는 게 생명력이 넘치는 듯하네요. 반면에 오른쪽은 얼굴 피부가 전반적으로 무겁고 불투명한 느낌이에요. 피부가 거칠어 거칠 것이 없는 게 웬만한 세상 풍파에는 흔들리지 않을 듯하네요. 유심히 도상을 보세요. 실제 얼굴의 예가 떠오르시나요?

구체적으로 박스 안을 살펴보자면 왼쪽은 습기를 머금었잖아요? 그러니 마음도 한껏 물이 올라 보여요. 이를 특정인의 기질로 비유하면 매사에 자기 피부를 보호하며 주의력과 세심함이 길러졌네요. 즉, 평상시 연약하게 보여 알게 모르게 보호 본능을 자극하는 성격이에요. 그러다 보니 감상적인 상황에 익숙해요. 그런데 자기애가 과도하면 편파적일 수 있어요. 주의해야죠.

반면에 오른쪽은 건조하잖아요? 그러니 마음도 바짝 메말라 보여요. 이를 특정인의 기질로 비유하면 피부 보호에 너무 연연하지 않다 보니 강제력이 넘치는 게 투박하네요. 즉, 평상시 일 처리를 과감하게 하며 투지를 불살라요. 그러다 보니 위험한 상황에 대비하여 항상 경계심을 늦추지 않죠. 그런데 주변에 너무 무감각하면 반발이 심해질 수 있어요. 주의해야죠.

이제 〈습건비율〉을 염두에 두고 여러 얼굴을 예로 들어 함께 살펴보겠습니다. 본격적인 얼굴 여행, 시작하죠.

♡ 눈

앞으로 눈, 주목해주세요.

Rembrandt Peale
(1778－1860), Michael
Angelo and Emma Clara
Peale, 1826

Rembrandt van Rijn
(1606－1669), Woman
with a Pink, Early 1660s

- 눈이 그렁그렁하니 촉촉하다. 따라서 수용적이다.
- 눈이 수분이 부족하니 건조하다. 따라서 배타적이다.

왼쪽은 작가의 아홉 명 자식 중 막내예요. 그리고 오른쪽은 작가가 그린 부부 중에 부인이에요. 우선, 왼쪽은 눈에 그렁그렁 눈물이 맺힌 게 흥건하니 촉촉해요. 게다가 피부가 무결점인 듯 촉촉하고 부드러우니 마음도 여유롭고 풍족해 보여요. 그리고 얼굴은 길지만 눈과 눈썹이 크고 활짝 핀 모습에 바라는 게 명확하네요. 워낙 구김살이 없으니 굳이 배배 꼴 일이 없는 거죠. 그런데 턱 끝에 수직 주름이 잡히니 '이거야, 내가 바라는 게'라는 식의 방점을 찍는군요. 즉, 평상시 적당히 요구하며 천천히 즐기면 되겠어요. 반면에 오른쪽은 눈에 수분이 부족한 게 피로하니 빡빡해 보여요. 인공눈물이 필요한가요? 게다가 피부가 많이 노쇠한 듯 건조하고 굴곡지니 마음도 단단하고 영글어 보여요. 그리고 역삼각형 얼굴에 윗 이마가 돌출하고 눈빛이 그렁그렁한 게 별의별 생각이 많은 데다가 진한 비애도 느껴지네요. 그런데 콧대가 곧고 코끝이 튀어나오며 턱은 쑥 들어가니 지금 당장 원하는 것을 얻지 못하면 억장이 무너질 기세예요. 즉, 평상시 마음이 간절하니 인생의 깊은 맛을 잘 음미하겠어요.

Jean Mare Nattier
(1685–1766), Madame
Marsollier and Her
Daughter, 1749

Portrait of a Woman,
Age 33, 1785

• 눈에 눈물이 고였다. 따라서 감정적이다. • 눈에 눈물이 메말랐다. 따라서 냉혹하다.

　왼쪽은 부유한 상인과 결혼한 귀족 엄마와 딸의 초상화 중에 딸이에요. 그리고 오른쪽은 인종이 섞인 33세 여자예요. 작가는 신원미상이에요. 우선, 왼쪽은 눈에 눈물이 고여 있어요. 감동의 눈물을 흘렸나요? 게다가 피부에서는 그야말로 번쩍번쩍 광이 나네요. 볼은 붉게 물든 게 혈액순환이 잘 되니 참 건강해 보여요. 그리고 눈과 콧볼이 비대칭이니 장난기도 넘쳐요. 물질적으로만 유복한 게 아니라 마음도 그러한 것만 같아요. 반면에 오른쪽은 눈에 눈물이 메말랐어요. 빤히 바라보는 눈매가 한 성격 하나요? 게다가 피부가 건조하니 질기고 탄탄해 보이네요. 얼굴 전체에 걸쳐 비교적 색상이 균일하고 중간 색조가 강하니 감정의 동요는 적어 보이구요. 콧볼과 광대는 큰데 돌출된 입술은 굳게 닫혀 있으면서도 미소를 잃지 않으니 자신감이 넘칠 뿐만 아니라 때로는 냉혹할 정도예요.

Jean Auguste
Dominique Ingres
(1780–1867), The
Virgin Adoring the
Host, 1852

Gilbert Stuart
(1755–1828), Mrs.
Andrew Sigourney, about
1820

• 눈두덩이가 통통하다. 따라서 차분하다. • 눈두덩이가 홀쭉하다. 따라서 자기주장이 강하다.

왼쪽은 기독교 성모 마리아예요. 그리고 오른쪽은 미국 보스톤의 명문가에 시집간 부인이에요. 우선, 왼쪽은 눈두덩이 통통하니 흠뻑 수분을 머금었어요. 마치 언제나 지원군이 든든하니 사는 게 수월하고 유복해 보여요. 눈썹은 옅지만 높으며 코끝은 뾰족하고 입은 작지만 힘을 주니 굳이 말하지 않아도 마법처럼 알아서 일이 풀릴 것만 같네요. 반면에 오른쪽은 눈두덩이 홀쭉하니 수분기가 많이 빠졌네요. 마치 주변의 도움이 부족하니 스스로 살 길을 찾아야만 하는 모양이에요. 눈썹이 낮고 콧대과 입술, 턱은 살집이 부족한데 굳게 입을 닫고 빤히 쳐다보니 자꾸 대면하며 강하게 의사를 개진해야지만 비로소 바라는 대로 일이 풀릴 것만 같아요.

Kneeling Virgin, Italian, Abruzzo, 1475−1500

Marble Portrait Bust of the Empress Sabina, Roman, Hadrianic period, 122−128

• 눈두덩이 높으며 윤택하다. 따라서 관대하다.

• 눈두덩이 작고 낮으며 말랐다. 따라서 바라는 바가 명확하다.

왼쪽은 기독교 성모 마리아예요. 그리고 오른쪽은 로마 황제 하드리안의 부인, 사비나 왕비예요. 우선, 왼쪽은 눈두덩이 크고 높고 윤택하며 촉촉해요. 그런데 너무 커서 무거운지 곧 편안한 단잠에 빠질 듯이 눈꺼풀이 감기는 형국이에요. 게다가 이마는 둥글고 볼은 크고 홍조를 띠며 입 주변도 수분을 머금으니 평상시 가진 것이 상당해 보여요. 잘 활용해야죠. 반면에 오른쪽은 눈두덩이 작고 낮고 마르며 건조해요. 마치 밤을 지새우며 계속 눈을 뜨고 있어야만 하는 양, 눈꺼풀이 긴장하며 단단해진 형국이에요. 게다가 이마와 광대뼈는 단단하고 콧대와 코끝은 날카로우며 콧볼이 얇게 서고 입이 작으니 집중력과 성취욕 그리고 결의가 남달라 보여요. 잘 판단해야죠.

Seated Buddha, Thailand, late 15th – 16th century

Standing Buddha, Thailand, Haripunjayastyle, 11th century

• 눈두덩이 튼실하다. 따라서 온화하다.　　• 눈두덩이 작고 말랐다. 따라서 적극적이다.

　　왼쪽과 오른쪽 모두 불교 부처님이에요. 우선, 왼쪽은 눈두덩이 크고 튼실해 보여요. 퉁퉁하고 보드라우니 편안하게 눈을 보호해 주겠어요. 즉, 가능하면 매사에 별 탈 없이 유순하게 흘러가는 형국이네요. 물론 콧대가 가늘고 곧으며 귓불이 길게 처지고 모이듯이 때로는 '항상 같을 순 없지'라는 식으로 엄중한 조치도 필요하겠죠. 반면에 오른쪽은 눈두덩이 작고 말라보여요. 단단하고 빽빽하니 종종 눈을 자극하겠어요. 즉, 매사에 긴장하며 문제를 극복하려 노력하는 형국이네요. 물론 수평으로 긴 일자 눈썹과 수직으로 긴 귀가 흐느적흐느적 춤을 추듯이 때로는 '좋은 게 좋은 거지'라는 식으로 슬렁슬렁 넘어가기도 해야겠죠.

♡ 코

앞으로 코, 주목해주세요.

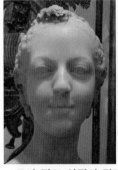

Jean Baptiste Pigalle (1714 – 1785), Bust of Marquise de Pompadour, 1748 – 1751

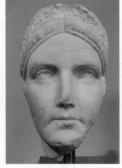

Marble Portrait, probably of Matidia, Niece of the Emperor Trajan and Mother of Sabina, Wife of the Emperor Hadrian, Roman, 117 – 138

• 코가 작고 살집이 많다. 따라서 수평적인 인간관　• 코가 골질이 우세하다. 따라서 수직적인 인간관
　계를 선호한다.　　　　　　　　　　　　　　계를 선호한다.

왼쪽은 귀족 부인으로 30살의 모습이에요. 그리고 오른쪽은 로마 황제, 트라야누스의 조카딸로 그 이후에 로마 황제가 된 하드리안의 부인, 사비나 왕비의 엄마예요. 우선, 왼쪽은 코는 작고 짧지만 살집이 많아요. 그리고 피부도 촉촉하고 고우니 부드러운 곡선을 그리는 게 개인적으로 편안한 관계를 지향하는 느낌이에요. 촉촉한 볼과 입술 그리고 둥근 이마 또한 이를 강조하네요. 튀어나온 윗 이마를 보면 정도 많아요. 반면에 오른쪽은 골질이 우세한 코예요. 즉, 콧볼은 얇고 작은데 콧대가 강해서 모가 났어요. 그리고 피부도 건조하고 까칠하니 사회적으로 대결구도에 익숙한 느낌이에요. 눈 모양 아래가 직선적이고 눈동자는 치켜뜨며 얇은 입술은 꽉 다무니 더욱 그렇네요.

♥ 입

앞으로 입, 주목해주세요.

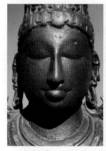

Standing Vishnu, India (Tamil Nadu), Chola period, third quarter 10th century

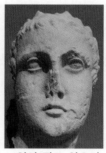

Limestone Head of a Youth Wearing a Double Wreath, Cypriot, BC early 2nd century

• 입술이 크고 두꺼우며 촉촉하다. 따라서 감정이 입에 능하다.

• 입이 작고 얇으며 메말랐다. 따라서 저돌적이다.

왼쪽은 힌두교 유지의 신, 비슈누예요. 그리고 오른쪽은 신원미상의 젊은이예요. 우선, 왼쪽은 큰 입에, 특히 아랫입술이 매우 두껍고 잔뜩 수분을 머금으니 참으로 방방해요. 게다가 전반적으로 얼굴에 살집이 우세하고 줄줄 기름기가 흘러 마음도 윤택해 보여요. 물론 지그시 눈을 감고 콧대가 곧으며 얼굴이 균형 잡혀 매사에 신중한 듯하네요. 감정이입에도 능하고요. 반면에 오른쪽은 작은 입에 입술이 얇고 수분이 부족해 갈라지고 튼 형국이에요. 게다가 전반적으로 얼굴에 살집이 있지만 눈두덩이 빈약하고 푸석하며 까칠하니 마음도 황량해 보여요. 물론 눈을 치켜뜨고 턱에 힘을 주며 이마의 가로와 눈동자 사이가 넓으니 열심히 세상을 관찰하는 듯하네요. 자기표현에도 능하고요.

♡ 이마

앞으로 이마, 주목해주세요.

Olin Levi Warner
(1844–1896), J. Alden
Weir, 1880

Virgin and Child,
French, probably
Lorraine, 1300–1320

• 이마가 번들거린다. 따라서 자기애가 강하다.　• 이마가 푸석하다. 따라서 무감각하다.

왼쪽은 미국 작가예요. 이 작품을 만든 작가와 함께 협회를 이끌었어요. 그리고 오른쪽은 기독교 성모 마리아예요. 우선, 왼쪽은 얼굴에 살집이 부족한 골질 우위라서 각이 졌어요. 그런데 유난히 피부가 번들거려요. 즉, 기름기가 많은 피부예요. 한편으로 굳게 입을 다물고 눈빛은 날카롭네요. 그리고 보니 땀에 몸이 끈적거리듯이 감정도 풍부해요. 감상적으로 자기애에 빠지며 도전적인 인생을 즐기는 거죠. 반면에 오른쪽은 얼굴에 살집이 많은 육질 우위라서 둥그레요. 그런데 유난히 피부가 푸석거려요. 즉, 기름기가 적은 피부예요. 그래서 그런지 입이 굳고 눈빛은 단단하네요. 그리고 보니 몸에 땀이 잘 안 나듯이 감정도 메말랐어요. 수많은 시련을 감내하며 면역이 생긴 거죠.

앞으로 턱, 주목해주세요.

Paul Wayland Bartlett
(1865 – 1925), Bohemian
Bear Tamer, 1885 – 1887

Male Deity, probably
Padmapani, Indonesia
(Java), Late 9th century

• 큰 턱에 기름기가 흐르니 윤택하다. 따라서 이
타적이다.

• 날카로운 턱에 피부가 메말라 갈라졌다. 따라서
거리낄 게 없다.

　왼쪽은 현재 곰을 훈련시키고 있는 동물 조련사예요. 그리고 오른쪽은 남신이에요. 모
든 부처님의 자비를 형상화한 보살, 파드마파니로 추정돼요. 우선, 왼쪽은 머리결과 얼굴
그리고 몸 전체에 좔좔 기름기가 흘러요. 아마 목욕할 시간도 없이 더위 속에서 열심히
일하느라 흠뻑 땀에 젖은 지 오래된 모양이에요. 하지만 넓은 광대뼈와 하관 그리고 턱
을 가득 메우는 긍정의 미소에서처럼 자기보다 상대방을 먼저 고려하는 자세가 몸에 배
어 있네요. 그래야 상대방이 마음의 문을 여니까요. 존경스럽습니다. 반면에 오른쪽은 피
부가 메말라 갈라지는 현상이 정말 심해요. 아마 보습크림을 바를 시간도 없이 중생들에
게 자비를 베풀다 보니 정작 자기 자신은 심신이 문드러지네요. 살신성인이랄까요? 마치
자신을 녹여 불을 밝히는 촛불과도 같네요. 존경스럽습니다.

앞으로 볼, 주목해주세요.

Francisco de Zurbarán
(1598 – 1664), The
Young Virgin,
1632 – 1633

Workshop of Ugolinoda
Siena (Ugolinodi Nerio,
? – 1339/49?), Madonna
and Child, 1325

• 투실투실 볼이 크며 광이 난다. 따라서 온화
하다.

• 볼에 수분이 적고 길며 가파르다. 따라서 냉엄
하다.

왼쪽과 오른쪽 모두 기독교 성모 마리아예요. 우선, 왼쪽은 엄청 볼이 크고 광나는데
마치 풍선이 터질 것만 같이 수분이 꽉 차 있는 데다가 둥글며 홍조마저 띠어요. 게다가
위로 치켜뜬 눈은 절절하니 금세 눈물을 쏟을 듯이 그렁그렁하고요. 즉, 가능성을 꿈꾸
며 비료를 아낌없이 듬뿍 섞은 튼실한 토양이 느껴져요. 반면에 오른쪽은 볼이 넓고 홍
조도 있지만 상대적으로 수분이 적고 아래로 가파르게 한참을 떨어지며 색상이 균일한
편이에요. 게다가 옆으로 쳐다보는 눈은 초탈하니 감정의 동요가 없어 보여요. 즉, 결코
밀려서는 안 된다는 결의에 긴 세월을 갈아 넣은 칼자루가 느껴져요.

John Quincy Adams
(1830 – 1910), William
Tilden Blodgett, 1865

Terracota Head of a
Man Wearing a Wreath,
Cypriot, BC 4th century

• 볼이 윤택하고 살집이 많다. 따라서 이해심이
넘친다.

• 볼이 평평하며 건조하다. 따라서 각박하다.

왼쪽은 미국 맨해튼의 사업가예요. 그리고 오른쪽은 신원미상의 남자예요. 우선, 왼쪽은 광대뼈가 발달하고 선명하게 팔자주름이 개방되며 볼이 윤택하고 탱글탱글 살집이 많으니 활짝 자신을 드러내요. 콧대가 넓고 코끝이 방방하니 이와 잘 조응하고요. 즉, 자신감과 재능이 예사롭지 않아요. 그런데 이마와 턱은 살집이 적고 각지며 단단하니 강단도 있군요. 반면에 오른쪽은 상대적으로 광대뼈가 드러나지 않고 팔자주름도 없는데 볼이 건조하니 있는 듯 없는 듯 애써 자신을 드러내지 않아요. 이를테면 무표정인 게 무슨 생각을 하는지 혹은 어떤 패를 가지고 있는지 도무지 알 길이 없네요. 하지만 눈과 입이 명료하고 꼬불꼬불 털이 얽히고설키니 계획하는 일은 많군요.

♥ 피부

앞으로 피부, 주목해주세요.

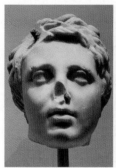

Marble Head of a Boy, Roman, Early Imperial, 1st century

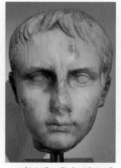

Stone Head of a Julio-Claudian Youth, possibly Gaius Caesar, Roman, BC 5 or later

• 피부가 맑고 촉촉하다. 따라서 따뜻하다.

• 피부에 때가 탔으며 수직선이 있다. 따라서 냉담하다.

왼쪽은 신원미상의 어린 소년이에요. 그리고 오른쪽은 로마의 정치가, 가이우스 카이사르의 어린 모습으로 추정돼요. 훗날에 그는 권력의 정점에서 공화정 옹호파들의 칼에 찔려 숨졌어요. 우선, 왼쪽은 피부가 맑고 촉촉하니 광이 나요. 스스로 빛을 발산할 것만 같은 느낌이에요. 물론 아기들은 통상적으로 이와 같은 무결점 피부를 가지고 있어요. 그런데 나도 모르게 거울을 보고는 자신의 생명력에 스스로도 깜짝 놀라는 것만 같군요. 눈빛은 마치 '찬란한 내 인생이여'라며 절로 찬양이 나오는 듯하고요. 살다 보면 자기애, 중요하죠. 반면에 오른쪽은 수직으로 피부에 밑줄이 쳐 있어요. 그리고 상대적으로 광이 많이 죽은 게 급속도로 세상의 때가 탄 것만 같아요. 정치적으로 안 좋은 꼴을 너무 많

이 봤나요? 배신과 모략을 숱하게 경험하며 '이제는 정말 아무도 믿지 말아야지'라고 되뇌는 등, 굳은살이 마음에 배겼나요? 눈빛은 마치 '악령아 혹은 쓰레기야. 좋게 말할 때 물러가라'라며 경고를 날리는 것만 같군요. 살다 보면 자기보호, 필요하죠. 그러고 보면 아이라고 다 같은 아이가 아니에요.

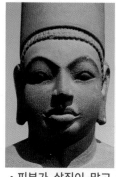

Standing Four-Armed Vishnu, Vietnam (Mekong Delta area), second half of the 7th century

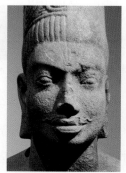

Standing Hari-Hara, Cambodia or Vietnam, late 7th-early 8th century

• 피부가 살집이 많고 단단하며 수분이 가득하다. 따라서 편안하다.

• 피부가 수분이 부족하여 푸석거린다. 따라서 뚝심이 넘친다.

__왼쪽__은 힌두교 유지의 신, 비슈누예요. 그리고 __오른쪽__은 하리하라로 힌두교 유지의 신, 비슈누와 파괴의 신, 시바가 합체된 모습이에요. 우선, __왼쪽__은 피부에 살집이 많고 단단한데 수분을 많이 머금었어요. 즉, 야리야리하기보다는 탄력이 예사롭지 않으니 통통 튀는 생명력이 넘쳐요. 게다가 한껏 눈썹을 치켜 올리고 눈동자와 아랫입술은 돌출했는데 덩실덩실 윗입술이 호기롭게 춤을 추니 그야말로 상처가 잘 생기지 않고, 혹시 생기더라도 순식간에 아물 것만 같은 배짱에 호기롭네요. 그런데 의리는 강해 보여요. 반면에 __오른쪽__은 피부에 살집이 많은데 수분이 부족해서 푸석거려요. 즉, 피부가 두꺼워 속은 단단한데 세월 풍파에 겉이 마모되니 연륜이 느껴져요. 게다가 단단한 이마에 눈동자와 아랫입술은 돌출했는데 꼬물꼬물 얇고 긴 콧수염이 꿈틀거리니 그야말로 백전노장의 슬기와 아직 녹슬지 않은 체력이 합쳐져 왕년 못지않은 솜씨가 두렵네요. 이제는 피도 눈물도 없어 보여요.

Sir Henry Raeburn
(1756 – 1823), William
Fraser of Reelig
(1784 – 1835), 1801

Attributed to Corneille
de Lyon (1500 – 1575),
Portrait of a Bearded
Man in Black,
1535 – 1540

• 피부가 촉촉하다. 따라서 무던하고 순수하다.

• 피부가 마르고 얇다. 따라서 앙칼지니 의문이 많다.

 <u>왼쪽</u>은 귀족 가문의 아들로 17세 때의 모습이에요. 추후에 그는 안타깝게도 인도 델리에서 공무 수행 중에 암살당했어요. 그리고 <u>오른쪽</u>은 신원미상의 남자예요. 우선, <u>왼쪽</u>은 아직 소년인 데다가 타고난 피부 결을 지녔는지 정말 촉촉해요. 홍조를 띤 볼과 붉은 입술도 둘째가라면 서럽겠어요. 그윽한 눈빛과 두꺼운 입술은 한껏 감상적이고 긴 코와 균형 잡힌 얼굴은 신중해 보여요. 가진 게 너무 많아 오히려 반감이 들 지경이군요. 그러면 부담스럽죠. 반면에 <u>오른쪽</u>은 지긋이 나이도 들었고 마른 편이라 피부가 얇고 건조해요. 전반적으로 얼굴은 비슷한 색상에 중간 색조 일색이고요. 메마른 눈두덩과 각진 광대뼈, 들어간 코 바닥과 튀어나온 하관 그리고 삐죽삐죽한 수염에 결정적으로 치켜 뜬 눈빛을 보면 무언가에 반감을 가진 마냥 뭔가 매섭네요. 그러면 부담스럽죠.

David Bailly
(about 1584 – 1657),
Portrait of a Man,
possibly a Botanist

Giovanni di Paolo
(1398 – 1482), Saint
Ambrose, 1465 – 1470

• 피부가 매끈하다. 따라서 너그럽다.

• 피부가 많이 상했다. 따라서 화끈하다.

 <u>왼쪽</u>은 식물학자예요. 그리고 <u>오른쪽</u>은 기독교 성자 암브로시우스예요. 우선, <u>왼쪽</u>은 나이가 들었지만 평상시 관리가 잘 되었는지 피부 참 매끈해요. 눈가주름을 보면 연민의 정도 넘치고요. 게다가 이마는 넓고 둥그니 속이 참 깊네요. 오랜 세월, 나름대로 정에

죽고 정에 살았어요. 사람이 다 그렇죠, 뭐. 반면에 <u>오른쪽</u>은 나이가 들며 피부가 많이 상했어요. 눈가주름을 보면 내려가고 올라간 게 오랜 세월 울고 웃었군요. 그동안 좋고 싫은 일을 얼마나 많이 겪었겠어요. 그래도 미간 주름부터 코끝까지 쭉 뻗으며 입이 작고 오므려진 게 지킬 건 항상 지켰어요. 믿으면 다 그렇죠.

⊘ 극화된 얼굴

앞으로 극화된 얼굴, 주목해주세요.

Female Figure ('Otua Fefine) Representing the Deity, Tonga, early 19th century

Female Figure, Mail, Bamana peoples, 19th – 20th century

• 피부가 광이 난다. 따라서 수용적이다.　　• 피부가 갈라졌다. 따라서 반발한다.

　<u>왼쪽</u>은 그야말로 피부가 광이 나요. 도대체 평상시에 뭘 먹어 그런 걸까요? 지그시 눈을 감고 깊이 생각하는 게 마치 생각할 거리가 풍족한 듯해요. 그런데 눈과 입이 일자에 엄청 입이 작으니 속마음을 다 드러내진 않겠군요. 그래도 쫑긋 작은 귀가 올라간 게 집중력과 호기심이 느껴지네요. <u>오른쪽</u>은 그야말로 쩍쩍 피부가 갈라져요. 평상시 어떻게 지내서 그런 걸까요? 거의 눈이 붙을 정도로 몹시 집중하지만 딱히 건질 재료가 없는 듯해요. 게다가 이목구비가 모두 삐뚤고 얼굴형이 길쭉하니 근심 걱정이 많군요. 그래도 중심을 잃지 않으니 곧 합당한 길을 찾겠죠.

Seated King, probably Herod, South Netherlandish, about 1300 – 1350

Shinto Deity as a Seated Courtier, Heian period (794 – 1185), 11th – 12th century

• 백옥같이 피부가 담백하다. 따라서 다정하다.　• 피부가 우둘투둘하다. 따라서 한 성격한다.

　　왼쪽은 피부에 기름기가 많진 않지만 그래도 담백한 백옥이에요. 그래서 그런지 고요한 가운데 자신감이 넘치는 느낌이네요. 눈은 얇고 볼이 평평하며 광대가 발달하니 고집도 셀 것만 같아요. 그래도 맑고 부드러운 피부가 기본적으로 분위기를 환하게 만들어줘요. 오른쪽은 피부에 기름기가 부족한지 푸석푸석 우둘투둘해요. 그래서 그런지 숨죽이는 가운데 무언가 속에서 이글이글 타오르는 느낌이에요. 눈 사이가 좁고 울퉁불퉁하며 코끝과 콧볼이 크고 통통하니 한 번 정한 목표물은 끝까지 쫓는 등, 극적인 드라마를 많이 쓰겠어요.

Terracotta Vase in the Form of a Black – Aftrican Youth's Head, Etruscan, BC 4th century

Mirror – Bearer, Mexico of Guatemala, Maya, 6th century

• 피부에 물이 올랐다. 따라서 생기가 돈다.　• 피부가 세로로 갈라졌다. 따라서 전운이 감돈다.

　　왼쪽은 눈과 눈동자는 벌어지고 눈빛은 아래를 향하니 풀이 죽은 듯이 딴 생각에 빠져 있어요. 그런데 피부는 마치 '물오른 나, 당장 봐라'라는 듯이 활개를 치네요. 즉, 자랑스러움에 승리의 V자를 그리는 것만 같아요. 게다가 이마뼈가 발달하고 코는 짧으며 입술이 방방하니 원래 눈물이 많지만 때로는 통통 뛰는 활발함도 숨어있어요. 오른쪽은 턱을 쳐들고 곁눈질로 쏘아보는 눈빛이 마치 '이것 봐라'라며 기고만장한 듯해요. 그런데

피부는 '정말 갈 데까지 다 갔구나'라는 식의 위기감이 서려 있네요. 즉, 위태위태한 삶의 벼랑 끝 역정처럼 느껴져요. 게다가 볼에 살집이 없고 입술이 말려 들어가며 콧부리가 움푹 들어가니 원래 눈물은 없지만 그래도 깊이 인생의 무게를 체감하고 있어요.

Neeling Bearded Figure, Mexico, Olmec, BC 900–BC 400

Senufo Poro Figure, Senufo people, Tyebara group, 19th century

- 피부가 땀에 젖으니 촉촉하다. 따라서 유들유들 감상적이다.
- 피부가 메마르니 팍팍하다. 따라서 굳은살이 배긴 듯이 무감각하다.

<u>왼쪽</u>은 피부가 땀에 젖은 게 고스란히 그간의 노력이 드러나는 느낌이에요. 그런데 눈은 깊고 턱이 넓으며 안면이 눌린 삼각형 얼굴형이니 인생의 무게를 체감하며 멀리 내다보고 하루하루 열심히 살고자 노력하는 듯하네요. 때로는 눈물도 쏟지만 그래도 자신의 삶을 긍정하며 받아들이는 거죠. 그래야 힘이 나니까요. <u>오른쪽</u>은 피부에 땀이 나기는커녕 더욱 메마르니 여러모로 팍팍한 느낌이에요. 게다가 눈코입이 흐릿하고 코와 인중이 기니 뭐 하나 확실한 게 없이 사는 게 그저 심란하네요. 하지만 역삼각형 얼굴형에 곧은 볼과 턱 그리고 돌출한 입을 보면 그럼에도 불구하고 초월의 의지가 생생해요. 그러면 희망이 있는 거죠.

Half Figure, Democratic Republic of the Congo, Luba peoples, 19th–20th century

Standing Male Figure, Peru, Chimú, 1300–1470

- 피부에 기름기가 흐른다. 따라서 관용적이다.
- 피부가 갑옷처럼 딱딱하다. 따라서 소신 있다.

<u>왼쪽</u>은 피부가 비단처럼 미끈하진 않지만 그야말로 좔좔 기름기가 흘러요. 꿀단지에 빠진 양, 끈적끈적 점성이 높아 보이네요. 그런데 눈은 엄청 크고 벌어졌으며 역삼각형 얼굴형이니 꿈이 야무지고 기호도 확실해요. 턱만 잘 보호하면 재미있는 일이 많이 펼쳐지겠어요. <u>오른쪽</u>은 더 이상 피부에 수분이 남아있지 않은 게 그야말로 갑옷처럼 딱딱해졌어요. 가뭄에 땅이 메말라 비틀어진 것만 같아요. 그런데 이마뼈는 발달하고 콧부리와 팔자주름이 선명하니 주관이 뚜렷하고 현실인식이 냉철해요. 삶의 재료만 잘 찾는다면 할 수 있는 일이 많겠어요.

<습건(濕乾)표>: 피부가 촉촉하거나 건조한

●● <음양상태 제5법칙>: '재질'
- <습건비율>: 습(-1점), 중(0점), 건(+1점)

분류	기준	음기			잠기	양기		
		음축	(-2)	(-1)	(0)	(+1)	(+2)	양축
상 (상태狀, Mode)	재질 (材質, texture)	습 (젖을濕, wet)		습	중	건		건 (마를乾, dry)

지금까지 여러 얼굴을 살펴보았습니다. 아무래도 생생한 예가 있으니 훨씬 실감나죠? 〈습건표〉 정리해보겠습니다. 우선, '잠기'는 애매한 경우입니다. 피부가 너무 촉촉하지도 건조하지도 않은. 그래서 저는 '잠기'를 '중'이라고 지칭합니다. 주변을 둘러보면 촉촉하지도 건조하지도 않은 적당한 얼굴, 물론 많습니다.

그런데 촉촉하니 물광 피부를 가진 얼굴을 찾았어요. 그건 '음기'적인 얼굴이죠? 저는 이를 '습'이라고 지칭합니다. 그리고 '-1'점을 부여합니다. 한편으로 건조하니 우둘투둘한 얼굴을 찾았어요. 그건 '양기'적인 얼굴이죠? 저는 이를 '건'이라고 지칭합니다. 그리고 '+1점'을 부여합니다. 참고로 〈습건표〉도 다른 〈얼굴상태표〉와 마찬가지로 기본적인 점수 폭은 '-1'에서 '+1'까지입니다.

여러분의 전반적인 얼굴 그리고 개별 얼굴부위는 〈습건비율〉과 관련해서 각각 어떤 점수를 받을까요? (손바닥으로 볼을 쓸며) 보드랍나? 이제 내 마음의 스크린을 켜고 얼굴 시뮬레이션을 떠올리며 〈습건비율〉의 맛을 느껴 보시겠습니다.

지금까지 '얼굴의 〈습건비율〉을 이해하다' 편 말씀드렸습니다. 앞으로는 '얼굴의 〈후전

비율)을 이해하다' 편 들어가겠습니다.

03 얼굴의 〈후전(後前)비율〉을 이해하다: 뒤나 앞으로 향하는

〈후전비율〉 = 〈음양방향 제1법칙〉: 후전

뒤 후(後): 음기(뒤로 향하는 경우)
앞 전(前): 양기(앞으로 향하는 경우)

이제 5강의 세 번째, '얼굴의 〈후전비율〉을 이해하다'입니다. 여기서 '후'는 뒤 '후' 그리고 '전'은 앞 '전'이죠? 즉, 전자는 뒤로 향하는 경우 그리고 후자는 앞으로 향하는 경우를 지칭합니다. 들어가죠.

〈후전(後前)비율〉: 후전의 뒤나 앞으로 향하는

●● 〈음양방향 제1법칙〉: '후전'

〈후전비율〉은 〈음양방향 제1법칙〉입니다. 이는 '후전'과 관련이 깊죠. 그런데 엄밀히 말하면 〈음양방향〉이 아니라 〈얼굴방향〉이라고 해야겠으나, 워낙에 얼굴이 〈음양법칙〉의 기초로서 전형적이라 그냥 〈음양방향〉으로 부르기로 했습니다. 참고로 〈음양방향비율〉은 총 3개로 축약하여 5강과 6강에서 다룹니다. 그림에서 왼쪽은 '음기' 그리고 오른쪽은 '양기'. 왼쪽은 뒤 '후', 즉 뒤로 향하는 경우예요. 여기서는 마치 한 발 뒤로 물러서며 안전한 거리를 확보하는 느낌이네요. 아마 작전상 후퇴일 수도 있겠군요. 회피적인가요?

반면에 <u>오른쪽</u>은 앞 '전', 즉 앞으로 향하는 경우예요. 여기서는 마치 한 발 앞으로 다가오며 대적하는 느낌이네요. 아마 작전상 전진일 수도 있겠군요. 공격적인가요?

<후전(後前)도상>: 후전의 뒤나 앞으로 향하는

●● <음양방향 제1법칙>: '후전'

음기 (후비 우위)	양기 (전비 우위)
뒤로 숨는 상태	앞으로 드러내는 상태
준비성과 대비력	저돌성과 성취감
자존심과 신념	자긍심과 전시력
방어를 지향	공격을 지향
주저함	막 나감

〈후전도상〉을 한 번 볼까요? <u>왼쪽</u>은 눈썹 뼈, 코끝, 입 주변 등이 상대적으로 뒤로 향해요. 슬쩍 발을 빼는 얼굴이네요. 반면에 <u>오른쪽</u>은 이들이 앞으로 향해요. 발을 밀어 넣는 얼굴이네요. 유심히 도상을 보세요. 실제 얼굴의 예가 떠오르시나요?

구체적으로 박스 안을 살펴보자면 <u>왼쪽</u>은 뒤로 향하잖아요? 그러니 굳이 매사에 위험하게 나대지 않고 적당히 숨는 듯이 보여요. 이를 특정인의 기질로 비유하면 우선은 거리를 확보하니 준비성이 철저한 게 대비력이 강해지겠네요. 결국에는 자기 자존심을 보호하려고 신념을 지키는 거죠. 그래서 방어에 주력하는 성향이에요. 그런데 너무 그러기만 하면 매사에 주저하니 도무지 뭘 제대로 하질 못해요. 주의해야죠.

반면에 <u>오른쪽</u>은 앞으로 향하잖아요? 그러니 굳이 매사에 비겁하게 빼지 않고 당당하게 맞서는 듯해요. 이를 특정인의 기질로 비유하면 앞뒤 가리지 않고 저돌적이니 성취감도 높아지겠네요. 결국에는 자기 자긍심을 고취하려고 전시력을 증강시키는 거죠. 그래서 공격에 주력하는 성향이에요. 그런데 너무 그러기만 하면 매사에 막 나가니 위태위태해요. 주의해야죠. 이제 〈후전비율〉을 염두에 두고 여러 얼굴을 예로 들어 함께 살펴보

겠습니다. 본격적인 얼굴여행, 시작하죠.

♡ 눈

앞으로 눈, 주목해주세요.

Limestone Statuette of a
Temple Girl, Cypriot, BC
3rd century–AD 1st
century

Guardian Deity
(Rakshasa),
Cambodia, Angkor
period, 921–945

• 눈과 입 주변이 뒤로 꺼졌다. 따라서 조심성이
강하다.

• 눈동자와 아랫입술이 앞으로 튀어나왔다. 따라서
저돌적이다.

　　왼쪽은 성전에서 일하는 소녀예요. 그리고 오른쪽은 인도 신화의 악마족인 락샤사예
요. 우선 왼쪽은 눈 주변과 입 주변이 뒤로 훅 꺼졌어요. 즉, 전면에 자신을 내세우며 고
집하기보다는 조심스레 한 걸음 물러서며 상대를 지켜보는 성향이에요. 물론 상황과 맥
락에 따라 이는 슬기로운 대처가 될 수 있어요. 하지만 매사에 일변도는 조심해야죠. 반
면에 오른쪽은 눈동자와 아랫입술이 앞으로 확 튀어나왔어요. 즉, 당면한 문제를 애써
회피하지 않고 누구보다 먼저 한 걸음 다가서며 적극적으로 조치하는 성향이에요. 물론
상황과 맥락에 따라 이는 슬기로운 대처가 될 수 있어요. 하지만 매사에 일변도는 조심
해야죠.

Georges de La Tour (1593–1653), The Fortune–Teller, probably 1630s

Cosmè Tura (Cosimo di Domenico di Bonaventura, 1433–1495), Portrait of a Young Man, 1470s

• 콧부리가 뒤로 들어갔다. 따라서 경계심이 강하다.

• 콧부리가 팽팽하다. 따라서 추진력이 강하다.

<u>왼쪽</u>은 이름 없는 집시 점쟁이예요. 한 청년의 점을 봐주며 주의를 뺏고는 입을 맞춘 집시 패거리가 소매치기를 하는 장면이에요. 그야말로 세상에 도둑 천지네요. 그리고 <u>오른쪽</u>은 이탈리아의 유력한 영주, 에스테 가(Este family)의 일원이에요. 정확히 누군지는 밝혀지지 않았어요. 우선, <u>왼쪽</u>은 눈 사이에 콧부리가 뒤로 훅 들어가니 이 정도면 후진이라고 평할 만하네요. 하지만 들어간 게 있으면 나온 게 있는 법, 그 여파로 인해 아래 이마와 코끝 그리고 아래턱이 돌출했군요. 즉, 눈을 맞추면서는 한없이 양보하는 듯하지만 알고 보면 사방으로 공격적인 밀고 당기는 수법인가요? 그래도 우선은 눈 주변이 주연이죠? 물론 앞날은 알 수 없지만. 반면에 <u>오른쪽</u>은 다른 이들처럼 눈 사이에 콧부리가 조금이라도 들어가지 않으니 오히려 전진한 것만 같네요. 하지만 나온 게 있으면 들어간 게 있는 법, 그 여파로 인해 코끝은 덜 나와 보이고 인중 아래쪽과 턱이 더 후퇴했군요. 즉, 눈을 맞추면서는 한 치의 양보도 없는 듯하지만 알고 보면 아래로는 수비적인 치고 빠지는 수법인가요? 그래도 우선은 눈 주변이 주연이죠? 물론 앞날은 알 수 없지만.

♡ 코

앞으로 코, 주목해주세요.

Karl Bitter (1867-1915),
Diana,
1910

Marble Portrait Bust of a
Man, Roman, Flavian
period, 81-96

• 코가 아담하다. 따라서 겸손하다. • 코가 크고 솟았다. 따라서 확신이 넘친다.

<u>왼쪽</u>은 다이애나예요. 로마 신화에서 수렵의 여신이자 달의 여신인 아르테미스와 동일시되죠. 달의 여신, 루나와 혼동되기도 하고요. <u>오른쪽</u>은 신원미상의 남자예요. 그런데 로마 황제 도미티아누스의 얼굴과 닮았어요. 우선, <u>왼쪽</u>은 코가 아담해요. 그래도 그나마 제일 코끝이 나온 건 사실이죠. 하지만 턱 끝이 치고 나오니 마치 코끝의 위상이 무색해지는 형국이에요. 경기로 치자면 코끝과 턱 끝이 팽팽한 게 긴장감이 높아져요. 분명한 건 코보다는 턱으로 자존심을 세우는 느낌이에요. 그래서 한편으로는 자기 자신을 잘 알고 겸손해요. 소위 묻히는 거죠. 아무리 신경 써도. 반면에 <u>오른쪽</u>은 코가 크고 깊어요. 측면에서 보면 훅 치고 나오니 감히 이마뼈나 턱 끝이 범접할 수 없는 경지예요. 그런데 너무 혼자 나온 게 한편으론 외로워요. 경기로 치자면 워낙 독주하니 긴장감이 떨어져요. 분명한 건 코는 이 얼굴의 자존심 같은 느낌이에요. 그래서 굳이 신경 쓰지 않아도 스스로 돋보여요. 소위 튀는 거죠. 아무리 신경을 안 써도.

Marble Head of a Man,
Roman, Late Republican
period, BC 1st century

Auguste Rodin
(1840–1917),
Mask of Rose Beuret,
1880–1882

• 콧대 위쪽이 돌출되니 코끝이 뒤로 들어갔다. 따라서 보수적이다.

• 콧대의 중간이 후퇴하니 코끝이 앞으로 나왔다. 따라서 진취적이다.

왼쪽은 당대의 정치인이에요. 그리고 오른쪽은 평생 작가를 지키며 아들을 낳은 로즈 뵈레예요. 우선, 왼쪽은 코가 얇지 않지만 콧대의 위쪽이 돌출하며 활처럼 굽어 코끝은 도리어 뒤로 들어가는 형국이에요. 게다가 내려가기까지 하니 더더욱 자기를 감싸는 게 보수적이고 고집이 세 보여요. 하지만 귀의 위치가 높고 눈가주름이 올라가며 위 이마가 돌출하니 정이 많고 호기심이 강하네요. 그래서 뭔가 양가적인 긴장감이 느껴져요. '직장 따로, 취미 따로'를 충실히 시연하시는 중인가요? 반면에 오른쪽은 콧대의 중간이 후퇴하며 반대 방향으로 활처럼 굽어 코끝은 도리어 앞으로 나오는 형국이에요. 게다가 들리기까지 하니 더더욱 한 발 끼워 넣는 게 개방적이고 호기심이 강해 보여요. 하지만 눈이 그늘지고 입을 꾹 다무니 한편으론 무겁고 심각하네요. 그래서 뭔가 양가적인 긴장감이 느껴져요. 나도 모르게 너무 깊숙이 발을 담그니 이제는 더 이상 빼도 박도할 수 없는 상황인가요?

❤ 귀

앞으로 귀, 주목해주세요.

Head of a King, possibly Mentuhotep III, Late Dynasty 11, BC 2000 – BC 1988

• 귀가 누웠다. 따라서 친화력이 높다.

Upper Part of a Statue, Dynasty 13, BC 1802 – BC 1640

• 귀가 크고 섰다. 따라서 호기심이 넘친다.

왼쪽은 이집트 파라오, 멘투호테프 3세로 추정돼요. 그리고 오른쪽은 신원미상이에요. 우선, 왼쪽은 주변의 보통 얼굴과 비교하면 귀가 선 편이지만 다른 이집트 미술의 얼굴과 비교하면 오히려 상대적으로 누운 느낌도 받아요. 기운은 상대적이거든요. 게다가 얼굴 개별부위가 균형이 잘 맞는 게 비록 코는 깨졌지만 깨지지 않았다고 가정해보면, 보고 듣고 숨 쉬고 말하기가 어느 한쪽으로 치우치지 않고 조화로운 어울림을 이루네요. 그야말로 무리 없는 삶이군요. 반면에 오른쪽은 다른 이집트 미술의 얼굴과 비교해도 귀가 선 느낌을 받아요. 엄청 크기도 크네요. 눈도 좀 크지만 귀에 비할 바가 아니에요. 즉, 보고 듣고 숨 쉬고 말하기 중에서 듣기에만 크게 치우치니 선명하게 개성이 부각돼요. 아마도 파라오나 백성의 말씀을 잘 경청해야만 했나요? 그야말로 듣기가 중요한 삶이군요.

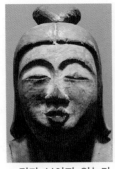
Female Shinto Deity, Helan or Early Kamakura period, 1000 – 1200

• 귀가 보이지 않는다. 따라서 신념이 강하다.

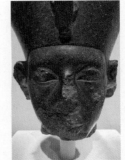
Head of King Amenemhat III, Dynasty 12, BC 1859 – BC 1813

• 귀가 잘 보인다. 따라서 포부가 크다.

왼쪽은 일본 종교 신도(神道)의 여신이에요. 그리고 오른쪽은 이집트 파라오, 아메넴헤트 3세예요. 우선, 왼쪽은 귀가 안 보여요. 쫑긋 솟았다면 머리카락을 들추고 나왔겠지요. 그런데 입술은 모으고 쫑긋거리니 무언가 말을 전하려는 것만 같네요. 즉, 지금은 듣기보다는 말하기에 힘을 쏟는 중? 물론 이게 지속되면 바로 성격이고 자기 운명이지요. 반면에 오른쪽은 귀가 잘 보여요. 한 주먹인 양, 덩어리감이 잘 살며 말 그대로 쫑긋 솟았네요. 그런데 조각이 훼손되어 그런지 입술은 잘 보이지도 않아요. 즉, 지금은 말하기보다는 듣기에 힘을 쏟는 중? 물론 이게 지속되면 바로 성격이고 자기 운명이지요.

♥ 이마

앞으로 이마, 주목해주세요.

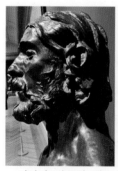

Auguste Rodin
(1840−1917),
Saint John the Baptist,
1878

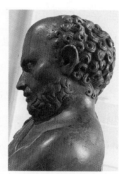

Bronze Statuette of an
Artisan with Sliver Eyes,
Greek, BC mid−1st
century

• 이마가 낮으며 위 이마가 뒤로 꺼졌다. 따라서 자신의 본능을 음미한다.

• 이마가 높으며 위 이마가 앞으로 돌출했다. 따라서 사회적인 감정이입에 능하다.

왼쪽은 기독교 세례 요한이에요. 그리고 오른쪽은 손기술이 뛰어난 장인이에요. 신화적인 영웅으로 추정되기도 해요. 우선, 왼쪽은 이마가 낮아요. 그리고 위 이마가 뒤로 꺼졌어요. 그래서 측면에서 보면 대각선을 이루네요. 즉, 짐승의 이마와 닮으니 나 홀로 본능적인 느낌이에요. 빼도 박도 못하거나 애매모호한 상황에 처하면 이리 재고 저리 재기보다는 내면의 목소리에 귀기울이면 되는 걸까요? 반면에 오른쪽은 엄청 이마가 높아요. 그리고 위 이마가 앞으로 돌출했어요. 그래서 측면에서 보면 수직에 가깝네요. 즉, 연민의 정이 넘치는 느낌으로 감수성이 남달라 보여요. 누군가를 만나거나 무언가를 바라보면 자꾸 감정을 이입하니 서로 그렇게 관계를 맺으면 되는 걸까요?

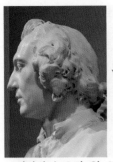

Pierre−Antoine
Verschaffelt (1710−1793),
Bust of an Englishman,
1740

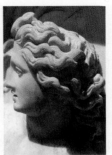

Puteal (Wellhead) with
Narcissus and Echo, and
Hylas and the Nymphs,
Roman, 150−200

• 이마가 높으며 위 이마가 뒤로 꺼졌다. 따라서
매사에 자신을 돌아본다.

• 이마가 낮으며 이마부터 코끝까지 일자로 나왔
다. 따라서 매사에 밀어붙인다.

왼쪽은 영국 귀족이에요. 그리고 오른쪽은 그리스 신화의 미소년이에요. 헤라클레스
그리고 물의 님프들에게 사랑을 한 몸에 받았어요. 우선, 왼쪽은 이마가 높아요. 그런데
위 이마가 뒤로 훅 들어가니 측면에서 볼 때 각도가 누웠어요. 즉, 눈 바로 위에 이마뼈
가 강조되면서도 한편으로 은근슬쩍 뒤로 돌아 넘어가는 흐름이 느껴져요. 그런데 콧부
리가 들어가고 콧등이 나오듯이 이마부터 코끝까지 굴곡이 심하니 모든 게 일사천리로
순탄하지만은 않네요. 주의하고 노력해야죠. 반면에 오른쪽은 위 이마가 앞으로 쑥 나오
니 측면에서 볼 때 거의 수직이 되었어요. 그리고 콧부리도 나오니 이마부터 코끝까지가
마치 폭포수인 마냥 시원하게 떨어져요. 즉, 모든 게 일사천리로 강하게 규합해요. 문제
는 그게 나를 위한 게 아닐 수도 있다는 거예요. 주의하고 깨달아야죠.

♥ 턱

앞으로 턱, 주목해주세요.

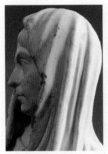

Marble Portrait Bust of a
Woman, Roman, Severan
period, 193−211

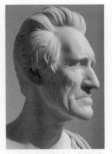

Hiram Powers
(1805−1873), Andrew
Jackson (1767−1845),
1834−1835

• 턱이 작으며 들어갔다. 따라서 차분하다.

• 턱이 길며 나왔다. 따라서 참견을 잘한다.

왼쪽은 한 여인이에요. 양식상으로는 로마의 한 황제의 부인이나 어머니와 유사해요. 그리고 오른쪽은 미국 대통령, 앤드류 잭슨이에요. 이상적으로 자신을 만들기보다는 사실적으로 묘사해달라고 작가에게 주문했어요. 우선, 왼쪽은 턱이 들어가니 기본적으로 조신해요. 그런데 코끝이 나오니 코끝과 턱 사이의 간격이 넓네요. 그만큼 운신의 폭을 넓히며 사회적인 융통성을 발휘할 수 있겠군요. 게다가 위 이마가 나오니 감정이입도 잘 하겠어요. 즉, 차분하면서도 나름 사회적이에요. 반면에 오른쪽은 길게 턱이 나와 기본적으로 화끈해요. 아래턱의 성장이 과도한 주걱턱이지요? 코끝도 나왔지만 턱 끝과 비교하면 간격이 좁네요. 그만큼 자신의 입장을 일관되게 고수하며 추진력을 발휘할 수 있겠군요. 게다가 위 이마는 들어가니 외골수로 보여요. 즉, 나만 알고 그냥 밀어붙여요.

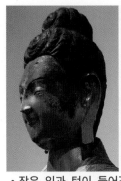

Buddha Maitreya (Mile), Northern Wei dynasty (386−534), dated 486

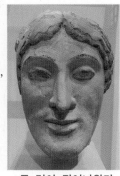

Terracotta Head of a Woman, Greek, BC 1st quarter of the 5th century

• 작은 입과 턱이 들어갔다. 따라서 수용적이다.　• 큰 턱이 튀어나왔다. 따라서 적극적이다.

왼쪽은 석가의 다음으로 부처가 될 미래불, 미륵보살이에요. 그리고 오른쪽은 신원미상의 한 여자예요. 스핑크스로 추정되기도 해요. 우선, 왼쪽은 무럭기가 다분해요. 살짝 각이 지긴 했지만 코 밑부터 턱까지 대체로 곡선적이군요. 눈과 눈썹 그리고 콧대가 가늘고 코끝이 뾰족하니 얼굴 위쪽은 섬세함이 이루 말할 수가 없지만 얼굴 아래쪽은 입과 턱이 들어가니 무언의 경지가 느껴지네요. 말이 필요 없는 거죠. 반면에 오른쪽은 전형적인 주걱턱이에요. 그리고 워낙 턱이 크니 기초체력이 튼튼해 보여요. 게다가 얼굴 균형이 잘 잡히고 콧대가 튼튼하고 직선적이니 해야 할 일이 명확하네요. 앞으로 하는 말, 잘 새겨 들어야겠군요.

♡ 볼

앞으로 볼, 주목해주세요.

Marble Head of a
Woman, Roman,
Trajanic period,
110 – 120

Marble Head of a
Kouros (Youth), Greek,
Attic, BC mid – 6th
century

• 볼이 넓고 평평하게 눌렸다. 따라서 믿음직스 • 광대뼈와 볼살이 솟아올랐다. 따라서 역동적
 럽다. 이다.

 <u>왼쪽</u>은 신원미상의 한 여자 그리고 <u>오른쪽</u>은 신원미상의 한 남자예요. 우선, <u>왼쪽</u>은 옆광대가 발달하니 볼이 넓고 평평하게 보여요. 그리고 보니 전반적으로 납작하게 얼굴이 눌린 느낌이네요. 즉, 눈코입이 진흙 바닥에 꾹 눌려 잘 고정된 것만 같아요. 그래서 안정감이 느껴지고 뭘 말하건 믿음이 갑니다. 벌써 다 정해졌거든요. 반면에 <u>오른쪽</u>은 광대뼈와 함께 볼살도 나오니 돌출된 눈동자와 더불어 얼굴이 들쑥날쑥한 게 입체감이 강하네요. 마치 여러 개의 공이 동시에 앞으로 '띠오이오이오' 하면서 튀어나오는 것만 같군요. 즉, 역동성이 느껴지니 당장 뭘 결정할 수가 없습니다. 어디로 튈지 모르거든요.

Lucas Cranach the Elder
(1472 – 1553), Portrait of
a Man with a Rosary,
1508

Portrait of Yinyuan
Longqi, Japan, Edo
period, Dated 1676

• 광대뼈가 꺼졌다. 따라서 조신하다. • 사방으로 광대가 튀어나왔다. 따라서 확고하다.

왼쪽은 신원미상의 남자예요. 기독교 성모 마리아와 아기 예수님께 조용히 기도를 드리는 모습으로 추정돼요. 그리고 오른쪽은 일본에 선불교를 전파한 중국 승려예요. 우선, 왼쪽은 코바닥과 더불어 광대뼈가 훅 꺼졌어요. 볼살마저 없으니 더더욱 밑바닥을 드러냅니다. 그래서 그 주변이 힘 없이 처진 천막과도 같네요. 게다가 콧볼과 입꼬리도 내려가니 매사에 더욱 조신해 보여요. 반면에 오른쪽은 앞광대와 옆광대가 그야말로 어마무시해요. 살집도 없지는 않지만 거대한 골격이 선명하게 자신을 드러냅니다. 그래서 볼이 마치 속이 알찬 찐빵과도 같네요. 게다가 안면 색상은 균일한데 눈은 작고 정면을 응시하며 얼굴에 딱 균형이 잡히니 처음에는 은근하지만 한 번 시작하면 끝까지 밀어붙일 형국이에요.

♥ 얼굴 전체

앞으로 얼굴 전체, 주목해 주세요.

5 Mummy and Coffin of
Tasheriteniset, Trolemaic
period, BC 332－BC 30

Limestone Herakles,
Cypriot, Archaic, BC
530－BC 520

• 안면이 눌렸다. 따라서 보수적이다. • 얼굴의 가운데가 솟았다. 따라서 진보적이다.

왼쪽은 이집트 미이라 관으로 신원미상의 여자예요. 그리고 오른쪽은 그리스 신화의 영웅, 헤라클레스예요. 우선, 왼쪽은 전반적으로 안면이 밀가루 반죽을 떡판에 치듯이 눌렸어요. 뭐 하나 불쑥 튀어나오기보다는 지역별 평준화가 적당히 이루어진 셈이죠. 그만큼 집단주의가 강조되니 상생을 도모해요. 하나된 목소리가 강력하기도 하고요. 그러다 보니 안정을 지향하는 보수적인 색채가 느껴져요. 반면에 오른쪽은 얼굴이 중간을 기점으로 꼬챙이로 밀가루 반죽을 잡아끌듯이 솟았어요. 어딘가는 튀어나오고 어딘가는 들어가며 지역별 편차가 상당히 심해진 셈이죠. 그만큼 개인주의가 강조되니 경쟁을 유발해

요. 다양한 목소리가 다채롭기도 하고요. 그러다 보니 변혁을 지향하는 진보적인 색채가 느껴져요.

Buddha Expounding the Dharma, Sri Lanka, Anuradhapura, 750–850

Auguste Rodin (1840–1917), The Burghers of Calais, 1884–1895

- 이마부터 턱 끝까지 수직적이다. 따라서 안정적이다.
- 이마부터 턱 끝까지 울퉁불퉁하다. 따라서 화끈하다.

왼쪽은 불교 부처님이에요. 그리고 오른쪽은 14세기 백년전쟁 때 프랑스 칼레 시의 시민영웅 6명 중 한 명이에요. 우선, 왼쪽은 측면에서 보면 이마부터 턱 끝까지 수직적이에요. 마치 파도가 잔잔하듯이 상대적으로 그 편차가 작아요. 그러니 기본적으로 조용하고 편안한 성격이죠. 소리 소문 없이 일 처리하기를 좋아하고요. 물론 여기에는 장단점이 있어요. 반면에 오른쪽은 측면에서 보면 이마부터 턱 끝까지 울퉁불퉁해요. 마치 폭풍우에 파도가 넘실대듯이 상대적으로 그 편차가 커요. 그러니 기본적으로 극적이고 화끈한 성격이죠. 동네방네 들썩이며 일 처리하기를 좋아하고요. 물론 여기에는 장단점이 있어요.

Marble Head of a Goddess, Greek, BC 4th century

Saint Sebastian, Northern European, possibly Austria or Tyrol, 1475–1500

- 위 이마가 들어가며 이마부터 코끝까지 직선적이다. 따라서 방어적이다.
- 이마의 중간과 턱 끝이 돌출했다. 따라서 공격적이다.

왼쪽은 그리스 여신이에요. 그리고 오른쪽은 기독교 성자, 세바스찬이에요. 우선, 왼쪽
은 이마부터 코끝까지 매우 직선적이에요. 즉, 코끝이 나오긴 했으나 상대적으로 돌진의
느낌이 강하지는 않네요. 전반적으로 얼굴 사방의 균형이 잘 잡혀 있으니 안정감이 충만
하고, 따라서 보수적으로 보여요. 반면에 오른쪽은 이마가 심한 앞짱구로 볼록 중간이
나왔어요. 그런데 움푹 콧부리는 들어가고 코끝과 턱 끝은 다시 돌출했어요. 즉, 종합하
면 돌진의 느낌이 강하네요. 여기저기 사방으로 밀고 당기며 치고 빠지니 역동감이 표출
되고, 따라서 진보적으로 보여요.

◈ 극화된 얼굴

앞으로 극화된 얼굴, 주목해주세요.

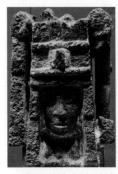

Standing Female Deity,
Mexico, Aztec,
15th–16th century

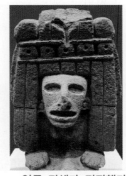

Kneeling Female Deity,
Mexico, Aztec,
15th–early 16th century

• 얼굴 전체가 후진했다. 따라서 소극적이다.　• 얼굴 전체가 전진했다. 따라서 적극적이다.

왼쪽은 얼굴 전체가 후진했어요. 한 발 뒤로 빼는 거죠. 그리고 보니 회피적인 느낌이
네요. 그만큼 신중해서 그런 걸까요? 그래요, 객관적으로 거리를 두면 많은 것들이 드러
난답니다. 오른쪽은 얼굴 전체가 전진했어요. 한 발 앞으로 걸치는 거죠. 그리고 보니 공
격적인 느낌이네요. 그만큼 화끈해서 그런 걸까요? 그래요, 적극적으로 참여한다면 많은
것들이 드러난답니다.

Helmet Mask, Liberia or Cote d'lvoire, Dan peoples, 19th－20th century

Male Figure, Mali, Dogon peoples, 16th－20th century

• 눈 주변이 함몰되었다. 따라서 눈치를 본다.　　• 눈 주변이 돌출했다. 따라서 막무가내다.

　왼쪽은 움푹 눈 주변이 들어갔어요. 앞에서 다가오는 세상의 무게에 그만 눌려버린 걸까요? 그래도 상대적으로 불쑥 이마가 튀어나오고, 턱 끝이 뾰족한 게 어떠한 세상 풍파에도 갈급한 마음으로 핵심을 놓치지 않겠다는 결의가 느껴지네요. 오른쪽은 불쑥 눈 주변이 돌출했어요. 뒤에서 떠미는 세상의 무게에 그만 튀어나온 걸까요? 그래도 큰 코가 닻처럼 아래로 박히고, 큰 입술로 땅을 지지해주는 게 어떠한 세상 풍파에도 더 이상 흔들리지 않겠다는 결의가 느껴지네요.

Figure Vessel, Columbia, Quimbaya, 9th－14th century

Figure Holding Child, Ecuador, Bahia, 5th－10th century

• 턱과 목의 경계가 없다. 따라서 잘 묻힌다.　　• 주걱턱이다. 따라서 곧잘 튄다.

　왼쪽은 무턱이에요. 술래잡기하듯이 웅크리고 숨었는지 목과 구분되지 않을 정도네요. 게다가 눈 주변이 평평하고 실눈을 뜨니 그야말로 위장전술을 구사하는군요. 그동안 자신을 뺐으니 이젠 뭐든지 채울 수 있겠어요. 물론 잘하면 다 전략이죠. 오른쪽은 주걱턱이에요. 좌우가 넓고 각이 선명하니 부삽처럼 무언가를 뜰 수 있을 정도네요. 게다가 게슴츠레한 큰 눈을 치켜 뜨니 살짝 눈치 보게 만드는군요. 그동안 자신을 내세우며 많이도 채웠겠어요. 물론 잘하면 다 전략이죠.

Mask, Côte d'Ivoire,
probably Guro peoples,
19th－20th century

Mask, Tlingit, Alaska,
1825

• 눈이 그늘 안으로 숨었다. 따라서 자조적이다.　• 입과 코가 돌출했다. 따라서 나댄다.

　왼쪽은 눈이 안 보여요. 그늘진 안으로 숨어버렸거든요. 마치 까만 선글라스를 쓰고 마음껏 세상을 관찰하거나 한숨 푹 자는 것만 같아요. 뭐 나름의 생각이 있겠죠. 그래서 작지만 튀어나온 입을 주목하게 되네요. 그래, 당신의 생각을 들려주세요. 오른쪽은 눈이 잘 보여요. 밝은 밖으로 나와버렸거든요. 마치 당당하게 민낯을 드러내며 대놓고 세상을 관찰하는 것만 같아요. 뭐 나름의 생각이 있겠죠. 그래서 튀어나온 큰 입을 주목하게 되네요. 그래, 당신의 생각을 들려주세요.

Mutuaga (1860－1920),
Lime Spatula, Papua
New Guinea,
1900－1910

Male Figure (Kareau),
Nicobarese people,
Nicobar Islands, India,
19th－early 20th century

• 귀가 잔뜩 웅크렸다. 따라서 신중하다.　• 귀가 활짝 폈다. 따라서 활기차다.

　왼쪽은 귀가 잔뜩 자신을 웅크렸어요. 그리고 코와 턱을 빼고 위를 보니 세상이 원망스러운지, 무언가를 갈구하는지 알 수 없는 연민의 감정이 들어요. 그런데 저렇게 바라는 게 아마도 듣고 싶어 하는 말이 있군요. 오른쪽은 귀가 활짝 자신을 폈어요. 그리고 사방에 흰자위가 보이는 사백안을 부릅뜨고 콧대와 콧볼이 길고 선명하니 더 이상 가만히 있을 수가 없는 게 온전히 자기만의 독무대인 양, 우선은 불안한 마음으로 지켜보게 되네요. 그런데 저렇게 활기차니 아마도 듣고 싶어 하는 말이 있군요.

<후전(後前)표>: 후전의 뒤나 앞으로 향하는

●● <음양방향 제1법칙>: '후전'
- <후전비율>: 극후(-2점), 후(-1점), 중(0점), 전(+1점), 극전(+2)

분류	기준	음기			잠기	양기		
		음축	(-2)	(-1)	(0)	(+1)	(+2)	양축
방 (방향方, Direction)	후전 (後前, back/front)	후 (뒤後, backward)	극후	후	중	전	극전	전 (앞前, forward)

지금까지 여러 얼굴을 살펴보았습니다. 아무래도 생생한 예가 있으니 훨씬 실감나죠? <후전표> 정리해보겠습니다. 우선, '잠기'는 애매한 경우입니다. 너무 뒤로 향하지도 앞으로 향하지도 않은. 그래서 저는 '잠기'를 '중'이라고 지칭합니다. 주변을 둘러보면 뒤로 향한다고 혹은 앞으로 향한다고 말하기 어려운 얼굴, 물론 많습니다.

그런데 얼굴의 특정 부분이 뒤로 향하는 듯한 얼굴을 찾았어요. 그건 '음기'적인 얼굴이죠? 저는 이를 '후'라고 지칭합니다. 그리고 '−1'점을 부여합니다. 그런데 이게 더 심해지면 '극'을 붙여 '극후'라고 지칭합니다. 그리고 '−2'점을 부여합니다. 한편으로 얼굴의 특정 부분이 앞으로 향하는 듯한 얼굴을 찾았어요. 그건 '양기'적인 얼굴이죠? 저는 이를 '전'이라고 지칭합니다. 그리고 '+1점'을 부여합니다. 그런데 이게 더 심해지면 '극'을 붙여 '극전'이라고 지칭합니다. 그리고 '+2'점을 부여합니다.

참고로 <얼굴 형태>와 관련된 6개의 표 중에서는 맨 처음의 <균비표>를 제외하고는 모두 '극'의 점수, 즉, '−2'점과 '+2'점이 부여 가능했어요. 마찬가지로 <얼굴 방향>과 관련된 3개의 표 중에서 이 표를 포함한 2개의 표에도 '극'의 점수를 부여해요. 그런데 <얼굴 방향>의 판단에는 <얼굴 형태>나 <얼굴 상태>를 판단할 때와 공통된 요소가 있기에 <얼굴표현법>은 가산점 구조를 채택한다고 말할 수 있겠네요. 물론 이는 제 경험상 조율된 점수 폭일 뿐이에요. <얼굴표현법>에 익숙해지시면 필요에 따라 언제라도 변동 가능해요. 살다 보면 예외적인 얼굴은 항상 있게 마련이니까요.

여러분의 전반적인 얼굴 그리고 개별 얼굴 부위는 <후전비율>과 관련해서 각각 어떤 점수를 받을까요? (눈을 감고 코끝을 만지며) 으음… 이제 내 마음의 스크린을 켜고 얼굴 시뮬레이션을 떠올리며 <후전비율>의 맛을 느껴 보시겠습니다.

지금까지 '얼굴의 <후전비율>을 이해하다' 편 말씀드렸습니다. 이렇게 5강을 마칩니다.

감사합니다.

얼굴의 <하상(下上)비율>, <앙측(央側) 비율>을 이해하여 설명할 수 있다.
예술적 관점에서 얼굴의 '방향'을 평가할 수 있다.
얼굴의 '모양'을 종합할 수 있다.

얼굴의 방향 II와 전체 I

01 얼굴의 〈하상(下上)비율〉을 이해하다: 아래나 위로 향하는

〈하상비율〉 = 〈음양방향 제2,3법칙〉: 하상 / 측하측상

아래 하(下) / 측하(側下): 음기(아래로 향하는 경우)
위 상(上) / 측상(側上): 양기(위로 향하는 경우)

안녕하세요, 〈예술적 얼굴과 감정조절〉 6강입니다. 학습목표는 '얼굴의 '방향'을 평가하고 얼굴의 '모양'을 종합하다'입니다. 6강에서는 5강에 이어 얼굴의 '방향'을 설명하고, 마지막으로 〈음양표〉 전체를 정리할 것입니다. 그럼 오늘 6강에서는 순서대로 얼굴의 〈하상비율〉, 〈앙측비율〉 그리고 〈음양표〉를 이해해 보겠습니다.

우선, 6강의 첫 번째, 〈음양방향 제2법칙〉인 〈하상비율〉과 〈음양방향 제3법칙〉인 〈측하측상비율〉을 통칭한 '얼굴의 〈하상비율〉을 이해하다'입니다. 여기서 '하'는 아래 '하' 그리고 '상'은 위 '상'이죠? 즉, 전자는 아래로 향하는 경우 그리고 후자는 위로 향하는 경우를 지칭합니다. 한편으로 수직선인 '하상'과 사선인 '측하측상' 방향에 다른 의미를 부여한다면 두 방향을 통칭한 〈하상비율〉은 언제라도 〈하상비율〉과 〈측하측상비율〉로 구분하여 활용 가능합니다. 들어가죠.

〈하상(下上)비율〉: 하상의 아래나 위로 향하는

●● 〈음양방향 제2법칙〉: '하상'

<측하측상(側下側上)비율>: 하상의 사선 아래나 위로 향하는

●● <음양방향 제3법칙>: '측하측상'

　〈음양방향 제2법칙〉과 〈음양방향 제3법칙〉 모두 <u>왼쪽</u>은 '음기' 그리고 <u>오른쪽</u>은 '양기'입니다. 이 두 법칙은 얼굴 개별부위의 생김새가 취하는 '방향'에 따라 다르게 적용되지만 통상적으로 〈얼굴표현법〉에서는 따로 구분하지 않습니다. 즉, 내려가는 '방향'이 수직이건 사선이건 그리고 올라가는 방향이 수직이건 사선이건 마찬가지로 파악하는 것이죠. 두 법칙에서 <u>왼쪽</u> '음기'는 아래 '하', 즉 아래로 향하는 경우예요. 여기서는 마치 아래로 자신의 몸을 낮추며 처신에 신중을 기하는 느낌이네요. 즉, 무게 잡으며 진중하고 매사에 심각하군요. 무겁나요? 반면에 두 법칙에서 <u>오른쪽</u> '양기'는 위 '상', 즉 위로 향하는 경우예요. 여기서는 마치 위로 자신의 몸을 높이며 활달하게 다가가는 느낌이네요. 즉, 힘이 샘솟으며 민첩하고 매사에 긍정적이군요. 가볍나요?

<하상(下上)도상>: 하상의 아래나 위로 향하는

●● <음양방향 제2,3법칙>: '하상' / '측하측상'

음기 (하비 우위)	양기 (상비 우위)
아래로 침잠하는 상태	위로 붕붕 뜨는 상태
현실인식과 걱정	꿈과 희망
배려심과 양보	자신감과 지휘
안주를 지향	너머를 지향
푹 가라앉음	방방 뜀

〈하상도상〉을 한 번 볼까요? 왼쪽은 눈썹 끝, 눈꼬리, 코끝, 입꼬리, 귀 등이 상대적으로 아래로 향해요. 마음이 침착하게 가라앉는 얼굴이네요. 반면에 오른쪽은 이들이 위로 향해요. 활짝 마음이 동하는 얼굴이네요. 유심히 도상을 보세요. 실제 얼굴의 예가 떠오르시나요?

구체적으로 박스 안을 살펴보자면 왼쪽은 아래로 향하잖아요? 그러니 평상시 기운이 침잠하니 고요하게 힘을 빼는 듯이 보여요. 이를 특정인의 기질로 비유하면 매사에 현실인식이 투철하니 걱정이 많은 성격이군요. 이와 같이 자꾸 주변을 신경 쓰다 보니 배려심이 길러져 양보를 잘 하네요. 즉, 현실을 긍정하며 안주하기를 바라는 거죠. 그런데 너무 그러면 매사에 푹 가라앉으니 의욕이 안 나요. 주의해야죠.

반면에 오른쪽은 위로 향하잖아요? 그러니 평상시 기운이 붕붕 뜨며 발산하니 활기차게 힘을 주는 듯이 보여요. 이를 특정인의 기질로 비유하면 언제나 꿈을 꾸니 평상시 희망이 넘치는 성격이군요. 이와 같이 자신을 세우다 보니 자신감이 넘쳐 진두지휘를 즐기네요. 즉, 현실을 넘어 신세계를 고대하는 거죠. 그런데 너무 그러면 매사에 방방 뛰기만 하니 빈 수레가 요란해요. 주의해야죠.

이제 〈하상비율〉을 염두에 두고 여러 얼굴을 예로 들어 함께 살펴보겠습니다. 본격적인 얼굴여행, 시작하죠.

♡ 눈썹

앞으로 눈썹, 주목해주세요.

Marble Portrait of
Marciana, Sister of the
Emperor Trajan, Roman,
130−138

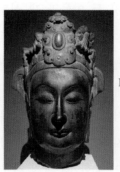

Head of an Attendant
Bodhisattva, Northern Qi
dynasty (550−577),
565−575

• 눈썹이 낮다. 따라서 집중력이 강하다.　　• 눈썹이 높다. 따라서 여유롭다.

　　왼쪽은 로마 황제 트라야누스의 누나예요. 실질적인 권력자로 후대에 공경을 받았어
요. 참고로 머리 스타일이 정말 대단하죠? 당대에는 따라 하기 힘든 모양을 만드는 게 유
행이었지요. 권력의 상징인가요? 그리고 오른쪽은 불교 보살이에요. 우선, 왼쪽은 엄청
눈썹이 낮아요. 그래서 더욱 눈빛이 무거워 보여요. 게다가 단단한 이마와 광대뼈 그리
고 팔자주름과 오므린 입 주변을 보면 지금 당장 삶의 무게를 지탱하는 중이군요. 그래
요, 권력을 지키려면 노력이 필요해요. 반면에 오른쪽은 엄청 눈썹이 높아요. 그래서 더
욱 눈빛이 여유로워 보여요. 게다가 시원한 이마에 콧대는 곧고 구김살이 없는 피부를
보면 쓸데없는 걱정 근심 다 내려놓고 명상 삼매경에 빠졌군요. 그래요, 다 내려놓으려
면 힘을 빼야 해요.

William Bouguereau
(1825−1905), Breton
Brother and Sister, 1871

Paulus Bor (1601−1669),
The Disillusioned Medea,
1640

• 눈썹이 낮고 진하다. 따라서 책임감이 강하다.　　• 눈썹이 높고 연하다. 따라서 자신감이 넘친다.

왼쪽은 자매가 함께 있는 모습으로 언니예요. 그리고 오른쪽은 그리스 신화의 메데이아예요. 아르고 호 원정대를 이끄는 이아손에게 반해서 아버지를 배신하고 황금 양털을 빼앗게 도왔어요. 그리고 함께 도망쳐서 두 아들을 낳았는데 훗날에 이아손이 그녀를 버리고 새장가를 들려 하자 두 아들과 새 신부를 죽였어요. 이 장면은 그 끔찍한 사건이 벌어지기 전에 평범했던 모습의 여인으로 그려졌지요. 우선, 왼쪽은 매우 눈썹이 낮고 진해요. 마치 동생과 함께 있다 보니 더더욱 책임감이 발동하는 느낌이에요. 당장 눈빛은 앞을 주시하며 콧대는 내려가니 경계심도 유지하는 중이고요. 알고 있는 걸까요? 예측 불가능한 앞날에 대한 철저한 준비가 필요하다는 것을. 반면에 오른쪽은 매우 눈썹이 높고 연해요. 마치 '네가 다 자초한 일이야'라며 이제는 한없이 초연한 느낌이에요. 그저 눈빛은 옆을 흘겨보며 입술이 뚱한 게 마치 불구경하거나 시큰둥하듯이 남 일 같은 인상을 주네요. 알고 있는 걸까요? 누가 뭐래도 어차피 자신의 계획은 실현되리라는 것을.

Lilly Martin Spencer
(1822–1902), Young Wife:
First Stew, 1854

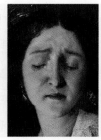

Lilly Martin Spencer
(1822–1902), Young Wife:
First Stew, 1854

• 굳게 눈썹이 닫혔다. 따라서 신중하다.　　　• 활짝 눈썹이 열렸다. 따라서 감정적이다.

양쪽은 한 작품에 나오는 여자들로 작품에서는 좌우가 바뀌어요. 즉, 왼쪽은 오른쪽 여자를 보며 '아이고, 이를 어째?'라며 염려하는 가정부예요. 그리고 오른쪽은 갓 결혼해서 처음 스튜(stew) 요리를 하는 중에 양파를 까는데 갑자기 매운지 눈물을 흘리며 힘들어하는 신부의 모습이에요. 참고로 작가는 이 아내와 갓 결혼한 신랑이 장을 보는데 매우 어색해하는 작품도 남겼어요. 즉, 신혼부부의 색다른 출발이 고행길임을 유머러스하게 표현한 거죠. 우선, 왼쪽은 굳게 눈썹이 닫혔어요. 그리고 인중을 줄이며 코끝에 바짝 입술이 닿았어요. 앞에 벌어지는 광경에 눈빛을 고정하고요. 즉, 이미 판단은 섰고 답은 내려졌어요. 이 사람, 정말 문제다. 앞으로 어떡하지? 반면에 오른쪽은 활짝 눈썹이 열렸어요. 그런데 샤방샤방 밝게가 아니라, 한껏 찌그러지고 처지면서요. 즉, '이게 뭐야…'라며 인상을 찌푸리는 거죠. 게다가 역겹도록 힘든지 바짝 콧볼을 올렸는데 눈물이 앞을

가리며 입술은 굴곡지네요. 예측치 못한 상황에 당황해하는 기색을 여과 없이 표출하는 중이군요. 정말 문제다. 나 앞으로 어떻게 살아?

 눈

앞으로 눈, 주목해주세요.

Saint Margaret of Antioch, possibly Toulouse, 1475

Virgin or Holy Woman, French, 1300-1400

• 눈을 아래로 내렸다. 따라서 현실적이다.　　• 눈을 위로 치켜떴다. 따라서 이상을 추구한다.

 왼쪽은 성 마르가레타예요. 로마 황제 디오클레티아누스 시절에 목이 잘려 순교했어요. 여기서는 악마가 용이 되어 그녀를 삼켰는데 전혀 다치지 않고 튀어나온 장면이에요. 그래서 임산부의 성녀로 공경되죠. 그리고 오른쪽은 기독교 성모 마리아로 추정되기도 하나 아직은 신원미상이에요. 우선, 왼쪽은 눈 모양의 위쪽이 일자고 아래로 눈을 내리깔았어요. 게다가 마치 신생아인 양, 무지막지하게 이마가 커요. 그래서 눈코입이 안면 아래쪽으로 쏠리니 더욱 방향성이 느껴지네요. 용으로부터 멋지게 탈출했으나 앞으로 당면한 암울한 미래와 엄중한 책임을 생각하면 차마 무거운 마음을 떨쳐낼 수가 없는 모양입니다. 반면에 오른쪽은 눈 모양의 아래쪽이 일자고 눈을 위로 치켜떴어요. 게다가 마치 접신한 양, 흰자위만 보일 듯이 휙 눈이 돌아가니 더욱 방향성이 느껴지네요. 비록 나는 미천하지만 그 분의 힘으로 말미암아 암울한 세상의 무게를 벗어 던지고 마침내 승천할 마냥, 한껏 초월의 기운이 발산됩니다.

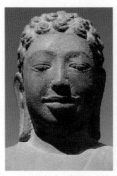

Seated Buddha,
Cambodia or Vietnam,
Pre−Angkor period,
7th−8th century

Hans Leinberger
(1480−1531), Saint
Stephen, 1525−1530

• 눈동자가 아래로 쏠렸다. 따라서 신중하다.　　• 눈동자가 위로 쏠렸다. 따라서 기운생동한다.

　　왼쪽은 불교 부처님이에요. 그리고 오른쪽은 기독교 성경 사도행전에 첫 순교자로 기록된 성자 스테판이에요. 돌에 맞아 죽었죠. 우선, 왼쪽은 금방이라도 눈동자가 뚝 떨어질 마냥, 아래로 쏠렸어요. 게다가 귓불은 벌써 중력의 영향으로 바닥을 쳤네요. 그래도 입술이 크고 두터우며 콧수염은 반동을 주는 듯, 긴장을 푸는 중이니 설사 눈동자가 떨어지는 사태에도 대비는 되었군요. 즉, 스스로 북 치고 장구 치고 다 하고 있습니다. 믿고 맡길 수 있겠네요. 반면에 오른쪽은 눈 모양이 마치 팽팽한 활 마냥, 하늘 높이 강력한 전파를 쏘아 올릴 것만 같아요. 게다가 엄청 이마는 높고 얼굴형이 역삼각형이니 고매한 이상이 하늘을 찌르네요. 입술은 조소하는 듯이 우측이 올라간 게 마치 '너희들은 이해 못해'라는 식의 패기도 느껴지고요. 이게 다 나를 초월한 어딘가를 믿는 구석이 있으니 가능한 일이지요. 든든합니다.

Marble Heads of a
Woman from a Grave
Marker, Greek, Attic, BC
325

Limestone Head of a
Youth, Cypriot, Classical,
BC early 5th century

• 눈 모양을 아래로 틀었다. 따라서 심사숙고한다.　• 눈 모양을 위로 틀었다. 따라서 추진력이 강하다.

왼쪽은 마치 보초를 서는 양, 무덤에 설치된 여자예요. 그리고 오른쪽은 운동선수를 연상시키는 젊은 남자예요. 우선, 왼쪽은 전반적으로 눈 모양이 각도가 틀어지며 많이 처졌어요. 당장 고려해야 할 사항이 천만 가지라 '아이고, 이를 어째?'라며 우려하는 모양입니다. 게다가 콧대는 넓고 길며 각이 졌는데 입술은 비뚤어졌군요. 즉, 심지는 확실한데 세상일이 다 내 맘 같지는 않죠. 그래도 무사한 게 최고. 반면에 오른쪽은 전반적으로 눈 모양이 각도가 틀어지며 많이 올라갔어요. 청운의 꿈을 꾸니 앞으로의 계획이 눈앞에 죽 펼쳐지는 모양입니다. 게다가 콧대는 넓고 짧으며 둥근데 입술은 비뚤어졌군요. 즉, 힘은 좋지만 세상일이 다 내 맘 같지는 않죠. 그래도 이루는 게 최고.

Saint James the Greater, South German, 1475−1500

Saint Elzéar, French, 1370−1373

• 눈꼬리가 처졌다. 따라서 현재를 중요시한다.　　• 눈꼬리가 올라갔다. 따라서 가능성을 추구한다.

왼쪽과 오른쪽 모두 기독교 성자예요. 우선, 왼쪽은 눈꼬리가 많이 처졌습니다. 만약에 단단한 광대뼈가 지금과 같이 지지해주지 않았다면 더욱 흘러내릴 듯하네요. 게다가 머리카락과 콧수염, 턱수염이 아래로 굴곡지며 얽히고설키니 '지금 내가 여기서 처리해야 할 일들이 오만가지야'라는 것만 같아요. 잘 처리하시길 바랍니다. 반면에 오른쪽은 눈꼬리가 많이 올라갔습니다. 마음만은 벌써 얼굴 세계를 훌쩍 벗어나 딴 세상에 가 있는 듯하네요. 게다가 머리카락이 마치 열린 커튼처럼 찰랑이니 앞으로 펼쳐질 인생의 무대를 활짝 열어주는 것만 같아요. 잘 보여주시길 바랍니다.

�♡ 코

앞으로 코, 주목해주세요.

Gilbert Suart
(1755 – 1828), Horatio
Gates, 1793 – 1794

Félix Vallotton
(1865 – 1925),
Self – Portrait, 1897

• 콧대가 아래로 꺼졌다. 따라서 자신에게 집중한다. • 콧대가 위로 들렸다. 따라서 주변을 신경 쓴다.

　　밑줄은 미국 독립전쟁에서 맹활약한 장군이에요. 그리고 오른쪽은 작가의 자화상이에요. 우선, 왼쪽은 콧대가 아래로 훅 꺼졌습니다. 게다가 코가 길고 콧등이 앞으로 돌출하니 좋게 말하면 결단력이 넘치고, 나쁘게 말하면 고집이 세네요. 눈이 처지고 입과 턱 끝이 일자니 더욱 그렇군요. 물론 스스로도 잘 알고 있습니다. 반면에 오른쪽은 콧대가 위로 바짝 들렸습니다. 게다가 코가 짧고 살짝 콧등이 들어가니 좋게 말하면 세상일에 호기심이 넘치고, 나쁘게 말하면 참견이 심하네요. 콧수염 꼬리와 턱수염 꼬리마저 발딱 서니 더욱 그렇군요. 물론 스스로도 잘 알고 있습니다.

Dieric Bouts
(1415 – 1475), Virgin and
Child, 1475

James Jebusa Shannon
(1862 – 1923), Jungle
Tales, 1895

• 코끝이 내려갔다. 따라서 침착하다. • 코끝이 올라갔다. 따라서 생기가 넘친다.

　　왼쪽은 기독교 성모 마리아예요. 그리고 오른쪽은 작가의 아내가 '정글북'을 읽어주고 두 딸이 이를 듣는 모습인데 그 중 큰 딸이에요. 우선, 왼쪽은 코끝이 내려갔어요. 게다

가 눈은 아래로 내리깔고 인중도 길어 더욱 침착하게 가라앉아 보여요. 책임감이 막중해서 그렇겠지요. 그런데 눈썹이 흐릿하니 이를 잘 표현하는 성격은 아니네요. 반면에 오른쪽은 코끝이 올라갔어요. 게다가 눈은 빤히 앞을 응시하고 인중이 짧으며 올라가고 턱도 나오니 더욱 활력이 넘쳐 보여요. 앞으로가 창창해서 그렇겠지요. 그런데 당장 적극적으로 표현할 마음은 없으니 스스로 만족하는 물을 만나야겠네요.

Peter Paul Rubens (1577–1640), Portrait of a Man, possibly an Architect of Geographer, 1597

Alfred Stevens (1823–1906), In the Studio, 1888

• 코가 길고 아래로 향했다. 따라서 집요하다.　　• 코가 짧고 들렸다. 따라서 미래를 도모한다.

　　왼쪽은 건축가 혹은 지리학자예요. 그리고 오른쪽은 작가 작업실에 있는 세 명의 여자가 그려진 모습으로 그 중 방문객이에요. 나머지 두 명은 모델과 이를 그리는 작가고요. 우선, 왼쪽은 코가 길고 코끝이 마치 다이빙을 하듯이 아래로 내려가는 방향성이 느껴져요. 그리고 보니 산사태처럼 콧볼마저 딸려가는 형국이네요. 그렇다면 턱수염은 마치 풀장인 양, 이를 받아주는 역할을 하겠군요. 괜찮아요. 포근하니 걱정 말고 '풍덩'하세요. 음… 눈앞에 표적이 있는 거 같은데 결과적으로 어딜 찌를까요? 반면에 오른쪽은 코가 짧고 코끝이 들렸어요. 콧구멍 사이의 기둥, 즉 비주를 보면 각도가 예사롭지 않지요? 게다가 인중부터 턱 끝까지 상대적으로 들어가니 더욱 각이 커지네요. 괜찮아요, 어차피 코끝은 상승하는 중이니까요. 음… 나름 멀리 본 거 같은데, 결과적으로 어딜 찌를까요?

♡입

앞으로 입, 주목해주세요.

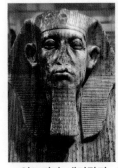

Sphinx of King
Senwosret III, Dynasty
12, Gneiss, BC
1878-BC 1840

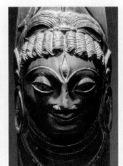

Linga with Face of Shiva
(Ekamukhalinga), India,
7th century

• 입꼬리가 내려갔다. 따라서 경청한다.　　　• 입꼬리가 올라갔다. 따라서 추진력이 강하다.

왼쪽은 이집트 파라오 센와세레트 3세의 모습을 한 스핑크스예요. 스핑크스는 사자의 몸, 사람의 머리 그리고 종종 황소 꼬리를 결합한 모습으로 강력한 제왕의 권력을 현시하며 왕궁 혹은 신전 입구에서 경계병의 역할을 톡톡히 해내죠. 그리고 오른쪽은 힌두교 파괴의 신, 시바예요. 우선, 왼쪽은 입꼬리가 내려갔어요. 입 주변이 돌출했는데 굳게 입을 다물었네요. 게다가 좌측 귀도 내려가니 얼굴이 비대칭이군요. 그러고 보니 바라는 건 확실한데 세상일은 내 맘대로 되지 않고, 별의별 말이 다 들리는 게 참 골치가 아파요. 물론 생각해보면, 조직의 수장이라는 위치가 다 그렇지요. 고심하는데 기왕이면 일이 잘 풀렸으면 좋겠어요. 반면에 오른쪽은 입꼬리가 올라갔어요. 게다가 절대적인 슬기로움을 상징하는 제3의 눈이 수직으로 미간에 서 있는 등, 전반적으로 얼굴에 균형이 잡혔어요. 그러고 보니 탐스러운 목표물이 당장 눈앞에 있는 게 도대체 이걸 어떻게 요리해야 잘 했다고 소문이 날까 고심하고 있네요. 잘만 되면 그야말로 '잭팟(jackpot)', 즉 대박입니다. 물론 잘만 되면요.

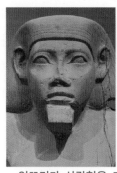

Statue of the Steward
Au,
Dynasty 12, BC
1925 – BC 1900

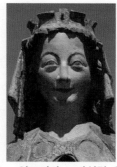

Enthroned Virgin and
Child, German, possibly
Regensburg, 1280

• 입꼬리가 삼각형을 그리며 처졌다. 따라서 참을 • 입꼬리가 V자처럼 올라갔다. 따라서 활기가
 성이 강하다. 넘친다.

　　왼쪽은 이집트 권력자의 석상이에요. 그리고 오른쪽은 기독교 성모 마리아예요. 우선,
왼쪽은 입꼬리가 뒤집힌 V자, 즉 삼각형을 그리며 쳐졌어요. 그런데 코끝이 마모되니 들
린 느낌이라 삼각형이 느껴져요. 그리고 눈 모양은 아래가 직선적이며 위가 살짝 토끼
눈이라 역시나 둥그스름한 삼각형이 연상되네요. 게다가 귀의 위치가 참 높아요. 즉, 뭔
가 원대한 꿈을 꾸며 바라는 게 있는데 뜻대로 풀리지 않는 느낌이군요. 물론 잘 되면
좋죠. 반면에 오른쪽은 입꼬리가 V자처럼 올라갔어요. 그리고 눈썹 중간과 눈 중간이 한
껏 위로 들어 올려지니 뭔가 잔뜩 바라는 게 있어요. 그런데 볼이 터질 듯하고 눈과 입
주변이 탱탱하니 생명력이 넘쳐요. 즉, 잘만 되면 그야말로 만족감에 하늘을 날 듯합니
다. 물론 잘만 되면요.

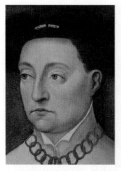

Attributed to Hans
Brosamer (1495 – 1554),
Katharina Merian

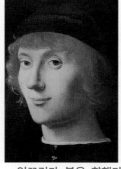

Antonello da Messina
(1430 – 1479), Portrait of
a Young Man, 1470

• 입꼬리가 턱을 향했다. 따라서 꼼꼼하다. • 입꼬리가 볼을 향했다. 따라서 진취적이다.

왼쪽과 오른쪽 모두 작가의 모델이에요. 우선, 왼쪽은 입꼬리가 많이 내려갔어요. 게다가 이마가 넓으니 눈코입에 무게감이 더하네요. 눈빛에 근심 걱정이 서려 있고 귀가 쫄아들어있는 게 문제가 잘 해결되면 좋겠습니다. 물론 마음먹기에 따라 미래가 결정되죠. 반면에 오른쪽은 입꼬리가 많이 올라갔어요. 게다가 안면에서 눈코입의 위치가 상대적으로 높아 보이니 한결 가볍네요. 말똥말똥 눈빛이 빛나고 살랑살랑 머리카락도 밝은 게 지금처럼 문제없이 잘 살면 좋겠습니다. 물론 마음먹기에 따라 미래가 결정되죠.

❤️ 머리통

앞으로 머리통, 주목해주세요.

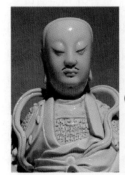

Daoist Deity Zhenwu,
Qing dynasty
(1644–1911), Early 18th
century

Luohans and Attendant,
Southern Song dynasty
(1127–1279), 13th
century

• 정수리가 눌렸다. 따라서 안정을 추구한다.　• 정수리가 솟았다. 따라서 도전을 추구한다.

왼쪽은 도교의 신적 존재로 제국과 국가를 지켜주는 수호자예요. 불교에서도 공경하는 분이지요. 그리고 오른쪽은 소승 불교에서 경지에 오른 수행자, 즉 아라한이에요. 우선, 왼쪽은 정수리가 눌렸어요. 바짝 올라간 눈꼬리와 대비를 이루는군요. 즉, 바라는 게 많으면서도 한편으로는 자신의 선이 딱 있어요. 이를테면 이상적으로는 내지르라고 소리쳐요. 하지만 결국에는 중요한 걸 지키고 싶어요. 응원합니다. 반면에 오른쪽은 불쑥 정수리가 솟았어요. 좁은 눈두덩에 내려간 눈썹과 눈꼬리 그리고 입꼬리와 대비를 이루는군요. 즉, 자신의 한계를 벗어난 초월적인 무언가를 끊임없이 추구하네요. 이를테면 현실적으로는 안 된다고 소리쳐요. 하지만 결국에는 꿈을 이루고 싶어요. 응원합니다.

Portrait of Munchen Sangye Rinchen, the Eighth Abbot of Ngor Monastery, Tibet, Late 16th century

El Greco (1540/41 – 1614), Portrait of an Old Man, 1595 – 1600

• 정수리가 눌리니 평평하다. 따라서 관대하다.

• 정수리가 솟아 위로 길다. 따라서 목표 지향적이다.

외쪽은 티베트 한 수도원의 수도원장이에요. 그리고 오른쪽은 작가의 모델이 된 남자예요. 비록 지금까지 공식적으로 전해지는 작가의 자화상은 없지만 아마도 작가의 모습과 닮았다고 추정돼요. 우선, 왼쪽은 정수리가 눌리니 수평적으로 고른 지평선이 되었어요. 게다가 얼굴형도 수평적으로 넓어 사방을 고르게 관찰하고 보듬을 것만 같아요. 귀는 옆으로 열려 있으니 외골수가 아니고요. 그런데 눈썹이 높고 짧으며 눈이 작고 입꼬리가 올라가니 인생의 목표가 확실하며 삶의 여유가 넘치네요. 반면에 오른쪽은 정수리가 솟으니 수직적으로 높은 산봉우리가 되었어요. 게다가 얼굴형도 수직적으로 길어 자신이 기대하는 바가 확실할 것만 같아요. 귀는 쫑긋 열려 있으니 나름의 촉이 있고요. 그런데 콧대가 길고 코끝이 내려오며 입술은 일자로 굳게 다무니 다분히 현실적이며 진중한 성격이네요.

⊗ 극화된 얼굴

앞으로 극화된 얼굴, 주목해주세요.

Seated Male Figure,
Mali, Dogon people,
18th–19th century

Figure Vessel, Mexico,
Huastec, 16th century(?)

• 코가 아래로 길다. 따라서 에너지를 모은다. • 코가 들리며 짧다. 따라서 에너지를 발산한다.

 왼쪽은 코가 길고 코끝이 화살코예요. 그야말로 아래로 급하강하네요. 그래도 각이 선
턱이 강하게 지탱하니 다행이에요. 추락하는 새에는 날개가 있듯이 결국에는 비빌 언덕
이 있어야지요. 오른쪽은 코가 짧고 코끝이 들렸어요. 게다가 고개를 쳐드니 더욱 그렇
네요. 그래도 짧고 굵은 목이 든든하게 얼굴을 잡아주니 다행이에요. 비상하는 새에는
날개가 있듯이 결국에는 비빌 언덕이 있어야지요.

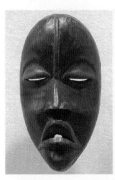

Mask, Liberia or Côte
d'Ivoire, Dan people,
19th–20th century

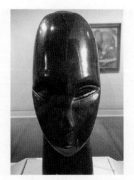

Alexander Calder
(1898–1976),
African Head, 1928

• 입꼬리가 턱 끝에 닿았다. 따라서 현실에 안주 • 눈꼬리가 관자놀이에 닿았다. 따라서 꿈을 쫓
한다. 는다.

 왼쪽은 그야말로 입꼬리가 턱을 만날 때까지 쳐졌어요. 게다가 눈모양은 일자에 아래
를 보니 더욱 기운이 밑으로 침잠해요. 제대로 현실의 무게에 눌렸나 봐요. 처리할 건 처
리해야죠. 눈앞에 중요한 게 우선이에요. 오른쪽은 그야말로 눈꼬리가 관자놀이에 닿을

만큼 올라갔어요. 게다가 정수리는 마치 풍선의 최대치 마냥 위로 솟구치니 더욱 기운이 위로 들끓어요. 제대로 이상의 매력에 끌렸나 봐요. 추구할 건 추구해야죠. 눈앞에 중요한 게 우선이에요.

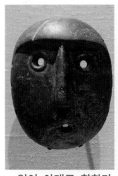

Mask, Argentina, Condorhuasi—Alamito, BC 400—AD 700

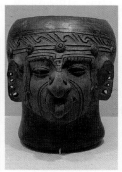

Head Vessel, Ecuador, Manteño, 8th—12th century

• 입이 아래로 향한다. 따라서 주저한다.　　• 입이 위로 향한다. 따라서 긴박하다.

　왼쪽은 입이 낮으며 아래를 보네요. 게다가 코와 인중 그리고 중안면도 길어 현실을 마주하는 나름의 심각함이 느껴집니다. 마치 '이거 도대체 어떻게 해야 하는 걸까요?'라는 식의 주저함도 숨길 수가 없고요. 중요한 건, 오늘도 무사히. 오른쪽은 한껏 입을 쳐드니 인중이 최소화되었네요. 게다가 코가 짧은데 콧볼을 끌어당기며 중안면도 짧으니 현실을 마주하는 나름의 급박성이 느껴집니다. 마치 '이거 당장 이렇게 하면 되잖아요?'라는 식의 당돌함도 숨길 수가 없고요. 중요한 건, 오늘도 무사히.

Ancestor Figure, Sawos people, Papua New Guinea, 19th century or earlier

Seated Male Figure, Mexico, Nayarit (Chinesco), 2nd—4th century

• 코끝이 밑으로 향했다. 따라서 내면에 집중한다.　• 코끝이 위로 들렸다. 따라서 상황에 집중한다.

　왼쪽은 마치 꼬챙이에 끌리는 양, 코끝이 밑으로 죽 당겨졌습니다. 게다가 얼굴형은 엄청 길고 입이 턱 끝에 붙으며 눈은 퀭하니 정말 이거 심각한 상황이군요. 뭐가 그렇게 문제기에 지금 내가 코가 껴서 땅으로 꺼져야만 하는 걸까요? 알고 싶습니다. 기왕이면

온전히 나를 지키고 싶어서요. 오른쪽은 마치 꼬챙이에 끌리는 양, 코끝이 위로 들려졌습니다. 그런데 중안면은 길고 입이 아래로 처져 턱 끝에 붙으며 턱은 무턱이니 정말 이거 심각한 상황이군요. 뭐가 그렇게 문제기에 지금 내가 코가 껴서 하늘로 낚아채져야만 하는 걸까요? 알고 싶습니다. 기왕이면 온전히 나를 지키고 싶어서요.

Helmet Mask: Hornbill (Kuma), Burkina Faso, Bobo peoples, 19th–20th century

Bugaku Mask (Sanju), Helan period (794–1185), 12th century

• 코끝이 휘어 내렸다. 따라서 방어를 지향한다.　• 코끝이 위로 솟구쳤다. 따라서 공격을 지향한다.

　왼쪽은 코끝이 마치 녹는 아이스크림인 양, 아래로 흘러내립니다. 턱과 입도 따라 흘러내리는 게 지금 총체적인 난국이군요. 그런데 이렇게 가만히 몸을 맡기기만 해서는 궁극적으로 문제가 해결될지 의문이네요. 음… 최선의 수비는 최선의 공격인가요? 아니면, 최선의 공격은 최선의 수비인가요? 여하튼 이 상황을 타개할 묘수가 절실합니다. 오른쪽은 코끝이 마치 발딱 선 풍선인 양, 위로 솟구칩니다. 볼과 턱도 따라 돌출하는 게 지금 총체적인 난국이군요. 그런데 이렇게 가만히 몸을 맡기기만 해서는 궁극적으로 문제가 해결될지 의문이네요. 음… 최선의 공격은 최선의 수비인가요? 아니면, 최선의 수비는 최선의 공격인가요? 여하튼 이 상황을 타개할 묘수가 절실합니다.

<하상(下上)표>: 하상의 아래나 위로 향하는

●● <음양방향 제2,3법칙>: '하상' / '측하측상'
 - <하상비율>: 극하(-2점), 하(-1점), 중(0점), 상(+1점), 극상(+2)

분류	기준	음기			잠기	양기		
		음축	(-2)	(-1)	(0)	(+1)	(+2)	양축
방 (방향方, Direction)	하상 (下上, down/up)	하 (아래下, downward)	극하	하	중	상	극상	상 (위上, upward)

지금까지 여러 얼굴을 살펴보았습니다. 아무래도 생생한 예가 있으니 훨씬 실감나죠? <하상표> 정리해보겠습니다. 우선, '잠기'는 애매한 경우입니다. 너무 아래로 향하지도 위로 향하지도 않은. 그래서 저는 '잠기'를 '중'이라고 지칭합니다. 주변을 둘러보면 아래로 향한다고 혹은 위로 향한다고 말하기 어려운 얼굴, 물론 많습니다.

그런데 얼굴의 특정 부분이 아래로 향하는 듯한 얼굴을 찾았어요. 그건 '음기'적인 얼굴이죠? 저는 이를 '하'라고 지칭합니다. 그리고 '-1'점을 부여합니다. 그런데 이게 더 심해지면 '극'을 붙여 '극하'라고 지칭합니다. 그리고 '-2'점을 부여합니다. 한편으로 얼굴의 특정 부분이 위로 향하는 듯한 얼굴을 찾았어요. 그건 '양기'적인 얼굴이죠? 저는 이를 '상'이라고 지칭합니다. 그리고 '+1점'을 부여합니다. 그런데 이게 더 심해지면 '극'을 붙여 '극상'이라고 지칭합니다. 그리고 '+2'점을 부여합니다. 참고로 이 표는 <후전표>와 마찬가지로 '극'의 점수를 부여해요. 물론 이는 제 경험상 조율된 점수 폭일 뿐이에요.

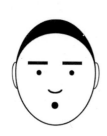

여러분의 전반적인 얼굴 그리고 개별 얼굴부위는 <하상비율>과 관련해서 각각 어떤 점수를 받을까요? (눈꼬리를 잡고 올려보며) 부릅! 이제 내 마음의 스크린을 켜고 얼굴 시뮬레이션을 떠올리며 <하상비율>의 맛을 느껴 보시겠습니다.

지금까지 '얼굴의 <하상비율>을 이해하다' 편 말씀드렸습니다. 앞으로는 '얼굴의 <앙측비율>을 이해하다' 편 들어가겠습니다.

얼굴의 <앙측(央側)비율>을 이해하다: 가운데나 옆으로 향하는

<앙측비율> = <앙좌/앙우비율> = <음양방향 제4,5법칙>: 양측

중앙 앙(央): 음기(가운데로 향하는 경우)
측면 측(側): 양기(옆으로 향하는 경우)

이제 6강의 두 번째, <음양방향 제4법칙>인 <앙좌비율>과 <음양방향 제5법칙>인 <앙우비율>을 통칭한 '얼굴의 <앙측비율>을 이해하다'입니다. 여기서 '앙'은 중앙 '앙' 그리고 '좌'는 왼쪽 '좌', '우'는 오른쪽 '우' 그리고 이를 통틀어 '측'은 측면 '측' 이죠? 즉, <u>전자</u>는 가운데로 향하는 경우 그리고 <u>후자</u>는 옆으로 향하는 경우를 지칭합니다.

여기서 주의할 점! '좌우' 방향은 보는 사람, 즉 3인칭 기준이 아니라 보이는 사람, 즉 1인칭 기준입니다. 마치 누군가의 왼팔과 오른팔을 지칭하듯이요. 마주보며 서 있는 상대방의 왼쪽에 보이는 팔을 그 사람의 왼팔이라고 하지 않잖아요. 물론 이는 정하기 나름입니다. 한편으로 좌측과 우측 방향에 다른 의미를 부여한다면 언제라도 두 방향을 통칭한 <앙측비율>은 <앙좌비율>과 <앙우비율>로 구분하여 활용 가능합니다. 들어가죠!

<앙좌(央左)비율>: 앙측(央側)의 가운데나 왼쪽으로 향하는

●● <음양방향 제4법칙>: '앙좌'(1인칭 기준)

<앙우(央右)비율>: 앙측(央側)의 가운데나 오른쪽으로 향하는

●● <음양방향 제5법칙>: '앙우'(1인칭 기준)

〈음양방향 제4법칙〉과 〈음양방향 제5법칙〉 모두 <u>왼쪽</u>은 '음기' 그리고 <u>오른쪽</u>은 '양기'입니다. 이 두 법칙은 얼굴 개별부위의 생김새가 취하는 '방향'에 따라 다르게 적용되지만 통상적으로 〈얼굴표현법〉에서는 따로 구분하지 않습니다. 즉, '방향' 불문하고 한쪽으로 치우치면 '양기'라고 뭉뚱그려 파악하는 것이죠. 두 법칙에서 <u>왼쪽</u> '음기'는 중앙 '앙', 즉 가운데로 향하는 경우예요. 여기서는 마치 곧은 심지를 가지고 오롯이 자신에게 집중하는 느낌이네요. 즉, 스스로 확신이 넘치며 매사에 선 긋기가 확실해요. 예측 가능하나요? 반면에 두 법칙에서 <u>오른쪽</u> '양기'는 측면 '측', 즉 옆으로 향하는 경우예요. 여기서는 마치 특이한 생각을 하며 기존의 판을 뒤흔드는 느낌이네요. 즉, 실험정신이 충만하며 매사에 융통성을 발휘해요. 예측하기 힘드나요?

<앙좌(央左)도상>: 앙측(央側)의 가운데나 왼쪽으로 향하는

●● <음양방향 제4법칙>: '앙좌'(1인칭 기준)

<앙우(央右)도상>: 앙측(央側)의 가운데나 오른쪽으로 향하는

•• **<음양방향 제5법칙>: '앙우' (1인칭 기준)**

음기 (앙비 우위)	양기 (측비 우위)
가운데로 모여 단호한 상태	옆으로 치우쳐 쏠리는 상태
자기 중심성과 종족 보전력	자기 초월성과 개성력
명상과 자기 수양	실험정신과 창조성
나를 지향	세상을 지향
꽉 막힘	사고 위험성이 높음

두 그림 모두 <앙측도상>의 예입니다. <u>왼쪽</u> '음기'는 눈, 콧대, 입 등이 상대적으로 중간으로 향하는군요. 정갈하게 가만히 집중하는 얼굴이네요. 반면에 <u>오른쪽</u> '양기'는 이들이 한쪽으로 치우치는군요. 변칙적으로 뭐 하나에 꽂히는 얼굴이네요. 유심히 도상을 보세요. 실제 얼굴의 예가 떠오르시나요?

구체적으로 박스 안을 살펴보자면 <u>왼쪽</u>은 가운데로 향하잖아요? 그러니 평상시 마음이 굳건하기에 뭘 해도 단호해 보여요. 이를 특정인의 기질로 비유하면 매사에 자기중심적인 게 자신과 주변을 지키려는 의지가 강한 성격이네요. 명상 등을 통해 자기 수양에도 정진하고요. 즉, 기본적으로 자아가 중요해요. 그런데 너무 그러기만 하면 꽉 막혀 답답할 수 있어요. 주의해야죠.

반면에 <u>오른쪽</u>은 옆으로 향하잖아요? 그러니 종종 마음이 흔들리기에 어딘가로 쏠려 보여요. 이를 특정인의 기질로 비유하면 자신의 기존 모습을 탈피하는 묘한 개성을 자주 보여주는 성격이네요. 실험정신이 강하니 창조성을 발휘할 기회도 많고요. 즉, 기본적으로 세상에 대한 호기심이 강해요. 그런데 너무 그러기만 하면 사고의 위험성이 높아져요. 주의해야죠. 이제 <앙측비율>을 염두에 두고 여러 얼굴을 예로 들어 함께 살펴보겠습니다. 본격적인 얼굴여행, 시작하죠!

앞으로 눈, 주목해주세요.

Outer Coffin of Khonsu, New Kingdom, Ramesside, BC 1279-BC 1213

Limestone Head of Joseph, French, from Chartres Cathedral, about 1230

• 눈이 모였다. 따라서 안정을 지향한다.

• 눈이 벌어졌다. 따라서 모험심이 넘친다.

<u>왼쪽</u>은 이집트의 수공업자이자 묘지 관리인인 센네젬의 아들이에요. 50세에서 60세 사이의 나이에 미아라가 된 것으로 추정돼요. 그리고 <u>오른쪽</u>은 기독교 성모 마리아의 남편이자 목수인 요셉이에요. 우선, <u>왼쪽</u>은 바짝 눈이 모였어요. 게다가 엄청 검은자위가 크니 마치 중간으로 굴러 내리는 볼링공처럼 느껴져요. 전반적으로 얼굴은 균형이 잘 잡힌 데다가 콧대가 얇으니 더욱 알싸하게 중심이 섰네요. 그래요, 자신을 지키는 게 중요하지요. 반면에 <u>오른쪽</u>은 눈이 벌어졌어요. 게다가 좌측 눈은 중심에서 더욱 멀어지며 살짝 위로 올라가니 마치 '안녕, 나 간다'라는 것만 같네요. 한편으로 좌측 입꼬리는 내려가고 그에 따라 좌측 턱수염의 각도가 상대적으로 가파르니 결과적으로 그쪽 안면이 열려 더욱 방향성이 느껴지네요. 그래요, 모험을 감행하는 게 중요하지요.

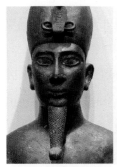

Osiris Inscribed for Harkhebit, Son of Padikhonsu and Isetempermes, BC 600-BC 300

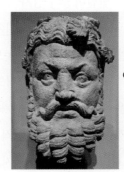

Head of Dionysos, The God of Wine and Diving Intoxication, Pakistan or Afghanistan, 4th-5th century

• 눈이 가운데로 향한다. 따라서 신중하다.

• 눈이 서로 다른 방향을 향한다. 따라서 급진적이다.

왼쪽은 이집트 신화에 나오는 죽은 자의 신으로 공경되는 남신, 오시리스예요. 원래는 사람이었는데 죽어서 신이 되었죠. 이집트의 만신 중에 단연 최고신으로 여겨져요. 그리고 그리스 신화의 디오니소스 신과 통해요. 그리고 오른쪽은 포도주와 풍요 그리고 황홀경의 신인 디오니소스 신이에요. 제우스의 아들로 로마 신화의 바쿠스와 통해요. 죽었다 다시 살아난 신이죠. 우선, 왼쪽은 눈이 크고 모였어요. 게다가 입은 좁고 콧대가 얇으니 얼굴의 중심축이 더욱 잘 느껴져요. 따라서 신중해 보이는 게 섣불리 말실수를 할 것 같지는 않아요. 그리고 귀가 선명하며 좌측 귀가 돌출하니 당장은 먼저 잘 듣겠어요. 즉, 말이 통할 수도. 반면에 오른쪽은 눈이 벌어졌어요. 게다가 입이 넓고 콧대가 두꺼우며 이마가 낮으니 더욱 안면이 확장되는 느낌이에요. 그런데 단연 목소리가 큰 건 바로 좌측 눈이에요. 나 홀로 무단이탈을 감행하고는 빙빙 돌며 춤을 추고 있으니 도무지 사연을 물어보지 않을 수가 없군요. 그런데 검은자위의 초점이 불분명하니 지금 저와 같은 시공에 계신지는 잘 모르겠어요. 즉, 말이 안 통할 수도.

Hans Memling (1430-1494), The Annunciation, 1465-1470

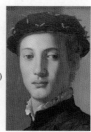

Bronzino (Agnolo di Cosimo di Mariano, 1503-1572), Portrait of a Young Man, 1530s

· 눈이 모였다. 따라서 가진 것에 집중한다.　· 눈이 벌어졌다. 따라서 방랑을 추구한다.

왼쪽은 기독교 성모 마리아예요. 천사로부터 예수님을 잉태하리라는 뉴스를 듣는 중이지요. 그리고 오른쪽은 신원미상의 남자예요. 작가의 절친인 문학가들 중에 한 명으로 추측돼요. 작가 자신도 시인이었죠. 우선, 왼쪽은 눈이 모였어요. 전반적으로 안면 균형이 좋고 코와 이마 등 얼굴이 길며 입술은 눈보다 작을 정도이니 더욱 중심축이 잘 느껴져요. 가르마마저 이를 도와주니 뒤통수마저도 중심이 잘 잡혔을 것만 같아요. 그런 와중에 빤히 아래쪽 측면을 주시하니 지금 뭔가 딱 걸린 듯해요. 그래, 바로 이거야! 반면에 오른쪽은 눈이 벌어졌어요. 하지만 전반적으로 안면 균형이 좋고 얼굴이 길며 턱 끝 수직 굴곡에 힘을 주니 나름 중심축이 느껴져요. 그런데 여기서 좌측 눈은 매우 다른 이야기를 하네요. 눈 모양도 중심에서 살짝 이탈했지만 눈동자는 나 홀로 탈출을 시도하는군요. 도대체 어디를 보고 있는 걸까요? 알려줘, 응?

❤ 코

앞으로 코, 주목해주세요.

Manasa, The Snake
Goddess, India (Bengal)
or Bangladesh, 11th
century

Marble Funerary Stele of
Gaius Vibius Severus,
Roman, 69−80

• 콧대가 중심을 잡았다. 따라서 일관성을 추구 • 콧대가 휘었다. 따라서 임기응변에 능하다.
한다.

　원쪽은 힌두교 뱀의 여신, 마나사예요. 그리고 오른쪽은 로마 황제의 가족이에요. 우
선, 왼쪽은 콧대가 수직으로 곧으니 얼굴의 중심축을 잘 잡아줘요. 살짝 턱을 내려 조명
은 이마와 콧대만을 비추며 눈과 입을 그늘지게 만드니 더욱 내리꽂는 느낌이네요. 즉,
해주고 싶은 이야기가 명확하게 통일되었어요. 내가 하는 말이 곧 내 마음이야. 그냥 문
자 그대로 믿으라고, 알간? 반면에 오른쪽은 콧대가 활처럼 휘며 춤을 추니 얼굴의 중심
축을 흩뜨려요. 그래서 눈의 중심과 입과 턱의 중심이 따로 놀아요. 즉, 상안면과 하안면
이 지금 다른 이야기를 하네요. 내가 하는 말이 과연 내 생각일까? 그냥 곧이곧대로 믿으
려고, 정말?

William Henry Rienhart
(1825−1874), Latona and
Her Children, Apollo and
Diana, 1870

Auguste Rodin
(1840−1917), The Head
of Mrs. Russell, 1890

• 코가 길고 균형 잡혔다. 따라서 순응적이다. • 코가 오른쪽으로 휘었다. 따라서 도전적이다.

왼쪽은 밤의 여신, 라토나예요. 제우스와 가진 쌍둥이 남매인 아폴로와 디아나는 지금 그녀의 보살핌을 받으며 자는 중이고요. 그리고 오른쪽은 작가의 친구인 인상주의 회화 작가의 부인이에요. 우선, 왼쪽은 코가 길고 균형이 잘 잡혔으며 턱을 숙이니 아래로 내리꽂는 느낌이 나요. 조명이 측면 역광인데 좌측 콧볼을 딱 비추니 특정 사안에 대해 더욱 마침표를 찍는 듯하네요. 게다가 눈이 처지며 입이 작고 이마가 낮으니 군말 없이 현실의 상황에 수긍하는 모양이에요. 그래요, 남매가 얼마나 예쁘겠어요? 앞으로 큰일을 하기로 예약된 분들입니다. 반면에 오른쪽은 코가 활처럼 휘며 코끝은 우측으로 핸들을 확 돌리니 자칫 과속하다 사고 나겠어요. 조명이 산란광으로 평평하게 얼굴을 비추는데도 이 정도면 측면 조명을 받을 경우, 그야말로 낭떠러지로 떨어지는 느낌이 날 정도네요. 게다가 우측 눈을 움찔하며 그쪽 광대 밑을 조이는 게 솔직히 너무 막 나가다가는 자칫 큰일 나겠다는 위기감이 감지되었나 봐요. 그래요, 작가의 부인이라니 고된 일도 많겠죠. 결국에는 다들 특별한 척, 한 세상 사는 거지요.

Prince Shōtoku at Age Sixteen, Nanbokuchô period, 14th century

Pere Oller (1394−1442), Mourner, 1417

· 단단한 코가 중심 잡혔다. 따라서 단호하다.　　· 콧대가 기울었다. 따라서 마음이 흔들린다.

　　왼쪽은 일본에 불교를 중흥시킨 쇼토쿠 태자예요. 용명천황의 아들로 고구려와 백제의 승려들에게 불교를 배웠어요. 그리고 오른쪽은 슬퍼하는 여자예요. 우선, 왼쪽은 조명이 둥그렇지만 단단한 코를 주목하니 더욱 얼굴의 무게중심이 잘 잡혀요. 그야말로 확고부동한가 봐요. 눈과 눈동자가 모이며 미간에 힘을 준 데다가 작은 입술이 모이고 올라가며 인중을 줄이고 턱 끝에 힘을 주니 더욱 그러하네요. 정수리의 중간 가르마와 마치 헤드폰을 연상시키며 좌우 균형감이 돋보이는 옆머리 모양도 그렇고요. 그래요, 딱 조여 놓으니 도망칠 곳이 없습니다. 반면에 오른쪽은 조명이 최소화되고 그늘졌는데도 불구하고 콧대 전체가 기울어진 게 딱 느껴지니 무게중심이 확 흔들려요. 그야말로 돌아버리겠나 봐요.

그런데 입과 턱 선은 콧대와는 반대로 틀어지며 미간 굴곡이 마치 쓰나미를 만난 듯 출렁대니 상당히 궤도를 이탈한 좌측 눈을 손바닥으로 가리기까지 하네요. 머리를 감싸는 구김살이 출렁이는 옷도 심란하고요. 그래요, 어디론가 빗겨나 도망치고 싶습니다.

 입

앞으로 입, 주목해주세요.

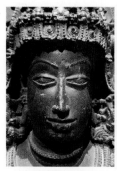
Dasoja of Balligrama, Standing Vishnu as Keshava, South India, first quarter of 12th century

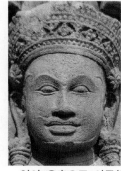
Antefix with Kneeling Guardian, Cambodia, Angkor period, third quarter of the 10th century

• 입이 균형 잡혔다. 따라서 때를 기다린다.　　• 입이 우측으로 이동했다. 따라서 과감하다.

밑줄_왼쪽은 힌두교 유지의 신, 비슈누예요. 그리고 오른쪽은 사원에 세워져 있었을 것으로 추정되는 호위무사예요. 우선, 왼쪽은 입이 균형 잡혔어요. 콧대가 휘었지만 얼굴형이 길고 눈썹과 눈이 모이며 턱이 균형감을 유지하니 다행히 자신의 자리를 지킬 수 있었네요. 그래요, 세상일이 항상 딱딱 되는 것은 아닙니다. 하지만 보고 듣고 말하는 것만큼은 확실해야지요. 균형은 잡으라고 있는 겁니다. 힘을 내세요. 반면에 오른쪽은 입이 멀찌감치 우측으로 이동했어요. 눈썹과 눈이 모이며 수직으로 콧대가 중심을 잡고 턱이 균형감을 유지하는데도 불구하고 따로 노니 정말 못 말리겠네요. 그래요, 세상일이 항상 딱딱 되는 것은 아닙니다. 하지만 보고 듣는 게 있는데 하고 싶은 말은 분명히 해야지요. 이탈이 필요하면 과감해야 합니다. 힘을 내세요.

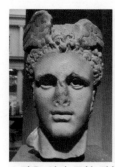

Head of Hermes—Thoth,
Greek Late Hellenistic,
BC 2nd century—BC 1st
century

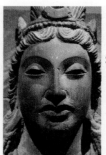

Seated Bodhisattva Maitreya
(Buddha of the Future),
Afghanistan, 7th—8th
century

• 작은 입이 균형 잡혔다. 따라서 진득하다.

• 입이 기울었다. 따라서 진취적이다.

　　왼쪽은 그리스 신화의 올림포스 12신 중 하나로 전령, 여행, 상업, 도둑의 신이에요. 제우스의 아들 중 한 명이죠. 그리고 오른쪽은 석가모니불 다음으로 부처가 될 약속을 받은 미륵보살이에요. 미처 석가모니불이 다 구제하지 못한 중생을 훗날에 구제할 예정이죠. 우선, 왼쪽은 작은 입이 균형 잡혔어요. 윗입술은 얇은데 아랫입술이 두툼하며 직사각형에 가까우니 참 든든하네요. 이마가 낮고 눈 주변이 요동치지만 전반적으로 얼굴은 대칭이니 나름 세상 풍파를 견딜 수 있겠어요. 비록 콧대는 깨졌지만 그래도 버틸 곳이 많습니다. 아직 끝나지 않았죠? 괜찮아요. 또 해보죠. 반면에 오른쪽은 큰 입이 삐뚤었어요. 아랫입술과 윗입술이 모두 두툼하며 전반적으로 크게 출렁이는데 좌측 입꼬리가 올라갔을 뿐만 아니라 무게중심이 살짝 좌측으로 밀렸네요. 여기에 조응하듯이 좌측 눈 또한 좌측으로 당겨지며 길게 늘어났습니다. 나름 콧대가 중심을 잡으려 노력해도 역부족이네요. 벌써 끝날 거 같아요? 괜찮아요. 안 끝나요.

Ippolito Buzio
(1562—1634), Luisa
Deti, after 1604

Saint Fiacre, British,
Nottingham or French,
Meaux, mid—15th
century

• 작은 입이 오므라들어 중심 잡혔다. 따라서 집중력이 좋다.

• 넓은 입이 우측으로 꺾였다. 따라서 혁명을 추구한다.

왼쪽은 교황 클레멘스 8세의 어머니로 추정돼요. 그리고 오른쪽은 기독교 성자, 피아 커예요. 우선, 왼쪽은 작은 입에 힘을 주며 오므리니 마치 블랙홀인 양, 그 안으로 빨려 들어갈 것만 같아요. 그야말로 입을 중심으로 정국이 요동치고 있습니다. 하지만 큰 눈을 부릅뜨며 대칭감을 과시하고 콧대가 곧으니 부여잡을 중심축이 선명하네요. 네, 벌어질 일은 벌어집니다. 온전히 내 안에 집중할 뿐. 반면에 오른쪽은 넓은 입에 힘을 주며 오므리는데 하악 전체가 우측으로 꺾이니 급반전이 일어나는 듯해요. 그야말로 입을 기점으로 정국이 요동치고 있습니다. 명상하듯 큰 눈을 감고는 대칭감을 과시하니 상안면과 하안면이 긴장하며 대치하네요. 중간에서 콧대는 적당히 서로를 조율하며 휘는데 콧볼은 여기에 적응이 안 되는지 더욱 반발하네요. 네, 벌어질 일은 따로 있습니다. 흐름에 온전히 나를 맡길 뿐.

Petrus Christus
(1410−1475), A
Goldsmith in His Shop,
1449

Petrus Christus
(1410−1475), A
Goldsmith in His Shop,
1449

• 입이 균형 잡혔다. 따라서 자기 확신이 넘친다.　• 입이 비뚤다. 따라서 융통성이 넘친다.

왼쪽과 오른쪽 모두 한 작품에 등장하는데요, 왼쪽은 방문객 그리고 오른쪽은 금세공업자예요. 우선, 왼쪽은 균형 잡힌 입의 무게감이 남다르네요. 그리고 코는 앞으로 돌출했지만 눈썹과 눈 그리고 입과 턱이 중심을 잡아주니 안정적입니다. 눈썹은 높은데 둥글고 눈은 아래를 보며 눈 모양이 반대로 둥그니 서로 합이 잘 맞네요. 게다가 인중 골이 선명하고 골고루 입에 힘이 들어가니 자기 생각이 확실합니다. 그러니 당연히 제 생각 알죠? 반면에 오른쪽은 비뚤어진 입의 표현력이 남다르네요. 입꼬리가 고르게 처지니 입 모양이 유려하게 둥근데 하안면 전체가 좌측으로 뒤틀리고 이에 따라 콧대도 굽어지니 미간부터 턱 끝까지 활처럼 휘었네요. 그래도 눈빛은 또렷하고 눈썹이 짙고 선명하며 각이 지니 자기 입장은 뚜렷합니다. 그런데 솔직히 제 생각 모르죠?

♥ 귀

앞으로 귀, 주목해주세요.

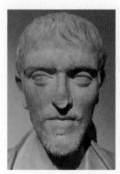

Marble Portrait Bust of a Man, Roman, Late Imperial period, mid-3rd century

Charles Grafly (1862–1929), Henry O. Tanner, 1896

• 좌측 귀가 얼굴 쪽으로 눌렸다. 따라서 내면에 집중한다.　• 귀가 벌어졌다. 따라서 세상을 아우른다.

왼쪽은 신원미상의 한 남자예요. 그리고 오른쪽은 작가의 절친으로 회화작가예요. 모델에게 선물로 주고자 제작한 작품이죠. 우선, 왼쪽은 상대적으로 귀가 눌렸어요. 특히 좌측 귀는 얼굴에 붙을 정도네요. 하지만 우측 귀 위쪽이 오른쪽으로 당겨지는 느낌은 분명해요. 여기에 조응하듯 우측 눈이 살짝 커지며 검은자위가 오른쪽을 바라보네요. 그래도 전체적으로 안면이 균형감이 좋고 이마뼈와 콧대 그리고 입과 턱의 중심축이 확실하고 강직하니 웬만해서는 흔들리지 않겠어요. 어, 이것 봐라? 걸리적? 그래도 나는 무소의 뿔처럼 혼자서 간다. 반면에 오른쪽은 상대적으로 귀가 벌어졌어요. 크기는 작은데 위쪽이 뾰족하니 측면으로 당겨지는 게 상당히 표현적이네요. 즉, 쫑긋 귀 끝을 세운 게 무슨 안테나 같아요. 촉이 좋군요. 그리고 이마는 크고 넓은데 턱은 작고 좁으니 얼굴형이 역삼각형인 데다가 눈 사이는 벌어지고 눈이 아래로 처지니 미간부터 귀까지가 마치 활처럼 호를 그리는 게 안면 위쪽으로 확 개화하며 벌어지는 느낌이에요. 아, 자꾸 이래도 돼? 그러다 정말 감당할 수 있겠어? 뼹!

앞으로 머리통, 주목해주세요.

Circle of Claus de Werve
(1380 – 1439), Saint Paul,
1420 – 1430

Juna de Ancheta
(1462 – 1523), Saint John
The Baptist, 1580 – 1592

• 머리통이 타원형으로 둥글다. 따라서 확고하다. • 머리통이 비대칭에 뾰족하다. 따라서 열정이 넘 친다.

왼쪽은 기독교 사도 바울이에요. 예수님의 사역을 전파하는 데 큰 공헌을 했죠. 그리고 오른쪽은 기독교 세례 요한이에요. 예수님에게 세례를 주며 앞날을 축복했죠. 우선, 왼쪽은 머리통이 균형 잡히고 타원형으로 둥글어요. 즉, 어느 한쪽으로도 치우침이 없으니 공정하고 논리적인 사고력을 자랑하는 듯하네요. 게다가 이마 주름은 균형 잡히고 콧수염과 턱수염이 구불거리지만 시원하게 아래로 쏟아지는 게 엄청 자기 확신이 강해 보여요. 정말 내가 깊이 생각해 봤거든? 그리고 결정한 거야. 헷갈리지 않고 믿어도 돼! 반면에 오른쪽은 머리통이 비대칭에 뾰족하니 삐뚤어요. 즉, 좌측으로 쏠리니 한쪽으로 편향된 느낌입니다. 게다가 눈이 처졌지만 이마는 빤빤하고 콧대가 굵고 강하니 엄청 자기주관이 강해 보여요. 정말 내가 그러지 않으면 미치겠거든? 그런데 결국에는 열정과 소신이 중요한 거야. 불안해하지 말고 믿어도 돼!

☉ 얼굴 전체

앞으로 얼굴 전체, 주목해주세요.

Alberto Giacometti
(1901 – 1966), Annette,
The Artist's Wife, 1961

Master of the Acts of
Mercy, The Martyrdom of
Saint Lawrence, about
1465

• 얼굴 전체가 중심으로 모였다. 따라서 선 긋기 • 얼굴 전체가 여러 방향으로 쏠렸다. 따라서 실험
 가 확실하다.　　　　　　　　　　　　　　정신이 넘친다.

　　왼쪽은 작가의 아내예요. 그리고 오른쪽은 기독교 성자를 박해하는 사람들 중 한 명이
에요. 우선, 왼쪽은 얼굴 전체가 중심으로 모이는 느낌이에요. 놀란 토끼 눈에 발딱 선
자세 그리고 넓고 높게 솟구친 이마와 이에 조응하는 삼각형 윗입술, 더불어 양쪽에서
압착이 심했는지 사라질 듯한 코를 보면 좌우를 누르고 위로 당기는 기운이 딱 드러나네
요. 그야말로 힘을 모아 총집결입니다. 이게 나라고! 더 이상 뭘 어쩌라고. 반면에 오른
쪽은 얼굴 전체가 이리저리 쏠리는 느낌이에요. 양쪽 눈동자는 위를 보며 슬금슬금 각자
의 방향으로 벌어지는데 한껏 미간에 힘을 주며 그러지 말라고 붙잡으니 여기에 수직 주
름이 강하게 파여요. 그리고 입은 넓게 당겨지며 찢어졌는데 전체적으로 기울며 각도가
생긴 게 앞으로도 계속 움직일 것만 같아요. 그야말로 총체적인 난국입니다. 내 안에 내
가 너무도 많아! 더 이상 뭘 어쩌라고.

❤ 머리카락

앞으로 머리카락, 주목해주세요.

Andrea Bregno
(1418 – 1506),
Saint Andrew, 1491

Saint James the Greater,
French, Burgundy,
1475 – 1500

• 머리카락이 꿈틀대며 가운데로 집결했다. 따라서 질서를 중요시한다.

• 머리카락이 양측 면으로 벌어졌다. 따라서 개성을 중요시한다.

밑줄쪽은 기독교 성자 안드레예요. 그리고 <u>오른쪽</u>은 기독교 성자 야고보예요. 우선, <u>왼쪽</u>은 머리카락이 구불구불하지만 마치 생명체처럼 꿈틀거리며 가운데로 집결하는 것만 같습니다. 여기에 힘을 몰아주고자 그러지 않아도 좁은 미간과 눈 주변에 힘을 주니 자글자글한 주름이 잡히네요. 그리고 콧대가 중심을 잡으며 턱 끝과 수염 끝까지 축을 만드니 집결의 방향이 더욱 확실해집니다. 일사불란하게 병력을 잘 단속하는 중앙집권적인 제왕의 느낌이 나는군요. 내 말 들어! 반면에 <u>오른쪽</u>은 머리카락이 구불구불하지만 마치 생명체처럼 꿈틀거리며 양 측면으로 진영을 벌리는 것만 같습니다. 여기에 힘을 몰아주고자 그러지 않아도 넓은 미간과 눈 주변에 힘을 빼니 있던 주름도 조금 완화되네요. 하지만 작은 눈을 나름 크게 뜨니 이마에 주름이 잡히고 이리저리 눈을 돌리는 듯 머리카락이 찰랑거려요. 유기적이고 산발적으로 병력을 운영하는 지방분권적인 제왕의 느낌이 나는군요. 알아서들 잘 해!

Marble Portrait Bust of
Marcus Aurelius, Roman,
Antonine, 161 – 169

After a Composition by
Pierre Legros II
(1666 – 1719), Saint
Bartholomew, after 1738

• 턱수염이 중간으로 모였다. 따라서 냉철하다.

• 턱수염이 오른쪽으로 쏠렸다. 따라서 도전적이다.

왼쪽은 로마 황제, 마르쿠스 아우렐리우스예요. 그리스 철학자인 에픽테토스(Epictetus) 에게 큰 영향을 받았으며, '철학자 황제'라고도 불렸어요. 후기 스토아파의 철학자로 '명상록'을 남겼죠. 그리고 오른쪽은 기독교 성자 바돌로매예요. 우선, 왼쪽은 턱수염이 끝으로 가면서 중간으로 모입니다. 눈과 눈썹 그리고 머리 모양이 균형 잡히고 콧대가 수직으로 곧으니 머리부터 턱수염까지 중심축이 느껴지네요. 바람 한 점 없이 고요하니 마치 공기가 없는 진공 상태로 느껴지는 게 매우 냉철하고 올곧은 마음의 소유자예요. 가만있어. 다 잘 될 거야. 반면에 오른쪽은 전반적으로 턱수염이 오른쪽으로 뻗어 나갑니다. 얼굴이 대략 육질보다는 골질 우위라 울퉁불퉁하니 휘몰아치는 수염의 큰 파고와 조응하네요. 강풍이 몰아치니 위태위태해 보이지만 강한 콧대와 방방한 코끝 그리고 멀리 내다보는 눈빛을 보면 위기극복 능력이 충만해요. 딱 버텨. 다 잘 될 거야.

❤ 극화된 얼굴

앞으로 극화된 얼굴, 주목해주세요.

The Mother Goddess Men Brajut (Hariti), Indonesia, 14th–15th century

Memorial Head (Mma), Ghana, Akan peoples, 19th–20th century

• 눈썹과 콧부리가 만나 균형 잡혔다. 따라서 단일성을 지향한다.

• 눈과 눈썹이 다른 방향으로 벌어졌다. 따라서 다양성을 지향한다.

왼쪽은 눈과 눈썹이 딱 모였어요. 콧부리도 움푹 들어가니 미간이 하나의 초점처럼 보이는 게 마치 블랙홀 혹은 총구와 같이 집중된 기운이 느껴지네요. 게다가 방방한 볼이 코와 입을 둘러싸며 조여주니 더욱 얼굴의 중심축이 강조됩니다. 즉, 모여, 모여 같아요. 오른쪽은 눈과 눈썹이 많이 벌어졌어요. 특히 우측 눈은 좌측보다 더 각도가 틀어지고 측면으로 향하니 방향성이 강하네요. 그리고 보면 전반적으로 이목구비가 서로 널찍널찍 거리두기를 하며 위치가 제각각인 게 마치 눈 사이에서 강한 폭발이 일어나 멀찍감치 이

목구비가 던져진 사건의 현장처럼 느껴집니다. 즉, 헤쳐, 헤쳐 같아요.

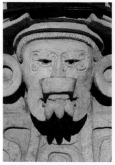

Funerary Urn with Seated Deity, Mexico, Monte Alban, 6th century

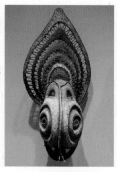

Yam Mask, Abelam people, Papua New Guinea, early to mid-20th century

• 눈 사이가 모이며 눈빛이 강하다. 따라서 절차를 중요시한다.

• 눈 사이가 벌어지고 눈빛이 돌았다. 따라서 자율성을 중요시한다.

왼쪽은 눈 사이가 모이고 눈빛이 강해요. 그런데 상대적으로 코는 아담하니 존재감이 약하네요. 눈빛에 기가 눌린 형국입니다. 얼굴은 빤빤하니 평면적이고 이마는 낮으며 턱이 넓으니 저돌적인 성향이에요. 왜냐고 물어보지 마. 어차피 할 거니까. 오른쪽은 눈 사이가 벌어지고 눈빛이 돌았어요. 눈이 하도 크고 성격이 강하니 얼굴의 다른 부위는 그냥 묻힐 지경이네요. 눈빛에 다 도망간 형국입니다. 둥글둥글 얼굴은 입체적이고 이마는 뒤로 훅 꺼지며 턱이 무턱이니 틈만 나면 훅 들어오네요. 언젠지 물어보지 마. 알아서 들어가니까.

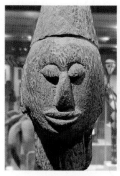

Seated Male Figure, Mail, Bamana peoples, 15th-early 20th century

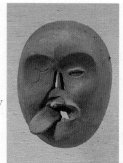

Twisted-Face Mask, Mexico, Veracruz, 600-900

• 눈 사이가 모이고 코가 단단하다. 따라서 소속감을 중요시한다.

• 우측 눈이 없으며 혓바닥은 오른쪽으로 이탈했다. 따라서 각개전투를 도모한다.

왼쪽은 눈 사이가 모였어요. 그리고 코는 긴데 사다리꼴인 게 마치 눈과 코가 콧부리에서 결속력을 다지는 회동을 가지는 느낌이에요. 입은 좀 삐졌는지 혼자 따로 놀듯이 약간 오른쪽으로 밀렸네요. 하지만 얼굴형이 동그랗고 균형 잡히니 전반적으로 가족의 정이 매우 끈끈해요. 뭉치면 산다. 흩어지면 죽고. 이리 와. 오른쪽은 우측 눈이 파묻혔거나 도둑맞았는지 좌측 눈이 멍하니 외롭네요. 그리고 코와 입은 뚫렸는데 이를 틈타 무모하게 혓바닥이 전선을 이탈하며 오른쪽으로 몸을 던지네요. 즉, 부위별로 각자의 개성이 강하니 전반적으로 다들 따로 놀아요. 뭉치면 죽는다. 흩어지면 살고. 저리 가.

Shield, Sulka people, Papua New Guinea, late 19th – early 20th century

Mask, Ecuador, Tolita, 1st – 5th century

• 얼굴이 좁으며 중심축이 매우 강하다. 따라서 심사숙고한다.

• 얼굴이 넓으며 이목구비가 사방으로 뻗쳤다. 따라서 예측불가하다.

왼쪽은 중심축이 매우 강해요. 마치 양 측면에서 강력한 압력으로 압착된 세월이 오래라 이제는 엑기스만 남은 느낌이에요. 즉, 눈과 입은 최소한의 구멍을 남겼고 정수리와 턱 끝은 쭉 늘렸네요. 그래서 누구보다 뾰족해졌어요. 잘못하면 찔릴지도 몰라요. 만약에 화살이라면 그 날카로움과 단단한 강도로 인해 뚫지 못할 것이 없겠지요? 그런데 알 수 없어요. 수많은 근심 걱정에 속이 곪았을지도 모르잖아요. 오른쪽은 얼굴이 참 넓어요. 특히 콧볼이 서로 등을 돌리며 삐죽거리고 입은 양옆으로 늘어난 모양인데 특히 왼쪽 그리고 위쪽으로 한껏 잡아당겨졌어요. 그래서 팔자주름도 저만치 튕겨나갔네요. 게다가 눈동자는 뚫렸는데 이마저 왼쪽 방향이에요. 만약에 골키퍼라면 당장 왼쪽으로 몸을 날려 공을 막을 형국인가요? 그런데 알 수 없어요. 워낙 예측 불가능한 성격이라.

Mask, Liberia or Cote d'Ivoire, Dan Peoples, 19th－20th century

Mask, Democratic Republic of the Congo, Lega peoples, 19th－20th century

- 역삼각형 얼굴 안에 이목구비가 모였다. 따라서 확신에 차있다.
- 입이 오른쪽으로 틀리며 정수리가 왼쪽으로 치우쳤다. 따라서 의문을 제기한다.

왼쪽은 턱 끝이 뾰족하고 작으니 마치 꼭짓점처럼 모였어요. 하지만 이마는 크고 높으니 얼굴형이 역삼각형이네요. 그리고 눈코입이 너 나 할 것 없이 크니 서로서로 할 말은 다 하는 성격입니다. 내가 봤잖아. 맡았잖아. 말했잖아. 거 봐, 내가 맞다고. 오른쪽은 턱이 오른쪽으로 확 돌아가니 입도 따라 삐뚤어졌어요. 게다가 이마는 크고 높은데 정수리가 왼쪽으로 치우쳤어요. 하지만 눈과 코는 균형을 잡으니 서로서로 티격태격하는 성격입니다. 네가 그렇게 생각했어? 언제 봤어? 그렇게 말했어? 거 봐, 알 수 없잖아.

<양좌(央左)표>: 앙측(央側)의 가운데나 왼쪽으로 향하는

●● <음양방향 제4법칙>: '양좌'(1인칭 기준)
- <양좌비율>: 극앙(-1점), 앙(0점), 좌(+1점)

분류	기준	음기			잠기	양기		
		음축	(-2)	(-1)	(0)	(+1)	(+2)	양축
방 (방향方, Direction)	좌 (左, left)	앙 (가운데央, inward)		극앙	앙	좌		좌 (왼左, leftward)

\<양우(央右)표\>: 앙측(央側)의 가운데나 오른쪽으로 향하는

● ● \<음양방향 제5법칙\>: '앙우' (1인칭 기준)
 - 앙우비율: 극앙(-1점), 앙(0점), 우(+1점)

분류	기준	음기			잠기	양기		
		음축	(-2)	(-1)	(0)	(+1)	(+2)	양축
방 (방향方, Direction)	우 (右, right)	앙 (가운데央, inward)		극앙	앙	우		우 (오른右, rightward)

지금까지 여러 얼굴을 살펴보았습니다. 아무래도 생생한 예가 있으니 훨씬 실감나죠? 위쪽 표는 〈앙좌표〉 그리고 아래쪽 표는 〈앙우표〉입니다.

\<앙측(央側)표\>: 앙측(央側)의 가운데나 옆으로 향하는

● ● \<얼굴방향 제4,5법칙\>: '앙측'
 - 앙측비율: 극앙(-1점), 앙(0점), 측(+1점)

분류	기준	음기			잠기	양기		
		음축	(-2)	(-1)	(0)	(+1)	(+2)	양축
방 (방향方, Direction)	측 (옆側, side)	앙 (가운데央, inward)		극앙	앙	측		측 (옆側, outward)

이들을 통틀어 〈앙측표〉, 정리해보겠습니다. 우선, '잠기'는 애매한 경우입니다. 너무 아래로 향하지도 위로 향하지도 않은. 그래서 저는 '잠기'를 '앙'이라고 지칭합니다. 주변을 둘러보면 가운데로 향한다고 혹은 옆으로 향한다고 말하기 어려운 얼굴, 물론 많습니다.

그런데 다른 표처럼 '중'이라고 칭하지 않는 이유는 뭘까요? 돌이켜보면 〈얼굴형태표〉의 첫 번째, 〈균비표〉에서도 '잠기'를 '균'이라고 지칭했죠? 사람들의 얼굴은 보통 적당히 균형이 맞은 상태라서요. 여기서도 마찬가지입니다. 사람들의 얼굴은 보통 적당히 가운데로 향하는 얼굴이거든요. 그런데 '중'이라고 하면 다른 표와 헷갈리니 여기서는 '앙'을 사용합니다. 그리고 〈균비표〉에서 얼굴이 매우 균형 잡혀야 비로소 '음기', 즉 '극균'이 되듯이, 〈앙측표〉에서도 얼굴이 매우 가운데로 몰려야 비로소 '음기', 즉 '극앙'이 되지요.

따라서 얼굴의 특정 부분이 매우 가운데로 향하는 듯한 얼굴을 찾았어요. 그건 '음기'적인 얼굴이죠? 저는 이를 '극앙'이라고 지칭합니다. 그리고 '−1'점을 부여합니다. 한편으로 얼굴의 특정 부분이 옆으로 향하는 듯한 얼굴을 찾았어요. 그건 '양기'적인 얼굴이죠? 저는 이를 '좌' 혹은 '우' 그리고 이들을 통틀어 '측'이라고 지칭합니다. 그리고 '＋1점'을 부여합니다.

　참고로 여기서 '좌'와 '우'의 특성의 차이는 상정하지 않습니다. 물론 좌뇌와 우뇌의 특성을 분류하듯이 필요에 따라 언제라도 이 둘의 차이는 파악 가능합니다. 그리고 이 표는 〈얼굴방향〉의 다른 두 표와는 달리 '극'의 점수를 부여하지 않습니다. 이는 〈얼굴형태〉의 〈균비표〉와 그 맥락을 공유합니다. 물론 이는 제 경험상 조율된 체계일 뿐입니다.

　여러분의 전반적인 얼굴 그리고 개별 얼굴부위는 〈앙측비율〉과 관련해서 각각 어떤 점수를 받을까요? (코끝을 한쪽으로 밀며) 흥! 이제 내 마음의 스크린을 켜고 얼굴 시뮬레이션을 떠올리며 〈앙측비율〉의 맛을 느껴 보시겠습니다.

　지금까지 '얼굴의 〈앙측비율〉을 이해하다' 편 말씀드렸습니다. 앞으로는 '〈음양표〉를 이해하다'편 들어가겠습니다.

03

<음양표>를 이해하다

<음양표>: 법칙 22가지(총체적 기운 독해)

<음양법칙> 6가지 → 음-양: 후-전, 하-상, 측하-측상, 내-외, 중-상하, 앙-좌우
<음양형태법칙> 6가지 → 음-양: 균-비, 소-대, 종-횡, 천-심, 원-방, 곡-직
<음양상태법칙> 5가지 → 음-양: 노-청, 유-강, 탁-명, 담-농, 습-건
<음양방향법칙> 5가지 → 음-양: 후-전, 하-상, 측하-측상, 앙-좌, 앙-우

이제 6강의 세 번째, '<음양표>를 이해하다'입니다. 이는 1강부터 6강의 원리를 집대성
해서 정리한 표인데요. <음양표>를 직접 보면서 설명드리겠습니다. 들어가죠.

●● <음양표>: 법칙 22가지

[음양표 (the Yin-Yang Table)]

Yin-Yang 기 (음양)	후(後)전(前)	하(下)상(上)	측하(側下) 측상(側上)	내(內)외(外)	중(中) 상(上) 하(下)	앙(央) 좌(左) 우(右)
Shape 형 (형태)	균(均)비(非)	소(小)대(大)	종(縱)횡(橫)	천(淺)심(深)	원(圓)방(方)	곡(曲)직(直)
Mode 상 (상태)	노(老)청(靑)	유(柔)강(剛)	탁(濁)명(明)	담(淡)농(濃)	습(濕)건(乾)	
Direction 방 (방향)	후(後)전(前)	하(下)상(上)	측하(側下) 측상(側上)	앙(央)좌(左)	앙(央)우(右)	

〈음양표〉는 〈음양법칙〉 22가지를 포함합니다. 즉, 4개의 행에 순서대로 6개, 6개, 5개, 5개, 따라서 총 22개의 법칙이죠.

위부터 순서대로 살펴보면, 첫 번째 행은 '기', 즉 '음양'과 관련된 6개 법칙으로 구성됩니다. 이는 가장 기본적인 〈음양법칙〉을 일컫는데요. 좌측부터 순서대로 〈후전비율〉은 〈음양 제1법칙〉, 〈하상비율〉은 〈음양 제2법칙〉, 〈측하측상비율〉은 〈음양 제3법칙〉, 〈내외비율〉은 〈음양 제4법칙〉, 〈중상하비율〉은 〈음양 제5법칙〉, 〈앙좌우비율〉은 〈음양 제6법칙〉입니다.

참고로 두 단어의 왼쪽은 '음기', 오른쪽은 '양기'를 지칭합니다. 이를 테면 〈음양 제1법칙〉의 〈후전비율〉에서 '후'는 '음기', '전'은 '양기'입니다. 그런데 '후'와 '전'은 상대적으로 판단됩니다. 다시 말해, 영원불변한 절대적인 기준은 없습니다. 즉, 비율 관계입니다. 따라서 '후전'에 '비율'을 붙여 〈후전비율〉이라고 지칭합니다.

그리고 〈음양 제5법칙〉에서는 〈중상하비율〉이라고 했는데 여기서는 수직운동으로 비유컨대, 뚝 끊기는 '중'은 '음기' 그리고 위에서 아래로 쭉 이어지는 '상하'는 '양기'입니다. 반면에 〈음양 제6법칙〉에서는 〈앙좌우비율〉이라고 했는데 여기서는 수평운동으로 비유컨대, 뚝 끊기는 '앙'은 '음기' 그리고 둘 중 하나로 쭉 이어지는 '좌우'는 '양기'입니다. 이외의 다른 비율들은 모두 다 두 개의 단어 조합이니 구분이 명확합니다.

다시 〈음양표〉로 돌아와서 두 번째 행은 '형', 즉 '형태'와 관련된 6개 법칙으로 구성됩니다. 이는 〈음양형태법칙〉을 일컫는데요. 좌측부터 순서대로 〈균비비율〉은 〈음양형태 제1법칙〉, 〈소대비율〉은 〈음양형태 제2법칙〉, 〈종횡비율〉은 〈음양형태 제3법칙〉, 〈천심비율〉은 〈음양형태 제4법칙〉, 〈원방비율〉은 〈음양형태 제5법칙〉, 〈곡직비율〉은 〈음양형태 제6법칙〉입니다.

세 번째 행은 '상', 즉 '상태'와 관련된 5개 법칙으로 구성됩니다. 이는 〈음양상태법칙〉을 일컫는데요. 좌측부터 순서대로 〈노청비율〉은 〈음양상태 제1법칙〉, 〈유강비율〉은 〈음양상태 제2법칙〉, 〈탁명비율〉은 〈음양상태 제3법칙〉, 〈담농비율〉은 〈음양상태 제4법칙〉, 〈습건비율〉은 〈음양상태 제5법칙〉입니다.

마지막으로 네 번째 행은 '방', 즉 '방향'과 관련된 5개 법칙으로 구성됩니다. 이는 〈음양방향법칙〉을 일컫는데요. 좌측부터 순서대로 〈후전비율〉은 〈음양방향 제1법칙〉, 〈하상비율〉은 〈음양방향 제2법칙〉, 〈측하측상비율〉은 〈음양방향 제3법칙〉, 〈앙좌비율〉은 〈음양방향 제4법칙〉, 〈앙우비율〉은 〈음양방향 제5법칙〉입니다.

그리고 1강에서 언급했듯이 〈음양표〉에서 두 번째부터 네 번째 행, 즉 '형', '상', '방'이 바로 얼굴을 분석하는 구체적인 항목입니다. 첫 번째 행, 즉 '기'는 이 모든 것의 기본이 고요. 그런데 〈음양표〉를 가만 보면, 〈음양 제1,2,3법칙〉과 〈음양방향 제1,2,3법칙〉이 서 로 동일합니다. 즉, 얼굴의 '방향'을 분석할 때는 이 〈음양법칙〉들이 액면 그대로 반영되 는군요.

따라서 〈음양표〉는 총 22가지의 법칙을 가지고 있지만 중복되는 법칙을 제할 경우에 는 총 19가지의 법칙이 됩니다. 물론 두 번째부터 네 번째 행, 즉 '형', '상', '방'에 포함된 법칙들은 모두 다 여러모로 첫 번째 행, 즉 '기'에 포함된 6개 법칙의 단순 혹은 복합 적 용입니다.

이렇게 한꺼번에 모든 법칙을 모아 놓으니 좋죠? 지금까지 우리는 이 모든 법칙의 원 리와 특성 그리고 이에 해당하는 이미지를 비율별로 세세하게 살펴보았습니다. 하지만 〈얼굴표현표〉의 골자가 되는 워낙 중요한 내용이기에 6강의 세 번째, '〈음양표〉를 이해하 다'에서는 이 모든 법칙을 다시 한 번 간략하게 정리하겠습니다. 그럼 이제 맨 위 행의 왼쪽 첫 번째, 〈음양 제1법칙〉부터 맨 아래 행의 오른쪽 마지막 〈음양방향 제5법칙〉까지 순서대로 살펴보죠. 들어갑니다.

〈음양법칙〉: 6가지

●● **〈음양 제1법칙〉: Z축**
 - 〈후전(後前)비율〉
- '음기': 뒤로 물러서 경우(안정감)
- '양기': 앞으로 다가오는 경우(긴장감)

〈음양표〉의 첫 번째 행, '기'에는 6가지 법칙이 있는데요. 이를 〈음양법칙〉이라 하죠? 그 첫 번째는 〈후전비율〉과 관련된 〈음양 제1법칙〉입니다. <u>왼쪽</u>은 '음기', <u>오른쪽</u>은 '양 기'! Z축은 뒤와 앞, 즉 깊이의 축이죠? 이 법칙에 따르면 뒤로 물러서면 '음기'적 그리고

앞으로 다가오면 '양기'적입니다. 이제 이미지를 한 번 볼까요? <u>왼쪽</u>, 빠집니다. 안정감. <u>오른쪽</u>, 들어옵니다. 긴장감.

●● <음양 제2법칙>: Y축
 - <하상(下上)비율>

- '음기': 수직 아래로 내려가는 경우(편안함)
- '양기': 수직 위로 올라가는 경우(설렘)

〈음양법칙〉 두 번째, 〈하상비율〉과 관련된 〈음양 제2법칙〉입니다. 왼쪽은 '음기', 오른쪽은 '양기'! Y축은 아래와 위, 즉 수직의 축이죠? 이 법칙에 따르면 수직 아래로 내려가면 '음기'적 그리고 수직 위로 올라가면 '양기'적입니다. 이제 이미지를 한 번 볼까요? <u>왼쪽</u>, 내려갑니다. 편안함. <u>오른쪽</u>, 올라갑니다. 설렘.

●● <음양 제3법칙>: XY축/ZY축
 - <측하측상(側下側上)비율>

- '음기': 사선 아래로 내려가는 경우(흘러감)
- '양기': 사선 위로 올라가는 경우(힘을 냄)

〈음양법칙〉 세 번째, 〈측하측상비율〉과 관련된 〈음양 제3법칙〉입니다. <u>왼쪽</u>은 '음기', <u>오른쪽</u>은 '양기'! XY축은 수평과 수직, ZY축은 깊이와 수직을 포함하니 좌우로 혹은 앞뒤로 사선을 관장하겠군요. 이 법칙에 따르면 사선 아래로 내려가면 '음기'적 그리고 사선 위로 올라가면 '양기'적입니다. 이제 이미지를 한 번 볼까요? <u>왼쪽</u>, 사선으로 내려갑니다. 흘러감. <u>오른쪽</u>, 사선으로 올라갑니다. 힘을 냄.

●● <음양 제4법칙>: XZ축
 - <내외(內外)비율>

- '음기': 좌우나 앞뒤의 중간방향으로 수축하는 경우(집중함)
- '양기': 좌우나 앞뒤의 방향으로 확장하는 경우(살펴봄)

　　〈음양법칙〉 네 번째, 〈내외비율〉과 관련된 〈음양 제4법칙〉입니다. 왼쪽은 '음기', 오른쪽은 '양기'! XZ축은 수직과 깊이를 포함하죠? 즉, 좌우 혹은 앞뒤와 관련이 있군요. 이 법칙에 따르면 좌우나 앞뒤의 중간 방향으로 수축하면 '음기'적 그리고 좌우나 앞뒤 방향으로 확장하면 '양기'적입니다. 이제 이미지를 한 번 볼까요? 왼쪽, 중간으로 모입니다. 집중함. 오른쪽, 양옆으로 퍼집니다. 살펴봄.

●● <음양 제 5 법칙>: Y 축
 - <중상하(中上下)비율>

- '음기': 위에서 아래로 잘 연결되지 않는 경우(복잡함)
- '양기': 위에서 아래로 쭉 연결되는 경우(명쾌함)

　　〈음양법칙〉 다섯 번째, 〈중상하비율〉과 관련된 〈음양 제5법칙〉입니다. 왼쪽은 '음기', 오른쪽은 '양기'! Y축은 아래와 위, 즉 수직의 축이죠? 이 법칙에 따르면 위에서 아래로 잘 연결되지 않으면 '음기'적 그리고 위에서 아래로 쭉 연결되면 '양기'적입니다. 이제 이미지를 한 번 볼까요? 왼쪽, 아래로 뚝뚝 끊깁니다. 복잡함. 오른쪽, 아래로 시원하게 흘러내립니다. 명쾌함.

●● **<음양 제6법칙>: XZ축**
 - **<앙좌우(央左右)비율>**

- '음기': 좌우나 앞뒤가 잘 연결되지 않는 경우(구분됨)
- '양기': 특정방향으로 쭉 연결되는 경우(이어짐)

〈음양법칙〉여섯 번째, 〈앙좌우비율〉과 관련된 〈음양 제6법칙〉입니다. 왼쪽은 '음기', 오른쪽은 '양기'! XZ축은 수평과 깊이를 포함하죠? 이 법칙에 따르면 좌우나 앞뒤가 잘 연결되지 않으면 '음기'적 그리고 좌우나 앞뒤의 특정 방향으로 쭉 연결되며 확 움직이면 '양기'적입니다. 이제 이미지를 한 번 볼까요? 왼쪽, 옆으로 뚝뚝 끊깁니다. 구분됨. 오른쪽, 옆으로 시원하게 확장됩니다. 이어짐.

<음양형태법칙>: 6가지

●● **<음양형태 제1법칙>: 대칭이 맞거나 어긋난**
 - **<균비(均非)비율>: '균형'**

- '음기': 대칭이 맞는 경우(당연함)
- '양기': 대칭이 어긋난 경우(의외성)

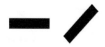

〈음양표〉의 두 번째 행, '형'에는 6가지 법칙이 있는데요. 이를 〈음양형태법칙〉이라 그러죠? 그 첫 번째는 〈균비비율〉과 관련된 〈음양형태 제1법칙〉입니다. 왼쪽은 '음기', 오른쪽은 '양기'! 이는 '균형'과 관련이 깊죠. 이 법칙에 따르면 대칭이 맞으면 '음기'적 그리고 대칭이 어긋나면 '양기'적입니다.

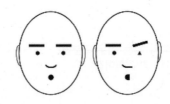

이제 이미지를 한 번 볼까요? <u>왼쪽</u>, 좌우대칭이 맞습니다. 당연함. <u>오른쪽</u>, 좌우대칭이 어긋납니다. 의외성.

●● <음양형태 제2법칙>: 전체 크기가 작거나 큰
　- <소대(小大)비율>: '면적'
- '음기': 전체 크기가 작은 경우(섬세함)
- '양기': 전체 크기가 큰 경우(대범함)

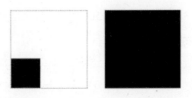

〈음양형태법칙〉 두 번째는 〈소대비율〉과 관련된 〈음양형태 제2법칙〉입니다. <u>왼쪽</u>은 '음기', <u>오른쪽</u>은 '양기'! 이는 '면적'과 관련이 깊죠. 이 법칙에 따르면 전체 크기가 작으면 '음기'적 그리고 전체 크기가 크면 '양기'적입니다.

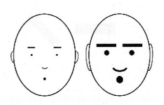

이제 이미지를 한 번 볼까요? <u>왼쪽</u>, 부위별 크기가 작습니다. 섬세함. <u>오른쪽</u>, 부위별 크기가 큽니다. 대범함.

●● <음양형태 제3법칙>: 세로폭이 길거나 가로폭이 넓은
 - <종횡(縱橫)비율>: '비율'

- '음기': 세로폭이 긴 경우(올곧음)
- '양기': 가로폭이 넓은 경우(호기심)

〈음양형태법칙〉세 번째는 〈종횡비율〉과 관련된 〈음양형태 제3법칙〉입니다. <u>왼쪽</u>은 '음기', <u>오른쪽</u>은 '양기'! 이는 '비율'과 관련이 깊죠. 이 법칙에 따르면 세로폭이 길면 '음기'적 그리고 가로폭이 넓으면 '양기'적입니다.

이제 이미지를 한 번 볼까요? <u>왼쪽</u>, 위아래가 길쭉해집니다. 올곧음. <u>오른쪽</u>, 좌우가 벌어집니다. 호기심.

●● <음양형태 제4법칙>: 깊이가 얕거나 깊은
 - <천심(淺深)비율>: '심도'

- '음기': 깊이가 얕은 경우(자존심)
- '양기': 깊이가 깊은 경우(사회성)

〈음양형태법칙〉네 번째는 〈천심비율〉과 관련된 〈음양형태 제4법칙〉입니다. <u>왼쪽</u>은 '음기', <u>오른쪽</u>은 '양기'! 이는 '심도'와 관련이 깊죠. 이 법칙에 따르면 깊이가 얕으면 '음

기'적 그리고 깊이가 깊으면 '양기'적입니다.

이제 이미지를 한 번 볼까요? <u>왼쪽</u>, 앞뒤가 납작해집니다. 자존심. <u>오른쪽</u>, 앞뒤가 입체적이 됩니다. 사회성.

●● **<음양형태 제5법칙>: 사방이 둥글거나 각진**
 ● **- <원방(圓方)비율>: '입체'**

- '음기': 사방이 둥근 경우(무난함)
- '양기': 사방이 각진 경우(강한 주장)

〈음양형태법칙〉 다섯 번째는 〈원방비율〉과 관련된 〈음양형태 제5법칙〉입니다. <u>왼쪽</u>은 '음기', <u>오른쪽</u>은 '양기'! 이는 '입체'와 관련이 깊죠. 이 법칙에 따르면 사방이 둥글면 '음기'적 그리고 사방이 각지면 '양기'적입니다.

이제 이미지를 한 번 볼까요? <u>왼쪽</u>, 잘 굴러갑니다. 무난함. <u>오른쪽</u>, 자꾸 부딪힙니다. 주장 셈.

●● <음양형태 제6법칙>: 외곽이 주름지거나 평평한
 - <곡직(曲直)비율>: '표면'
- '음기': 외곽이 주름진 경우(숙고함)
- '양기': 외곽이 평평한 경우(저돌성)

　〈음양형태법칙〉여섯 번째는 〈곡직비율〉과 관련된 〈음양형태 제6법칙〉입니다. 왼쪽은 '음기', 오른쪽은 '양기'! 이는 '표면'과 관련이 깊죠. 이 법칙에 따르면 외곽이 주름지면 '음기'적 그리고 외곽이 평평하면 '양기'적입니다.

　이제 이미지를 한 번 볼까요? 왼쪽, 주글주글합니다. 숙고함. 오른쪽, 빤빤합니다. 저돌성.

<음양상태법칙>: 5가지

●● <음양상태 제1법칙>: 살집이 처지거나 탱탱한
 - <노청(老靑)비율>: '탄력'
- '음기': 살집이 처진 경우(노련함)
- '양기': 살집이 탱탱한 경우(생명력)

〈음양표〉의 세 번째 행, '상'에는 5가지 법칙이 있는데요. 이를 〈음양상태법칙〉이라 그러죠? 그 첫 번째는 〈노청비율〉과 관련된 〈음양상태 제1법칙〉입니다. 왼쪽은 음기, 오른쪽은 양기! 이는 '탄력'과 관련이 깊죠. 이 법칙에 따르면 살집이 쳐지면 '음기'적 그리고 살집이 탱탱하면 '양기'적입니다.

이제 이미지를 한 번 볼까요? 왼쪽, 중력의 영향을 받습니다. 노련함. 오른쪽, 중력을 위반할 정도입니다. 생명력.

●● **<음양상태 제2법칙>: 느낌이 유연하거나 딱딱한**
　- <유강(柔剛)비율>: '강도'
- '음기': 느낌이 유연한 경우(접근성)
- '양기': 느낌이 딱딱한 경우(단호함)

〈음양상태법칙〉 두 번째는 〈유강비율〉과 관련된 〈음양상태 제2법칙〉입니다. 왼쪽은 '음기', 오른쪽은 '양기'! 이는 '강도'와 관련이 깊죠. 이 법칙에 따르면 느낌이 유연하면 '음기'적 그리고 느낌이 딱딱하면 '양기'적입니다.

이제 이미지를 한 번 볼까요? <u>왼쪽</u>, 만만합니다. 접근성. <u>오른쪽</u>, 부담스럽습니다. 단호함.

●● **<음양상태 제3법칙>: 대조가 흐릿하거나 분명한**
 - **<탁명(濁明)비율>: '색조'**

- '음기': 대조가 흐릿한 경우(묻어감)
- '양기': 대조가 분명한 경우(드러냄)

〈음양상태법칙〉 세 번째는 〈탁명비율〉과 관련된 〈음양상태 제3법칙〉입니다. <u>왼쪽</u>은 '음기', <u>오른쪽</u>은 '양기'! 이는 '색조'와 관련이 깊죠. 이 법칙에 따르면 대조가 흐릿하면 '음기'적 그리고 대조가 분명하면 '양기'적입니다.

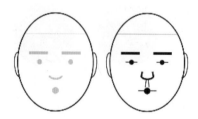

이제 이미지를 한 번 볼까요? <u>왼쪽</u>, 애매합니다. 묻어감. <u>오른쪽</u>, 명쾌합니다. 드러냄.

●● **<음양상태 제4법칙>: 구역이 듬성하거나 빽빽한**
 - **<담농(淡濃)비율>: '밀도'**

- '음기': 구역이 듬성한 경우(깔끔함)
- '양기': 구역이 빽빽한 경우(확장성)

〈음양상태법칙〉네 번째는 〈담농비율〉과 관련된 〈음양상태 제4법칙〉입니다. 밑줄 <u>왼쪽</u>은 '음기', <u>오른쪽</u>은 '양기'! 이는 '밀도'와 관련이 깊죠. 이 법칙에 따르면 구역이 듬성하면 '음기'적 그리고 구역이 빽빽하면 '양기'적입니다.

이제 이미지를 한 번 볼까요? <u>왼쪽</u>, 말쑥합니다. 깔끔함. <u>오른쪽</u>, 뭐가 많습니다. 확장성.

●● **<음양상태 제5법칙>: 피부가 촉촉하거나 건조한**
 - <습건(濕乾)비율>: '재질'

- '음기': 피부가 촉촉한 경우(고려함)
- '양기': 피부가 건조한 경우(단호함)

〈음양상태법칙〉다섯 번째는 〈습건비율〉과 관련된 〈음양상태 제5법칙〉입니다. <u>왼쪽</u>은 '음기', <u>오른쪽</u>은 '양기'! 이는 '재질'과 관련이 깊죠. 이 법칙에 따르면 피부가 촉촉하면 '음기'적 그리고 피부가 건조하면 '양기'적입니다.

이제 이미지를 한 번 볼까요? <u>왼쪽</u>, 기름기 흐릅니다. 고려함. <u>오른쪽</u>, 메말랐습니다. 안 봐줌.

●● <음양방향법칙>: 5가지 (축약 가능)

축약 Ⅰ (3 가지)	<음양방향 제 1 법칙>	<후전비율>
	<음양방향 제 2,3 법칙>	<하상비율>
	<음양방향 제 4,5 법칙>	<앙측비율>
축약 Ⅱ (4 가지) * 좌우 구분	<음양방향 제 1 법칙>	<후전비율>
	<음양방향 제 2,3 법칙>	<하상비율>
	<음양방향 제 4 법칙>	<앙좌비율>
	<음양방향 제 5 법칙>	<앙우비율>

* 이 책에서는 기본적으로 〈얼굴표현표〉와 〈감정조절표〉에 '축약 Ⅰ'를 적용한다. 그러나 특히 〈얼굴표현표〉의 경우, 좌측면과 우측면 방향을 나누는 것이 유의미한 경우라면 '축약 Ⅱ'도 가능하다.

●● <음양방향 제1법칙>: 뒤나 앞으로 향하는
 - <후전(後前)비율>: '후전'

- '음기': 뒤로 향하는 경우(안정감)
- '양기': 앞으로 향하는 경우(긴장감)

〈음양표〉의 마지막 행, '방'에는 5가지 법칙이 있는데요. 이를 〈음양방향법칙〉이라 그러죠? 그 첫 번째는 〈후전비율〉과 관련된 〈음양방향 제1법칙〉입니다. 이는 〈음양 제1법칙〉과 통합니다. 왼쪽은 '음기', 오른쪽은 '양기'! 이는 '후전'과 관련이 깊죠. 이 법칙에 따르면 '후전'의 뒤로 향하면 '음기'적 그리고 '후전'의 앞으로 향하면 '양기'적입니다.

이제 이미지를 한 번 볼까요? 왼쪽, 빠집니다. 안정감. 오른쪽, 들어옵니다. 긴장감.

●● <음양방향 제2, 3법칙> : 아래나 위로 향하는

= 여기서는 <하상(下上)비율>로 통칭

- <음양방향 제2법칙> = <하상(下上)비율> : '하상'

- '음기': 아래로 향하는 경우(고요함)
- '양기': 위로 향하는 경우(활기참)

- <음양방향 제3 법칙> = <측하측상(側下側上)비율>: '측하측상'

- '음기': 아래로 향하는 경우(고요함)
- '양기': 위로 향하는 경우(활기참)

　〈음양방향법칙〉 두 번째는 〈하상비율〉과 관련된 〈음양방향 제2법칙〉 그리고 세 번째
는 〈측하측상비율〉과 관련된 〈음양방향 제3법칙〉입니다. 이는 〈음양 제2법칙〉 그리고
〈음양 제3법칙〉과 통합니다. 왼쪽은 '음기', 오른쪽은 '양기'! 이는 '하상' 혹은 '측하측상'
과 관련이 깊죠. 이 법칙에 따르면 '하상'이나 '측하측상'의 아래로 향하면 '음기'적 그리
고 '하상'이나 '측하측상'의 위로 향하면 '양기'적입니다.

　이제 이미지를 한 번 볼까요? 왼쪽, 아래로 혹은 대각선으로 내려갑니다. 고요함. 오른
쪽, 위로 혹은 대각선으로 올라갑니다. 활기참.

●● <음양방향 제4, 5법칙>: 가운데나 옆으로 향하는

= 여기서는 <앙측(央側)비율>로 통칭

 - <음양방향 제4법칙> = <앙좌(央左)비율>: '좌'

- '음기': 가운데로 향하는 경우(자존감)
- '양기': 옆(좌측)으로 향하는 경우(응용력)

 - <음양방향 제5법칙> = <앙우(央右)비율>: '우'

- '음기': 가운데로 향하는 경우(자존감)
- '양기': 옆(우측)으로 향하는 경우(응용력)

　〈음양방향법칙〉 네 번째는 〈앙좌비율〉과 관련된 〈음양방향 제4법칙〉 그리고 다섯 번째는 〈앙우비율〉과 관련된 〈음양방향 제5법칙〉입니다. <u>왼쪽</u>은 '음기', <u>오른쪽</u>은 '양기'! 이는 '좌' 혹은 '우'와 관련이 깊죠. 이 법칙에 따르면 '앙측'의 가운데로 향하면 '음기'적 그리고 '앙측'의 옆으로 향하면 '양기'적입니다.

이제 이미지를 한 번 볼까요? <u>왼쪽</u>, 가운데로 모입니다. 자존감. <u>오른쪽</u>, 좌측이나 우측으로 쏠립니다. 응용력.

●● <음양표>: 법칙 22가지

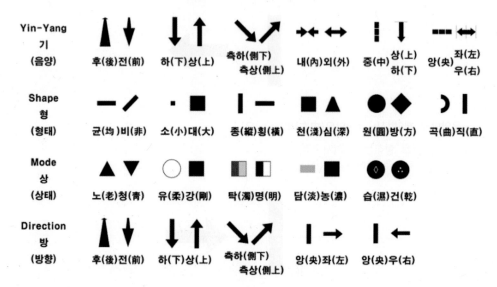

[음양표 (the Yin-Yang Table)]

이제 〈음양표〉 정리해보죠. 위부터 아래로 '기', '형', '상', '방' 보이시죠? 구체적으로 '기'에서 〈음양법칙〉은 '총체적인 기운'의 법칙이에요. 그리고 '형'에서 〈음양형태법칙〉은 '대상의 형태' 그리고 '상'에서 〈음양상태법칙〉은 '대상의 상태' 그리고 '방'에서 〈음양방향 법칙〉은 '대상의 방향'과 관련된 법칙이죠. 물론 이들은 상호 배타적인 관계가 아니라 상보적인 관계에요. 점수로 보자면 가산점 구조죠.

비유컨대, 같은 사과를 다른 각도로 잘라 평가하는 거예요. 즉, 두 번 잘랐을 경우에 절단면은 두 개고 '평가점수'도 두 개죠. 혹은 〈음양표〉의 세부항목 전체와 관련지어 중복을 제하고 열 아홉 번을 자를 경우에는 '평가점수'도 따라서 열 아홉 개예요. 물론 경험적으로는 여러 항목에서 점수가 '0'점, 즉 '잠기'일 가능성이 크긴 하지만요.

한편으로 〈음양표〉의 세부항목을 더욱 세세하게 구분하거나 이리저리 다른 방식으로 묶는 것도 필요에 따라서는 언제라도 가능해요. 즉, 〈음양표〉는 우주 이전부터 존재해온 절대적인 진리가 아니에요. 오히려 우주를 이해하기 위해 개발된 방편적인 지표들의 모음일 뿐이죠.

관상을 잘 읽기 위해 충족해야 하는 대표적인 두 가지 조건, 다음과 같습니다. 우선, 많은 얼굴을 경험하는 게 중요해요. 그러다 보면 내 안에서 보다 적합한 '얼굴 감수성'이 길러지게 마련이죠. 다음, 서로 간에 이를 나누며 토론하는 게 중요해요. 그러다 보면 마치 공통된 언어처럼 상호 간에 생산적으로 교류 가능한 '공감각'이 길러지게 마련이죠.

경험적으로 〈음양표〉는 특정 얼굴 전체의 기운을 총체적으로 파악할 때 유용해요. 그리고 두 개 이상의 얼굴이 발산하는 기운을 상대적으로 비교하는 데도 그렇고요. 또한, 특정 얼굴 내의 얼굴 개별 부위들이 발산하는 상대적인 기운을 가늠하는 데도 좋아요.

이 표를 방편적인 기준으로 삼아 얼굴을 바라보면서 스스로 혹은 다른 이와 더불어 자신의 의견을 나누다 보면, 어느새 얼굴 이야기, '천일야화'를 즐기고 있지는 않을지 기대가 됩니다. 여기서 물론 '천일'은 비유법이에요. 우주가 한 번 나고 지는 게 하루라면.

이제 1강부터 6강까지 다시금 정리되셨나요? 이는 '얼굴편'을 심화하는 7강의 내용을 이해하기 위한 기본이 될 뿐만 아니라, 이 수업의 하반기, 즉 '감정편'의 토대가 되는 중요한 초석입니다.

그런데 여러분은 자신만의 '마법의 공'을 가지고 계십니까? 기억나시죠? 처음 우리가 만날 때 했던 질문입니다. 그렇습니다. 이 수업에서 제공되는 '마법의 공'은 〈얼굴표현법〉 그리고 〈감정조절법〉입니다.

물론 이들의 원리를 충분히 숙지하고 많이 활용하다 보면, 어느 순간에는 굳이 표를 참조하지 않고도 즉각적으로 얼굴과 마음을 감상할 수 있어요. 처음부터 표가 필요 없는 경우도 있고요. 그리고 활용하다 보면 언제라도 자신에게 맞게 수정, 보완할 수 있어요. 즉, 어떤 길이 되었건 열정을 다해 걷다 보면 나름의 내공이 생기게 마련이죠. 그야말로 남다른 특별한 눈을 갖게 되시는 겁니다.

예컨대, 어떤 얼굴은 아무리 다시 봐도 도무지 특징이 없으니 지극히 평범해 보여요. 그럼에도 불구하고 '핵심 구조'는 분명히 존재하죠. 세상에는 같은 모양의 나뭇잎이 없듯이 말이에요. 이를테면 공통점만 잔뜩 있는 것도 일종의 유의미한 차이점이에요. 비유컨대, 모든 영화가 화끈할 이유는 없어요. 잔잔한 영화라고 성격이 없는 것도 아니고. 생각해 보면, 세상에서 가장 잔잔한 영화는 그 성격이 엄청 센 거예요. 즉, 어떤 장르의 영화건 좋은 영화는 꼭 있죠.

그렇다면 보이는 사람이 아니라 보는 사람이, 즉 얼굴이 아니라 눈이 문제예요. 따라서 의미 있는 이야기를 파악하는 '섬세한 눈'이 관건이죠. 이는 얼굴마다 가진 고유한 '핵심 구조'를 파악하려는 훈련과 이에 수반되는 반성적이고 비평적인 통찰 그리고 창의적인 창작 활동을 통해 조금씩 키워질 거예요. 그러다 보면 사람에 대한 이해가 한층 심화되는 경험을 하며, 나아가 각자의 고유한 특성을 더욱 존중하게 될 거예요. 그리고 보다 책임 있는 이야기를 통해 의미 있는 삶을 만들어가고자 노력하게도 되고, 나아가 예술적으로 주변을 즐기게 되겠죠.

여기서 주의할 점. 사람은 인공지능이 아니에요. 따라서 '객관적인 양'보다는 '주관적인 질'에 집중하는 게 훨씬 나아요. 스스로의 감상을 즐길 수 있을 만큼 그리고 내 나름의 감상을 성찰할 수 있을 만큼만요. 물론 시간이 지나면서 축적된 다양한 경험은 여러모로 탄탄하게 나의 내공을 형성해요. 실제로 〈음양표〉로 그리고 앞으로 제시될 여러 다른 표로 얼굴을 보기 시작하면 길거리의 수많은 얼굴이 어느 순간, 도처에 널린 수많은 미술 작품으로 변모하는 마법을 경험하게 될 거예요. 즉, 길거리가 매우 바빠지며 도무지 눈이 쉴 겨를이 없지요. 가끔씩은 전시장을 벗어나 망중한을 즐기며 휴식을 취해야 할 수도 있습니다.

그런데 이게 뭐죠? '색안경'. 누구나 자신만의 고유한 '색안경'을 통해 세상을 봅니다. 말 그대로 '맨눈'으로 세상을 보는 사람은 문명화된 사회에서는 더 이상 찾아보기 힘들죠. 다들 '숨겨진 뇌'로 세상을 보는 데 익숙하기 때문이에요. 이를테면 해당 사회의 문화적 교육과 개인적 기질 그리고 이해타산 등으로 버무려진 관념을 벗어나기는 결코 쉽지 않아요.

그렇습니다. 우리는 자기만의 세상에 갇혀서 각자의 삶을 살죠. 비유컨대, 뇌는 두개골 밖으로 나가본 적이 없어요. 그래서 뇌는 고유의 개성이 넘치죠. 인식론적으로 말하자면, 우리가 사는 세상은 한편으로는 서로 비슷비슷해 보이지만 엄밀히 따져보면 하나하나 차원이 다 달라요. 그리고 보니 '다중우주'가 따로 없네요. 그런데 외로워요. 길거리에 사람은 바글바글한데 진정으로 누가 저를 이해해줄까요? 다들 각자의 방에서 어림잡아 짐작할 뿐, 사실은 저도 저를 잘 몰라요. 그런데 잠깐, '나'는 누구죠? 누구세요? (손바닥을 대고 귀를 기울이며) 어, 이 소리는 또 누구?

그래도 뇌는 혼자가 아니에요. 몸의 여러 감각기관을 통해서 다양한 신호를 받잖아요.

이를테면 눈이 주는 시각적인 정보, 그야말로 휘황찬란하죠. 그래서 그런지 남녀노소(男 女老小) 불문하고 누구나 자신의 조건하에서 세상을 참 열심히도 바라봐요.

네, 눈앞에 나타난 세상은 나름대로 소중합니다. 그게 바로 자신이 살아온 그리고 앞으로 살아갈 진정한 삶의 터전이기 때문이죠. 비유컨대, 설사 감옥의 창문일지라도. 잠깐, 이게 남향? 그러면 왜 밤에 더 잘 보이지? (눈썹을 낮추고 미간을 찌푸리며) 아, 저게 햇빛이 아닌가?

그런데 인정해야죠. 자기 성격 어디 안 가듯이 뇌도 마찬가지예요. 비유컨대, 이미 뚫려 있는 창문을 바꾸기란 여간 어려운 일이 아닙니다. 크기 그리고 이중창의 구조나 디자인 장식 등, 뭐 바라자면 끝이 없죠. 그런데 애초에 전등불 켜고 끄는 일과는 차원이 달라요. (눈을 감으며) 아, 여기 황제감옥 아니었어?

그럼에도 불구하고 우리는 지금보다 더 만족스런 창문을 원합니다. 비유컨대, 그래서 때 빼고 광내는 거죠. 혹은 아예 교체하고자 백방으로 부단히도 노력해요. '명상팀'에 종종 연락도 해보며 말이에요. (절레절레 고개를 흔들며) 아, 오늘은 왜 이렇게 인터폰을 안 받지? (잠깐 정지하며) 이런, 잘 안 보이네. (두리번거리며) 안경 어디 갔지? (쓰는 시늉) 음, 좀 살 것 같다.

저는 이 수업이 세상을 바라보는 '좋은 색안경'이 되기를 바랍니다. 비유컨대, 제 눈도 그리고 창문도 다 '색안경'이에요. 그리고 없을 수는 없어요. 그렇다면 기왕이면 우수한 품질에 뛰어난 미학이 갖춰져 눈을 잘 보호해주며 나아가 더욱 세상을 아름답게 채색해 주면 좋겠어요. 이를테면 납작하게 세상을 축약해버리는 '색안경'으로 세상을 보면 어딜 봐도 참 납작해요. 반면에 풍요롭고 다채롭게 세상을 만들어주는 '색안경'은 그야말로 황홀해요. (손가락으로 턱을 매만지며) 이거 어떻게 업그레이드하지?

그런데 다른 의복과 마찬가지로 '색안경'도 여러 개를 가진 사람들이 많아요. 알게 모르게. 비유컨대, 뇌는 프로그램 운영체제 그리고 '색안경'은 개별 프로그램이에요. 그렇다면 때로는 서로 충돌하는 프로그램도 있겠죠. 물론 심각한 버그를 초래하면 조정이 필요해요. 하지만 많은 경우에는 무탈하게 잘도 흘러가요. 개념적으로는 프로그램마다 상이한 가치들을 그대로 간직한 채로 말이에요. 예컨대, 다니는 직장과 믿는 종교가 상충되는데도 전혀 문제없이 사는 사람들, 부지기수예요. 말 그대로 낮 다르고 밤 다르죠.

물론 '색안경'이 하나만 있으라는 법은 없어요. 그렇게 사람은 단순하지 않거든요. 오히려 사람에게는 '고차원의 미감'이 있어요. 따라서 기왕이면 질 좋고 멋진 여러 '색안경'

을 때에 따라 유연하게 바꿔 끼고 싶어요. 그래야 한 번 사는 이 세상, 풍부한 의미를 누리며 미련 없이 삶을 음미하며 살죠. 물론 그게 말처럼 쉽지만은 않아요. 실상을 보면 종종 싸움 나거든요. 나와 너 사이에서 혹은 내 안에서도.

이를 극복하기 위해서는 나름대로 고차원적인 수련이 필요해요. 이를테면 우리 우선 여러 '색안경'들을 깊이 이해해봐요. 비슷하면서도 다른 기능과 가치를 인정하며 말이에요. 그리고는 이들을 널리 활용해봐요. 상황과 맥락에 맞게.

결국 〈음양표〉를 포함해서 이 수업에서 앞으로 보여드릴 여러 표들은 때에 따라 써 볼만한 일종의 '색안경'입니다. 저는 개인적으로 집에 색안경이 많은데요. 여러분들도 기왕이면 한세상, 풍요로운 의미를 누리게 해주는 좋은 색안경, 많이 확보해 놓으시길 바랍니다.

이와 같이 내 인식계의 깊이와 폭을 차근차근 넓혀가다 보면 어느 순간, '예술적 인문학'의 경지에 이르러 마침내 '예술가의 눈'으로 세상을 바라보게 되지 않을까요? 그러한 뜻 깊은 여정에 이 수업이 도움이 되신다면 더할 나위 없이 기쁘겠습니다. 잠깐, '색안경' 좀 닦고. (흠칫 놀라며) 앗, 너무 셌나?

지금까지 '〈음양표〉를 이해하다' 편 말씀드렸습니다. 이렇게 6강을 마칩니다. 감사합니다.

얼굴의 '모양'을 종합할 수 있다.
<FSMD 기법>을 적용할 수 있다.
다양한 <얼굴표현표>를 활용할 수 있다.

얼굴의 전체 Ⅱ

01 〈얼굴표현표〉, 〈도상 얼굴표현표〉를 이해하다

〈얼굴표현표〉, 〈도상 얼굴표현표〉
〈얼굴표현표〉: 문자로 얼굴의 기운 독해
〈도상 얼굴표현표〉: 이미지로 얼굴의 기운 독해

안녕하세요? 〈예술적 얼굴과 감정조절〉 7강입니다! 학습목표는 '얼굴의 '모양'을 종합하다'입니다. 6강까지는 순서대로 얼굴을 이해하는 여러 항목들을 일괄했다면, 여기서는 총체적으로 이를 파악하는 여러 방식들을 제시할 것입니다. 그럼 오늘 7강에서는 순서대로 〈얼굴표현표〉와 〈도상 얼굴표현표〉, 〈얼굴표현 직역표〉와 〈얼굴표현 기술법〉 그리고 〈FSMD 기법 공식〉과 〈FSMD 기법 약식〉을 이해해 보겠습니다.

우선, 7강의 첫 번째, '〈얼굴표현표〉와 〈도상 얼굴표현표〉를 이해하다'입니다. 전자는 얼굴을 이해하는 〈음양비율〉을 항목별 단어로 정리했다면, 후자는 이를 이미지로 정리했습니다. 들어가죠!

우선, 방대한 〈얼굴표현법〉을 핵심 단어로 일목요연하게 구조화한 것이 바로 〈얼굴표현표〉입니다. 중간 위쪽을 보면 '점수표'라는 말도 보이는군요. 네, 그렇습니다. 이 표는 얼굴의 점수를 산출하려는 목적을 가지고 있습니다. 그런데 여느 점수처럼 점수가 높다고 좋은 것은 전혀 아닙니다. 즉, 차별이 아니라 차이의 관계입니다. 구체적인 특수성을 이해하는 게 중요한 거죠.

1강에서 설명 드렸듯이, 이 표의 전제는 〈음양법칙〉입니다. 그러니 자연스럽게 '음기'와 '양기'의 기운의 정도로 점수를 내겠군요. 그리고 편의상 '음기'는 '-', '양기'는 '+'로 지칭합니다. 그렇다면 '음기'가 센 얼굴은 '-' 다음 숫자가 커지고, '양기'가 센 얼굴은 '+' 다음 숫자가 커질 것입니다.

점수는 각각의 열에서 특정 부위가 내게 풍기는 해당 기운을 체크하시면 되는데요. 표

1) 기운을 읽고자 하는 '얼굴 개별부위' 선정
2) 개별 '기준'에 따라 항목별로 점수 산출 → 합산

<얼굴표현표(the FSMD Table)>

분류		번호	기준	얼굴 개별부위 (part of Face)						
부 (구역)	F	[]	주연							

				점수표 (Score Card)						
				음기			잠기	양기		
분류		번호	기준	음축	(-2)	(-1)	(0)	(+1)	(+2)	양축
형 (형태)	S	a	균형	균(고를)		극균	균	비		비(비뚤)
		b	면적	소(작을)	극소	소	중	대	극대	대(클)
		c	비율	종(길)	극종	종	중	횡	극횡	횡(넓을)
		d	심도	천(얕을)	극천	천	중	심	극심	심(깊을)
		e	입체	원(둥글)	극원	원	중	방	극방	방(각질)
		f	표면	곡(굽을)	극곡	곡	중	직	극직	직(곧을)
상 (상태)	M	a	탄력	노(늙을)		노	중	청		청(젊을)
		b	강도	유(유할)		유	중	강		강(강할)
		c	색조	탁(흐릴)		탁	중	명		명(밝을)
		d	밀도	담(묽을)		담	중	농		농(짙을)
		e	재질	습(젖을)		습	중	건		건(마를)
방 (방향)	D	a	후전	후(뒤로)	극후	후	중	전	극전	전(앞으로)
		b	하상	하(아래로)	극하	하	중	상	극상	상(위로)
		c	앙측	앙(가운데로)		극앙	앙	측		측(옆으로)
전체점수										

를 보시면 선택의 방식은 둘 중 하나예요. 사선이 그어진 공란들이 여럿 보이죠? 즉, '기준'별로 '-1', '0', '+1'점 중에 하나를 고르거나, '-2', '-1', '0', '+1', '+2'점 중에 하나를 고르시는 겁니다.

이를테면 '기준'이 '탄력'인 열에서는 '-2'와 '+2'점을 선택할 수 없습니다. 구체적으로 늙을 '노'는 '-1'점, 애매할 '중'은 '0'점, 젊은 '청'은 '+1'점입니다. 반면에 '기준'이 '후전'인 열에서는 '-2'와 '+2'점을 선택할 수 있습니다. 구체적으로 뒤로 '후'는 '-1'점, 애매할 '중'은 '0'점, 앞으로 '전'은 '+1'점입니다. 나아가, '매우 극'자를 써서 매우 뒤로 '극후'는 '-2'점, 매우 앞으로 '극전'은 '+2'점입니다.

물론 필요에 따라 '기준'별로 점수 폭은 확장이나 수축이 가능하지만 여기 익숙해지시면 추후에 그건 응용 가능할 것이고, 우선은 여기 제시된 이 표가 '기본형'입니다. 이제 거울을 보시면서 눈에 띄는 얼굴 부위 하나 선별하고 항목별로 쭉 점수를 산출하여 합산해보세요. 아무리 봐도 애매하면 너무 고민하지 마시고 그냥 '0'점 주시면 됩니다. 이 기회에 여러분에게 내재된 '얼굴감수성'을 테스트해 보세요. 물론 언제라도 '얼굴감수성'은 키울 수 있습니다. 당장은 그야말로 나름의 내공에 따라 천차만별이고요. 그래서 얼굴은 예술입니다.

이제 표를 읽는 법을 구체적으로 살펴보죠. 표의 가장 왼쪽 열인 '분류'를 보시면 첫 번째 행은 '부', 즉 '구역'입니다. '기준'은 '주연'! 즉, '기운을 읽고자 하는 얼굴 개별부위를 선정해주세요'라는 것이군요. 쉽게 생각해서 여러분이 〈얼굴표현표〉를 지금 막 받고는 곰곰이 특정 얼굴을 관찰하며 해당 '기준'별로 점수를 체크하는 상황을 상상해보세요.

Walt Disney
Productions, Pinocchio,
1940

- 핵심부위 하나를 선정해서 산출: [코]
- 핵심부위: [코], [눈], [귀] → 각각 점수를 낸다.

예를 들어 피노키오, 등장하십니다. 왼쪽은 아직 코가 많이 자라지 않았네요. 그런데 오른쪽을 딱 보니 코부터 보입니다. 즉, 그의 얼굴이 영화 한 편이라면 여기서 가장 핵심이 되는 주인공은 바로 코예요. 따라서 코를 얼굴 개별부위 밑의 공란에 표기하시고 이에 대한 점수를 '기준'별로 내시면 됩니다. 그게 바로 코에 대한 〈얼굴표현표〉 한 세트를 수행하는 것이죠.

다시 〈얼굴표현표〉로 돌아와서, 그러면 구체적인 점수를 어떻게 낼까요? '분류'를 아래쪽으로 쭉 따라가 보시면 순서대로 '형태', '상태', '방향'이 나옵니다. 네, 그렇습니다. 얼굴 개별부위를 '주연'으로 선정하셨으면, 다음으로는 이 '분류' 순서대로 개별 '기준'에 따라 점수를 내는 거예요.

분류	기준	비율	법칙
형태	균형	**<균비비율>**	<음양형태 제1법칙>
	면적	**<소대비율>**	<음양형태 제2법칙>
	비율	**<종횡비율>**	<음양형태 제3법칙>
	심도	**<천심비율>**	<음양형태 제4법칙>
	입체	**<원방비율>**	<음양형태 제5법칙>
	표면	**<곡직비율>**	<음양형태 제6법칙>

우선, 첫 번째, '형태'! 표를 보시면 '형태'는 '분류'죠? 여기에는 세부항목으로 6개의 '기준'이 있습니다. 위부터 순서대로, '균형', '면적', '비율', '심도', '입체', '표면'이 그것입니다. 그래서 이들을 통틀어 '분류번호'는 총 6개네요. 그런데 가만, 6강의 <음양표>에 정리된 '형태'의 6개 항목과 일치하지요?

네, 그렇습니다. 위부터 순서대로 '균형'은 <음양형태 제1법칙>에 따르는 <균비비율>, '면적'은 <음양형태 제2법칙>에 따르는 <소대비율>, '비율'은 <음양형태 제3법칙>에 따르는 <종횡비율>, '심도'는 <음양형태 제4법칙>에 따르는 <천심비율>, '입체'는 <음양형태 제5법칙>에 따르는 <원방비율>, '표면'은 <음양형태 제6법칙>에 따르는 <곡직비율>입니다. 각 비율별로 느껴지는 기운의 정도에 따라 점수를 선택할 수 있고요.

분류	기준	비율	법칙
상태	탄력	**<노청비율>**	<음양상태 제1법칙>
	강도	**<유강비율>**	<음양상태 제2법칙>
	색조	**<탁명비율>**	<음양상태 제3법칙>
	밀도	**<담농비율>**	<음양상태 제4법칙>
	재질	**<습건비율>**	<음양상태 제5법칙>

다음 두 번째, '상태'! 여기에는 세부항목으로 5개의 '기준'이 있습니다. 위부터 순서대로 '탄력', '강도', '색조', '밀도', '재질'이 그것입니다. 그래서 이들을 통틀어 '분류번호'는 총 5개네요. <음양표>에 정리된 '상태'의 5개 항목과 일치하지요?

네, 그렇습니다. 위부터 순서대로 '탄력'은 <음양상태 제1법칙>에 따르는 <노청비율>, '강도'는 <음양상태 제2법칙>에 따르는 <유강비율>, '색조'는 <음양상태 제3법칙>에 따르는 <탁명비율>, '밀도'는 <음양상태 제4법칙>에 따르는 <담농비율>, '재질'은 <음양상태 제5법칙>에 따르는 <습건비율>입니다. 각 비율별로 느껴지는 기운의 정도에 따라 점수를 선택할 수 있고요.

분류	기준	비율	법칙
방향	후전	**<후전비율>**	<음양방향 제1법칙>
	하상	**<하상비율>**	<음양방향 제2법칙>
			<음양방향 제3법칙>
	앙측	**<앙측비율>**	<음양방향 제4법칙>
			<음양방향 제5법칙>

마지막으로 세 번째, '방향'! 여기에는 세부항목으로 3개의 '기준'이 있습니다. 위부터 순서대로 '후전', '하상', '앙측'이 그것입니다. 그래서 이들을 통틀어 '분류번호'는 총 3개네요. 그런데 〈음양표〉에 정리된 '방향'은 5개 항목입니다. 유심히 보시면 그 이유를 알 수가 있는데요, 가만 보니 〈음양방향 제2법칙〉과 〈음양방향 제3법칙〉 그리고 〈음양방향 제4법칙〉과 〈음양방향 제5법칙〉이 각각 통합되었네요. 즉, 의미가 공통적이라 간주하고 여기서는 통틀어 함께 취급됩니다.

위부터 순서대로, '후전'은 〈음양방향 제1법칙〉에 따르는 〈후전비율〉, '하상'은 〈음양방향 제2법칙〉이나 〈음양방향 제3법칙〉에 따르는, 즉 〈하상비율〉과 〈측하측상비율〉을 통칭한 〈하상비율〉, '앙측'은 〈음양방향 제4법칙〉이나 〈음양방향 제5법칙〉에 따르는, 즉 〈앙좌비율〉과 〈앙우비율〉을 통칭한 〈앙측비율〉입니다. 각 비율별로 느껴지는 기운의 정도에 따라 점수를 선택할 수 있고요.

정리하면, 〈얼굴표현법〉의 경우, '형태'의 '기준'은 6개, '상태'의 '기준'은 5개, '방향'의 '기준'은 3개로 총 14개의 '기준'에서 점수를 산출합니다.

더불어 개별 항목, 즉 '분류번호'에는 기호화를 위해 단축 알파벳이 명기되어 있습니다. 예를 들어 '형태'의 한 '기준'으로서 '비율', 이걸 '분류번호'로 어떻게 기호화할까요? 우선, '비율'의 왼쪽, '번호'를 보면 소문자 'c'네요. 그런데 소문자 'c'는 또 있어요. 이를테면 아래로 내려가 보면 '색조'도 'c'고요, '앙좌'도 'c'예요. 즉, 'c'만 써서는 구체적인 기호가 되지 못하는군요. 그러니 '분류'와 함께 '번호'를 써야 더 확실히 구분되겠네요. 그런데 '비율'의 '분류'가 뭐죠? '형태'잖아요? 표를 보시면 '형태'는 대문자 'S'죠? 결국 '형태'는 대문자 '분류'로 'S' 그리고 여기에 포함된 개별 '기준' 중에 '비율'은 소문자 '번호'로 'c'이니까 이 둘을 합치면 결국, '비율'의 '분류번호'는 대문자 'S', 소문자 'c', 즉 'Sc'가 되겠군요.

또 다른 예로, '분류번호'가 대문자 'M'과 소문자 'e', 즉 'Me'예요. 그게 뭐죠? 대문자 'M'은 '분류'가 '상태' 그리고 소문자 번호 'e'는 어, 두 개네? '형태'에 포함된 소문자 'e'

그리고 아래에 '상태'에 포함된 소문자 'e'. '방향'에는 소문자 'e'가 없고요. 그런데 '분류번호'가 'Me'라는 것은 당연히 '상태'를 지칭하는 'M'과 관련된 'e'를 말하는 거죠? '형태'를 지칭하는 'S'가 아니고요. 즉, 앞에 대문자가 지시하는 '분류'하에서만 '번호'를 고려하시면 됩니다. 표를 보시면 '상태'를 지칭하는 'M'과 관련된 'e'는 '기준'이 '재질', 즉 '분류번호'는 '상태'의 '재질'로 대문자 'M'과 소문자 'e', 즉 'Me'로 표기합니다. 한편으로 '형태'를 지칭하는 'S'와 관련된 'e'는 '기준'이 '입체', 즉 '분류번호'는 '형태'의 '입체'로 대문자 'S'와 소문자 'e', 즉 'Se'로 표기합니다.

이제 이 표의 '분류번호' 기호법 이해되시죠? 그런데 이게 왜 필요할까요? 물론 항상 필요한 건 아니에요. 이는 언어화를 위한 준비단계라고 보시면 되겠어요. 즉, 일종의 단어로써 추후에는 이를 활용해서 공식화하거나 특정 이야기를 서술하는 문장을 만들 수도 있으니까요.

그렇다면 [피노키오의 코]를 〈얼굴표현표〉의 총 14개 '기준'으로 쭉 한 번 평가해볼까요? (잠깐 정지) 이제 점수가 다 산출되었다고 가정해봅니다. 그리고 피노키오의 얼굴을 다시 봅니다. 그런데 웬걸, [눈]은 왜 이렇게 크지? 게다가 [귀]가 앞으로 발딱 서 있는걸? 오, 새로운 발견이네요! 이와 같이 '얼굴 감수성'이 예민한 분들이 얼굴을 읽다 보면 보통 주연은 여럿입니다. 비유컨대, 혼자서만 극을 끌고 가는 설정으로는 재미있는 드라마를 만들기가 쉽지 않죠.

여하튼 [눈]과 [귀]도 주목하게 되었다면 피노키오의 얼굴에서 주연은 셋, 즉 [코], [눈], [귀]네요. 물론 내게 느껴지는 중요도에 따라 순서대로 파악해야겠죠. 그렇다면 우선, [코]를 가지고 〈얼굴표현표〉를 활용해서 점수 내고, 다음, [눈]을 가지고 같은 표를 활용해서 점수 내고, 마지막으로 [귀]를 가지고 같은 표를 활용해서 점수 내는 식으로 총 3세트의 평가를 수행해야겠군요!.

자, 표 3장 복사해주세요. 혹은 〈얼굴표현표〉 종이를 코팅해서 위에 체크하고 사진 찍은 후에 지우는 식도 좋겠네요. 물론 디지털 방식으로 기입하고 저장하거나 이를 자동화한 프로그램을 사용할 수도 있겠고요. 방식은 자유입니다.

그런데 아이고, 유심히 얼굴을 관찰하다 보니 주연 하나 추가요! 그러면 표 1장 바로 추가해야죠. 그럼 평가는 총 4세트? 여하튼 결과적으로 개별 표에서 얻어진 '전체점수'를 모두 합산하면 피노키오의 '모양', 즉 전체 얼굴의 기운이 점수화되겠네요.

여러분에게 느껴지시는 피노키오는 '음기'가 강한가요, 아니면 '양기'가 강한가요? 혹은

'음기'가 강하거나 '양기'가 강한 피노키오를 머릿속에 한 번 그려보세요. 이렇게 예술가가 되는 겁니다. 다 생생하게 마음먹기에 달려있어요. (눈을 감으며) 피노키오, 피노키오, 떠오른다!

●● <도상 얼굴표현표>: <FSMD 기법> 1회

[도상 얼굴표현표 (the FSMD Image Table)]

이제 간략한 얼굴 이미지로 정리된 <도상 얼굴표현표>입니다. 이 또한 <얼굴표현표>와 마찬가지로 점수표로 활용 가능해요. 그리고 그 원리는 공통적입니다. 따라서 <얼굴표현표>에 익숙해지셨다면 딱 보시고 느낌 오실 거예요.

우선, 평가하고자 하는 얼굴 개별부위를 맨 위의 행, 즉 박스 안에서 체크합니다. 대표적으로 9개의 '얼굴 기초부위'가 도상으로 나와 있군요. 순서대로 두상, 이마, 귀, 눈, 코, 입, 턱, 피부, 털. 물론 여기에만 국한될 이유가 없지요? 즉, 해당하는 부위가 도상으로 있으면 표시하든지 혹은 없으면 관련될 법한 부위나 '다른 부위'라고 쓰인 공란에 기재하든지 편한 방식으로 '주연'을 선택하시면 됩니다.

그리고 나서는 그 '주연'의 점수를 3가지 '분류', 즉 '형태', '상태', '방향' 순으로 산출해봐야죠? <도상 얼굴표현표>에서는 <얼굴표현표>의 '분류번호'를 이에 해당하는 개별 <음양비율>명의 한글, 한자로 표기했네요. 그리고 이 수업에서 항상 일관되듯이 좌우 대쌍구조로 대비되는 얼굴 두 개 중에 <u>왼쪽</u>은 '음기', <u>오른쪽</u>은 '양기'를 지칭합니다.

우선, '형태'는 6가지 항목이죠? 순서대로 〈균비비율〉, 〈소대비율〉, 〈종횡비율〉, 〈천심비율〉, 〈원방비율〉, 〈곡직비율〉. 다음, '상태'는 5가지 항목이죠? 순서대로 〈노청비율〉, 〈유강비율〉, 〈탁명비율〉, 〈담농비율〉, 〈습건비율〉. 마지막으로 '방향'은 3가지 항목이죠? 순서대로 〈후전비율〉, 〈하상비율〉, 〈앙측비율〉.

참고로 〈도상 얼굴표현표〉의 구조와 이에 대한 설명은 〈얼굴표현표〉와 통합니다. 비교해보시면 한결 이해가 수월해집니다. 그리고 이 표를 활용하는 방법은 〈얼굴표현표〉와 마찬가지로 다양합니다. 한 예로, 코팅된 종이 위에 평가하려는 '주연'을 체크하거나 명기하고는 그에 해당하는 '형태'의 6가지 항목, '상태'의 5가지 항목 그리고 '방향'의 3가지 항목 중 해당하는 기운을 체크하면 되겠죠.

그런데 〈얼굴표현표〉에는 '0'점인 '중기'를 체크할 수 있어요. 그리고 '매우 극'자를 활용해서 '−2', '+2'점까지 점수 폭을 넓혔어요. 그렇다면 〈도상 얼굴표현표〉에서는 어떻게 이를 체크하죠? 간단합니다. 체크를 안 하면 자동적으로 '중기'가 되니까요. 그리고 극자를 활용하려면 해당 얼굴 이미지 위에 별표를 그리는 등, 알아보기 편한 표식을 하면 되겠네요. 숫자나 별표 여러 개 혹은 바를 정자 등을 사용해서 확 점수 폭을 늘리는 것도 가능하겠고요.

마지막으로 〈도상 얼굴표현표〉를 사용할 때 주의할 점! 이 표에 나온 이면화 도상들은 간략화된 지표일 뿐이에요. 즉, 개별 모양 하나하나가 문자 그대로 실제 조형과 일대일 대응관계를 이룬다고 간주할 수는 없어요. 따라서 특정 얼굴부위와 관련지을 때, 이 도상의 요소들을 하나하나 분석하며 맞춰보기보다는 멀리서 볼 때의 '총체적인 느낌'으로 유사한 여부를 판단하기를 추천해요.

이제는 여러분의 코가 피노키오가 되었다고 상상해보실까요? (코끝을 만지며) 자라납니다, 자라납니다. 예술적 상상력, 중요하죠! 그리고 이번에는 이미지를 보지 말고 머릿속으로 피노키오의 코를 상상하며 〈도상 얼굴표현표〉를 한 번 작성해 보겠습니다. 우선은 이 표를 작성하는 규칙을 만들어볼게요.

쉽게 가려면 〈얼굴표현표〉의 '매우 극'을 생략하여 모든 항목에서 점수 폭을 '−1', '0', '+1'로 통일할 수도 있습니다. 하지만 저는 〈얼굴표현표〉와 연동시키겠습니다. 즉, '균비비', '노청비', '유강비', '탁명비', '담농비', '습건비', '앙측비'는 '−1'점부터 '+1'점, 나머지는 '−2'부터 '+2'점으로 가겠습니다. 그렇다면 '−1'이나 '+1'을 표기하기 위해서는 해당 이미지에 동그라미를 치고 '−2'나 '+2'를 표기하기 위해서는 동그라미에 별표까지

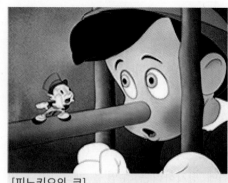

Walt Disney Productions, Pinocchio, 1940

- 핵심부위 하나를 선정해서 산출: [코]
- 핵심부위: [코], [눈], [귀]
→ 각각 점수를 낸다.

[피노키오의 코]

'형태'
'균비비'(극균: -1) '소대비'(극대: +2) '종횡비'(종: -1) '천심비'(극심: +2) '원방비'(원: -1)
'곡직비'(극직: +2)

'상태'
'노청비'(청: +1) '유강비'(강: +1) '탁명비'(명: +1) '담농비'(담: -1) '습건비'(건: +1)

'방향'
'후전비'(극전: +2) '하상비'(상: +1) '앙측비'(극앙: -1)

총: '+8'점

치겠습니다.

들어가죠! 우선, '형태'에서 순서대로 〈균비비율〉, 앞에서 보면 균형 잘 맞아요! '−1'
점. 〈얼굴표현표〉에 따르면 매우 균형 잡힌 '극균'이네요. 〈소대비율〉, 커요, 엄청! 그러니
매우 '극'에 클 '대', 즉 '+2'점. 〈종횡비율〉, 앞에서 보면 안 넓어요! 좁아요! 좁을 '종',
즉 '−1'점. 〈천심비율〉, 앞에서 보면 깊어요. 옆에서 보면 엄청 길잖아요. 그러니 매우
'극'에 깊을 '심', 즉 '+2'점. 〈원방비율〉, 얇고 둥근 원기둥? 둥글 '원', 즉 '−1'점. 〈곡직
비율〉, 직선으로 쫙 뻗었어요, 제대로! 그러니 매우 '극'에 곧을 '직', 즉 '+2'점.

다음, '상태'에서 순서대로 〈노청비율〉, 중력이 무색하게 쭉 뻗네요! 젊을 '청', 즉 '+1'
점. 〈유강비율〉, 단단한 막대기 같아요! 강할 '강', 즉 '+1'점. 〈탁명비율〉, 똑 부러져요!
선명할 '명', 즉 '+1' 점. 〈담농비율〉, 말쑥해요! 묽을 '담', 즉 '−1'점. 〈습건비율〉, 나무
막대기. 좀 메말라 보여요! 건조할 '건', 즉 '+1'점.

마지막으로 '방향'에서 순서대로 〈후전비율〉, 앞으로 엄청 솟았죠. 그러니 매우 '극'에
나올 '전', 즉 '+2'점. 〈하상비율〉, 기본적으로 수평이에요. 그런데 살짝 올라간 느낌도
들어요. 즉 '+1'점. 〈앙측비율〉, 딱 중간이에요. 그러니 매우 '극'에 중앙 '앙', 즉 '−1'점.

참고로 〈얼굴표현법〉에서 개별 '비율'은 '비'로 축약 가능합니다. 이를테면 〈균비비율〉과 '균비비'는 같은 말입니다. 그리고 〈균비비율〉의 경우, '음기'가 강하면 '균비'가 강하다', 반면에 '양기'가 강하면 '비비'가 강하다고 표현해요. 다른 예로, 〈노청비율〉에서 '음기'가 강하면 '노비'가 강하다' 그리고 '양기'가 강하면 '청비'가 강하다고 표현하고요. 즉, 이와 같은 방식은 모든 비율에 공통적입니다.

여기서 문제! 여러분의 코끝은 '후전비'에서 '음기'인 '후비'가 강하나요? 혹은 '양기'인 '전비'가 강하나요? 그리고 얼마나 강하나요? 혹시 '극'의 점수가 필요한가요? 혹시 여러 개? 극극극극.

이제 [피노키오의 코]의 기운과 관련된 〈도상 얼굴표현표〉의 '전체 점수'를 한 번 합산해볼까요? 따리리리… '+8'점이네요. 즉, 피노키오의 코는 '양기' 우위입니다. 참고로 이 경우에는 〈얼굴표현표〉로 해도 결과는 마찬가지입니다. 점수 폭을 통일시켰으니까요.

이를 피노키오의 전체 얼굴의 대표 기운이라고 가정하고 해석해보면, 분명히 코가 확 튀어나오는 건 공격적이에요. 따라서 그 기운만 보자면 사실상 매우 '양기'적일 수밖에 없지요. 그런데 피노키오의 인생으로 살펴보면 그게 또 그런 게 아니잖아요? 지가 뭐, 꼭 나오고 싶어서 나왔나요? 피노키오 마음대로 할라치면 나오지 말아야지요. 얼마나 당황스럽겠어요.

그런데 이런 성격, 사실 알고 보면 주변에 많죠? 자기도 모르게 성격대로 행동하다가도 뒤에 가서는 '내가 또 왜 그랬지?' 하고 자책하는 성격이요. 즉, 겉으로는 한없이 '양기'적이지만, 한편으로는 불안하고 초조하며 근심걱정이 많아요. 이는 얼굴의 다른 부위를 보면 대략 느낌오지 않나요? 솔직히 피노키오가 엄청 무섭고 강하게 생긴 건 아니잖아요. 그래서 다른 부위까지 종합적으로 관찰하는 게 중요해요.

이에 대해서는 추후에 설명하기로 하고요, 우선, 피노키오의 얼굴을 보면 한없이 '양기'가 되기에는 역부족이에요. 코에만 모든 주목의 기운이 몰리는 것도 참 부담스럽죠. 통상적으로는 골고루 기운이 퍼져야 탈이 안 날 텐데요. 결국, 전반적으로 피노키오의 얼굴에서는 상당한 '음기'가 강력한 '양기'와 티격태격하며 '격전의 장'을 치르고 있는 게 아닐까요?

물론 다른 전제를 따르면 충분히 다른 해석도 가능해요. 그리고 점수 폭을 좁히거나 넓히는 등, 실행 규칙을 바꾸면 기존의 해석도 변할 수 있지요. 예컨대, '극'을 마음껏 붙이는 조건이라면 '후전비율'에서 나올 '전'에 '10'점을 줄 수도 있는 거 아니겠어요?

그런데 그렇게 되려면 유독 '돌출성'에 대한 해석이 남달라야겠지요. 여하튼 피노키오의 코가 워낙 성격이 있어서 그런지 제가 이 부위와 관련된 〈도상 얼굴표현표〉를 풀어본 결과, 어떤 '기준'에서도 '잠기'를 찾기가 힘드네요. 경험적으로 보통 '잠기'가 없을 수는 없거든요.

그러나 주연이 추가되면 전반적인 해석이 변화할 여지는 항상 있어요. 생각해보면, 피노키오가 '+8'점? 생각보다 좀 센데? 음. 분명히 그늘이 있어, 그늘이.

〈얼굴 표현표〉 : 분석적

〈도상 얼굴 표현표〉 : 직관적

정리하면, 〈얼굴표현표〉와 〈도상 얼굴표현표〉는 방편적으로 활용 가능한 유용한 도구예요. 성향에 따라 전자가 더 익숙하실 수도 혹은 후자가 더 익숙하실 수도 있을 텐데요. 〈얼굴표현법〉을 이제 막 탐구하시는 분이라면 후자가 더 직관적이라 아마도 더 쉽겠습니다. 게다가 후자는 전반적인 느낌을 총체적인 이미지로 바로 전달해주니 좋아요. 굳이 세세하게 분석할 필요 없고요. 하지만 바로 그게 양날의 검이 될 수도 있어요. 대표적인 몇몇 요소만을 예로 든 얼굴이기 때문에 전체를 보는 데는 편리하지만 세세한 부분의 특수성을 간과할 가능성도 상존하거든요. 따라서 필요에 따라 두 표를 골고루 활용해보시길 추천 드려요.

그리고 기왕이면 연습을 할 때에 여러 명의 기운을 비교하려면 〈얼굴표현표〉는 〈얼굴표현표〉 그리고 〈도상 얼굴표현표〉는 〈도상 얼굴표현표〉와 비교하시는 게 깔끔해요. 예를 들어, A와 B의 얼굴의 기운을 각각 살펴보았는데 A는 〈얼굴표현표〉로, 반면에 B는 〈도상 얼굴표현표〉로 점수를 내고 비교하면 헷갈릴 수 있어요. 기준에 따라 점수는 달라지게 마련이니까요. 한편으로 같은 얼굴을 〈얼굴표현표〉와 〈도상 얼굴표현표〉 모두를 활용해서 점수 내보고 서로 이를 비교하며 적정 감각을 찾아보는 것도 유용하겠네요.

여기서 주의할 점! 도출된 특정 점수를 절대적이라고 못 박으시면 안 됩니다. 어떤 표

를 활용하거나 어떤 경우에 보느냐에 따라, 즉 상황과 맥락에 따라 점수는 변하라고 있는 거예요. 얼굴의 기운은 마치 생물과도 마찬가지로 원래 기운생동하니까요. 자고로 변화를 긍정해야 비로소 인생이 드러납니다. 그리고 다양한 색안경을 번갈아가며 쓸 수 있어야 비로소 인생이 맛깔 납니다.

결국 얼굴에 대한 판단기준이 최소한 내 안에서 그리고 서로 간에 '일관성'이 있어야 해요. 그래야 유의미한 비교가 가능하죠. 이와 같이 제가 제시하는 표들은 일종의 언어와 같아서 여기에 익숙해지면 상당히 빠른 속도로 많은 얼굴의 판단과 토론이 가능해요.

이를테면 내 개인적인 감각을 다듬기 위해서는 동일한 얼굴부위를 시간차를 두고 다시 판단한 후에 표들을 비교해보기를 추천합니다. 한편으로 상호 간에 사회적인 '공감각'을 다듬기 위해서는 동일한 얼굴부위를 각자가 판단한 후에 그 표들을 비교해보기를 추천하고요.

이와 같이 다양한 경험이 축적되다 보면 나도 모르게 나름의 '얼굴 감수성'이 경지에 오르게 마련이에요. 예컨대, 전문가와 비전문가를 나누는 지점은 알고 보면 소위 깻잎 한 장 차이에요. 사람이 하는 일이 다 거기서 거기라서요. 그런데 막상 들어가 보면 마냥 그 차이를 무시할 수만은 없어요. 즉, 이렇게 보면 별거 아닌데 저렇게 보면 천양지차(天壤之差)거든요. 비유컨대, 카메라의 종류는 참 많지만 원리는 다 대동소이해요. 그러나 전문가의 성에 차는 카메라는 따로 있게 마련이지요.

얼굴도 마찬가지에요. 눈 둘, 코 하나, 입 하나, 귀 둘, 다 그게 그거죠. 그런데 기기묘묘(奇奇妙妙)한 미세한 차이로 인해 미인(美人)과 범인(凡人)이 나뉘어요. 그리고 보통 다 감은 잡아요. 즉, '공감각'적으로 우리를 건드리는 특별한 무언가가 분명히 있어요. 하지만 정확히 왜 그런지는 '아는 사람'만 알지요.

저는 기왕이면 '아는 사람'이 되고 싶어요. 제대로 세상을 알고 싶은 거죠. 이를테면 '도무지 오리무중이다'라고 하면 그저 모를 뿐이에요. 반면에 '아니다, 확실히 다르다'라고 하면 너무 단순하고요. 한편으로 '같으면서도 다른 묘한 차이가 있다'라고 하면 뭐 있어 보여요. 도대체 뭐가, 어떻게, 왜 그럴까? 그런데 인생은 아이러니의 연속이에요. 만약에 진정으로 그 내밀한 차이의 감각에 통달한다면, 즉 세상을 파악하는 촉이 좋다면 바로 그가 그 분야의 '무림고수' 아닐까요? 그렇다면 '관상읽기'야말로 고단수의 '무림고수 육성 프로그램'이에요. 아니, 갑자기 제가 무슨 프로그램 개발자가 되다니 인생 참 묘하죠. (고개를 흔들며) 절래절래.

지금까지 〈얼굴표현표〉, 〈도상 얼굴표현표〉를 이해하다' 편 말씀드렸습니다. 앞으로는 〈얼굴표현 직역표〉, 〈얼굴표현 기술법〉을 이해하다' 편 들어가겠습니다.

<얼굴표현 직역표>, <얼굴표현 기술법>을 이해하다

<얼굴표현 직역표>, <얼굴표현 기술법>
<얼굴표현 직역표>: 얼굴의 기운을 기술하는 서술체계
<얼굴표현 기술법>: 얼굴의 기운을 기술하는 기호체계

이제 7강의 두 번째, '<얼굴표현 직역표> 그리고 <얼굴표현 기술법>을 이해하다'입니다. 전자는 얼굴을 이야기로 서술하는 방식 그리고 후자는 얼굴을 기호로 표기하는 방식을 다룹니다. 들어가죠!

기왕 태어난 거 세상 한 번 제대로 살고 가자는데 참 그게 짧죠. 하고 싶은 일, 아무리 노력해도 어차피 다 할 수가 없어요. 게다가 세상은 넓고 사람은 많아요. 주변을 돌아보면 세상만사, 별의별 일이 다 일어나죠. 각양각색의 시시콜콜하거나 중차대한 사건사고, 온갖 종류의 감정발생, 이입, 교류, 오해, 충돌, 소모. 그리고 논리라는 도구로 치장한 말, 말, 말. 어딜 가도 드라마는 끝이 없어요. 나와 너 사이에서 그리고 내 안에서. 거 참, 얼굴 표정 구겨지네요.

그래서 뜬금없는 상상으로 마음을 풀어봅니다. 지금 우리가 생각하는 사람 없이도 무탈하게 돌아가는 세상은 과연 어떤 모습일까요? 우선, 사람이 주인공인 역사는 더 이상 없습니다. 다음, 사람이 발생시키는 감정이나 논리놀이도 없어요. 그런데 나 또한 사람이라 그런지 한편으로는 그런 세상이 어색하고 공허하네요. 사람의 패권을 놓친 세상, 자연이나 인공지능에게 최종적인 기득권을 넘겨준 세상. 우리 입장에서는 '디스토피아'가 따로 없어 보여요. 사람이 만들어야 진정한 의미지, 참으로 의미 없네요.

따라서 근엄한 얼굴표정으로 또박또박 외쳐봅니다. 사람이 세상이다! 우리의, 우리에 의한, 우리를 위한 온갖 종류의 의미로 가득 찬 세상. 물론 언젠가 상황이 바뀐다면 다른

이야기가 전개될 수도 있겠지만 아직까지는 충분히 그러하죠. 반면에 사람이 없다고 해도, 오늘도 그리고 내일도 어김없이 해는 뜰 거예요. 즉, 자연은 상관 안 해요. 이는 인공지능의 경우에도 기본적으로 마찬가지죠. 결국 사람이 있어서 소중한 건 사람뿐이에요. 그래서 전 사람을 바라봐요.

그렇다면 쉽게 세상을 경험하는 비법 하나가 떠오르는군요. 그건 바로 '우리들의 얼굴'! 손오공이 경험한 부처님의 손바닥이 그러하듯이 얼굴을 보면 우리가 만들어가는 생생한 현재진행형 세상이 그리고 시공의 한계를 넘어 억겁의 세월을 간직한 우주가 형형색색 다양한 모습으로 드러납니다. (갑자기 손바닥을 보며) 어이구, 깜짝이야.

얼굴은 무료로 감상할 수 있는 공적인 전시(public display)예요. 그리고 각자의 얼굴은 유일무이한 원본성을 가진 일종의 미술작품이죠. 그리고 그렇게 보는 순간, 세상이 전시장으로 둔갑하고 수많은 미술작품이 도처에 널려 있는 마법이 펼쳐집니다. 여하튼 단체사진을 찍었는데 누군가의 얼굴이 가려졌다면 참으로 안타까운 일이죠.

얼굴은 각양각색, 자신만의 증표예요. 세상에 똑같은 나뭇잎이 하나도 없듯이. 따라서 이는 0과 1로 구성되어 무한 복제, 반복될 수 있는 디지털 코드로만 납작해져서는 안 돼요. 적어도 우리 개개인의 가치가 존중받는 사회에서는 말이에요.

나는 내 인생의 거울이에요. 그야말로 생긴 대로 논 건지, 아니면 놀다 보니 그렇게 된 건지. 비유컨대, 나는 작가, 내 얼굴은 미술작품입니다. 혹은 상호 영향 관계를 더 강조하자면 주 저자와 논문의 관계일 수도 있겠군요.

분명한 건, 누군가의 지금 얼굴은 자기 인생의 특정 단면을 여실히 드러낸다는 거예요. 〈얼굴표현 직역표〉는 이를 문자화 그리고 〈얼굴표현 기술법〉은 이를 기호화해서 가시적으로 드러내는 전법입니다. 순서대로 살펴볼까요?

〈얼굴표현 직역표〉는 〈얼굴표현표〉에 나오는 '분류번호'의 개별 '기준'에 해당하는 '음기'와 '양기'를 각각 대표적인 구문으로 제시합니다. 즉, 이 표에 따르면 특정 얼굴에 대해 〈얼굴표현표〉나 〈도상 얼굴표현표〉로 수행한 내 평가 자료로부터 마치 초창기 인공지능이 좀 어색하게 번역한 듯한 이야기를 자동적으로 뽑아낼 수 있습니다. 그래서 〈얼굴표현 직역표〉예요, 이야기를 만드는 기본적인 재료.

물론 이걸 가지고 문학성을 가미해서 맛깔나며 찰진 구수한 이야기로 잘 뽑아낸다면 성공적인 '의역'이 되겠죠. 즉 '의역'은 우리 각자의 몫입니다. 결국에는 내 마음 안에서 기왕이면 아름답게 말이 되는 게 중요하니까요. 여기서는 그 기초로서 〈얼굴표현 직역

분류 (分流, Category)	음기 (陰氣, Yin Energy)	양기 (陽氣, Yang Energy)
	<얼굴표현 직역표(the FSMD Translation)>	
형 (형태形, Shape)	**극균**(심할極, 고를均, extremely balanced): 대칭이 매우 잘 맞는	**비**(비대칭非, asymmetric): 대칭이 잘 안 맞는
	소(작을小, small): 전체 크기가 작은	**대**(클大, big): 전체 크기가 큰
	종(세로縱, lengthy): 세로 폭이 긴/가로 폭이 좁은	**횡**(가로橫, wide): 가로 폭이 넓은/세로 폭이 짧은
	천(얕을淺, shallow): 깊이 폭이 얕은	**심**(깊을深, deep): 깊이 폭이 깊은
	원(둥글圓, round): 사방이 둥근	**방**(각질方, angular): 사방이 각진
	곡(굽을曲, winding): 외곽이 구불거리는/주름진	**직**(곧을直, straight): 외곽이 쫙 뻗은/평평한
상 (상태狀, Mode)	**노**(늙을老, old): 나이 들어 보이는/살집이 축 처진/성숙한	**청**(젊을靑, young): 어려 보이는/살집이 탄력 있는/미숙한
	유(부드러울柔, soft): 느낌이 부드러운/유연한	**강**(강할剛, strong): 느낌이 강한/딱딱한
	탁(흐릴濁, dim): 색상이 흐릿한/대조가 흐릿한	**명**(밝을明, bright): 색상이 생생한/대조가 분명한
	담(묽을淡, light): 형태가 연한/구역이 듬성한/털이 옅은	**농**(짙을濃, dense): 형태가 진한/구역이 빽빽한/털이 짙은
	습(젖을濕, wet): 질감이 윤기나는/피부가 촉촉한/윤택한	**건**(마를乾, dry): 질감이 우둘투둘한/피부가 건조한/뻣뻣한
방 (방향方, Direction)	**후**(뒤後, backward): 뒤로 향하는	**전**(앞前, forward): 앞으로 향하는
	하(아래下, downward): 아래로 향하는	**상**(위上, upward): 위로 향하는
	극앙(심할極, 가운데央, extremely inward): 매우 가운데로 향하는	**측**(측면側, outward): 옆으로 향하는
수 (수식修, Modification)	극(심할極, extremely): 매우/심하게 극극(심할極極, very extremely): 무지막지하게/매우 심하게 극극극(심할極極極, the most extremely): 극도로 무지막지하게/극도로 심하게 * <얼굴표현 직역표>의 경우, <얼굴표현표>와 마찬가지로 '형'에서 '극균/비'와 '상' 전체 그리고 '극앙/측'에서는 원칙적으로 '극'을 추가하지 않음. 하지만 굳이 강조의 의미로 의도한다면 활용 가능	

표)의 활용 방식에 대해 얘기해볼게요.

표를 보시면 〈얼굴표현표〉와 구조가 공통적이지요? 당연합니다. 〈얼굴표현표〉의 내용을 〈직역〉하고자 참조하는 표니까요. 간단하게 설명하면 '분류'는 '형', 즉 '형태', '상', 즉 '상태' 그리고 '방', 즉 '방향'으로 구분됩니다. 그리고 <u>왼쪽</u> 행은 '음기', <u>오른쪽</u> 행은 '양기'를 지칭합니다.

그런데 〈얼굴표현표〉와 비교해보니 여기서는 '부', 즉 '부위', 그러니까 얼굴 개별부위는 '분류'에서 빠졌네요? 이는 그저 해당 '부위' 명으로 부르면 그만이기에 그렇습니다. 즉, 현실적으로 굳이 〈직역〉이 필요 없으니 생략된 것입니다.

이제 본격적으로 '형태', '상태', '방향'의 개별 비율의 〈직역〉에 대해 간략하게 설명 드리겠습니다. 그런데 이는 사실상 이전 수업에서 각 비율을 설명하면서 벌써 사용했던 구문을 여기에 집대성한 것입니다.

우선, '형태'에서 순서대로 〈균비비율〉! 매우 균형 잡힐 '극균'은 '음기', 비대칭 '비'는 '양기'군요. 전자는 '대칭이 매우 잘 맞는' 그리고 후자는 '대칭이 잘 안 맞는'이라고 서술합니다.

〈소대비율〉! 작을 '소'는 '음기', 클 '대'는 '양기'군요. 전자는 '전체 크기가 작은' 그리고 후자는 '전체 크기가 큰'이라고 서술합니다.

〈종횡비율〉! 세로 '종'은 '음기', 가로 '횡'은 '양기'군요. 전자는 '세로 폭이 긴' 혹은 '가로 폭이 좁은' 그리고 후자는 '가로 폭이 넓은' 혹은 '세로 폭이 짧은'이라고 서술합니다.

〈천심비율〉! 얕을 '천'은 '음기', 깊을 '심'은 '양기'군요. 전자는 '깊이 폭이 얕은' 그리고 후자는 '깊이 폭이 깊은'이라고 서술합니다.

〈원방비율〉! 둥글 '원'은 '음기', 각질 '방'은 '양기'군요. 전자는 '사방이 둥근' 그리고 후자는 '사방이 각진'이라고 서술합니다.

〈곡직비율〉! 굽을 '곡'은 '음기', 곧을 '직'은 '양기'군요. 전자는 '외곽이 구불거리는' 혹은 '주름진' 그리고 후자는 '외곽이 쫙 뻗은' 혹은 '평평한'이라고 서술합니다.

다음, '상태'에서 순서대로 〈노청비율〉! 늙을 '노'는 '음기', 젊을 '청'은 '양기'군요. 전자는 '나이 들어 보이는', '살집이 축 처진' 혹은 '성숙한' 그리고 후자는 '어려 보이는', '살집이 탄력 있는' 혹은 '미숙한'이라고 서술합니다.

〈유강비율〉! 부드러울 '유'는 '음기', 강할 '강'은 '양기'군요. 전자는 '느낌이 부드러운' 혹은 '유연한' 그리고 후자는 '느낌이 강한' 혹은 '딱딱한'이라고 서술합니다.

〈탁명비율〉! 흐릴 '탁'은 '음기', 밝을 '명'은 '양기'군요. 전자는 '색상이 흐릿한' 혹은 '대조가 흐릿한' 그리고 후자는 '색상이 생생한' 혹은 '대조가 분명한'이라고 서술합니다.

〈담농비율〉! 엷을 '담'은 '음기', 짙을 '농'은 '양기'군요. 전자는 '형태가 연한', '구역이 듬성한' 혹은 '털이 옅은' 그리고 후자는 '형태가 진한', '구역이 빽빽한' 혹은 '털이 짙은'이라고 서술합니다.

〈습건비율〉! 젖을 '습'은 '음기', 마를 '건'은 '양기'군요. 전자는 '질감이 윤기 나는', '피부가 촉촉한' 혹은 '윤택한' 그리고 후자는 '질감이 우둘투둘한', '피부가 건조한' 혹은 '뻣뻣한'이라고 서술합니다.

마지막으로 '방향'에서 순서대로 〈후전비율〉! 뒤 '후'는 '음기', 앞 '전'은 '양기'군요. 전자는 '뒤로 향하는' 그리고 후자는 '앞으로 향하는'이라고 서술합니다.

〈하상비율〉! 아래 '하'는 '음기', 위 '상'은 '양기'군요. 전자는 '아래로 향하는' 그리고 후자는 '위로 향하는'이라고 서술합니다.

〈앙측비율〉! 매우 가운데 '극앙'은 '음기', 측면 '측'은 '양기'군요. 전자는 '매우 가운데로 향하는' 그리고 후자는 '옆으로 향하는'이라고 서술합니다.

그런데 〈얼굴표현표〉에서는 〈앙좌비율〉과 〈앙우비율〉을 통합하여 〈앙측비율〉로 간주했죠? 〈얼굴표현 직역표〉도 마찬가지입니다. 여기서는 내용적으로 〈앙좌비율〉과 〈앙우비율〉에 차이를 두지 않기 때문입니다. 하지만 굳이 차이를 두고자 한다면 〈앙좌비율〉의 '양기'는 '왼쪽으로 향하는' 그리고 〈앙우비율〉의 '양기'는 '오른쪽으로 향하는'이라고 직역하면 됩니다.

한편으로 표를 보시면 특정 항목에서 여러 구문이 나열되는 경우가 종종 있죠? 그럴 경우에는 맥락에 따라 가장 적합하게 생각되는 구문을 선택하시면 됩니다. 물론 의미가 통한다면 여기에 기술되지 않은 창의적인 표현을 사용하실 수도 있고요. 하지만 기본적으로 일차적인 재료로서의 〈직역〉에서만큼은 공통된 표를 그대로 참조할 때에 상대방과의 소통에 이점이 있습니다.

그리고 이 표의 맨 아래에는 '수', 즉 '수식'에 대한 설명이 첨가되어 있는데요. 이는 심할 '극'의 사용에 대한 것입니다. 기본적으로 〈얼굴표현 직역표〉의 '음기'는 '−1'점, '양기'는 '+1'점인데요. 극이 붙으면 점수의 숫자가 2배(x +2)가 되죠. 예를 들어 〈후전비율〉에서 '후'는 '−1'점, '전'은 '+1'점인데요. 극을 각각 붙이면 '극후'는 '−2'점, '극전'은 '+2'점입니다.

참고로 〈얼굴표현표〉에서는 '형태'의 〈균비비율〉, '상태'의 5개 모든 비율 그리고 '방향'의 〈앙측비율〉에는 '−1'부터 '+1'의 점수 폭 그리고 나머지 비율에는 '−2'부터 '+2'의 점수 폭을 기본으로 합니다. 그런데 임의로 점수 폭을 넓히는 경우에는 여러 번 '극'을 붙이는 것이 언제라도 가능합니다. 특히, 이 수업의 후반부에 제시될 〈감정조절법〉에서는 이런 경우가 빈번합니다. 마음이란 감정의 놀이터로서 모름지기 우주적으로 확장하고

수축하니까요. 예를 들어 〈후전비율〉에서 '음기'가 심해지면 순서대로, '−1'은 '후', '−2'는 2배(x +2)로 '극후', '−3'은 3배(x +3)로 '극극후', '−4'는 4배(x +4)로 '극극극후'가 됩니다. 마찬가지로 '양기'가 심해지면 순서대로, '+1'은 '전', '+2'는 2배(x +2)로 '극전', '+3'은 3배(x +3)로 '극극전', '+4'는 4배(x +4)로 '극극극전'이 됩니다.

'극'을 '직역'할 때에는 적당한 위치에 '매우'나 '심하게'를 상황에 맞게 사용하시면 됩니다. 이를테면 '후'가 '뒤로 향하는'이라면, '극후'는 '매우 뒤로 향하는' 그리고 '전'이 '앞으로 향하는'이라면, '극전'은 '매우 앞으로 향하는'이라고 서술 가능합니다. 한편으로 '극극'이라면 '무지막지하게' 혹은 '매우 심하게'를 사용하시면 됩니다. 그리고 '극극극'은 '극도로 무지막지하게' 혹은 '극도로 심하게'를 사용하시면 되고요. 다른 예로, '극극'을 '매우매우', '극극극'을 '매우매우매우'라고 '매우'를 '극'의 숫자만큼 반복해서 사용하면 제일 쉽긴 하겠습니다. 이 외에는 여러분의 상상에 맡기겠습니다. 물론 새로운 방식을 도입할 경우에는 주석을 다는 등, 보다 효과적인 소통을 위해서는 구체적인 설명이 필요하겠죠.

주의할 점은 '형태'의 경우, 〈균비비율〉 그리고 '방향'의 경우, 〈앙측비율〉에서 '음기'인 '−1'점에는 벌써 극이 붙어 있습니다. 다른 비율과 '잠기'의 성격이 다르기 때문입니다. 〈균비비율〉의 '잠기'는 균형 '균', 〈앙측비율〉의 '잠기'는 중앙 '앙'이라서요. 따라서 '−2'점이 되기 위해서는 '극균'은 2배(x +2)로 '극극균' 그리고 '극앙'은 2배(x +2)로 '극극앙'으로 표기되어야 합니다. 즉, '극균'과 '극앙'은 애초에 '극'이 붙어있는 '−1'점이기에 추후 점수 산정 시에 각별한 주의를 당부 드립니다.

정리하면, 이론적으로는 필요에 따라 '극'을 무한대로 붙이는 것이 가능합니다. 하지만 기본적으로는 제가 제시한 점수 폭으로 시작하시길 추천합니다. 너무 방대해지면 머리에 부하가 걸리게 마련이거든요. 경험담입니다.

Walt Disney Productions, Pinocchio, 1940

[피노키오의 코]

'형태'
'균비비'(극균: −1) '소대비'(극대: +2) '종횡비'(종: −1) '천심비'(극심: +2) '원방비'(원: −1)
'곡직비'(극직: +2)

'상태'
'노청비'(청: +1) '유강비'(강: +1) '탁명비'(명: +1) '담농비'(담: −1) '습건비'(건: +1)

'방향'
'후전비'(극전: +2) '하상비'(상: +1) '앙측비'(극앙: −1)

총: '+8'점

그렇다면 이제 〈얼굴표현 직역표〉를 활용해서 앞에서 설명한 [피노키오의 코]를 〈직역〉해볼까요? 표를 참조하며 제 설명을 따라와 주세요.

우선 '형태'에서 순서대로 〈균비비율〉! 앞에서 보면 상당히 균형이 잘 맞아요. 〈얼굴표현표〉에 따르면 매우 균형 잡힌 '극균', 즉 '−1'점. 따라서 구문은 '대칭이 매우 잘 맞는.'

〈소대비율〉! 커요, 엄청. 그러니 매우 '극'에 클 '대', 즉 '+2'점. 따라서 구문은 '전체 크기가 매우 큰.' 여기서 '매우'는 극을 의미하죠?

〈종횡비율〉! 앞에서 보면 안 넓어요, 좁아요. 좁을 '종', 즉 '−1'점. 저는 여기서 구문은 '가로 폭이 좁은'을 선택하겠습니다.

〈천심비율〉! 앞에서 보면 깊어요. 옆에서 보면 엄청 길잖아요. 그러니 매우 '극'에 깊을 '심', 즉 '+2'점. 따라서 구문은 '깊이 폭이 매우 깊은.'

〈원방비율〉! 얇고 둥근 원기둥? 둥글 '원', 즉 '−1'점. 따라서 구문은 '사방이 둥근.'

〈곡직비율〉! 직선으로 쫙 뻗었어요, 제대로. 그러니 매우 '극'에 곧을 '직', 즉 '+2'점. 저는 여기서 구문은 '외곽이 매우 쫙 뻗은'을 선택하겠습니다.

다음, '상태'에서 순서대로 〈노청비율〉! 중력이 무색하게 쭉 뻗네요. 젊을 '청', 즉 '+1'

점. 저는 여기서 구문은 '살집이 탄력 있는'을 선택하겠습니다.

〈유강비율〉! 단단한 막대기 같아요. 강할 '강', 즉 '+1'점. 저는 여기서 구문은 '딱딱한'을 선택하겠습니다.

〈탁명비율〉! 똑 부러져요. 선명할 '명', 즉 '+1'점. 저는 여기서 구문은 '대조가 분명한'을 선택하겠습니다.

〈담농비율〉! 말쑥해요. 묽을 '담', 즉 '-1'점. 저는 여기서 구문은 '털이 옅은'을 선택하겠습니다.

〈습건비율〉! 나무 막대기가 좀 메말라 보여요. 건조할 '건', 즉 '+1'점. 저는 여기서 구문은 '피부가 건조한'을 선택하겠습니다.

마지막으로 '방향'에서 순서대로 〈후전비율〉! 앞으로 엄청 솟았죠. 그러니 매우 '극'에 나올 '전', 즉 '+2'점. 따라서 구문은 '매우 앞으로 향하는.'

〈하상비율〉! 기본적으로 수평이에요. 그런데 살짝 올라간 느낌도 들어요. 즉 '+1'점. 따라서 구문은 '위로 향하는.'

〈앙측비율〉! 딱 중간이에요. 중앙 '앙', 즉 '-1'점. 따라서 구문은 '매우 가운데로 향하는.'

●● <얼굴표현 직역표>: <직역>으로 기술하기

<얼굴표현 직역표> : [피노키오의 코]		
<직역>	예 1	[피노키오의 코]는 '+8'인 '양기'가 강한 얼굴 개별부위로, 대칭이 매우 잘 맞고, 전체 크기가 매우 크며, 가로 폭이 좁고, 깊이 폭이 매우 깊으며, 사방이 둥글고, 외곽이 매우 쫙 뻗으며, 살집이 탄력 있고, 느낌이 딱딱하며, 대조가 분명하고, 털이 옅으며, 피부가 건조하고, 매우 앞으로 향하며, 위로 향하고, 매우 가운데로 향한다.
	예 2	[피노키오의 코]는 '+8'인 '양기'가 강한 얼굴 개별부위로, 대칭이 매우 잘 맞고, 전체 크기가 매우 크며, 가로 폭이 좁고, 깊이 폭이 매우 깊으며, 사방이 둥글고, 외곽이 매우 쫙 뻗는 '형태'에, 살집이 탄력 있고, 느낌이 딱딱하며, 대조가 분명하고, 털이 옅으며, 피부가 건조한 '상태'에, 매우 앞으로 향하며, 위로 향하고, 매우 가운데로 향하는 '방향'이다.

이렇게 개별 항목에서 구문을 선택했다면, [피노키오의 코]의 기운을 한 번 〈직역〉해 볼까요?

'예 1'은 이렇습니다. 그런데 이렇게 기술하면 '형태', '상태', '방향'이 딱 구분 지어지지 않네요. 그래서 세 가지의 '분류'를 구분하여 서술하면 '예 2'와 같습니다. 보시면 순서대

로 '형태', '상태', '방향'을 명기했네요. 물론 '예 1'과 '예 2', 둘 다 가능한 방식입니다. 장단점이 있어요. 저는 보통 '예 1'을 선호합니다.

여하튼 이 문장만 들어도 피노키오의 코가 머릿속에 떠오르시나요? 아마도 여러 번 듣고 이해하다 보면 보다 유려한 표현으로 이를 개작할 수 있겠지요? 아, 아름다운 〈의역〉이라니 여러분의 문학성이 요구되는 순간이네요. 다양한 상황을 음미하기 위해서는 부록의 〈질문지〉를 참조하실 수도 있겠습니다.

그런데 〈직역〉 자체로도 장점이 큽니다. 만약에 여러분이 〈얼굴표현 직역표〉를 참조하신다면 이 문장만을 읽고도 피노키오의 코가 '＋2'인 '양기'가 강한 특성을 가졌다는 것을 계산해낼 수가 있거든요. 이게 바로 합의된 언어의 '기호적 힘'이지요. 정해진 구문만을 사용하다 보니 이게 '음기'인지 '양기'인지 바로 나오잖아요. 따라서 〈얼굴표현법〉이나 〈도상 얼굴표현법〉으로 얼굴을 읽는 나 홀로 연습 혹은 함께하는 토론을 위해서는 〈직역〉이 활용 가치가 있네요.

정리하면, 〈얼굴표현 직역표〉는 특정 얼굴에 대한 나의 해석을 문장으로 표현하는 방식이에요. 저는 이를 짧게 〈직역〉이라 칭합니다. 즉, '특정 얼굴 이야기'가 탄생하는 거죠.

한편으로 〈얼굴표현 기술법〉은 〈직역〉을 아예 기호와 숫자체계로 변환하는 방식입니다. 저는 이를 짧게 〈기호〉라 칭합니다. 비유컨대, '특정 얼굴 이야기'를 모르스 부호로 변환하는 거죠. 그 부호를 해독하면 다시 같은 이야기가 도출되고요.

이를 알면 마치 수학공식처럼 굳이 문장으로 말하지 않아도 의미가 전달되니 편한 경우가 참 많아요. 물론 몰라도 〈얼굴표현표〉를 활용하는 데는 우선 지장이 없습니다. 하지만 언어는 좀 고생해도 알아 놓으면 기록이나 소통에 큰 장점을 발휘하니 관심 있으신 분은 익숙해지시면 좋겠네요.

〈얼굴표현 기술법〉은 '얼굴읽기'의 세세한 과정을 기술하는 일종의 언어입니다. 즉, '전체 점수'에 이르게 된 과정을 세세하게 기술하여 자료화가 가능해요. 그렇게 되면 스스로 검증하거나 혹은 서로 간에 교류하는 데 효과적이죠.

혼자 연습해 본다면, 관심 가는 얼굴을 때에 따라 여러 번 읽고는 그 차이를 살펴보기를 추천해요. 여기에는 대표적으로 두 가지 방식이 있어요. 첫째는 '상대 마음의 거울' 방식이에요. 이는 시기별로 달라지는 한 사람의 얼굴을 비교하며 '관상읽기'를 하는 것이죠. 그렇게 하면 나름대로 '그 사람의 마음 길'을 동행해보는 경험이 가능하거든요. 즉, 그의 변화를 알 수가 있어요.

둘째는 '내 마음의 거울' 방식이에요. 이는 특정 시기의 같은 얼굴을 시간차를 두고 가끔씩 다시 읽는 거예요. 기왕이면 예전의 기억이 가물가물하거나 이를 망각한 시점이 좋죠. 그렇게 하면 '내 마음 길'을 회고하는 경험이 가능하거든요. 즉, 나의 변화를 알 수가 있어요.

함께 연습해 본다면, 우선은 관심 가는 얼굴을 함께 정하고, 다음으로는 얼굴부위별로 각자 세세하게 기술하고, 마지막으로 공통된 점수와 다른 점수를 서로 비교해보며 토론하기를 추천해요. 물론 '형태'가 이렇다는 식의 기술적인 비교에 그치기보다는 시각적인 조형으로부터 끌어낸 창의적인 내용까지도 공유하는 게 이상적이에요.

소설은 가상과 실재를 넘나들며 조금씩 세상의 진상을 밝히고 나름의 진실을 드러내잖아요. 여기에는 대표적으로 두 가지 방식이 있어요. 첫째는 '백지장 그림' 방식이에요. 즉, 특정 얼굴의 주인에 대해 전혀 모르는 상태로 얼굴을 읽는 거죠. 그러면 선입견이 최소화되겠군요. 어떤 사람인지 모르니까요. 둘째는 '이어달리기 그림' 방식이에요. 즉, 특정 얼굴의 주인을 잘 아는 상태로 얼굴을 읽는 거죠. 그러면 선입견이 들어가겠군요. 어떤 사람인지 아니까요.

뭐, 다 좋습니다. 이를테면 전자의 경우에는 내 마음이 가는 대로 그림을 그리기에 좋고, 후자의 경우에는 벌써 적당히 그려진 그림을 이어받아 완성하는 경우이니 주어진 조건에 반응하며 그림을 그리기에 좋아요. 결국 전자가 '상상계'에 주목하는 '가상적인 낭만주의'라면, 후자는 '현실계'에 주목하는 '실재적인 사실주의'예요. 어떤 경우에도 예술 나오네요.

구체적으로 이 수업에서는 드러나는 조형과 최소한의 정보로 간략하게 얼굴 읽기를 시도했어요. 그런데 더 깊이 들어가기 위해서는 특정 얼굴을 소유한 사람의 인생을 깊이 있게 들여다보기, 필요합니다. 그러려면 지난한 노력이 요구되죠. 이는 방금 설명한 후자의 경우네요.

물론 이 책을 보시면 나름 들어갔어요. 하지만 절대로 그게 다가 아니에요. 제대로 하려면 솔직히 끝도 없어요. 그러나 그러면서 정말 배울 게 많아요. 다른 이들의 인생은 내 인생을 반추하는 거울이니까요. 통상적으로 우리는 '상상계'와 '실재계'가 묘하게 결합할 때 감동을 받아요. 즉, 꿈은 삶으로부터 벗어나고, 삶은 꿈으로 되돌아오는 거죠. 지난한 노력이 필요합니다. 〈얼굴표현 직역표〉와 〈얼굴표현 기술법〉은 그 노력의 일환이에요. 여러분도 마음먹기에 따라 정말 깊이 들어가실 수 있습니다.

<얼굴표현 기술법>	
<기호>	**[얼굴 개별부위]**"분류번호=해당점수"

* [얼굴 개별부위]: [음기(푸른색)], [잠기(보라색)], [양기(붉은색)]
* <기호>의 기본 체계: '분류번호', '등호', '해당점수'의 조합
* <기호>의 언어 체계: <한글>, <한자>, <영어>, <다른 언어>

<얼굴표현 기술법>의 기본 체계는 다음과 같습니다. 꺾쇠 열고, 얼굴 개별부위, 꺾쇠 닫고, 큰따옴표 열고, 분류번호, 등호, 해당점수, 큰따옴표 닫고⋯ 그리고 차별화를 위해 이 모든 기술에는 밑줄을 쳐줍니다. 그러면 딱 보이니 좋더라고요.

우선, 순서대로 설명하면 여기에 기술되는 [얼굴 개별부위]는 바로 그 얼굴의 '주연'이 잖아요? 따라서 <얼굴표현 기술법>에서는 '주연'임을 바로 알 수 있도록 꺾쇠괄호([])로 묶어주기로 약속합니다. 예를 들어 '코'가 주연이라면, 꺾쇠 열고 '코' 쓰고 꺾쇠 닫고, 즉 [코]로 표기합니다. 그러면 누가 '주연'인지 쉽게 아니까요. 그래서 앞에서 [피노키오의 코]에 대한 평가를 <직역>으로 풀이할 때도 '주연'에 꺾쇠괄호를 쓴 거예요.

더불어 개별 얼굴부위가 '양기'로 밝혀질 경우에는 붉은 색, '음기'로 밝혀질 경우에는 푸른 색 그리고 '잠기'로 밝혀질 경우에는 보라색을 사용해서 가독성을 높입니다. 물론 아직 기운이 밝혀지기 전이라면 굳이 다른 글자색과 차이를 두지 말고요. 결국, [피노키오의 코]는 양기로 밝혀졌으니 붉은 색으로 강조해서 표기합니다.

앞에서 설명한 [피노키오의 코]의 <직역>을 다시 보시죠. [피노키오의 코]에 꺾쇠괄호를 하고는 파란색 혹은 보라색이 아니라 붉은 색으로 표기했죠? 합산해보니 전반적으로 양기라서요.

<얼굴표현 기술법>: [피노키오의 코]	
<기호>	**[피노키오의 코]**"Sa=-1, Sb=+2, Sc=-1, Sd=+2, Se=-1, Sf=+2, Ma=+1, Mb=+1, Mc=+1, Md=-1, Me=+1, Da=+2, Db=+1, Dc=-1"

이 <직역>을 <기호>로 변환하면 이렇습니다. 참고로 <얼굴표현표>에 익숙해지시면 원활한 독해가 가능합니다.

표기법의 예를 살펴보면 우선, [피노키오의 코]는 <균비비율>로 볼 때 균형이 잘 맞습

니다. 즉 '−1'점이에요. 그런데 이 비율의 '기준'이 뭐죠? '균형'! 그럼 '균형'의 '분류번호' 가 뭐죠? 'Sa'! 따라서 이를 〈얼굴표현 기술법〉으로 기술하면 이렇습니다: [피노키오의 코]"Sa = −1"

또 다른 예로, 〈소대비율〉을 기술해볼까요? 피노키오의 코, 참 큽니다. 클 '대', 즉 '+1' 점. 그런데 이 비율의 '기준'이 뭐죠? '면적'! 그럼 '면적'의 '분류번호'가 뭐죠? 'Sb'! 따라서 이를 〈얼굴표현 기술법〉으로 기술하면 이렇습니다: [피노키오의 코]"Sb = +1"

이번에는 이 둘을 합쳐볼까요? 큰따옴표는 닫는 꺾쇠 다음과 맨 마지막에 한 번만 쓰고 한 세트, 즉 '분류번호', '등호', '해당점수'마다 쉼표로 구분해줍니다. 그러면 이렇습니다: [피노키오의 코]"Sa = −1, Sb = +1"

이 방식으로 〈얼굴표현표〉의 '기준'을 '분류번호'로 표기하고 이를 해당 비율의 점수와 함께 순서대로 나열한 게 바로 여기 제시된 [피노키오의 코]의 〈얼굴표현 기술법〉이에요. 여기서 '−'는 음기, '+'는 양기 그리고 '−2'와 '+2'는 극의 점수.

정리하면, '기준', 즉 '분류번호'와 〈음양비율〉은 순서대로 '균형', 즉 'Sa'는 〈균비비율〉, '면적', 즉 'Sb'는 〈소대비율〉, '비율', 즉 'Sc'는 〈종횡비율〉, '심도', 즉 'Sd'는 〈천심비율〉, '입체', 즉 'Se'는 〈원방비율〉, '표면', 즉 'Sf'는 〈곡직비율〉 그리고 '탄력', 즉 'Ma'는 〈노청비율〉, '강도', 즉 'Mb'는 〈유강비율〉, '색조', 즉 'Mc'는 〈탁명비율〉, '밀도', 즉 'Md'는 〈담농비율〉, '재질', 즉 'Me'는 〈습건비율〉 그리고 '후전', 즉 'Da'는 〈후전비율〉, '하상', 즉 'Db'는 〈하상비율〉, '앙측', 즉 'Dc'는 〈앙측비율〉입니다.

결국, 〈얼굴표현 직역표〉에 따른 〈직역〉과 〈얼굴표현 기술법〉에 따른 〈기호〉는 정확하게 서로 1:1 관계로 변환 가능합니다. 비유컨대, 〈직역〉은 문장으로 서술하니 원본 파일, 반면에 〈기호〉는 문장을 기호화 하니 압축 파일이네요. 압축을 풀면 다시 똑같은 원본 파일이 생성되고요. 여기에 익숙해지신다면 〈기호〉만 봐도 금세 음양의 기운생동이 마음속에서 재생되는 놀라운 경험을 하시게 됩니다.

<얼굴표현 기술법>: [피노키오의 코]		
<한글>	예 1	**[피노키오의 코]**"극균극대종극심원극직청강명담건극전상극앙"
	예 2	**[피노키오의 코]**"극균극대종극심원극직형 청강명담건상 극전상극앙방"

앞으로는 〈기호〉의 다른 기술 방법을 알아보겠습니다. 우선, 〈기호〉는 '분류번호', '등

호', '해당점수'의 조합 대신에 〈한글〉로 표현 가능합니다. 이는 '한글식 한자'인데요, 〈얼굴표현표〉, 〈얼굴표현 직역표〉 그리고 개별 〈비율표〉에 표기되어 있습니다. 따라서 〈기호〉를 〈한글〉로 표기하면 '예 1', '예 2'와 같습니다.

이를테면 '예 1'의 경우에는 〈기호〉에서 서술된 '분류번호', '등호', '해당점수'에 대응하는 〈한글〉로 변환했습니다. 예컨대, 〈얼굴표현표〉에서 "Sa = −1"은 '극균'입니다. "Sb = +1"은 '대'이고요. 이와 같은 방식으로 쭉 변환하여 순서대로 단어를 모았습니다. 그리고 '예 2'의 경우에는 '형태' 기술의 마지막에 '형', '상태' 기술의 마지막에 '상' 그리고 '방향' 기술의 마지막에 '방'을 붙여 '분류'별로 구분했습니다.

<얼굴표현 기술법>: [피노키오의 코]		
<한자>	예 1	**[피노키오의 코]** "極均極大縱極深圓極直靑剛明淡乾極前上極央"
	예 2	**[피노키오의 코]** "極均極大縱極深圓極直形 靑剛明淡乾狀 極前上極央方"

다음, 〈기호〉는 〈한자〉로도 표현 가능합니다. 이는 〈얼굴표현 직역표〉와 개별 〈비율표〉에 표기되어 있습니다. 따라서 〈한자〉로 표기하면 '예 1', '예 2'와 같습니다.

여기서는 '예 1'과 '예 2' 모두 〈한글〉에 대응하는 〈한자〉로 변환했습니다.

<얼굴표현 기술법>: [피노키오의 코]		
<영어>	예 1	**[피노키오의 코]** "extremely balanced-extremely big-lengthy-extremely deep-round-extremely straight-young-strong-bright-dense-dry-extremely forward-upward-extremely inward"
	예 2	**[피노키오의 코]** "extremely balanced-extremely big-lengthy-extremely deep-round-extremely straight Shape, young-strong-bright-dense-dry Mode, extremely forward-upward-extremely inward Direction"

나아가, 〈기호〉는 〈영어〉로도 표현 가능합니다. 이는 〈얼굴표현 직역표〉와 개별 〈비율표〉에 표기되어 있습니다. 따라서 〈영어〉로 표기하면 '예 1', '예 2'와 같습니다.

여기서는 '예 1'과 '예 2' 모두 〈한글〉에 대응하는 〈영어〉로 변환했습니다. 그런데 하이픈(−)으로 형용사를 쭉 연결했습니다. 그리고 '극'은 'extremely'로 표기했습니다. 참고로, '극'은 지면을 많이 차지하니 축약 기호를 사용해도 좋습니다.

참고로 〈기호〉는 필요에 따라 다양한 〈언어〉로 표현 가능합니다. 그런데 〈기호〉를 〈한글〉이나 〈한자〉 혹은 〈영어〉 등 편한 방식으로 읽다 보면 나름의 리듬감이 생기며 뭔가

마법의 주문 혹은 절대무공 비문 같지 않나요? 이제 거울을 보시며 여러분의 주요 부위를 기술하고 그에 따른 주문을 한 번 외워보실게요. (눈을 감으며) 잠시 저도 하늘을 날아보겠습니다.

<얼굴표현 직역표>			<얼굴표현 기술법>			
						<한글>
<직역>	→		<기호>	→		<한자>
	←			←		<영어>
						<언어>

정리하면, 〈얼굴표현 직역표〉에 따른 〈직역〉과 〈얼굴표현 기술법〉에 따른 〈기호〉는 정확하게 서로 1:1 관계로 변환 가능합니다. 그리고 마찬가지로 〈기호〉는 〈한글〉, 〈한자〉, 〈영어〉로 변환 가능합니다. 더불어 〈한글〉, 〈한자〉, 〈영어〉도 〈기호〉로, 나아가 〈직역〉으로 변환 가능합니다. 물론 어떤 경우에도 변환 전과 변환 후, 동일률의 관계가 그대로 유지됩니다.

그리고 여기에 익숙해지시면 〈한글〉이나 〈한자〉 혹은 〈영어〉만 봐도 마치 〈기호〉처럼 기운생동이 느껴지고 전체 점수가 계산 가능합니다. 물론 연습이 필요합니다. (고개를 좌우로 돌리며) 자유자재로 왔다 갔다…

지금까지 〈얼굴표현 직역표〉 그리고 〈얼굴표현 기술법〉을 이해하다' 편 말씀드렸습니다. 앞으로는 〈FSMD 기법 공식〉 그리고 〈fsmd 기법 약식〉을 이해하다' 편 들어가겠습니다.

03

<FSMD 기법 공식>, <fsmd 기법 약식>을 이해하다

<FSMD 기법 공식>, <fsmd 기법 약식>

< FSMD 기법 공식>: 총체적 얼굴표현 기술법
< fsmd 기법 약식>: 직관적 얼굴표현 기술법

이제 7강의 세 번째, '〈FSMD 기법 공식〉 그리고 〈fsmd 기법 약식〉을 수행하다'입니다. 이들은 얼굴을 〈얼굴표현 기술법〉으로 표기하며 점수를 산출하는 방식을 다룹니다. 들어 가죠!

Walt Disney Productions, Pinocchio, 1940

[피노키오의 코]

'형태'
'균비비'(극균: -1) '소대비'(극대: +2) '종횡비'(종: -1) '천심비'(극심: +2) '원방비'(원: -1)
'곡직비'(극직: +2)

'상태'
'노청비'(청: +1) '유강비'(강: +1) '탁명비'(명: +1) '담농비'(담: -1) '습건비'(건: +1)

'방향'
'후전비'(극전: +2) '하상비'(상: +1) '앙측비'(극앙: -1)

총: '+8'점

우리는 벌써 [피노키오의 코]의 기운을 점수화 해보았습니다. 우선 '형태'의 6개 비율을 합산하면 총 '+3'점이군요. 다음, '상태'의 5개 비율을 합산하면 총 '+3'점입니다. 마지막으로 '방향'의 3개 비율을 합산하면 총 '+2'점이군요. 결국 총점은 '+8'점으로 '양기'가 우위인 얼굴입니다.

그런데 과연 피노키오의 얼굴은 '양기' 일색인가요? 아마도 아닌 것만 같은 느낌적인 느낌입니다. 그렇다면 당장은 감을 믿어야죠. 그리고 철저히 분석해봐야죠. 결국 코 말고 다른 배우들의 인생도 좀 들여다보고는 복합적으로 판단해야 하겠군요!

맞습니다. 아무리 코가 나와도 코만 주연인 건 아닙니다. 이를테면 코가 나오게 된 바탕도 중요하잖아요? 구체적으로 피노키오의 얼굴을 관찰해보면, 눈썹이 둥그렇게 내려가고 눈이 위아래가 좌우보다 길며 큽니다. 귀는 크고 입은 작습니다. 볼은 탱탱하고 입 주변과 더불어 앞으로 돌출했습니다. 그리고 이마는 앞짱구입니다. 그리고 피부는 곱습니다. 그렇다면 코뿐만 아니라 방금 묘사한 순서대로 눈썹, 눈, 귀, 입, 볼, 이마, 피부. 즉, 총 7개 부위 또한 '주연'으로 간주될 수 있습니다. 아이고, 하나씩 다 분석해봐야겠군요. 〈얼굴표현표〉 7장 더 주세요! 하지만 여기서는 연습상 코와 더불어 눈이 이총사로서 양대 주연이라고 가정해보겠습니다.

그러면 이제 눈을 보죠. 새로운 〈얼굴표현표〉로 점수를 체크해보겠습니다. 우선, '형태'에서 순서대로 〈균비비율〉! 앞에서 보면 균형 잘 맞아요. 그러니 매우 '극'에 균형 '균'으로 '극균', 즉 '-1'점. 〈소대비율〉! 커요, 엄청. 그러니 매우 '극'에 클 '대'로 '극대', 즉 '+2'점. 〈종횡비율〉! 세로가 가로보다 훨씬 길어요. 눈 사이도 모였고요. 그러니 매우 '극'에 길 '종'으로 '극종', 즉 '-2'점. 〈천심비율〉! 푹 들어가지 않았죠? 그러니 얕을 '천', 즉 '-1'점. 〈원방비율〉! 둥근 타원형이에요. 그러니 둥글 '원', 즉 '-1'점. 〈곡직비율〉! 눈

주변이 주름 없이 빵빵해요. 그러니 골을 '직', 즉 '+1'점.

다음, '상태'에서 순서대로 〈노청비율〉! 상황이 좀 힘들어 보이네요. 하지만 아직 생기가 죽진 않았어요. 그러니 애매할 '중', 즉, '0'점. 〈유강비율〉! 연약한 사슴? 그러니 유할 '유', 즉 '−1'점. 〈탁명비율〉! 잘 보이지만 화장한 듯 선명한 경지는 아니지요? 그러니 애매할 '중', 즉 '0'점. 〈담농비율〉! 털 하나 없이 말쑥해요. 그러니 옅을 '담', 즉 '−1'점. 〈습건비율〉! 평면적이라 그런지 눈물이 딱 보이진 않아요. 그렇다고 없다고 하기도 그렇고… 그러니 애매할 '중', 즉 '0'점.

마지막으로 '방향'에서 순서대로 〈후전비율〉! 방향성이 그리 느껴지진 않네요. 그러니 애매할 '중', 즉 '0'점. 〈하상비율〉! 세로로 '음기'인 '종비'가 강한 편에 검은 눈동자를 위로 치켜 뜨니 살짝 위로 올라가려는 느낌도 들어요. 그러니 위 '상', 즉 '+1'점. 〈앙측비율〉! 눈이 좀 모인 느낌이 없진 않네요. 그런데 〈종횡비율〉에서 '극종'의 점수를 주긴 했는데… 부가 점수를 줄까요? 코가 하도 나왔으니 상대적으로 모인 게 강조되긴 해요. 그럼 주죠. 그러니 매우 '극'에 중앙 '앙'으로 '극앙', 즉 '−1'점.

이제 피노키오의 눈의 기운과 관련된 '전체 점수'를 한 번 합산해볼까요? 따리리리… '−4'점이네요. 즉, 피노키오의 눈은 '음기' 우위입니다. 〈얼굴표현표〉를 참조해보시며 스스로 낸 점수와 비교해보셔도 좋습니다.

<얼굴표현 기술법>: 피노키오의 주요 얼굴부위를 <기호>로 기술하기		
<기호>	[코]	[코]"Sa=−1, Sb=+2, Sc=−1, Sd=+2, Se=−1, Sf=+2, Ma=+1, Mb=+1, Mc=+1, Md=−1, Me=+1, Da=+2, Db=+1, Dc=−1"
	[눈]	[눈]"Sa=−1, Sb=+2, Sc=−2, Sd=−1, Se=−1, Sf=+1, Mb=−1, Md=−1, Db=+1, Dc=−1"
	[⋯]	↓ (⋯)

그럼 피노키오의 주요 얼굴부위, 즉 두 개의 '주연'인 코와 눈을 〈얼굴표현 기술법〉으로 기술해보겠습니다. 짜잔 … 〈얼굴표현표〉를 대조해보시면 도출된 자료, 어디 틀린 데 없죠? 이는 〈FSMD 기법 공식〉을 산출하기 위한 사전 준비 작업으로서 부위별 개별 분석 자료입니다. 코와 눈 이후에 다른 얼굴부위도 눈에 들어오신다면 이와 같은 방식으로 한 번 분석하고 기술해보세요. 즉, '주연'들을 하나하나 분석해서 중요한 순서대로 아래로 쭉 나열하시면 그야말로 방대한 자료가 도출되겠네요.

 - F(Face): 얼굴 / S(Shape): 형태 / M(Mode): 상태 / D(Direction): 방향

FSMD(평균점수) = "전체점수 / 횟수" = [얼굴 개별부위]"분류번호=해당점수", [얼굴 개별부위]"분류번호=해당점수", [얼굴 개별부위]"분류번호=해당점수" (…)	

	<FSMD 기법 공식>: [피노키오의 얼굴]
<기호>	**FSMD(+2)**="+4/2"=[코]"Sa=−1, Sb=+2, Sc=−1, Sd=+2, Se=−1, Sf=+2, Ma=+1, Mb=+1, Mc=+1, Md=−1, Me=+1, Da=+2, Db=+1, Dc=−1", [눈]"Sa=−1, Sb=+2, Sc=−2, Sd=−1, Se=−1, Sf=+1, Mb=−1, Md=−1, Db=+1, Dc=−1"

이제 부위별 개별 분석 자료를 합산하여 도출된 〈FSMD 기법 공식〉의 결과 값을 보면 이렇습니다. 이는 〈기호〉로 기술된 경우죠. 가독성을 높이고자 기술문장 전체에 걸쳐 밑줄을 쳤습니다.

그런데 〈FSMD 기법 공식〉, 이게 뭐의 약자죠? 'F'는 Face, 즉 '얼굴', 'S'는 Shape, 즉 '형태', 'M'은 Mode, 즉 '상태', 'D'는 Direction, 즉 '방향'입니다. 결국, 〈얼굴표현법〉을 의미하죠.

그러면 여기 기술된 내용을 읽어보겠습니다. FSMD(+2)는 곧 '피노키오의 얼굴을 〈FSMD 기법〉으로 읽어보니 양기가 '+2'인 얼굴이다'라는 의미입니다. 표에서처럼 FSMD의 괄호 안에는 '평균점수'가 표기되는데요. '음기'와 '양기'를 표기해야 하는 특성상 '0'이 아닌 경우에는 꼭 '−'나 '+'를 표기해줍니다.

그럼 어떻게 이를 산출하느냐? 쭉 나열된 〈기호〉를 보니 굵고 붉은 글자인 [코]는 '양기', 굵고 푸른 글자인 [눈]은 '음기'인 모양입니다. [코]에서 해당 '분류번호'와 '점수'를 합산했더니 총 '+8'점 그리고 [눈]에서 합산했더니 총 '−4'점이 나오는군요. 만약에 피노키오 얼굴의 '주연'이 [코]와 [눈]뿐이라면 이들의 '점수'를 내가 위해 〈얼굴표현표〉를 두 세트 사용한 셈이 되겠네요. 총점을 합산하니 '+8' 더하기 '−4', 즉 '+4'점이 되네요. 여기다가 두 세트, 즉 2를 나누면 '+4' 나누기 '2', 즉 '+2'가 되네요. 따라서 '+2'가 〈FSMD〉의 '평균점수'가 되는 것입니다.

여기서 주의할 점! 분석을 위해 총 두 세트를 사용했으니 '평균점수'를 산출하는 분모가 '2'가 되는데요. '음기,' '양기'와 상관없는 숫자이기에 구별을 위해 '−'나 '+'를 붙이지 않습니다. 그리고 주연의 숫자가 늘어나면 그만큼 비례해서 분모의 숫자도 늘어납니다. 〈FSMD 기법 공식〉에서 〈기호〉를 기술할 때는 '주연'은 중요한 순서대로 쉼표로 뒤로 이어 붙고요. 물론 말씀드린 것처럼 여기서는 편의상 두 개만 '주연'으로 선발했습니다.

그런데 굳이 '전체점수' 분자와 사용한 세트의 '횟수' 분모를 표기할 필요는 없습니다. 즉, 생략 가능합니다. 왜냐하면 그게 없어도 다른 정보로 이를 충분히 파악할 수 있기 때문이지요. 여기서는 [코]와 [눈]이 색칠된 굵은 글자로 꺾쇠괄호 안에 있으니 분모는 2개인 거고요. 나열된 모든 숫자를 합산해서 나오는 숫자는 바로 분자인 거죠.

그러나 저는 분자와 분모를 표기하는 것을 선호합니다. 특히 선발된 '주연'의 합, 즉 분모수가 많다는 것은 그만큼 광범위하게 분석했음을 보여주는 징표이지요. 한편으로 '주연'의 기운이 티격태격 상충될수록 그리고 분모의 숫자가 커질수록 여기서 산출되는 '평균점수'는 종종 0에 수렴되는 경향을 띕니다. 그만큼 치열하게 분석했다는 방증이지요. 따라서 절대적인 액면가로서의 결과 값보다는 상대적으로 서로 다른 기운이 긴장하는 드라마의 복잡 내밀한 과정 자체를 음미하는 게 더 중요합니다.

기본적으로 〈FSMD 기법〉은 특정 얼굴 자체에 주목하는 방법론입니다. 그러나 이 방식을 활용하여 여러 얼굴을 비교 분석하기, 충분히 가능합니다. 이를테면 비교 대상의 공통적인 주연의 숫자를 정하는 등, 상호 간에 조건식을 구체화하면 단순 명쾌하고 수월한 비교가 가능합니다. 혹은 간편하게 숫자의 크기를 극대화하여 비교하기 위해서는 분모는 생략하고, 즉 '평균점수'를 내지 않고 분모로 나뉘지 않은 애초의 분자 값, 즉 '전체점수'만을 고려하여 논의하는 변형 방식도 충분히 가능합니다. 참고로 그렇게 되면 단순 숫자의 합산으로서 앞으로 언급할 〈약식〉과 그 원리가 더욱 통합니다.

이제 〈FSMD 기법 공식〉을 〈기호〉로 기술하기, 이해되시죠? 이를 활용하여 특정 얼굴의 온갖 측면을 광범위하게 분석해볼까요? 물론 이와 같은 기술의 방식은 특정 얼굴을 공시적으로 한 번 분석할 때뿐만 아니라, 통시적으로도 여러 번 분석할 때도 좋습니다. 후자의 경우, 나 스스로 같은 얼굴을 읽을 때에 과거의 분석과 현재의 분석의 차이를 비교하기가 용이하니까요. 그렇다면 이는 마치 엄격한 지표에 입각하여 기술된 같은 대상에 대한 내 고유의 일기장이라고 할 수 있겠네요. '와, 어릴 땐 내가 이렇게 생각했구나!' 혹은 '음, 관심이 덜했는지 감수성이 부족했는지 그땐 여기서 분모수가 적었구먼!'

물론 언어의 백미는 곧 소통이죠. 이를테면 언제라도 서로의 일기장을 공유하며 진솔하게 대화할 수 있습니다. 특히 같은 대상이라면 더욱 흥미진진하고요. '와, 당신은 이렇게 생각하는구나!' 혹은 '음, 관심이 폭발하는지 감수성이 넘쳐나는지 그대는 여기서 분모수가 엄청나구먼!'

<FSMD 기법 공식> : [피노키오의 얼굴]		
<한글>	예 1	FSMD(+2)="+4/2"=[코]"극균극대종극심원극직청강명담건극전상극앙", [눈]"극균극대극종천원직유담상극앙"
	예 2	FSMD(+2)="+4/2"=[코]"극균극대종극심원극직형 청강명담건상 극전상극앙방", [눈]"극균극대극종천원직형 유담상 상극앙방"

　이번에는 <FSMD 기법 공식>을 <한글>로 기술해 보겠습니다. '예 1'과 '예 2'는 바로 이렇습니다. '예 1'은 한꺼번에 붙여 쓴 경우 그리고 '예 2'는 '형태', '상태', '방향'을 구분하고자 각 분류 마지막에 순서대로 '형', '상', '방'을 붙이고 띄어쓰기를 한 경우입니다.

　여기 기술된 내용을 살펴보자면 우선, 얼굴의 '형태'에서 <균비비율>의 '극균', <소대비율>의 '극대', <종횡비율>의 '종', <천심비율>의 '극심', <원방비율>의 '원' 그리고 <곡직비율>의 '극직'이 순서대로 기술되었죠? 이를 이으면 '극균극대종극심원극직'이 되는군요. '예 2'에서는 '형', '상', '방'을 깔끔하게 구분하고자 마지막에 '형' 자를 붙였고요. 즉, '극균극대종극심원극직형'입니다.

　다음, 얼굴의 '상태'에서 <노청비율>의 '청', <유강비율>의 '강', <탁명비율>의 '명', <담농비율>의 '담' 그리고 <습건비율>의 '건'이 순서대로 기술되었죠? 이를 이으면 '청강명담건'이 되는군요. '예 2'에서는 마지막에 '상' 자를 붙였고요. 즉, '청강명담건상'입니다.

　마지막으로 얼굴의 '방향'에서 <후전비율>의 '극전', <하상비율>의 '상', <앙측비율>의 '극앙'이 순서대로 기술되었죠? 이를 이으면 '극전상극앙'이 되는군요. '예 2'에서는 마지막에 '방' 자를 붙였고요. 즉, '극전상극앙방'입니다.

　신비의 주문 같죠? 그런데 무슨 주문일까요? 확실한 건, 특정 얼굴에 대한 특별한 '얼굴 이야기'가 아로새겨져 있다는 것입니다. 무슨 '블록체인'인가요? 물론 이 모두는 <한자>나 <영어> 혹은 다른 <언어>로도 표기 가능하며 어떤 식으로 표기해도 그 표기법만으로 동일한 내용을 파악할 수 있습니다. 구체적인 설명은 2교시를 참고 바랍니다.

　그런데 세세하게 얼굴을 읽기 시작하면, 다시 말해 고려하는 얼굴 개별부위의 숫자가 늘어나면 이에 따라 기술되는 양은 기하급수적으로 늘어날 것입니다. 그러다 보면 나도 모르게 머리에 부하가 걸릴 수도 있습니다. 그래서 제가 마련한 게 바로 엄격한 절차를 따르는 <정식>을 대폭 간소화한 <약식>입니다. <약식>은 <정식>과 마찬가지로 한 얼굴에 무한 집중할 수도 있지만, 여러 얼굴을 스스로 혹은 함께 비교 분석하는 데 <정식>보다 간편합니다. 이와 같은 이유로 저는 <약식>을 주로 사용합니다. 이제 그게 뭔 지 한 번

살펴볼까요?

●● **<fsmd 기법 약식>: <기호>로 기술하기**
- **f(face): 얼굴 / s(shape): 형태 / m(mode): 상태 / d(direction): 방향**

fsmd(전체점수) = [얼굴 개별부위]대표특성, [얼굴 개별부위]대표특성, [얼굴 개별부위]대표특성 (⋯)

<fsmd 기법 약식>: [피노키오의 얼굴]		
<한글>	예 1	**fsmd(0)**=[**코**]극전방, [**눈**]극종형
	예 2	**fsmd(+3)**=[**코**]극전방, [**코**]극직형, [**코**]강상, [**코**]명상, [**눈**]극종형, [**눈**]대형, [**눈썹**]하방, [**눈썹**]원형, [**입**]극소형, [**귀**]대형, [**볼**]청상, [**이마**]전방, [**피부**]습상

　이번에는 〈fsmd 기법 약식〉의 예를 살펴보시겠습니다. 여기서는 〈한글〉 표기법만 제시합니다. 물론 이는 필요에 따라 〈기호〉, 〈한문〉, 〈영어〉 등으로 변환 가능합니다.

　〈fsmd 기법 약식〉은 〈FSMD 기법 공식〉과 쉽게 구분하기 위해 알파벳을 소문자로 표기합니다. 그런데 가만 보니 〈약식〉에서는 큰따옴표도 없이 달랑 대표특성 하나만 쓰는군요. 참 간소합니다. 그래서 〈약식〉이지요.

　참고로 '예 1'과 '예 2'는 방금 전 〈FSMD 기법 정식〉에서 다룬 '얼굴 이야기'와는 별개의 이야기입니다. 특히 '예 2'를 보시면 그리 문장은 길지 않지만 '주연'의 숫자가 꽤 많죠? 세 보면, 순서대로 코, 눈, 눈썹, 입, 귀, 볼, 이마, 피부, 즉 '주연'이 총 8명이네요. 좋은 영화, 잘 부탁드립니다.

　구체적으로 살펴보면, '예 1'에서 〈약식〉인 소문자 fsmd는 기운이 '0'점이네요. 〈정식〉인 대문자 FSMD에서는 '＋2'이었는데 말이죠. 물론 이는 당연합니다. 다른 기준을 적용하면 점수는 달라질 수밖에 없으니까요. 따라서 만약에 서로 간에 특정 점수를 공정하게 비교하려면 기본적으로 같은 기준을 전제하고 평가해야 합니다. 이를테면 〈정식〉은 〈정식〉과 그리고 〈약식〉은 〈약식〉과.

　'예 1'을 보시면, 코가 앞으로 향한 정도와 눈이 세로로 긴 정도를 같은 점수로 평가했습니다. 그리고 〈약식〉인 만큼 다른 특성들은 대표특성이 아니라고 간주하며 과감히 생략했습니다. 그야말로 쉽게 퉁쳐버렸군요.

　그런데 바로 의문이 생깁니다. 코가 나온 정도가 눈이 위아래로 긴 정도보다 훨씬 강하지 않나? 맞습니다. 만약에 코의 '양기'가 눈의 '음기'보다 훨씬 세다면 합산 시에 전체적으로는 '양기'가 세게 나오는 것이 정상입니다. 그런데 여기서 그렇지 못한 이유는 기

본적으로 점수 폭을 '−2'에서 '+2'까지로 제한하는 〈얼굴표현표〉를 액면 그대로 따랐기 때문입니다.

따라서 이를 극복하기 위해서는 제한 폭을 풀든지, 아니면 다른 요소들을 더 평가해야 합니다. 여기서 후자의 경우가 바로 '예 2'입니다. 경험적으로 후자가 보통 더 무난합니다. 과도한 쏠림 현상을 자연스럽게 보정해주는 효과가 있으니까요. 세세하게 분석하다 보면 결국에는 서로 만나는 지점이 있게 마련이고요. 사실 예외란 자꾸 만들다 보면 끝이 없어요.

그런데 주의해야 할 '게임의 법칙', 다음과 같습니다. 첫째, 〈약식〉에서는 얼굴 개별 부위당 '대표특성'을 달랑 하나만 묶습니다. 따라서 만약에 같은 부위의 여러 특성을 나열하고 싶다면 얼굴 개별부위를 중복해서 사용합니다. 그래서 '예 2'를 보면, 코는 네 번, 눈은 두 번, 눈썹도 두 번 기술되었군요. 이는 '대표특성'의 숫자 때문에 그렇습니다. 즉, 노력하는 만큼 길어지게 마련입니다.

물론 얼굴 개별 부위당 '대표특성'을 여러 개 붙이는 것으로 법칙을 수정할 수도 있습니다. 그러나 그렇게 되면 얼굴 개별부위의 색상으로부터 '대표특성'의 기운을 직관적으로 파악할 수가 없겠죠. 지금은 푸른색은 '음기' 그리고 붉은 색은 '양기'가 딱 나오잖아요. 하지만 얼굴 개별 부위당 복수의 '대표특성'을 나열할 경우, 그 부위에서 합산된 총체적인 기운을 직관적인 색상으로 파악 가능하다는 장점은 있겠네요. 문장도 좀 더 간소화되고요. 그런데 예를 들어 얼굴 개별부위가 [코끝]과 [콧볼], [콧대]와 [코 뿌리] 그리고 [코 기둥]과 [코 바닥] 등으로 세분화될 경우, 그냥 [코]와는 벌써 소속이 달라지니 좀 문제적입니다. 그래서 저는 얼굴 개별 부위당 '대표특성'을 하나만 붙입니다.

둘째, '대표특성' 뒤에 '형'이나, '상' 혹은 '방'이라는 단어가 붙은 점, 눈치 채셨나요? 그렇습니다. '형태'에 해당하는 비율에는 '형', '상태'에 해당하는 비율에는 '상' 그리고 '방향'에 해당하는 비율에는 '방'이 붙었군요. 이를테면 위로 향하면 '상'이라고 그냥 표기해도 되겠지만 제 경험상, '방향'의 '방'을 붙여 '상방'이라고 명명하니 이해가 편하더라고요. 둥글면 '원'인데, '형태'의 '형'을 붙여 '원형'이라고 명명하고요. 그렇게 하면 귀에 쏙쏙 들어오고 '분류'가 깔끔하게 인지되는 게 유용해 보여요. 그래서 저는 〈약식〉에서만큼은 '대표특성'의 뒤에 '형', '상', '방'을 붙여 분류를 명기합니다. 물론 붙이지 않아도 문제없습니다.

정리하면, 〈약식〉의 가장 큰 장점은 바로 수월하다는 것입니다. 개별 부위별로 간단하

게 '대표특성'만을 산출하니 보다 손쉽게 여러 부위를 종합적으로 진단할 수 있거든요. 특정 부위에만 집착하다 보면 큰 그림을 놓치는 경우, 종종 있죠.

결국 〈약식〉은 비교적 쉽게 분석이 가능한 데다가 의지에 따라 충분히 꼼꼼할 수 있습니다. 깊이 들어가려면 열심히 노력해서 '주연'을 더 충원하면 되거든요. 즉, 관심 갖고 관찰하는 만큼 자꾸 새로운 게 보입니다. 이를테면 특정 부위의 여러 특성을 언급하고 싶다면 같은 부위를 중복 서술하실 수도 있고, 부위를 세세하게 나누어 기술하실 수도 있어요. 예컨대, 그냥 뭉뚱그려 [입]이 아니라 [입], [윗입술], [아랫입술], [입꼬리], [입 주변] 등으로 나누는 거죠.

물론 〈정식〉에도 나름의 장점이 있습니다. 꼼꼼하거든요. 정말 세세하죠. 그런데 현실적으로 이 방식으로 특정 얼굴을 다 분석하려면 말 그대로 날밤 여러 번 새야 해요. 그래서 저는 실생활에서 〈약식〉을 가장 많이 활용합니다. 이를 통해 얼굴을 읽다 보면 방대한 우주가 이래저래 자신을 드러내게 마련입니다. 그야말로 묘한 경험, '예술하기'가 따로 없습니다. 그래서 제가 지금 여기 있습니다.

중학교 때 한 실기 선생님의 명언이 생각납니다. "직접 그리지 않고서도 머릿속에서 이리저리 그릴 줄 알아야 진정한 '그림 도사'가 되는 거야." 결국 얼굴읽기는 일종의 '모의실험(simulation)'으로서 그 가치가 빛납니다. 즉, 내가 살지 않은 인생을 체험해보는 피가 되고 살이 되는 학습의 장이지요. 솔직히, 어떻게 한 사람이 한 세상 짧게 살면서 모든 걸 다 경험해보겠어요. 어차피 다 해본 사람, 없습니다. 하지만 '모의실험'을 통해 충분히 우리는 많이 해볼 수 있습니다.

물론 제가 제시한 표들에 익숙하다고 해서 바로 '관상의 신'이 되는 것은 아닙니다. 만약에 '초중고급'으로 단계를 나눈다면 다음과 같아요. 우선, '초급'은 〈얼굴표현표〉를 사용하는 '기초적인 활용단계'예요. 물론 시작이 반이죠. 다음, '중급'은 '1차적인 해석'을 감행하는 '추상적인 창작 단계'예요. 이는 보이는 조형을 창의적인 내용으로 해석하며 이야기를 전개하는 거죠. 그리고 '고급'은 '2차적인 가치판단'을 감행하는 '구체적인 비평단계'예요. 이는 특정 상황과 맥락 하에서 책임질 수 있는 가치판단을 소신껏 전개하는 거예요.

만약에 수업을 통해 제가 제시한 표들에 익숙해지셨다면 그건 소위 '이론편'을 섭렵하신 것입니다. 앞으로 여러분을 기다리는 것은 곧 '실제편'입니다. 여러분의 삶과 관련되는 생생한 주변의 실제 얼굴이요. 그렇다면 우리, 긴장하죠. '얼굴읽기'에는 책임이 따르거든요. 이를테면 '고급' 단계로 갈수록 사적인 감상을 넘어 공적인 영향력이 커지게 마

련입니다. '큰 힘에는 큰 책임이 따른다.' 영어로 하면 'With great power comes great responsibility'가 되는데요. 이는 만화가 스탠 리(Stan Lee, 1922–2018)가 스파이더맨 시리 즈에서 사용하여 유명해진 말이에요.

마찬가지로 얼굴에는 책임이 따릅니다. 그리고 '얼굴읽기'에는 더 큰 책임이 따릅니다. 하필이면 사람으로 태어난 바람에 수많은 얼굴을 상대하는 일을 도무지 피할 수가 없다 면 그저 허심탄회하게 마주해야 합니다. 기왕이면 이를 즐기면서, 즉 자각하고 성장하면 서 오늘도 내일도 행복하게.

얼굴은 호기심의 대상이자 시선이 시작하는 관문입니다. 그리 고 몸의 주인공이자 한 인격체의 아우라(aura)를 발산하는 로고 (logo)입니다. 바라기로는 제가 터득한 얼굴표정에 대한 공식과 그 이면의 원리를 찬찬히 살펴보며 '아, 저 사람은 이런 방식으 로 얼굴을 느끼는구나' 혹은 '나름의 의미를 이렇게 예술적인 이 야기로 풀어내는구나' 등을 경험하다 보면, 각자의 '색안경'의 폭 을 확장하고 깊이를 심화하는 데 여러모로 도움이 되지 않을까 합니다. 제 나름의 통찰 을 여러분의 통찰과 비교하는 기회로 삼으면서 말이에요.

이제 이 수업의 전반부를 구성하는 〈얼굴표현론〉, 정리합니다. 우선, 이는 세상만물, 특히 얼굴을 미술작품으로 간주해요. 즉, 얼굴을 광의로 해석합니다. 그리고 공통된 상식 선상에서 조형적인 기본 원리에 입각하여 작품을 감상하죠.

그리고 특별한 조형에 의미 있는 내용을 투영해요. '연상의 은유법'을 활용하여 자신만 의 느낌과 경험, 반성과 통찰로 논의를 전개하면서요. 여기에는 '일차적인 해석'과 '이차 적인 가치판단'이 있습니다.

전자는 '가치판단'을 배제하기에 보다 추상적이고 보편적인 논의이며, 후자는 상황과 맥락에 따른 적극적인 '가치판단'을 전제하기에 보다 구체적이고 특정적인 논의예요. 그 런데 '단언의 함정'에 빠지게 될 경우, 특히 후자는 위험합니다. 주의를 요해요.

다음, 〈얼굴표현론〉은 '예술담론'의 연장을 중시합니다. 즉, '예술적 인문학 그리고 통 찰'을 추구합니다. 이는 나도 모르게 한 개인이 당면한 문제로부터 출발하죠. '내가 그렇 게 느낀 건데 어쩌겠나?'에서부터요.

그리고 '개인적인 의미'를 넘어 '사회문화적인 의의'를 만들고자 하는 노력은 백방으로 지속됩니다. 물론 기기묘묘한 '예술적 경지'에 다다르는 순간, 이는 자연스럽게 해결되게

마련이에요. 결국 '예술가의 눈으로 세상을 바라보기'가 중요해집니다. 즉, 누군가 권위자에게 의존하는 것이 아니라 스스로 예술가가 되어야 제대로 세상을 바라보게 되거든요. 진정으로 내게 필요한 의미를 만들면서 말이에요.

나아가, 우리에게 절실한 만큼 바야흐로 '예술혁명'의 시대는 다가오겠죠. 언제나 그랬지만 이제는 더더욱 지식이 아니라 지혜 그리고 암기가 아니라 통찰이 필요하거든요. 물론 아직까지 나도 모르게 가지고 있는 '확증편향' 때문에 행여나 '제대로' 된 판단을 못하진 않을까 염려될 수 있어요. 하지만 생각해보면, 무조건 이게 나쁜 것만은 아니에요. 다만 내가 그렇게 보고 싶어서 그렇게 보인다는 사실을 주지한다면 말이에요.

물론 주관이 강하게 개입될수록 내 마음에 갇혀 상대로부터 멀어질 위험성은 항상 있어요. 그런데 우리는 어차피 각자의 마음속에서 살아요. 그저 기발한 방식으로 소통의 기술을 터득하며 한 세상 사는 것일 뿐. 따라서 '확증편향' 자체를 혐오할 이유는 없어요.

그렇다면 차라리 사람됨을 찬양하는 게 어떨까요? 그래야 힘도 불끈! 결국, '사람의 주관성'은 배척의 대상이 아니라 가꾸어야 할 창조적인 생명의 씨앗이에요. 따라서 '다름을 긍정하고 논의를 사랑하자'는 전제하에 〈얼굴표현론〉을 전통적인 관상이론과 혼동하지 마시기를 바랍니다.

이 수업은 이야기와 이미지, 즉 내용과 형식의 창의적이고 비평적인 만남을 추구합니다. 지금까지 얼굴에 주목했다면 앞으로는 이를 포함, 다양한 이미지에 얽힌 여러 마음을 탐구할 거예요.

저 미술 하잖아요? 미술은 그야말로 생생하고 효과적인 철학이에요. 그런데 통상적으로 추상보다는 구상이 기본적인 의사 전달에 강하죠. 실제로 보고 만지려는 사람의 '태생적인 조건'과 더 잘 부합하기 때문에요. 이를테면 사람은 골격과 장기 그리고 피와 살로 호흡하고 고유의 감각기관으로 세상을 느끼며, 나아가 노화하거나 이를 거부하며 끊임없이 무언가를 경험하고 사고하며 행동하는 종족이에요.

그렇다면 이미지는 '사람의 운명' 아닐까요? '사람의 마음'과 같은 추상적인 개념은 '사람의 몸'과 같은 구체적인 감각과 끊임없이 연동하거든요. 따라서 아무리 개념적인 순간에서도 가능할 수 있는 감각적인 이미지는 항상 필요해요. 그래야만 비로소 마음으로 작동과 실행이 가능하거든요. 게다가 이미지는 '사람을 넘어선 우주'예요. 도무지 언어로는 담아낼 수 없는 묘한 지점을 이미지는 곧잘 포괄하니까요. 언제라도 다양한 방식으로 풀

어 쓸 수 있는 '느낌적인 느낌'을 여러모로 함의하며 말이에요.

　사람은 모름지기 사람이 잘하는 일을 해야죠. 이게 단순히 외워서 될 문제가 아니에요. 인공지능과 달리 사람은 기본적으로 암기용량도 턱없이 부족하고 처리속도도 엄청 떨어지니까요. 그런데 다행이에요. 예컨대, 관상은 과학이 아니잖아요. 오히려 관상은 예술이죠. 그리고 '감상의 영역'은 '사람의 텃밭'이에요. 아직까지 세상의 기득권이 사람인 이상, 뭐든지 우리가 해야지만 비로소 의미 있는 일이 되거든요. 즉, '정보' 자체가 중요한 게 아니라 특정 상황과 맥락 속에서 호흡하는 '나'만의 가치가 중요하기에.

　이를테면 아무리 인공지능이 예술작품을 분석해도 소용없어요. 결국에는 내가 내 삶의 주인, 즉 스스로 보고 즐겨야죠. 그렇다면 앞으로 우리 특별한 얼굴을 맞이할 때면, 나름대로의 '미적 심미안'으로서 내밀한 '얼굴 감수성'을 한 번 발동해볼까요? 자, (손바닥을 쳐다보며) 이제는 거울을 볼 시간.

　여러분 각자는 이 세상에서 한 명 밖에 없는 유일무이한 예술인입니다. 그러니 기왕이면 내 나름대로의 감상과 창작 그리고 비평을 찬양하세요. 그리고 이렇게 생성된 수많은 다른 이야기들을 마주하며 우리 함께 토론하죠.

　이와 같이 '나' 라는 신화는 그리고 '우리'라는 작동은 아직도 유효해요. 예술은 사람을 사람으로 잉태하는 마법이에요. 그래서 그냥 〈얼굴표현론〉이 아니라 〈예술적 얼굴표현론〉, 즉 마법입니다. (손바닥을 움직이며) 촤악…

　지금까지 〈FSMD 기법 공식〉 그리고 〈fsmd 기법 약식〉을 이해하다' 편 말씀드렸습니다. 이렇게 7강을 마칩니다. 감사합니다.

<예술적 얼굴표현론>으로 특정 얼굴을 수집, 분석, 해석한다.
이를 토대로 상호 토론한다. 더불어 나만의 에세이를 작성한다.

중간고사_토론과 시험

토론: 얼굴 이야기 Ⅰ

토론 참여 방법(50점)

• 정해진 기간 내에 얼굴이미지 두 점을 찾아 좌우에 위치시키고 둘을 비교하여 분석/해석한 글과 함께 등록

① 얼굴의 <균비비율>, <소대비율>, <종횡비율>, <천심비율>, <원방비율>, <곡직비율>, <노청비율>, <유강비율>, <탁명비율>, <담농비율>, <습건비율>, <후전비율>, <하상비율>, <양측비율> 중 하나를 골라 해당 비율과 관련해서 각각 '음기'와 '양기'에 해당하는 비교 이미지 두 점을 찾아 자신의 해석을 담은 글과 함께 등록한다.

가. 제목 형식: <OO비율> + 내가 정한 제목 (예) <균비비율> 극균과 극비의 동상이몽

나. 해당되는 이미지 2점을 찾아 맨 위에 삽입한다.

 - 미술작품, 대중매체 이미지, 직접 찍은 사진 등 모두 가능

 - 게시물에서 보기 좋은 크기로 업로드

 - 관련 정보를 기입(작가명, 제목, 연도 등)

 - 출처를 명기(URL 링크 등)

다. 이들을 고른 이유와 자신의 해석을 명료한 글로 작성하여 올린다.

 - 절대평가(게시물 하나만, 최대 25점)

 - 토론 조건을 충족하지 못할 경우 혹은 게시물의 양이 부족하거나 질이 아쉬울 경우 감점

 - 토론 주제와 관련이 없거나 중복적인 내용을 단순 게시할 경우 0점

② 다른 사람들 게시물을 보고 댓글로 활발히 의견을 개진한다.

 - 절대평가(댓글 하나당 1점, 최대 25점)

 - 의견의 양이 부족하거나 질이 아쉬울 경우 감점

 - 토론주제와 관련이 없거나 중복적인 내용을 단순 게시할 경우 0점

시험: 얼굴 이야기 II

시험 참여 방법(50점)

• 정해진 시간 내에 공개된 특정 얼굴 이미지에 대해 <fsmd 기법 약식>으로 분석/ 해석한 에세이 제출

① 특정 얼굴과 간략한 정보가 제시된다.

② 이에 대해 내가 작성할 글의 '제목'을 기입한다.

③ <fsmd기법 약식>의 분석 체계를 따른다(예: 7주차 참조).

 예) **fsmd(+3)**=[**코**]극전방, [**코**]극직형, [**코**]강상, [**코**]명상, [**눈**]극종형, [**눈**]대형, [**눈썹**]하방, [**눈썹**]원형, [**입**]극소형, [**귀**]대형, [**볼**]청상, [**이마**]전방, [**피부**]습상 (……)

④ 자신의 독창적인 해석을 명료한 글로 작성한다.

 - 절대평가(채점 기준: 최대 50점 = 이론적 기초(10점) + 독창적 사고(10점) + 논리적 구성(10점) + 공감적 서사(10점) + 양질의 서술(10점)

 - 오픈 북 시험(수업 교재와 노트 허용)

 - <fsmd 기법 약식>과 더불어 <얼굴표현론>의 다른 방법을 풍부하게 활용하면 가점

 - 토론 조건을 충족하지 못할 경우 혹은 양이 부족하거나 질이 아쉬울 경우 감점

 - 토론 주제와 관련이 없거나 모종의 도움을 받았거나 표절이 의심되는 경우 0점

<ESMD 기법>을 설명할 수 있다.
감정의 <균비(均非)비율>, <소대(小大)비율>을 이해하여 설명할 수 있다.
예술적 관점에서 감정의 '형태'를 평가할 수 있다.

감정의 형태 Ⅰ

01 특정 감정, ⟨ESMD 기법⟩을 이해하다

개념(얼굴, 감정 등)의 시각화: 모양 = 형태(Shape) + 상태(Mode) + 방향(Direction)
전반부 ⟨FSMD 기법⟩: ⟨얼굴표현법⟩
후반부 ⟨ESMD 기법⟩: ⟨감정조절법⟩

안녕하세요, 이 수업의 전반부에서는 ⟨얼굴표현법⟩을 얼굴에 적용해보았다면 후반부에서는 ⟨감정조절법⟩을 마음에 적용해볼 것입니다. 그런데 ⟨얼굴표현법⟩과 ⟨감정조절법⟩의 방법론은 공통적입니다. 따라서 ⟨얼굴표현법⟩에서 상세하게 기술된 내용은 비교적 간략하게 넘어가겠습니다. 또한 전반부와 후반부의 구조는 긴밀하게 통합니다. 따라서 전반부의 개별 항목에서 설명된 이야기들이 해당 관심사에 맞게 변환되어 재차 설명될 것입니다. 이와 같이 전반부와 후반부는 함께 가는 동료이니 모두 다 사랑해주세요. 결국, 몸과 마음은 동전의 양면 아니겠어요? 몸의 대표, '얼굴' 그리고 마음의 대표, '감정'이 벌이는 격전의 장, 이제 마음이다. 들어가죠.

대망의 ⟨예술적 얼굴과 감정조절⟩ 9강입니다! 여기서 학습목표는 거창하게 말하면 '우주적인 기운', 구체적으로는 '감정의 기운'에 대해 전반적으로 살펴보는 것입니다. 하지만 '얼굴의 기운'과 중복되는 부분이 많기에 이를 정리하는 차원에서 축약해서 언급한 후에 곧이어 '감정 형태'에 대한 설명으로 들어갈 것입니다.

목차에서처럼 각 주차는 세 개의 소강좌로 나누어지는데요. 오늘 9강에서는 순서대로 '특정 감정과 ⟨ESMD 기법⟩', ⟨균비비율⟩ 그리고 ⟨소대비율⟩을 이해해 보겠습니다. 먼저 9강의 첫 번째, '특정 얼굴 그리고 ⟨ESMD 기법⟩을 이해하다.' 여기서는 '감정을 보는 눈' 그리고 ⟨ESMD 기법⟩의 적용'에 대해 개괄적으로 살펴볼 것입니다. 들어가죠!

여러분, 이번에는 얼굴 얘기가 아닙니다. 물론 자기 감정이 얼굴에 다 쓰여있는 사람도 많으니 아예 관련이 없지는 않겠지만요. 하지만 이번에는 뭐니 뭐니 해도 주인공은

감정 자체입니다. 아니, 크게 보면 감정을 담고 있는 '마음이'가 주인공이라고 할 수 있겠네요. 우리 '마음이'가 보통 감정연기가 일품이잖아요? 제 '마음이'도.

그런데 여러분의 '마음이'는 지금 안녕하십니까? 아니라고요? 어디가 편찮으시군요. 알게 모르게 끙끙 앓고 계시는군요. 다 이해해요. 저도 허구한 날 이 모양, 이 꼴이니까요. 도대체 마음이를 어떻게 진단하고 다독거릴 수 있을까요? 그래서 제가 고안한 방법, 다음과 같습니다.

⟨FSMD 기법⟩	얼굴(Face) + 형태(Shape) + 상태(Mode) + 방향(Direction)
⟨ESMD 기법⟩	감정(Emotion) + 형태(Shape) + 상태(Mode) + 방향(Direction)

여러분, ⟨얼굴표현법⟩의 다른 말, ⟨FSMD 기법⟩ 기억나시죠? 여기서 'F'는 '얼굴', 즉 Face의 영문 첫 글자, 'S'는 '형태', 즉 Shape의 영문 첫 글자, 'M'은 '상태', 즉 Mode의 영문 첫 글자. 그리고 'D'는 '방향', 즉 Direction의 영문 첫 글자예요. 그렇다면 ⟨감정조절법⟩의 다른 말, ⟨ESMD 기법⟩은 영문 첫 글자만 다르네요. 여기서 'E'는 '감정', 즉 Emotion의 영문 첫 글자입니다. 이 수업의 전반부에서 ⟨FSMD 기법⟩으로 얼굴에 주목했다면, 후반부에서는 ⟨ESMD 기법⟩으로 감정에 주목하죠.

⟨ESMD 기법⟩ : ⟨감정조절법⟩	[핵심감정] : [수식어 + 감정명사]

*개별 감정: 편의상 꺾쇠괄호, 즉 [] 안에 표기

이제 본격적으로 감정을 보는 방법! 어떻게 볼 것이냐? 특정 마음을 만났습니다. 세상에 똑같은 나뭇잎이 없듯이 마음도 서로 다 달라요. 비유컨대, 마음은 영화예요. 영화에는 극을 전개하는 '핵심배우'들이 여럿 있죠? 마음도 마찬가지예요. 지금 당장 내 마음을 흔들며 총천연색 드라마를 만드는 핵심배우들이 여럿 있어요. 그들을 발견하는 것이 논의의 시작이에요.

그리고 이름을 붙여주면 그들의 역할이 더욱 명확해져요. 지금 잠깐 여러분의 마음을 찬찬히 돌아보세요. 그리고 여러분의 마음상태를 표현할 수 있는 여러 감정을 나열해보세요. 먼저 떠오르는 혹은 지금 당장 중요하다고 생각되는 감정부터요. 바로 그들이 그대의 '핵심배우'들입니다. 지금 그대의 마음속에서 재생되고 있는 바로 그 영화에서요. 몇 명이죠? 아, 많습니다. 오디션 다시 볼까?

그런데 마음은 근본이 추상적이에요. 즉, 구체적인 배우처럼 여러 감정들이 서로서로

명확하게 똑 떨어지게 구분되는 건 어려워요. 이를테면 걱정, 근심! 둘은 '걱정근심'으로 묶인 한 명의 배우일 수도 있고, 아니면, 걱정이와 근심이로 나뉜 두 명의 배우일 수도 있잖아요? 여러분은 이 경우를 둘로 파악하시겠습니까? 혹은 하나로 파악하시겠습니까? 물론 이는 '마음먹기'에 따라 다 달라요.

결론적으로 둘 다 가능해요. 여러분은 창의적인 영화감독이니까요. 만약에 둘 다를 사용한다면 그만큼 다층적으로 극이 심오해질 수 있겠죠. 마음은 원체가 묘한 아이러니로 가득 찬, 즉 워낙 이율배반적인 마법의 공이잖아요? 같은 사안을 이렇게 보면 이런 마음, 저렇게 보면 저런 마음, 당연하죠. 그러니 비슷비슷한 감정 단어들이 쭉 나열되는 것, 괜찮아요! 갱단이 완성되면 정말 뭔 일 나겠군요. 두근두근.

특정감정을 규정하는 방식은 여러 가지가 있어요. 그런데 제가 〈감정조절법〉을 수행하면서 깨달은 팁은 바로 '수식어'를 사용하는 거예요. 특정 감정의 입장과 역할 그리고 느낌을 구체적으로 규정해주는 게 효과적이라서요. 예를 들어 그냥 [걱정]과 [쓸데없는 걱정]은 서로 다른 배우예요. 전자는 [쓸 데 있는 걱정]인 경우도 있을 테니까요. 다른 예로, 그냥 [근심]과 [돈에 대한 근심]도 서로 다른 배우예요. 전자는 종교적인 이유로 혹은 인간관계에 대한 '근심'일 수도 있으니까요. 이와 같이 수식어를 함께 사용한 감정명사를 한 명의 배우라고 의인화하는 구체적인 성격 규정, 바로 그게 논의의 시작이에요.

참고로 〈감정조절표〉를 활용할 때는 알기 쉽게 개별감정을 꺾쇠괄호 안에 표기해요. 이를테면 그냥 가슴 아픈 사랑이 아니라 [가슴 아픈 사랑], 이렇게 기술하면 누가 봐도 핵심배우 맞잖아요?

한편으로 엄청나게 수식어를 사용한다든지, 아예 그냥 특정 이야기 자체를 배우라고 상정할 수도 있어요. 그런데 만약에 특정 이야기가 배우라면, 그건 여기서 다루는 〈ESMD 기법〉의 범위 밖이에요. '이야기'는 영어로 'Story', 즉 'E' 대신에 영문 첫 글자 'S'를 넣은 〈SSMD 기법〉을 활용하면 분석 가능해요. 물론 이 또한 흥미로운 분석법입니다. 이를테면 여러 소설의 구체적인 '모양'을 분석하는 데 유용하겠네요. 아, 감정도 일종의 얼굴이듯이 소설 또한 나름의 얼굴이! 하지만 여기서는 감정 자체를 배우로 삼을 거예요. 영화마다 다 장르가 다르잖아요? 이제 감정, 즉 Emotion의 영문 첫 글자인 'E'를 선정하셨다면 구체적으로 〈ESMD 기법〉의 'SMD'를 소개드릴게요.

모양		
형태	상태	방향

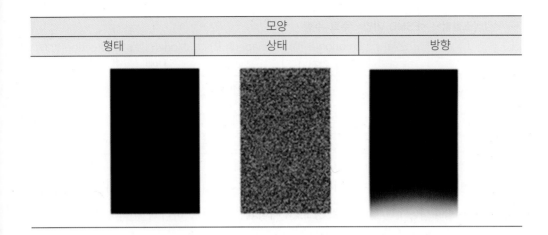

이제 본격적으로 '특정 감정'을 어떻게 볼 것이냐? 그러고 보니 어디서 본 이미지들이죠? 그렇습니다. '얼굴의 모양'을 분석하는 방법과 같아요. 즉, 〈FSMD 기법〉에서는 '얼굴'의 '형태', '상태', '방향'을 분석했다면, 〈ESMD 기법〉에서는 '감정'의 '형태', '상태', '방향'을 분석해요.

이를 테면 특정 감정이 [다시는 오지 않을 것만 같은 사랑]이라면, 우선, '형태'를 파악합니다. 만약에 굳이 남에게 터놓기 싫고 나 홀로 간직하고 싶은 느낌이에요. 나중에 설명하겠지만, 그렇다면 가로보다 세로가 긴 형태입니다.

다음, '상태'를 파악합니다. 그런데 이게 내가 하는 별의별 일과 다 관련이 돼요. 좋건 싫건 간에요. 그렇다면 담백하기보다는 지글지글 부산한 상태입니다.

마지막으로 '방향'을 파악합니다. 여하튼 이 감정은 하늘을 날아다녀요. 웃건 울건 간에요. 그렇다면 위로 상승하는 방향입니다.

이와 같이 '형태', '상태', '방향' 순으로 특정 감정의 성격을 파악해봅니다. 그런데 특정 감정에 대한 여러 평이 각각 어떻게 '형태', '상태', '방향'과 관련되는지는 아직 긴가민가하지요? 당연합니다. 기본적으로 얼굴은 구상이지만 감정은 추상이니까요. 하지만 벌써 여러분은 얼굴을 통해 〈음양비율〉에 익숙하십니다. 앞으로 〈음양비율〉을 순서대로 다시 논하며 '감정 이야기'와 '감정 이미지'에 차차 익숙해지실 거예요. 기대해주세요.

참고로 이 수업의 전반부에서는 〈음양비율〉을 굳이 〈얼굴비율〉이라고 지칭하지 않았어요. 워낙 기본이 되는 조형이라서요. 하지만 이 수업의 후반부에서는 이를 〈감정비율〉이라고 지칭하겠습니다. 차별화를 위해서요. 사실 엄밀히 말하면 전자는 〈얼굴 음양비율〉 그리고 후자는 〈감정 음양비율〉이 되겠지만 편의상 저는 이를 축약합니다.

	순서	Emotion(부部)	Shape(형形)	Mode(상狀)	Direction(방方)
<ESMD 기법 (the ESMD Technique)>	1회	특정 감정 1	형태	상태	방향
	2회	특정 감정 2	형태	상태	방향
	여러 회	↓ (…)	↓ (…)	↓ (…)	↓ (…)
		종합			

정리하면, 〈감정조절법〉은 여기에 보이는 표와 같아요. 〈얼굴표현법〉과 통하는군요. 방법은 이렇습니다. 개별 감정별로 중요한 배역의 순서대로 하나씩 분석해보고 이를 합산하는 건데요. 예를 들어 특정 마음의 [핵심감정]이 총 3개예요. 앞에서 예로 든 [쓸 데 없는 걱정], [돈에 대한 근심] 그리고 [다시는 오지 않을 것만 같은 사랑]이라고 해볼게요. 참고로 아직은 '감정 이야기'와 '감정 이미지'가 연결이 잘 안 되시더라도 앞으로 익숙해지실 것입니다.

그러면 우선, [쓸 데 없는 걱정]의 '형태', '상태', '방향'을 분석합니다. '형태', 신경 쓰지 않고 가만두면 무난한데 괜스레 걱정이에요. 그렇다면 사방이 둥근 '원형'이군요. '상태', 그런데 왜 이리 눈앞에 생생한 느낌인지 자꾸 신경 쓰게 돼요. 그렇다면 대조가 분명한 '명상'이군요. '방향', 이게 다 자기 중심적인 태도 때문에 그래요. 그렇다면 매우 가운데로 향하는 '앙방'이군요. 여기서는 이게 〈감정조절법〉 1회입니다.

다음, [돈에 대한 근심]의 '형태', '상태', '방향'을 분석합니다. '형태', 생각해보면 신경 쓸 게 한두 개가 아닌데 유독 왜 여기에만 집착할까요? 그렇다면 전체 크기가 큰 '대형'이네요. '상태', 하도 신경 쓰다 보니 이제는 생각만 해도 신물이 나요. 그렇다면 오래되어 보이는 '노상'이네요. '방향', 이게 다 너무 재기만 하는 태도 때문 아닐까요? 그렇다면 현실주의적인 '하방'이네요. 이게 〈감정조절법〉 2회입니다.

다음, [다시는 오지 않을 것만 같은 사랑]의 '형태', '상태', '방향'을 분석합니다. '형태', 어쩌다 내 마음에 이렇게 훅 들어왔는지 뭔가 말이 되지 않아요. 그렇다면 대칭이 잘 안 맞는 '비형'이군요. '상태', 시간이 좀 지났지만 아직도 참 충격적이니까요. 그렇다면 느낌이 강한 '강상'이군요. '방향', 뭘 어떻게 해서 판세를 뒤집어야만 할 것 같아요. 그렇다면 옆으로 향하는 '측방'이군요. 이게 〈감정조절법〉 3회입니다.

그런데 [핵심감정]의 숫자가 늘어나면 이 분석은 계속 이어질 수 있습니다. 그리고 나서 이들의 분석을 종합하면 비로소 〈감정조절법〉이 완성되죠. 표기법은 〈얼굴표현법〉을

따릅니다. 참고로 얼굴을 읽기 위해 〈FSMD 기법〉을 여러 번 수행하듯이 감정을 읽기 위해서도 마찬가지로 〈ESMD 기법〉을 여러 번 수행하는 것이 통상적입니다.

◦◦ <음양특성표>

음기 (陰氣, Yin Energy)	잠기 (潛氣, Dormant Energy)	양기 (陽氣, Yang Energy)
(-)	(·)	(+)
내성적		외향적
정성적		야성적
지속적		즉흥적
화합적		투쟁적
관용적		비판적

여기 이 〈음양특성표〉는 1강에 나온 〈음양특성표〉와 정확히 일치하는군요! 그렇습니다. 〈얼굴표현법〉과 〈감정조절법〉은 같은 〈음양법칙〉을 전제하니까요. 그래서 설명은 생략하겠습니다.

<음양법칙>: 6가지

◦◦ <음양 제1법칙>: Z축
　- **<후전(後前)비율>**: 뒤로 들어가거나(음기) 앞으로 나오는(양기)

그래도 〈음양법칙〉 6가지는 짧게 훑고 지나갈게요. 워낙 중요한 골격이 되는 원리니까요. 〈음양법칙〉의 첫 번째, 〈음양 제1법칙〉입니다. <u>왼쪽</u>은 '음기', <u>오른쪽</u>은 '양기'! 즉, 뒤로 빼면 '음기', 앞으로 들이대면 '양기'

●● <음양 제2법칙>: Y축
　- <하상(下上)비율>: 아래로 내려가거나(음기) 위로 올라가는(양기)

　　〈음양법칙〉의 두 번째, 〈음양 제2법칙〉입니다. 왼쪽은 '음기', 오른쪽은 '양기'! 즉, 훅 내려가면 '음기', 쑥 올라가면 '양기'

●● <음양 제3법칙>: XY축/ZY축
　- <측하측상(側下側上)비율>: 사선으로 하강하거나(음기) 사선으로 상승하는(양기)

　　〈음양법칙〉의 세 번째, 〈음양 제3법칙〉입니다. 이는 〈음양 제2법칙〉과 긴밀하죠? 왼쪽은 '음기', 오른쪽은 '양기'! 즉, 줄줄 미끄러지면 '음기', 팍팍 밀어 올리면 '양기'.

●● <음양 제4법칙>: XZ축
　- <내외(內外)비율>: 중간으로 수축하거나(음기) 주변으로 확장하는(양기)

　　〈음양법칙〉의 네 번째, 〈음양 제4법칙〉입니다. 왼쪽은 '음기', 오른쪽은 '양기'! 즉, 안으로 모이면 '음기', 밖으로 벌어지면 '양기'

●● <음양 제5법칙>: Y축
　- <중상하(中上下)비율>: 수직으로 연결이 끊기거나(음기) 위에서 아래로 연결되며 흘러내리는(양기)

　〈음양법칙〉의 다섯 번째, 〈음양 제5법칙〉입니다. <u>왼쪽</u>은 '음기', <u>오른쪽</u>은 '양기'! 즉, 아래로 뚝뚝 끊기면 '음기', 아래로 시원하게 떨어지면 '양기'

●● <음양 제6법칙>: XZ축
　- <앙좌우(央左右)비율>: 수평으로 연결이 끊기거나(음기) 수평의 특정 방향으로 연결되며 움직이는(양기)

　〈음양법칙〉의 여섯 번째, 〈음양 제6법칙〉입니다. <u>왼쪽</u>은 '음기', <u>오른쪽</u>은 '양기'! 즉, 옆으로 뚝뚝 끊기면 '음기', 옆으로 시원하게 이동하면 '양기'

　앞으로는 '구체적인 얼굴'이 아니라 '추상적인 감정'을 다룬다고 했는데 아직까지는 이전과 상당히 공통적이지요? 지금은 대망의 '얼굴편'을 마치고 대망의 '감정편'을 개봉하는 첫 시작인만큼 앞으로 개별 비율을 감정과 관련지어 설명하기 전에 큰 이야기로 화두를 던지며 '감정편'의 전제와 구조를 말씀드리겠습니다.

　속된 말로 "뵈는 게 없다"라는 말이 있죠? 이는 그게 긍정적이건, 부정적이건, 감정이 극에 달했을 경우를 지칭해요. 실제로 내 마음에 불쑥 들어온 감정이 개인적으로 혹은 사회적으로 문제를 일으키는 경우, 부지기수죠. 즉, 애초의 감정은 마치 작은 불씨와 같아서 기회를 엿보다가 비유컨대, 가연성 높은 재료와 적당한 바람을 만나면 자칫하면 확 번지며 대형 산불을 유발할 수도 있어요. 그러면 온 신경을 여기에만 몰두하게 되어 도무지 다른 일에 집중하기가 힘들죠. 예컨대, 화가 화를 부르다가 이제는 그만 선을 넘어 어느새 건널 수 없는 강을 건너게 되는 경우, 있어요. 이는 보통 원래는 스스로가 결코 원치도 않던 일이죠. 결국, 어떤 감정이건 간에 그게 너무 과하면 좌충우돌, 여러모로 문

제가 될 가능성이 높아져요.

<예술적 감정조절론>	"감정은 문제적이다"
	"감정은 효과적이다"
	"감정은 예술적이다"

　그런데 '사람의 마음'에서 아예 감정을 제거하기란 불가능해요. 아니, 가능하더라도 뭔가 꺼려져요. 워낙 이게 특별하니 그야말로 '사람의 맛'을 강화하는 핵심 소스인데 말이에요. 앞으로 무슨 맛으로 살라고. 기계에게 거추장스러운 사람의 감정이라니 무슨 디스토피아가 떠오르네요.

　사실상 감정은 삶에 핵심 기운이에요. 개인적으로 그동안 많이도 울고 웃었어요. 여러 감정 놀음에 놀아나면서 지치기도 했고요. 한편으로 호기심에 즐기며 삶의 의미를 찾기도 했죠. 하지만 그렇다고 해서 이게 끝은 아니에요. 사람은 어제도 오늘도 내일도 그리고 원하건 그렇지 않건 하루도 감정 없이는 살 수가 없는 동물이잖아요? 하물며 억압한다고 영영 사라지는 것도 아니에요. 지금 당장 잔잔하다고 그게 없는 게 아니죠. 오히려 언젠가는 어떤 식으로든 표출되게 마련이에요. 어쩌면 더 잔인하게. 그래서 평상시에 감당할 줄 알아야 해요.

　한편으로 '식욕'이야말로 죽는 그날까지 생생한 감각이라고 해요. 그런데 아마도 의식이 살아 있는 한 감정 또한 이에 못지않을 듯해요. 이를테면 노환으로 인해 기억력과 논리력이 감퇴되고 거동이 불편해지는 등, 생각과 행동이 예전 같지 않은 경우는 많아요. 하지만 감정은 눈을 감는 그 순간까지도 보통 생생하죠.

　생각해보면, 긍정적인 감정이건 부정적인 감정이건 그 자체가 문제는 아니에요. 알고 보면 다 이유가 있고 목적이 있게 마련이죠. 그렇다면 결국, 당면한 문제는 감정 자체가 아니라 이에 대한 부실한 조절 기능이에요. 이를테면 특정 감정의 불씨를 이해하고 활용해야지, 거기에 내 마음 전체가 쏠려 허우적대면 당장은 나만 손해인 경우가 많잖아요. 즉, 이를 슬기롭게 이해하거나 활용한다면 여러모로 장점이 될 수가 있어요.

　비유컨대, 색안경을 쓰고 세상을 바라볼 때는 특별한 주의가 필요해요. 이게 다 내가 그렇게 보니까 더욱 그렇게 보이는 것이거든요. 그런데 만약에 감정이라는 색안경을 조절하는 '제3의 눈'이 있다면 혹은 절대무공의 도사가 있다면 상황은 어떻게 다르게 전개될까요? 아마도 잘만 활용하면 가공할 만한 힘이 될 거예요. 그렇다면 감정은 '제거의 대

상'이라기보다는, 오히려 기가 막힌 '표현의 기회'죠.

결국, 우리가 '자기 조절능력'을 키울 수만 있다면, 내 삶에 감정은 효과적인 재료로 활용되어 내 마음의 긍정적인 변화와 생산적인 성장에 일조할 수 있어요. 하지만 실제로는 매우, 매우, 매우 힘들어요. 저도 허구한 날 실패하죠. 도대체 어떻게 하면 감정이 삶의 의미를 진하게 맛보도록 도와주는 내 인생 최고의 반려자가 될 수 있을까요? 분명한 건, 그저 감정을 문제적이라고만 타박해서는 도무지 답이 없어요. 기왕이면 이를 효과적으로 활용하고, 나아가 이를 초월해서는 예술적인 창작과 비평 그리고 진정한 즐기기의 경지에 이르는 '내 삶의 도사'가 되어야 할 텐데.

<감정조절법> 해석의 단계		<감정조절 전략법> 조율의 단계
→	감정 이야기 감정 이미지	→

그래서 이 수업에서 소개하는 내용이 저와 여러분의 인생길에 좋은 지침이 되었으면 합니다. 저는 앞으로 〈예술적 감정조절론〉의 가치에 주목하여 〈감정조절법〉과 〈감정조절 전략법〉을 설명합니다. 〈예술적 감정조절론〉은 내 감정으로부터 여러 '예술담론'과 '예술 작품'을 생산해내는 일종의 비법이에요. 이를 위해서는 일상의 경험을 넘어서는 예술적인 '비평과 창작'이 핵심이죠. 궁극적으로는 이 수업을 통해 여러분 스스로 나름의 '예술가의 눈'을 가지고 세상을 바라보기를 바라요.

구체적으로 〈예술적 감정조절론〉은 내 마음, 특히 감정을 '예술의 소재'로 간주해요. 그리고는 크게 두 단계에 의거해서 담론을 전개합니다. 첫째는 '해석의 단계'예요. 여기서는 〈감정조절법〉의 일환으로 활용하는 〈감정조절표〉가 핵심이에요. 즉, 이를 통해 두 가지 결과물, 즉 '감정 이야기'와 '감정 이미지'를 도출하며 구체적으로 해당 감정을 파악해요. 이들은 모두 다 우리 인생에서 앞으로 활용 가능한 '예술의 재료'죠. 이는 9강부터 13강에서 다뤄요.

둘째는 '조율의 단계'예요. 여기서는 〈감정조절 전략법〉이 핵심이에요. 즉, 이를 활용해서 여러 가지 '예술의 기법'을 도출해요. 대표적으로는 세 가지 방식, 즉 〈순법〉, 〈잠법〉, 〈역법〉이 있는데요, 이들은 '과장, 변형, 왜곡의 방법론'이에요. 이를 창의적으로 변주함으로써, 일차적인 결과물, 즉 '감정 이야기'의 대서사를 드디어 완결짓거나 '감정 이

미지'의 작업과정을 마침내 마감하는 거죠.

그런데 비유컨대, 미술작품은 계속 창작되고 새로운 전시는 계속 개최되게 마련입니다. 마찬가지로 〈예술적 감정조절론〉에 입각한 특정 이야기의 완결 혹은 특정 이미지의 완성은 언제나 또 다른 시작이에요. 이야기는 끝도 없이 전개되고 이미지는 끝도 없이 생성됩니다. 그야말로 '사람 오딧세이'에 참여하신 여러분을 환영합니다.

비유컨대, 우리는 모두 다 '내 삶의 감독'이에요. 그렇다면 내 마음 속 주요 감정을 배우로 삼아 '내 인생 영화' 여러 편 찍어봐야죠? '감정 이야기'는 이를 위한 하나의 대본입니다. 더불어 우리는 모두 다 '내 삶의 작가'예요. 그렇다면 내 마음속 주요 감정을 소재로 삼아 '내 인생 작품'을 여러 점 그려봐야죠? '감정 이미지'는 이를 위한 하나의 스케치입니다.

그런데 영화와 그림에는 천사도 있고 악마도 있어요. 그리고 다 자신에게 맞는 역할이 있죠. 즉, 모두 다 필요해요. 중요한 건, 진위나 선악 여부보다는 사람의, 사람에 의한 그리고 사람을 위한 의미를 도출하고 강화하는 '드라마'이기에.

그렇다면 '긍정적인 감정'만 얼른 취하고 '부정적인 감정'은 당장 버릴 하등의 이유가 없겠군요! 다 내게 주어진 소중한 기회이기에. 사실상 이 모든 감정은 문제적이라고 치부할 경우에만 문제적이에요. 그렇다면 중요한 건, 효율적으로 활용하는 기지와 예술적으로 창작하는 통찰이죠. 여기에 이 수업이 도움이 되기를. (손 흔들며) 행복아, 안녕? 고통아, 안녕? (…)

지금까지 '특정 감정, 〈ESMD 기법〉을 이해하다' 편 말씀드렸습니다. 앞으로는 〈감정조절법〉의 기준이 되는 총 14개 항목의 첫 번째, '감정의 〈균비(均非)비율〉을 이해하다' 편 들어가겠습니다.

02

감정의 <균비(均糟)비율>을 이해하다
: 여러모로 말이 되거나 뭔가 말이 되지 않는

감정의 <균비비율> = <감정형태 제1법칙>: 균형
균형 균(均): 여러모로 말이 되는 경우(이야기/내용)
　　　　 = 대칭이 맞는 경우(이미지/형식)
비대칭 비(糟): 뭔가 말이 되지 않는 경우(이야기/내용)
　　　　 = 대칭이 어긋난 경우(이미지/형식)

이제 9강의 두 번째, '감정의 <균비비율>을 이해하다'입니다. 여기서 '균'은 균형의 '균' 그리고 '비'는 비대칭의 '비'이죠? 즉, <u>전자</u>는 대칭이 맞는 경우 그리고 <u>후자</u>는 대칭이 어긋난 경우를 지칭합니다. 들어가죠!

<균비(均糟)비율>: 여러모로 말이 되거나 뭔가 말이 되지 않는
**　　　　　　 = 대칭이 맞거나 어긋난**

●● <감정형태 제 1 법칙>: '균형'

음기 (균비 우위)	양기 (비비 우위)
평형이 맞아 정적인 상태	불일치해 동적인 상태
당연함과 섬세함	변칙성과 강력함
통일성과 안정감	활달함과 역동감
품격을 지향	파격을 지향
비인간적임	신뢰하기 어려움

저는 〈균비비율〉을 〈감정형태 제1법칙〉으로 분류합니다. 이는 '균형'과 관련이 깊죠. 참고로 〈감정표현법〉의 기준이 되는 〈감정형태비율〉은 총 6개로 9강과 10강 그리고 11강에 걸쳐 다룹니다.

그림을 보시면 왼쪽은 '음기' 그리고 오른쪽은 '양기'! 왼쪽은 균형 잡힐 '균', 즉 대칭이 맞는 경우예요. 비유컨대, 양쪽이 잘 맞는 게 인과관계도 확실한 등, 여러모로 말이 되는 느낌이군요. 반면에 오른쪽은 비대칭 '비', 즉 대칭이 맞지 않는 경우예요. 비유컨대, 양쪽의 힘의 균형이 맞지 않는 게 인과관계도 불안한 등, 뭔가 말이 되지 않는 느낌이군요. 그렇다면 대칭이 맞는 건 여러모로 말이 되는 경우 그리고 대칭이 어긋난 건 뭔가 말이 되지 않는 경우라고 이미지와 이야기가 만나겠네요.

박스의 내용은 얼굴의 〈균비비율〉과 동일합니다. 방금 말씀드린 방식으로 이들을 적용해보면 충분히 이렇게 연상할 법하지요? 그만큼 이미지와 이야기가 어울리는 거죠. 몸과 마음은 맞닿아 있으니까요. 이게 바로 '예술적 상상력'의 힘입니다. 말이 되는군요.

참고로 〈감정조절법〉에서 이와 같은 시도를 감행하는 것은 추상적인 감정을 구체적으로 시각화하는 기준을 설정하기 위함이에요. 무형의 괴물과 맞서려면 여기에 일종의 '모양'을 부여해야죠. 이게 바로 '예술의 마법'입니다. 방편적으로 활용 가능한 식별 망원경 혹은 몽타주 템플릿이라고나 할까요? 여하튼 여기에 익숙해지면 여러분의 감정을 추상화로 그릴 수 있어요. 언제나 그렇듯이 이미지만 잡거나 이야기만 잡는 것보다 이 둘을 함께 잡으면 마음의 내공은 천문학적으로 배가됩니다. 천기누설.

이 수업은 이미지 자료를 통해 다른 이들의 마음에 여러분의 마음을 투영하는 데 주목합니다. 즉 다양한 상황으로 빙의하면서 자연스럽게 온갖 세상의 마음을 경험하게 됩니다. 그러니 '예술적 상상력'으로 단단하게 무장하시고요, 우리 함께 우주를 날아다녀요.

참고로 이 수업에서는 기왕이면 정해진 시간 안에 많은 이미지를 보여드리고자 합니다. 즉, 기본적으로 전통적인 미술사 수업이 아니기에 여러 미술작품을 이해하는 데 필요한 미술사적 지식이나 작가의 전기 등을 고려하지 않습니다. 오히려 작품에 대해 간단하게 언급하고는 바로 마음의 상태 파악과 조절에만 주목합니다. 실제 작품이 아니라 우리 마음이 이 수업의 주인공이니까요.

하지만 아는 만큼 보인다고 당연히 알면 알수록 더 많은 것을 보고 듣고 말할 수 있습니다. 따라서 전반적으로는 제가 확장할 테니 구체적으로는 여러분이 나름의 필요에 따라 심화하세요. 앞으로 파이팅입니다.

이제 〈균비비율〉을 염두에 두고 여러 이미지를 예로 들어 함께 살펴보겠습니다. 본격적인 감정여행, 시작합니다.

Alexander Calder
(1898–1976),
Boomerangs, 1941

Richard Serra (1938–),
Trip Hammer, 1988

- 가벼운 조각들이 천장에 매달려 서로 균형을 잡으며 평행을 이뤘다. 즉, 안정감이 느껴진다 따라서 구조적인 인과관계가 납득이 간다.

- 두 개의 철판이 균형을 잡기 위해 벽에 기대었다. 즉, 스스로는 해결이 불가능하다. 따라서 불안감과 긴장감을 유발한다.

왼쪽은 공중에 매달려 있는 작품입니다. 양감에 구속되지 않는 가볍고 움직이는 조각이에요. 그리고 오른쪽은 철판 하나는 수직으로 서 있고 다른 철판 하나는 위태롭게 얹어져 있어요. 모서리 한 쪽을 벽에 기대지만 않았다면 바로 엎어질 수도 있는 위험성이 느껴져요.

그렇다면 '균비비'로 볼 경우에는 왼쪽은 '음기' 그리고 오른쪽은 '양기'가 강하네요. 우선, 왼쪽은 여러 조형 요소들이 다른 위치에 매달려 있지만 알싸하게 균형을 맞추잖아요? 묘한 방식이지만 불가능해 보이지는 않으니 여러모로 말이 되죠. 반면에 오른쪽은 과연 벽의 역할이 어느 정도일지는 모르겠지만, 아마도 두 개의 철판이 자신들의 힘만으로 서 있기는 불가능해 보여요. 즉, 자족적으로 일을 처리할 수가 없으니 철판 두 개만으로 저럴 수 있다는 건 뭔가 말이 되지 않아요.

이를 마음으로 비유하면 이래요. 우선, 왼쪽은 복잡한 논리체계를 따라가야 이해할 수 있겠지만 그래도 자족적으로 인과관계가 명확하다고 여기는 마음! 이를테면 힘들면 무엇 때문에 힘든지 스스로 파악이 가능한 거죠. 작품 안에 모든 게 다 있으니까요. 균형이 맞지 않으면 조금씩 조절해볼 수 있잖아요. 반면에 오른쪽은 당장은 문제없어 보이지만, 사실은 사상누각이라고 여기는 마음! 즉, 나 홀로 문제를 풀 수가 없으니 외부의 도움이 필수죠. 이를테면 힘든데 스스로는 도무지 그 명확한 이유를 찾을 수가 없어요. 철판 자체에 해결책은 존재하지 않으니까요. 벽이 없으면 조절 자체가 불가능하잖아요.

여기서 질문! 여러분에게 특정 감정, 즉 [말 못할 고민]이 있습니다. 그 이유나 목적이 명확한가요, 아님 도무지 알 수가 없나요?

Félix González–Torres
(1957–1996), Untitled
(Perfect Lovers), 1990

Marcel Duchamp (1887–1968),
Fountain, 1917

• 작가가 동성 연인을 기리며 시분초까지 똑같이 설정하여 만든 두 개의 시계가 나란히 전시되었다. 언뜻 보면 갸우뚱하지만, 작가의 의도를 접하면 말이 된다. 따라서 충분히 이해 가능하다.

• 실제 변기를 미술관에 전시하여 충격을 주었다. 도대체 여기서 이게 뭐하는지 그리고 왜 유명한지 알쏭달쏭하니 도무지 이해가 가지 않는다. 따라서 답답하고 난감하다.

밑줄 왼쪽은 시계 두 개가 나란히 전시된 작품입니다. 작가의 의도에 따르자면 시계 하나는 작가 그리고 다른 하나는 AIDS에 걸려 사망한 작가의 동성 연인이에요. 작품 제목처럼 영원히 둘은 동고동락하며 완벽한 사랑을 나눌 줄 알았어요. 하지만 안타깝게도 그러지 못했습니다. 마찬가지로 저 두 시계는 아날로그시계예요. 영원히 보조를 완벽하게 맞추고 싶었는데 시간이 흐르며 조금씩 초침에 차이가 생겨요. 세상일이 뜻대로 되지 않는 거죠. 그리고 오른쪽은 변기 작품입니다. 자기가 만든 게 아니라 실제 변기를 가져와 전시한 거예요. 그야말로 미술계에 일대 혁명을 일으킨 사건이 되었죠. 화장실에 있으면 예술이 아닌데 전시장에 있으면 예술이 된다니 예술의 정의를 반문하며 새 시대의 화두를 던졌네요. 패러다임의 일대 전환이 시작된 거죠.

그렇다면 '균비비'로 볼 경우에는 왼쪽은 '음기' 그리고 오른쪽은 '양기'가 강하네요. 우선, 왼쪽은 작가의 의도를 읽고 나면 꿈보다 해몽이라고 척척 아귀가 맞는 게 말이 되잖아요? 인과 관계가 잘 균형 잡혀 있죠. 반면에 오른쪽은 작가의 의도는 알겠는 데 그래도 갸우뚱해요. 도대체 저게 왜 일대 사건이 되었는지 세상 참 알다가도 모르겠어요. 워낙 유명하다니까 군말은 없지만.

이를 마음으로 비유하면 이래요. 우선 왼쪽은 막상 처음에는 오리무중일지라도 충분히 이해 가능하다고 생각하는 마음! 결국, 어딘가에 답이 숨어 있는 거죠. 이를테면 힘들지만 그래도 분명히 답이 있다면 열심히 찾고 싶어요. 반면에 오른쪽은 도무지 잘 모르겠다는 마음! 도대체 왜 세상은 이런 일에 열광하는지. 만약에 다른 시공에서 이런 일이 발생했다면 과연 같은 취급을 받을 수 있었을지, 혹은 아예 발생하지 않았다면 지금과 세상은 어떻게 다를지. 이를테면 힘든데 도무지 답이 안 보이면 더욱 난감하잖아요?

여기서 질문! 여러분에게 특정 감정, 즉 [성취를 위한 열정]이 있습니다. 그걸 성취하기 위한 방법은 명확한가요, 아님 도무지 알 수가 없나요?

Guy Laramée (1957—), The Grand Library, 2012

• 책들을 쌓아 산맥의 형태로 재현했다. 재료와 방법이 명확하니 작가의 의도가 말이 된다. 따라서 충분히 그럴 법하다.

Random International (Hannes Koch (1975—) & Florian Ortkrass (1975—), Rain Room, 2012

• 관람객의 동선을 피해 실제로 소나기를 내린다. 그런데 최첨단 기술로 작동되니 전문가가 아닌 이상 그 방법이 추측 불가하다. 따라서 그냥 그러려니 한다.

<u>왼쪽</u>은 멀리서 보면 미니어처 산맥으로 보여요. 그런데 자세히 보면 책들을 쌓아올려 조각한 작품이에요. 종이는 나무에서 왔으니, 문명과 자연의 충돌 혹은 만남이 그럴듯하군요. 그리고 <u>오른쪽</u>은 어둡고 큰 전시장에 관객이 들어가면 3D 추적 카메라로 그 동선을 인식해서 절묘하게 관객의 위치만 피해 소나기를 내리는 작품이에요. 최첨단 기술을 적극 활용한 것이지요. 그런데 그 기술의 작동원리를 모르는 입장에서 보면 마치 기독교 모세가 홍해를 가르는 기적을 목도한 마냥, 참으로 신기한 느낌이에요.

그렇다면 '균비비'로 볼 경우에는 <u>왼쪽</u>은 '음기' 그리고 <u>오른쪽</u>은 '양기'가 강하네요. 우선, <u>왼쪽</u>은 멀리서 볼 때와 가까이서 볼 때의 인식의 차이를 파악하고 나면 왜 이런 식으로 제작되었는지가 드러나잖아요? 작가의 의도와 결과물의 관계를 고려하며 그 성공 여부를 논해볼 수도 있고요. 반면에 <u>오른쪽</u>은 이면의 작동원리가 조형 안에 공개되지 않으니 뭐, 알 수가 없죠. 그냥 '최신 현대기술이라서 그렇겠거니'라고 치부하며 내 경험 자체에만 몰두하는 수밖에요.

이를 마음으로 비유하면 이래요. 우선, <u>왼쪽</u>은 실행 방법이 명확해서 손에 잡힌다고 여기는 마음! 물론 막상 하기는 어려울 수도 있지요. 하지만 최소한 가는 길은 대략 알겠어요. 이를테면 매일 아침 시간을 정해놓고 명상하면 여러모로 좋아요. 하지만 이론은 이론일 뿐, 실상은 만날 늦잠 자요. 반면에 <u>오른쪽</u>은 실행 방법을 전혀 모르겠다고 여기는 마음! 물론 막상 전문가가 되면 별거 아닐 수도 있지요. 하지만 문외한에게는 딴 세상 얘기예요. 이를테면 몸이 아픈데 도무지 뭐가 문제인지 잘 모르겠어요. 이런 경우에는 우선 어떤 병원을 가야 할지부터가 벌써 애매해요.

여기서 질문! 여러분에게 특정 감정, 즉 [예사롭지 않은 걱정]이 있습니다. 이걸 방치하면 앞으로 어떻게 될지 감이 오시나요? 아님 오리무중 그저 깜깜한가요?

Michelangelo di Lodovico Buonarroti Simoni (1475－1564), The Last Judgement, Saint Bartholomew Displaying His Flayed Skin, with the Face of Michelangelo, 1536－1541

Belvedere Torso, A Copy of the Original, about BC 200－BC 100

• 성당에 그려진 거대 벽화인데 신체가 아주 정확하게 묘사되었다. 즉, 모든 동작이 명확하니 확실하다. 따라서 안정감이 느껴진다.

• 일부가 유실되어 전체를 연상하기 힘들다. 그저 추측할 뿐. 즉, 알 수가 없으니 상상력을 자극한다. 따라서 묘하니 신비롭다.

왼쪽은 시스틴 성당에 그려진 거대한 벽화죠. 여기서는 저 벽화 전체가 아니라 저 안의 특정 인물에 주목합니다. 바라보는 방향에서 중간의 예수님 오른쪽 바로 아래요. 그럼 확대해볼까요?

이 분입니다. 기독교 성자죠. 그동안의 껍질을 벗고 그야말로 새 사람으로 환골탈태했나 보네요. 그리고 오른쪽은 벨베데레 궁전에서 발견된 파견 조각으로 신원미상이에요. 팔, 다리가 잘렸는데도 참 아름다운 게 그야말로 미완의 미학이에요. 그래서 많은 작가들에게 영감을 주었죠. 왼쪽 그림의 작가도 그 영향으로 왼쪽 인물을 그렸어요. 비슷하죠?

그렇다면 '균비비'로 볼 경우에는 왼쪽은 '음기' 그리고 오른쪽은 '양기'가 강하네요. 우선, 왼쪽은 팔, 다리가 다 있는 완전체잖아요? 즉, 사지가 멀쩡하니 제대로 내 몸이 작동중이죠. 반면에 오른쪽은 불완전체잖아요? 원래 저 모양, 저 꼴로 계획된 게 아니죠. 즉, 파편만이 남아 있으니 전체는 그저 추정할 뿐.

이를 마음으로 비유하면 이래요. 우선, 왼쪽은 내 안에 다 있다는 마음! 이를테면 뭔가가 잘 안 풀린다면 그건 내 탓이에요. 그 이유가 딱 나오거든요. 반면에 오른쪽은 내 안에 별로 없다는 마음! 이를테면 뭔가가 잘 안 풀린다면 그건 누구, 혹은 무슨 탓일까요? 정말 모르겠어요.

여기서 질문! 여러분에게 특정 감정, 즉 [해결에의 의지]가 있습니다. 의지만큼 방법도 명확한가요, 아님 잘 모르겠나요?

Alexandros of Antioch (BC 2nd−BC 1st century), Venus de Milo, Between BC 130−BC 100

Camille Claudel (1864−1943), The Mature Age, 1899

• 팔이 없어도 완벽한 균형 감각을 자랑한다. 마치 이게 당연한 양, 그야말로 나 홀로 주인공이다. 따라서 안정감과 당당함이 느껴진다.

• 두 남녀가 한 여자를 버리고 떠나는 중이다. 자세와 배치가 비대칭적이라 불안하다. 따라서 알 수 없는 운명의 장난에 혼란스럽다.

왼쪽은 밀로의 비너스예요. 짝다리로 한쪽 다리에만 몸무게를 실으니 S자가 되면서 유려한 곡선이 참 아름다워요. 그리고 오른쪽은 두 남녀가 한 여자를 버리고 떠나는데 남겨진 여자는 그러지 말라며 애원하는 중이에요. 이는 작가의 개인사와 관련이 있어요. 즉, 버려진 여자가 바로 작가라면 떠나는 남자는 지금도 유명한 또 다른 조각가예요. 그는 두 여자를 사랑했으나 결국에는 작품에서 함께 가는 여자를 택하죠.

그렇다면 '균비비'로 볼 경우에는 왼쪽은 '음기' 그리고 오른쪽은 '양기'가 강하네요. 우선, 왼쪽은 스스로 잘도 서 있잖아요? 율동감이 넘치면서도 완벽한 균형미를 자랑하는 게 참 안정적이에요. 반면에 오른쪽은 한 쪽으로 기울며 무너지는 중이죠? 자신의 명운이 지금 상대방에게 달려있으니까요. 그런데 지금 상황이 몹시 좋지 않군요.

이를 마음으로 비유하면 이래요. 우선, 왼쪽은 나 홀로 주인공이라는 마음! 즉, 자립심이 강해요. 이를테면 아무리 심란해도 결국에는 내 용기가 관건이에요. 내가 하기에 달렸으니까요. 반면에 오른쪽은 관계가 내 상태를 규정한다는 마음! 즉, 의존적이에요. 이를테면 상황이 호전되려면 상대방이 변화해야 해요. 내가 할 수 있는 게 없어요.

여기서 질문! 여러분에게 특정 감정, 즉 [앞날에 대한 불안]이 있습니다. 이를 당장 개선할 힘이 스스로에게 있을까요, 아님 그렇지 않나요?

Philippe de Champaigne (1602−1674), Still−life with a Skull, vanitas painting, 1671

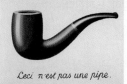

René Magritte (1898−1967), The Treachery of Images, 1929

• 인생무상을 이야기하는 바니타스 정물화이다. 그런데 교훈적인 내용이 말이 된다. 따라서 확실하고 명쾌하다.

• 파이프 이미지를 그렸는데 작품명은 '이것은 파이프가 아니다'이다. 가상과 실제는 다르다는 모양인데 그래서 어쩌자는 것인지 좀 헷갈린다. 따라서 정답이 없는 듯 길을 잃은 느낌이다.

왼쪽은 17세기에 유행했던 바니타스 정물화예요. 인생무상을 알려주며 인생 알차게 살라는 교훈적인 내용을 전달하죠. 꽃은 생명, 해골은 죽음 그리고 모래시계는 한정된 시간! 이를 문장으로 이으면 '지금 살아 숨 쉬는 너, 잊지 마라. 죽음이 다가온다. 시간 얼마 안 남았어'라는 경고가 되는군요. 그리고 오른쪽은 파이프 이미지가 그려져 있어요. 그런데 아래에는 불어로 '이건 파이프가 아니야'라고 써 있군요. 아, 이건 실물 파이프가 아니니 실제 기능성이 결여되었어요. 아니지, 이미지 파이프니까 실제 작품으로 기능하는군요.

그렇다면 '균비비'로 볼 경우에는 왼쪽은 '음기' 그리고 오른쪽은 '양기'가 강하네요. 우선, 왼쪽은 고개를 끄덕여요. 듣기 싫은 말일 수도 있겠지만 부정할 수 없잖아요. 반면에 오른쪽은 고개를 갸우뚱해요. '잠깐, 이게 뭔 말이지?'라며 행간의 의미를 추측해보는데 담론이 오만가지예요.

이를 마음으로 비유하면 이래요. 우선, 왼쪽은 사실상 정답은 간단하다고 여기는 마음! 이리저리 꼬아 봐도 결국에는 다들 제자리로 돌아온다니까요? 이를테면 운동도 해보고 가려서 먹어봐도 계속 살은 쪄요. 결국에는 덜 먹어야죠. 말은 쉽지, 맞지만. 반면에 오른쪽은 사실상 정답이 없다고 여기는 마음! 그저 질문했을 뿐이니 그야말로 치고 빠지기인가요? 이를테면 우리 모두 행복하자! 말은 쉽지, 어떻게요?

여기서 질문! 여러분에게 특정 감정, 즉 [뜻밖의 행복]이 있습니다. 왜 그런지 답이 딱 나오나요, 아님 전혀 뜬금없나요?

Barnett Newman
(1905 – 1970),
Cathedra, 1951

Piero Manzoni (1933 – 1963),
Line 18.82m, September 1959

• 화면 안에 하나의 하얀 선이 보이니 명확하고 간결하다. 즉, '바로 이거야'라는 것만 같다. 따라서 시원함과 후련함이 느껴진다.

• 선이 그려져 있는 종이를 봉인한 원통이라고 한다. 하지만 그저 이는 작가의 주장일 뿐 막상 뜯어보지 않으면 알 수가 없다. 따라서 뭔가 의문스럽고 미심쩍다.

왼쪽은 크기가 아주 큰 추상화예요. 중간에 얇고 하얀 수직선이 인상적이군요. 그리고 오른쪽은 원형 통이에요. 안에 수직선이 그려진 종이를 넣어놓았다는데 봉인을 해놨어요. 즉, 확인하려면 작품이 파손돼요. 거, 성격 고약하네요.

그렇다면 '균비비'로 볼 경우에는 왼쪽은 '음기' 그리고 오른쪽은 '양기'가 강하네요. 우

선, 왼쪽은 조형이 정확하고 똑부러져요. '여기에는 선 하나밖에 없어. 여기 주목해'라는 것만 같군요. 반면에 오른쪽은 작가의 의도는 정확하고 똑부러졌을지 모르겠지만, 관객과 벽이 있어요. 딱 대놓고 막으려고 방패를 치는데 뭘 어떡해요?

이를 마음으로 비유하면 이래요. 우선, 왼쪽은 겉으로 다 보여주려는 마음! 물론 이면의 철학은 엄청나겠죠. 하지만 모두 다 보는 건 똑같아요. 이를테면 자신이 가진 패를 상대방에게 다 보여주니 당장 후련해요. 솔직하게 나오는군요. 반면에 오른쪽은 속으로 꽁꽁 숨기려는 마음! 물론 이면의 철학은 엄청나겠죠. 하지만 누구도 속을 볼 수가 없어요. 이를테면 자신이 가진 패를 절대로 상대방에게 보여주지 않으니 당장 미심쩍어요. 솔직과는 거리가 멀군요.

여기서 질문! 여러분에게 특정 감정, 즉 [비밀스런 욕구]가 있습니다. 이를 다 드러내고 싶은가요, 아님 절대로 숨기고 싶나요?

Edvard Munch (1863-1944), Self-Portrait with Skeleton Arm, 1895

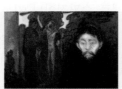

Edvard Munch (1863-1944), Jealousy, 1895

• 흑백의 자화상이다. 배경이 검고 정면을 응시한다. 따라서 명확하고 단단해 보인다.

• 삼각관계인데 오른쪽 앞의 인물이 자화상으로 보인다. 외부의 영향으로 고통스러운 모양이다. 따라서 자신이 원하는 데로 통제가 불가하니 불안하게 느껴진다.

왼쪽은 작가의 자화상이에요. 대체로 얼굴의 좌우 균형이 잘 맞았네요. 그리고 오른쪽도 같은 작가의 자화상처럼 보여요. 작품의 제목에서 유추 가능하듯 남자 두 명과 여자 한 명은 삼각관계인데 남자 중 한 명인 작가가 엄청 질투하는 중이에요. 그래서 그런지 눈썹과 눈의 좌우 균형이 어긋났네요. 붉으락푸르락 얼굴에 마음의 멍이 드러났고요.

그렇다면 '균비비'로 볼 경우에는 왼쪽은 '음기' 그리고 오른쪽은 '양기'가 강하네요. 우선, 왼쪽은 거울을 보았는데 별 문제없이 말쑥한 양, 평온한 느낌입니다. 반면에 오른쪽은 말 그대로 생난리가 났네요. 마음 많이 상했나 봅니다. 날이 서 있어요.

이를 마음으로 비유하면 이래요. 우선, 왼쪽은 자족적인 마음! 외부적인 영향관계에 휩쓸리지 않는 거죠. 이를테면 항상 내가 문제예요. 세상일이 다 내가 마음먹기에 달려 있다니까요? 반면에 오른쪽은 눈치를 보는 마음! 외부적인 영향관계에 엄청 휩쓸리는 거죠. 이를테면 항상 남이 문제예요. 내가 언제 그러고 싶어서 그러는 줄 아세요?

여기서 질문! 여러분에게 특정 감정, 즉 [비밀스런 바람]이 있습니다. 결국에는 내가 잘 하면 이룰 수 있을까요, 아님 도무지 내 의지와는 관련이 없을까요?

Paul Klee (1879 – 1940),
Actor's Mask, 1924

Paul Klee (1879 – 1940),
Senecio, 1922

• 얼굴이 추상적이니 여러 수평선이 줄지어 쌓여 있다. 따라서 통일된 안정감이 느껴진다.

• 눈이 비대칭에 눈썹은 한쪽만 보인다. 어딘가에 꽂힌 듯한데 들쑥날쑥하니 부유한다. 따라서 그 이유는 알 수가 없다.

왼쪽은 작가가 그린 한 얼굴이에요. 얼굴이 직사각형에 눈과 입이 양쪽으로 늘어나며 밑줄이 그어졌는데 대체로 수평적이니 기본적으로는 진중하고 확실한 성격인데 고민이 많으며 특정 사안에 대해 가능한 여러 관점으로 숙고해서 판단하는 듯해요. 그리고 오른쪽은 같은 작가가 그린 다른 얼굴이에요. 얼굴이 매우 둥글고 다양한 유사 색으로 버무려진 피부 톤이 밝으면서도 활기차고 부드러워요. 그런데 결정적으로 눈이 비대칭이고 일인칭 시점으로 우측 눈에는 날이 섰어요. 즉, 기본적으로는 무리 없이 잘 받아주는 성격인데 특정 사안에 대해 상당히 다른 태도를 견지하기에 종종 예측하기 힘든 개성을 보여주는 듯해요.

그렇다면 '균비비'로 볼 경우에는 왼쪽은 '음기' 그리고 오른쪽은 '양기'가 강하네요. 우선, 왼쪽은 얼굴에 밑줄이 처지니 고민이 많은데 그 선들이 모두 수평적이니 흐름이 분명해요. 즉, 자체적으로 확실한 구조를 형성하고 있어요. 그러니 그 안에 길이 있겠군요. 반면에 오른쪽은 편안한 바탕이지만, 눈이 비대칭에 눈동자가 붉고 한쪽 눈두덩은 삼각형으로 삐쪽하니 원래 깐깐한데 지금 당장 뭔가에 강하게 꽂힌 듯해요. 즉, 살짝 돌았어요. 그래서 좀 불안하네요.

이를 마음으로 비유하면 이래요. 우선, 왼쪽은 근심이 많은 마음! 그런데 이들이 다 통하는 지점이 있어요. 이를테면 참 힘든데 돌이켜보면 '아, 결국 이것 때문이구나'라는 통찰이 있어요. 반면에 오른쪽은 어차피 말이 잘 안 통하는 마음! 어느 장단에 맞춰야 할지도 모르겠고. 이를테면 뭐가 날 힘들게 하는지 솔직히 좀 막연해요. 그게 진짜 힘든

건지도 종종 애매해고.

여기서 질문! 여러분에게 특정 감정, 즉 [질질 끄는 불편]이 있습니다. 어쩌다 그렇게 되었는지 감이 잡히나요, 아님 도무지 잘 모르겠나요?

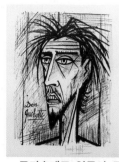

Bernar Buffet
(1928-1999), Don
Quixote I (B&W), 1989

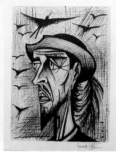

Bernar Buffet
(1928-1999), Don
Quixote with Hat X,
1989

- 돈키호테로 얼굴이 균형 잡혔다. 따라서 이제는 순리를 이해하며 순응하는 느낌이다.
- 돈키호테로 눈과 눈썹이 비대칭이니 혼란스러워 보인다. 따라서 자신의 상황에 당혹감을 느끼는 듯하다.

<u>왼쪽</u>은 돈키호테입니다. 환상과 현실이 뒤섞인 삶을 사는 사람이죠. 한 예로, 자신을 기사 그리고 풍차를 거인이라 생각하고는 풍차를 향해 돌격했다가 그만 날개에 받쳐 내동댕이쳐집니다. 하지만 훗날에는 이성을 찾고 좋은 일을 하며 생을 마감해요. 여기 얼굴을 보면 전반적으로 균형 잡히고 이마 주름도 고르고 기니 마치 훗날에 이성을 찾은 모습처럼 느껴져요. 혹은 어젯밤 술에서 막 깬 모습 같기도 하고요. 그리고 <u>오른쪽</u>도 같은 작가가 그린 돈키호테입니다. 여기 얼굴을 보면 눈이 매우 비대칭이고 코끝이 내려가니 살짝 이성을 잃은 모습처럼 느껴져요. 혹은 거나하게 취한 모습 같기도 하고요.

그렇다면 '균비비'로 볼 경우에는 <u>왼쪽</u>은 '음기' 그리고 <u>오른쪽</u>은 '양기'가 강하네요. 우선 <u>왼쪽</u>은 균형감이 좋으니 비유컨대, 인과관계와 논리체계가 명확해요. 반면에 <u>오른쪽</u>은 비대칭이 강하니 비유컨대, 인과관계와 논리체계가 불명확해요.

이를 마음으로 비유하면 이래요. 우선, <u>왼쪽</u>은 그동안 내가 왜 그렇게 살았는지를 주마등처럼 스쳐 지나가며 이해하는 마음! 즉, 서로 관련 없어 보이는 수많은 파편들을 하나의 그럼직한 이야기로 조직해내는 감독의 역량이 빛나는 거죠. 이를테면 '아, 그래서 그랬구나!'라며 탁 무릎을 쳐요. 반면에 <u>오른쪽</u>은 지금 내가 왜 이러는지 깔끔하게 설명해줄 사람은 아마도 이 세상에 존재하지 않는다고 여기는 마음! 즉, 자기 정당화와 구구절절한 설명보다는 당장 해야 할 일은 할 수밖에 없는 거죠. 이를테면 말이 필요 없는지 혹은 이제는 그 단계를 넘어섰는지 그냥 해까닥 눈이 뒤집혀요.

여기서 질문! 여러분에게 특정 감정, 즉 [앞으로의 희망]이 있습니다. 이런 희망을 가지게 된 이유가 합리적인가요, 아님 전혀 그렇지 않은가요?

Tivadar Csontváry
Kosztka (1853 – 1919),
Old Fisherman, 1902

Tivadar Csontváry
Kosztka (1853 – 1919),
Old Fisherman, 1902

• 비대칭이 심한 늙은 어부의 얼굴 중 좌측 안면
을 대칭으로 뒤집어 이어 붙인 모습이다. 그러
고 나니 좁은 얼굴에 올라간 눈이다. 따라서 확
고한 신념에 자기중심적인 느낌이다.

• 비대칭이 심한 늙은 어부의 원본이다.

왼쪽은 오른쪽의 좌우를 반으로 갈라 좌우가 아닌 좌좌로 데칼코마니 한 얼굴이에요. 그렇게 하니 중심축이 강하고 좁은 얼굴형이네요. 그래서 자기 고집이 강한 듯해요. 그리고 오른쪽은 늙은 어부를 그린 이미지 조작 없는 실제 작품이에요. 그런데 좌우가 엄청 비대칭이군요. 그래서 뭔가 다른 생각을 하는 듯해요.

그렇다면 '균비비'로 볼 경우에는 왼쪽은 '음기' 그리고 오른쪽은 '양기'가 강하네요. 우선, 왼쪽은 신조가 확실하니 뭘 해도 자기 식으로 해석해버려요. 즉, 결국에는 다 자기 자신을 위한 서사 구조로 흡수, 재편되는 거죠. 반면에 오른쪽은 꿍꿍이가 있어요. 그런데 여기저기 변수가 있어 어디로 튈지 모르니 도무지 결과적으로 예측이 힘들어요. 아마도 심하게 심기가 뒤틀려 불편해 보이는군요.

이를 마음으로 비유하면 이래요. 우선, 왼쪽은 자기중심적인 마음! 즉, 아무리 말이 안 되는 상황에 처해도 자기로부터 말이 되게 만들고 싶어요. 이를테면 오늘 날씨가 나쁜 것도 내 탓이에요. 반면에 오른쪽은 세상을 비뚤게 보는 마음! 그냥 곧이곧대로 받아들일 수만은 없지요. 이를테면 오늘 날씨가 나쁜 이유? 잠깐만 기다려봐요. 확 바뀔 수도 있거든요. 그런데 이게 내 탓인가?

여기서 질문! 여러분에게 특정 감정, 즉 [피곤한 열정]이 있습니다. 도대체 이게 왜 이런 식인지 바로 견적이 나오나요, 아님 '잠깐만'이라며 꼬아 보시나요?

<균비(均非)표>: 여러모로 말이 되거나 뭔가 말이 되지 않는
= 대칭이 맞거나 어긋난

●● <감정형태 제1법칙>: '균형'
 - <균비비율>: 극균(-1점), 균(0점), 비(+1점)

분류 (分流, Category)	기준 (基準, Criterion)	음기			잠기	양기		
		음축 (陽軸, Yin Axis)	(-2)	(-1)	(0)	(+1)	(+2)	양축 (陽軸, Yang Axis)
형 (모양形, Shape)	균형 (均衡, balance)	균 (고를均, balanced)		극균	균	비		비 (비대칭非, asymmetric)

*극(심할劇, extremely): 매우

지금까지 여러 이미지에 얽힌 감정을 살펴보았습니다. 아무래도 생생한 예가 있으니 훨씬 실감나죠? <균비표> 정리해보겠습니다. '잠기'는 애매한 경우입니다. 너무 균형 잡히지도 않고 너무 비대칭도 아닌, 즉 완벽하게 말이 되거나 혹은 뭔가 말이 되지 않는 것도 아닌. 그런 감정 많죠? 주변을 돌아보면 정확히 균형 잡힌 사고, 솔직히 보기 힘듭니다. 어떻게 내가 모든 걸 다 알겠어요. 그리고 도무지 모르겠는 사고도 많진 않아요. 따지고 보면 여러 이유를 논할 수는 있거든요. 그렇다면 적당한 균형감의 감정을 <균비비율>로 말하자면, 특색 없는 '0'점, 즉 '잠기'적인 감정입니다.

그런데 개중에 균형감 넘치는, 즉 매우 말이 되는 감정을 찾았어요. "와, 이건 너무 당연한데?" 그건 '음기'적인 감정이죠? 저는 이를 '균'보다 더한 '균', 즉 극도의 '극'자를 써서 '극균'이라고 지칭합니다. 그리고 '-1'점을 부여합니다. '대칭이 맞는', 즉 여러모로 말이 되는 게 '균'이라면 '매우 대칭이 맞는', 즉 매우 말이 되는 건 '극균'인 거죠. '극'은 '매우'라는 부사로 풀이될 수 있으니까요. 따라서 '극균'은 '음기', 즉 '-1'점입니다. 한편으로 비대칭이 심한, 즉 뭔가 말이 되지 않는 감정을 찾았어요. "어, 이건 잘 모르겠는데?" 그건 '양기'적인 감정이죠? 저는 이를 '비'라고 지칭합니다. 그리고 '+1'점을 부여합니다.

앞으로 다른 표와 비교해보시면 아시겠지만, '균'을 잠기로 놓은 것은 대부분의 다른 표와 상이합니다. 그건 <균비비율>에 따르면 적당히 균형 잡힌, 즉 적당히 말이 되는 감정이 일반적이라서 그렇습니다. 그리고 <균비표>에서는 '-2'점, '+2'점을 상정하지 않았어요. 경험적으로 '-1'부터 '+1'까지면 충분하더라고요. 물론 이는 여러분들이 <감정조

절법〉을 활용하시다가 필요에 따라 변경할 수 있습니다. 이를테면 점수 폭을 더 넓히고 세분화하는 것, 충분히 가능합니다. 참고로 〈감정조절법〉에서 모든 표에 공통되는 사항은 〈얼굴표현법〉과 통합니다.

 여러분의 특정 감정은 〈균비비율〉과 관련해서 어떤 점수를 받을까요? 잠깐만. 여기, (손바닥을 보여준 후에 가슴에 가져대며) 내 마음의 거울! 이제 내 마음의 스크린을 켜고 감정 시뮬레이션을 떠올리며 〈균비비율〉의 맛을 느껴 보시겠습니다.

지금까지 '감정의 〈균비비율〉을 이해하다' 편 말씀드렸습니다. 앞으로는 '감정의 〈소대비율〉을 이해하다' 편 들어가겠습니다.

감정의 <소대(小大)비율>을 이해하다
: 두루 신경을 쓰거나 여기에만 신경을 쓰는

감정의 <소대비율> = <감정형태 제2법칙>: 면적

작을 소(小): 두루 신경을 쓰는 경우(이야기/내용)= 전체 크기가 작은 경우(이미지/형식)
클 대(大): 여기에만 신경을 쓰는 경우(이야기/내용)= 전체 크기가 큰 경우(이미지/형식)

이제, 9강의 세 번째, '감정의 <소대비율>을 이해하다'입니다. 여기서 '소'는 작을 '소' 그리고 '대'는 클 '대'죠? 즉, 전자는 전체 크기가 작은 경우 그리고 후자는 전체 크기가 큰 경우를 지칭합니다. 들어가죠!

<소대(小大)비율>: 두루 신경을 쓰거나 여기에만 신경을 쓰는
= 전체 크기가 작거나 큰

●● <감정형태 제2법칙>: '면적'

음기 (소비 우위)	양기 (대비 우위)
작으니 수줍은 상태	크니 적극적인 상태
집중력과 정확함	파괴력과 화끈함
치밀함과 지속성	솔직함과 직접성
끈기를 지향	열정을 지향
알 수 없음	과장됨

〈소대비율〉은 〈감정형태 제2법칙〉입니다. 이는 '면적'과 관련이 깊죠. 그림에서 왼쪽은 '음기' 그리고 오른쪽은 '양기'! 왼쪽은 작을 '소', 즉 전체 크기가 작은 경우예요. 비유컨대, 전체 마음의 일부분이라 여러 분야에 두루 신경을 쓰는 와중에 종종 주목하는 느낌이군요. 반면에 오른쪽은 클 '대', 즉 전체 크기가 큰 경우예요. 비유컨대, 전체 마음을 꽉 채워서 여기에만 신경을 쓰게 되니 도무지 다른 생각이 비집고 들어오지 못하는 느낌이군요.

그렇다면 전체 크기가 작은 건 두루 신경을 쓰는 경우 그리고 전체 크기가 큰 건 여기에만 신경을 쓰는 경우라고 이미지와 이야기가 만나겠네요. 박스의 내용은 얼굴의 〈소대비율〉과 동일합니다. '예술적인 상상력'을 발휘하면 충분히 이렇게 연상할 법하지요.

이제 〈소대비율〉을 염두에 두고 여러 이미지를 예로 들어 함께 살펴보겠습니다. 본격적인 감정여행, 시작합니다.

Piet Mondrian (1872 – 1944), Tableau No. 2/Composition No. VII, 1913

Piet Mondrian (1872 – 1944), Composition II in Red, Blue, and Yellow, 1929

• 단순화된 네모가 울긋불긋 여럿이 모여 무리를 형성한다. 따라서 조화가 중요하다.

• 5가지 색으로 이루어진 완전한 추상화이다. 도안이 명쾌하니 수월하다. 따라서 화끈하다.

왼쪽은 수평과 수직선으로 단순화된 여러 작은 사각형이 모여 있는 추상화예요. 작가는 원래 구상으로 나무를 그리다가 점점 이를 추상화했어요. 그리고 오른쪽은 같은 작가가 왼쪽을 그리고는 16년 후에 그린 다른 추상화예요. 그야말로 이제는 완전한 추상의 경지에 다다른 형국이네요. 나무가 흔적도 없이 사라졌으니까요. 조형도 훨씬 큼직하게 단순화되었고요.

그렇다면 '소대비'로 볼 경우에는 왼쪽은 '음기' 그리고 오른쪽은 '양기'가 강하네요. 우선, 왼쪽은 자잘한 네모가 웅성웅성 큰 무리를 형성하고 있어요. 색상도 대비가 강하진 않지만 나름 울긋불긋 교차되며 명멸하는군요. 그리다 보면 작업과정 중에 여러 변수가 많겠어요. 반면에 오른쪽은 시원하게 큰 네모가 몇 개 자리 잡고 있어요. 달랑 색상도 5개만 쓰니 물감 섞을 수고를 덜었군요. 도안이 명쾌하니 원래 계획대로 착착 작업이 진

행되겠어요.

이를 마음으로 비유하면 이래요. 우선, <u>왼쪽</u>은 수많은 작은 이야기가 엎치락뒤치락하며 자기 목소리를 내는 마음! 하나하나 다 들어주려면 정말 끝이 없겠네요. 이를테면 대규모 오케스트라가 협연하듯 악기가 참 많아요. 반면에 <u>오른쪽</u>은 독보적인 큰 이야기가 거리낌 없이 자기 목소리를 내는 마음! 마치 '이래도 모르겠어?'라는 것만 같네요. 이를테면 홀로 북 치고 장구 치고 다하니 일인 연극이에요.

여기서 질문! 여러분에게 특정 감정, 즉 [근래 없는 환희]가 있습니다. 왜 갑자기 이런 감정 쓰나미가 왔는지 살펴보자면 이유가 끝도 없나요, 아님 안 봐도 딱 그것 때문인가요?

Paul Klee
(1879 – 1940),
Fish Magic, 1925

Paul Klee (1879 – 1940), Lonely
Flower, 1934

• 다양한 물체들이 화면에 떠다니니 볼 것이 많다. 따라서 부산하다.
• 화면이 꽃 한 송이를 조명하니 하나에 집중한다. 따라서 대범하다.

<u>왼쪽</u>은 물고기 마술이에요. 마치 마술사가 가방에 넣고 다니는 소품인 양, 이것저것 잡다해요. 하나씩 다 해보려면 시간 훅 가겠어요. 그리고 <u>오른쪽</u>은 외로운 꽃 한 송이예요. 다른 말이 필요 없어요. 나 홀로 외로운 주인공이거든요.

그렇다면 '소대비'로 볼 경우에는 <u>왼쪽</u>은 '음기' 그리고 <u>오른쪽</u>은 '양기'가 강하네요. 우선, <u>왼쪽</u>은 여기저기 신경 쓸 데가 많아요. 일을 많이 벌여놓아서 동시에 다 감당해야 하는 형국이거든요. 이게 다 제 업보지요. 반면에 <u>오른쪽</u>은 도무지 다른 데 신경 쓸 여력이 없어요. 여기에만 온 정성을 집중해도 시간이 모자라거든요. 이게 다 제 업보지요.

이를 마음으로 비유하면 이래요. 우선, <u>왼쪽</u>은 여러 일을 동시에 처리하는 부산한 마음! 자칫 계속 이러다가는 정신분열증에 걸릴 지경이에요. 이를테면 뷔페에 맛 들리니 도무지 단품만으로 식사하기에는 성에 안 차는 거죠. 반면에 <u>오른쪽</u>은 오로지 한 가지에 꽂혀 여기에만 집중하는 마음! 자칫 계속 이러다가는 더 이상 집착 증세를 돌이킬 수가 없겠어요. 이를테면 단품에 맛 들리니 뷔페에 가서도 한 음식만 죽어라고 먹는 거죠.

여기서 질문! 여러분에게 특정 감정, 즉 [절절한 아쉬움]이 있습니다. 당장 머릿속에 떠오르는 게 지금 한두 개가 아닌가요, 아님 한두 개인가요?

작자미상, 책가도 (冊架圖),
19 century

• 다시점이 혼재된 풍경이다. 다양한 방향이 어우러지니 여러 현상에 두루 신경을 쓴다. 따라서 내면이 풍부하다.

Meindert Hobbema (1638-1709),
The Avenue at Middelharnis, 1689

• 가로수길의 정면 풍경이다. 방향이 하나로 확실하니 질서 있다. 따라서 목표가 뚜렷하다.

　　위쪽은 조선 후기에 유행한 책가도예요. 그런데 하나하나 뜯어보면 시점이 제각각이니 다시점이 혼재된 풍경이군요. 그리고 아래쪽은 정면에서 가로수길을 바라본 풍경이에요. 그런데 정확하게 원근법이 활용되니 참 교과서적이군요.

　　그렇다면 '소대비'로 볼 경우에는 위쪽은 '음기' 그리고 아래쪽은 '양기'가 강하네요. 우선, 위쪽은 도무지 절대적으로 정해진 한 방향이 없어요. 즉, 같은 사안을 이리저리 다른 식으로 관찰하다 보니 자료가 풍부하고 다양해요. 여러 목소리가 한데 어우러진 거죠. 반면에 아래쪽은 정확하게 고정된 한 방향이 있어요. 이를테면 실제로는 비슷한 크기의 가로수 나무를 시각화의 특정 규범인 일점 소실점으로 줄지어 세우니 앞은 크고 뒤는 작은 등, 이미지 크기가 달라지는 게 당연해요. 즉, 하나의 기준에 의거하여 통일성 있게 자료가 분류되니 한 목소리가 나는 거죠.

　　이를 마음으로 비유하면 이래요. 우선, 위쪽은 여기저기 여러 현상에 모두 관심을 가지는 마음! 즉, 알고 보면 재미난 게 좀 많아요? 다들 한 가닥 하는 주인공들인데. 이를테면 막상 깨물면 안 아픈 손가락이 없다고요. 그런데 손가락, 많아요. 반면에 아래쪽은 하나의 현상에 모든 관심을 몰아주는 마음! 즉, 마침내 천하통일을 이루었어요. 신하들이 쭉 행렬 맞춰 줄지어 섰다고요. 이를테면 삼각대에 고정된 카메라 단안렌즈로 세상을

바라보면 이렇게 보여요. 그리고 이게 맞아요.

여기서 질문! 여러분에게 특정 감정, 즉 [남다른 의욕]이 있습니다. 이를 다중작업에 사용하고 싶으세요, 아니면 온전히 하나에만 집중하고 싶으세요?

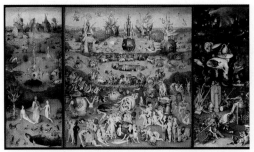

Hieronymus Bosch (1440s−1516), The Garden of Earthly Delights, between 1490 and 1510

• 여러 기독교 서사들이 모였다. 다양한 이야기를 하나에 담으니 풍성하다. 따라서 상대적이다.

Kazimir Malevich (1878−1935), Black Square, 1915

• 흰 바탕에 검은 사각형이다. 하나에만 집중한다. 따라서 절대적이다.

위쪽은 전체로는 기독교 서사를 이야기하지만 형식적으로는 여러 작은 이야기들이 자기 목소리를 내며 공존하는 작품이에요. 즉, 지방분권적이죠. 그리고 아래쪽은 '흰 바탕에 검은 사각형, 끝'이라는 식으로 큰 이야기 하나가 짧고 굵어요. 즉, 중앙집권적이죠.

그렇다면 '소대비'로 볼 경우에는 위쪽은 '음기' 그리고 아래쪽은 '양기'가 강하네요. 우선, 위쪽은 뭐 하나 지워버려도 다른 이야기 전개에 큰 손상이 없을 정도예요. 서로 파편화되어 개별적인 목소리를 내니까요. 하지만 다들 중요한 말인 건 맞죠. 반면에 아래쪽은 검은 사각형을 지워버리면 완전히 다른 작업이에요. 즉, 이야기 자체가 확 바뀌어버려요. 그러니 여기 만족할지 말지 신중하게 결정해야죠.

이를 마음으로 비유하면 이래요. 우선, 위쪽은 많은 생각들이 풍성하게 펼쳐지는 마음! 그래서 고려할 게 참 많아요. 도무지 한 번에 딱 알 수는 없죠. 이를테면 '상대주의'적이에요. 부분들의 관계를 다 고려해야 비로소 전체를 효과적으로 조율할 수 있거든요. 반면에 아래쪽은 올곧은 한 생각이 강하게 뿌리내린 마음! 굳이 딴 생각할 필요 없어요. 맞는 건 맞는 거죠. 이를테면 '절대주의'적이에요. 작가는 실제로 이와 같은 자기 작품을 '절대주의'라고 명명했어요. 이름 잘 지었네요.

여기서 질문! 여러분에게 특정 감정, 즉 [미련한 질투]가 있습니다. 살다 보면 이를 별의별 일에서 다 느끼시나요, 아님 하필 꼭 거기서만 그런가요?

David Teniers the Younger (1610−1690),
The Archduke Leopold William in His Picture Gallery in
Brussels, 1650−1651

• 수집한 미술작품을 구경하는 풍경이다. 여러 작품을 화면에 담으니 우선순위를 선정하기 어렵다. 따라서 신중하다.

Cornelis Norbertus Gysbrechts (1630−1683),
Trompe−l'œil. The Reverse of a Framed Painting,
1668−1672

• 캔버스의 앞면에 뒷면을 그리니 자기주장이 강하다. 따라서 확고하다.

위쪽은 그동안 수집한 많은 미술작품 속에서 마치 기념촬영을 한 듯한 광경이에요. 자신의 미술품 수집을 자랑하는 속내가 뻔히 드러나는 것만 같죠? 물론 당대에 이런 형식의 작품이 유행했어요. 그리고 아래쪽은 유화를 그리는 캔버스 뒷면이 아니고 뒷면을 그린 앞면이에요. 오, 참 개념적인 작품이죠? 이미지를 그리라 했더니 아무도 관심 갖지 않을 법한 뒷면을 그리니 갑자기 여기가 주인공이 되었어요. 그야말로 주변의 중심화네요.

그렇다면 '소대비'로 볼 경우에는 <u>위쪽</u>은 '음기' 그리고 <u>아래쪽</u>은 '양기'가 강하네요. 우선, <u>위쪽</u>은 수집가보고 가장 좋아하는 작품 한 점만 꼽으라면 엄청 주저하겠어요. 즉, 다 소중한 자기 자산이죠. 반면에 <u>아래쪽</u>은 작가 보고 '그동안 그린 작품 중에 어떤 작품이 가장 개인적으로 소중해?'라고 물어보면 어쩌면 자신도 모르게 혹은 정치적인 의도로 일부러 이 작품을 꼽을지도 모르겠어요. 그늘에 조명을 비췄잖아요? 즉, 자기주장이 워낙 강하죠. 호불호도 선명하겠어요.

이를 마음으로 비유하면 이래요. 우선, <u>위쪽</u>은 모두 다 자기 자식같이 소중한 마음! 그야말로 하나하나에 내 소중한 경험의 기억이 아로새겨져 있거든요. 가장 뿌듯한 순간이지요. 이를테면 스스로의 인생을 돌아보는 자서전이에요. 반면에 <u>아래쪽</u>은 뒤통수를 치며 본색을 드러내는 마음! 설사 자신이 인정받는다고 해서 모든 작가가 캔버스 뒷면만을 그릴 일은 아마도 없을 거예요. 하지만 지금 내 주장, 충분히 의미 있어요. 세상에는 음지에서 묵묵히 자신의 소명을 감당하기에 소중히 기억해야만 하는 분들이 참으로 많답니다. 이를테면 '왜 이 그림은 뒤집혀 걸려있지?'라고 하다가도 이게 앞면임을 주지하고는 '아하' 하고 무릎을 치며 깨달음을 얻는 장면이 상상되네요. '그동안 나를 너무 경시했지? 지금은 오로지 나만 생각하는 시간이야'라고 캔버스가 목소리를 높이는 것만 같아요.

여기서 질문! 여러분에게 특정 감정, 즉 [숨겨진 고마움]이 있습니다. 지금 당장 수많은 사례를 나열하고 싶으세요, 아님 오로지 단 하나에 힘을 몰아주고 싶으세요?

Paul Jackson Pollock (1912−1956),
One: Number 31, 1950

• 캔버스를 바닥에 눕혀 물감을 흘리며 수많은 흔적을 쌓았다. 따라서 지속적이다.

Lucio Fontana (1899−1968),
Spatial Concept 'Waiting', 1960

• 칼로 캔버스를 잘랐다. 하나의 획에 집중한다. 따라서 과감하다.

위쪽은 캔버스를 바닥에 눕히고는 천에 붓을 대지 않고 띄운 상태로 이리저리 몸을 움직여 질질 물감이 흐르는 궤적으로 그려진 작품이에요. 그야말로 수많은 몸의 마력이 얽히고설킨 장관이네요. 그리고 아래쪽은 마치 연필 깎는 커터 칼로 단번에 '싹'하고 이만큼 캔버스를 자른 작품이에요. 그야말로 '일획'이 만 획인가요?

그렇다면 '소대비'로 볼 경우에는 위쪽은 '음기' 그리고 아래쪽은 '양기'가 강하네요. 우선, 위쪽은 마치 무당이 굿을 하듯이 수많은 행위의 반복으로 신명나는 판을 벌였네요. 몸짓 하나하나가 다 중요하죠. 반면에 아래쪽은 알싸하게 자를 때의 호흡 하나가 진하게 공명하네요. 저 순간 자체를 주인공으로 만들고자 얼마나 많이 고민했겠어요? 결국에는 몸짓 하나가 중요하죠.

이를 마음으로 비유하면 이래요. 우선, 위쪽은 지속적으로 여러 노력을 경주하며 자신을 가꾸는 마음! 그리고 보니 새로움의 충격과 더불어 역사를 바꾸는 이정표가 되었네요. 이를테면 켜켜이 쌓이며 흘러간 자국이 마치 인생의 나이테 같아요. 반면에 아래쪽은 순식간에 뒤집으며 비로소 자신을 드러내는 마음! 그리고 보니 새로움의 충격과 더불어 역사를 바꾸는 이정표가 되었네요. 이를테면 신세계를 향한 무대 커튼이 드디어 획 열리는 것만 같아요.

여기서 질문! 여러분에게 특정 감정, 즉 [낯선 열망]이 있습니다. 이를 충족하려면 수많은 일들을 해야 하나요, 아님 딱 하나로 족하나요?

김종학 (1937 −),
대혼란(Pandemonium),
2020

Martin Klimas (1971 −),
Exploding Flowers,
2012

• 수많은 꽃들이 널렸다. 주인공이 많으니 균형이 중요하다. 따라서 공명정대하다.

• 꽃을 얼린 후 폭발시키는 장면이다. 즉, 한 송이의 꽃에만 집중한다. 따라서 파괴력이 넘친다.

왼쪽은 수많은 꽃들이 내가 주인공이라며 난리법석을 떠니 말 그대로 대혼란이에요. 솔직히 다들 하나같이 예뻐요. 도대체 누가 주인공이죠? 그리고 오른쪽은 용액에 한 송이 꽃을 얼린 후에 뒤에서 공기총을 쏘아 폭발시키는 장면이에요. 조형적으로는 알싸하니 달콤한데 내용적으로 곱씹어보면 끔찍한 폭력성도 느껴져요. 여하튼 보이는 배우는

오직 하나.

그렇다면 '소대비'로 볼 경우에는 <u>왼쪽</u>은 '음기' 그리고 <u>오른쪽</u>은 '양기'가 강하네요. 우선, <u>왼쪽</u>은 뭐 하나만 고려하면 안 돼요. 모두 다 주인공이거든요. 억지로 하나면 손꼽는다면 그 순간 우주적인 균형감이 '우지끈'하며 깨질 거라고 경고하는 듯해요. 반면에 <u>오른쪽</u>은 뭐 하나가 자꾸 눈에 밟혀요. 사람의 쾌락을 위해 자기 한 몸 희생했나요? 먼지로 화하며 다시금 우주로 돌아가는 인생무상을 보여주나요?

이를 마음으로 비유하면 이래요. 우선, <u>왼쪽</u>은 모두 다 공평하게 존중해주려는 마음! 혹시나 차별적인 시선 보내면 알죠? 이를테면 한 반의 담임선생님이에요. 반면에 <u>오른쪽</u>은 최소한 이 순간만큼은 온전히 하나만을 추모하려는 마음! 혹시나 한눈팔면 알죠? 이를테면 심한 폭우 속 운전중이에요.

여기서 질문! 여러분에게 특정 감정, 즉 [상대에 대한 배려]가 있습니다. 당장 좋게 대해주고 싶은 수많은 사람들이 떠오르나요, 아님 불현듯 오직 한 분이 떠오르나요?

Michelangelo di Lodovico
Buonarroti Simoni (1475−1564),
The Last Judgement,
at the end of the Sistine Chapel
in Vatican City, 1536−1541

• 성당의 벽화들이다. 각기 다른 이야기들이 모이니 조화롭다. 따라서 집단을 중요시한다.

Yayoi Kusama (1929−), Dots Obssesion, 1998

• 땡땡이가 빨간 공간에 가득하다. 하나의 요소에만 집중한다. 따라서 대범하다.

위쪽은 시스틴 성당의 수많은 벽화예요. 구역별로 별의별 장면을 빼곡하게 채워놓았어요. 그야말로 작가가 목 돌아가고 허리 꺾이면서 완성했지요. 그리고 아래쪽은 전시 공간에 수많은 땡땡이가 빼곡하게 들어 찬 작품이에요. 찬찬히 감상하면 예쁘면서도 뭔가 하나에만 딱 집착한 느낌이 드니 불안감도 감돌아요.

그렇다면 '소대비'로 볼 경우에는 위쪽은 '음기' 그리고 아래쪽은 '양기'가 강하네요. 우선, 위쪽은 뭐 하나 중요하지 않은 작품이 없어요. 즉, 우리는 '원팀'이에요. 혼자 튀어서는 공간 전체를 아우르는 일관된 파괴력의 균형감이 깨진다고요. 반면에 아래쪽은 땡땡이가 가장 중요해요. 그야말로 유일한 대표 선수죠. 이를테면 갑자기 하트랑 별, 토끼 등이 나오면 와장창 흥이 깨진다고요.

이를 마음으로 비유하면 이래요. 우선, 위쪽은 수많은 요소가 음정 박자를 맞추며 조화로운 공동체를 실현하는 마음! 그렇다면 이를 조율하는 감독의 역량이 절실하네요. 이를테면 아파트에는 여러 호수가 있는데 뭐 하나 중요하지 않은 인생이 없어요. 함께 어울려 잘 살아야죠. 반면에 아래쪽은 딴 거 다 필요 없고 스스로 자가 증식하며 특정 요소를 키우는 마음! 그렇다면 자기 특기로 청중을 좌지우지하는 배우의 역량이 절실하네요. 이를테면 기타 연주 하나만으로 오케스트라와는 다른 차원의 풍부한 음색을 창출할 수 있어요. 능력자라면 튀게 마련이죠.

여기서 질문! 여러분에게 특정 감정, 즉 [고질적인 집착]이 있습니다. 이를 다양한 통로로 풀고 싶나요, 아님 하나에만 주야장천 주목하고 싶나요?

김수자 (1898 – 1976),
To Breathe A Mirror
Woman, 2006

Diego Koy (1989 –),
Trip Hammer, 1988

• 건물 안에 붙인 반투명 필름이 빛의 산란을 일으키며 무한히 주변을 확장시킨다. 따라서 볼거리가 많다.

• 연필로 그린 인물화이다. 집요하게 사물을 관찰한다. 따라서 열정이 넘친다.

왼쪽은 건물 안 유리벽에 반투명 필름을 붙여 몽환적인 분위기를 연출한 작품이에요. 사방으로 빛이 산란되며 각도에 따라 무지갯빛이 곳곳에서 발산돼요. 여기에 작가의 숨소리도 잔잔하게 울려 퍼지니 그야말로 마음 가는 대로 이곳저곳을 둘러보게 되지요. 그리고 오른쪽은 단색 연필로 극사실적으로 그린 작품이에요. 정규 미술교육을 받지 않은 작가가 얼마나 집요하게 사물을 관찰했는지 감탄을 넘어 숙연해질 정도예요.

그렇다면 '소대비'로 볼 경우에는 왼쪽은 '음기' 그리고 오른쪽은 '양기'가 강하네요. 우선, 왼쪽은 주의를 기울여 주변을 둘러보면 자꾸 볼거리가 드러나요. 불투명하게 칸을 나누는 건물 벽이 주변을 반사하는 거울이 되니 원래는 폐쇄된 공간이 열리고 자가 증식하며 무한히 확장하는 중인 듯해요. 생생한 역사의 현장이군요. 반면에 오른쪽은 재현력이 절정의 경지에 올랐어요. 게다가 그 집요함, 이루 말할 수가 없네요. 설사 기술력이 갖춰져도 강력한 의지가 없으면 결코 여기까지 도달할 수가 없잖아요. 생생한 역사의 현장이군요.

이를 마음으로 비유하면 이래요. 우선, 왼쪽은 사방을 둘러보는 마음! 즉, 호기심이 넘쳐요. 날씨와 시간의 변화 그리고 보는 시야에 따라 변수는 무한대이니까요. 이를테면 산은 하나지만 등산 경험은 다 제각각이에요. 반면에 오른쪽은 당장 보이는 것에 주목하는 마음! 즉, 집중력이 남달라요. 결코 이게 누구나 가능한 것이 아니죠. 이를테면 사람의 한계에 도달한 운동선수의 뼈를 깎는 고통, 존경스럽습니다.

여기서 질문! 여러분에게 특정 감정, 즉 [목표 달성의 소망]이 있습니다. 다양한 상황을 골고루 경험하고 싶으세요, 아니면 뭐 하나를 끝까지 파고 싶으세요?

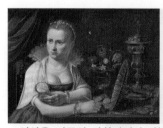

Clara Peeters
(1594 – after 1657),
possibly Self – Portrait,
Seated at a Table with
Precious Objects, 1618

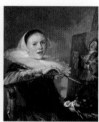

Judith Leyster
(1609 – 1660),
Self – Portrait, 1633

• 인상을 찌푸린 자화상이다. 화면 밖을 응시하는 인물과 정물이 시선을 분산시킨다. 따라서 수동적이다.

• 쾌활한 표정의 자화상이다. 인물의 행위가 정확하게 보인다. 따라서 능동적이다.

왼쪽은 작가의 자화상으로 추정돼요. 그런데 여느 자화상과는 달리 잔뜩 인상을 찌푸렸네요. 눈썹이 낮고 눈에는 힘을 주며 콧대와 광대가 강하고 입은 오므리니 지금 상황이 좀 마음에 들지 않는 기색이 역력해요. 그리고 오른쪽은 작가의 자화상이에요. 그런

데 마치 말을 걸려는 듯 적극적이고 쾌활한 느낌이에요. 앞짱구에 눈은 지긋이 바라보고 콧대가 짧고 코끝이 들리며 입을 여니 주변을 장악하는 듯해요.

그렇다면 '소대비'로 볼 경우에는 <u>왼쪽</u>은 '음기' 그리고 <u>오른쪽</u>은 '양기'가 강하네요. 우선, <u>왼쪽</u>은 화면의 좌측은 초상화 그리고 우측은 정물화라 할 수 있으니 특이해요. 그리고 이리저리 흐트러져 있는 구성이 산만해요. 게다가 무슨 생각을 하는지 고개는 화면 밖을 응시하니 화면 안에 통일성이 결여돼요. 반면에 <u>오른쪽</u>은 화면의 좌측은 작가 그리고 우측은 작가가 그리는 그림이에요. 자신이 하는 일을 정확히 알고 있으며 이를 자랑하려는 듯 화통한 느낌이에요. 지금 자기 생각이 바로 말로 이어지는 거 같죠? 무슨 말을 하려는지 경청해보죠.

이를 마음으로 비유하면 이래요. 우선, <u>왼쪽</u>은 아직 딱히 입장을 결정할 수는 없으나 당장은 불만스러운 게 수많은 생각이 교차하는 마음! 마치 당대에 여성 작가에 대한 성별 불평등이 싫었는지 여느 남성 작가처럼 듬뿍 자기애를 과시하는 대신에 차마 눈을 맞추지 못하고 옆으로 휙 돌리네요. 이를테면 여러 생각에 꿍하며 삐졌어요. 반면에 <u>오른쪽</u>은 딱 입장을 정하고는 적극적으로 다가서는 마음! 아마도 당대의 시대적 분위기상 조성된 '남자는 작가, 여자는 모델'이라는 통상적인 오해를 화통하게 조소하며 '아니거든, 내가 작가거든?'이라는 듯하네요. 이를테면 한 생각에 꽂혀 패기를 보여주며 시선의 주인이 되었어요.

여기서 질문! 여러분에게 특정 감정, 즉 [드러나는 반발]이 있습니다. 여러 가지 생각에 심경이 복잡하세요, 아님 명쾌하니 화끈하세요?

George Condo
(1957 -),
Untitled
(Sir Alfred Chipmunk),
1996

George Condo
(1957 -),
The Trashman,
2008

• 의인화된 얼룩 다람쥐이다. 신경이 곤두섰다. 따라서 세부사항에 집중한다.

• 남성 인물화이다. 눌린 코에 다문 입이라 먹먹하다. 따라서 무언가 절실하다.

<u>왼쪽</u>은 의인화된 얼룩 다람쥐예요. 엄청 얼굴이 작은데 토끼 눈에 볼과 턱이 방방하고 날개처럼 귀를 쫙 펼쳤네요. 즉, 촉이 좋아 정확하고 세세하게 사안을 바라볼 줄 알겠어요. 그리고 <u>오른쪽</u>은 같은 작가가 그린 쓰레기 남자예요. 정수리와 눈썹은 들리고, 코는 주먹코로 눌렸는데, 재갈을 물듯 입은 제대로 막혔어요. 즉, 확실히 눌리며 입막음이 되는 만큼 어마어마한 표출의 기운이 잠재되어 있군요.

그렇다면 '소대비'로 볼 경우에는 <u>왼쪽</u>은 '음기' 그리고 <u>오른쪽</u>은 '양기'가 강하네요. 우선, <u>왼쪽</u>은 산들바람에도 민감하게 반응해요. 바짝 치아를 모으며 마치 '다 적어놓는다'라는 것만 같군요. 즉, 온갖 정보들을 세세하게 받아들여요. 반면에 <u>오른쪽</u>은 산들바람에는 무감각해요. 부득부득 치아를 갈며 마치 '당장 내가 말문만 트여봐라'라는 것만 같군요. 즉, 지금 크고 중요한 게 있어요.

이를 마음으로 비유하면 이래요. 우선, <u>왼쪽</u>은 많은 걸 관찰하는 마음! 즉, 내가 보는 눈이 있고 듣는 귀가 있잖아. 이를테면 밤에 불을 비추는 등대예요. 여기저기 열심히 봐야지요. 반면에 <u>오른쪽</u>은 모든 걸 걸은 마음! 즉, 내가 눈만 제대로 뚫렸잖아. 이를테면 배수진을 쳤어요. 좋건 싫건 여기서 승부를 봐야지요.

여기서 질문! 여러분에게 특정 감정, 즉 [비장한 각오]가 있습니다. 이를 위해 여러 준비를 차근차근 할까요, 아님 한 곳에만 올인(all in)할까요?

<소대(小大)표>: 두루 신경을 쓰거나 여기에만 신경을 쓰는
= 전체 크기가 작거나 큰

●● <감정형태 제2법칙>: '면적'
- <소대비율>: 극소(-2점), 소(-1점), 중(0점), 대(+1점), 극대(+2)

분류	기준	음기			잠기	양기		
		음축	(-2)	(-1)	(0)	(+1)	(+2)	양축
형 (모양形, Shape)	면적 (面積, size)	소 (작을小, small)	극소	소	중	대	극대	대 (클大, big)

지금까지 여러 이미지에 얽힌 감정을 살펴보았습니다. 아무래도 생생한 예가 있으니 훨씬 실감나죠? <소대표> 정리해보겠습니다. 우선, '잠기'는 애매한 경우입니다. 너무 작지도 크지도 않은, 즉 두루 신경을 쓰거나 혹은 여기에만 신경을 쓰는 것도 아닌. 그래서

저는 '잠기'를 '중'이라고 지칭합니다. 주변을 둘러보면 크기 면에서 평범한, 즉 적당히 신경 쓰는 감정, 물론 많습니다. 그럴 때는 굳이 점수화할 필요가 없죠. '잠기'는 '0'점이니까요. 비로소 주연은 특색이 명확할 때 빛을 발하게 마련입니다.

그런데 전반적으로 전체 크기가 비교적 작은, 즉 이 외에도 두루 신경을 쓰게 되는 감정을 찾았어요. "솔직히 중요하긴 해. 그런데 지금 내가 신경 쓸 게 한둘이야?" 그건 '음기'적인 감정이죠? 저는 이를 '소'라고 지칭합니다. 그리고 '−1'점을 부여합니다. 그런데 매우 작은, 즉 동시에 수많은 사안에 매우 신경을 쓰는 감정을 찾았어요. 그렇다면 저는 이를 한 단계 더 나아갔다는 의미에서 '극'을 붙여 '극소'라고 지칭합니다. 그리고 '−2'점을 부여합니다. 한편으로 전체 크기가 비교적 큰, 즉 여기에만 신경을 쓰게 되는 감정을 찾았어요. "이게 너무 중요해서 도무지 딴 생각이 안 나." 그건 '양기'적인 감정이죠? 저는 이를 '대'라고 지칭합니다. 그리고 '+1점'을 부여합니다. 그런데 매우 큰, 즉 오로지 여기에만 매우 신경을 쓰는 감정을 찾았어요. 그렇다면 저는 이를 한 단계 더 나아갔다는 의미에서 '극'을 붙여 '극대'라고 지칭합니다. 그리고 '+2'점을 부여합니다. 이와 같이 〈소대표〉는 〈균비표〉와 달리 잠기를 '중'으로 칭하고 '음기'와 '양기'의 점수 폭을 '−2'에서 '+2'로 넓혔습니다. 경험적으로 그게 맞더라고요.

여러분의 특정 감정은 〈소대비율〉과 관련해서 어떤 점수를 받을까요? (주먹으로 턱을 괴며) 흐음… 이제 내 마음의 스크린을 켜고 감정 시뮬레이션을 떠올리며 〈소대비율〉의 맛을 느껴 보시겠습니다.

지금까지 '감정의 〈소대비율〉을 이해하다' 편 말씀드렸습니다. 이렇게 9강을 마칩니다. 감사합니다.

감정의 <종횡(縱橫)비율>, <천심(淺深)비율>, <원방(圓方)비율>을
이해하여 설명할 수 있다.
예술적 관점에서 감정의 '형태'를 평가할 수 있다.
<ESMD 기법>을 적용할 수 있다.

LESSON

10

감정의 형태 II

01

감정의 <종횡(縱橫)비율>을 이해하다: 홀로 간직하거나 남에게 터놓는

감정의 <종횡비율> = <감정형태 제3법칙>: 비율

세로 종(縱): 홀로 간직하는 경우(이야기/내용) = 세로 폭이 위아래로 긴 경우(이미지/형식)

가로 횡(橫): 남에게 터놓는 경우(이야기/내용)= 가로 폭이 좌우로 넓은 경우(이미지/형식)

안녕하세요, 〈예술적 얼굴과 감정조절〉 10강입니다! 학습목표는 '감정의 '형태'를 평가하다'입니다. 9강에서는 〈감정형태비율〉을 2가지 항목으로 설명하였다면 10강에서는 3가지 항목 그리고 11강에서는 마지막 1가지 항목으로 이를 설명할 것입니다. 그럼 오늘 10강에서는 순서대로 감정의 〈종횡비율〉, 〈천심비율〉 그리고 〈원방비율〉을 이해해 보겠습니다.

우선, 10강의 첫 번째, '감정의 〈종횡비율〉을 이해하다'입니다. 여기서 '종'은 세로 '종' 그리고 '횡'은 가로 '횡'이죠? 즉, 전자는 세로 폭이 위아래로 긴 경우 그리고 후자는 가로 폭이 좌우로 넓은 경우를 지칭합니다. 들어가죠!

<종횡(縱橫)비율>: 홀로 간직하거나 남에게 터놓는
= 세로 폭이 길거나 가로 폭이 넓은

●● <감정형태 제3법칙>: '비율'

음기 (종비 우위)	양기 (횡비 우위)
좁아 신중한 상태	넓어 두루 살피는 상태
단호함과 조심성	유연한 사고와 호기심
의지력과 조신함	창의력과 활달함
신뢰를 지향	모험을 지향
자기 중심적임	책임감이 부족함

〈종횡비율〉은 〈감정형태 제3법칙〉입니다. 이는 '비율'과 관련이 깊죠. 그림에서 왼쪽은 '음기' 그리고 오른쪽은 '양기'! 왼쪽은 세로 '종', 즉 세로 폭이 위아래로 긴 경우예요. 비유컨대, 중간이 나 그리고 주변이 세상이라면 내 안에만 집중하니 나 홀로 간직하려는 느낌이군요. 반면에 오른쪽은 가로 '횡', 즉 가로 폭이 좌우로 넓은 경우예요. 비유컨대, 세상과 끊임없이 소통하니 남에게 터놓으려는 느낌이군요.

그렇다면 세로폭이 긴 건 나 홀로 간직하는 경우 그리고 가로폭이 넓은 건 남에게 터놓는 경우라고 이미지와 이야기가 만나겠네요. 박스의 내용은 얼굴의 〈종횡비율〉과 동일합니다. 이제 〈종횡비율〉을 염두에 두고 여러 이미지를 예로 들어 함께 살펴보겠습니다. 본격적인 감정여행, 시작합니다.

이동엽 (1946-2013),
Untitled, 1988

이동엽 (1946-2013),
Situation B, 1974

• 멈추려는 힘과 밀려는 힘이 공존한다. 따라서 마음이 집중한다.

• 수평선이 아래쪽에 안착하니 정적이다. 따라서 마음이 여유롭다.

왼쪽은 원래 수직선이 굳건히 서 있는데 모종의 외부적인 충격으로 인해 꼭지부터 살짝 비틀리며 밀리는 듯한 추상화예요. 그리고 오른쪽은 같은 작가의 작품으로 수평선이 아래쪽에 잘 안착되어 있는데 딱히 외부적인 충격은 감지되지 않는 듯한 추상화예요.

그렇다면 '종횡비'로 볼 경우에는 왼쪽은 음기' 그리고 오른쪽은 '양기'가 강하네요. 우선, 왼쪽은 밀려는 힘과 멈추려는 힘이 긴장해요. 선의 입장에서 보면 가능한 계속 서 있고 싶어하는 듯하고요. 애초에 가만 놔두면 깔끔하게 직립한 모양을 보여줄 텐데요. 반면에 오른쪽은 선이 살짝 둥둥 떠 있는 듯하지만, 그래도 정적이 흐르는 게 안정적이에

요. 수평적인데다가 아래쪽에 있으니 큰 역풍을 만날 일이 최소화된 걸까요? 그래서 그런지 그야말로 한가롭게 여유를 즐기며 호기를 부리는 듯하네요. 그저 하고 싶은 일 다 해보며 살면 되겠어요.

이를 마음으로 비유하면 이래요. 우선, <u>왼쪽</u>은 심지를 꺾고 싶지 않아 버티는 마음! 즉, 지금 당장 중요한 건 이 시련을 참아내는 거예요. 그리고 애당초 이건 내 탓이 아니에요. 폭력적인 환경이 문제죠. 이를테면 모두 다 숨죽이면 도대체 정의는 누가 보장해주나요? 나부터 힘을 내야죠. 반면에 <u>오른쪽</u>은 마음이 든든하니 이것저것 해보고 싶은 마음! 즉, 지금 당장 시급한 문제는 없어요. 그렇다면 더더욱 자발적인 의지와 책임하에 일을 진행해야죠. 이를테면 모두 다 가만히 있으면 도대체 세상은 누가 움직이나요? 나부터 주변을 돌아봐야죠.

여기서 질문! 여러분에게 특정 감정, 즉 [주어진 책임]이 있습니다. 절대로 넘어갈 수 없는 금기의 선이 떠오르시나요, 아님 다방면으로 주의를 기울여야겠다는 생각이 떠오르시나요?

Dan Flavin
(1933 – 1996),
Untitled, 1976

Dan Flavin
(1933 – 1996),
Untitled – to –
Virginia – Dwan – 2,
1971

• 벽의 모서리에 형광등이 기대어 서있다. 따라서 신뢰를 지향한다.
• 벽의 양 측면에 형광등을 단단히 고정했다. 따라서 호기심이 많다.

<u>왼쪽</u>은 벽의 모서리에 길쭉한 형광등이 기대어 세워져 있는 설치예요. 그런데 벽과 바닥의 지지를 받아 겨우 지탱하는 느낌이죠. 즉, 자칫 건드리면 미끄러질 수도 있겠어요. 여하튼 비치는 색상이 알록달록하니 아름다워요. 그리고 <u>오른쪽</u>은 맞닿는 벽의 양측면을 형광등으로 길게 이어주는 같은 작가의 설치예요. 그런데 양 측면이 단단히 고정되어 있는 듯해요. 즉, 건드리지 않으면 위치가 이동할 일은 없겠어요. 그래서 그런지 마찬가지로 아름다운 빛의 향연이 느껴지긴 하는데 풍기는 기운은 좀 달라 보여요.

그렇다면 '종횡비'로 볼 경우에는 <u>왼쪽</u>은 음기' 그리고 <u>오른쪽</u>은 '양기'가 강하네요. 우선, <u>왼쪽</u>은 굳이 저 자리에 저렇게 서 있고 싶어요. 전시를 위해서는 막상 잘 고정되어 있겠지만 보기에는 좀 위험해 보여요. 한 쪽은 벽이고 나머지 한 쪽은 바닥이라서, 나아

가 수직, 수평이 아닌 대각선으로 기대었기에 각도가 임의적이라서 그럴까요? 하지만 그만큼 자신의 이상은 높아요. 내가 여기 이렇게 서 있고 싶다는데 왜? 반면에 <u>오른쪽</u>은 단단히 양 끝을 고정한 게 딱 티나요. 그렇지 않으면 저렇게 떠 있을 수가 없죠. 즉, 충분히 형광등이 단단하다면 벽돌 격파를 하듯이 그 중간을 치는 만행을 저지르지 않는 한 혹은 지진이 발생하지 않는 한, 오늘도 내일도 그 자리에 있겠죠. 게다가 관객의 눈높이에요. 그러니 더욱 자연스럽게 서성이며 작품을 관람하게 되는군요.

이를 마음으로 비유하면 이래요. 우선, <u>왼쪽</u>은 기왕이면 내 자리에 가만히 있고 싶은 마음! 만약에 슬슬 바닥에서 미끄러지면 정말 비참할 것만 같아요. 그러다 넘어지면 사방이 아수라장이 되겠죠. 그러니 지킬 건 지키자고요. 이를테면 한 곳에 온 신경을 집중하는 명상을 해봐요. 반면에 <u>오른쪽</u>은 나도 모르게 주변을 두리번거리는 마음! 즉, 큰 문제가 없다면 항상 난 이 자리에 있어요. 만약에 문제가 발생한다면 어차피 다들 감내해야지요. 그러니 당장은 든든하게 마음먹고 폭넓은 시야를 갖자고요. 이를테면 내 안의 수많은 작은 아이를 보듬는 명상을 해봐요.

여기서 질문! 여러분에게 특정 감정, 즉 [진실에의 갈망]이 있습니다. 이는 위험을 감내하며 쭉 지켜내는 진실인가요, 아님 사방을 두리번거리며 계속 발견하는 진실인가요?

Frank Stella (1936−),
Study for Stella Getty
Tomb (2nd Version),
1989

Frank Stella (1936−),
Stella Tomlinson
Court Park
(1st Version), 1990

• 가장 안의 직사각형이 수직으로 바닥에 닿아 있고 이를 중심으로 확장했다. 따라서 굳건하다.　• 가장 안의 직선이 수평으로 중간에 떠있고 이를 중심으로 확장했다. 따라서 유연하다.

<u>왼쪽</u>은 가장 안의 직사각형이 수직으로 바닥에 닿아 서 있고 이를 따라 바닥을 제외한 삼방으로 같은 간격의 선을 치며 확장하는 모습 혹은 가장 밖의 직사각형이 바닥을 제외한 삼방으로 같은 간격의 선을 치며 수축하는 모습을 보여주는 추상화예요. 그리고 <u>오른쪽</u>은 가장 안의 직선이 수평으로 중간에 떠있고 이를 따라 사방으로 같은 간격의 선을 치며 확장하는 모습 혹은 가장 밖의 직사각형이 사방으로 같은 간격의 선을 치며 수축하는 모습을 보여주는 추상화예요.

그렇다면 '종횡비'로 볼 경우에는 <u>왼쪽</u>은 '음기' 그리고 <u>오른쪽</u>은 '양기'가 강하네요. 우

선, 왼쪽은 가장 안의 수직 직사각형과 가장 밖의 직사각형이 바닥을 제외한 삼면으로 서로 조응하고 있어요. 즉, 굳건히 서 있는 느낌이에요. 반면에 오른쪽은 가장 안의 직선과 가장 밖의 직사각형이 사방으로 서로 조응하고 있어요. 즉, 편향됨이 없이 골고루 뻗어 나가는 느낌이에요.

이를 마음으로 비유하면 이래요. 우선, 왼쪽은 누가 뭐래도 지킬 건 지키는 마음! 즉, 아무리 영향을 주고받으며 확장하고 수축해도 변치 않는 믿음은 영원해요. 이를테면 믿음의 반석, 즉 신은 영광 받아 합당한 분이에요. 반면에 오른쪽은 기왕이면 골고루 경험해보려는 마음! 즉, 사방으로 확장하고 수축하며 균형 있게 탐구해야 더욱 책임 있는 판단을 내릴 수 있어요. 이를테면 모험의 열정, 즉 죽이 되든 밥이 되든 이것저것 해보는 게 사람이에요.

여기서 질문! 여러분에게 특정 감정, 즉 [신념에 대한 의지]가 있습니다. 결국에는 신념이 나를 나답게 만드나요, 아님 내가 열심히 살다 보면 모종의 신념이 생기나요?

김환기 (1913–1974),
Untitled, 1970

김환기 (1913–1974),
05–IV–71
#200(Universe), 1971

• 점이 행렬 맞춰 가득하다. 따라서 내실을 다진다.

• 양쪽 점이 원을 그리는 이면화이다. 따라서 주변을 살핀다.

왼쪽은 점점이 빼곡하게 행렬 맞춰 채워졌는데 수직이 수평보다 긴 모양의 추상화예요. 그리고 오른쪽은 마치 이면화인 양, 두 개의 모양이 붙은 형국인데, 둘 다 중간 위쪽에서 점점이 빼곡하게 원을 그리며 돌고 아래쪽으로 가며 수평적으로 잠잠해지는 모양의 추상화예요. 그러고 보니 마치 부엉이 눈처럼 두 개의 눈이 좌우로 벌어진 느낌이군요.

그렇다면 '종횡비'로 볼 경우에는 왼쪽은 음기' 그리고 오른쪽은 '양기'가 강하네요. 우선, 왼쪽은 마치 비석인 양 아무 말 없이 굳건하게 서 있는 듯해요. 그래요, 원체가 세상에 비바람 잘 날이 없죠. 그런데 뭘 어쩌겠어요. 묵묵히 묵언 수행을 지속할 뿐. 반면에 오른쪽은 마치 좌우가 반전된 데칼코마니 같아요. 거울반사인가요? 그런데 양쪽이 울긋불긋 색상이 좀 다른 게 인상적이에요. 즉, 왼쪽 눈과 오른쪽 눈이 똑같지 않으니 뭔가

세상을 보는 폭이 넓어 보여요.

이를 마음으로 비유하면 이래요. 우선, 왼쪽은 많은 상념 속에서도 결코 흔들리지 않는 굳건한 마음! 즉, 한 점 한 점 마침표를 찍으며 확신에 확신을 더해요. 이를테면 점하나 주시하며 면벽수행 하는 거죠. 반면에 오른쪽은 많은 상념을 통해 세상을 넓고 깊게 바라보려는 마음! 즉, 한 점 한 점 사방을 두르며 모든 관점을 아울러요. 이를테면 벽전체를 고루 훑어보며 면벽수행 하는 거죠.

여기서 질문! 여러분에게 특정 감정, 즉 [앞날에 대한 불안]이 있습니다. 그럼에도 불구하고 어떤 상황에도 변치 않는 자신이 떠오르세요, 아님 격변하는 세상을 두루 경험하는 자신이 떠오르세요?

윤형근 (1928–2007), Burnt Umber & Ultramarine Blue, 1977

윤형근 (1928–2007), Burnt Umber & Ultramarine Blue, 1978

• 세로로 길게 비집고 올라가니 움츠린다. 따라서 긴장한다.

• 가운데가 넓고 위를 비우니 시야가 트인다. 따라서 당당하다.

왼쪽은 세로가 길쭉한데 중간 부분이 채워지지 않아 마치 레이저 빔처럼 위, 아래로 뻗는 느낌이 나는 추상화예요. 좌우 양대 기둥은 한껏 다가온 느낌이고요. 그런데 아래가 살짝 막혀 있으니 위로 비집고 올라가는 길이 암시되는군요. 그리고 오른쪽은 채워지지 않은 중간 부분이 상대적으로 넓적하니 넉넉한 느낌이 나는 추상화예요. 좌우 양대 기둥은 한껏 벌어진 느낌이고요. 그런데 기둥의 위가 뚫리니 드넓게 확 트인 공간이 암시되는군요.

그렇다면 '종횡비'로 볼 경우에는 왼쪽은 음기' 그리고 오른쪽은 '양기'가 강하네요. 우선, 왼쪽은 바짝 자신을 움츠렸어요. 좁은 인도를 조신하게 일직선으로 걸어가려고요. 까딱 잘못하면 전선을 이탈할 위험이 있잖아요. 반면에 오른쪽은 활짝 어깨를 폈어요. 넓은 인도를 살짝 들썩이며 갈지(之)자로 걸어가려고요. 웬만해선 전선을 이탈할 위험이 없잖아요.

이를 마음으로 비유하면 이래요. 우선, 왼쪽은 정갈하게 자신을 다잡는 마음! 마치 외

나무다리에 천 길 낭떠러지인 양, 한시도 방심하면 안 돼요. 이를테면 꽉 잡아야 하는 동아줄이에요. 반면에 오른쪽은 시원하게 자신을 푸는 마음! 마치 시멘트 다리를 걷는 양, 이곳저곳 주변 풍경을 관찰해요. 이를테면 온 몸을 강타하는 굵직한 폭포수예요.

여기서 질문! 여러분에게 특정 감정, 즉 [혹시나 하는 희망]이 있습니다. 이를 성취하려면 온 정신을 집중해야 할까요, 아님 사방에 관심을 기울여야 할까요?

백남준 (1932 – 2006),
Zen for TV, 1963

백남준 (1932 – 2006),
Zen for TV, 1963

• 양측면의 압력으로 쭉 압축된다. 따라서 여기 집중한다.

• 위아래의 압력으로 쫙 펼쳐진다. 따라서 두루 살핀다.

밑쪽은 시계 방향으로 90도 돌려 수직으로 세운 TV예요. 이를 조작하니 마치 레이저 빔인 듯이 위아래로 일직선이 뻗어요. 그리고 오른쪽은 원래의 디자인대로 수평으로 바닥에 놓은 같은 작가의 TV예요. 이를 조작하니 마치 레이저 빔인 듯이 일직선이 좌우로 뻗어요. 그러고 보니 두 작품에서 TV를 조작하는 방식은 일맥상통하네요. 이를 놓는 방식이 다를 뿐이죠.

그렇다면 '종횡비'로 볼 경우에는 밑쪽은 음기' 그리고 오른쪽은 '양기'가 강하네요. 우선, 밑쪽은 원래는 모니터 사방이 밝았을 것을 고려하면 양측면의 압력을 받으며 중심으로 압축되었어요. 마치 양 손을 합장한 양, 고도의 집중력을 발휘해요. 그래야지만이 아무 무리 없이 하늘과 땅 사이에 전파가 송수신 될 듯이. 반면에 오른쪽은 원래는 모니터 사방이 밝았을 것을 고려하면 위아래의 압력을 받으며 중심으로 압축되었어요. 마치 실눈을 뜬 양, 그윽하게 주변을 바라봐요. 그래야지만이 찬찬히 세상을 음미하며 뭐 하나 놓치지 않을 듯이.

이를 마음으로 비유하면 이래요. 우선, 밑쪽은 정갈하게 중심을 잡는 마음! 그러면 비로소 공경하게 되거든요. 이를테면 너머의 세계를 암시하는 문틈 사이로 비치는 빛을 말이에요. 반면에 오른쪽은 정갈하게 사방을 보는 마음! 그러면 비로소 즐기게 되거든요. 이를테면 우리의 세계를 밝혀줄 태양이 떠오르는 지평선을 말이에요.

여기서 질문! 여러분에게 특정 감정, 즉 [후회없는 상처]가 있습니다. 이는 한시도 스

스로 흔들림이 없었기 때문인가요, 아님 좌충우돌, 사방을 휘저어봤기 때문인가요.

백남준 (1932-2006),
TV Buddha, 1974

백남준 (1932-2006),
M200 / Video Wall,
1991

• TV에 나오는 자기 모습을 바라본다. 따라서 자 • 여러 이미지들이 빠르게 명멸한다. 따라서 사방
신에게 집중한다. 으로 부산하다.

 왼쪽은 실시간으로 TV에서 자신이 방영되는 모습을 지긋이 바라보는 불교 부처님이
에요. 요즘 식으로 하면 마치 SNS 일인 방송작가로서 오롯이 자기 영상에 집중하는 감독
과도 같아요. 그리고 오른쪽은 알록달록 다양한 영상이 숨가쁘게 명멸하는 같은 작가의
다채널 영상 설치에요. 마치 세상은 그야말로 천태만상이라고 증거하는 생생한 현상과도
같아요.

 그렇다면 '종횡비'로 볼 경우에는 왼쪽은 음기' 그리고 오른쪽은 '양기'가 강하네요. 우
선, 왼쪽은 그저 자신만을 바라보며 집중하고 명상해요. 아마도 지금 모든 생각을 비우
는 중이거나 아니면 수많은 생각을 채우는 중이겠죠. 그러나 분명한 건, 자기 중심 하나
는 확실하게 잡는다는 거예요. 반면에 오른쪽은 세상에 볼거리가 너무 많아요. 내 눈 돌
아가는 속도보다 빠르니 어차피 일일이 다 볼 수도 없어요. 그래도 관심 가는 여러 이미
지들을 가능한 많이 눈에 넣어야죠.

 이를 마음으로 비유하면 이래요. 우선, 왼쪽은 스스로에게 주목하는 마음! 즉, 나 아
니면 그 누구도 진정으로 나를 이해하지 못해요. 이를테면 부모님이 기대하는 나는 내
가 아니에요. 반면에 오른쪽은 세상에 관심 갖는 마음! 즉, 세상 산해진미를 맛보지 않
으면 어차피 알 수가 없어요. 이를테면 부모님이 보여주는 세상은 내가 보는 세상이 아
니에요.

 여기서 질문! 여러분에게 특정 감정, 즉 [깨달음의 욕구]가 있습니다. 지금 당장 내 방
으로 고이 들어갈까요, 아님 길거리로 쏟아져 나갈까요?

Frederic Edwin Church (1826－1900),
El Khasné, Petra, 1874

• 건물 입구가 절벽 사이로 환하니 시야가 딱 모인다. 따라서 확고하다.

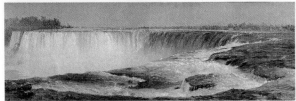

Frederic Edwin Church (1826－1900),
Horseshoe Falls, 1856－1857

• 위에서 바라보는 폭포 풍경으로 시야가 확 트인다. 따라서 여유롭다.

위쪽은 절벽과 절벽 사이로 환하게 빛을 받는 건물 입구가 마침내 그 모습을 드러내는 혹은 점점 멀어지는 풍경이에요. 그리고 보니 이를 목도하는 이는 감상에 젖은 채로 가만히 배 안에 있을 것만 같군요. 그리고 아래쪽은 폭포 위에서 바라보니 장애물 하나 없이 사방으로 시야가 확 트인 풍경이에요. 그리고 보니 이를 목도하는 이는 감탄을 연발하며 이곳저곳을 서성일 것만 같군요.

그렇다면 '종횡비'로 볼 경우에는 위쪽은 음기' 그리고 아래쪽은 '양기'가 강하네요. 우선, 위쪽은 너머의 세계를 가만히 목도해요. 마치 좌청룡 우백호처럼 양측면으로 절벽이 호위하며 벗어나지 못하게 담을 치니 나와 흰 건물 사이의 중심선이 더욱 강조되네요. 반면에 아래쪽은 멋진 신세계가 따로 없어요. 눈앞의 광경이 너무도 멋지니 도무지 어디 한 군데에만 눈이 머무를 겨를이 없어요.

이를 마음으로 비유하면 이래요. 우선, 위쪽은 목적과 방향이 확실한 마음! 즉, 지금 가는 혹은 언젠가는 돌아올 곳을 절절히 바라봐요. 이를테면 내 마음의 고향이에요. 반면에 아래쪽은 주변을 열심히 관찰하는 마음! 즉, 영원히 여기에만 머무를 수는 없기에 시간이 가는 게 못내 아쉬워요. 이를테면 내 인생 최고의 여행이에요.

여기서 질문! 여러분에게 특정 감정, 즉 [휴식에의 기대]가 있습니다. 집에 돌아가 발

뻗고 푹 쉬고 싶나요, 아님 어딘가로 훌쩍 떠나 즐기고 싶나요?

Thomas Cole (1801 – 1848), Falls of Kaaterskill, 1826

• 수직적이며 사방이 뚜렷하다. 따라서 자기주장이 강하다.

Thomas Cole (1801 – 1848),
Mount Etna from Taormina, 1843

• 수평적이며 멀리 몽환적이다. 따라서 여러 의견에 열려 있다.

위쪽은 폭포가 있는 풍경이에요. 구도가 수직적이고 상대적으로 풍경이 가까우니 물길이 뚜렷해보여요. 그리고 아래쪽은 멀리 눈 덮인 화산이 보이는 풍경이에요. 구도가 수평적이고 상대적으로 풍경이 머니 사방을 둘러보게 돼요.

그렇다면 '종횡비'로 볼 경우에는 위쪽은 음기' 그리고 아래쪽은 '양기'가 강하네요. 우선, 위쪽은 근경, 중경, 원경이 상대적으로 가까워 평면적이며 물길이 이를 관통하니 시선의 흐름이 명확해요. 게다가 양 옆이 어둡고 그늘지니 중심축으로 시선이 집중돼요. 바라볼 게 확실한 거죠. 반면에 아래쪽은 근경, 중경, 원경이 상대적으로 멀어 입체적이며 안개가 자욱하니 시선의 흐름이 모호해요. 게다가 근경에 문이 여러 개라 여기저기 둘러보게 돼요. 바라볼 게 산발적인 거죠.

이를 마음으로 비유하면 이래요. 우선, 위쪽은 하나의 길에 주목하는 마음! 즉, 내 신념이 중요해요. 이를테면 확실한 등산길을 선택해요. 반면에 아래쪽은 미지의 세계를 탐

험하는 마음! 즉, 세상을 경험하는 게 중요해요. 이를테면 여러 등산길을 시도해요.

여기서 질문! 여러분에게 특정 감정, 즉 [보상의 욕구]가 있습니다. 내가 바라는 방식이 딱 있나요? 아님 이모저모로 이를 알아가고 싶나요?

El Greco (1541–1614),
Christ on a Cross, 1610

• 저 위를 바라보며 쭉 늘어난다. 따라서 비장하다.

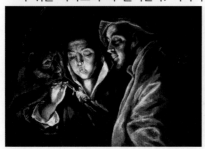

El Greco (1541–1614), a Boy Lighting a Candle in the
Company of an Ape and a Fool, 1577–1579

• 당장 앞을 바라보며 관심을 기울인다. 따라서 활기차다.

위쪽은 십자가에 매달리신 기독교 예수님이에요. 온 우주가 심각한 상황임을 감지한 듯이 위아래가 쭉 길어지며 하늘이 요동치는 정국이에요. 그리고 아래쪽은 촛불을 붙이는 소년인데 옆에는 원숭이와 친구가 함께 궁금해하고 있어요. 가만히 주변이 고요하니 모두 다 숨죽이는 찰나에요.

그렇다면 '종횡비'로 볼 경우에는 위쪽은 음기' 그리고 아래쪽은 '양기'가 강하네요. 우선, 위쪽은 화면의 중심축을 형성하는 예수님이 길어지며 마치 하늘로 빨려 올라갈 것만 같아요. 죽음과도 맞바꿀 수 없는 게 바로 믿음이죠. 뭐, 어쩌겠어요? 반면에 아래쪽은 다들 호기심에 가득 차 있어요. 이는 세상을 초월하는 고상한 믿음이라기보다는 세상일에 대한 애정 어린 관심의 발로예요. 인생의 원동력은 일상의 즐거움이죠. 뭐, 어쩌겠어요?

이를 마음으로 비유하면 이래요. 우선, 위쪽은 대쪽 같은 절개의 비장한 마음! 즉, 이제

는 절체절명의 기로에 섰어요. 이를테면 내 안에 우선순위가 확실해요. 그러니 종종 순위에 변동이 있을지도 모른다는 기대는 애당초 하질 마세요. 반면에 <u>아래쪽</u>은 소소한 세상일을 사랑하는 마음! 즉, 성공하면 즐겁고 실패하면 아쉬워요. 이를테면 사방으로 호기심이 충만해요. 그러니 갑자기 뭐 하나에 꽂히면 만사 제쳐 놓고 먼저 그걸 해봐야죠.

여기서 질문! 여러분에게 특정 감정, 즉 [성공에의 기대]가 있습니다. 내 안에 100% 집중해야 할까요, 아님 세상 돌아가는 걸 잘 관찰해야 할까요?

Francis Bacon
(1909 – 1992),
Study after Velazquez's
Portrait of Pope
Innocent X, 1930

Francis Bacon
(1909 – 1992),
Self – Portrait, 1969

• 앉은 채로 절규하며 수직으로 늘어난다. 따라서 수동적이다.
• 얼굴이 뒤틀리며 사방으로 튀어나온다. 따라서 적극적이다.

<u>왼쪽</u>은 무언가에 소스라치게 놀랐는지 고통스러워하는 교황의 모습이에요. 마치 감옥인 양, 얼굴뿐만 아니라 주변에 수직으로 박박 밑줄이 쳐졌군요. 그리고 <u>오른쪽</u>은 같은 작가의 작품으로 자화상이에요. 마치 지점토로 된 두상을 이리저리 주먹으로 친 듯한 느낌이군요.

그렇다면 '종횡비'로 볼 경우에는 <u>왼쪽은 음기</u>' 그리고 <u>오른쪽</u>은 '양기'가 강하네요. 우선, <u>왼쪽</u>은 화면 전체가 수직적이며 얼굴도 따라 길어지니 다분히 심각해 보여요. 이제는 더 이상 참을 수가 없어 경기를 일으키나요? 분명한 건 자기 자리를 이탈할 생각은 추호도 없어 보여요. 즉, 기준이 분명한 거죠. 반면에 <u>오른쪽</u>은 이리저리 얼굴이 뒤틀렸는데 눈은 우측을 보고 눈 사이도 넓으니 관심을 끊을 길이 없어요. 도무지 모종의 중독에서 헤어 나오질 못하나요? 분명한 건 얼굴이 만신창이가 되건 말건 계속 어딘가에 관심을 가질 듯해요. 즉, 기호가 분명한 거죠.

이를 마음으로 비유하면 이래요. 우선, <u>왼쪽</u>은 가진 걸 지키려고 절규하는 마음! 즉, 너무 힘들지만 그렇다고 내 인생까지 맞바꿀 순 없잖아요? 이를테면 정말 사지가 절단날 듯한 끔찍한 고문이에요. 하지만 그뿐이에요. 반면에 <u>오른쪽</u>은 가지지 못한 걸 얻으

려고 감내하는 마음! 즉, 고행길이지만 그렇다고 편한 길만 걸을 순 없잖아요? 이를테면 정말 피 터지는 난상토론이에요. 하지만 알건 알아야지요.

여기서 질문! 여러분에게 특정 감정, 즉 [내 인생의 소중함]이 있습니다. 내 신념을 결코 저버리지 않겠어요, 아님 세상 속으로 파고들겠어요?

<종횡(縱橫)표>: 홀로 간직하거나 남에게 터놓는
= 세로 폭이 길거나 가로 폭이 넓은

●● <감정형태 제3법칙>: '비율'
 - <종횡비율>: 극종(-2점), 종(-1점), 중(0점), 횡(+1점), 극횡(+2)

분류	기준	음기			잠기	양기		
		음축	(-2)	(-1)	(0)	(+1)	(+2)	양축
형 (모양形, Shape)	비율 (比率, proportion)	종 (세로縱, lengthy)	극종	종	중	횡	극횡	횡 (가로橫, wide)

지금까지 여러 이미지에 얽힌 감정을 살펴보았습니다. 아무래도 생생한 예가 있으니 훨씬 실감나죠? <종횡표> 정리해보겠습니다. 우선, '잠기'는 애매한 경우입니다. 너무 길지도 넓지도 않은, 즉 나 홀로 간직하거나 혹은 남에게 터놓은 것도 아닌. 그래서 저는 잠기를 '중'이라고 지칭합니다. 주변을 둘러보면 세로 폭이 길지도, 가로 폭이 넓지도 않은, 즉 적당히 간직하거나 소통하는 감정, 물론 많습니다.

그런데 세로 폭이 위아래로 긴, 즉 남몰래 나 홀로 간직하는 감정을 찾았어요. "굳이 이걸 내가 왜 말해? 완전 비밀!" 그건 음기적인 감정이죠? 저는 이를 '종'이라고 지칭합니다. 그리고 '-1'점을 부여합니다. 그런데 이게 더 심해지면 '극'을 붙여 '극종'이라고 지칭합니다. 그리고 '-2'점을 부여합니다. 한편으로 가로 폭이 좌우로 넓은, 즉, 가능하면 남에게 터놓은 감정을 찾았어요. "당장 이런 건 공유해야 돼. 그런데 누구한테 먼저?" 그건 양기적인 감정이죠? 저는 이를 '횡'이라고 지칭합니다. 그리고 '+1점'을 부여합니다. 그런데 이게 더 심해지면 '극'을 붙여 '극횡'이라고 지칭합니다. 그리고 '+2'점을 부여합니다. 참고로 '감정형태' 6가지 중에 맨 처음의 <균비비율>을 제외하고는 잠기를 '중'으로 명명하는 것과 '극'을 사용하는 방식은 모두 공통적입니다.

자, 여러분의 특정 감정은 <종횡비율>과 관련해서 어떤 점수를 받을까요? (눈을 감고 양

팔을 벌려 손가락을 모으며) 오옴… 이제 내 마음의 스크린을 켜고 감정 시뮬레이션을 떠올리며 〈종횡비율〉의 맛을 느껴 보시겠습니다.

지금까지 '감정의 〈종횡비율〉을 이해하다' 편 말씀드렸습니다. 앞으로는 '감정의 〈천심비율〉을 이해하다' 편 들어가겠습니다.

02 감정의 <천심(淺深)비율>을 이해하다
: 나라서 그럴 법하거나 누구라도 그럴 듯한

감정의 <천심비율> = <감정형태 제4법칙>: 심도

얕을 천(淺): 나라서 그럴 법한 경우(이야기/내용)= 깊이 폭이 앞뒤로 얕은 경우(이미지/형식)
깊을 심(深): 누구라도 그럴 듯한 경우(이야기/내용)= 깊이 폭이 앞뒤로 깊은 경우(이미지/형식)

이제, 10강의 두 번째, '감정의 <천심비율>을 이해하다'입니다. 여기서 '천'은 얕을 '천' 그리고 '심'은 깊을 '심'이죠? 즉, 전자는 깊이 폭이 앞뒤로 얕은 경우 그리고 후자는 깊이 폭이 앞뒤로 깊은 경우를 지칭합니다. 들어가죠!

<천심(淺深)비율>: 나라서 그럴 법하거나 누구라도 그럴 듯한
= 깊이 폭이 얕거나 깊은

●● <감정형태 제4법칙>: '심도'

'음기' ('천비' 우위)	'양기' ('심비' 우위)
얕아 단호한 상태	깊어 입체적인 상태
확고함과 우직함	감수성과 사교성
진정성과 결단력	접근성과 융통성
보수를 지향	진보를 지향
고집이 강함	주책 맞음

〈천심비율〉은 〈감정형태 제4법칙〉입니다. 이는 '심도'와 관련이 깊죠. 그림에서 왼쪽은 '음기' 그리고 오른쪽은 '양기'! 왼쪽은 얕을 '천', 즉 깊이 폭이 앞뒤로 얕은 경우예요. 비유컨대, 납작하게 도시락이 눌렸지만 맛있게 먹는다면 내가 만들어서, 즉 나라서 그럴 법한 느낌이군요. 반면에 오른쪽은 깊을 '심', 즉 깊이 폭이 앞뒤로 깊은 경우예요. 비유컨대, 도시락이 잘 보전되어 입체감이 살아있다면 누구에게나 판매 가능한, 즉 누구라도 그럴 법한 느낌이군요.

그렇다면 깊이 폭이 얕은 건 나라서 그럴 법한 경우 그리고 깊이 폭이 깊은 건 누구라도 그럴듯한 경우라고 이미지와 이야기가 만나겠네요. 박스의 내용은 얼굴의 〈천심비율〉과 동일합니다.

이제 〈천심비율〉을 염두에 두고 여러 이미지를 예로 들어 함께 살펴보겠습니다. 본격적인 감정여행, 시작합니다.

Victor Vasarely
(1906－1997), Vasarely
Planetary Folklore
Participations No. 1, 1969

Victor Vasarely
(1906－1997), Kezdi－Ga,
1970

• 작은 정사각형이 가지런히 배열되니 평면적이다.
따라서 조화롭다.

• 가운데가 왜곡되니 착시효과가 드러난다. 따라서
개성이 강하다.

왼쪽은 큰 정사각형 안에 작은 정사각형이 가지런히 행렬 맞춰 배열되고 그 안에 정사각형 혹은 정원이 채워져 있어요. 게다가 울긋불긋 색상은 다채로우니 전체적인 형태가 평면적인 느낌이에요. 그리고 오른쪽은 같은 작가의 작품으로 우선은 행렬 맞춰 평면을 만들었지만, 중간이 앞으로 확 돌출된 착시효과를 주고자 크게 이를 왜곡했네요. 게다가, 색상은 유사색으로 통일되니 전체적인 형태가 입체적인 느낌이에요.

그렇다면 '천심비'로 볼 경우에는 왼쪽은 '음기' 그리고 오른쪽은 '양기'가 강하네요. 우선, 왼쪽은 비슷비슷한 크기의 형태가 알록달록한 색상을 띠니 조형적인 힘이 균등하게 배분되는군요. 즉, 조형적으로 다들 공통적이니 평평한 구조가 형성되요. 반면에 오른쪽은 형태의 크기가 다양한데 볼록하게 튀어나오는 효과를 위해 통일감 있게 순차적으로 배열되고, 더불어 제한적으로 색상을 활용하니 전체 형태가 더욱 강조되어 제대로 한 곳에 힘을 실어주는군요. 즉, 뭐 하나로 쏠리니 입체적인 구조가 형성되요.

이를 마음으로 비유하면 이래요. 우선, 왼쪽은 가능한 나 홀로 튀지 않는 마음! 즉, 모두 주인공이듯이 다 소중한 자산이에요. 너나할 것 없이 자기 역할에 충실하며 조직을 중시하니 다들 성실하고 책임감도 강하다고요. 반면에 오른쪽은 누구나 원하듯이 확실히 튀는 마음! 즉, 중간이 제일 크듯이 어차피 특성화되어야 해요. 이를테면 다양한 분야를 두루 섭렵한 팔방미인보다는 특정 분야에 도통한 전문가가 필요해요. 기왕이면 내가 그렇게 될게요.

여기서 질문! 여러분에게 특정 감정, 즉 [성공에 대한 열망]이 있습니다. 우리 조직과 함께 성장하고 싶나요, 아님 한 개인으로서 내가 튀고 싶나요?

Murakami Takashi (1962−), Takashi Murakami, The Future will Be Full of Smile!, For Sure! 2020

Murakami Takashi (1962−), Flower Ball(3D), 2002

• 비슷한 크기의 꽃들이 빼곡하다. 따라서 질서를 중시한다.

• 불쑥 가운데가 확대되니 입체적이다. 따라서 자신을 드러낸다.

왼쪽은 웃는 꽃들이 빼곡히 들이 찼는데 서로서로 크기의 변화는 있지만, 형태는 대동소이해요. 그리고 오른쪽은 웃는 꽃들이 빼곡히 들이 찼는데 보는 방향으로 중간이 솟는 착시효과를 위해 형태가 왜곡되었어요.

그렇다면 '천심비'로 볼 경우에는 왼쪽은 '음기' 그리고 오른쪽은 '양기'가 강하네요. 우선, 왼쪽은 웃는 꽃들이 전면을 메우고 균일하게 구역별로 채워진 색채가 울긋불긋하니 다분히 평면적이에요. 그런데 다들 크기의 변화가 있고 이리저리 겹치는 게 살짝 출렁거림도 감지돼요. 하지만 모두 다 납작하니 마치 벽에 스티커를 빤빤히 붙인 듯이 전체적으로는 붙은 느낌이에요. 반면에 오른쪽은 웃는 꽃들이 전면을 메우는데 구조적으로 주변부의 사각 평면과 중심부의 원형 입체로 이분화되었어요. 주변은 왼쪽과 마찬가지 이유로 전체적으로 붙은 느낌을 주지만, 중심은 마치 돋보기를 비춘 듯이 확 튀어나와요. 중심이 한 목소리를 내고 주변에서 반발하지 않으니 그야말로 주목받는 주인공이에요.

이를 마음으로 비유하면 이래요. 우선, 왼쪽은 집단주의적인 질서를 따르는 마음! 즉, 조직의 안정감이 우선이에요. 그러려면 나도 중간만 가야죠. 이를테면 주변과 동화되는

위장술이에요. 숨고 싶은 나인가요? 반면에 <u>오른쪽</u>은 개인주의적인 특성을 추구하는 마음! 즉, 자기 자존감이 우선이에요. 그러려면 내가 드러나야죠. 이를테면 무대에서 주목받는 분장술이에요. 누구나 튀고 싶죠.

여기서 질문! 여러분에게 특정 감정, 즉 [사회적 갈망]이 있습니다. 묻혀서 함께 가고 싶나요, 아님 주목받고 싶나요?

Claude Monet (1840 – 1926), Poppy Field in a Hollow near Giverny, 1885

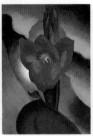

Georgia O'Keeffe (1887 – 1986), Red Canna, 1919

• 수많은 꽃들이 골고루 무리를 이룬다. 따라서 집단을 중시한다.
• 꽃 한 송이가 나 홀로 시선을 받는다. 따라서 개인을 중시한다.

<u>왼쪽</u>은 수많은 꽃들이 무리를 이루고는 그 자태를 뽐내요. 그리고 <u>오른쪽</u>은 꽃 한 송이가 나 홀로 주인공으로 그 자태를 뽐내요.

그렇다면 '천심비'로 볼 경우에는 <u>왼쪽</u>은 '음기' 그리고 <u>오른쪽</u>은 '양기'가 강하네요. 우선, <u>왼쪽</u>은 무대 위 조명을 조직 전체가 골고루 받아요. 키가 고만고만한 데다가 멀리서 넓게 조망하니 땅에 안착된 평면적인 느낌이군요. 반면에 <u>오른쪽</u>은 무대 위 조명을 나 홀로 받아요. 마치 얼굴을 클로즈업해서 찍은 사진처럼 전면에 꽃 한 송이가 큼지막하고 배경은 생략되니 울퉁불퉁 입체적인 느낌이군요.

이를 마음으로 비유하면 이래요. 우선, <u>왼쪽</u>은 스스로 내 목소리를 죽이는 마음! 즉, 마치 군대인 양, 함께 보조를 맞춰야 해요. 평상시 조직의 분위기를 잘 파악해야죠. 너무 나 홀로 말이 많으면 안 돼요. 이를테면 싱글 가수 한 명이 아니라 그룹이에요. 반면에 <u>오른쪽</u>은 남들처럼 내 목소리를 살리는 마음! 즉, 마치 일인 기업인 양, 자기 발로 다 뛰어야 해요. 평상시 적극적으로 사회생활을 해야죠. 너무 말없이 꿍하면 안 돼요. 이를테면 그룹 가수가 아니라 싱글 한 명이에요.

여기서 질문! 여러분에게 특정 감정, 즉 [사회생활의 압박]이 있습니다. 남들은 안 그러는데 자꾸 나 홀로 나서면 눈치가 보이나요, 아님 다들 그러는 마당에 나만 나서지 않으면 불안한가요?

Herbert Badham
(1899 – 1961),
The Night Bus,
1933

Edgar Degas
(1834 – 1917),
Rehearsal of
the Scene, 1872

• 삶에 지친 사람들이 버스에 가득하다. • 분주하게 발레리나가 공연 연습을 한다. 따라서 적극적
따라서 방어적이다. 이다.

　왼쪽은 그날의 피로에 지친 사람들이 잔뜩 승차한 저녁 버스 광경이에요. 다들 묵묵히 말이 없어요. 그리고 오른쪽은 공연을 위해 분주하게 연습중인 광경이에요. 다들 열심히 움직여요.

　그렇다면 '천심비'로 볼 경우에는 왼쪽은 '음기' 그리고 오른쪽은 '양기'가 강하네요. 우선, 왼쪽은 힘을 아끼며 매사에 소극적이에요. 즉, 더 이상 기운을 쏟기보다는 이젠 그냥 가만히 쉬고 싶어요. 제발 날 좀 보지 마세요. 반면에 오른쪽은 구슬땀을 흘리며 매사에 적극적이에요. 즉, 조금이라도 더 노력해서 좋은 모습을 보여주고 싶어요. 제발 날 좀 바라보세요.

　이를 마음으로 비유하면 이래요. 우선, 왼쪽은 스스로 가만히 드러내지 않는 마음! 즉, 내게 신경 쓰지 마세요. 지금은 집으로 들어갈 시간. 이를테면 발걸음이 무거운 퇴근길이에요. 나 여기 없어요. 반면에 오른쪽은 남들처럼 틈만 나면 드러내는 마음! 즉, 내게 신경 쓰세요. 지금은 일하러 나갈 시간. 이를테면 발걸음이 가벼운 출근길이에요. 나 여기 있어요.

　여기서 질문! 여러분에게 특정 감정, 즉 [대화의 즐거움]이 있습니다. 지금은 나부터 가만히 있는 게 남는 건가요, 아님 남들처럼 한껏 떠드는 게 남는 건가요?

René Magritte
(1898–1967),
Golconda
(Golconde),
1953

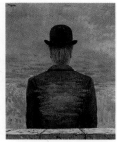

René Magritte
(1898–1967),
The Poet
Recompensed,
1956

• 비처럼 쏟아지는 사람들이 각자 고립되어 있다. 따라서 정적이다.

• 풍경의 붉은 노을이 인물 속에서도 뭉클거린다. 따라서 동적이다.

<u>왼쪽</u>은 마치 자가 복제된 듯한 수많은 사람이 비처럼 쏟아져 내리거나 정지된 풍경인 양 둥둥 떠 있어요. 그리고 <u>오른쪽</u>은 붉은 노을이 비치는 풍경을 바라보는 사람의 마음도 붉게 노을졌어요.

그렇다면 '천심비'로 볼 경우에는 <u>왼쪽</u>은 '음기' 그리고 <u>오른쪽</u>은 '양기'가 강하네요. 우선, <u>왼쪽</u>은 사람들이 무덤덤하고 고립되니 차갑고 정적으로 보여요. 마치 저대로 화석화되어 계속 가만히 있을 것만 같군요. 반면에 <u>오른쪽</u>은 얼굴이 보이지는 않지만 한편으론 뜨거운 마음이 드러나니 따뜻하고 동적으로 보여요. 영원히 타오르는 열정은 아닐지라도 중요한 건, 지금 당장 타오르고 있잖아요.

이를 마음으로 비유하면 이래요. 우선, <u>왼쪽</u>은 동결되고 고립된 마음! 즉, 우리 그냥 각자의 자리에서 사회적 거리두기를 하면서 자기 할 일 알아서 해요. 굳이 관계 맺을 필요 없답니다. 그야말로 옷깃이라도 스치면 알죠? 주의하세요. 이를테면 영향 받기 싫어요. 반면에 <u>오른쪽</u>은 변화무쌍하게 관계 맺는 마음! 즉, 내 마음이 이렇게 뜨거운데 누구에게 이 속을 터놓을까요? 알고 보면, 세상이 타오르는 게 문제가 아니에요. 내가 타오르는 게 문제죠. 그러니 내 마음의 불씨 맛볼 사람, 손! 주목하세요. 이를테면 영향 주고 싶어요.

여기서 질문! 여러분에게 특정 감정, 즉 [관계에 대한 기대]가 있습니다. 확실히 남들로부터 선 긋기를 하고 싶나요, 아님, 남들과 섞이고 싶나요?

Ellsworth Kelly (1923−2015), Red Yellow Blue, 1990

Anish Kapoor (1938−), Sophia, 2003

• 수직, 수평의 파랑, 노랑, 빨강이 하나의 정사각 형을 구성한다. 따라서 군더더기가 없다.

• 세워진 대리석의 가운데가 깊이 함몰되니 속이 궁금하다. 따라서 여지를 남긴다.

왼쪽은 정사각형의 가로를 1/3로 나누어 생성된 세로가 긴 직사각형 세 개에 왼쪽부터 오른쪽으로 파랑, 노랑, 빨강이 채워져 있어요. 조형적으로 그게 다예요. 그리고 오른쪽은 거대한 비석인 양 대리석이 세워져 있는데, 중간 부위가 마치 배꼽처럼 안으로 쑥 함몰되니 그야말로 깊은 그림자가 생겼어요. 게다가 그 표면에 아로새겨진 선적 문양도 자연스럽고 유려하니 얼핏 보면 단순한 구조지만 찬찬히 살펴보면 나름 볼 거리가 많아요.

그렇다면 '천심비'로 볼 경우에는 왼쪽은 '음기' 그리고 오른쪽은 '양기'가 강하네요. 우선, 왼쪽은 입체감이 제거된 매우 납작한 평면이에요. 게다가 세 개의 수직 직사각형이 정확히 같은 면적이니 수직성과 반복성을 제외하면 별다른 운율감이 느껴지지 않아요. 제목에서처럼 마치 "나 빨강, 노랑, 파랑이야. 더 이상 묻지 마. 그냥 느껴!"라는 듯해요. 즉, 말이 짧아요. 군말 말라는 거죠. 반면에 오른쪽은 사방이 평면인 와중에 입체감이 확 과장되었어요. 그런데 앞이 아니라 뒤로 훅 들어가니 잘 보이지 않는 게 신비롭네요. 마치 "잠깐 이리 들어올래요? 속 깊은 이야기 정말 많은데…"라는 듯해요. 즉, 여지를 남겨요. 말 섞자는 거죠.

이를 마음으로 비유하면 이래요. 우선, 왼쪽은 이미 정답이 내려졌다는 마음! 즉, 빙빙 말을 돌릴 이유가 없어요. 1도 틀리지 말고 정확하게 보여주자고요. 이를테면 대놓고 당연한 선전포고 같아요. 내가 맞아요. 반면에 오른쪽은 내 안으로 들어오라는 마음! 즉, 계속 말은 파생되게 마련이지요. 앞으로도 여러모로 탐구해 보자고요. 이를테면 호기심을 자극하는 미끼 같아요. 같이 해봐요.

여기서 질문! 여러분에게 특정 감정, 즉 [갖고 싶은 사랑]이 있습니다. 대놓고 드러내실 건가요, 아님 은근히 추파를 날리실 건가요?

John McCracken
(1934−2011),
The Absolutely Naked
Fragrance, 1967

Lee Bontecou (1931−),
Untitled, 1961

• 수직으로 핑크색 판자를 벽에 기대었다. • 캔버스를 얽기 설기 짜서 중간을 깊이 비웠다. 따라서
 따라서 확고하다. 여러 의견을 수용한다.

왼쪽은 수직으로 긴 판이 벽에 기대어 세워져 있어요. 핑크빛 화학안료가 골고루 전면
에 칠해져 빤빤하니 마치 피도 눈물도 없는 진공상태 같아요. 그리고 오른쪽은 망가뜨린
캔버스를 얼기설기 짜서 만든 부조예요. 중간이 비어 있으니 가만 응시하면 무슨 블랙홀
인 양, 빨아들일 것만 같아요.

그렇다면 '천심비'로 볼 경우에는 왼쪽은 '음기' 그리고 오른쪽은 '양기'가 강하네요. 우
선, 왼쪽은 평면적인 한 판이 다예요. 마치 "더 많은 것을 기대하지 마세요, 깔끔하고 확
실한 주장, 이게 다랍니다."라는 듯해요. 즉, 어떤 경우에도 고집이 세겠어요. 반면에 오
른쪽은 벽에서 각을 달리하며 입체적으로 튀어나왔기에 보는 시점에 따라 모양이 변화
무쌍해요. 게다가 속을 보여주면서도 잘 안 보이니 밀당, 즉 밀고 당기기에 도통했군요.
마치 "내 안에 더 많은 것이 있어요. 좀 기다려 보세요"라는 듯해요. 즉, 상대에 따라 처
신이 유동적이겠어요.

이를 마음으로 비유하면 이래요. 우선, 왼쪽은 언제나 확고하며 일관된 마음! 즉, 어떤
환경에도 결코 굴하지 말아야죠. 이를테면 흔들리지 않는 대나무예요. 물론 꺾이지 않도
록 주의해야죠. 꺾이면 나만 손해. 반면에 오른쪽은 서로 맞추려는 마음! 즉, 어떤 환경
에도 잘 적응하며 살아야죠. 이를테면 이리저리 흔들리는 버드나무예요. 물론 꼬이지
않도록 주의해야죠. 꼬이면 모두 손해.

여기서 질문! 여러분에게 특정 감정, 즉 [나에 대한 만족]이 있습니다. 남들은 이해 못
해도 스스로 뿌듯해서인가요, 아님 누구나 알 만한 공적 때문인가요?

M. C. Escher
(1898－1972), Hand with
Reflecting Grove, 1935

M. C. Escher
(1898－1972), Angels
and Devils, 1960

• 반사되는 구에 이를 잡은 작가가 보인다. 따라서 • 천사와 악마가 수평적으로 교차한다. 따라서 기
 스스로가 절대적인 기준이다.　　　　　　　　　준이 상대적이다.

　　왼쪽은 반사되는 구를 왼손으로 잡고는 이를 바라보는 작가 자신이 보여요. 그리고 오른쪽은 천사와 악마가 교차되는 풍경이에요.

　　그렇다면 '천심비'로 볼 경우에는 왼쪽은 '음기' 그리고 오른쪽은 '양기'가 강하네요. 우선, 왼쪽은 구에 비치는 자신을 바라보고 있어요. 세상은 둘러싸고 있고요. 즉, 세상이 나를 중심으로 돌아요. 반면에 오른쪽은 천사가 주인공이라면 악마가 배경 그리고 악마가 주인공이라면 천사가 배경이에요. 둘 다 주인공이라면 배경은 존재하지 않고요. 그런데 이렇게 이분법적으로만 볼 수는 없어요. 이를테면 원의 중심을 벗어날수록 점점 둘의 구분이 모호해져요. 즉, 주변에서는 거의 회색 띠처럼 둘이 하나가 되는 경지를 보여주지요.

　　이를 마음으로 비유하면 이래요. 우선, 왼쪽은 누가 뭐래도 세상의 중심은 나라는 마음! 즉, 변치 않는 진실은 곧 '나는 나'라는 거예요. 이를테면 깃대의 중심을 잡아야 제자리에서 깃발이 잘 날려요. 그러니 평상시 뿌리가 깊은 게 중요해요. 반면에 오른쪽은 상황과 맥락에 따라 판단을 달리하는 마음! 즉, 변치 않는 진실은 곧 '변치 않는 것은 없다'는 사실뿐이에요. 이를테면 깃발은 날려야 깃발다워요. 그러니 평상시 바람과 친한 게 중요해요.

　　여기서 질문! 여러분에게 특정 감정, 즉 [이름 모를 좌절]이 있습니다. 나만 관심 갖는 나를 살펴야 할까요, 아님 누구나 관심 갖는 주변을 살펴야 할까요?

Jean Michel Basquiat
(1960 – 1988), Untitled
(Crown), 1982

Keith Haring
(1958 – 1990), Pile of
Crowns for Jean – Michel
Basquiat, 1988

• 왕관을 쓴 두 사람이 자신을 드러낸다. 따라서 뚝심 있다.

• 삼각형 안에 왕관이 잔뜩 모였다. 따라서 서로 연대한다.

왼쪽은 왕관을 쓴 두 사람이에요. 두 사람 중에 왼쪽은 자화상으로 추정되고, 오른쪽은 그에게 큰 영향을 끼친 작가 둘, 즉 피카소와 앤디 워홀 중 한 명으로 추정돼요. 이와 같이 작가는 자신과 같은 흑인종 혹은 자신이 존경하는 여러 분야의 사람들에게 왕관을 씌워 그들을 성자 혹은 왕으로 공경했어요. 그리고 오른쪽은 삼각형 안에 왕관이 잔뜩 모여 있네요. 그런데 이는 다른 작가가 왼쪽 작가의 갑작스러운 죽음 후에 그를 기린 작품이에요. 그는 동료로서 그동안 왼쪽이 많은 사람들에게 왕관을 씌웠음을 공경해요.

그렇다면 '천심비'로 볼 경우에는 왼쪽은 '음기' 그리고 오른쪽은 '양기'가 강하네요. 우선, 왼쪽은 마치 양대산맥처럼 자존심을 세워요. 그런데 두 명이 쓴 왕관의 꼭짓점 개수가 다르고 둘 중에 왼편이 좀 높으니 곧 자기 자신이 1등, 상대가 2등이 되는 건가요? 그야말로 타협 없이 우직하게 걸어간 작가의 길이 눈에 선해요. 반면에 오른쪽은 왼쪽에 대한 존경심이 가득해요. 그분이 걸어가신 길을 곱씹으며 마치 수많은 매달인 양, 산더미 같이 쌓인 왕관에 주목해요. 마치 "그대가 시작한 꿈, 마침내 우리가 이루리라"라는 염원이 담긴 건가요? 안타깝게도 오른쪽 작가 또한 불과 2년 후에 짧은 인생을 마감했어요.

이를 마음으로 비유하면 이래요. 우선, 왼쪽은 자기 고집이 강한 마음! 즉, 누가 뭐래도 자기 입장을 끝까지 고수해요. 이를테면 드높은 벽을 쌓아요. 지키는 게 중요하죠. 반면에 오른쪽은 상대를 존중하는 마음! 즉, 자기 마음을 적극적으로 드러내요. 이를테면 넓적한 다리를 놓아요. 함께 하는 게 중요하죠.

여기서 질문! 여러분에게 특정 감정, 즉 [답답한 억울]이 있습니다. 거울을 볼까요, 아님 대화 상대를 찾을까요?

Keith Haring
(1958–1990),
Untitled, 1985

Keith Haring
(1958–1990),
Untitled, 1985

• 외부의 손이 양손과 양발을 잡아당긴다. • 양손으로 지구가 있는 하트를 감싼다. 따라서 온화하다.
따라서 단호하다.

왼쪽은 양손과 양발을 잡아당기는 모습이에요. 이런, 무슨 능지처참, 즉 사지를 절단하는 광경인가요? 참고로 작가는 '인종 차별정책'에 반발하거나 '에이즈 행동주의'에 참여하는 등, 사회적인 문제제기를 하며 종종 이 도상을 사용했어요. 그리고 오른쪽은 양손으로 하트를 주물럭거리는데 중간에 지구가 있네요. 아래에는 마치 사람들이 열광하는 양, 춤추고 있고요. 그러고 보니 '우리가 함께 만들어가는 세상', 즉 'We are the world'가 떠오르네요.

그렇다면 '천심비'로 볼 경우에는 왼쪽은 '음기' 그리고 오른쪽은 '양기'가 강하네요. 우선, 왼쪽은 그늘진 폭력의 현장에 주목해요. 더 이상 이래서는 안 된다며 앞으로 손바닥을 강하게 내밀며 저지하는 형국이군요. 즉, 빼도 박도 못하니 평면적이에요. 반면에 오른쪽은 햇빛 쨍쨍한 단합의 현장에 주목해요. 이상세계를 만들기 위해서는 우리 모두 '내 이웃을 사랑'해야 한다며 적극적으로 서로를 보듬는 형국이군요. 즉, 이리저리 얽히니 입체적이에요.

이를 마음으로 비유하면 이래요. 우선, 왼쪽은 입장이 확실한 마음! 즉, 잘못된 건 잘못된 거예요. 이를테면 어떤 경우에도 결코 흔들림이 없는 단호한 표정이지요. 결국에는 내가 맞아요. 반면에 오른쪽은 동의를 구하는 마음! 즉, 꿈은 추구하라고 있는 거예요. 이를테면 적극적으로 상대를 설득하는 절실한 표정이에요. 결국에는 우리가 함께 해야 맞아요.

여기서 질문! 여러분에게 특정 감정, 즉 [사회적 바람]이 있습니다. 먼저 개인적인 입장을 내세울까요, 아님 먼저 사회적인 관계를 형성할까요?

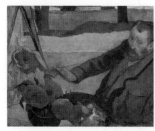

Paul Gauguin
(1848-1903), The
Painter of Sunflowers
(Portrait of Vincent van
Gogh), 1888

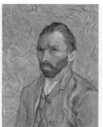

Vincent van Gogh
(1853-1890),
Self-Portrait, 1889

• 심사숙고하며 그림에 집중한다. 따라서 꾸준히 자기 • 이글거리는 눈빛으로 정면을 응시한다.
 수양을 추구한다. 따라서 강력한 의지를 피력한다.

밑줄은 동료 작가가 해바라기를 바라보며 그리는 모습을 바라보며 그렸어요. 그리고 오른쪽은 왼쪽에 그려진 동료 작가와 동일인으로 자화상이에요.

그렇다면 '천심비'로 볼 경우에는 왼쪽은 음기' 그리고 오른쪽은 '양기'가 강하네요. 우선, 왼쪽은 상대적으로 얼굴이 평면적이에요. 게다가 눈은 작고 코가 굽고 광대뼈와 입이 나오니 움찔하는 느낌이 들어요. 마치 "야, 정말 우직하다. 그런데 뭐가 그리 대단하다고 저것만 죽도록 그리냐? 말을 말지 진짜, 못 말려"라는 듯해요. 반면에 오른쪽은 상대적으로 얼굴이 입체적이에요. 게다가 눈은 부리부리하고 이마뼈와 코끝은 돌출하고 귀가 발딱 서니 저돌적인 느낌이 들어요. 마치 "내가 사연이 좀 많아? 그래서 허구한 날 동생이랑 편지 주고 받잖아. 너도 나랑 얘기 좀 해"라는 듯해요.

이를 마음으로 비유하면 이래요. 우선, 왼쪽은 밑도 끝도 없이 심사숙고하며 고민하는 마음! 즉, 이러다 인생 다 가겠어요. 그런데 괜찮아요. 내가 선택한 수양의 길이니까. 이를테면 나 홀로 독수공방이에요. 나를 바라봐요. 반면에 오른쪽은 이제는 나를 표출하는 마음! 즉, 더 이상 가만히 있으면 도무지 안 되겠어요. 걱정 마세요. 세상을 바꾸려면 결단이 필요해요. 이를테면 타지에서의 전도 사역이에요. 우리를 바라봐요.

여기서 질문! 여러분에게 특정 감정, 즉 [처신의 걱정]이 있습니다. 나 홀로 가만히 있을까요, 아님, 세상으로 뛰어들까요?

<천심(淺深)표>: 나라서 그럴 법하거나 누구라도 그럴 듯한
= 깊이 폭이 얕거나 깊은

●● <감정형태 제 4 법칙>: '심도'
 - <천심비율>: 극천(-2 점), 천(-1 점), 중(0 점), 심(+1 점), 극심(+2)

		음기			잠기	양기		
분류	기준	음축	(-2)	(-1)	(0)	(+1)	(+2)	양축
형 (모양形, Shape)	심도 (深度, depth)	천 (얕을淺, shallow)	극천	천	중	심	극심	심 (깊을深, deep)

지금까지 여러 이미지에 얽힌 감정을 살펴보았습니다. 아무래도 생생한 예가 있으니 훨씬 실감나죠? 〈천심표〉 정리해보겠습니다. 우선, '잠기'는 애매한 경우입니다. 너무 얕지도 깊지도 않은, 즉 나라서 그럴 법하거나 혹은 누구라도 그럴 듯한 것도 아닌. 그래서 저는 '잠기'를 '중'이라고 지칭합니다. 주변을 둘러보면 얕다고도, 혹은 깊다고도 말하기 어려운, 즉 기본적으로 나라서 그렇지만, 나 말고도 여럿이 마찬가지일 듯한 감정, 물론 많습니다.

그런데 얕으니 납작하고 평평한, 즉 유독 나라서 그럴 법한 감정을 찾았어요. "이게 나이기 때문에 가능한 거거든? 난 특별하니까!" 그건 '음기'적인 감정이죠? 저는 이를 '천'이라고 지칭합니다. 그리고 '-1'점을 부여합니다. 그런데 이게 더 심해지면 '극'을 붙여 '극천'이라고 지칭합니다. 그리고 '-2'점을 부여합니다. 한편으로 깊으니 볼륨감이 살아있는, 즉 주변에 누구라도 그럴 듯한 감정을 찾았어요. "이게 오로지 내게만 국한된 일이냐? 길거리에서 사람 잡고 물어봐. 누구나 다 그래!" 그건 '양기'적인 감정이죠? 저는 이를 '심'이라고 지칭합니다. 그리고 '+1점'을 부여합니다. 그런데 이게 더 심해지면 '극'을 붙여 '극심'이라고 지칭합니다. 그리고 '+2'점을 부여합니다.

자, 여러분의 특정 감정은 〈천심비율〉과 관련해서 어떤 점수를 받을까요? (양 주먹으로

볼을 누르며) 아이고… 이제 내 마음의 스크린을 켜고 감정 시뮬레이션을 떠올리며 〈천심비율〉의 맛을 느껴 보시겠습니다.

지금까지 '감정의 〈천심비율〉을 이해하다' 편 말씀드렸습니다. 앞으로는 '감정의 〈원방비율〉을 이해하다' 편 들어가겠습니다.

03 감정의 <원방(圓方)비율>을 이해하다
: 가만두면 무난하거나 이리저리 부닥치는

감정의 <원방비율> = <감정형태 제5법칙>: 입체
둥글 원(圓): 가만두면 무난한 경우(이야기/내용) = 사방이 둥근 경우(이미지/형식)
각질 방(方): 이리저리 부닥치는 경우(이야기/내용) = 사방이 각진 경우(이미지/형식)

이제, 10강의 세 번째, '감정의 <원방비율>을 이해하다'입니다. 여기서 '원'은 둥글 '원' 그리고 '방'은 각질 '방'이죠? 즉, 전자는 사방이 둥근 경우 그리고 후자는 사방이 각진 경우를 지칭합니다. 들어가죠!

<원방(圓方)비율>: 가만두면 무난하거나 이리저리 부닥치는
= 사방이 둥글거나 각진

●● <감정형태 제5법칙>: '입체'

음기 (원비 우위)	양기 (방비 우위)
둥그니 폭신한 상태	각지니 딱딱한 상태
친근함과 따뜻함	절도 있음과 냉철함
섬세함과 포용력	단호함과 적극성
기다림을 지향	대면을 지향
두리뭉실함	융통성이 없음

〈원방비율〉은 〈감정형태 제5법칙〉입니다. 이는 '입체감'과 관련이 깊죠. 그림에서 왼쪽은 '음기' 그리고 오른쪽은 '양기'! 왼쪽은 둥글 '원', 즉 사방이 둥근 경우예요. 비유컨대, 둥근 공이라 가만두면 알아서 멈추거나 밀면 무난하게 잘 굴러다니는 느낌이군요. 반면에 오른쪽은 각질 '방', 즉 사방이 각진 경우예요. 비유컨대, 각진 주사위라 가만두면 도무지 미동도 하지 않거나 던지면 이리저리 부닥치는 느낌이군요.

그렇다면 사방이 둥근 건 가만두면 무난한 경우 그리고 사방이 각진 건 이리저리 부닥치는 경우라고 이미지와 이야기가 만나겠네요. 박스의 내용은 얼굴의 〈원방비율〉과 동일합니다.

자, 이제 〈원방비율〉을 염두에 두고 여러 이미지를 예로 들어 함께 살펴보겠습니다.

Mark Rothko
(1903 – 1970), Untitled
(Blue, Yellow, Green on
Red), 1954

Ellsworth Kelly
(1923 – 2015),
High Yellow, 1960

• 외곽이 흐리니 부드럽다. 따라서 친근감이 든다.　• 외곽이 분명하니 날카롭다. 따라서 똑 부러진다.

왼쪽은 빨간색 바탕 위에 녹색, 노란색 그리고 파란색을 아래부터 위로 놓았어요. 그런데 외각이 흐리니 몽실몽실, 부드러워요. 그리고 오른쪽은 아래에는 녹색 그리고 위에는 파란색 바탕 안에 노란색을 놓았어요. 근데 외각이 깔끔하니 똑 부러지게 단단해요.

그렇다면 '원방비'로 볼 경우에는 왼쪽은 '음기' 그리고 오른쪽은 '양기'가 강하네요. 우선, 왼쪽은 마치 푹신한 베개인 양, 만져도 어디 하나 손을 베일 곳이 없어요. 경계가 불분명하니 뭔가 확신이 없거나 혹은 차마 말할 수가 없어서 주저하는 느낌도 들어요. 반면에 오른쪽은 마치 날카로운 종이인 양, 만지다 보면 어디 베일지도 몰라요. 경계가 확실하니 뭔가 확신이 있거나 혹은 이건 말해야 한다며 다가서는 느낌도 들어요.

이를 마음으로 비유하면 이래요. 우선, 왼쪽은 은근슬쩍 넘어가는 마음! 즉, 너머의 세계는 도무지 산 자들이 알 수가 없으니 그저 연상하고 예측하며 감을 잡을 뿐이지요. 이를테면 구렁이 담 넘어갑니다. 그래도 목 넘김이 좋아 당장은 편안하게 맛볼 수가 있어요. 반면에 오른쪽은 똑 부러지게 구분하는 마음! 즉, 정확하게 선을 따라갈 수

있듯이 지금 여기 볼거리가 확실해요. 이를테면 정해진 숫자의 계단을 올라갑니다. 그러나 잘못 밟아 발이 꼬이면 위험해요.

여기서 질문! 여러분에게 특정 감정, 즉 [편안한 불안]이 있습니다. 지금은 문제없으니 그냥 즐길까요, 아님 혹시 모르니 경계를 늦추지 말까요?

Frank Stella (1936–),
Lac Laronge III, 1969
* 좌우반전

• 삐쭉한 도형이 모여 원을 만든다. 따라서 문제를 만들지 않는다.
• 삐쭉한 도형이 서로 각을 세웠다. 따라서 문제를 찾는다.

이 작품은 좌우반전 되었어요. 왼쪽은 정원 안에 삐쭉한 럭비공 모양이 줄지어 겹쳐져요. 그리고 오른쪽은 삐쭉한 럭비공 모양이 중심에서 사방으로 각을 만들어요. 그러고 보니 무슨 네잎클로버 같군요.

그렇다면 '원방비'로 볼 경우에는 왼쪽은 '음기' 그리고 오른쪽은 '양기'가 강하네요. 우선, 왼쪽은 둥근 공이에요. 물론 내부를 보면 삐쭉삐쭉, 알록달록하니 결과적으로 목 넘김이 쉽지만은 않아요. 하지만 전체적으로 당장은 무리 없이 잘 굴러가요. 반면에 오른쪽은 삐쭉한 도형이에요. 그래서 처음부터 도무지 잘 굴러가질 않아요. 조금이라도 멀리 보내려면 그만큼 강한 완력을 사용해야 하고요. 물론 잘못 부닥치면 난장판이 될 수도 있으니 조심해야죠.

이를 마음으로 비유하면 이래요. 우선, 왼쪽은 문제 삼지 않으면 편안한 마음! 즉, 가만 놔두면 별 탈 없이 지나갈 수 있어요. 물론 속으로만 삭힌다면 언젠가는 여러모로 드러나겠지만요. 이를테면 터지지 않는 시한폭탄이에요. 반면에 오른쪽은 스스로 문제 삼으며 들끓는 마음! 즉, 좌충우돌하며 당장 해결해야 해요. 물론 그런다고 좀처럼 쉽게 흘러가는 법이 없으니 여러모로 골치 아프죠. 이를테면 연쇄적으로 터지는 지뢰밭이에요.

여기서 질문! 여러분에게 특정 감정, 즉 [부당한 분노]가 있습니다. 신경 쓰지 않으면 한동안 잠잠할까요, 아님 어차피 터질 건 터질까요?

John Constable (1776−1837),
Flatford Mill
(Scene on a Navigable River), 1816−1817

• 구도가 안정적이니 편안하다. 따라서 무난하다.

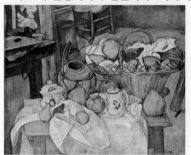

Paul Cezanne (1839−1906),
Still life with Basket,
1890

• 외곽이 삐뚤삐뚤하니 불안하다. 따라서 호불호가 명확하다.

　왼쪽은 한적하고 목가적인 전원 풍경화예요. 그리고 오른쪽은 과일과 바구니 등으로 구성된 정물화예요.

　그렇다면 '원방비'로 볼 경우에는 왼쪽은 '음기' 그리고 오른쪽은 '양기'가 강하네요. 우선, 왼쪽은 누가 봐도 무리없이 즐길 수 있는 편안함을 선사해요. 즉, 전반적으로 황토빛 색채가 어우러지니 물씬 땅내음이 풍겨요. 구도가 안정적인 데다가 아무런 문제도 암시되지 않으니 유유자적하기에 좋고요. 여기에 누가 돌을 던지겠어요? 반면에 오른쪽은 호불호가 갈려요. 누군가는 불편해하거든요. 당장 외각이 삐뚤삐뚤하고 이리저리 시점이 혼재되었어요. 즉, 구도가 불안한 데다가 기법도 딱딱하니 전통적인 중후함을 느낄 수가 없어 생경해요. 그러니 여기에 돌을 던지는 사람, 있겠죠. 한편으로 돌 던진 몇몇은 나중에 좀 머쓱해질 수도 있어요. 이런 요소들이 결국에는 현대회화의 새로운 장을 여는 데 일조했다는 역사를 알고 나면요. 물론 그럼에도 불구하고 소신 있게 계속 던질 수도 있겠지만.

　이를 마음으로 비유하면 이래요. 우선, 왼쪽은 지금 당장 문제를 일으키기 싫은 마음! 즉, 누가 세상살이 쉽대요? 그저 힘들면 좀 쉬자고요. 공기 좋고 물 좋은 이곳에서 원기 회복하세요. 이를테면 웃는 얼굴에 침 못 뱉어요. 반면에 오른쪽은 지금 당장 문제제기

를 하는 마음! 즉, 누가 쉽게 살고 싶대요? 새로운 미술의 첫 발을 내딛는 이 마당에 지금 쉴 새가 어디 있어요? 문제적이면 토론해 보자고요. 자, 도대체 뭐가 그렇죠? 이를테면 화난 얼굴에 언성을 높여요.

여기서 질문! 여러분에게 특정 감정, 즉 [날카로운 질투]가 있습니다. 문제 삼지 말고 한없이 보듬어줄까요, 아님 정공법으로 부닥칠까요?

Jorge Méndez Blake (1974−), The Impact of a Book, 2007

최우람 (1970−), Uina Lumino, 2008

• 책 한 권이 묵직하게 놓인 벽돌을 부드럽게 변형시킨다. 따라서 온화하다.

• 기계들이 산발적으로 움직이니 부산하다. 따라서 적극적이다.

<u>왼쪽</u>은 벽돌을 쌓아 올려 만든 벽인데 유심히 보면 중간 아래에 책 한 권이 놓여있어요. 그래서 그 책을 중심으로 약간 아치형이 되었어요. 그리고 <u>오른쪽</u>은 움직이는 기계로 꽃이 피고 지는 과정을 표현했는데, 서로 피고 지는 시간이 다 달라요. 그래서 마치 오케스트라와도 같은 느낌이에요.

그렇다면 '원방비'로 볼 경우에는 <u>왼쪽은 음기</u>' 그리고 <u>오른쪽</u>은 '양기'가 강하네요. 우선, <u>왼쪽</u>은 얼핏 보면 제 자리에 숨죽이고 가만히 있는 벽돌 벽일 뿐이에요. 하지만 완벽한 수평이 아니기에 의문이 들어요. 그리고 책을 발견해요. 비유컨대, 책 한 권은 미미하지만 결과적으로 강력한 우회적인 힘을 우리에게 선사할 수도 있어요. 그러나 가만 놔두면 벽은 계속 벽이죠. 반면에 <u>오른쪽</u>은 마치 원뿔이 뒤집힌 모양인데 도무지 가만있질 못해요. 즉, 기계 꽃들이 사방에서 산발적으로 움직이니 참으로 부산해요. 여기저기 나 좀 봐 달라며 고래고래 소리를 지르는 등, 그야말로 난리가 난 형국이죠. 비유컨대, 이렇게들 움직이며 외치는데 누가 모르고 지나칠 수 있겠어요? 가만 놔둬도 애초부터 팍 튀는 거죠.

이를 마음으로 비유하면 이래요. 우선, <u>왼쪽</u>은 잔잔하지만 스스로 특별한 마음! 즉, 여느 벽돌벽이 아니에요. 책 한 권을 반석 삼아 세워진 특별한 벽이라고요. 이를테면 작은

열쇠 하나가 큰 문을 열어요. 반면에 <u>오른쪽</u>은 사방에 자신을 알리는 마음! 즉, 한, 둘이 문제 삼는 게 아니에요. 모두 다 아우성이라고요. 이를테면 수없이 많은 화살을 동시에 퍼부어요.

여기서 질문! 여러분에게 특정 감정, 즉 [예기치 않은 감동]이 있습니다. 스쳐 지나갈 뻔했던 2% 때문인가요, 아님 뻔히 보이는 100% 때문인가요?

Joseph Mallord William Turner (1775–1851),
The Blue Rigi, Sunrise, 1842

• 구도가 안정적이고 색채가 은은하다. 따라서 따뜻하다.

Damien Hirst (1965–),
Isolated Elements Swimming in the Same Direction
for the Purpose of Understanding, 1991

• 실험실을 연상케 하니 절도가 있다. 따라서 냉철하다.

<u>위쪽</u>은 일출과 함께 호수와 산이 보이는 풍경화예요. 자연의 싱그러움이 느껴져요. 그리고 <u>아래쪽</u>은 각자의 박스 안에서 모두 다 한 방향을 향한 채 박제된 물고기들이에요. 이와 같이 정렬한 작가의 의도가 강하게 느껴져요. 그리고 실제 생명체라서 꺼림직해요.

그렇다면 '원방비'로 볼 경우에는 <u>위쪽</u>은 음기' 그리고 <u>아래쪽</u>은 '양기'가 강하네요. 우선, <u>위쪽</u>은 안정적인 구도에 환상적인 색채 그리고 몽환적인 분위기가 압권이에요. 태양이 뜨는 광경이 감격스럽기도 하고요. 도대체 무슨 말로 이 작품을 비판할 수 있을까요? 영원하겠어요. 반면에 <u>아래쪽</u>은 사람에 의해 희생된 물고기를 보니 불편해요. 연민의 감정이 앞서는 거죠. 이를테면 "사람이 무슨 자격으로 예술이라는 이름으로 다른 생명체를 마음대로 유린할 수 있을까?"라는 식의 비판도 가능해요. 물론 그래서 더더욱 삶과 죽음 그리고 예술의 문제가 공론화되죠. 이 외에 여러 방향으로 곱씹어볼 예술적인 가치도 무척이나 많고요. 그리고 보면 욕과 칭찬을 한 몸에 받는 문제작이군요. 오래 살겠어요.

이를 마음으로 비유하면 이래요. 우선, 왼쪽은 잔잔한 감동을 주는 마음! 즉, 아름다움은 그 자체로 합목적적이에요. 맞아요, 맞아요… 이를테면 달은 신비로워요. 맞아요, 맞아요. 반면에 아래쪽은 평지풍파를 일으키는 마음! 즉, 아름다움과 추함은 영원한 동반자예요. 뭐라고요? 왜죠? 이를테면 달은 사기꾼이요. 엥?

여기서 질문! 여러분에게 특정 감정, 즉 [비판의 기쁨]이 있습니다. 그러고 보니 숙연해지는 게 한편으로는 반성하게 되나요, 아님 지속적으로 더 강하게 표현하고 싶나요?

Jean Geoffroy (1853−1924), Nursery school, 1898

• 교실에 선생님과 아이들이 정겹다. 따라서 마음이 풍요롭다.

George Tooker (1920−2011), The Subway, 1950

• 지하철 안에 여러 시선이 교차한다. 따라서 경계심이 강하다.

왼쪽은 학교 풍경이에요. 학생들과 두 명의 선생님이 보이네요. 전반적인 분위기가 훈훈하고 정겨워요. 그리고 아래쪽은 미국 뉴욕의 지하철 풍경이에요. 서로의 시선이 교차되는데 뭔가 살벌해요.

그렇다면 '원방비'로 볼 경우에는 왼쪽은 음기' 그리고 아래쪽은 '양기'가 강하네요. 우선, 왼쪽은 통통하고 맑은 볼살에 귀여운 미소, 호기심 어린 눈빛, 다정한 몸짓 등이 어우러지니 마음이 따뜻해져요. 물론 어리다고 무시하면 절대 안 돼요. 저들 사이에서도 나름의 나쁜 행실이 없을 수는 없습니다. 하지만 아직은 순진하니 잘 타이르면 모든 게 다 잘될 거예요. 반면에 아래쪽은 마치 사람들이 좀비 같아요. 미소와 인정이라고는 찾아볼 수 없는 냉혹한 도시풍경이군요. 이기적인 의도와 관음증적인 관심만이 난무하니 이거 어디 마음 편히 발붙일 곳이 없어요. 빨리 여길 빠져나가야겠네요.

이를 마음으로 비유하면 이래요. 우선, <u>왼쪽</u>은 기분 좋게 머무는 마음! 즉, 누구도 나를 공격하지 않아요. 우리는 함께 가는 동료랍니다. 이를테면 한 가족이에요. 반면에 <u>아래쪽</u>은 불쾌하니 벗어나고 싶은 마음! 즉, 모두가 모두를 공격해요. 우리는 무늬만 이웃이랍니다. 이를테면 각개전투예요.

여기서 질문! 여러분에게 특정 감정, 즉 [공동체 사랑]이 있습니다. 무한히 잘 대해주며 허물을 덮어주고 싶나요, 아님 어떻게든 문제를 피하며 최악의 경우에 대비해야겠나요?

Mary Cassatt
(1844 – 1926), Baby's
First Caress, 1891

Francois Boucher
(1703 – 1770), Venus
Consoling Love, 1751

• 어머니와 아이가 교감한다. 따라서 유대감이 깊다.

• 삐진 에로스를 비너스가 잡으려 한다. 따라서 예의주시한다.

<u>왼쪽</u>은 어머니와 아이의 교감을 보여줘요. 그동안은 항상 어머니가 아이를 어루만졌는데 처음으로 아이가 어머니를 따라하네요. 어머니, 지금 감격하시는 중입니다. 울컥. 그리고 <u>오른쪽</u>은 비너스가 잡으려 하는데 뭔가 에로스가 단단히 삐졌어요. 자기가 원하는 대로 일이 풀리지 않는 모양입니다. 흥!

그렇다면 '원방비'로 볼 경우에는 <u>왼쪽</u>은 '음기' 그리고 <u>오른쪽</u>은 '양기'가 강하네요. 우선, <u>왼쪽</u>은 몽글몽글 애정이 배어납니다. 둘은 떼려야 뗄 수 없는 존재예요. 그러니 운명입니다. 반면에 <u>오른쪽</u>은 일촉즉발의 위기상황입니다. 물론 비너스의 마음은 괜찮을 수도 있어요. 하지만 에로스, 그야말로 난리 났어요. 이러다 사고 칩니다.

이를 마음으로 비유하면 이래요. 우선, <u>왼쪽</u>은 내 생명과도 바꿀 수 있다는 마음! 즉, 마냥 좋았으면 좋겠어요. 그러면 힘겨운 세상 풍파도 이겨낼 수 있을 거예요. 이를테면 찰떡궁합? 온전히 그러길 바라요. 반면에 <u>오른쪽</u>은 앞으로 파국이 올지도 모른다는 마음! 즉, 마냥 좋기만 할 수는 없어요. 결국에는 힘겨운 세상 풍파가 몰아칠 거예요. 이를테면 원수 중에 원수? 충분히 그럴 수 있어요.

여기서 질문! 여러분에게 특정 감정, 즉 [혈연에 대한 아픔]이 있습니다. 그냥 묻어두

고 넘어가시겠어요, 아님 짚을 건 단단히 짚을까요?

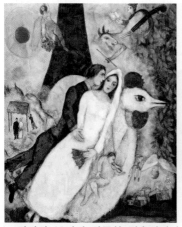

Marc Chagall (1887−1985),
The Bridal Pair with The Eiffel Tower, 1939

· 작가와 부인의 달콤한 결혼식이다. 따라서 희망적이다.

Marc Chagall (1887−1985),
The Falling Angel, 1923−1947

· 밑도 끝도 없이 천사가 추락한다. 따라서 비통하다.

위쪽은 작가와 부인이 결혼하는 장면이에요. 사랑꾼인 작가의 행복했던 전성기가 느껴지는군요. 그리고 아래쪽은 같은 작가가 그린 추락하는 천사예요. 부인이 죽으며 작가의 심경에 큰 변화가 찾아온 모양이에요.

그렇다면 '원방비'로 볼 경우에는 위쪽은 '음기' 그리고 아래쪽은 '양기'가 강하네요. 우선, 위쪽은 샤방샤방 달콤달콤 모든 게 감미로워요. 물론 살다 보면 힘든 일도 있겠죠. 하지만 사랑은 그 모든 걸 덮고 치유해줍니다. 그 힘을 믿으세요. 반면에 아래쪽은 세상이 분열되며 스스로 몰락합니다. 마치 와장창 하늘이 깨진 것만 같군요. 감당할 수 없는 선을 넘어가면 이렇게 됩니다. 과연 이제 어떡할까요? 아이고, 이게 다가 아닐까요?

이를 마음으로 비유하면 이래요. 우선, 위쪽은 달콤한 환상으로 가득 찬 마음! 즉, 세상은 장밋빛, 살 만한 가치가 있어요. 그런데 영원하겠죠? 이를테면 갓 나온 자식을 내 품에 안았어요. 반면에 아래쪽은 처절한 비통으로 가득 찬 마음! 즉, 세상은 핏빛, 살 만

한 가치가 없어요. 과연 버틸 수 있을까요? 이를테면 나보다 자식을 먼저 보냈어요.

여기서 질문! 여러분에게 특정 감정, 즉 [애달픈 사랑]이 있습니다. 딱 이대로 족할까요, 아님 참지 못해 미치고 팔짝 뛰겠나요?

Salvador Dalí (1904 – 1989), Soft Self – Portrait with Grilled Bacon, 1941

Tony Smith (1912 – 1980), Die, 1962

• 얼굴이 녹아내리니 방도가 없다. 따라서 세상에 순응한다.

• 철판으로 만든 육면체로 굳건하다. 따라서 세상에 맞선다.

왼쪽은 작가의 자화상이에요. 흐물흐물 녹아내리는군요. 그리고 오른쪽은 철판으로 만든 육면체예요. 제목은 동음이의어로 주사위 혹은 죽음이군요. 미니멀리즘 계열의 작품으로 모든 종류의 연상할 법한 내용을 다 제거하고 싶었나 봐요. 즉, "딴 생각 하지 마. 보는 게 다야"라고 외치는 거죠.

그렇다면 '원방비'로 볼 경우에는 왼쪽은 음기' 그리고 오른쪽은 '양기'가 강하네요. 우선, 왼쪽은 꼬챙이가 겨우 형체를 지지해주긴 하지만 임시변통이에요. 즉, 흘러내릴 건 어차피 흘러내려요. 굳이 막을 이유도 없고요. 그게 인생이에요. 그냥 흘러가자고요. 반면에 오른쪽은 영원히 변치 않고 가만히 버틸 기세예요. 흘러내리는 게 뭐예요? 난 죽음으로써 영원히 살아요. 싸울 게 무궁무진하거든요. 도대체 뭐랑 싸우냐고요? 시덥지 않은 모든 종류의 의미랑요. 그런데 결국에는 그게 의미 아니냐고요? 뭐라는 거야?

이를 마음으로 비유하면 이래요. 우선, 왼쪽은 흘러가고 싶은 마음! 즉, 마음대로 안 되는 게 있어요? 그럼, 그냥 재끼죠. 이를테면 영원히 못살아요. 괜찮아요. 반면에 오른쪽은 버티고 싶은 마음! 즉, 마음대로 안 되는 게 있어요? 그럼, 끝까지 싸우죠. 이를테면 의미화는 못 없애요. 뭐야?

여기서 질문! 여러분에게 특정 감정, 즉 [힘겨운 고통]이 있습니다. 체념하고 감내하실래요, 아님 끝까지 투쟁하실래요?

김범 (1963–),
잠자는 통닭
(브로컬리를 곁들인),
2006

John Paul Azzopardi
(1978–),
Untitled No.7,
2016

• 귀여운 통닭이 곤히 잠들었다. 따라서 친근하다.

• 뼈다귀를 이어붙인 해골 두상이다. 따라서 경각심을 일으킨다.

왼쪽은 잠자는 통닭이 접시에 누워 곤히 잠들어 있어요. 이렇게 귀여운데 정말 먹고 싶으세요? 그리고 오른쪽은 뼈다귀를 이어붙여 해골 두상을 만들었어요. 여러 뼈들이 모여서는 지금 무슨 생각을 할까요?

그렇다면 '원방비'로 볼 경우에는 왼쪽은 '음기' 그리고 오른쪽은 '양기'가 강하네요. 우선, 왼쪽은 얼굴도 없는데 몸으로 표정을 제대로 보여줘요. 의인화에 애교까지 장착하니 어떻게 이걸 먹어요? 당신, 그렇게 잔인해요? 반면에 오른쪽은 설마 날 노려보는 건 아니죠? 혹시나 지금까지 내가 소화한 동물들이 날 원망하는 건가요? 애교는 개뿔, 무서워요. 당신, 무슨 생각하는 거야?

이를 마음으로 비유하면 이래요. 우선, 왼쪽은 서로 보듬자는 마음! 즉, 그동안 그대가 날 먹은 거 잘 알아요. 그럼 이젠 내가 그대를 먹을까요? 됐어요. 그냥 날 이뻐해줘요. 이를테면 사랑받는 반려견이 세상에서 가장 행복할 수도. 반면에 오른쪽은 서로 따져보자는 마음! 즉, 그동안 그대가 날 먹은 거 잘 알아요. 그럼 이젠 내가 그대를 먹을까요? 좋아요. 다 힘의 논리니까. 이를테면 기득권을 누가 말려요?

여기서 질문! 여러분에게 특정 감정, 즉 [비참한 억울]이 있습니다. 앞으로 잘하면 눈감아줄까요, 아님 '눈에는 눈, 이에는 이'로 끝까지 물고 늘어질까요?

Bernar Buffet
(1928–1999),
Sancho Pança, 1989

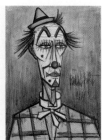

Bernar Buffet (1928–1999),
White Clown in Green Hat,
1989

• 돈키호테의 보좌관으로 현실을 받아들인다. 따라서 마음이 넉넉하다.

• 우울한 광대로 고민이 많다. 따라서 마음이 각박하다.

왼쪽은 돈키호테를 충실히 보좌한 산초예요. 그의 주인이 환상에 허덕일 때마다 현실로 돌아오게 하려고 무진 애를 썼지요. 그리고 오른쪽은 같은 작가가 그린 광대예요. 사람들을 웃기는 역할을 하는데 여기서는 좀 우울하니 지금 바로 출연하면 사고 칠 수도 있겠어요. 마음 좀 추스리시고요…

그렇다면 '원방비'로 볼 경우에는 왼쪽은 음기' 그리고 오른쪽은 '양기'가 강하네요. 우선, 왼쪽은 큰 눈과 턱 그리고 통통한 볼에서처럼 현실을 직시하면서도 이를 받아드릴 그릇이 넉넉해요. 그래요, 오늘도 주인님은 방황하십니다. 옆에서 나라도 지켜줘야지요. 최소한 내가 변수는 안 될 겁니다. 나는 상수예요. 반면에 오른쪽은 긴 얼굴과 길고 얇은 콧대 그리고 골질 우위의 안면에서처럼 소신이 강하면서도 고민이 많아요. 그래요, 오늘은 기분이 영 안 좋습니다. 이 상태로는 출연 못 하겠어요. 미안합니다. 내가 변수가 되어서.

이를 마음으로 비유하면 이래요. 우선, 왼쪽은 어떻게든 맞추려는 마음! 즉, 나라도 넉넉하지 않으면 세상이 홀쭉해진다고요. 이를테면 그동안 모아 놓은 곳간의 곡식, 대방출입니다. 조금이나마 힘을 보태야죠. 반면에 오른쪽은 아닌 건 어쩔 수 없는 마음! 즉, 지금 내가 홀쭉하니 세상을 채울 수가 없다고요. 이를테면 곳간이 텅텅 비었는데 더 이상 뭘 어쩌라고요? 이게 내 탓이에요?

여기서 질문! 여러분에게 특정 감정, 즉 [돌아보는 끈기]가 있습니다. 똑같은 상황이 되면 다시금 똑같이 할까요, 아님 이제는 다를까요?

<원방(圓方)표>: 가만두면 무난하거나 이리저리 부닥치는
= 사방이 둥글거나 각진

●● <감정형태 제5법칙>: '입체'
- <원방비율>: 극원(-2점), 원(-1점), 중(0점), 방(+1점), 극방(+2)

분류	기준	음기			잠기	양기		
		음축	(-2)	(-1)	(0)	(+1)	(+2)	양축
형 (모양形, Shape)	입체 (立體, body)	원 (둥글圓, round)	극원	원	중	방	극방	방 (각질方, angular)

지금까지 여러 이미지에 얽힌 감정을 살펴보았습니다. 아무래도 생생한 예가 있으니 훨씬 실감나죠? 〈원방표〉 정리해보겠습니다. 우선, '잠기'는 애매한 경우입니다. 너무 둥글지도 각지지도 않은, 즉 가만두면 무난하거나 혹은 이리저리 부닥치는 것도 아닌. 그래서 저는 '잠기'를 '중'이라고 지칭합니다. 주변을 둘러보면 둥글지도 각지지도 않은, 즉 적당히 흘러가지만 가끔씩 티격태격하는 감정, 물론 많습니다.

그런데 둥글둥글하니 푹신한, 즉 가만두면 원체 무난한 감정을 찾았어요. "그냥 혼자 놀라고 놔두면 돼. 괜히 신경 쓰면 긁어 부스럼이라고!" 그건 '음기'적인 감정이죠? 저는 이를 '원'이라고 지칭합니다. 그리고 '−1'점을 부여합니다. 그런데 이게 더 심해지면 '극'을 붙여 '극원'이라고 지칭합니다. 그리고 '−2'점을 부여합니다. 한편으로 각이 살아있는 게 딱딱한, 즉 이리저리 부닥치는 감정을 찾았어요. "도무지 쉽게 넘어가는 법이 없네. 쟤 또 왜 저래?" 그건 '양기'적인 감정이죠? 저는 이를 '방'이라고 지칭합니다. 그리고 '+1점'을 부여합니다. 그런데 이게 더 심해지면 '극'을 붙여 '극방'이라고 지칭합니다. 그리고 '+2'점을 부여합니다.

자, 여러분의 특정 감정은 〈원방비율〉과 관련해서 어떤 점수를 받을까요? (머리를 쓰다

듬으며) 어, 모났다! 이제 내 마음의 스크린을 켜고 감정 시뮬레이션을 떠올리며 〈원방비율〉의 맛을 느껴 보시겠습니다.

지금까지 '감정의 〈원방비율〉을 이해하다' 편 말씀드렸습니다. 이렇게 10강을 마칩니다. 감사합니다.

감정의 <곡직(曲直)비율>, <노청(老靑)비율>, <유강(柔剛)비율>을
이해하여 설명할 수 있다.
예술적 관점에서 감정의 '형태'를 평가할 수 있다.
예술적 관점에서 감정의 '상태'를 평가할 수 있다.

감정의 형태 III과 상태 I

01 감정의 <곡직(曲直)비율>을 이해하다: 이리저리 꼬거나 대놓고 확실한

감정의 <곡직비율> = <감정형태 제6법칙>: 표면
굽을 곡(曲): 이리저리 꼬는 경우(이야기/내용) = 외곽이 구불거리는 경우(이미지/형식)
곧을 직(直): 대놓고 확실한 경우(이야기/내용) = 외곽이 쫙 뻗은 경우(이미지/형식)

안녕하세요, <예술적 얼굴과 감정조절> 11강입니다! 학습목표는 '감정의 '형태'와 감정의 '상태'를 평가하다'입니다. 9강과 10강에 이어 11강에서는 <감정형태비율>의 여섯 개중 마지막 항목을 다루며 감정의 '형태'를 설명하고요. 다음으로는 <감정상태비율>의 다섯 개 항목을 11강과 12강에 걸쳐 다루며 감정의 '상태'를 설명할 것입니다. 그럼 오늘 11강에서는 순서대로 감정의 <곡직비율>, <노청비율> 그리고 <유강비율>을 이해해 보겠습니다.

우선, 11강의 첫 번째, '감정의 <곡직비율>을 이해하다'입니다. 여기서 '곡'은 굽을 '곡' 그리고 '직'은 곧을 '직'이죠? 즉, 전자는 외곽이 구불거리는 경우 그리고 후자는 외곽이 쫙 뻗은 경우를 지칭합니다. 들어가죠!

<곡직(曲直)비율>: 이리저리 꼬거나 대놓고 확실한
= 외곽이 주름지거나 평평한

●● <감정형태 제6법칙>: '표면'

음기 (곡비 우위)	양기 (직비 우위)
주글거려 복잡한 상태	쫙 펴져 깔끔한 상태
성찰과 숙고함	명확성과 간결함
다양성과 사고력	투명성과 추진력
과정을 지향	목적을 지향
꿍꿍이를 모름	대책이 없음

〈곡직비율〉은 〈감정형태 제6법칙〉입니다. 〈감정형태〉의 마지막 법칙이네요. 이는 '표면'과 관련이 깊죠. 그림에서 왼쪽은 '음기' 그리고 오른쪽은 '양기'! 왼쪽은 굽을 '곡', 즉 외곽이 주름진 경우예요. 비유컨대, 여기저기가 얽히고설키며 주글거리는 게 고민이 많아 이리저리 꼬는 느낌이군요. 반면에 오른쪽은 곧을 '직', 즉 외곽이 평평한 경우예요. 비유컨대, 어디 하나 얽히고설킨 게 없이 깔끔하고 당찬 게 대놓고 확실한 느낌이군요.

그렇다면 외곽이 주름진 건 이리저리 꼬는 경우 그리고 외곽이 평평한 건 대놓고 확실한 경우라고 이미지와 이야기가 만나겠네요. 박스의 내용은 얼굴의 〈곡직비율〉과 동일합니다.

자, 이제 〈곡직비율〉을 염두에 두고 여러 이미지를 예로 들어 함께 살펴보겠습니다. 본격적인 감정여행, 시작합니다.

윤형근 (1928–2007),
Burnt Umber &
Ultramarine Blue, 1992

윤형근 (1928–2007),
Burnt Umber, 1988

• 세 개의 사각형이 어긋나 맞물리니 끊기는 느낌이다. 따라서 꼼꼼하다.

• 화면 전체가 좌우로 시원하게 연결되니 원활하다. 따라서 거침없다.

왼쪽은 바닥으로 수직이 긴 어두운 직사각형 세 개가 옆으로 줄지어 서 있는데 중간이 살짝 낮고 직사각형 옆면의 위쪽이 서로 조금 맞물렸어요. 하지만 옆면 아래쪽으로는 물감이 발리지 않은 틈이 수직선인 양, 드러나는군요. 그리고 오른쪽은 상대적으로 덜 어두우며 화면보다 약간 작은 직사각형이 가득 전체를 메우는데 아래쪽으로는 수평이 길고 어두운 직사각형이 겹쳐 있어요. 그리고 바닥으로 붙으니 물감이 발리지 않은 띠가 바닥을 제외한 삼면에 둘러지는군요.

그렇다면 '곡직비'로 볼 경우에는 왼쪽은 음기' 그리고 오른쪽은 '양기'가 강하네요. 우

선, 왼쪽은 화면의 아래쪽으로 좌우가 깔끔하게 연결되지 않아요. 직사각형 옆면의 윗쪽은 살짝 이어지지만 아래쪽은 벌어져 있으니까요. 물론 직사각형 전체의 위쪽은 바람이 잘 통하지만 단단한 아래쪽은 마치 계단인 양, 뚝뚝 끊기는 느낌이에요. 반면에 오른쪽은 화면 전체가 좌우로 시원하게 연결돼요. 붓질의 방향이 느껴지는데 어디 하나 끊기는 길이 없군요. 그래서 화면 전체에 공기의 흐름이 원활한 느낌이에요.

이를 마음으로 비유하면 이래요. 우선, 왼쪽은 꼼꼼히 검증하는 마음! 즉, 모든 걸 한번에 다 퉁치면 안 돼요. 그러면 놓치는 게 많거든요. 이를테면 치아 사이에 낀 노폐물을 부분적으로 치실(dental floss)로 하나씩 빼줘요. 반면에 오른쪽은 일사천리로 진행되는 마음! 즉, 모든 걸 일거에 해결해야 깔끔해요. 따로 하면 연결이 잘 안 되거든요. 이를테면 치아 사이에 틈이 없어 전체적으로 칫솔로 크게 비벼줘요.

여기서 질문! 여러분에게 특정 감정, 즉 [처리를 기다리는 조급함]이 있습니다. 부분적으로 따로 정리할까요, 아님 전체적으로 크게 정리할까요?

Frank Stella
(1936 –), Gobba,
Zoppa e Collotorto,
1985

Frank Stella
(1936 –),
Hyena Stomp,
1962

• 다양한 조형요소들이 조화롭게 엮여있다. 따라서 포용적이다.　• 조형요소가 딱 떨어진다. 따라서 목표에 집중한다.

왼쪽은 다양한 색채의 잘린 색종이, 직선, 원, 원뿔 그리고 원기둥 등 평면적이고 입체적인 그리고 선적이고 면적인 여러 형태가 이리저리 얽히고설켜요. 게다가 기하학적으로 형태를 따라가는 붓질과 얼룩덜룩한 표현적인 붓질이 섞이니 더욱 복잡해 보여요. 그리고 오른쪽은 정사각형의 꼭짓점 부분으로부터 사선으로 4개의 면이 나뉘는데 아귀는 잘 맞지만 크기는 좀 상이해요. 하지만 마치 소라 껍데기에서 보이는 나선형 곡선처럼, 중심 부분의 가장 작은 삼각형으로부터 형성되는 띠가 빙빙 사면을 돌며 외곽까지 확장돼요.

그렇다면 '곡직비'로 볼 경우에는 왼쪽은 '음기' 그리고 오른쪽은 '양기'가 강하네요. 우

선, 왼쪽은 자칫 잡다하게 따로 놀 법한 조형 요소들을 알싸하게 잘 엮어 놓았어요. 물론 조직하다 보면 애초의 계획에서 벗어나는 경우도 빈번해요. 즉, 더더욱 융통성을 발휘해야죠. 빈틈이 많으니까요. 반면에 오른쪽은 계획 단계부터 모든 게 명확해요. 그래서 우연적인 발견이 최소화되어요. 즉, 정해진 길을 딱 부러지게 따라가야죠. 빈틈이 없으니까요.

이를 마음으로 비유하면 이래요. 우선, 왼쪽은 처음에는 갈피를 못 잡다가도 결국에는 전체적으로 말이 되게 아우르는 마음! 즉, 이리저리 일을 벌여 골치 아프지만 중심을 잘 잡으며 매 순간, 고심에 고심을 거듭해요. 이를테면 실수로 튀긴 물감도 작품에 활용해요. 반면에 오른쪽은 처음부터 계획한 길이 명확하니 한 순간도 이를 벗어난 적이 없는 마음! 즉, 자명한 한 가지 일에 주목하니 막상 작업 중에는 별로 고심할 게 없어요. 이를테면 조립설명서에 충실해요.

여기서 질문! 여러분에게 특정 감정, 즉 [이해되지 않는 억울]이 있습니다. 수많은 생각의 실타래를 펼칠까요, 아님 하나로 깔끔하게 정리할까요?

Wassily Kandinsky
(1866–1944),
Composition VII, 1913

이우환 (1936–),
From Line, 1978

- 오만가지 형태들이 어우러진다. 따라서 화합을 중시한다.
- 같은 방식으로 연이어 획을 쳤다. 따라서 결단력이 강하다.

왼쪽은 알록달록한 색상과 온갖 종류의 형태가 이리저리 아귀가 맞거나 어긋나고 반발해요. 그리고 오른쪽은 단일 색상과 기법으로 순서대로 화면 전체를 채워나가요.

그렇다면 '곡직비'로 볼 경우에는 왼쪽은 음기' 그리고 오른쪽은 '양기'가 강하네요. 우선, 왼쪽은 자칫 정신줄을 놓치면 갈피를 못잡을 만큼 오만가지 드라마를 보여줘요. 즉, 작가의 융통성과 기지가 화면 군데군데에 잔뜩 드러나요. 야, 뭔가 말이 안 될 법했는데 이런 식으로 해결했구나! 반면에 오른쪽은 안 봐도 뻔할 듯이 어차피 같은 방식의 도 닦기를 지속해요. 즉, 작가의 철학은 깊겠지만 조형 자체로는 작가가 수련하는 모습, 즉 일필휘지의 호흡과 기운만이 드러나요. 캬, 일 획이 만획이요, 그 안에 우주가 담겼도다.

이를 마음으로 비유하면 이래요. 우선, 왼쪽은 수많은 상념들을 어떻게든 조율하는 마음! 즉, 세상에는 좋건 싫건 그야말로 오만가지 일들이 다 벌어져요. 어떻게 하면 이들을 모두 모아 진수성찬을 만들 수 있을까요? 이를테면 대형 오케스트라가 들려주는 다양하

고 조화로운 음색처럼요. 반면에 <u>오른쪽</u>은 한 가지 진실을 지속적으로 읊조리는 마음! 즉, 세상에는 좋건 싫건 그야말로 오만가지 일들이 다 벌어져요. 어떻게 하면 이들을 모두 버리고 오직 도에만 집중할 수 있을까요? 이를테면 타악기 하나가 들려주는 속 깊은 울림의 반복처럼요.

여기서 질문! 여러분에게 특정 감정, 즉 [삶에의 통찰]이 있습니다. 수많은 상념이 머리에 꽉 차세요, 아님 쫙 비워지세요?

Salvador Dalí (1904−1989),
Soft Watch at Moment of Explosion, 1954

• 시계가 녹아내리니 다양한 의미가 생성된다. 따라서 복잡하다.

Walter De Maria (1935−2013),
Art by Telephone, 1967

• 지시문에 정확한 의도가 명시되어 있다. 따라서 단순 명쾌하다.

<u>위쪽</u>은 시계가 흐물거리며 녹아내리는데 마치 대폭발이 일어나는 양, 파편들이 흩어지며 둥둥 떠다녀요. 아인슈타인의 상대성이론에서처럼 정말로 시공이 휘고 섞이는 모습인가요? 어, 등산하고 내려오니 훌쩍 시간이 흘렀네요? 나만 늙었어! 그리고 <u>아래쪽</u>은 전화기가 전시되어 있는데 작가가 전화하면 받으래요. 전시장을 둘러보다가 갑자기 제가 그 전화를 받으면 기분 참 묘하겠어요. 그런데 어느 별에서 전화하셨어요? 어, 거기요? 그렇다면 '곡직비'로 볼 경우에는 <u>위쪽</u>은 음기' 그리고 <u>아래쪽</u>은 '양기'가 강하네요. 우

선, 위쪽은 현대 예술과 철학과 과학이 경연을 벌이고 있어요. 이와 관련해서 각 분야 전문가들이 썰을 풀기 시작하면 그야말로 끝이 없을 걸요? 머리 아파요. 반면에 아래쪽은 지시문이 아주 깔끔하고 명확해요. 알았어요, 전화하면 받을게요. 요즘 스마트폰은 별의 별 기능으로 복잡해서 다 활용하지 못하는데, 아날로그 전화기라니 참 단순해서 좋네요. 때로는 다중작업은 이제 그만, 제발 좀 쉽게 살아요.

이를 마음으로 비유하면 이래요. 우선, 위쪽은 사안을 복잡하게 펼치는 마음! 즉, 크게 심호흡 하고 든든하게 식사도 하세요. 한 번 들어가면 엄청 기운 씁니다. 이를테면 보초를 서면 깨어있어야죠. 항상 사방을 주시하고요. 반면에 아래쪽은 사안을 단순하게 접는 마음! 즉, 별 생각 없이 노니세요. 한 가지만 딱 기억하다가 막상 때가 되면 그때 하면 그만이죠. 이를테면 자명종 울리면 깨야죠. 잘 때는 그 생각 말고요.

여기서 질문! 여러분에게 특정 감정, 즉 [업무에 대한 열정]이 있습니다. 다방면으로 다중작업이 필요한가요, 아님 하나로 명쾌한가요?

Sidny Nolan (1917−1992),
The Trial, 1947

• 기준에 따라 같은 사람이 다르게 보인다. 따라서 상대적이다.

Fra Angelico (1390/95−1455),
St. Peter of Verona Triptych, 1428−1429

• 종교의 숭고한 가치를 표방한다. 따라서 절대적이다.

위쪽은 법정에서 사형선고가 내려지는 현장으로 검은 박스를 뒤집어쓰고 있는 사람은 무슨 큰 죄를 지은 사람처럼 보여요. 하지만 이 사람은 사실 영국의 지배에 대항한 호주의 영웅, 네드 캘리예요. 그리고 아래쪽은 중간에는 기독교 성모 마리아와 아기 예수님 그리고 좌우로는 총 네 명의 성자가 보여요. 아기 예수님은 벌떡 일어나니 벌써 어른스

럽고요. 게다가 무슨 이야기를 들려주는 듯하니 한 번 경청해봐요.

그렇다면 '곡직비'로 볼 경우에는 <u>위쪽</u>은 '음기' 그리고 <u>아래쪽</u>은 '양기'가 강하네요. 우선, <u>위쪽</u>은 영국의 관점으로는 나쁜 사람이에요. 하지만 호주의 관점으로는 좋은 사람이에요. 즉, 관점에 따라 완전히 다른 해석이 가능해요. 반면에 <u>아래쪽</u>은 기독교 문화에 익숙하건 그렇지 않건 누가 봐도 나름 신성이 느껴져요. 이를테면 중간의 두 사람은 분명히 중요한 인물로 보여요. 게다가 이 아이에게는 뭔가 특별한 것이 있네요. 즉, 전반적으로 다들 공감해요.

이를 마음으로 비유하면 이래요. 우선, <u>위쪽</u>은 다층적으로 사안을 곱씹는 마음! 즉, 상황과 맥락을 무시하고 무조건적인 평가를 내리는 것은 금물이에요. 이를테면 고정관념의 색안경을 벗어 던져야 비로소 세상을 제대로 경험하죠. 반면에 <u>아래쪽</u>은 확연한 구조를 수용하는 마음! 즉, 누가 봐도 확실한 형식을 채택한 데는 다 이유가 있어요. 이를테면 합의된 기호를 전제해야 비로소 언어적인 소통이 가능하죠.

여기서 질문! 여러분에게 특정 감정, 즉 [판단의 아리송함]이 있습니다. 극명하게 갈리며 계속 복잡할까요, 아님 결국에는 뭘 해도 얼추 비슷할까요?

Banksy (1974 −),
Cameraman and
Flower, 2010

Robert Indiana
(1928 − 2018),
Hope Red/Blue,
2009

· 촬영을 위해 꽃을 당긴다. 따라서 복잡하다.　· 희망에 대한 메시지를 드러낸다. 따라서 간결하다.

<u>왼쪽</u>은 방송인으로 보이는 한 사람이 꽃을 잡아당기며 촬영하는 모습이에요. 뿌리가 뽑히는 것보다 아름다운 영상으로 남기는 게 더 중요한 모양이군요. 그리고 <u>오른쪽</u>은 '희망', 즉 영어로 'HOPE'가 네 글자의 알파벳으로 두 글자씩 이 층을 형성해요. 표면은 빨간색, 안쪽은 파란색인 게 마치 슈퍼맨 혹은 미국 국기를 연상시키네요. 더불어 알파벳 'O'가 고개를 꺾으니 '으흠?'하는 운율감이 돋보이는군요.

그렇다면 '곡직비'로 볼 경우에는 <u>왼쪽</u>은 음기' 그리고 <u>오른쪽</u>은 '양기'가 강하네요. 우선 <u>왼쪽</u>은 비판정신이 돋보여요. 즉, '대의를 위해서 행해지는 악행은 과연 정당화될 수 있는 것인가?'라는 식의 질문이 들리는 듯해요. '내로남불', 즉 '내가 하면 로맨스 그리고

남이 하면 불륜'이라며 안으로 팔이 굽는 어그러진 논리에 대한 경각심도 자극하고요. 그런데 막상 따지고 보면 우리 모두가 이래저래 죄인이에요. 물론 진정으로 이를 인정하기란 결코 쉽지 않지요. 반면에 오른쪽은 희망에 대한 강력한 희망을 보여줘요. 물론 사람마다 꿈꾸는 이상세계는 다 달라요. 이를 위해 추구하는 방법도 그렇고요. 하지만 모두에게 공통된 사실은 바로 진정한 희망의 가치예요. 그게 없는 삶이야말로 비참한 삶이죠. 그래요, 오늘도 우리는 가열차게 희망해요. 그래서 아직도 세상은 살 만한 가치가 있어요.

이를 마음으로 비유하면 이래요. 우선, 왼쪽은 이율배반적인 마음! 즉, 선의의 행동이라고 꼭 선한 게 아니에요. 주의해야죠. 이를테면 모두 다 암묵적인 가해자예요. 반면에 오른쪽은 당차고 확실한 마음! 즉, 누가 뭐래도 희망은 필요해요. 추구해야죠. 이를테면 모두가 숙지해야 할 만민공통어예요.

여기서 질문! 여러분에게 특정 감정, 즉 [회고하는 절망]이 있습니다. 여러모로 다양한 생각에 심란하신가요, 아님 어찌 되었건 절망의 마음을 품었다는 것 자체에 고개를 저으시나요?

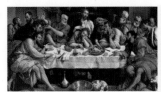

Jacopo Bassano (1510–1591), The Last Supper, 1546

Andy Warhol (1928–1987), Campbell's Soup Cans, 1962

• 각자 자신의 입장을 표명하니 요란스럽다. 따라서 다양하다.

• 캠벨수프만 모으니 일관성이 넘친다. 따라서 확실하다.

왼쪽은 기독교 예수님의 최후의 만찬이에요. 예수님의 열 두 제자가 예수님과 함께 보이는군요. 그런데 다들 자기 생각에 빠진 양, 그야말로 정신이 없어요. 그리고 오른쪽은 아직도 미국에서 유통되는 캠벨 수프 깡통을 종류별로 그리고는 행렬 맞춰 나열했어요. 그리고 보니 적극적으로 대중문화의 소재를 예술화했군요 그야말로 자본주의 소비문화의 시대, 우리들의 새로운 자화상을 보여주는 것만 같아요.

그렇다면 '곡직비'로 볼 경우에는 왼쪽은 '음기' 그리고 오른쪽은 '양기'가 강하네요. 우선, 왼쪽은 참 심란해요. 제자들이 한 자리씩 꿰차고는 각자의 입장을 표명하기에 바쁘니 예수님이 설 자리가 무색해진 느낌이에요. 이를 어찌하나 여러모로 골치 아프시겠어요. 반면에 오른쪽은 참 깔끔요. 다른 것 다 필요 없고 캠벨 수프만 죽 모아 놓으니 벌써

말 다했어요. 남녀노소, 빈부격차를 막론하고 다들 소비하는 대량생산된 똑같은 상품, 그야말로 시대적인 확실한 지표죠.

이를 마음으로 비유하면 이래요. 우선, 왼쪽은 수많은 입장 사이에서 곤혹스러운 마음! 즉, 각자의 입장에서 다들 말은 돼요. 핵심을 놓치는 게 아쉬울 뿐이죠. 이를테면 난상토론이에요. 반면에 오른쪽은 확실한 입장을 따르는 정해진 마음! 즉, 그저 핵심만 보여주면 돼요. 이에 대해 평하자면 끝이 없겠지만. 이를테면 그분만 경배해요.

여기서 질문! 여러분에게 특정 감정, 즉 [질질 끄는 고통]이 있습니다. 꼬일 대로 꼬였나요, 아님 확실한 대답을 들려줄 수 있나요?

M. C. Escher
(1898 – 1972),
Relativity, 1953

Jeff Koons (1955 –),
Hanging Heart
(Magenta/Gold),
1994 – 2006

• 올라가는 길과 내려가는 길이 꼬여 있다. 따라서 다층적이다.

• 단단하게 하트가 포장되어 둥둥 떠 있다. 따라서 명쾌하다.

왼쪽은 보면 볼수록 머릿속이 꼬여요. 공통적인 바닥을 상정할 수가 없어서요. 제목에서처럼 다 상대적이지요? 그리고 보니 착시현상이 참 묘하네요. 그리고 오른쪽은 강한 채도로 번쩍거리며 주변을 반사하는 단단한 하트가 예쁘게 포장되어 둥둥 떠 있어요. 찔러도 피 한 방울 나오지 않을 것만 같군요. 대량생산된 상품인 양, 스크래치 하나라도 있으면 바로 교환 가능할 듯해요.

그렇다면 '곡직비'로 볼 경우에는 왼쪽은 '음기' 그리고 오른쪽은 '양기'가 강하네요. 우선, 왼쪽은 누군가에게는 올라가는 길이 다른 누군가에게는 내려가는 길이에요. 즉, 절대적인 위아래가 없어요. 다들 자기 관점으로 바라볼 뿐이지요. 이와 같이 뭐 하나 확실한 게 없으니 참 아리송하네요. 반면에 오른쪽은 고품격의 무결점 상품으로 그야말로 순수의 극치예요. 말 그대로 때 빼고 광냈으니 티끌 한 점 없잖아요. 즉, 완벽하니 환상적인 사랑만 남았어요. 뭔가 부족한 사랑은 여기서 명함도 못 내밀죠.

이를 마음으로 비유하면 이래요. 우선, 왼쪽은 상대적인 차이를 인정하는 마음! 즉, 방향을 알려면 먼저 시작을 알아야 해요. 같은 목적지라도 이쪽에서 출발하면 저쪽, 저쪽

에서 출발하면 이쪽으로 가야 하잖아요. 물론 현실 세계에서 이를 파악하기란 쉽지 않아요. 고민해야죠. 이를테면 다중우주예요. 우리는 옆에 있지만 알고 보면 서로 다른 시공에 살고 있어요. 반면에 오른쪽은 절대적인 대답을 들려주는 마음! 즉, 우리는 환상을 소비해요. 현실에서는 다들 부족하니까. 자, 그럼 우리 모두가 동경하는 완벽한 사랑, 보여줄게요. 이를테면 만병통치약이에요. 그런 게 있으면 정말 좋겠어요.

여기서 질문! 여러분에게 특정 감정, 즉 [내 삶의 확신]이 있습니다. 다른 관점으로 보면 엄청 복잡해질까요, 아님 결국에는 모두 다 똑같나요?

백남준 (1932-2006),
Real Fish/Live Fish, 1982
* 좌우반전

• TV가 어항에서 노는 물고기를 비춘다. 따라서 궁　• TV를 어항으로 만들어 실제 물고기가 노닌다.
금증을 자아낸다.　따라서 명확한 사실을 제시한다.

한 작품이 좌우 반전된 이미지로 왼쪽은 TV가 방영돼요. 그리고 오른쪽은 TV가 어항이 되어 실제 물고기가 물속에서 노닐고 있어요. 그런데 가만 보면 왼쪽은 오른쪽 장면을 찍은 영상이 실시간으로 방영되는 거예요. 오른쪽 앞에 찍고 있는 캠코더 보이시죠?

그렇다면 '곡직비'로 볼 경우에는 왼쪽은 '음기' 그리고 오른쪽은 '양기'가 강하네요. 우선, 왼쪽은 실재와 가상의 관계를 의문시해요. 이미지 물고기는 바로 옆에 있거나 아니면 아마존에 있을 수도 있죠. 그리고 과거의 모습이거나 아니면 지금 모습일 수도 있어요. 그런데 사실상 왼쪽만 보면 이는 알 수가 없지요. 우리는 실재가 아닌 가상을 보니까요. 반면에 오른쪽은 실재가 뭔지를 여실히 보여줘요. 그래요, 이게 실제 모습이라고요! 아무리 이미지가 환상적일지라도, 혹은 비근해 보일지라도 나는 나로 존재할 뿐. 지금 여기서 우리는 진짜를 보고 있어요.

이를 마음으로 비유하면 이래요. 우선, 왼쪽은 여러모로 각색하는 마음! 즉, 미디어에 보여지는 이미지는 또 다른 나예요. 이를테면 한편으로는 진짜보다 더 진짜 같은 또 다

른 진짜예요. 반면에 오른쪽은 있는 그대로의 마음! 즉, 미디어에 보여지는 이미지는 나의 진짜 모습이 아니에요. 중요한 건, 내가 진짜 나라는 사실, 절대로 헷갈리지 마세요. 드디어 진정한 나를 만나셨습니다.

여기서 질문! 여러분에게 특정 감정, 즉 [진정성에 대한 회의]가 있습니다. 도대체 진정성이란 게 과연 뭔지 의심되나요? 아님 내 진정성만큼은 확실한가요?

Frida Kahlo (1907–1954), The Two Fridas, 1939

Frida Kahlo (1907–1954), Diego on My Mind (Self–Portrait as Tehuana), 1943

• 살아있는 심장과 죽어있는 심장을 가진 두 명의 여인이 손잡는다. 따라서 다면적으로 사고한다.
• 인물의 시선이 정면을 응시한다. 따라서 추진력이 강하다.

왼쪽은 작가의 이중 자화상이에요. 작품 속 두 명 중에 왼쪽은 죽은 심장 그리고 오른쪽은 산 심장을 가진 것만 같아요. 그리고 오른쪽은 같은 작가의 자화상이에요. 이마 한 가운데에 마치 주홍글씨인 양, 남편의 모습이 아로새겨져 있군요.

그렇다면 '곡직비'로 볼 경우에는 왼쪽은 '음기' 그리고 오른쪽은 '양기'가 강하네요. 우선, 왼쪽은 이래저래 마음을 들었다 났다 해요. 실제로 작가는 또 다른 작가인 남편의 온갖 바람기에 오랜 기간 상처받았어요. 이혼했다 다시 재혼하는 해프닝도 벌였고요. 남편 때문에 심장의 불씨가 식었다 붙었다를 반복한 모양입니다. 반면에 오른쪽은 누가 뭐래도 확실한 걸 하나 보여줘요. 그래요, 이 사람과 내 인생을 분리해서 생각할 수는 없답니다. 좋건 싫건 말이지요. 그래서 그런지 진한 눈썹이 그를 든든하게 받쳐주며 머리카락이 붙는 게 같은 꿈도 꾸었군요.

이를 마음으로 비유하면 이래요. 우선, 왼쪽은 끝없이 번민하는 마음! 하필이면 이 사람을 만나서 그리고 내 인생이 이 모양, 이 꼴이라서 그동안 참 많이도 울고 웃었어요. 이를테면 내 마음의 나이테 좀 보세요! 반면에 오른쪽은 뭐 하나는 확실한 마음! 하필이면 이 사람을 만나서 그리고 내 인생이 이 모양, 이 꼴이라서 결국에는 명약관화해졌어요. 이를테면 내 얼굴에 씻지 못할 흉터 좀 보세요.

여기서 질문! 여러분에게 특정 감정, 즉 [어린 시절의 정신적 외상(trauma)]이 있습니

다. 생각만 해도 엄청 마음이 꼬이며 복잡해지나요, 아님 깔끔하게 확실해지나요.

Nikos Gyftakis (1981−),
Self Portrait V, 2005

Chuck Close (1940−),
Big Self−Portrait,
1967−1968

• 손에 눌려 한껏 얼굴이 변형된다. 따라서 자신을 숨긴다.

• 사실적으로 그려진 인물이 정면을 응시한다. 따라서 자신을 드러낸다.

왼쪽은 작가의 자화상으로 마치 다른 이의 손길에 자신의 얼굴이 뭉그러지는 듯한 모습이에요. 또 다른 자아의 손이라고 간주할 수도 있겠어요. 그리고 오른쪽은 다른 작가의 자화상으로 아주 사실적으로 그려졌어요. 직접 보면 엄청 크기가 크니 압도적이에요.

그렇다면 '곡직비'로 볼 경우에는 왼쪽은 '음기' 그리고 오른쪽은 '양기'가 강하네요. 우선, 왼쪽은 정신 차리라며 다잡는지 혹은 자기를 부정하는지 원래의 모습에 한껏 변형을 가해요. 마치 "이젠 함께 탄 배야"라며 누군가와 모종의 관계를 형성하거나 혹은 "내가 또 왜 그랬지?"라며 나를 질책하는 것만 같아요. 여하튼 울퉁불퉁한 선 하나하나가 다 인생의 주름인 양, 고민 참 많네요. 반면에 오른쪽은 살짝 턱을 들고 아래를 내려다보며 자기 존재감을 과시해요. 게다가 담배를 물고 앞을 바라보니 마치 내게 손가락질을 하며 "그래, 이제 결정했냐?"라며 위협하는 것만 같아요. 여하튼 자기 입장은 이미 정해졌으니 재고하기가 쉽지는 않겠네요.

이를 마음으로 비유하면 이래요. 우선 왼쪽은 이리저리 꼬이는 마음! 즉, 아이고, 이걸 어떡하죠? 이를테면 엎친 데 덮친 격이에요. 실수로 무너진 내 서류에 물잔이 쏟아졌는데 누가 이를 밟고 넘어졌나요? 반면에 오른쪽은 바라는 게 명확한 마음! 즉, 재고 자시고 할 것도 없어요. 이를테면 벌써 정답은 정해졌어요. 오답 말하면 알죠?

여기서 질문! 여러분에게 특정 감정, 즉 [애매한 불만]이 있습니다. 파면 팔수록 미궁에 빠지나요, 아님 알고 보면 다 뻔한 얘긴가요?

<곡직(曲直)표>: 이리저리 꼬거나 대놓고 확실한
= 외곽이 주름지거나 평평한

●● <감정형태 제6법칙>: '표면'
- <곡직비율>: 극곡(-2점), 곡(-1점), 중(0점), 직(+1점), 극직(+2점)

분류	기준	음기			잠기	양기		
		음축	(-2)	(-1)	(0)	(+1)	(+2)	양축
형 (모양形, Shape)	표면 (表面, surface)	곡 (굽을曲, winding)	극곡	곡	중	직	극직	직 (곧을直, straight)

지금까지 여러 이미지에 얽힌 감정을 살펴보았습니다. 아무래도 생생한 예가 있으니 훨씬 실감나죠? <곡직표> 정리해보겠습니다. 우선, '잠기'는 애매한 경우입니다. 너무 주글거리지도 평평하지도 않은, 즉 이리저리 꼬거나 혹은 대놓고 확실한 것도 아닌. 그래서 저는 '잠기'를 '중'이라고 지칭합니다. 주변을 둘러보면 굽지도 곧지도 않은, 즉 조금은 꼬인 감정, 물론 많습니다.

그런데 주글거리며 굽은, 즉 이리저리 얼기설기 꼬인 감정을 찾았어요. "이게 그렇게 간단명료한 일이더냐? 걱정 마. 어차피 이해도 못해!" 그건 '음기'적인 감정이죠? 저는 이를 '곡'이라고 지칭합니다. 그리고 '-1'점을 부여합니다. 그런데 이게 더 심해지면 '극'을 붙여 '극곡'이라고 지칭합니다. 그리고 '-2'점을 부여합니다. 한편으로 평평하니 곧은, 즉 깔끔하니 대놓고 확실한 감정을 찾았어요. "이 정도로 내 속을 다 드러냈는데 어떻게 오해해?" 그건 '양기'적인 감정이죠? 저는 이를 '직'이라고 지칭합니다. 그리고 '+1점'을 부여합니다. 그런데 이게 더 심해지면 '극'을 붙여 '극직'이라고 지칭합니다. 그리고 '+2'점을 부여합니다.

자, 여러분의 특정 감정은 <곡직비율>과 관련해서 어떤 점수를 받을까요? (손등을 코브라 모양으로 춤추며) 몇 점… 이제 내 마음의 스크린을 켜고 감정 시뮬레이션을 떠올리며

<곡직비율>의 맛을 느껴 보시겠습니다.

지금까지 '감정의 <곡직비율>을 이해하다' 편 말씀드렸습니다. 앞으로는 '감정의 <노청비율>을 이해하다' 편 들어가겠습니다.

02 감정의 <노청(老靑)비율>을 이해하다: 오래되어 보이거나 신선해 보이는

<노청비율> = <감정상태 제1법칙>: 탄력
늙을 노(老): 이제는 피곤한 경우(이야기/내용) = 오래되어 보이는 경우(이미지/형식)
젊을 청(靑): 아직은 신선한 경우(이야기/내용) = 신선해 보이는 경우(이미지/형식)

이제, 11강의 두 번째, '감정의 <노청비율>을 이해하다'입니다. 여기서 '노'는 늙을 '노' 그리고 '청'은 젊을 '청'이죠? 즉, 전자는 세월이 많이 흐른 듯이 오래되어 보이는 경우 그리고 후자는 세월이 별로 지나지 않은 듯이 신선해 보이는 경우를 지칭합니다.

참고로 얼굴의 <노청비율>에서는 이를 살집이 처지거나 탱탱한 경우를 지칭한다고 했지만, 감정은 얼굴이 아니기에 다른 단어를 선택했어요. 물론 전체적인 의미는 동일해요. 모든 비율이 다 마찬가지이지만 이 외에도 표현 가능한 다른 단어는 많고요. 이제 들어가죠!

<노청(老靑)비율>: 이제는 피곤하거나 아직은 신선한
= 오래되어 보이거나 신선해 보이는

●● <감정상태 제1법칙>: '탄력'

음기 (노비 우위)	양기 (청비 우위)
처져 수긍하는 상태	탱탱해 반발하는 상태
이해심과 포용력	패기와 생명력
반성과 신중함	진취성과 미래 투자
관조를 지향	흥을 지향
자조적임	막 나감

〈노청비율〉은 〈감정상태 제1법칙〉입니다. 이는 '탄력'과 관련이 깊죠. 그림에서 왼쪽은 '음기' 그리고 오른쪽은 '양기'! 왼쪽은 늙을 '노', 즉 세월이 많이 흐른 듯이 오래되어 보이는 경우예요. 비유컨대, 긴 세월 동안 닳고 닳아 이제는 지쳐 피곤한 느낌이군요. 반면에 오른쪽은 젊을 '청', 즉 별로 세월이 지나지 않은 듯이 신선해 보이는 경우예요. 비유컨대, 볼수록 호기심이 동하는 게 아직은 신선한 느낌이군요.

그렇다면 오래되어 보이는 건 이제는 피곤한 경우 그리고 신선해 보이는 건 아직은 신선한 경우라고 이미지와 이야기가 만나겠네요. 박스의 내용은 얼굴의 〈노청비율〉과 동일합니다.

자, 이제 〈노청비율〉을 염두에 두고 여러 이미지를 예로 들어 함께 살펴보겠습니다. 본격적인 감정여행, 시작합니다.

Stefan Sagmeister
(1962−),
Banana Wall,
2008

Stefan Sagmeister
(1962−), Banana
Wall, 2008

• 바나나가 변색하니 죽음이 가까웠다. 따라서 차분하다.

• 노란 바나나와 녹색 바나나가 선명하게 대비된다. 따라서 패기가 넘친다.

한 작가의 한 작품으로 왼쪽은 시간이 지난 후 그리고 오른쪽은 처음 설치한 광경이에요. 만여 개의 바나나를 벽에 붙였는데, 글자는 아직 덜 익은 녹색 그리고 배경은 다 익은 노란색 바나나를 사용했어요. 문장은 '자기 확신은 좋은 결과를 낳는다'이고요. 하지만 몇 주가 지나며 모두 밤색으로 변하니 결과적으로 문장이 다 소멸되어 더 이상 읽을 수가 없어요.

그렇다면 '노청비'로 볼 경우에는 왼쪽은 '음기' 그리고 오른쪽은 '양기'가 강하네요. 우선, 왼쪽은 시간이 흘러 녹색 바나나마저도 변색되니 더 이상 노란색 바나나와 차이가 없어요. 그래요, 다들 누구나 죽습니다. 문장의 퇴색이 마치 애초의 열정이 사그라짐을

비유하는 듯해요. 반면에 <u>오른쪽</u>은 녹색 바나나와 노란색 바나나가 선명하게 대비되니 짱짱하게 문장이 잘 보입니다. 그래요, 마냥 언제까지 기다리기만 할까요? 소리칠 건 지금 당장 소리쳐야죠. 마치 패기 어린 강력한 함성이 귓가에 맴도는 듯해요.

이를 마음으로 비유하면 이래요. 우선, <u>왼쪽</u>은 소용돌이 이후에 잠잠해진 마음! 즉, 당찬 논리와 가열 찬 열정은 단기전에 강해요. 영원히 가쁜 숨호흡이 동일하게 지속될 순 없지요. 장기전에 이르면 모두 다 지치게 마련입니다. 이제는 살아온 세월의 자취가 더 강하게 느껴지네요. 이를테면 세월을 이기는 장사 없어요. 반면에 <u>오른쪽</u>은 지금 막 소용돌이가 강하게 이는 마음! 즉, 당찬 논리와 가열 찬 열정은 주목도가 높아요. 가쁜 숨호흡이 지금 당장 활기찬 생명력을 드러내지요. 감히 그 누가 이 생생한 꿈을 꺾을 수 있을까요? 꿈은 꾸는 자의 몫이랍니다. 이를테면 청춘은 아름다워요.

여기서 질문! 여러분에게 특정 감정, 즉 [허무한 열정]이 있습니다. 어차피 매한가지라며 숙연해지나요, 아님 지금 누리겠다며 타오르나요?

Cyprien Gaillard (1980-), The Recovery of Discovery, 2011

Cyprien Gaillard (1980-), The Recovery of Discovery, 2011

• 상품이 소비되고 쓰레기만 남았다. 따라서 과거를 회고한다.

• 정갈하게 새 상품이 각 잡혔다. 따라서 미래를 상상한다.

한 작가의 한 작품으로 <u>왼쪽</u>은 시간이 지난 후 그리고 <u>오른쪽</u>은 처음 설치한 광경이에요. 무려 칠만 이천 개의 맥주를 박스에 넣고 피라미드 형식으로 쌓아 올려 설치했어요. 그리고 이 위에 올라가 개봉하고 마시기를 권장합니다. 결국, 손을 타며 소비되니 어느새 말 그대로 작품은 폐허 더미로 돌변해요.

그렇다면 '노청비'로 볼 경우에는 <u>왼쪽</u>은 '음기' 그리고 <u>오른쪽</u>은 '양기'가 강하네요. 우선, <u>왼쪽</u>은 애초의 상품 가치가 많이 퇴색되었어요. 일대 광풍처럼 상품이 소비되고 난 후에 쓰레기만 즐비하게 흐트러졌네요. 그야말로 바라던 일을 통 트게 벌인 사건의 현장으로 보입니다. 다 이루었다. 반면에 <u>오른쪽</u>은 상품 가치를 뽐내며 늠름하니 기고만장해요. 행렬 맞춰 각 잡혀 올라간 게 바짝 군기도 들었고요. 그야말로 일대 광풍을 불러일으킬 폭풍전야로 보입니다. 올 것이 왔다.

이를 마음으로 비유하면 이래요. 우선, 왼쪽은 큰 일을 치른 후에 소회하는 마음! 즉, 열정적으로 참 많은 일을 벌였어요. 그 과정에서 얻은 삶의 통찰은 내 인생에서 그 무엇과도 바꿀 수 없지요. 이를테면 확실한 폭격으로 초토화했어요. 반면에 오른쪽은 큰 일을 치르기 전에 긴장하는 마음! 즉, 열정이 넘치니 앞으로를 기대해주세요. 새로운 모험이 나를 유혹하니 풍덩 빠질 수밖에 없잖아요. 이를테면 확실한 목표물을 정조준했어요.

여기서 질문! 여러분에게 특정 감정, 즉 [내 인생의 정열]이 있습니다. 정말 많이 불살랐다며 회고하시나요, 아님 앞으로 장난 아닐 거라며 내다보시나요?

Damien Hirst (1965−), Crematorium, 1996

Claes Oldenburg (1929−), Dropped Cone, 2001

• 거대한 재떨이에 수많은 담배꽁초를 담았다. 따라서 숙연하다.

• 건물에 아이스크림이 박혔다. 따라서 활력이 넘친다.

왼쪽은 거대한 크기의 재떨이예요. 수많은 담배꽁초가 그간의 흡연행위를 암시해요. 이렇게 모아 놓으니 약간 끔찍한 느낌이 드는군요. 그리고 오른쪽은 거대한 크기의 아이스크림이 마치 혜성이 떨어지듯이 건물에 박혔어요. 무슨 그리스 신화의 제우스가 하늘에서 먹다가 실수로 놓쳤나요? 아님 화나서 혹은 재미로 던졌나요? 그래도 결과적으로 건물이 모자를 쓴 양, 좀 귀여운 느낌이 드는군요.

그렇다면 '노청비'로 볼 경우에는 왼쪽은 '음기' 그리고 오른쪽은 '양기'가 강하네요. 우선, 왼쪽은 수많은 담배에 불을 붙였어요. 짧은 생명은 그렇게 타 들어갔고 마침내 마지막이 찾아왔어요. 그야말로 생명과 죽음이 함께 추는 춤인가요? 담배 한 개비를 한 생명이라 생각하면 갑자기 공동묘지가 되는 게 숙연해지네요. 자, 인생을 논하며 회포를 푸세요. 반면에 오른쪽은 먹다 남은 아이스크림이 나 홀로 튀어요. 무심코 지나가던 사람들이 주목하며 즐거워할 듯해요. 무료한 도심 속 일상의 활력인가요? 이를 보며 미소짓다 보면 자연스레 활력이 샘솟게 마련이죠. 자, 아이스크림 먹고 힘내세요.

이를 마음으로 비유하면 이래요. 우선, 왼쪽은 세월을 돌아보는 마음! 즉, 알게 모르게 참 많은 일들을 벌였어요. 이를테면 내 인생의 회고록이에요. 반면에 오른쪽은 오늘을

즐기는 마음! 즉, 아무리 바빠도 놓칠 게 따로 있죠. 이를테면 내 삶의 소확행, 즉 소소하지만 확실한 행복이에요.

여기서 질문! 여러분에게 특정 감정, 즉 [내 삶의 미련]이 있습니다. 충분히 곱씹으며 정리할 시간이 필요한가요, 아님 당장 미련 없이 내지를 용기가 필요한가요?

Damien Hirst (1965−), A Thousand Years, 1990

Ann Hamilton (1956−), The Event of a Thread, 2012−2013

•생명의 죽음과 순환을 보여준다. 따라서 진중하다.

•전시장을 놀이터처럼 만들었다. 따라서 유쾌하다.

<u>왼쪽</u>은 배양된 파리가 잘린 소의 머리와 설탕물 등을 먹으며 살다가 결국에는 전기충격으로 죽는 일련의 과정을 적나라하게 보여줘요. 그리고 <u>오른쪽</u>은 거대한 전시장 위쪽으로는 마치 구름인 양, 흰 천이 나부끼고 아래쪽으로는 그네가 제공되어 관객들이 이를 자유롭게 즐길 수가 있어요.

그렇다면 '노청비'로 볼 경우에는 <u>왼쪽</u>은 '음기' 그리고 <u>오른쪽</u>은 '양기'가 강하네요. 우선, <u>왼쪽</u>은 마치 생명과 죽음의 순환을 고속 재생하는 느낌이에요. 파리와 소로 비유했지만, 결국에는 이게 다 우리들의 자화상이죠. 항상 역사는 이런 식으로 반복되어 왔어요. 자, 깊이 한 번 곱씹어봐요. 반면에 <u>오른쪽</u>은 그야말로 전시장의 놀이터화, 재미있겠어요. 남녀노소 불문하고 즐기지 않는 사람이 없죠. 그네를 움직이면 이에 따라 천도 출렁이니 무념무상으로 바라보면 쫙 스트레스가 풀려요. 그리고 보니 마냥 전시장이 심각하기만 한 건 아니에요. 자, 한껏 몸을 흔들어 봐요.

이를 마음으로 비유하면 이래요. 우선, <u>왼쪽</u>은 세상을 연민하는 마음! 즉, 나 홀로 다르다며 뻐길 수 있지만 크게 보면 다 매한가지예요. 이를테면 역사는 반복돼요. 반면에 <u>오른쪽</u>은 게임을 즐기는 마음! 즉, 아무리 가치를 역설해도 결국에는 내가 해봐야 의미가 있어요. 이를테면 내가 역사예요.

여기서 질문! 여러분에게 특정 감정, 즉 [인생의 씁쓸함]이 있습니다. 여러모로 음미하며 감상에 젖을까요, 아님 화끈하게 놀며 털어낼까요?

Shen Zhou
(1427－1509),
Lay Down and
Travel

백남준
(1932－2006),
Marco Polo, 1993

• 가만히 꽃 한 송이가 나뭇가지에 걸려있다. 따라서 차분
하다.

• 끊임없이 여행을 떠나는 듯하다. 따
라서 열정적이다.

　왼쪽은 꽃 한 송이가 덩그러니 나뭇가지에 매달린 광경이에요. 제목은 '누워서 여행하기'이고요. 그리고 오른쪽은 TV, 꽃, 네온, 냉장고, 폭스바겐 비틀 등으로 표현한 마르코 폴로예요. 그는 서양에서 태어나 동양을 여행한 사람으로 17년간 중국 원나라에서 관직 생활을 하기도 했어요. 당대에는 보기 드문 국제적인 유목민의 전형이죠.

　그렇다면 '노청비'로 볼 경우에는 왼쪽은 '음기' 그리고 오른쪽은 '양기'가 강하네요. 우선, 왼쪽은 제자리에 머물러요. 꽃 한 송이만으로도 유유자적 상상의 나래를 펴면 그게 곧 최고의 피서거든요. 즉, 슬기롭게 살아요. 반면에 오른쪽은 끝없이 돌아다녀요. 그야말로 세상은 넓고 할 일은 많은데 정력도 넘쳐요. 즉, 열정을 불살라요. 불러만 주세요. 어디라도 달려갑니다.

　이를 마음으로 비유하면 이래요. 우선, 왼쪽은 자기 내면을 여행하는 마음! 다른 별에 갈지라도 어차피 내 심신이 그대로라면 경험의 정도에는 별 차이가 없어요. 즉, 다 내가 마음먹기에 달렸어요. 이를테면 오늘은 또 어느 별을 여행할까요? 그야말로 우주 지도를 그리는 그 날까지 한 번 쭉 가보죠. 반면에 오른쪽은 세상 곳곳을 여행하는 마음! 한 자리에 가만히 머무르면 자기 세상은 결국 그만큼 밖에 안 돼요. 즉, 내 세상은 내가 넓혀요. 이를테면 가본 여행지마다 지도에 표기해요. 그야말로 지도가 까매지는 그날까지 한 번 쭉 가보죠.

　여기서 질문! 여러분에게 특정 감정, 즉 [새로운 경험에의 기대]가 있습니다. 조용히 명상을 할까요, 아님 여행 가방을 챙길까요?

Frida Kahlo
(1907 – 1954), Viva la
Vida, 1954

Luis Eugenio Meléndez
(1716-1780), Still Life with
Fruit and Cheese, 18
century

- 다양한 모양의 수박들을 모았다. 따라서 과
 정을 고찰한다.
- 재현의 정확성을 과시한다. 따라서 목표를 지향
 한다.

왼쪽은 여러 수박이 그대로 혹은 다양하게 잘린 채 모여 있는 정물화예요. 작가의 유작으로 제목은 '인생이여, 만세'이고요. 수박이 자른 지 오래되었거나 왠지 땡볕에 놓아 시원하지 않아 보여요. 아직도 단맛이 날까요? 그리고 오른쪽은 다른 작가의 정물화예요. 과일이 참 탱글탱글 신선해 보여요. 딱 지금 단맛이 나겠죠?

그렇다면 '노청비'로 볼 경우에는 왼쪽은 '음기' 그리고 오른쪽은 '양기'가 강하네요. 우선, 왼쪽은 작가를 상징하는 수박의 일생을 그렸나요? 색상과 색칠이 나른해 보이는 게 제목이 암시하듯이 마냥 활기차기보다는 담담한 기술인 듯해요. 그러고 보니 여러 방식으로 난도질당한 경우들이 드러나는 양, 굴곡진 인생이 느껴지는군요. 충분히 그럴 수 있어요. 기본적으로 그림은 내 마음의 표상이니까요. 반면에 오른쪽은 마치 카메라로 사진을 찍은 듯이 광학적인 재현의 정확성을 과시해요. 보이는 대로 완벽하게 묘사하겠다는 패기가 그야말로 하늘을 찌르는군요. 무결점 작품을 완성하려는 의지가 충만하다 보니 과일도 생명력이 넘쳐요. 혹시 실제로는 오래되었는데 신선하게 표현한 거 아니에요? 충분히 그럴 수 있어요. 기본적으로 그림은 내 마음의 표상이니까요.

이를 마음으로 비유하면 이래요. 우선, 왼쪽은 나를 돌아보는 마음! 즉, 이모저모로 내 모양을 검토하며 흘러가요. 이를테면 힘을 쑥 빼니 어깨가 축 처졌어요. 반면에 오른쪽은 최고를 추구하는 마음! 즉, 하나로 시점을 통일하고는 시야에 들어오는 건 싸그리 다 묘사해요. 이를테면 힘을 딱 주니 어깨가 팍 섰어요.

여기서 질문! 여러분에게 특정 감정, 즉 [버거운 도전]이 있습니다. 열심히 살았으나 못내 아쉬운 그간의 삶을 돌아볼까요, 아님 아무리 힘들어도 앞으로 성취할 미래를 바라볼까요?

Harmen Steenwyck
(1612－1656),
Vanitas Stilleven,
1640

Jan van Huysum
(1682－1749),
Bouquet of Flowers
in a Terracotta Vase,
1736

• 인생무상의 도상들을 모았다. 따라서 관조적이다.

• 만개한 꽃들이 극에 달했다. 따라서 흥이 넘친다.

　왼쪽은 17세기에 특히 네덜란드에서 유행한 바니타스 정물화예요. 해골 등 당시에 유행하던 도상으로 인생무상을 표현했어요. 그리고 오른쪽은 제목의 '부케'가 신부가 드는 꽃다발을 의미하듯이 화사함이 절정에 달해요. 도무지 시든 부분을 발견할 수가 없군요.

　그렇다면 '노청비'로 볼 경우에는 왼쪽은 '음기' 그리고 오른쪽은 '양기'가 강하네요. 우선, 왼쪽은 헛되고 헛되니 모든 것이 헛되요. 즉, 한 세상 책과 칼처럼 열심히 살았어요. 하지만 촛불처럼 인생은 유한하고 해골처럼 우리 모두는 죽어요. 누구도 예외는 없답니다. 때가 왔다. 반면에 오른쪽은 인생의 극점을 노래해요. 만개한 꽃이 극치에 달하니 이보다 더 좋을 수가 있나요? 생명력이 용솟음치며 만발하니 지금 당장 거리낄 것이 없어요. 한 세상 화끈하게 산다는데 누가 뭐라 하겠어요? 좋을 때다.

　이를 마음으로 비유하면 이래요. 우선, 왼쪽은 관조하며 기다리는 마음! 즉, 생명의 순환에 순응해요. 이를테면 바다로 흘러 들어가는 시냇물이에요. 반면에 오른쪽은 표현하며 주목받는 마음! 즉, 생명의 약동을 노래해요. 이를테면 폭포수를 역행하는 연어때예요.

　여기서 질문! 여러분에게 특정 감정, 즉 [못 이룬 체념]이 있습니다. 그만 욕심내고 자신을 정비할까요, 아님 한껏 욕심내며 전면전을 펼칠까요?

Vincent van Gogh
(1853－1890),
Sunflowers, 1888

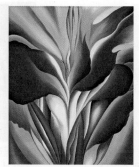

Georgia O'Keeffe
(1887－1986),
Red Canna, 1924

• 해바라기가 아래로 향한다. 따라서 미련이 남는다.

• 꽃 안쪽으로 바짝 집중했다. 따라서 당당하다.

왼쪽은 오래된 해바라기들이에요. 그래서 자꾸 목이 꺾이려 해요. 그리고 오른쪽은 싱싱한 붉은 칸나예요. 마치 카메라로 근접해서 촬영한 양, 전면에 꽃 한 송이가 가득 들이찼어요.

그렇다면 '노청비'로 볼 경우에는 왼쪽은 '음기' 그리고 오른쪽은 '양기'가 강하네요. 우선, 왼쪽은 기왕이면 힘내서 해를 바라보고 싶어요. 그런데 이제는 그게 잘 안돼요. 좀 슬프지만 그래도 젖 먹던 힘까지 내봐요. 즉, 이름값 해야죠. 아이고… 반면에 오른쪽은 찬란하니 자신의 생명력을 과시해요. 뭐 하나 보여주는 데 거리낄 게 없어요. 부끄럽기는커녕 그저 당당할 뿐. 즉, 더 가까이 들어와도 돼요. 빼지 말고!

이를 마음으로 비유하면 이래요. 우선, 왼쪽은 노력하지만 아쉬움을 떨칠 수가 없는 마음! 즉, 세월이 무상하니 문득문득 깊은 상념에 잠겨요. 이를테면 내가 왕년에는 말이야… 반면에 오른쪽은 아쉬움이라고는 1도 없는 떳떳한 마음! 즉, 날밤 새워도 끄떡없으니 무쇠체력이에요. 이를테면 지금이 내 리즈(leeds) 시절, 즉 황금기!

여기서 질문! 여러분에게 특정 감정, 즉 [열정적 기대]가 있습니다. 열정이 너무 강하면 초라해지나요, 아님 도전 정신에 불끈하나요?

Michelangelo
Buonarroti
(1475 – 1564), The
Rondanini Pietà,
1552 – 1564

Michelangelo
Buonarroti
(1475 – 1564),
Pietà, 1498 – 1499

• 미처 완성되기 전에 작가가 생을 마감했 • 꼼꼼하게 주름까지 완성하니 패기와 열정이 넘친다. 따
 다. 따라서 인생을 관조한다. 라서 경쟁심이 강하다.

　밑줄은 기독교 성모 마리아가 고난 받은 예수님을 얼싸안으며 서있는 장면이에요. 작가의 마지막 미완성 작품이죠. 그리고 오른쪽은 같은 작가의 작품으로 기독교 성모 마리아가 고난 받은 예수님을 받치고 앉아있는 장면이에요. 작가의 젊은 시절 작품이죠.

　그렇다면 '곡직비'로 볼 경우에는 왼쪽은 음기' 그리고 오른쪽은 '양기'가 강하네요. 우선, 왼쪽은 아직 과정작이지만 알게 모르게 백전노장의 연륜이 묻어나요. 작가가 완성을 하지 못하고 눈을 감았기 때문에 짙게 미련도 남고요. 즉, '이 작품을 완성했다면 어땠을까'라는 아쉬움에 마음이 아리고 절절합니다. 인생무상이라더니 천재라고 예외는 없군요. 반면에 오른쪽은 완성작으로 20대 작가의 패기와 열정이 드러나요. 즉, 그 누구보다 잘 만들 수 있다는 자부심에 남다르게 빛나는 재능이 더해지니 그 화려함이 이루 말할 수가 없어요. 그저 굉장하다며 탄성이 자자할 뿐. 하늘이 내린 천재라더니 도무지 여기에 필적할 자가 없군요.

　이를 마음으로 비유하면 이래요. 우선, 왼쪽은 여기까지는 마무리 짓고 싶은 마음! 즉, 인생을 정리하는 시기인 만큼 그동안의 나 자신을 돌아보며 하나하나 매듭짓고 싶어요. 이를테면 결론은 내가 쓴다. 오로지 시간만이 허락한다면. 반면에 오른쪽은 모두를 초월하고 싶은 마음! 즉, 인생을 시작하는 시기인 만큼 나중에 돌아봤을 때 후회함이 없이 다 이루고 싶어요. 이를테면 금메달은 내가 딴다. 다다익선(多多益善).

　여기서 질문! 여러분에게 특정 감정, 즉 [업적에의 갈망]이 있습니다. 이제는 나만 돌아볼 뿐인가요, 아님 치열하게 경합을 벌이나요?

Marina Abramović (1946−) & Ulay (1943−2020), The Lovers: The Great Wall Walk, 1988

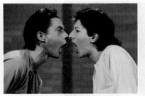

Marina Abramović (1946−) & Ulay (1943−2020), AAA−AAA, 1978

- 이별에 대한 퍼포먼스로 세월을 이야기한다. 따라서 관용적이다.
- 어긋남에 대한 퍼포먼스로 진실을 이야기한다. 따라서 진취적이다.

<u>왼쪽</u>은 십 몇 년을 예술적 동반자로 지내며 함께 작업하던 남녀 작가가 만리장성의 반대쪽 끝부터 걸어 90일 만에 만나 결별을 선언하며 인연을 정리하는 퍼포먼스예요. 서로의 미래를 축복하며 훈훈하게 마무리하죠. 그리고 <u>오른쪽</u>은 같은 작가 두 명이 보조를 맞춰 서로 '아아아…'를 외치기를 반복해요. 그런데 시간이 지나며 힘에 부치는지 점점 어긋나기 시작해요.

그렇다면 '노청비'로 볼 경우에는 <u>왼쪽</u>은 '음기' 그리고 <u>오른쪽</u>은 '양기'가 강하네요. 우선, <u>왼쪽</u>은 긴 기간 동안 함께 작업하며 참 많이도 싸웠어요. 그리고 지쳤어요. 겨우 중국 정부를 설득해서 실제로 이 퍼포먼스를 실현하기까지가 결코 쉽지도 않았구요. 그래도 정리의 시간을 가지며 이를 예술화하고 싶었어요. 아마도 잘못된 만남을 가진 수많은 사람들이 공감할걸요? 우리 인생은 각자에게 너무도 소중하니까요. 반면에 <u>오른쪽</u>은 함께 작업을 시작하며 불이 붙었어요. 그러면서 고민했어요. 세상 사람들은 왜 자꾸 어긋날까? 지금 우린 이렇게 서로를 사랑하는데 과연 그게 영원하긴 한 걸까? 그렇다면 고래고래 같은 소리를 지르며 입 한 번 맞춰보자. 극적으로 잘.

이를 마음으로 비유하면 이래요. 우선, <u>왼쪽</u>은 지칠 대로 지쳤지만 좋게 마무리하고 싶은 마음! 이제는 힘들어요. 그래도 서로의 인생에 큰 족적을 남겼어요. 그러니 축복은 해줘야죠. 이를테면 존중해야 할 내 인생의 중요한 부분이에요. 반면에 <u>오른쪽</u>은 삐걱거리지만 어떻게든 맞춰보려는 마음! 우리는 한 마음, 한 뜻이니까. 이를테면 우리 인생은 함께하기 나름이라고요. 물론 종종 어긋날 거 잘 알아요. 그런데 계속 같이 작업하잖아요? 그럼 됐죠.

여기서 질문! 여러분에게 특정 감정, 즉 [연인에 대한 후회]가 있습니다. 이제는 정말 지긋지긋한가요, 아님 다시금 잘 해보고 싶나요?

Pierre—Auguste Renoir (1841—1919),
Luncheon of the Boating Party, 1881

• 품격을 중시하며 여흥을 즐긴다. 따라서 신중하다.

David Teniers the Younger (1610—1690),
Kermis on St George's Day, 1664—1667

• 격의 없이 춤추며 여흥을 즐긴다. 따라서 파격적이다.

양쪽 모두 여러 남녀가 여흥을 즐기고 있어요. 그런데 위쪽은 격의 있게 고상한 듯 천천히 움직이고, 아래쪽은 격의 없이 웃고 떠들며 빠르게 춤추는군요.

그렇다면 '노청비'로 볼 경우에는 위쪽은 음기' 그리고 아래쪽은 '양기'가 강하네요. 우선, 위쪽은 품격을 중시하며 느릿느릿 거리를 두고 관조해요. 예전에는 뭐가 그리 급했는지 이제는 충분히 서로를 알아가는 시간이 필요해요. 어차피 알건 다 알잖아요. 힘 아껴 써야죠. 반면에 아래쪽은 파격을 중시하며 서로 빠른 속도로 뒤섞어요. 우리, 세상 바쁘게 살잖아요. 질질 끌면 뭐해요? 마음 맞으면 맞는 거고, 아니면 아닌 거죠. 한 번 놀 때 편하고 열린 마음으로 재미있게 놀아요. 나 힘 넘쳐요.

이를 마음으로 비유하면 이래요. 우선, 위쪽은 필요한 만큼만 작동하는 마음! 즉, 애도 아니고 어떻게 맨날 숨 가쁘게 뛰어다녀요? 이를테면 동력이 제한적이니 슬기롭게 활용해야 해요. 반면에 아래쪽은 물불 안 가리고 작동하는 마음! 즉, 노인도 아니고 어떻게 맨날 슬렁슬렁 가만히 있어요? 이를테면 동력이 무한하니 도무지 지치질 않아요.

여기서 질문! 여러분에게 특정 감정, 즉 [인연에 대한 기대]가 있습니다. 긴 호흡으로 천천히 흘러가며 맞춰보고 싶나요, 아님 짧은 호흡으로 확 돌려보고 넘어가고 싶나요?

<노청(老靑)표>: 이제는 피곤하거나 아직은 신선한
= 오래되어 보이거나 신선해 보이는

●● <감정상태 제1법칙>: '탄력'
- <노청비율>: 노(-1점), 중(0점), 청(+1점)

분류	기준		음기			잠기		양기	
		음축	(-2)	(-1)	(0)	(+1)	(+2)	양축	
상 (상태狀, Mode)	탄력 (彈力, bounce)	노 (늙을老, old)		노	중	청		청 (젊을靑, young)	

지금까지 여러 이미지에 얽힌 감정을 살펴보았습니다. 아무래도 생생한 예가 있으니 훨씬 실감나죠? 〈노청표〉 정리해보겠습니다. 우선, '잠기'는 애매한 경우입니다. 너무 오래되어 보이지도 신선해 보이지도 않은, 즉 이제는 피곤하거나 혹은 아직은 신선한 것도 아닌. 그래서 저는 '잠기'를 '중'이라고 지칭합니다. 주변을 둘러보면 오래되어 보이지도 신선해 보이지도 않은, 즉 피로감도 있지만 그래도 조금은 싱싱한 감정, 물론 많습니다.

그런데 오래되어 보이는, 즉 이제는 참으로 피곤한 감정을 찾았어요. "지긋지긋해. 정말 염증이 날 정도야. 상대하기도 귀찮다고." 그건 '음기'적인 감정이죠? 저는 이를 '노'라고 지칭합니다. 그리고 '-1'점을 부여합니다. 한편으로 신선해 보이는, 즉 아직은 마냥 생생한 감정을 찾았어요. "어, 이게 뭐야? 신기해! 호기심 발동인데? 알고 싶어." 그건 '양기'적인 감정이죠? 저는 이를 '청'이라고 지칭합니다. 그리고 '+1'점을 부여합니다.

참고로 〈감정형태〉와 관련된 6개의 표 중에서는 맨 처음의 〈균비표〉를 제외하고 모두 '극'의 점수, 즉, '-2'점과 '+2'점이 부여 가능했어요. 하지만 이 표를 포함해서 〈감정상태〉와 관련된 5개의 표는 모두 다 〈균비표〉와 마찬가지로 '극'의 점수를 부여하지 않아요. '형태'에 비해 '상태'는 주관적인 데다가, '형태'를 평가하는 와중에 몇몇 공통된 측면에서 점수가 선반영되기도 해서요. 물론 이는 제 경험상 조율된 점수 폭일 뿐이에요. 그리고 〈감정조절법〉에 익숙해지시면 필요에 따라 언제라도 변동 가능해요. 살다 보면 예외적인 감정은 항상 있게 마련이니까요.

자, 여러분의 특정 감정은 〈노청비율〉과 관련해서 어떤 점수를 받을까요? (주먹으로 심장을 퉁퉁 치며) 음… 이제 내 마음의 스크린을 켜고 감정 시뮬레이션을 떠올리며 〈노청비율〉의 맛을 느껴 보시겠습니다.

지금까지 '감정의 〈노청비율〉을 이해하다' 편 말씀드렸습니다. 앞으로는 '감정의 〈유강비율〉을 이해하다' 편 들어가겠습니다.

03 감정의 <유강(柔剛)비율>을 이해하다: 느낌이 유연하거나 딱딱한

<유강비율> = <감정상태 제2법칙>: 강도

부드러울 유(柔): 이제는 받아들이는 경우(이야기/내용) = 느낌이 유연한 경우(이미지/형식)

강할 강(剛): 아직도 충격적인 경우(이야기/내용) = 느낌이 딱딱한 경우(이미지/형식)

이제 11강의 세 번째, '얼굴의 <유강비율>을 이해하다'입니다. 여기서 '유'는 부드러울 '유' 그리고 '강'은 강할 '강'이죠? 즉, <u>전자</u>는 느낌이 유연한 경우 그리고 <u>후자</u>는 느낌이 딱딱한 경우를 지칭합니다. 들어가죠!

<유강(柔剛)비율>: 이제는 받아들이거나 아직도 충격적인 = 느낌이 유연하거나 딱딱한

●● <감정상태 제 2 법칙>: '강도'

음기 (유비 우위)	양기 (강비 우위)
부드러우니 편안한 상태	강력하니 무서운 상태
소극성과 가녀림	대범함과 긴장감
화해와 상생	투쟁과 권리 수호
수긍을 지향	관철을 지향
만만함	껄끄러움

<유강비율>은 <음양상태 제2법칙>입니다. 이는 '강도'와 관련이 깊죠. 그림에서 <u>왼쪽</u>은

'음기' 그리고 <u>오른쪽</u>은 '양기'! <u>왼쪽</u>은 부드러울 '유', 즉 느낌이 유연한 경우예요. 비유컨대, 막상 음식을 먹어보니 목 넘김이 좋고 편안하니 이제는 받아들이는 느낌이군요. 반면에 <u>오른쪽</u>은 강할 '직', 즉 느낌이 강한 경우예요. 비유컨대, 음식을 먹다 보니 웬걸 얼얼하고 화끈한 게 아직도 충격적인 느낌이군요.

그렇다면 느낌이 유연한 건 이제는 받아들이는 경우 그리고 느낌이 딱딱한 건 아직도 충격적인 경우라고 이미지와 이야기가 만나겠네요. 박스의 내용은 얼굴의 〈유강비율〉과 동일합니다.

이제 〈유강비율〉을 염두에 두고 여러 이미지를 예로 들어 함께 살펴보겠습니다. 본격적인 감정여행, 시작합니다.

Mark Rothco
(1903 – 1970),
Composition, 1959

Jane Lee (1963 –),
Status, 2009

- 물감이 서서히 배경에 스며드는 듯하다. 따라서 타인의 의견을 수용한다.
- 물감이 무게를 이기지 못하고 그만 탈착하는 듯하다. 따라서 자신의 의견을 주장한다.

<u>왼쪽</u>은 붉은색과 검은색 물감이 곱게 캔버스에 칠해져 있어요. 외곽이 불분명하게 명멸하니 은은한 느낌이에요. 그리고 <u>오른쪽</u>은 마치 캔버스에 칠한 붉은 색 물감이 자신의 무게를 이기지 못하고 주르륵 흘러내린 모습의 설치예요. 지금 막 사건의 현장을 목도한 양, 충격적인 느낌이에요.

그렇다면 '유강비'로 볼 경우에는 <u>왼쪽</u>은 '음기' 그리고 <u>오른쪽</u>은 '양기'가 강하네요. 우선, <u>왼쪽</u>은 뭐 하나 튀지 않고 모두 다 배경 속으로 문대지며 흡수돼요. 즉, 전체적인 느낌을 조율하고자 무리 없이 상호 관계를 잘도 유지하죠. 그야말로 부드러운 게 강하다는 사실을 잘 보여주는군요. 반면에 <u>오른쪽</u>은 웅성웅성 물감들이 다들 난리가 났어요. 즉, 화면에 더 이상 붙어있으면 안 될 이유라도 있는지 모두 다 전선을 이탈해요. 세력행사를 톡톡히 하는 양, 강력한 목소리가 귓가를 맴도는군요.

이를 마음으로 비유하면 이래요. 우선, <u>왼쪽</u>은 상대의 시선을 수용하는 마음! 즉, 말하

지 않아도 눈치를 보며 심기를 거스르지 않으려는 듯해요. 절절하거든요. 이를테면 눈물이 그렁그렁 맺혀요. 반면에 오른쪽은 내 주장을 발설하는 마음! 즉, 말이 끝나기가 무섭게 즉시 행동하려는 듯해요. 절절하거든요. 이를테면 피를 토하며 말해요.

여기서 질문! 여러분에게 특정 감정, 즉 [묵혀 둔 아픔]이 있습니다. 끝까지 자연스럽게 보듬을까요, 아님 이제는 강하게 대면할까요?

이승택 (1932-),
바람 민속놀이, 1971

Richard Serra (1938-),
Tilted Arc, 1981

• 바람 길에 맞춰 천을 날린다. 따라서 상대와의 조화를 중시한다.

• 보행자의 동선에 철판 벽을 세웠다. 따라서 자신의 요구를 중시한다.

왼쪽은 강풍에 이리저리 흩날리는 붉고 기다란 천을 활용한 퍼포먼스예요. 마치 시원하게 펄럭거리는 연날리기를 보는 듯해요. 그리고 오른쪽은 광장 한복판을 가로지르는 기다란 철판 벽 설치예요. 이전에 당연하게 사이를 가로지르던 보행자는 몹시도 당황하겠어요.

그렇다면 '유강비'로 볼 경우에는 왼쪽은 '음기' 그리고 오른쪽은 '양기'가 강하네요. 우선, 왼쪽은 바람이 가는 길에 최대한 자신을 맞춰줍니다. 그래야 유려하게 춤을 추며 유유자적 할 수 있거든요. 바람아, 고마워! 너 아니었으면 여기서 이럴 줄은 꿈도 꾸지 못했을 거야. 반면에 오른쪽은 보행자의 동선에 철퇴를 가합니다. 도대체 왜 이러는지에 대한 속 시원한 해명 없이 꿈쩍도 안 해요. 얘들아, 둘러보며 돌아가라. 공공미술의 힘을 보며 감탄하라고.

이를 마음으로 비유하면 이래요. 우선, 왼쪽은 상대에게 감사하는 마음! 즉, 함께 맞춰가지 않으면 결코 얻어낼 수 없는 결과물이에요. 이건 중차대한 일이며 도움이 필요하면 응당 그래야죠. 이를테면 윈드서핑을 즐겨요. 그런데 바람 자신도 오롯이 이를 즐길까요? 물론 그건 알 길이 없지요. 반면에 오른쪽은 상대에게 주문하는 마음! 즉, 이에 대해 불편해하는 사람의 마음을 헤아려주지 않아요. 이건 중차대한 일이며 밀어붙이려면 응당 그래야죠. 이를테면 강제 철거를 감행해요. 그런데 말 그대로 이러다가 강제 철거당하는

거 아니에요? 네, 정말로 그렇게 되었습니다.

여기서 질문! 여러분에게 특정 감정, 즉 [절박한 욕망]이 있습니다. 그래도 가능한 심기를 거스르지 않을까요, 아님 설사 그렇더라도 내 뜻을 정확하게 밝힐까요?

Antonio Canova (1757-1822), Pauline Borghese, Princess Borghese, Sister of Napoleon Bonaparte, 1840 (copy after)

Pierre Huyghe (1962 −), Untilled (exhibition view, Kassel, 2012), 2011 − 2012

• 서양미술사에서 흔히 볼 수 있는 형식이다. 따라서 편안하다.

• 얼굴에 있는 벌집으로 살아있는 꿀벌들이 들락거린다. 따라서 긴장한다.

<u>왼쪽</u>은 나폴레옹의 여동생이에요. 일국의 공주로서 마치 여신인 양, 기대어 앉아 한껏 자신의 우아한 자태를 뽐내고 있어요. 그리고 <u>오른쪽</u>은 누워있는 누드 여성이에요. 그런데 얼굴 대신에 일종의 벌집이 달려있고 실제로 살아있는 꿀벌들이 들락거려요.

그렇다면 '유강비'로 볼 경우에는 <u>왼쪽</u>은 '음기' 그리고 <u>오른쪽</u>은 '양기'가 강하네요. 우선, <u>왼쪽</u>은 과거 서양 미술사에서 숱하게 보아온 형식이라 편안하게 다가와요. 그러나 내 옆에 당장 살아 숨쉬는 불완전한 사람이라기보다는 별천지에 거주하는 여신인 양, 절대적인 품격이 드러나니 거리감도 느껴지는 게 사실이지요. 물론 그래서 더욱 내가 안전하게 느껴져요. 반면에 <u>오른쪽</u>은 벌집과 벌만 없으면 통상적인 형식인데 참 낯설어요. 실제 벌이 윙윙거리며 날아다니니 마치 머리를 파먹은 양, '으…' 하며 꺼림직해지고요. 게다가 이를 바라보는 나 또한 언제 공격할지 모르니 불안해서 가까이 못 다가가겠어요.

이를 마음으로 비유하면 이래요. 우선, <u>왼쪽</u>은 충분히 그럴 수 있겠다며 수긍하는 마음! 즉, 당대의 권력자들이라면 응당 할 일을 하며 자신을 기념하는 거죠. 이를테면 사람이 공경의 대상이에요. 반면에 <u>오른쪽</u>은 언제 당할지 모른다며 경고하는 마음! 즉, 인간이 너무 나대다가 그만 한순간에 자연의 습격 앞에서 무력해지면 어떡해요? 이를테면 사람이 공격의 대상이에요.

여기서 질문! 여러분에게 특정 감정, 즉 [기득권의 횡포에 대한 적개]가 있습니다. 자기들 입장에서는 뭐, 당연히 수긍이 가시나요, 아님 그래도 그러면 안 되는 거라며 날을 세우시나요?

Gregory Colbert
(1960－), Ashes and
Snow, 2005

이중섭 (1916－1956),
흰 소, 1954

• 코끼리와 아이가 교감한다. 따라서 마음이 활짝
열린다.

• 성이 난 흰 소가 이동한다. 따라서 경계한다.

밑줄은 한 아이와 코끼리가 단둘이 교감하고 있어요. 매우 시적이면서도 한편으로는
연출된 느낌이 들어요. 그리고 오른쪽은 울퉁불퉁한 흰 소예요. 혹시 성이 났는지 설마
내게로 돌격하지는 않겠지요?

그렇다면 '유강비'로 볼 경우에는 왼쪽은 '음기' 그리고 오른쪽은 '양기'가 강하네요. 우
선, 왼쪽은 안전한 거리감이 느껴져요. 아이 앞에서 무릎 꿇고 마주 보는 코끼리를 보면
훈련이 참 잘 된 듯하고요. 전혀 무서워하지 않는 아이의 모습에 더불어 마음이 놓입니
다. 그저 흐뭇하게 바라만 볼 뿐. 반면에 오른쪽은 어느 순간 위험에 직면할지 몰라요.
잔뜩 성이 난 게 마치 고삐 풀린 망아지 마냥 난동을 부릴 가능성도 있으니까요. 조금만
고개를 돌리면 당장 나와 눈이 마주치겠어요. 혹시 잘못한 거 없죠? 여하튼 긴장하세요.

이를 마음으로 비유하면 이래요. 우선, 왼쪽은 상대에게 친화적인 마음! 즉, 인간과 자
연이 함께 있는 모습이 아름답고 행복해요. 마냥 둘이 잘 지내면 좋겠어요. 이를테면 좋
은 게 좋은 거예요. 반면에 오른쪽은 상대에게 날이 선 마음! 즉, 동물이 나 홀로 소요하
니 피치 못할 사정이 있는 듯해요. 어떻게 하면 평정심을 회복할 수 있을까요? 이를테면
언젠가 문제는 곪아 터져요.

여기서 질문! 여러분에게 특정 감정, 즉 [어색한 용서]가 있습니다. 그냥 이렇게 구렁
이 담 넘어가듯이 넘어갈까요, 아님 정확하게 지적하고 경고할까요?

Guido Daniele
(1950－),
Handimals, 2015

Rembrandt van Rijn
(1606－1669),
The Slaughtered Ox,
1655

• 바디페인팅으로 여러 동물을 연출하니 친근하다. 따라
서 여유롭다.

• 도살된 소가 매달리니 섬뜩하다. 따라서
현실에 집중한다.

왼쪽은 손에 바디페인팅을 해서 여러 동물을 연출해요. 귀여워요, 진짜. 그리고 오른쪽은 도살되어 정육점에 거꾸로 대롱대롱 몸통만 매달려 있는 소예요. 참혹한 현실이군요.

그렇다면 '유강비'로 볼 경우에는 왼쪽은 '음기' 그리고 오른쪽은 '양기'가 강하네요. 우선, 왼쪽은 친근하게 동물을 가지고 놀아요. 아이들이 엄청 좋아하겠어요. 언젠가 나를 공격할 거라고는 상상조차 하지 못하겠군요. 마음이 참 편해져요. 반면에 오른쪽은 살아생전에 무슨 죄를 지었기에 죽어서도 이런 취급을 당하는 걸까요? 아니, 아마도 자신의 죗값을 치르는 건 아닐 거예요. 아무리 착하게 살아도 결국에는 마찬가지일 듯. 즉, 수직적인 생태계의 폭력성이 눈앞에 선하군요. 알고 보면 우리는 모두 가해자예요.

이를 마음으로 비유하면 이래요. 우선, 왼쪽은 기왕이면 행복하게 어울리고 싶은 마음! 즉, 끝까지 과거를 소환하며 억울하다고 늘어지면 싸움뿐이에요. 그저 지금 있는 모습 그대로 즐기며 서로 화목하게 살자고요. 이를테면 깨끗하게 씻은 곰돌이 인형은 껴안고 잘 수 있어요. 반면에 오른쪽은 기왕이면 현실을 제대로 목도하고 싶은 마음! 즉, 모른 척 넘어가기에는 세상이 너무 살벌해요. 알건 알고 잘 대비하며 처신하자고요. 이를테면 무방비 상태로 야생 곰돌이가 다가오면 도망쳐야 해요.

여기서 질문! 여러분에게 특정 감정, 즉 [가해의 미안함]이 있습니다. 모른 척 이를 넘기거나 가능한 보상해주고 싶은가요, 아님 불편한 진실에 진저리가 나거나 절대 수긍 못하시겠나요?

Gregg Segal (1964−), Nathalia Rodríguez, 9 years old, Bogotá, Columbia, 2019

Jana Sterbak (1955−), Vanitas Flesh Dress for an Albino Anorexic, 1987

• 난민이 소비하는 음식을 보여주며 동정심을 유발한다. 따라서 수긍을 지향한다.

• 생고기 드레스를 입어 강하게 비판의식을 드러낸다. 따라서 관철을 지향한다.

왼쪽은 일주일간 한 난민이 소비하는 음식을 당사자와 함께 늘어놓고 찍은 프로젝트 중 한 사진이에요. 참고로 일주일간 일반 사람이 소비하는 음식을 당사자와 함께 늘어놓고 찍은 프로젝트도 있어서 서로 잘 대비돼요. 빈부의 격차가 확연하게 드러나는 거죠.

그리고 오른쪽은 작가가 실제 생고기 드레스를 입은 모습이에요. 사용된 재료는 약 70kg 의 소 옆구리 살이죠. 소비되는 소의 살덩어리를 통해 소비되는 여성의 몸에 대한 비판 의식을 강하게 드러내는군요.

그렇다면 '유강비'로 볼 경우에는 왼쪽은 '음기' 그리고 오른쪽은 '양기'가 강하네요. 우 선, 왼쪽은 난민기구가 벌인 일종의 캠페인으로서 사람들의 마음을 움직이려 노력해요. 자연스럽게 동정심을 유발하며 목적을 달성하는 거죠. 한편으로는 불편한 진실보다는 매 력적으로 연출하여 멋들어지게 표현함으로써 마음의 부담감을 덜어줘요. 반면에 오른쪽 은 고기와 여성을 동일률의 관계로 등치시킴으로써 대상화된 시선에 대한 불편함을 내 비쳐요. 마치 '당신 눈에는 내가 그저 고깃덩어리로밖에 안보여요?'라며 따지는 것만 같 아요. 즉, 과감한 방식으로 문제를 제기하며 모종의 충격요법을 감행하고 싶었나 봐요.

이를 마음으로 비유하면 이래요. 우선, 왼쪽은 부담을 주지 않으려 노력하며 설득하는 마음! 즉, 그래도 함께 사는 사회인데 혹시 시간 되시면 한 번 살펴봐 주세요. 이를테면 당장 눈을 즐겁게 해주는 패션 화보예요. 눈치 못 채고 지나치면 뭐, 어쩔 수 없어요. 반 면에 오른쪽은 부담감을 안겨주며 설득하는 마음! 즉, 지금 내가 왜 불편함을 드러내냐 면 그럴 수밖에 없는 상황에 내몰렸기 때문이에요. 이를테면 당장 '왜 저래?'라는 식의 주목을 끄는 일인시위예요. 어찌 되었건 구경 난 게 그냥 지나치기 어려워요.

여기서 질문! 여러분에게 특정 감정, 즉 [공유하고 싶은 상처]가 있습니다. 너무 티 내 지 말고 접근할까요, 아님 엄청 티내며 접근할까요?

 Tanya Schultz (1972) & Nicole Andrijevic (1981), Journey in a Dream (Day), 2005

 Damien Hirst (1965 –), Cock and Bull, 2012

• 케이크 기법을 활용한 파스텔 톤 풍경이다. 따라 서 부드럽다.

• 닭과 소가 박제된 식당이다. 따라서 투쟁적이다.

왼쪽은 두 명의 작가가 색 설탕, 색 모래 그리고 다양한 케이크 장식 기법을 활용해서 연출한 환상적인 풍경이에요. 그야말로 동화 속 꿈의 나라가 따로 없군요. 그리고 오른 쪽은 영국의 한 식당에 한 작가의 작품이 설치되어 있는 장면이에요. 포름알데히드 용액 에 실제 닭과 소가 박제되어 있지요. 아래에서는 사람들이 닭과 소 요리를 먹고요.

그렇다면 '유강비'로 볼 경우에는 왼쪽은 '음기' 그리고 오른쪽은 '양기'가 강하네요. 우

선, 왼쪽은 누구도 경계하며 부담 갖지 않을 환상적인 풍경이에요. 오늘은 모처럼 여행을 떠난 양, 세상에서의 근심, 걱정 다 내려놓고 그냥 아이처럼 재미보고 싶어요. 자, 아무 생각 말고 한껏 놀자! 반면에 오른쪽은 이를 발견하는 순간, 주목하지 않을 수가 없어요. 도대체 여기 식당 주인은 무슨 생각으로 저런 끔찍한 작품을 머리 위에 설치한 거지? 자, 맛있게 먹으면서도 한편으로는 어딘가 캥기네!

이를 마음으로 비유하면 이래요. 우선, 왼쪽은 감미로운 상상을 즐기는 마음! 즉, 그동안 고생한 당신, 그럴 자격이 차고도 넘쳐요. 비폭력적인 쾌락인가요? 이를테면 달콤한 환상을 음미하는 디즈니랜드예요. 반면에 오른쪽은 아이러니한 진실을 마주하는 마음! 즉, 오늘도 잘 먹는 당신, 뭘 먹는지 아시죠? 폭력적인 쾌락인가요? 이를테면 잔혹한 현실을 직시하는 역사박물관이에요.

여기서 질문! 여러분에게 특정 감정, 즉 [모처럼의 여유]가 있습니다. 마음 편히 즐기고 싶으세요, 아님 마음 뒤숭숭하게 즐기고 싶으세요?

Kumi Yamashita
(1968 –), Clouds, 2005

Piero Manzoni
(1933 – 1963),
Artist's Shit, 1961

• 연인이 밀착한 모습을 조명으로 드러낸다. 따라서 섬세하다. • 통조림에 대변을 담았다. 따라서 파격적이다.

왼쪽은 조명을 끄면 사라져요. 즉, 빛과 조각을 잘 조율해서 만든 시적인 그림자 놀이에요. 그리고 오른쪽은 자신의 대변을 통조림으로 만들었어요. 그리고는 당시에 그 무게를 금값 시세로 환산에서 판매했지요. 즉, 시간이 금이 아니라 바로 이게 금이군요.

그렇다면 '유강비'로 볼 경우에는 왼쪽은 음기' 그리고 오른쪽은 '양기'가 강하네요. 우선, 왼쪽은 소나기를 만난 연인이 밀착한 듯해요. 참으로 풋풋하고 달콤하니 보는 내 마음마저 말랑말랑해져요. 조명을 끄면 일순간에 사라지니 지금 이 순간이 더욱 아리고요. 주목하게 됩니다. 반면에 오른쪽은 몹시 당황스럽네요. 마치 '이것도 예술이야? 정말 갈데까지 갔네. 더 이상 못 봐주겠어'라며 욱하는 느낌도 들어요. 그만큼 작가의 도전장이 예사롭지 않군요. 그래, 나름대로는 이유가 있어 이런 일을 벌였을 테니 한 번 들어나

보죠. 주목하게 됩니다.

이를 마음으로 비유하면 이래요. 우선, 왼쪽은 감미롭게 심금을 울리는 마음! 즉, 살다 보면 이런 일 저런 일 많겠지만, 함께 하는 사람이 있어 행복합니다. 이를테면 마음이 울적한데 감동적인 응원을 받았어요. 반면에 오른쪽은 과감하게 뒤통수를 갈기는 마음! 즉, 살다 보면 이런 일 저런 일 많겠지만, 이 정도면 제대로 막 나간 거죠. 이를테면 용변을 보았는데 변기가 막혔어요.

여기서 질문! 여러분에게 특정 감정, 즉 [주목에의 기대]가 있습니다. 은근히 마음이 동하게 하고 싶으세요, 아님 화끈하게 충격을 주고 싶으세요?

Andy Warhol
(1928 – 1987),
Banana, 1966

Maurizio Cattelan
(1960 –),
Comedian, 2019

• 바나나를 통해 대중소비사회를 이야기한다. 따라서 그럼직하다.

• 벽에 바나나를 테이프로 붙이고는 그게 예술이란다. 따라서 충격적이다.

왼쪽은 바나나를 그린 작품이에요. 그야말로 주변의 중심화, 즉 바나나가 주인공이군요. 그리고 오른쪽은 테이프로 전시장 벽에 바나나를 붙여놓았어요. 엄청 비싸게 판매가 되었죠. 그런데 지나가던 행위예술가가 배고프다며 따먹어 버렸어요. 갤러리는 시큰둥하게 반응했고요. 아마도 연출된 느낌입니다. 제목도 '코미디언'이에요. 정말 웃기고 자빠졌어요.

그렇다면 '유강비'로 볼 경우에는 왼쪽은 '음기' 그리고 오른쪽은 '양기'가 강하네요. 우선, 왼쪽은 전통적으로 고상하기보다는 대중 소비 사회를 직접적으로 드러내는 점이 신선해요. 이로부터 동시대적인 다양한 담론의 생산이 가능하겠어요. 바나나, 정말 한 가닥 하네요. 반면에 오른쪽은 전시장에 작품에 대한 설명이 없었어요. 그리고 누가 먹어버리자 갤러리 대표가 작가를 대신해서 썰을 풀어요. 이를 종합하면, 결국 바나나는 세계무역에서 불공정거래의 여러 문제점을 여실히 보여주기에 예술적인 아이러니로 이를 연출한 거래요. 아이고, 알았어요. 헛웃음이 나오네요. 어, 코미디언, 성공했다.

이를 마음으로 비유하면 이래요. 우선, 왼쪽은 드디어 무대 조명을 받는 뿌듯한 마음!

즉, 예술은 동시대를 반영해야 해요. 이제 진정으로 내가 주인공! 이를테면 드디어 제대로 때를 만났어요. 반면에 오른쪽은 마침내 충격을 노리는 긴장된 마음! 즉, 예술에는 우회적이지만 강력한 힘이 있어요. 이제 진정으로 내가 범인! 이를테면 드디어 제대로 사고를 쳤어요.

여기서 질문! 여러분에게 특정 감정, 즉 [세상에 대한 불만]이 있습니다. 열심히 준비하며 때가 오기를 기다릴까요, 아님 적극적으로 기획을 할까요?

Banksy (1974−),
Girl with Balloon(mural), 2002

• 하트 풍선이 소녀를 떠난다. 따라서 섬세하다.

Banksy (1974−), Love is in the Bin, 2018

• 세절기에 작품이 갈렸다. 따라서 파격적이다.

위쪽은 스텐실 기법으로 찍어낸 벽화예요. 하트 풍선이 소녀의 품을 떠나고 있어요. 안타까운 실수일까요, 아님 희망찬 의도일까요? 그리고 아래쪽은 같은 작가의 작품으로 같은 도상을 활용한 판매용 작품이 옥션에 나와 고가에 낙찰되었어요. 그 직후에 누군가 원격 조종을 했는지 마치 세절기에 종이가 갈리듯이 반쯤 작품이 갈렸고요. 그래서 더욱 유명해졌고 그대로 구매자도 구매를 강행했지요. 사전에 누가 이를 알았는지는 확인할 수 없지만 아마도 연출된 느낌입니다.

그렇다면 '유강비'로 볼 경우에는 위쪽은 '음기' 그리고 아래쪽은 '양기'가 강하네요. 우선, 위쪽은 아이의 시선으로 바라본 절절함이 느껴져요. 떠나가는 풍선을 목도하며 많은 상념에 잠겼겠지요. 바로 그게 인생입니다. 끝까지 부여잡을 수는 없어요. 반면에 아래쪽은 참 황당한 일이 발생했어요. 누군가 내 물건을 파손하면 기분 나쁘게 마련인데 고가에 낙찰된 작품을 아마도 작가의 지시로 원격으로 파손하다니 이보다 무례한 일이 따로

없겠어요. 이를 어째요? 그런데 사람들이 환호하며 박수 치네요. 그리고 보니 작품가격이 상승하는 소리가 들리는군요. 참, 세상 다시 살고 볼 일이에요.

이를 마음으로 비유하면 이래요. 우선, 왼쪽은 안타깝지만 그래도 받아들이는 마음! 즉, 비록 지금 너는 떠나가지만 내 마음속에서는 영원히 함께 할 거야. 이를테면 안녕이라고 말하지 마. 반면에 아래쪽은 어떻게 받아들일지 당황스러운 마음! 즉, 예술이라는 이름으로 온갖 짓거리들이 공공연하게 벌어지는구나. 이를테면 이게 뭐야…

여기서 질문! 여러분에게 특정 감정, 즉 [다르고 싶은 충동]이 있습니다. 누가 봐도 무리 없이 보여줄까요, 아님 듣도 보도 못한 사고를 칠까요?

Zhang Xiaogang (1958 -), Bloodline: Big Family No.9, 1996

Marc Quinn (1964 -), Self, 2006

• 애잔한 가족의 정이 느껴진다. 따라서 부드럽다.　　• 자신의 피로 만든 두상이다. 따라서 강력하다.

왼쪽은 부모와 자식이에요. 어린 아이만 채도가 높으니 그야말로 핏덩이 같네요. 그래서 그런지 부모의 보호 심리가 절절하게 느껴져요. 그리고 오른쪽은 작가의 얼굴을 본뜬 두상입니다. 그런데 사용된 재료는 바로 자기 자신의 진짜 피예요. 즉, 냉동 장비에 계속 보관되지 않으면 형체도 없이 녹아버려요. 작가는 이런 작품을 여러 점 제작했는데 실제로 그런 사고도 한 번 났었죠.

그렇다면 '유강비'로 볼 경우에는 왼쪽은 음기' 그리고 오른쪽은 '양기'가 강하네요. 우선, 왼쪽은 아이가 주인공이에요. 당연합니다. 자식을 낳으면 모든 조명을 한 몸에 받아야죠. 아니, 자연스럽게 그렇게 돼요. 경험담입니다. 반면에 오른쪽은 '나는 곧 피'예요. 표현의 방식이 상당히 충격적입니다. 그러고 보면 누구나 몸에 피가 흐르는데 좀 꺼림직하군요. 마치 정신은 빼고 물질만 남긴 듯하니 삭막하기도 하고요. 물론 이면에 깔린 작가의 철학이 느껴지긴 해요. 과연 그게 뭘까요?

이를 마음으로 비유하면 이래요. 우선, 왼쪽은 영원히 지켜주고 싶은 마음! 즉, 가족은 누구와도 맞바꿀 수 없습니다. 이를테면 내 인생 최고의 희망이에요. 반면에 오른쪽은 강한 자극을 주고 싶은 마음! 즉, 요즘은 다들 무감각해져서 웬만해선 그저 시큰둥해요.

이를테면 피 맛 좀 봐야 겨우 정신 차려요.

여기서 질문! 여러분에게 특정 감정, 즉 [절절한 바람]이 있습니다. 이를 제대로 이루기 위해서는 가능한 부담 주기 싫으세요, 아님 확 부담 주고 싶으세요?

<유강(柔剛)표>: 이제는 받아들이거나 아직도 충격적인
= 느낌이 유연하거나 딱딱한

●● <감정상태 제2법칙>: '강도'
　- <유강비율>: 유(-1점), 중(0점), 강(+1점),

분류	기준	음기			잠기	양기		
		음축	(-2)	(-1)	(0)	(+1)	(+2)	양축
상 (상태狀, Mode)	경도 (硬度, solidity)	유 (부드러울柔, soft)		유	중	강		강 (강할剛, strong)

지금까지 여러 이미지에 얽힌 감정을 살펴보았습니다. 아무래도 생생한 예가 있으니 훨씬 실감 나죠? <유강표> 정리해보겠습니다. 우선, '잠기'는 애매한 경우입니다. 느낌이 너무 유연하지도 딱딱하지도 않은, 즉 이제는 받아들이거나 혹은 아직도 충격적인 것도 아닌. 그래서 저는 '잠기'를 '중'이라고 지칭합니다. 주변을 둘러보면 유연하지도 딱딱하지도 않은, 즉 받아들이면서도 한편으로는 충격이 잔존하는 감정, 물론 많습니다.

그런데 유연하니 부드럽고 편안한, 즉 이제는 받아들이는 감정을 찾았어요. "그래, 드디어 나도 마음 편하다. 아니, 앞으로 그러려고. 이리 와." 그건 '음기'적인 감정이죠? 저는 이를 '유'라고 지칭합니다. 그리고 '-1'점을 부여합니다. 한편으로 딱딱하니 강직하고 센, 즉 아직도 충격적인 감정을 찾았어요. "지금도 그 생각만 하면 숨이 안 쉬어져. 잠깐만." 그건 '양기'적인 감정이죠? 저는 이를 '강'이라고 지칭합니다.

참고로 <유강표>도 다른 <감정상태표>와 마찬가지로 기본적인 점수폭은 '-1'에서 '+1'까지입니다.

자, 여러분의 특정 감정은 <유강비율>과 관련해서 어떤 점수를 받을까요? (손바닥으로 원형을 그리며 가슴을 쓰다듬는다) 받아들여, 말아? 이제 내 마음의 스크린을 켜고 감정 시뮬레이션을 떠올리며 <유강비율>의 맛을 느껴 보시겠습니다.

지금까지 '감정의 〈유강비율〉을 이해하다' 편 말씀드렸습니다. 이렇게 11강을 마칩니다. 감사합니다.

감정의 <탁명(濁明)비율>, <담농(淡濃)비율>, <습건(濕乾)비율>을
이해하여 설명할 수 있다.
예술적 관점에서 감정의 '상태'를 평가할 수 있다.

감정의 상태 II

01

감정의 <탁명(濁明)비율>을 이해하다: 대조가 흐릿하거나 분명한

<탁명비율> = <감정상태 제3법칙>: 색조
뿌열 탁(濁): 이제는 어렴풋한 경우(이야기/내용) = 대조가 흐릿한 경우(이미지/형식)
선명할 명(明): 아직도 생생한 경우(이야기/내용) = 대조가 분명한 경우(이미지/형식)

안녕하세요, <예술적 얼굴과 감정조절> 12강입니다! 학습목표는 '감정의 '상태'를 평가하다'입니다. 11강에 이어 12강에서는 <감정상태비율>의 나머지 3가지 항목으로 감정의 '상태'를 설명할 것입니다. 그럼 오늘 12강에서는 순서대로 감정의 <탁명비율>, <담농비율> 그리고 <습건비율>을 이해해 보겠습니다.

우선, 12강의 첫 번째, '얼굴의 <탁명비율>을 이해하다'입니다. 여기서 '탁'은 뿌열 '탁' 그리고 '명'은 선명할 '명'이죠? 즉, 전자는 대조가 흐릿한 경우 그리고 후자는 대조가 분명한 경우를 지칭합니다. 들어가죠!

<탁명(濁明)비율>: 이제는 어렴풋하거나 아직도 생생한
= 대조가 흐릿하거나 분명한

●● <감정상태 제3법칙>: '색조'

음기 (탁비 우위)	양기 (명비 우위)
뿌여니 애매한 상태	뚜렷하니 분명한 상태
참을성과 기다림	완결성과 판단력
안전성과 가능성	대표성과 당파성
조화를 지향	확실함을 지향
능구렁이 같음	인정욕이 큼

〈탁명비율〉은 〈감정상태 제3법칙〉입니다. 이는 '색조'와 관련이 깊죠. 그림에서 <u>왼쪽</u>은 '음기' 그리고 <u>오른쪽</u>은 '양기'! <u>왼쪽</u>은 뿌열 '탁', 즉 대조가 흐릿한 경우예요. 비유컨대, 지금 당장 도무지 또렷하게 드러나질 않으니 이제는 어렴풋한 느낌이군요. 반면에 <u>오른쪽</u>은 선명할 '명', 즉 대조가 분명한 경우예요. 비유컨대, 지금 당장 그 무엇보다도 똑 떨어져 보이니 아직도 생생한 느낌이군요.

그렇다면 대조가 흐릿한 건 이제는 어렴풋한 경우 그리고 대조가 분명한 건 아직도 생생한 경우라고 이미지와 이야기가 만나겠네요. 박스의 내용은 얼굴의 〈탁명비율〉과 동일합니다.

자, 이제 〈탁명비율〉을 염두에 두고 여러 이미지를 예로 들어 함께 살펴보겠습니다. 본격적인 감정여행, 시작합니다.

Joseph Nicéphore Niépce, (1765－1833), View from the Window at Le Gras, 1826－1827

Joseph Nicéphore Niépce, (1765－1833), View from the Window at Le Gras, 1826－1827 * 후가공

• 정확히 풍경이 보이지 않는다. 따라서 가능성을 열어둔다.
• 풍경이 유추 가능하다. 따라서 명쾌하다.

<u>왼쪽</u>은 현재까지 남아있는 가장 오래된 사진 중 하나로 알려져 있어요. 작가집의 이층 침실에서 남쪽 방향 창문으로 바라본 풍경이에요. 당대의 기술력으로는 순식간에 찍을 수가 없어 몇 시간이고 장노출이 필수였어요. 그리고 단단한 판 자체에 인화하는 방식이라 세상에 원본은 단 하나밖에 없는 작품이에요. 그리고 <u>오른쪽</u>은 후대에 들어 이미지 가공 기술이 발달하며 왼쪽을 잘 보이게 만들었어요. 솔직히 너무 안 보이잖아요. 참고로 <u>왼쪽</u>은 이미지가 위아래로 뒤집혀 있어요. 우리 망막에도 그렇듯이요. 그리고 <u>오른쪽</u>은 이미지를 위아래로 다시 뒤집었어요. 우리 뇌에서 그러하듯이요.

그렇다면 '탁명비'로 볼 경우에는 왼쪽은 '음기' 그리고 오른쪽은 '양기'가 강하네요. 우선, 왼쪽은 새로운 기술의 혁신을 보여줘요. 당대에는 지금보다 조금 더 잘 보였겠지요? 사람이 그리지 않고도 보이는 풍경이 정확한 형태로 기계적으로 재현되니 다들 엄청 놀랐을 거예요. 반면에 오른쪽은 왼쪽보다 훨씬 잘 보여요. 요즘의 엄청난 해상도와는 비할 바 아니지만, 왼쪽과 비교하면 상대적으로 작가가 바라본 풍경을 훨씬 잘 짐작할 수가 있어요. 예컨대, 왼쪽은 어두침침하니 귀신 나올 듯하잖아요? 하지만 오른쪽을 보니 뭐, 안 나오겠군요. 아마도 실제 작가의 눈도 왼쪽보다는 오른쪽처럼 보지 않았을까요? 그렇다면 오른쪽이 더 사실적인 접근법이죠.

이를 마음으로 비유하면 이래요. 우선, 왼쪽은 잘 드러나지 않아 신비로운 마음! 즉, 정말 잘 모르겠어요. 뭔가 있는 듯한 느낌은 드는데… 이를테면 하도 상대방이 말을 삼가니 뭔가 숨기는 것만 같아요. 과연 정말 그럴까요? 반면에 오른쪽은 잘 드러나 모든 게 명쾌한 마음! 즉, 이젠 잘 알겠어요. 뭐가 있는지 드러나니까요. 이를테면 하도 상대방이 말을 많이 하니 다 공개하는 것만 같아요. 과연 정말 그럴까요?

여기서 질문! 여러분에게 특정 감정, 즉 [과거의 아픔]이 있습니다. 최대한 애매하게 말을 아낄까요, 아님 화끈하게 동네방네 떠들고 다닐까요?

Joseph Nicéphore Niépce, (1765–1833), 1825

Phillip Wang (1984–), This Person does not Exist, 2019

• 얼굴이 흐릿하다. 따라서 표정이 애매하다.　• 얼굴이 선명하다. 따라서 표정이 확실하다.

왼쪽은 현재까지 남아있는 가장 오래된 사진 중 하나로 알려져 있어요. 당대의 기술력으로는 순식간에 찍을 수가 없으니 장노출이 필수였지요. 8시간 정도 걸렸다네요. 그리고 오른쪽은 세상에 존재하지 않는 사람이에요. 얼굴 이미지 빅데이터를 재가공해서 만들어낸 실재 같은 얼굴 이미지일 뿐이죠. 물론 저렇게 생긴 사람이 과거, 현재 혹은 미래에 어딘가에 실재 하지 말라는 법은 없지요. 즉, 실재 할 가능성을 언제나 가지고 있는 사람이에요. 음, 초상권 어떡하죠?

그렇다면 '탁명비'로 볼 경우에는 왼쪽은 '음기' 그리고 오른쪽은 '양기'가 강하네요. 우

선, 왼쪽은 얼굴이 흐릿하니 잘 안 보여요. 대강의 느낌은 알겠지만 막상 길거리에서 특정하기란 매우 어려울 것만 같아요. 백주대낮에 길거리에서 같은 옷을 입고 말을 끄는 중이라면 또 모를까요. 반면에 오른쪽은 얼굴이 또렷하니 잘 보여요. 따라서 얼굴을 마음에 새겨 놓으면 길거리에서 특정하기가 꽤나 수월할 것만 같아요. 다른 옷을 입었더라도 말이에요. 여러분도 한 번 찾아보세요. 연락 부탁드려요.

이를 마음으로 비유하면 이래요. 우선, 왼쪽은 대강 알겠으나 확실하지 않은 마음! 즉, 막 지어낼까요? 모르겠다는데 왜 자꾸 물어봐요? 이를테면 오래전 일이라 청문회에서는 잘 기억나지 않습니다. 반면에 오른쪽은 생생하니 확실한 마음! 즉, 어이구, 현장 발각이군요. 딴 말 하기가 좀 궁색해져요. 이를테면 당장 눈앞에 경찰이 있으니 빼도 박도 못해요.

여기서 질문! 여러분에게 특정 감정, 즉 [진실에 대한 궁금증]이 있습니다. 지금 와서 실체를 밝히기는 거의 불가능할까요, 아님 너무도 자명한가요?

Claude Monet (1840-1921), Water Lilies, 1915-1926

이대원 (1921-2005), The Spring, 2004

• 뭉글뭉글 몽환적인 정원이다. 따라서 조화롭다. • 쨍하니 화사한 배나무 들판이다. 따라서 생생하다.

왼쪽은 정원의 연못이에요. 물안개가 낀 듯이 뿌연 게 몽환적이군요. 그리고 오른쪽은 배나무 들판이에요. 붓질 하나하나가 선명한 게 화사하군요.

그렇다면 '탁명비'로 볼 경우에는 왼쪽은 '음기' 그리고 오른쪽은 '양기'가 강하네요. 우선, 왼쪽은 유사색으로 가득 찼어요. 그리고 표면을 부비듯이 붓질이 춤춰요. 그래서 끌려요. 반면에 오른쪽은 원색으로 가득 찼어요. 그리고 서로 보색인 양, 표면에서 충돌해요. 그래서 끌려요.

이를 마음으로 비유하면 이래요. 우선, 왼쪽은 모든 걸 뭉뚱그리는 마음! 즉, 전체적으로 무리 없이 어울리며 느낌적인 느낌을 줘야죠. 이를테면 어디 데려다 놔도 금세 잘 묻혀요. 성격이 애매하니 분위기 맞추며 어울릴 줄 아는 거죠. 반면에 오른쪽은 하나하나에 날이 선 마음! 즉, 한 자, 한 자 꾹꾹 힘을 실어 눌러써야 확실하죠. 이를테면 어디 데려다 놔도 금세 튀어요. 성격이 확실하니 분위기 주도하며 드러낼 줄 아는 거죠.

여기서 질문! 여러분에게 특정 감정, 즉 [정제되지 않은 불만]이 있습니다. 굳이 정리하지 말고 그냥 놔둘까요, 아님 바로 깔끔하게 정리할까요?

Jean-François Millet (1814-1875), The Sower, about 1865

• 색조가 비슷하고 채도가 낮으니 마음이 차분하다. 따라서 몽환적이다.

Vincent van Gogh (1853-1890), Sower at Sunset, 1888

• 색조가 울긋불긋하고 채도가 높으니 마음이 들끓는다. 따라서 생생하다.

위쪽은 씨뿌리는 사람이에요. 그리고 아래쪽은 다른 작가가 그린 씨뿌리는 사람이에요. 위쪽보다 시기적으로 늦게 그려졌어요. 위쪽을 모르고 우연찮게 비슷하게 그린 게아니라 애초에 제대로 알고 이를 오마주(hommage)한 거예요.

그렇다면 '탁명비'로 볼 경우에는 위쪽은 '음기' 그리고 아래쪽은 '양기'가 강하네요. 우선, 위쪽은 색조가 비슷하고 채도가 낮으니 그늘지고 잠잠해요. 마치 아무도 신경 쓰지않아도 묵묵히 자기 일을 하는 중이에요. 그래서 더욱 신경 써야겠습니다. 반면에 아래쪽은 색조가 울긋불긋하고 채도가 높으니 밝고 생생해요. 마치 날 좀 보라며 여기저기자기가 튀려고 아우성이에요. 그래서 신경 쓰지 않을 수가 없어요.

이를 마음으로 비유하면 이래요. 우선, 위쪽은 굳이 보여줄 일 없는 마음! 즉, 난 그저내 할 일을 할 뿐이에요. 티 낼 이유가 어디 있어요? 이를테면 소리 없는 천사예요. 제발보여주세요. 반면에 아래쪽은 보여주려 들끓는 마음! 즉, 내가 하는 일은 찬란한 일이에요. 티 나지 않을 수가 있겠어요? 이를테면 소리치는 천사예요. 아주 잘 보여요.

여기서 질문! 여러분에게 특정 감정, 즉 [따뜻한 성의]가 있습니다. 은근슬쩍 남몰래 베풀까요, 아님 떳떳하게 공개적으로 드러낼까요?

Vija Celmins (1938−), Gun with Hand #1., 1964

William Klein (1928−), Gun 1, New York, 1954

• 총을 쏘는 장면이 아련하니 무감각하다. 따라서 너그 럽다.

• 총을 쏘는 시늉이 급박하니 생경하다. 따라서 긴장감이 넘친다.

왼쪽은 총을 쏘는 장면인데 아련한 모습이에요. 옆에서 보는 시선이라 당장 내가 피해를 입을 것 같지는 않아요. 그리고 오른쪽은 총을 쏘는 시늉을 하는 장면인데 급박한 모습이에요. 총구가 겨눠지는 당사자라 상당히 위험한 느낌이에요. 길거리 사진을 찍는 중에 실제로 위협을 받았어요.

그렇다면 '탁명비'로 볼 경우에는 왼쪽은 '음기' 그리고 오른쪽은 '양기'가 강하네요. 우선, 왼쪽은 총격은 매우 위험하지만, 마치 기억이 퇴색되는 양, 꿈결같이 느껴져요. 약에 취한듯이 나 홀로 현실감각이 결여되어 무감각한 탓일까요? 정신 차려야 하나요? 반면에 오른쪽은 총놀이는 매우 위험한데, 어린 아이가 감정이 격앙되니 장난이 아닌 양, 번쩍 정신이 들어요. 일진이 안 좋은 게 왜 하필 내가 이런 일을 당해서 생사의 기로에 서야 할까요? 당장 정신 차려야죠.

이를 마음으로 비유하면 이래요. 우선, 왼쪽은 엔간한 충격에도 그러려니 하는 마음! 즉, 생각과 행동이 굼떠요. 이를테면 쌩쌩 달리는 차도에 놓인 바람 빠진 풍선이에요. 반면에 오른쪽은 나도 모르게 바짝 정신이 드는 마음! 즉, 과도하게 주의력이 예민해요. 이를테면 가시나무 사이를 지나가는 부풀대로 부푼 풍선이에요.

여기서 질문! 여러분에게 특정 감정, 즉 [예기치 못한 짜증]이 있습니다. 둔감하게 넘어갈까요, 아님 민감하게 반응할까요?

James Turrell
(1943 −),
Ganzfeld,
2017

Yves Klein
(1928 − 1962),
IKB 79,
1959

• 빛이 공간을 채웠다. 따라서 아늑하다.　　　• 파란색이 전면을 채웠다. 따라서 분명하다.

　<u>왼쪽</u>은 빛이 명멸하는 공간이에요. 구체적으로 작가가 주제를 제시하기보다는 관객이 발길 닿는 대로 소요하며 나름대로의 미학적인 경험을 향유해요. 그래서 열린 태도가 느껴져요. 그리고 <u>오른쪽</u>은 파란색이 가득 전면을 메웠어요. 제목의 이니셜처럼 이 색은 여느 색이 아니라 '이브 클랑 블루', 즉 작가의 이름을 딴 고유색이에요. 즉, 특정색은 곧 자기를 상징한다며 열심히 광고해서 특화시킨 거죠. 그래서 닫힌 태도가 느껴져요.

　그렇다면 '탁명비'로 볼 경우에는 <u>왼쪽</u>은 '음기' 그리고 <u>오른쪽</u>은 '양기'가 강하네요. 우선, <u>왼쪽</u>은 전통적인 관점에서는 딱히 볼만한 구체적인 이미지가 없어요. 빛 자체가 대상이니까요. 그러고 보니 빛에 의해 기존의 공간이 완전히 별천지로 둔갑했군요. 그런데 여기 전시장에는 정말 그림 안 걸어요? 반면에 <u>오른쪽</u>은 전통적인 관점에서는 딱히 볼만한 구체적인 이미지가 없어요. 색 자체가 대상이니까요. 그러고 보니 색 하나로 일관한 후에 이게 나라며 엄청 강조하니 기억나지 않을 수가 없군요. 그러니까 '이 색이 바로 나야'라며 지금 세뇌하려는 거죠? 영업 뛰시는군요.

　이를 마음으로 비유하면 이래요. 우선, <u>왼쪽</u>은 판을 깔아주니 알아서 즐기는 마음! 즉, 내가 보는 풍경은 나만의 경험이에요. 작가도 알 수 없죠. 이를테면 등산길은 같더라도 주목하는 풍경은 다 달라요. 반면에 <u>오른쪽</u>은 확실한 의도를 마주하는 마음! 즉, 자꾸 작가가 이걸 자기래요. 인정해요, 말아요? 이를테면 등산길이 여럿인데 마냥 이 길로만 걸으래요.

　여기서 질문! 여러분에게 특정 감정, 즉 [관계의 당혹]이 있습니다. 상대가 뭘 바라는지 도무지 잘 모르겠나요, 아님 너무 당연한가요?

Helen Frankenthaler
(1928-2011),
Mountains and Sea,
1952

Kenny Scharf
(1958-),
Faces in Places,
2016

• 색과 형태를 규정하기 힘들다. 따라서 모호하다.

• 얼굴마다 피부톤과 표정이 선명하다. 따라서 확실하다.

왼쪽은 제목이 '산들과 바다'인데, 뭐 그렇다면 괜히 그럴 것만 같은 '느낌적인 느낌'이 오긴 하지만, 그래도 모호한 추상화예요. 그리고 오른쪽은 제목이 '곳곳에 있는 얼굴들'인데, 정말 곳곳에 있어요.

그렇다면 '탁명비'로 볼 경우에는 왼쪽은 '음기' 그리고 오른쪽은 '양기'가 강하네요. 우선, 왼쪽은 구체적인 형태가 없고 색채가 형태에 종속되지도 않으니 딱히 뭐라고 규정할 수가 없어요. 제목마저 모른다면 사람마다 해석은 천만 가지가 될 거예요. 아마도 뭔가 비슷한 느낌을 공유하긴 하겠지만요. 반면에 오른쪽은 울긋불긋 얼굴마다 각자의 피부톤과 표정이 아주 선명해요. 온갖 종류의 표정들인데 다분히 극화되고 희극적이라 과도할 정도로 생기가 넘치는군요. 화끈하게 서로서로 얽히고설키는 만큼 시각적으로 강한 자극을 주고 싶은 모양입니다.

이를 마음으로 비유하면 이래요. 우선, 왼쪽은 아련하니 모호한 마음! 즉, 뭔가 있는데 똑 부러지게 말을 못해요. 아니, 안 해요. 다 이유가 있겠죠. 이를테면 얼굴이 뚱하며 어느 순간 더 이상 말이 없어요. 반면에 오른쪽은 활달하니 확실한 마음! 즉, 뭔가 있는지 왁자지껄 다들 난리가 났어요. 도무지 가만히 있는 얼굴이 단 하나도 없군요. 다 이유가 있겠죠. 이를테면 얼굴이 일그러지며 속사포처럼 말을 쏟아내요.

여기서 질문! 여러분에게 특정 감정, 즉 [아쉬운 미련]이 있습니다. 굳이 떠올리지 않나요, 아님 이래저래 계속 떠올리나요?

신미경 (1967-),
Toilet Project, 2013

Ai Weiwei (1957-),
Han Dynasty Vases
in Auto Paint, 2014

• 시간이 지나면서 뭉개진다. 따라서 현실을 받아 들인다.

• 항아리의 색이 화학도료로 인해 선명하다. 따라서 미래를 개척한다.

<u>왼쪽</u>은 비누로 만든 조각이에요. 게다가 화장실에 설치되어 손을 씻을 때 실제로 사용할 수 있어요. 즉, 시간이 지나면서 점점 뭉개지고 작아져요. 비누니까요. 그리고 <u>오른쪽</u>은 중국 한나라 시대의 항아리에 번들거리는 화학 도료를 색칠했어요. 무슨 스포츠카인가요? 그야말로 전통과 현대의 만남이군요. 물론 정말 황당한 문화재 훼손이라며 비판도 받겠죠.

그렇다면 '탁명비'로 볼 경우에는 <u>왼쪽</u>은 '음기' 그리고 <u>오른쪽</u>은 '양기'가 강하네요. 우선, <u>왼쪽</u>은 처음에는 형체가 뚜렷했으나 점차 사라져요. 마치 시간이 지나며 기억이 흐려지는 것처럼요. 그러고 보니 사람들의 손때가 타면서 조각 나름의 역사성이 드러나겠군요. 반면에 <u>오른쪽</u>은 원래는 골동품이었는데 색칠을 하니 현대미술이 되었어요. 물론 그렇다고 골동품이 사라진 건 아니에요. 즉, 현대적인 옷을 입은 거죠. 이와 같은 사건을 통해 이전에는 볼 수 없었던 조명세례를 받겠군요.

이를 마음으로 비유하면 이래요. 우선, <u>왼쪽</u>은 잊혀짐을 받아들이는 마음! 즉, 어차피 영원히 생생한 건 없어요. 이를테면 막이 내리면 공연장을 떠나요. 반면에 <u>오른쪽</u>은 쨍하고 쇄신하는 마음! 즉, 계속 생생하게 주문을 걸어야죠. 이를테면 생판 다른 배우로 환생해요.

여기서 질문! 여러분에게 특정 감정, 즉 [추억의 장소에 대한 애틋함]이 있습니다. 좋았던 기억으로만 간직할까요, 아님 자꾸 가서 새로운 일을 벌일까요?

Rembrandt Harmenszoon van Rijn (1606−1669), A Man Seated Reading at a Table in a Lofty Room, 1629

Patricia Piccinini (1965−), The Long Awaited, 2008

- 짙은 그림자로 묘사를 생략한다. 따라서 안정감을 중시한다.
- 세부 묘사가 살아 숨 쉰다. 따라서 판단력을 중시한다.

왼쪽은 방에 앉아 책을 읽는 남자를 그린 그림이에요. 그런데 그림자에 묻혀 얼굴을 특정 지을 수는 없어요. 즉, 누구라도 대입 가능한 거죠. 그리고 오른쪽은 외계 생명체와 아이가 곤히 잠들어 있는 조각이에요. 워낙 극사실적으로 생생하니 주변을 서성이며 꼼꼼히 관찰하게 됩니다. 즉, 저 둘이 워낙 문제적인 거죠.

그렇다면 '탁명비'로 볼 경우에는 왼쪽은 '음기' 그리고 오른쪽은 '양기'가 강하네요. 우선, 왼쪽은 적막감이 감도는데 도무지 남자가 무슨 생각을 하는지 알 길이 없어요. 고요히 명상 중일 수도, 아니면 부득부득 이를 갈고 있을 수도 있죠. 워낙 보여주지 않으니 궁금해지는군요. 반면에 오른쪽은 참 묘한 풍경인데 단잠에 빠져 있으니 더욱 마음 편히 가까이서 바라볼 수 있겠어요. 그런데 저 외계 생명체는 도대체 어느 별에서 왔대요? 혹시 환경오염이나 유전공학으로 인해 여기서 생겨난 변종인가요? 아이와의 관계는? 워낙 강하게 보여주니 궁금해지는군요.

이를 마음으로 비유하면 이래요. 우선, 왼쪽은 내 상태를 꽁꽁 숨기는 마음! 즉, 굳이 알려 하지 마세요. 그러다 다쳐요. 이를테면 손을 대면 안 되는 금단의 영역입니다. 반면에 오른쪽은 내 상태를 다 드러내는 마음! 즉, 어서 빨리 사태를 파악하세요. 이들이 잠에서 깨어나면 무슨 일이 벌어질지 몰라요. 이를테면 시간제한이 있는 퍼즐 풀기입니다.

여기서 질문! 여러분에게 특정 감정, 즉 [속 깊은 절규]가 있습니다. 굳이 겉으로 드러내지 말까요, 아님 나 좀 보라며 다 공개할까요?

Louis Valtat
(1869 – 1952),
Woman with Guitar,
1906

Georges – Henri Rouault
(1871 – 1958),
Myself: Portrait –
Landscape, 1890

- 얼굴이 뚜렷하지 않고 그늘졌다. 따라서 세상에 안 착한다.
- 얼굴이 뚜렷하고 대조가 강하다. 따라서 세상을 대표한다.

왼쪽은 기타를 들고 있는 여자예요. 어디를 응시하는지 좀 초점이 없어 보여요. 연주 후에 잠시 넋을 잃고 휴식을 취하는 중인가요? 그리고 오른쪽은 작가의 자화상이에요. 팔레트와 붓을 들고 빤히 어딘가를 응시하고 있어요. 혹시, 뒷배경을 그린 후에 뒤돌아서 폼 잡는 중인가요?

그렇다면 '탁명비'로 볼 경우에는 왼쪽은 '음기' 그리고 오른쪽은 '양기'가 강하네요. 우선, 왼쪽은 얼굴이 뚜렷하지 않고 그늘졌어요. 웅성대는 길거리라면 '굳이 나를 찾지 마'라는 식으로 묻혀 찾기가 쉽지 않겠어요. 휴식할 땐 나 홀로 침잠하는 게 제맛이죠. 반면에 오른쪽은 얼굴이 뚜렷하고 대조가 강해요. 특히, 눈과 눈썹이 아주 진하군요. 웅성대는 길거리에서도 '난 나야'라는 식으로 튀어 찾기 쉽겠어요. 자, 나 작가인데 또 뭐 질문할 거 없어요?

이를 마음으로 비유하면 이래요. 우선, 왼쪽은 굳이 튀지 않는 마음! 즉, 날 보고 싶으시면 공연에 맞춰 오세요. 아무 때나 오시면 상대 안 해줘요. 이를테면 커튼 뒤의 신비로운 가수예요. 반면에 오른쪽은 기왕이면 튀는 마음! 즉, 날 보고 싶으시면 언제라도 얘기해요. 인터뷰는 기분 좋은 휴식입니다. 이를테면 항상 커튼은 열려 있어요.

여기서 질문! 여러분에게 특정 감정, 즉 [끼를 발산하는 열정]이 있습니다. 평상시는 묵혀두시나요, 아님 언제나 과감하시나요?

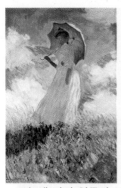

Claude Monet
(1840 – 1926),
Suzanne Hoschedé,
The Woman with a
Parasol,
1886

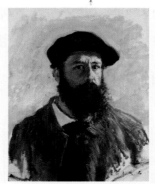

Claude Monet
(1840 – 1926),
Self – Portrait
with a Beret,
1886

• 그늘에 가려 얼굴이 보이질 않으니 분위기에 주
목한다. 따라서 주변과 동화된다.

• 대조가 선명하니 얼굴에 주목한다. 따라서 자신
을 드러낸다.

<u>왼쪽</u>은 작가의 양딸이에요. 작품을 위해 여러 번 모델을 했죠. 양산에 얼굴이 그늘지
며 바람에 흩날리니 잘 안 보여요. 그리고 <u>오른쪽</u>은 같은 작가의 자화상이에요. 대조가
선명하니 참 잘 보여요.

그렇다면 '탁명비'로 볼 경우에는 <u>왼쪽</u>은 '음기' 그리고 <u>오른쪽</u>은 '양기'가 강하네요. 우
선, <u>왼쪽</u>은 얼굴보다는 분위기가 압도적입니다. 몸의 자태 그리고 화사한 하늘과 땅이
주는 느낌적인 느낌이 좋아요. 그런데 익명의 모습이라 누구라도 대입 가능해요. 반면에
<u>오른쪽</u>은 누구 뭐래도 얼굴이 주인공입니다. 응시하는 눈빛과 선명한 콧대 그리고 미간
의 주름과 덥수룩한 수염이 제 역할을 잘 해주고 있군요. '나 누군지 알죠'라는 식의 '나
는 작가다'가 선명하게 부각됩니다.

이를 마음으로 비유하면 이래요. 우선, <u>왼쪽</u>은 익명으로 주변을 즐기는 마음! 즉, 굳이
누군지 묻지 말아요. 지금은 따스한 햇빛과 산들바람이 주인공이랍니다. 이를테면 아이
고, 명함이 없어요. 반면에 <u>오른쪽</u>은 신원을 공개하며 대면하는 마음! 즉, 내가 왜 나를
그렸겠어요? 작가의 눈으로 그 작가를 한 번 눈여겨 봐주세요. 이를테면 이게 내 명함이
에요.

여기서 질문! 여러분에게 특정 감정, 즉 [내 삶의 깨달음]이 있습니다. 굳이 나를 내세
울 이유가 없나요, 아님 그럴 이유가 차고도 넘치나요?

<탁명(濁明)표>: 이제는 어렴풋하거나 아직도 생생한
= 대조가 흐릿하거나 분명한

●● <감정상태 제3법칙>: '색조'
 - <탁명비율>: 탁(-1점), 중(0점), 명(+1점)

분류	기준	음기			잠기	양기		
		음축	(-2)	(-1)	(0)	(+1)	(+2)	양축
상 (상태狀, Mode)	색조 (色調, tone)	탁 (흐릴濁, dim)		탁	중	명		명 (밝을明, bright)

　지금까지 여러 이미지에 얽힌 감정을 살펴보았습니다. 아무래도 생생한 예가 있으니 훨씬 실감나죠? 〈탁명표〉 정리해보겠습니다. 우선, '잠기'는 애매한 경우입니다. 대조가 너무 흐릿하지도 분명하지도 않은, 즉 이제는 어렴풋하거나 혹은 아직도 생생한 것도 아닌. 그래서 저는 '잠기'를 '중'이라고 지칭합니다. 주변을 둘러보면 흐릿하지도 분명하지도 않은, 즉 보일 듯 말 듯한 적당한 얼굴, 물론 많습니다.

　그런데 흐릿하니 어디 하나 튀지 않는, 즉 이제는 어렴풋한 감정을 찾았어요. "더 이상 떠오르질 않아! 세월이 약인 거야, 아니면 내가 문제인 거야?" 그건 '음기'적인 감정이죠? 저는 이를 '탁'이라고 지칭합니다. 그리고 '-1'점을 부여합니다. 한편으로 분명하니 여기저기가 다 튀는, 즉 아직도 생생한 감정을 찾았어요. "당장 눈 앞에 펼쳐지는 듯이 왜 이리 생생해? 이게 문제인 거야, 아니면 내가 문제인 거야?" 그건 '양기'적인 감정이죠? 저는 이를 '명'이라고 지칭합니다. 그리고 '+1점'을 부여합니다. 참고로 〈탁명표〉도 다른 〈감정조절표〉와 마찬가지로 기본적인 점수폭은 '-1'에서 '+1'까지입니다.

　자, 여러분의 특정 감정은 〈탁명비율〉과 관련해서 어떤 점수를 받을까요? (손바닥으로 얼굴을 가리며) 안 보이죠? 이제 내 마음의 스크린을 켜고 감정 시뮬레이션을 떠올리며 〈탁명비율〉의 맛을 느껴 보시겠습니다.

　지금까지 '감정의 〈탁명비율〉을 이해하다' 편 말씀드렸습니다. 앞으로는 '감정의 〈담농비율〉을 이해하다' 편 들어가겠습니다.

02 감정의 <담농(淡濃)비율>을 이해하다: 구역이 듬성하거나 빽빽한

<담농비율> = <감정상태 제4법칙>: 밀도

묽을 담(淡): 딱히 다른 관련이 없는 경우(이야기/내용) = 구역이 듬성한 경우(이미지/형식)
짙을 농(濃): 별의별 게 다 관련되는 경우(이야기/내용) = 구역이 빽빽한 경우(이미지/형식)

이제, 12강의 두 번째, '감정의 <담농비율>을 이해하다'입니다. 여기서 '담'은 옅을 '담' 그리고 '농'은 짙을 '농'이죠? 즉, <u>전자</u>는 구역이 한적하니 듬성한 경우 그리고 <u>후자</u>는 구역이 가득 차니 빽빽한 경우를 지칭합니다. 들어가죠!

<담농(淡濃)비율>: 딱히 다른 관련이 없거나 별의별 게 다 관련되는
= 구역이 듬성하거나 빽빽한

●● <감정상태 제4법칙>: '밀도'

음기 (담비 우위)	양기 (농비 우위)
말쑥하니 간명한 상태	얽히고설키니 꼬인 상태
단일성과 일치성	복합성과 융합성
소신과 신의	진득함과 부산함
나 홀로를 지향	파생을 지향
맥이 없음	너무 판을 벌임

〈담농비율〉은 〈감정상태 제4법칙〉입니다. 이는 '밀도'와 관련이 깊죠. 그림에서 왼쪽은 '음기' 그리고 오른쪽은 '양기'! 왼쪽은 옅을 '담', 즉 구역이 한적하니 듬성한 경우예요. 비유컨대, 사방이 휑하고 말쑥하니 당연해 보이는 게 딱히 다른 관련이 없는 느낌이군요. 반면에 오른쪽은 짙을 '농', 즉 구역이 가득 차니 빽빽한 경우예요. 비유컨대, 이리저리 사방이 얽히고설키니 복잡해 보이는 게 별의별 게 다 관련되는 느낌이군요.

그렇다면 구역이 듬성한 건 딱히 다른 관련이 없는 경우 그리고 구역이 빽빽한 건 별의별 게 다 관련되는 경우라고 이미지와 이야기가 만나겠네요. 박스의 내용은 얼굴의 〈담농비율〉과 동일합니다. 음, 말이 되는군요.

자, 이제 〈담농비율〉을 염두에 두고 여러 이미지를 예로 들어 함께 살펴보겠습니다. 본격적인 감정여행, 시작합니다.

백남준
(1932−2006),
Zen for Film,
1962−1964

백남준 (1932−2006),
Electronic Superhighway:
Continental U.S., Alaska,
Hawaii, 1995

• 흰 화면만 반복된다. 따라서 덤덤하다. • 수많은 TV에 온갖 이미지가 명멸한다. 따라서 흥이 넘친다.

왼쪽은 아무것도 찍지 않은 영사기를 돌렸어요. 지루하게 흰 화면만 반복되니 평상시에는 신경 쓰지 않던 요소에 주목해요. 예컨대, 사각 틀이 잘 보여요. 게다가 아날로그 필름이라 오래 상영하니 점차 화면이 지글거려요. 그리고 보니 참 별걸 다 보게 되네요. 그리고 오른쪽은 TV를 많이 모아놓고는 미국 지도 모양으로 네온사인을 붙였어요. 하도 많은 데다가 나오는 이미지가 우후죽순이라 그야말로 정신이 없어요. 모두 다 눈에 담고자 열심히 따라가면 별의별 이미지가 눈에 들어옵니다. 그리고 보니 참 별게 다 보이는군요.

그렇다면 '담농비'로 볼 경우에는 왼쪽은 '음기' 그리고 오른쪽은 '양기'가 강하네요. 우선, 왼쪽은 탈탈 털어도 정말 볼거리가 없어요. 그러니 미세한 변화만 있어도 바로 주목하게 됩니다. 상대적으로 그 정도만 되어도 엄청 튀니까요. 반면에 오른쪽은 얼핏 봐도 정말 현란해요. 솔직히 모든 변화를 따라가기에는 역부족이에요. 눈이 두 개밖에 없어서요. 웬만큼 튀지 않고는 바로 묻혀요.

이를 마음으로 비유하면 이래요. 우선, <u>왼쪽</u>은 담백하니 단조로운 마음! 즉, 뭐 크게 벌린 게 없어요. 이를테면 털어도 먼지 하나 안 나요. 반면에 <u>오른쪽</u>은 빽빽하니 부산한 마음! 즉, 뭐 하나 크게 벌이지 않은 게 없어요. 이를테면 털면 정말 감당 못해요.

여기서 질문! 여러분에게 특정 감정, 즉 [애닳은 미련]이 있습니다. 그저 그 감정 그대로 고이 간직할까요, 아님 수많은 다른 감정을 촉발할까요?

Agnes Martin
(1912−2004),
Untitled, 1963

Pieter Bruegel
the Elder
(1525−1569),
The Triumph
of Death, 1562

• 행렬이 촘촘하니 정갈하다. 따라서 당연하다.　• 이리저리 사건이 벌어진다. 따라서 치열하다.

<u>왼쪽</u>은 행렬 맞춰 선 긋기를 잘했어요. 물론 자를 활용했지요. 그런데 잉크 자국이 남고 조금씩 줄 굵기가 다르니 깔끔하게 기계로 프린트하는 방식과는 완전 느낌이 달라요. 그야말로 사람의 손맛인가요? 그리고 <u>오른쪽</u>은 죽음의 광풍이 세상을 휩쓸어요. 혼돈 그 자체군요. 하나하나 뜯어보면 정말 가관입니다. 그야말로 속속들이 문제없는 곳이 없어요.

그렇다면 '담농비'로 볼 경우에는 <u>왼쪽</u>은 '음기' 그리고 <u>오른쪽</u>은 '양기'가 강하네요. 우선, <u>왼쪽</u>은 벌어진 행위가 워낙 단순하니 별걸 다 주목하게 돼요. 평상시에는 잉크 자국이나 줄 굵기의 차이에 별로 민감하게 반응하지 않으니까요. 작품이라니 뭐라도 건져야지요. 반면에 <u>오른쪽</u>은 벌어진 행위가 워낙 많으니 한눈에 들어오질 않아요. 관심을 가지고 꼼꼼히 훑어봐야 비로소 많은 이야기를 읽을 수가 있어요. 작품이라 그런지 뭐가 참 많군요.

이를 마음으로 비유하면 이래요. 우선, <u>왼쪽</u>은 이곳저곳 텅 비운 마음! 즉, 어디 하나 더 찬 데가 없어요. 이를테면 차린 게 별로 없으니 그냥 물에 밥 말아 드실래요? 반면에 <u>오른쪽</u>은 이리저리 꽉 채운 마음! 즉, 어디 하나 휑한 데가 없어요. 이를테면 상다리 휘어지니 적당히 드실 수 있는 만큼만 드세요.

여기서 질문! 여러분에게 특정 감정, 즉 [표현의 욕구]가 있습니다. 가능한 단순하게 절제할까요, 아님 가능한 화려하게 섞을까요?

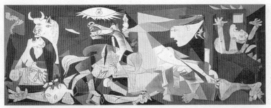

Pablo Picasso (1881-1973),
Guernica, 1937

• 이리저리 다양한 모양이 드러난다. 따라서 파악 가능하다.

George Condo (1957-),
The Investigation, 2017

• 다양한 모양이 뒤섞여 구분하기 어렵다. 따라서 파악이 어렵다.

위쪽은 여러 사람과 동물이 얽히고설켜 있어요. 하지만 자세히 보면 적당히 구분이 가능해요. 그리고 아래쪽은 여러 사람과 사물이 얽히고설켜 있어요. 그런데 아무리 봐도 정확한 구분은 불가능해요. 그렇다면 '담농비'로 볼 경우에는 위쪽은 '음기' 그리고 아래쪽은 '양기'가 강하네요. 우선, 위쪽은 다양한 모양이 섞여 있지만 상대적으로 자기 얼굴을 보존하고 있어요. 즉, 나는 나예요, 너는 너고요. 내 이름 부르면 번쩍 손을 들게요. 아, 거기! 반면에 아래쪽은 다양한 모양이 섞여 있는데 상대적으로 얼굴마저도 뒤섞여 있어요. 즉, 나랑 너를 딱 구분하기가 어려운 부분이 많아요. 내 이름 부르면 드는 손 많겠어요. 아, 어디?

이를 마음으로 비유하면 이래요. 우선, 위쪽은 분석이 순조로운 마음! 즉, 언제나처럼 얼굴 보고 말해요. 꼬이다가도 풀려서요. 이를테면 연극무대 위에서 여러 배우가 공연해요. 반면에 아래쪽은 분석이 쉽지 않은 마음! 즉, 언제나처럼 얼굴 보고 말하기가 쉽지 않아요. 다층적으로 꼬여서요. 이를테면 연극무대가 수많은 인원으로 난장판이에요.

여기서 질문! 여러분에게 특정 감정, 즉 [복합적인 충격]이 있습니다. 이젠 거기까지 일까요, 아님 파도파도 끝이 없을까요?

Jenny Holzer
(1950−),
I See You, 2007

김수자 (1957−),
A Needle
Woman − Shanghai,
1999

• 누군가를 관찰 중이다. 따라서 단선적이다.　• 서로 관찰 중이다. 따라서 복합적이다.

　왼쪽은 자연에 큰 글씨가 아로새겨졌어요. 주변을 돌다가 이를 만나면 멈칫하겠군요. 그리고 오른쪽은 가만히 타지 번화가에서 등 돌리고 서 있어요. 지나가는 사람들의 시선이 각양각색이지요.

　그렇다면 '담농비'로 볼 경우에는 왼쪽은 '음기' 그리고 오른쪽은 '양기'가 강하네요. 우선, 왼쪽은 날 봐요. 그래, 누군가 관찰 중이에요. 물론 그 목적과 이유는 다양하겠죠. 그러나 중요한 건, 본다는 사실. 어딜 가도 핵심을 잃지는 말아야죠. 반면에 오른쪽은 세상을 봐요. 그래, 내가 관찰 중이에요. 수많은 사람들의 수많은 다른 시선을. 즉, 살다 보면 별의별 사람들을 다 만나요. 어딜 가도 끝없이 탐구해야죠.

　이를 마음으로 비유하면 이래요. 우선, 왼쪽은 깔끔하게 주목하는 마음! 즉, 누군가 날 본다는 사실은 분명해요. 이를테면 저기에 이쪽 방향을 관찰하는 CCTV가 있어요. 반면에 오른쪽은 복잡하게 파생하는 마음! 즉, 사람들을 보다 보면 별의별 생각이 다 들어요. 이를테면 CCTV 상황실에서 여러 모니터를 동시에 관찰해요.

　여기서 질문! 여러분에게 특정 감정, 즉 [치유하고 싶은 아픔]이 있습니다. 그게 다 인가요, 아님 다른 여러 감정으로 파생되나요?

Tehching Hsieh
(1950−),
One Year Performance
1985−1986
(No Art Piece,
Statement),
1985−1986

Joseph Beuys
(1921−1986),
Joseph Beuys
in the Action
'Explaining Pictures
to a Dead Hare',
1965

• 과감한 선언문이다. 따라서 입장이 깔끔하다.　• 죽은 토끼에게 미술작품을 설명한다. 따라서 입장이 복잡하다.

왼쪽은 작가의 선언문이에요. 앞으로 일 년간 예술과 관련된 일체의 생각이나 행동을 하지 않겠다는. 가능 여부를 떠나서 당장 말하고자 하는 바는 군더더기 없이 명확해요. 그리고 오른쪽은 긴 시간, 죽은 토끼에게 미술 작품에 대해 설명해요. 장황한 설명이 지속되는 동안 관객들은 유리창 너머로 지켜보고요. 극적인 효과를 주고자 얼굴에 금과 꿀을 발랐어요.

그렇다면 '담농비'로 볼 경우에는 왼쪽은 '음기' 그리고 오른쪽은 '양기'가 강하네요. 우선, 왼쪽은 발칙하면서도 과감한 선포예요. 예술가가 예술을 안 하는 퍼포먼스로 예술을 하겠다? 당장 말은 깔끔하군요. 실현 가능할진 모르겠지만. 반면에 오른쪽은 지금 뭐하는 짓일까요? 예술가가 계속 부질없이 떠들며 예술을 하겠다? 말이 참 골치 아프군요. 언제까지 지속될진 모르겠지만.

이를 마음으로 비유하면 이래요. 우선, 왼쪽은 비우며 정리하는 마음! 즉, 군더더기가 없어요. 그야말로 할 말만 하는 거죠. 이를테면 깔끔하게 물컵에서 물을 비웠어요. 반면에 오른쪽은 복잡하게 설파하는 마음! 즉, 군더더기가 많아요. 그야말로 미사여구 남발이에요. 이를테면 끊임없이 물컵에 질질 물을 부어 넘쳐요.

여기서 질문! 여러분에게 특정 감정, 즉 [절연의 각오]가 있습니다. 간단하게 일을 마무리할까요, 아님 구구절절 일을 벌일까요?

George Segal
(1924 – 2000),
Woman on
White Wicker Chair,
1985

Goran Despotovski
(1972 –),
Insult – The Theme,
To Float,
2007

• 의자에서 쉬며 유유자적한다. 따라서 • 시체더미처럼 가득 쌓였다. 따라서 일을 벌인다.
일을 갈무리한다.

왼쪽은 의자에 한 여자가 걸터앉아 쉬고 있어요. 백색 일색인 게 지금 무념무상에 빠져있는 모양이에요. 그리고 오른쪽은 마치 시체 더미인 양 많이 쌓여있어요. 작은 화면에는 제목에서처럼 굴욕과 관련된 말이 표시되고요. 그리고 보니 화면을 제외하면 백색일색인 게 비인격화된 느낌이 들어 뭔가 살벌해요.

그렇다면 '담농비'로 볼 경우에는 왼쪽은 '음기' 그리고 오른쪽은 '양기'가 강하네요. 우선, 왼쪽은 세상 별거 있어요? 유유자적 지금 이 순간을 즐기면 그만이죠. 그야말로 내

인생에서 가장 필요한 시간이랍니다. 반면에 <u>오른쪽</u>은 도대체 세상 왜 이래요? 그런 식으로 괴물이 되어 누군가에게 스트레스를 풀면 되겠어요? 힘없이 늘어진 저들이 불쌍하지도 않아요? 별의별 생각이 다 들며 정신 차리게 화면 좀 볼래요?

이를 마음으로 비유하면 이래요. 우선, <u>왼쪽</u>은 다 내려놓는 마음! 즉, 살다 보면 때로는 힘을 빼는 게 좋아요. 이를테면 오옴… 뭐, 아무것도 없네요. 그러니 굳이 모일 필요 없어요. 반면에 <u>오른쪽</u>은 온갖 걸 성토하는 마음! 즉, 살다 보면 때로는 힘을 주는 게 좋아요. 이를테면 야, 정말 문제다… 아비규환이네요. 그러니 지금 당장 모이죠.

여기서 질문! 여러분에게 특정 감정, 즉 [끝없는 불만]이 있습니다. 내가 해결하고 말까요, 아님 사회적인 파장을 불러일으킬까요?

서도호 (1962—),
Uni—Form/s:
Self—Portrait/s:
My 39 Years, 2006

서도호 (1962—),
Paratrooper—II,
2005

• 착용했던 제복들을 모았다. 따라서 상황에 따른다. • 수많은 옷을 모았다. 따라서 기회를 엿본다.

<u>왼쪽</u>은 작가가 39년간 특정 조직에 속하면서 입어야만 했던 제복이에요. 참 어려서부터 입었군요. 그리고 <u>오른쪽</u>은 같은 작가의 작품으로 아래에 있는 한 사람이 위에 있는 옷들에 묶여 둥둥 떠 있는 듯해요. 평생 입어야만 하는 혹은 입고 싶은 옷인가요?

그렇다면 '담농비'로 볼 경우에는 <u>왼쪽</u>은 '음기' 그리고 <u>오른쪽</u>은 '양기'가 강하네요. 우선, <u>왼쪽</u>은 그동안 깔끔하게 제복 생활을 했어요. 즉, 개인보다는 구조가 우선인 느낌이에요. 그 안에서 심적 갈등도 있었겠지만 표면적으로는 규율을 따르는 삶을 살았군요. 반면에 <u>오른쪽</u>은 수많은 옷들에 끌려다녀요. 때로는 그래야만 해서 그리고 때로는 내가 원해서. 즉, 별의별 옷이 다 관련될 테니 도무지 몇 개만으로 나를 규정지을 수는 없어요. 앞으로는 어떤 옷을 입으며 내 미래를 개척할까요?

이를 마음으로 비유하면 이래요. 우선, <u>왼쪽</u>은 규율을 따르는 마음! 즉, 입어야만 하는 옷을 입어요. 이를테면 신호등은 지키고 봐야지요. 그 다음에 얘기해요. 반면에 <u>오른쪽</u>은 가능성을 열어놓는 마음! 즉, 앞으로는 어떤 옷을 입을까요? 이를테면 음식은 내가 좋아하는 걸 먹어야죠. 그러면서 얘기해요.

여기서 질문! 여러분에게 특정 감정, 즉 [행복한 권태]가 있습니다. 해야 할 일이 명료

해서 그런가요, 아님 계속 여러 일로 파생되어서 그런가요?

Katie Paterson (1981－),
Earth Moon Earth, Morse－Code Received
from the Moon,
2014

• 신호를 변환해서 기술한 악보이다. 따라서 계획대로 일을 진행한다.

Shiota Chiharu (1972－),
Searching for the Destination,
2014

• 붉은 실에 수많은 가방을 매달았다. 따라서 앞날의 변수를 감지한다.

 위쪽은 나란히 놓여있는 두 장의 악보예요. 여기서 좌측은 드비쉬의 '달빛소나타' 악보예요. 그리고 우측은 좌측을 모르스 부호로 변환해서 달 표현에 송신한 후에 이를 수신받아 다시 변환한 악보예요. 즉, 달의 분화구 등의 난반사로 인해 신호가 누락되거나 변조되는 경우가 생겨 두 장의 악보가 약간 달라요. 와, 이와 같은 방식으로 그야말로 음악 한 곡이 달나라 여행을 하고 왔군요! 그리고 아래쪽은 붉은 실에 매달려 둥둥 뜬 수많은 여행 가방이에요. 점점 하늘로 솟아오르는 게 끝도 없이 이어질 기세예요. 그리고 보면 그동안 저도 여행 가방 참 많이 쌌어요. 별의별 일을 다 겪었죠.

 그렇다면 '담농비'로 볼 경우에는 위쪽은 '음기' 그리고 아래쪽은 '양기'가 강하네요. 우선, 위쪽은 깔끔하고 단출해요. 즉, 이 여행이 무슨 우주적인 지각변동을 유발하진 않았어요. 아무리 전파를 주고받아도 지구와 달은 전혀 신경 안 쓰니까요. 최소한 겉으로는요. 반면에 아래쪽은 복잡하고 산만해요. 즉, 수많은 여행은 수많은 사연을 잉태해요. 돌아다니면 다닐수록 온갖 영향을 주고받지요. 그러다 보면 겉과 속이 다 바뀌어요.

 이를 마음으로 비유하면 이래요. 우선, 위쪽은 전혀 개의치 않는 마음! 즉, 전파는 지구와 달에 별 영향을 끼치지 않아요. 이를테면 아무도 연결되지 않는 무인도에 살아요. 반면에 아래쪽은 이래저래 간섭하는 마음! 즉, 여행은 당사자에게 큰 영향을 끼쳐요. 이

를테면 모두 다 연결된 경제공동체예요.

여기서 질문! 여러분에게 특정 감정, 즉 [북받치는 설움]이 있습니다. 울고 나면 그뿐일까요, 아님 앞으로 수많은 사건을 예고할까요?

Stencil of a Human Hand, Cosquer Cave (about 27,000 BC), discovered in 1985, France

Song Dong (1966—), Waste Not, 2006

• 벽에 손도장 자국을 남겼다. 따라서 간명하다.　• 온갖 개인의 역사가 엿보인다. 따라서 꼬였다.

<u>왼쪽</u>은 현재 프랑스 지방에서 발견된 코스케 동굴에 찍힌 스텐실 손자국이에요. 자그마치 대략 이만 구천 년 전으로 추정돼요. 일종의 손도장이라고나 할까요? 그런데 이런 식의 손자국은 이 동굴뿐만 아니라 다른 시기, 세계 전역의 동굴에서 발견돼요. 마치 표현욕을 지닌 사람의 공통적인 본성인 듯해요. 그리고 <u>오른쪽</u>은 작가의 어머니가 버리지 않고 집안에 쌓아놓은 만여 점이 넘는 물건들을 한데 모아 전시했어요. 어려서부터 가난에 찌들었으며 남편을 잃는 등 어머니의 사연을 접하면, 소중한 물건에 대한 집착이 나름 이해가 가요. 쓰레기가 정말 쓸모없는 쓰레기라기보다는 오히려 추억, 즉 자기 인생의 한 부분이 된 거죠.

그렇다면 '담농비'로 볼 경우에는 <u>왼쪽</u>은 '음기' 그리고 <u>오른쪽</u>은 '양기'가 강하네요. 우선, <u>왼쪽</u>은 자명해요. 살다 보면 이런 식의 행동을 하고 싶은 사람은 꼭 있어요. 즉, 그뿐이에요. 특별한 이유가 있다는 식의 과도한 추측은 자제해 주세요. 자꾸 관련지으면 본질이 흐려질 수도 있어요. 주의해야죠. 반면에 <u>오른쪽</u>은 혼란스러워요. 그러나 하나하나에 담긴 개인의 역사성을 부정할 수는 없어요. 즉, 특별한 이유가 있어서 한 행동이죠. 자꾸 관련지으면 온갖 영향관계를 어림잡아 짐작해볼 수 있답니다. 살펴보며 존중해주세요.

이를 마음으로 비유하면 이래요. 우선, <u>왼쪽</u>은 굳이 이유 없는 마음! 즉, 그냥 그러고 싶어요. 이를테면 갑자기 등이 간지러워 긁고 싶어요. 그럴 때 있잖아요? 가끔씩 한두 번이요. 반면에 <u>오른쪽</u>은 이유가 차고도 넘치는 마음! 즉, 내가 그냥 그랬겠어요? 이를테면 모기에 물린 부위가 간지러워 긁고 싶어요. 그러게 이걸 안 잡고 자니 다들 난리가 났잖아요. 정말 한두 군데가 아니에요.

여기서 질문! 여러분에게 특정 감정, 즉 [못다한 아쉬움]이 있습니다. 당연히 그럴 법하니 따지지 말까요, 아님 어떻게든 따져서 판을 벌여볼까요.

백남준 (1932－2006),
Zen for Head at Fluxus
Festspiele Neuester Musik
in Wiesbaden, 1962

Lee Mingwei (1964－),
the Moving Garden,
2009

• 머리를 붓 삼아 먹으로 일획을 그었다. 따라서 단 • 꽃을 집어가 여러 사건을 벌인다. 따라서 파
일적이다. 생적이다.

<u>왼쪽</u>은 마치 자신의 머리가 붓인 양, 먹을 묻혀 일 획을 그었어요. 뭐, 일 획이 만 획인가요? 제목에서처럼 그야말로 몸으로 선 사상을 시현했군요. 그리고 <u>오른쪽</u>은 전시장에 꽃이 전시되어 있어요. 관객은 자유롭게 꽃을 뽑아 가져갈 수 있는데 여기에는 특별한 조건이 있어요. 첫째, 평소와는 다른 길로 갈 것. 둘째, 누군가에게 꽃을 건넬 것. 물론 작가는 정말로 이들이 이 조건을 따랐는지 파헤치지 않았어요.

그렇다면 '담농비'로 볼 경우에는 <u>왼쪽</u>은 '음기' 그리고 <u>오른쪽</u>은 '양기'가 강하네요. 우선, <u>왼쪽</u>은 작가가 만든 선이 다예요. 이게 바로 선 사상의 핵심이라고요. 혹시 조금 삐뚤었다고 놀리지 마세요. 긋는 행위 자체가 바로 선이랍니다. 반면에 <u>오른쪽</u>은 작가가 꽃만 관리해요. 그런데 그게 다가 아니에요. 관객들이 전시장 밖으로 나와서 어떤 드라마를 쓸지 도무지 상상이 가세요? 모르긴 몰라도 아마 별의별 일들이 다 있을 거예요.

이를 마음으로 비유하면 이래요. 우선, <u>왼쪽</u>은 내가 이해한 무언가를 보여주는 마음! 즉, 이게 내 삶의 통찰이에요. 그리고 뭔가 있긴 분명히 있어요. 이를테면 내 지갑은 내가 관리해요. 다시 만져봐요. 반면에 <u>오른쪽</u>은 알 수 없는 무언가를 기대하는 마음! 즉, 파생효과를 가늠하긴 어려워요. 그러나 뭔가 있긴 분명히 있어요. 이를테면 창밖으로 내 지갑의 돈을 뿌려요. 그리고 등 돌려요.

여기서 질문! 여러분에게 특정 감정, 즉 [신비에의 갈망]이 있습니다. 직접 어떤 일을 할까요, 아님 알 수 없는 수많은 일들이 꼬리에 꼬리를 물기를 기대할까요?

George Condo
(1957 -),
No Face Portrait,
1996 - 1997

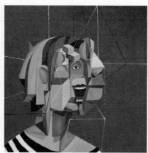

George Condo
(1957 -),
The Aztec Cosmologist,
2009

• 이목구비가 군더더기 없이 형태만 남았 • 이목구비가 복잡하고 군더더기가 많다. 따라서 부산하다.
다. 따라서 단출하다.

<u>왼쪽</u>은 눈코입은 없고 귀만 있어요. 얼굴 형태와 색상은 말쑥하니 군더더기가 적고요. 그리고 <u>오른쪽</u>은 눈코입귀가 다 있어요. 얼굴 형태와 색상은 복잡하니 군더더기가 많고요.

그렇다면 '담농비'로 볼 경우에는 <u>왼쪽</u>은 '음기' 그리고 <u>오른쪽</u>은 '양기'가 강하네요. 우선, <u>왼쪽</u>은 표현할 게 별로 없어요. 즉, 눈! 뭘 보는지, 코! 숨 쉬거나 냄새를 맡는지, 그리고 입! 뭘 말하거나 먹는지 잘 모르겠어요. 그저 둥근 얼굴에 발딱 귀만 서 있군요. 듣긴 하겠는데 딱히 말할 건 없나봐요. 그러고 보니 사건이 최소화되겠어요. 반면에 <u>오른쪽</u>은 표현할 게 아주 많아요. 호기심 어린 눈빛과 확 벌린 입, 발딱 선 귀와 총천연색 머리모양 그리고 기하학 도형의 여러 묶음을 보면 별의별 일에 다 관심을 기울일 것만 같아요. 그러고 보니 사건이 최대화되겠어요.

이를 마음으로 비유하면 이래요. 우선, <u>왼쪽</u>은 일을 줄이는 마음! 즉, 들어오면 안 나가요. 딱히 꼬투리 잡을 것도 없고요. 이를테면 거의 소리 없이 굴러가는 여행 가방이에요. 반면에 <u>오른쪽</u>은 일을 키우는 마음! 즉, 들어오고 나가는 게 많아요. 그러다 보면 딱히 꼬투리 잡을 것도 많지요. 이를테면 크게 소리 내며 굴러가는 여행 가방이에요.

여기서 질문! 여러분에게 특정 감정, 즉 [애당초 분노]가 있습니다. 그뿐일까요, 아님 앞으로 큰 일을 앞둔 전초전일까요?

<담농(淡濃)표>: 딱히 다른 관련이 없거나 별의별 게 다 관련되는
= 구역이 듬성하거나 빽빽한

●● <감정상태 제4법칙>: '밀도'
 - <담농비율>: 담(-1점), 중(0점), 농(+1점)

분류	기준	음기			잠기	양기		
		음축	(-2)	(-1)	(0)	(+1)	(+2)	양축
상 (상태狀, Mode)	밀도 (密屠, density)	담 (묽을淡, light)			담	중	농	농 (짙을濃, dense)

지금까지 여러 이미지에 얽힌 감정을 살펴보았습니다. 아무래도 생생한 예가 있으니 훨씬 실감나죠? <담농표> 정리해보겠습니다. 우선, '잠기'는 애매한 경우입니다. 구역이 너무 듬성하지도 빽빽하지도 않은, 즉 딱히 다른 관련이 없거나 혹은 별의별 게 다 관련되는 것도 아닌. 그래서 저는 '잠기'를 '중'이라고 지칭합니다. 주변을 둘러보면 듬성하지도 빽빽하지도 않은, 즉 적당히 관련되는 감정, 물론 많습니다.

그런데 구역이 듬성한, 즉 딱히 다른 관련이 없는 감정을 찾았어요. "그게 다야. 뭘 또 관련지으려고. 그만 해!" 그건 '음기'적인 감정이죠? 저는 이를 '담'이라고 지칭합니다. 그리고 '-1'점을 부여합니다. 한편으로 구역이 빽빽한, 즉 별의별 게 다 관련되는 감정을 찾았어요. "그게 얼마나 많은 일들을 촉발했는지 알아? 끝이 없어, 끝이!" 그건 '양기'적인 감정이죠? 저는 이를 '농'이라고 지칭합니다. 그리고 '+1점'을 부여합니다. 참고로 <담농표>도 다른 <감정조절표>와 마찬가지로 기본적인 점수폭은 '-1'에서 '+1'까지입니다.

자, 여러분의 특정 감정은 <담농비율>과 관련해서 어떤 점수를 받을까요? (손사래를 치며) 관련 없어! 그런가? 이제 내 마음의 스크린을 켜고 감정 시뮬레이션을 떠올리며 <담농비율>의 맛을 느껴 보시겠습니다.

지금까지 '감정의 <담농비율>을 이해하다' 편 말씀드렸습니다. 앞으로는 '감정의 <습건비율>을 이해하다' 편 들어가겠습니다.

03 감정의 <습건(濕乾)비율>을 이해하다: 질감이 윤기나거나 우둘투둘한

<습건비율> = <감정상태 제5법칙>: 재질
습할 습(濕): 감상에 젖은 경우(이야기/내용) = 질감이 윤기나는 경우(이미지/형식)
마를 건(乾): 무미건조한 경우(이야기/내용) = 질감이 우둘투둘한 경우(이미지/형식)

이제, 12강의 세 번째, '감정의 <습건비율>을 이해하다'입니다. 여기서 '습'은 습할 '습' 그리고 '건'은 마를 '건'이죠? 즉, 전자는 질감이 윤기나는 경우 그리고 후자는 질감이 우둘투둘한 경우를 지칭합니다.

참고로 얼굴의 <습건비율>에서는 이를 피부가 촉촉하거나 건조한 경우를 지칭한다고 했지만, 감정은 얼굴이 아니기에 다른 단어를 선택했어요. 물론 전체적인 의미는 동일해요. 모든 비율이 다 마찬가지이지만 이 외에도 표현 가능한 다른 단어는 많고요. 이제 들어가죠!

<습건(濕乾)비율>: 감상에 젖거나 무미건조한
= 피부가 촉촉하거나 건조한

●● <감정상태 제5법칙>: '재질'

음기 (노비 우위)	양기 (청비 우위)
습기 차 물오른 상태	건조하니 메마른 상태
주의력과 세심함	강제력과 투박함
연약함과 보호본능 자극	과감함과 투지
감상을 지향	경계를 지향
자기애가 과도함	무감각함

〈습건비율〉은 〈감정상태 제5법칙〉입니다. 〈감정상태〉의 마지막 법칙이네요. 이는 '재질'과 관련이 깊죠. 그림에서 왼쪽은 '음기' 그리고 오른쪽은 '양기'! 왼쪽은 습할 '습', 즉 질감이 윤기나는 경우예요. 비유컨대, 촉촉하게 눈가에 눈물이 차는 게 조금만 마음이 동해도 당장 감상에 젖는 느낌이군요. 반면에 오른쪽은 마를 '건', 즉 질감이 우둘투둘한 경우예요. 비유컨대, 피부가 두껍고 온갖 풍파를 견딘 게 웬만해서는 이제 무미건조한 느낌이군요.

그렇다면 질감이 윤기나 보이는 건 감상에 젖는 경우 그리고 질감이 우둘투둘해 보이는 건 무미건조한 경우라고 이미지와 이야기가 만나겠네요. 박스의 내용은 얼굴의 〈습건비율〉과 동일합니다.

자, 이제 〈습건비율〉을 염두에 두고 여러 이미지를 예로 들어 함께 살펴보겠습니다. 본격적인 감정여행, 시작합니다.

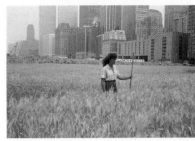

Agnes Denes
(1931-),
Wheatfield—a
Confrontation,
1982

Doris Salcedo
(1958-),
Shibboleth,
2007

• 추수 밭의 낭만이 살아있다. 따라서 절절하다.　　• 바닥이 갈라졌다. 따라서 냉소적이다.

왼쪽은 당시에 미국 뉴욕 맨하튼 월스트리트의 서쪽 끝, 개척되지 않은 땅에 뉴욕시의 인가를 받고 진행한 밀밭 프로젝트예요. 추수를 한 후에는 시민들에게 나눠줬어요. 지구촌의 궁핍과 불평등, 토지와 천연자연의 잘못된 활용 등에 대해 주의를 상기시키려는 의도로요. 물론 지금 현재 그 장소는 마천루로 가득 찼답니다. 그리고 오른쪽은 영국 런던에 위치한 현대미술관의 큰 홀 바닥을 실제로 갈라놓은 광경이에요. 그동안 거기서 온갖 종류의 현대미술 작품이 설치되었어요. 마치 이에 대한 긍정적인 혹은 부정적인 반응으로 지진이라도 난 듯이 떡하니 사건이 벌어졌군요. 무슨 하늘이 진노했나요?

그렇다면 '습건비'로 볼 경우에는 <u>왼쪽</u>은 '음기' 그리고 <u>오른쪽</u>은 '양기'가 강하네요. 우선, 왼쪽은 감상에 젖었어요. 네, 다 알아요. 한편으로는 부질없다는 것을. 어차피 무대의 조명이 꺼지고 프로젝트가 종료되면 자본주의의 행보는 여느 때처럼 당연스럽게 지속되겠지요. 조만간 이곳은 확 개발되어 이전과는 완전히 다른 모습으로 변모될 거예요. 하지만, 그럼에도 불구하고 이런 행위가 한 번쯤은 있어줘야죠. 그래야 사람이 살아요. 반면에 <u>오른쪽</u>은 무덤덤해요. 이 공간에서 많은 작품들이 그동안 뜨겁게 발언했어요. 현대미술이라는 기치 아래 나름 별짓 다 했죠. 물론 하늘의 명을 위반했는지는 잘 모르겠어요. 오히려 뭔 짓을 하든지 하늘은 그저 시큰둥했겠죠. 그리고 보면 사람 혼자 북 치고 장구 치고 다 한 거예요. 결국, 하늘이 진노한 게 아니라 사람이 그런 척 지진을 모사했을 뿐. 사람 참 대단하네요.

이를 마음으로 비유하면 이래요. 우선, <u>왼쪽</u>은 사람에 대한 절절한 마음! 즉, 개발은 인류의 숙명일지도 몰라요. 하지만 따뜻한 마음만은 잃지 말자고요. 이를테면 후손을 보듬는 부모의 마음이에요. 반면에 <u>오른쪽</u>은 사람에 대한 냉소적인 마음! 즉, 전시는 인류의 욕망일지도 몰라요. 하지만 너무 잘난 척하지는 말자고요. 이를테면 다 자뻑, 즉 스스로 뻐기기예요.

여기서 질문! 여러분에게 특정 감정, 즉 [가슴 뭉클한 사랑]이 있습니다. 흠뻑 감상주의에 빠질까요, 아님 비평적인 거리를 둘까요?

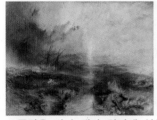

Joseph Mallord William Turner (1775–1851),
The Slave Ship Slavers Throwing Overboard the Dead and
Dying—Typhoon Coming on, 1840

• 풍랑을 만나 배가 위기에 처한다. 따라서 심금을 울린다.

Olafur Eliasson (1967–),
The Weather Project, 2003

• 홀 안에 띄운 인공태양이 강하게 빛난다. 따라서 냉철하다.

위쪽은 노예를 태우고 가는 와중에 풍랑을 만나 위기에 처한 배예요. 그래서 여러 노예를 바다에 던졌어요. 배에서 노예가 죽는 것보다 그래야 보험금을 더 받을 수 있다는 군요. 추후에 보험회사와 선박회사가 이에 대해 다투는 와중에 언론에 알려져 사회적인 공분이 일었지요. 작가도 그 사실을 접하고는 이 그림을 그렸어요. 그런데 그 와중에 눈치도 없이 왜 이리 태양은 찬란해요? 울컥. 그리고 아래쪽은 영국 런던에 위치한 현대미술관의 큰 홀에서 전시된 설치작품이에요. 말 그대로 인공 태양을 띄웠어요. 비타민 D도 안 나오는데 다들 좋아라 하며 일광욕을 즐기고요. 그런데 가짜 일광욕, 재밌으세요? 설마 진짜라고 착각하면 안 되는 거 알죠? 비타민 잘 챙겨 드세요.

그렇다면 '습건비'로 볼 경우에는 위쪽은 '음기' 그리고 아래쪽은 '양기'가 강하네요. 우선, 위쪽은 정말로 잔인해요. 저런 인간 말종의 비극 앞에서도 나 홀로 즐기는 하늘이라니 이렇게 처절한데 아무 신경도 쓰기 싫으세요? 아, 자연은 원래 눈 껌빽 안 하지? 사람은 처연한데 자연은 황홀하니 함께 사는 이 세상, 참 아이러니하군요. 눈물 나요. 물론 사람만. 반면에 아래쪽은 코웃음을 쳐요. 그래, 사람은 태양을 바라보길 좋아하죠. 그런데 가짜 앞에서도 꼭 저래야겠어요? 그야말로 냉소적인 유머로 가득 찬 사람들인가요? 그럼 마음껏 즐기세요. 뭐, 솔직히 이해는 가요. 사람이 다 그렇죠.

이를 마음으로 비유하면 이래요. 우선, 위쪽은 비참한 현실 앞에 비통한 마음! 즉 태양이 잔인하다고요? 아니, 사람이 가장 잔인해요. 태양은 아무런 죄가 없답니다. 이를테면 악마요? 거울을 보세요. 반면에 아래쪽은 그러려니 하고 이해하는 마음! 즉, 이 태양이 가짜라고요? 상관없어요. 그래서 더 재미있기도 하고요. 원래 사람이 그래요. 이를테면 마음껏 해보는 가상 체험이에요.

여기서 질문! 여러분에게 특정 감정, 즉 [충격적인 절망]이 있습니다. 감정적으로 반응할까요, 아님 이성적으로 반응할까요?

서도호 (1962 -),
Home within Home
within Home within
Home, 2013

Rachel Whiteread
(1963 -),
House, 1993

• 집의 내부가 훤히 보이니 감출 길이 없다. 따라서 섬세하다.

• 시멘트로 집의 빈 공간을 꽉 채우니 빈틈이 없다. 따라서 투박하다.

왼쪽은 집 안에 집이 있어요. 밖의 집은 작가가 미국으로 이주해서 살던 집, 안의 집은 작가가 어릴 때 한국에서 살던 집이에요. 그래요, 내 마음의 고향, 두 개. 그리고 오른쪽은 시멘트로 집의 빈 공간을 꽉 채웠어요. 그러고 나니 물질적으로 내부 공간이 딱 느껴지는 게 먼저 구조가 보이는군요. 물론 사람이 들어가 살 수는 없어요.

그렇다면 '습건비'로 볼 경우에는 왼쪽은 '음기' 그리고 오른쪽은 '양기'가 강하네요. 우선, 왼쪽은 내 인생을 보여줘요. 누가 뭐래도 두 집은 나를 이 모양, 이 꼴로 형성했어요. 부정할 수 없는 사실이지요. 모든 게 다 소중해요. 반면에 오른쪽은 집의 구조를 보여줘요. 누가 살았냐고요? 그게 중요한 게 아니에요. 우리 모두 각자의 닭장 속에 사는 게 현실이잖아요. 뭐가 그리 대단해요?

이를 마음으로 비유하면 이래요. 우선, 왼쪽은 나를 연민하는 마음! 즉, 내 인생 누가 대신 살아줘요? 그리고 계획대로 모든 게 가능해요? 이를테면 다 내 업보에요. 반면에 오른쪽은 사회를 비평하는 마음! 즉, 왜 우리는 항상 이런 식일까요? 답답하지 않으세요? 이를테면 다들 똑같아요.

여기서 질문! 여러분에게 특정 감정, 즉 [그랬으면 좋겠는 신뢰]가 있습니다. 내 인생을 걸고 절절하세요, 아님 뭐, 안 되면 어쩔 수 없다고 치부하세요?

James Turrell
(1943-),
Aten Reign, 2013

Martin Creed (1968-),
Work No. 227, The
Lights Going On And
Off, 2000

• 서서히 빛의 색과 강도가 변한다. • 5초마다 전시장의 조명이 명멸한다. 따라서 쌩하다.
 따라서 명상적이다.

왼쪽은 미국 뉴욕의 미술관에서 빛만으로 연출한 전시 광경이에요. 1층 바닥에 깔려 있는 매트에 누워서 천장을 바라보면 서서히 색과 강도가 변화하는 빛 삼매경에 빠져요. 살짝 졸린 듯이 최면에 걸리는 느낌도 들고요. 그리고 오른쪽은 빈 전시장에서 5초마다 조명이 켜졌다 꺼졌다를 반복해요. 그뿐이에요. 그래서 '이게 작품이라고?'라며 황당한 느낌이 들기 쉬워요.

그렇다면 '습건비'로 볼 경우에는 왼쪽은 '음기' 그리고 오른쪽은 '양기'가 강하네요. 우

선, 왼쪽은 소리 없는 빛의 노래로 신비롭게 관객의 심신을 감싸줘요. 야, 빛만으로도 이렇게 감동을 선사할 수 있구나. 그야말로 몽환적인 감상에 취하니 마음이 촉촉해져요. 반면에 오른쪽은 빛만 깜빡깜빡하는 게 성의 없이 무뚝뚝하고 쌩한 태도가 느껴져요. 바로 자기야말로 진정한 현대미술이라며 신경을 건드리는 것만 같아 모종의 반발심이 들기도 하고요. 야, 이게 왜 진정한 예술 경험인지 정말 붙어볼래?

이를 마음으로 비유하면 이래요. 우선, 왼쪽은 숭고하니 따뜻한 마음! 즉, 나도 모르게 마음을 열고 주목하게 돼요. 이를테면 말없이 정성스레 보듬어줘요. 반면에 오른쪽은 뻔뻔하니 차가운 마음! 즉, 나도 모르게 마음을 닫으며 비판하게 돼요. 이를테면 말없이 무표정하게 쏘아붙여요.

여기서 질문! 여러분에게 특정 감정, 즉 [사회적 갈망]이 있습니다. 전심으로 감싸주고 싶은가요, 아님 팽하니 튕겨내고 싶은가요?

Hans Haacke (1936−),
Condensation Cube, 1965

Andy Freeberg (1958−),
Pace Wildenstein, Sentry
Project, 2007

• 시간이 지나며 박스 안에 물방울이 흘러내린다.
 따라서 생태적인 인간미가 느껴진다.

• 말끔한 안내데스크이다. 따라서 무균질적인 비
 인간미가 느껴진다.

왼쪽은 한 미술관에 전시된 정육면체의 투명 아크릴 박스예요. 습기를 머금게 놔둠으로써 점차 시간이 지나면서 물방울이 흘러내려요. 마치 습기제거제가 오래되면 물로 가득 차듯이요. 아, 현대미술관은 벽이 높지만 결국에는 다 사람 사는 곳이군요. 그리고 오른쪽은 한 유명 갤러리의 안내 데스크예요. 그런데 작가는 수많은 유명 갤러리의 안내 데스크를 사진으로 찍었어요. 이들을 한데 모아 놓으면 다들 무슨 무균질의 백색 공간인 양, 놀라울 정도로 대동소이해요. 아, 현대미술관은 벽만 높은 게 아니라 어딜 가도 다 똑같군요.

그렇다면 '습건비'로 볼 경우에는 왼쪽은 '음기' 그리고 오른쪽은 '양기'가 강하네요. 우선, 왼쪽은 진땀이 흘러요. 즉, 전시장이라고 한껏 폼잡지만 알고 보면 다 똑같아요. 그래요, 피도 눈물도 없는 사람은 없어요. 그야말로 뜨끈한 심장이에요. 반면에 오른쪽은 진땀이 뭐예요? 즉, 전시장이라고 한껏 폼잡는 게 어딜 가도 다 똑같아요. 그래요, 여기에 '사람의 맛'은 없답니다. 그야말로 냉험한 시장이에요.

이를 마음으로 비유하면 이래요. 우선, 왼쪽은 긴장되고 떨리는 마음! 즉, 알게 모르게 동질감이 들며 편해져요. 이를테면 우리가 남이가? 반면에 오른쪽은 냉철하고 담담한 마음! 즉, 알게 모르게 위압감이 들며 위축돼요. 이를테면 모두 다 남이에요.

여기서 질문! 여러분에게 특정 감정, 즉 [이웃에 대한 호의]가 있습니다. 한 지붕 아래 내 가족 같아서인가요, 아님 적당히 사회적 거리를 유지하기 위해서인가요?

Vincent van Gogh
(1853−1890),
Van Gogh's Chair,
1888

Joseph Kosuth
(1945−),
One and Three Chairs,
1965

• 잔뜩 의자에 감정이입이 되었다. 따라서 자기애가 충만하다.

• 무덤덤하게 의자 3개가 나란히 전시되었다. 따라서 개념적이다.

왼쪽은 작가가 그린 자기 의자예요. 당시에 함께 작업하던 동료작가의 의자도 그렸는데 이 둘을 비교하면 두 작가가 바로 연상돼요. 즉, 이 의자는 작가의 분신이에요. 단출하고 말수가 적군요. 그리고 오른쪽은 전시중인 세 개의 의자예요. 그런데 이들의 위상은 서로 달라요. 우선, 중간에는 실제로 앉을 수 있는 의자가 놓여 있어요. 그리고 보는 방향에서 좌측에는 의자의 사진이 걸려 있으며, 우측에는 의자의 정의가 적혀 있어요. 셋 다 의자, 맞긴 맞군요.

그렇다면 '습건비'로 볼 경우에는 왼쪽은 '음기' 그리고 오른쪽은 '양기'가 강하네요. 우선, 왼쪽은 잔뜩 감정이입을 했어요. 즉, 의자에 자신의 생각을 불어넣으니 생명이 탄생했어요. '의인화의 마법'인가요? 반면에 오른쪽은 의자, 의자, 의자예요. 과연 어떤 의자에 돌을 던지겠어요? 다들 각자의 역할에 충실하잖아요. 할 말 없죠?

이를 마음으로 비유하면 이래요. 우선, 왼쪽은 절절하게 대면하는 마음! 즉, 영혼을 느끼고 싶어요. 이를테면 거울을 봐요. 반면에 오른쪽은 쌩하게 분석하는 마음! 즉, 견적을 내고 싶어요. 이를테면 자판을 두드려요.

여기서 질문! 여러분에게 특정 감정, 즉 [답답한 적의]가 있습니다. 하소연하며 감정을 드러낼까요, 아님 마음의 문을 닫으며 감정을 숨길까요?

Cy Twombly
(1928–2011),
Leda and the Swan,
1962

Donald Judd
(1928–1994),
Untitled (Stack),
1967

• 여러 흔적에서 감정기복이 느껴진다. 따라서 과정 지
향적이다.

• 기하학적인 구조로 기계적으로 재단되었다.
따라서 목표 지향적이다.

<u>왼쪽</u>은 그리거나 지우며 완성한 추상화예요. 제목을 보면 그리스 신화에 등장하는 스
파르타 왕의 아내인 레다와 그녀를 꼬시고자 백조로 변신한 제우스의 이야기예요. 물론
제목을 모르면 그렇게 관련짓기가 도무지 쉽지는 않죠. 하지만 전반적으로 백색을 유지
하면서도 '손때'가 많이 묻으니 모종의 '감정때'가 느껴져요. 그리고 <u>오른쪽</u>은 미니멀리즘
계열의 조각이에요. 도무지 제목만으로는 작품의 내용에 대한 감이 잡히질 않아요. 작품
을 봐도 작가의 '손때'가 전혀 느껴지지 않고요. 공장에 의뢰한 주문제작이니 그럴 수밖
에 없지요.

그렇다면 '습건비'로 볼 경우에는 <u>왼쪽</u>은 '음기' 그리고 <u>오른쪽</u>은 '양기'가 강하네요. 우
선, <u>왼쪽</u>은 감정의 기복이 느껴져요. 춤추는 듯한 필치를 보면 소위 '몸의 마력'도 드러나
고요. 그리고 보니 심신으로 그려낸 흔적이군요. 반면에 <u>오른쪽</u>은 감정의 기복이 안 느
껴져요. 기하학적인 구성을 보면 어떤 종류의 '몸의 마력'도 드러나지 않고요. 그리고 보
니 개념만으로 제작한 형국이군요.

이를 마음으로 비유하면 이래요. 우선, <u>왼쪽</u>은 심상을 분출하는 마음! 즉, 드디어 지금
은 내가 발언할 시간. 이를테면 막 속마음을 터놓아요. 보이지 않을까 봐. 반면에 <u>오른쪽</u>
은 심상을 제거하는 마음! 즉, 드디어 지금은 원칙에 충실할 시간. 이를테면 속마음이 뭐
예요? 보이는 게 다예요.

여기서 질문! 여러분에게 특정 감정, 즉 [감당하기 힘든 회의]가 있습니다. 자꾸 흘리
며 발설할까요, 아님 결단코 한 마디도 하지 않을까요?

Mark Rothko
(1903 – 1970),
Black Blue Painting,
1968

Richard Serra
(1939 –),
Band,
2006

이제는 검은색이 되었다. 따라서 절절하다.　단단한 철판을 고정했다. 따라서 뚝심 있다.

<u>왼쪽</u>은 검은 계열의 추상화예요. 작가는 원래 채도가 높은 붉은색 등, 생생한 색을 많이 썼는데 점차 말년에는 검어졌어요. 우울하니 더 이상 갈 곳을 잃은 그의 마음 상태가 그대로 반영되는 듯해요. 그리고 <u>오른쪽</u>은 육중한 철판이 출렁거리는 모양이에요. 하지만 워낙 단단해서 정말로 움직일 것 같지는 않아요. 그러고 보니 아무 말 없이 영원히 제자리를 점유할 기세군요.

그렇다면 '습건비'로 볼 경우에는 <u>왼쪽</u>은 '음기' 그리고 <u>오른쪽</u>은 '양기'가 강하네요. 우선, <u>왼쪽</u>은 먹먹해요. 오랜 세월 방황했어요. 울기도 많이 울었고요. 이제는 어떡하죠? 끝이 다가왔어요. 반면에 <u>오른쪽</u>은 짱짱해요. 오랜 세월 변치 않아요. 그런데 우는 게 뭐예요? 녹물이요? 아, 개의치 마세요. 난 신경도 안 쓰는데.

이를 마음으로 비유하면 이래요. 우선, <u>왼쪽</u>은 무너질 듯 쓰라린 마음! 즉, 어차피 내 마음 아무도 몰라요. 어디 가서 하소연하겠어요. 이를테면 심리상담사에게 실망했어요. 반면에 <u>오른쪽</u>은 굳건하니 무덤덤한 마음! 즉, 어차피 내 마음 나도 몰라요. 뭐, 알 필요도 없고. 이를테면 심리상담사가 필요 없어요.

여기서 질문! 여러분에게 특정 감정, 즉 [예기치 않은 좌절]이 있습니다. 마음이 무너지나요, 아님 그럴 수도 있다며 개의치 않나요?

Auguste Rodin (1840 – 1917),
Eve, 1892

Alberto Giacometti
(1901 – 1966), Man Walking
(Version I), 1960

• 강하게 속마음이 표출된다. 따라서 애절하다.　• 애써 무덤덤하게 걷는다. 따라서 고독하다.

왼쪽은 여자예요. 제목을 보면 기독교 최초의 사람인 '아담'과 '하와' 중에 '하와'군요. 자신을 부둥켜안고 슬퍼하는 듯해요. 아마도 죄를 저지른 것에 대한 뉘우침과 자기 연민인가요? 그리고 오른쪽은 걸어가는 남자예요. 작가는 이런 모양의 사람을 많이 제작했어요. 길쭉하게 늘어난 모양에 꼿꼿한 허리를 보면 심지가 굳고 자존심이 강하며 내성적으로 보여요.

그렇다면 '습건비'로 볼 경우에는 왼쪽은 '음기' 그리고 오른쪽은 '양기'가 강하네요. 우선, 왼쪽은 여과 없이 속마음을 표출해요. 아, 충격이에요. 내가 그럴 줄 몰랐어요. 바보예요? 네, 그렇네요. 그래서 억장이 무너져요. 반면에 오른쪽은 그리 속마음을 표출하지 않아요. 나보고 뭘 어쩌라고요? 난 그저 내 갈 길을 갑니다. 왜냐고 묻든지 따지든지 그건 내 알 바가 아니에요. 소신이 있으면 그뿐인걸.

이를 마음으로 비유하면 이래요. 우선, 왼쪽은 누구라도 부둥켜안지 않으면 미치겠는 마음! 즉, 제발 날 좀 토닥거려줘요. 뭐, 아무도 없으면 나라도… 이를테면 이리 오라며 불쌍한 표정을 지어요. 반면에 오른쪽은 누구의 손길도 거부하는 자족적인 마음! 즉, 제발 날 좀 가만 놔둬요. 정말 빈말 아니에요. 이를테면 가만 놔두라며 탐탁지 않은 표정을 지어요.

여기서 질문! 여러분에게 특정 감정, 즉 [불행한 증오]가 있습니다. 자기 연민에 몸부림칠까요, 아님 그러든지 말든지 그저 시큰둥할까요?

Vincent van Gogh (1853 – 1890), Self – Portrait with Bandaged Ear, January 1889

Chuck Close (1940 –), Mark, 1978-1979

• 얼굴이 우수에 가득 찼다. 따라서 마음의 목소리를 듣는다. • 증명사진인 양, 정면을 응시한다. 따라서 빤히 세상을 대면한다.

왼쪽은 작가의 자화상이에요. 귀를 자른 후에 붕대를 감은 모습이지요. 큰 사고가 지난 후라 그런지 지금은 자신을 돌아보는 중인가 봐요. 그리고 오른쪽은 한 남자의 초상이에요. 그런데 실제 크기가 어머어마하게 큰 극사실주의 회화지요. 정말 그림이 사진 같아요.

그렇다면 '습건비'로 볼 경우에는 왼쪽은 '음기' 그리고 오른쪽은 '양기'가 강하네요. 우선, 왼쪽은 곰곰이 무언가를 생각하는지 우수에 찼어요. 추운지 털모자를 눌러쓰고 담배를 피우는데 눈이 모이고 쳐지니 좀 슬퍼 보여요. 울지 말아요. 그리고 힘내세요. 반면에 오른쪽은 무언가를 뚫어져라 쳐다보지만 날 보는 건 아닌 듯해요. 어딜 그렇게 보고 계세요? 아, 카메라 렌즈요? 나랑 대화할 생각은 없는 게 무슨 벽을 보는 것만 같아요. 나좀 봐요. 그래야 대화하죠.

이를 마음으로 비유하면 이래요. 우선, 왼쪽은 나약하니 무너지는 마음! 즉, 난 그저 내 욕망에 충실했을 뿐이에요. 이를테면 사람이 정답만 말할 수 있어요? 반면에 오른쪽은 멍하니 마음 쓸 겨를이 없는 마음! 즉, 난 그저 내 업무에 충실할 뿐이에요. 이를테면 기계랑 무슨 대화가 가능해요?

여기서 질문! 여러분에게 특정 감정, 즉 [현실의 고달픔]이 있습니다. 어깨가 쳐지며 울컥하나요, 아님 그래서 뭘 어쩌라는 건가요?

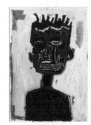

Jean—Michel Basquiat
(1960—1988),
Self—Portrait, 1984

Jean—Michel Basquiat
(1960—1988),
Glenn, 1985

• 할 말을 잃은 양, 구겨져 참담하니 내성적 이다. 따라서 보호본능을 자극한다.

• 말을 쏟아내는 등, 투지가 넘치니 공격적이다. 따라서 뻔뻔하다.

왼쪽은 작가의 자화상이에요. 흑인종 니그로이드로서 미국 사회에서 살면서 받은 차별을 생각하면 정말 피눈물이 나요. 그리고 오른쪽은 같은 작가의 작품으로 제목을 보면 그가 알던 기자예요. 그런데 실제 인물과 닮지 않았어요. 그러면 작가 자신의 모습을 그에게 투영한 건가요? 욕을 퍼부으며 자기 할 말을 다 쏟아내는 듯해요.

그렇다면 '습건비'로 볼 경우에는 왼쪽은 '음기' 그리고 오른쪽은 '양기'가 강하네요. 우선, 왼쪽은 그동안 말 못할 수모를 많이 겪었는지 한이 많아요. 같은 사람끼리 참 너무하네요. 정말 마음 무너집니다. 차라리 그냥 피해가세요. 반면에 오른쪽은 얼굴에 굳은살이 배겼는지 끄떡없어요. 이런 일, 어디 한두 번인가요? 죽을래요? 상처는 내가 줍니다. 피하든지, 말든지.

이를 마음으로 비유하면 이래요. 우선, <u>왼쪽</u>은 봉합이 불가한 찢어진 마음! 즉, 이런 일도 한두 번이죠. 정말 끝까지 가는군요. 이를테면 감정에 호소해요. 제발요. 반면에 <u>오른쪽</u>은 냅다 지르는 철면피 마음! 즉, 이런 일도 한두 번이죠. 정말 끝까지 가볼까요? 이를테면 감정이 뭐예요? 한가해요?

여기서 질문! 여러분에게 특정 감정, 즉 [축적된 억울]이 있습니다. 억장이 무너지나요, 아님 더욱 뻔뻔해지나요?

<습건(濕乾)표>: 감상에 젖거나 무미건조한 = 피부가 촉촉하거나 건조한

●● <감정상태 제5법칙>: '재질'
- <습건비율>: 습(-1점), 중(0점), 건(+1점)

분류	기준	음기			잠기	양기		
		음축	(-2)	(-1)	(0)	(+1)	(+2)	양축
상 (상태狀, Mode)	재질 (材質, texture)	습 (젖을濕, wet)		습	중	건		건 (마를乾, dry)

지금까지 여러 이미지에 얽힌 감정을 살펴보았습니다. 아무래도 생생한 예가 있으니 훨씬 실감나죠? <습건표> 정리해보겠습니다. 우선, '잠기'는 애매한 경우입니다. 질감이 윤기나거나 우둘투둘하지도 않은, 즉 감상에 젖거나 혹은 무미건조한 것도 아닌. 그래서 저는 '잠기'를 '중'이라고 지칭합니다. 주변을 둘러보면 윤기나지도 우둘투둘하지도 않은, 즉 너무 감상적이거나 무미건조하지도 않은 적당한 감정, 물론 많습니다.

그런데 질감이 윤기나는, 즉 마냥 감상에 젖는 감정을 찾았어요. "아, 오늘따라 왜 이렇게 눈물이 나지? 흑." 그건 '음기'적인 감정이죠? 저는 이를 '습'이라고 지칭합니다. 그리고 '-1'점을 부여합니다. 한편으로 질감이 우둘투둘한, 즉 그저 무미건조한 감정을 찾았어요. "그래서 뭐, 어쩌자고? 아무 감흥도 없는 걸. 그저 시큰둥할 뿐." 그건 '양기'적인 감정이죠? 저는 이를 '건'이라고 지칭합니다. 그리고 '+1점'을 부여합니다. 참고로 <습건표>도 다른 <감정조절표>와 마찬가지로 기본적인 점수폭은 '-1'에서 '+1'까지입니다.

자, 여러분의 특정 감정은 <습건비율>과 관련해서 어떤 점수를 받을까요? (눈을 짜며) 눈물 나? 이제 내 마음의 스크린을 켜고 감정 시뮬레이션을 떠올리며 <습건비율>의 맛을 느껴 보시겠습니다.

지금까지 '감정의 〈습건비율〉을 이해하다' 편 말씀드렸습니다. 이렇게 12강을 마칩니다. 감사합니다.

감정의 <후전(後前)비율>, <하상(下上)비율>, <앙측(央側) 비율>을 이해하여
설명할 수 있다.
예술적 관점에서 감정의 '방향'을 평가할 수 있다.

감정의 방향

01

감정의 <후전(後前)비율>을 이해하다: 뒤나 앞으로 향하는

<후전비율> = <감정방향 제1법칙>: 후전

뒤 후(後): 회피주의적인 경우(이야기/내용) = 뒤로 향하는 경우(이미지/형식)
앞 전(前): 호전주의적인 경우(이야기/내용) = 앞으로 향하는 경우(이미지/형식)

안녕하세요, <예술적 얼굴과 감정조절> 13강입니다! 학습목표는 '감정의 '방향'을 평가하다'입니다. 여기서는 <감정방향비율>의 3가지 항목으로 감정의 '방향'을 설명할 것입니다. 그럼 오늘 13강에서는 순서대로 감정의 <후전비율>, <하상비율> 그리고 <앙측비율>을 이해해 보겠습니다.

우선, 13강의 첫 번째, '감정의 <후전비율>을 이해하다'입니다. 여기서 '후'는 뒤 '후' 그리고 '전'은 앞 '전'이죠? 즉, 전자는 뒤로 향하는 경우 그리고 후자는 앞으로 향하는 경우를 지칭합니다. 들어가죠!

<후전(後前)비율>: 회피주의적이거나 호전주의적인 = 후전의 뒤나 앞으로 향하는

●● <감정방향 제1법칙>: '후전'

음기 (후비 우위)	양기 (전비 우위)
뒤로 숨는 상태	앞으로 드러내는 상태
준비성과 대비력	저돌성과 성취감
자존심과 신념	자긍심과 전시력
방어를 지향	공격을 지향
주저함	막 나감

〈후전비율〉은 〈감정방향 제1법칙〉입니다. 이는 '후전'과 관련이 깊죠. 참고로 〈감정방향비율〉은 총 3개로 13강에서 다룹니다. 한편으로 〈감정방향법칙〉은 총 5개이지만 통상적으로 저는 두 번째와 세 번째 그리고 네 번째와 다섯 번째 법칙을 통합하여 취급하기 때문에 총 3개로 〈감정방향비율〉을 분류합니다.

그림에서 왼쪽은 '음기' 그리고 오른쪽은 '양기'! 왼쪽은 뒤 '후', 즉 뒤로 향하는 경우예요. 비유컨대, 자꾸 뒷걸음질 치며 안전한 거리를 확보하니 회피주의적인 느낌이군요. 반면에 오른쪽은 앞 '전', 즉 앞으로 향하는 경우예요. 비유컨대, 자꾸 앞으로 나서며 근거리에서 대면하니 호전주의적인 느낌이군요.

자, 이제 〈후전비율〉을 염두에 두고 여러 이미지를 예로 들어 함께 살펴보겠습니다. 본격적인 감정여행, 시작합니다.

Loredana Nemes
(1972-),
Tuncay, Neukölln, 2009

Loredana Nemes
(1972-),
Serie „23197",
2017-2018

· 반투명 막 때문에 잘 관찰되지 않는다. 따라서 신중하다.

· 코앞으로 트럭이 돌진하는 듯하니 급박하다. 따라서 당장 행동한다.

왼쪽은 누군가 보이지만 앞에 반투명한 막이 있어 잘 안보여요. 마치 자신의 얼굴을 보여주지 않으려는 듯해요. 그리고 오른쪽은 같은 작가의 작품으로 주차된 트럭에 다가가 흐리게 찍었어요. 그런데 화면을 꽉 채우니 마치 횡단보도를 건너는데 갑자기 트럭이 돌진하는 아찔한 경험이 연상돼요.

그렇다면 '후전비'로 볼 경우에는 왼쪽은 음기' 그리고 오른쪽은 '양기'가 강하네요. 우선, 왼쪽은 은폐적이에요. 뒤에 숨어서는 제대로 자신을 보여줄 생각이 없나 봐요. 아니, 수평적인 대화를 원한다면 막을 걷고 앞으로 나와 봐요. 도대체 허구한 날 숨는 이유가

뭔지, 진짜 답답해요. 반면에 <u>오른쪽</u>은 위협적이에요. 물론 트럭이 알아서 그렇게 된 건 아닐 거예요. 다 내 마음의 작용이죠. 어린 시절에 정신적 외상이 되살아난 걸까요? 앞에 주차되어 있을 뿐인데 왜 내게로 질주하는 느낌이 나는지, 진짜 불안해요.

이를 마음으로 비유하면 이래요. 우선, <u>왼쪽</u>은 자신을 드러내기 싫은 마음! 즉, 보이지 않는데 도무지 뭘 확정지을 수가 없잖아요. 그러니 당장은 좀 기다리는 게 좋겠어요. 이를테면 막 자고 일어났는데 안경을 못 찾아 앞이 뿌예요. 반면에 <u>오른쪽</u>은 확 자신을 드러내는 마음! 즉, 내 눈에는 확실하니 모든 게 다 뚜렷하잖아요. 그러니 당장 대처하는 게 좋겠어요. 이를테면 매우 중요한데 주마등처럼 스쳐 지나가요.

여기서 질문! 여러분에게 특정 감정, 즉 [어찌할지 모르겠는 불만]이 있습니다. 당분간 좀 느긋하게 기다려볼까요, 아님 바로 선수를 칠까요?

Niki de Saint-Phalle
(1930-2002),
Buddha, Yorkshire
Sculpture Park,
2000-2001

Niki de Saint-Phalle
(1930-2002),
Shooting Picture, 1961

• 명상을 통해 내면에 집중한다. 따라서 준비성이 철저하다.　• 총알 자국에 물감이 터져 줄줄 흐른다. 따라서 화끈하다.

<u>왼쪽</u>은 명상을 하는 조각이에요. 눈은 한 개씩 얼굴, 목 그리고 단전에 있어요. 가부좌를 틀고는 합장을 했군요. 당장 기립하지는 않겠어요. 그리고 <u>오른쪽</u>은 같은 작가의 작품으로 총을 쏘아 완성했어요. 총알 자국에 질질 흐른 물감을 보면 비유컨대, 화면이 피부, 물감이 피군요. 도대체 이게 무슨 일이래요?

그렇다면 '후전비'로 볼 경우에는 <u>왼쪽</u>은 '음기' 그리고 <u>오른쪽</u>은 '양기'가 강하네요. 우선, <u>왼쪽</u>은 오롯이 자신에게 집중해요. 즉, 당장 무슨 사고를 칠 기세는 아니에요. 물론 자기 내면을 지긋이 살펴보다가 모종의 결심이 서면 그때에는 다른 행동이 나올 수도 있겠지만, 지금은 묵묵하니 도무지 나서질 않아요. 휴… 한동안은 별일 없겠군요. 반면에 <u>오른쪽</u>은 방금 난리가 났어요. 그야말로 총질이 난무했거든요. 작가가 자기 작품에 대고 총을 쏘았어요. 도발적이라고요? 아이고, 미쳤어요. 직접 보면 무서워요.

이를 마음으로 비유하면 이래요. 우선, 왼쪽은 문제를 누그러뜨리는 마음! 즉, 화난다고 당장 불끈하면 누구한테 그게 좋아요? 지금은 좀 기다려보자고요. 이를테면 신고를 보류하세요. 반면에 오른쪽은 문제를 일으키는 마음! 즉, 화나는데 가만 있으면 누구한테 그게 좋아요? 지금 당장 발언하자고요. 이를테면 즉시 신고하세요.

여기서 질문! 여러분에게 특정 감정, 즉 [어설픈 결심]이 있습니다. 좀 더 영글을 때까지 참을까요, 아님 바로 저지르고 볼까요?

Jean-Baptiste-Siméon Chardin (1699-1779),
Hare with Game Bag and Powder Flask, 1730

• 사냥으로 잡은 토끼가 처량하다. 따라서 세상을 고민한다.

Sam Taylor-Wood (1967-),
A Little Death, 2002

• 토끼가 빠르게 부패하니 끔찍하다. 따라서 막 나간다.

위쪽은 사냥으로 잡은 토끼예요. 자랑스러워서 그렸을 수도 있지만, 보다 보면 한편으로는 연민의 감정이 들어요. 결국, 사람의 폭력성을 반성하게 됩니다. 그리고 아래쪽은 사냥으로 잡은 토끼와 같은 모양이에요. 오마주(hommage)인가요? 그런데 이 작품은 스탑 모션 애니메이션이에요. 즉, 일정 시간마다 찍은 사진을 이어 붙여 영상으로 만들었어요. 따라서 긴 시간을 압축해서 빨리 보여줘요. 여기서는 엄청나게 빠른 속도로 토끼가 부패하더니 나중에는 완전히 숯검댕이로 변하죠. 결국, 자연의 폭력성을 목도하게 됩니다.

그렇다면 '후전비'로 볼 경우에는 위쪽은 '음기' 그리고 아래쪽은 '양기'가 강하네요. 우선, 위쪽은 불쌍해서 숙연해져요. 물론 트로피라고 생각하면 그렇지 않겠지만, 공감 능력을 발휘하며 의인화하면 충분히 가능한 일이죠. 자랑할 것까진 없잖아? 아, 곱게 보내주

지… 반면에 아래쪽은 끔찍해서 자극적이에요. 물론 생각해보면 인생무상, 즉 모든 게 자연으로 돌아가는 신의 섭리예요. 누구 잘못이라고 욕할 계제가 아니지요. 하지만 살을 파먹으며 아작을 내는 그 광포함은 정말 무서워요. 누구도 피해갈 수 없겠죠. 아, 곱게 안 보내주겠지?

어를 마음으로 비유하면 이래요. 우선, 왼쪽은 그러지 않겠다는 마음! 즉, 조금이라도 따뜻한 마음을 품으며 한 발 물러서죠. 이를테면 그만 나대요… 반면에 아래쪽은 그럴 수밖에 없다는 마음! 즉, 매일같이 성큼 다가오는 죽음의 향기, 코를 찌르네요. 이를테면 되게 들이대요…

여기서 질문! 여러분에게 특정 감정, 즉 [죽음의 고독]이 있습니다. 마음이 소극적으로 가라앉나요, 아님 적극적으로 들끓나요?

Francisco Goya
(1746−1828),
The Dog, 1819−1823

Francisco Goya
(1746−1828),
Fight with
Cudgels,
1820−1823

• 개가 목을 내민다. 따라서 참고 기다 • 두 명의 사람이 싸운다. 따라서 당장 결판을 지려 한다.
린다.

왼쪽은 쓰나미를 만났는지 목만 내밀고는 정처 없이 떠다니는 개예요. 그런데 개를 제외하고는 화면 전체가 추상적이라 더욱 막막한 느낌이군요. 그리고 오른쪽은 아마도 진흙에 빠진 남자 둘이 싸우는 장면이에요. 이러다 둘 다 위험할 수 있는데 지금 그게 중요한 게 아니군요.

그렇다면 '후전비'로 볼 경우에는 왼쪽은 '음기' 그리고 오른쪽은 '양기'가 강하네요. 우선, 왼쪽은 내가 뭘 어찌할 수가 없어요. 그저 운이 좋기를 바랄 뿐인가요? 최대한 몸을 웅크리고 기운을 낭비하지 않으며 끝까지 잘 버텨봐야죠. 말 시키지 말아요. 힘 빠져요. 반면에 오른쪽은 당장 끝장을 보겠어요. 지금 이게 앞뒤 가릴 계제가 아니라고요. 적과의 동침은 이제 그만, 하늘 아래 하나만 남는 게 맞아요. 둘 다 위험에 처한다? 그래서 뭘 어쩌자고요. 자, 공격 들어갑니다.

이를 마음으로 비유하면 이래요. 우선, 왼쪽은 최악을 면하고 싶은 마음! 즉, 설마 내가 제일 운이 나쁘진 않겠지요? 버티다 보면 쥐구멍에도 볕들 날이 있겠지요? 이를테면

가만 있어. 다 잘 될 거야! 반면에 <u>오른쪽</u>은 최선을 차지하고 싶은 마음! 즉, 노력하면 쟁취할 수 있겠지요? 최선의 공격이 최선의 방어겠지요? 이를테면 누구보다 앞장 서. 그래야 돼!

여기서 질문! 여러분에게 특정 감정, 즉 [한치 앞도 알 수 없는 혼돈]이 있습니다. 묵묵히 감내하며 후일을 도모할까요, 아님 당장 시도하며 판세를 역전할까요?

Pieter Bruegel the Elder (1525/30 – 1569)
Landscape with the Fall of Icarus, 1558

• 허우적거리는 모습이 잘 보이질 않는다. 따라서 은폐적이다.

Pieter Bruegel the Elder (1525 – 1569),
Dull Gret, 1563

• 선동자가 확대되니 잘 보인다. 따라서 노골적이다.

<u>위쪽</u>은 그리스 신화의 이카루스가 밀랍으로 만든 새의 날개를 달고 하늘 높이 날다가 태양열에 그만 밀랍이 녹아 바다에 빠져 죽는 장면이에요. 그런데 잘 안 보이죠? 어디 있을까요? 오른쪽 중간, 배 앞에 보면 허우적거리는 다리, 작게 보이시죠? 네, 그렇습니다. 아예 주변 사람들은 신경도 안 써요. 못 본 건지 혹은 애써 못 본채 하는 건지. 그리고 <u>아래쪽</u>은 억울하게 죽은 아이들의 복수를 위해 마을 여자들이 지옥에 쳐들어가서는 그 야말로 악마들을 혼쭐을 내줘요. 이를 선동한 여자가 영웅적으로 가장 크게 그려졌는데 속이 뻥 뚫리는 게 참 시원해요. 멋집니다.

그렇다면 '후전비'로 볼 경우에는 <u>위쪽</u>은 '음기' 그리고 <u>아래쪽</u>은 '양기'가 강하네요. 우선, <u>위쪽</u>은 살기 바빠요. 즉, 도무지 남 일에 신경 쓸 여유가 없어요. 괜한 일에 연루되고

싶지도 않고요. 그러니 저는 발 뺍니다. 반면에 <u>아래쪽</u>은 살면 뭐해요? 자식들이 죽었는데. 당장 우리가 해야 할 일을 하자고요. 자, 악마들을 소탕하러 떠납시다. 지금.

이를 마음으로 비유하면 이래요. 우선, <u>위쪽</u>은 전혀 신경 쓰지 않는 마음! 즉, 모르면 그만이잖아요. 굳이 알라고 강요하지 마세요. 이를테면 연락 끊고 산속에 은거해요. 반면에 <u>아래쪽</u>은 바짝 신경 쓰는 마음! 즉, 모를 수가 없잖아요. 쓸데없이 넋 놓고 있지 말자고요. 이를테면 전쟁에 자원해요.

여기서 질문! 여러분에게 특정 감정, 즉 [비극의 애환]이 있습니다. 그저 눈 돌리고 말까요, 아님 해결의 실마리를 찾을까요?

Dan Witz (1957−),
Hoody Scrum, 2018

Dan Witz (1957−),
Big Mosh Pit,
2007

• 얼굴을 파묻으며 사람들이 얽혀있다. 따라서 방어적이다.

• 자신을 드러내며 사람들이 얽혀있다. 따라서 공격적이다.

<u>왼쪽</u>은 많은 사람들이 서로 팔을 꽉 껴서는 단단한 집단을 형성해요. 후드티를 입어 얼굴을 감추고요. 그리고 <u>오른쪽</u>은 같은 작가의 작품으로 무슨 일이 벌어졌는지 많은 사람들이 엉켜 아우성이에요. 얼굴을 감출 생각은 아예 하지도 않고요.

그렇다면 '후전비'로 볼 경우에는 <u>왼쪽</u>은 '음기' 그리고 <u>오른쪽</u>은 '양기'가 강하네요. 우선, <u>왼쪽</u>은 집단주의가 돋보여요. 그런데 공격보다는 방어를 위한 자세로 보여요. 막아내야죠. 그리고 가능한 얼굴은 공개되면 안 돼요. 집단 속에 숨어야 안전하다고요. 개인적으로 표적이 되는 건 금물이에요. 반면에 <u>오른쪽</u>은 개인주의가 돋보여요. 물론 웅성웅성 뒤섞이니 집단의 향취가 물씬 풍겨요. 그런데 남들을 소극적으로 따르기보다는 자기 할 일, 적극적으로 하고 싶어요. 그럼 해야죠. 그리고 얼굴을 숨길 이유가 뭐 있나요? 나 여기 있다고요. 보이죠? 내 말 좀 들어봐요.

이를 마음으로 비유하면 이래요. 우선, <u>왼쪽</u>은 지킬 건 지키면서도 뒤로 숨고 싶은 마음! 즉, 내 이득을 양보할 순 없어요. 하지만 내가 누군진 묻지 마세요. 이를테면 익명으로 글을 올려요. 반면에 <u>오른쪽</u>은 공격적으로 한 걸음 더 나아가고 싶은 마음! 즉, 내 이득을 놓칠 순 없어요. 내가 누군지 알죠. 이를테면 실명으로 글을 올려요.

여기서 질문! 여러분에게 특정 감정, 즉 [잃기 싫은 희망]이 있습니다. 자신을 드러내고 싶지 않나요, 아님 대놓고 공개하고 싶나요?

Kara Walker (1969–), The Emancipation Approximation (Scene #18), 1999–2000

Kara Walker (1969–), A Subtlety, or The Marvelous Sugar Baby, 2014

- 흑인여성이 백인여성을 떠받든다. 따라서 염세적이다.
- 스핑크스가 된 거대한 흑인여성상이다. 따라서 저돌적이다.

왼쪽은 흑인 여성이 백인 여성을 떠받들고 있는 광경이에요. 흑인 여성 작가로서 인종차별에 대한 발언을 하는군요. 그리고 오른쪽은 같은 작가의 작품으로 흑인 여성이 거대한 스핑크스가 되어 당당하게 서 있는데 앞뒤로 여자의 신체 부위가 과장되어 불편함을 유발해요. 게다가 재료는 약 4톤가량의 흰색 설탕이에요. 그래서 전시장에서는 단내가 진동하죠. 이를 통해 크게는 인종차별에 대한 비판, 작게는 사탕수수 재배와 관련해서 흑인의 노동력 착취를 비판해요.

그렇다면 '후전비'로 볼 경우에는 왼쪽은 '음기' 그리고 오른쪽은 '양기'가 강하네요. 우선, 왼쪽은 담담하니 사실주의적인 비판이에요. 작가뿐만 아니라 같은 입장에 서있는 이라면 누구라도 가질 법한 공통적인 시선이지요. 따라서 이런 표현을 했다고 해서 작가만이 문제적인 것은 아니에요. 끄떡 끄덕 많이들 수긍할 법합니다. 반면에 오른쪽은 도발적으로 과장된 발언이에요. 예컨대, '인종차별을 비판하기 위해 꼭 흑인을 성적으로 희화화하고, 나아가 굴욕적으로 엎드려 복종하는 모습으로 표현해야만 하는가'라는 달갑지 않은 시선이 내부적으로도 있을 법해요. 따라서 이런 표현 자체가 바로 작가 자신을 문제적으로 만들어요. 누군가는 확 모욕감을 느끼겠어요.

이를 마음으로 비유하면 이래요. 우선, 왼쪽은 그럴 만한 주장으로 공감을 이끌어내는 마음! 즉, 누가 역사를 부정하겠어요. 이제는 우리가 잘해야죠. 이를테면 모두 다 최소한 겉으로는 인정하는 단합대회예요. 반면에 오른쪽은 예기치 않은 충격으로 주목을 이끌어내는 마음! 즉, 각자 의견이 분분하겠어요. 내실 있는 공론화가 필요합니다. 이를테면 사뭇 여론이 갈리는 돌출행동이에요.

여기서 질문! 여러분에게 특정 감정, 즉 [애틋한 향수]가 있습니다. 공감대를 자극하

며 뭉칠까요, 아님 독특한 방식으로 깽판을 놓을까요?

Jean—Honoré Fragonard (1732–1806), A Young Girl Reading, 1770

Jean—Honoré Fragonard (1732–1806), A Young Girl Reading, 1770
* 엑스레이 이미지

• 여자가 고개를 숙여 독서한다. 따라서 누그러진다. • 여자가 정면을 응시한다. 따라서 꼿꼿하다.

왼쪽은 젊은 여자가 독서하는 장면이에요. 그리고 오른쪽은 같은 작가의 같은 작품으로 엑스레이를 통해 보이는 이미지예요. 즉, 여기서는 왼쪽으로 완성되기 이전에 작가가 그렸던 이미지가 드러나요. 그리고 보니 원래는 그녀가 책을 읽는 와중에 우리 쪽을 바라봤군요!

그렇다면 '후전비'로 볼 경우에는 왼쪽은 '음기' 그리고 오른쪽은 '양기'가 강하네요. 우선, 왼쪽은 시선의 대상으로서 다분히 객체적이에요. 그러니 우리가 바라보는 주체이지요. 자, 저를 마음껏 보세요. 저는 시선 돌리고 있을게요. 마음 편하죠? 반면에 오른쪽은 시선의 주체성을 보여줘요. 그러니 우리만 바라보는 주체가 아니지요. 지금 저 보고 계세요? 저도 보고 있어요. 찌릿찌릿.

이를 마음으로 비유하면 이래요. 우선, 왼쪽은 심기를 거스르지 않는 마음! 즉, 서로 눈싸움하면 좋을 거 없어요. 내가 그저 딴 데 보면 그만이죠. 이를테면 손님이 왕이에요. 반면에 오른쪽은 심기를 거슬러도 개의치 않는 마음! 즉, 서로 눈싸움하자는 게 아니에요. 마음껏 내가 하고 싶은 일 하겠다고요. 이를테면 간지러우면 긁어야지요.

여기서 질문! 여러분에게 특정 감정, 즉 [머뭇거리는 확신]이 있습니다. 안전하게 갈까요, 아님 도발적으로 갈까요?

Kehinde Wiley (1977−),
Head of a Young Girl
Veiled, 2019

Kehinde Wiley (1977−),
Napoleon Leading the
Army over the Alps, 2005

• 후드를 눌러쓰고 고개를 숙인다. 따라서 은 • 명화 속 나폴레옹을 흑인으로 둔갑시켰다. 따라서
 폐적이다. 노골적이다.

<u>왼쪽</u>은 후드티를 입은 여자예요. 밝고 높은 채도의 후드를 눌러쓰고는 고개를 떨군 데다가 측면으로 서 있고, 얼굴은 배경색과 유사하니 잘 안 보여요. 그리고 <u>오른쪽</u>은 같은 작가의 작품으로 18세기에 알프스를 넘는 나폴레옹을 멋들어지게 그린 작품을 참조했는데 그를 익명의 흑인 남자로 대치했어요. 즉, 전작을 공경하는 오마주(hommage)라기보다는 전작을 비꼬는 패러디(parody)예요.

그렇다면 '후전비'로 볼 경우에는 <u>왼쪽</u>은 '음기' 그리고 <u>오른쪽</u>은 '양기'가 강하네요. 우선, <u>왼쪽</u>은 두 팔로 몸을 감싸요. 날 보지 마세요. 보여주고 싶지 않아요. 요즘은 몸을 사려야 한다고요. 반면에 <u>오른쪽</u>은 당당하게 우리를 쳐다보며 오른손을 번쩍 들어올려요. 날 보세요. 어떤 생각이 드세요? 어, 제가 왜 저기 있지? 왜, 있으면 안 되나요? 예수님은 정말 새하얀 백인일 거 같으세요?

이를 마음으로 비유하면 이래요. 우선, <u>왼쪽</u>은 기왕이면 묻히며 튀지 않으려는 마음! 즉, 표적이 되면 좋을 게 없어요. 주변에 문제되는 꼴 많이 봤거든요. 이를테면 파도 멀리 남 몰래 모래성을 쌓아요. 반면에 <u>오른쪽</u>은 기왕이면 당당하게 자극적으로 튀려는 마음! 즉, 표적 삼아 한 번 비판해보세요. 바로 논리적으로 붕괴될걸요? 이를테면 취약한 모래성을 공격하는 파도예요.

여기서 질문! 여러분에게 특정 감정, 즉 [몸보신의 소망]이 있습니다. 가늘고 길게 갈까요, 아님 한껏 부닥칠까요?

Hannah Wilke
(1940－1993),
S.O.S. Starification
Object Series, (28),
1974

Hannah Wilke
(1940－1993),
Intra－Venus Series
#6, February 19, 1992,
1992－1993

• 남에게 보이는 시선을 의식한다. 따라서 환경 의존적이다.
• 자신의 보는 시선을 의식한다. 따라서 자기중심적이다.

　왼쪽은 작가의 자화상이에요. 자신의 얼굴에 씹은 츄잉검을 여러 개 붙이고는 사진을 찍었어요. 시선을 피하면서요. 그리고 오른쪽은 같은 작가의 자화상이에요. 안타깝게도 암에 걸려 죽어가는 자신의 모습을 당당하게 드러냈어요. 시선을 맞추면서요.

　그렇다면 '후전비'로 볼 경우에는 왼쪽은 음기' 그리고 오른쪽은 '양기'가 강하네요. 우선, 왼쪽은 성적으로 대상화되었어요. 대중 미디어에서 소비되는 통속적인 여자의 자세와 시선 처리가 그래요. 게다가 껌 딱지를 상징적으로 활용하니 양성 불평등에 대한 비판의식이 돋보여요. 많은 이들이 공감하겠어요. 반면에 오른쪽은 매우 주체성이 강해요. 보는 사람이 흠칫 놀라겠어요. 대중 미디어에서 소비되는 통속적인 여자의 모습과는 거리가 멀어도 한참이나 멀어요. 충격요법인가요? 여럿이 불편해하겠어요.

　이를 마음으로 비유하면 이래요. 우선, 왼쪽은 공론화를 이끌어내는 마음! 즉, 많은 이들이 가진 문제의식을 잘 집어줬어요. 이를테면 그들의 대변자가 돼요. 아, 세상에는 그들의 목소리가 필요하구나. 그리고 보니 항상 어디선가 들리던 목소리였는데… 뜻이 있는 곳에 길이 있어요. 반면에 오른쪽은 나 홀로 세상과 투쟁하는 마음! 즉, 내게 특별한 사적인 문제를 공적인 장에서 전시했어요. 이를테면 충격요법으로 모종의 깨달음을 줘요. 아, 이분이야말로 이 시대의 진정한 비너스로구나. 그리고 보니 이와 같은 분들도 참 많을 텐데… 뜻이 있는 곳에 길이 있어요.

　여기서 질문! 여러분에게 특정 감정, 즉 [싸우고 싶은 패기]가 있습니다. 자연스레 함께 할까요, 아님 대놓고 나 홀로 투쟁할까요?

Marc Quinn
(1964 –),
Man in the Mirror,
2010

Jeff Koons
(1955 –),
Michael Jackson
and Bubbles, 1988

• 흐뭇한 표정이다. 따라서 포용적이다.　　• 뭔가 어색한 표정이다. 따라서 날이 서 있다.

　　왼쪽은 가수 마이클 잭슨의 두상이에요. 거울을 바라보는 모습이군요. 샤방샤방, 우리 마이클… 그리고 오른쪽은 가수 마이클 잭슨이 바닥에 앉아 있는데 원숭이를 안고 있어요. 아니, 지금 이 가수는 곧 원숭이라는 건가요? 욱! 우리 마이클…

　　그렇다면 '후전비'로 볼 경우에는 왼쪽은 '음기' 그리고 오른쪽은 '양기'가 강하네요. 우선, 왼쪽은 귀여운 느낌이에요. 물론 골질이 부족하고 얇은 콧대와 콧볼 그리고 살집이 부족하며 갈라진 턱은 그의 성형 편력을 지적하는 듯해요. 하지만 대각선으로 쭉 뻗으며 올라간 진한 눈썹과 찰랑찰랑하며 윤기나는 진한 머리카락, 호기심 많은 까만 눈동자와 처진 눈 모양 그리고 올라간 입꼬리를 보면 왠지 흐뭇해지는 게 아마도 당사자가 봐도 싫어하진 않겠어요. 반면에 오른쪽은 비꼬는 느낌이에요. 원숭이마저 마치 '내가 지금 얘랑 같냐'라며 찌뿌둥한 표정이에요. 억지로 동일률의 관계를 설정하며 희극적으로 표현하니 아마도 당사자가 보면 당연히 싫어하지 않을까요? 예술의 이름으로 누군가를 이렇게 공개적으로 조롱해도 되나요? 무슨 이게 예술이죠?

　　이를 마음으로 비유하면 이래요. 우선, 왼쪽은 흐뭇하게 포장해서 포용하는 마음! 즉, 기왕이면 같은 말도 기분 좋게 할 수 있잖아요? 그렇지… 이를테면 좋은 게 좋은 거죠. 과연 그럴까요? 반면에 오른쪽은 냉소적으로 드러내며 싸우는 마음! 즉, 두리뭉실 말하기보다는 내 속마음을 제대로 한 번 까발려줄게요. 솔직히… 이를테면 너 원숭이 아냐? 과연 그럴까요?

　　여기서 질문! 여러분에게 특정 감정, 즉 [발설의 욕구]가 있습니다. 누구에게라도 부드럽게 순화할까요, 아님 논쟁거리를 두려워하지 않을까요?

<후전(後前)표>: 회피주의적이거나 호전주의적인 = 후전의 뒤나 앞으로 향하는

●● <감정방향 제1법칙>: '후전'
 - <후전비율>: 극후(-2점), 후(-1점), 중(0점), 전(+1점), 극전(+2)

분류	기준	음기			잠기	양기		
		음축	(-2)	(-1)	(0)	(+1)	(+2)	양축
방 (방향方, Direction)	후전 (後前, back/front)	후 (뒤後, backward)	극후	후	중	전	극전	전 (앞前, forward)

지금까지 여러 이미지에 얽힌 감정을 살펴보았습니다. 아무래도 생생한 예가 있으니 훨씬 실감나죠? <후전표> 정리해보겠습니다. 우선, '잠기'는 애매한 경우입니다. 너무 뒤로 향하지도 앞으로 향하지도 않은, 즉 회피주의적이거나 혹은 호전주의적인 것도 아닌. 그래서 저는 '잠기'를 '중'이라고 지칭합니다. 주변을 둘러보면 뒤로 향한다고 혹은 앞으로 향한다고 말하기 어려운, 즉 굳이 회피주의적이거나 호전주의적이지 않은 적당한 감정, 물론 많습니다.

그런데 뒤로 향하는 듯한, 즉 꽤나 회피주의적인 감정을 찾았어요. "숨고 싶어. 굳이 나를 드러낼 필요는 없잖아? 그러면 불안해." 그건 '음기'적인 감정이죠? 저는 이를 '후'라고 지칭합니다. 그리고 '−1'점을 부여합니다. 그런데 이게 더 심해지면 '극'을 붙여 '극후'라고 지칭합니다. 그리고 '−2'점을 부여합니다. 한편으로 앞으로 향하는 듯한, 즉 꽤나 호전주의적인 감정을 찾았어요. "싸우고 싶어. 굳이 숨을 필요가 없잖아? 그러면 속터져." 그건 '양기'적인 감정이죠? 저는 이를 '전'이라고 지칭합니다. 그리고 '+1점'을 부여합니다. 그런데 이게 더 심해지면 '극'을 붙여 '극전'이라고 지칭합니다. 그리고 '+2'점을 부여합니다.

참고로 <감정형태>와 관련된 6개의 표 중에서는 맨 처음의 <균비표>를 제외하고는 모두 '극'의 점수, 즉, '−2'점과 '+2'점이 부여 가능했어요. 마찬가지로, <감정방향>과 관련된 3개의 표 중에서 이 표를 포함한 2개의 표에도 '극'의 점수를 부여해요. 물론 이는 제 경험상 조율된 점수 폭일 뿐이예요. 그리고 <감정조절법>에 익숙해지시면 필요에 따라 언제라도 변동 가능해요. 살다 보면 예외적인 감정은 항상 있게 마련이니까요.

자, 여러분의 특정 감정은 <후전비율>과 관련해서 어떤 점수를 받을까요? (몸을 앞뒤로 흔들며) 아, 어떡하지? 이제 내 마음의 스크린을 켜고 감정 시뮬레이션을 떠올리며 <후전

비율)의 맛을 느껴 보시겠습니다.

　지금까지 '감정의 〈후전비율〉을 이해하다' 편 말씀드렸습니다. 앞으로는 '감정의 〈하상비율〉을 이해하다' 편 들어가겠습니다.

02 감정의 <하상(下上)비율>을 이해하다: 아래나 위로 향하는

<하상비율> = <감정방향 제2,3법칙>: 하상 / 측하측상

아래 하(下): 현실주의적인 경우(이야기/내용) = 아래로 향하는 경우(이미지/형식)
위 상(上): 이상주의적인 경우(이야기/내용) = 위로 향하는 경우(이미지/형식)

우선, 13강의 두 번째, '감정의 <하상비율>을 이해하다'입니다. 여기서 '하'는 아래 '하' 그리고 '상'은 위 '상'이죠? 즉, 전자는 아래로 향하는 경우 그리고 후자는 위로 향하는 경우를 지칭합니다. 들어가죠!

<하상(下上)비율>: 현실주의적이거나 이상적인 = 하상의 아래나 위로 향하는

●● <감정방향 제2법칙>: '하상'

●● <감정방향 제3법칙>: '측하측상'

음기 (하비 우위)	양기 (상비 우위)
아래로 침잠하는 상태	위로 붕붕 뜨는 상태
현실인식과 걱정	꿈과 희망
배려심과 양보	자신감과 지휘
안주를 지향	너머를 지향
푹 가라앉음	방방 뜀

〈하상비율〉은 〈감정방향 제2법칙〉과 〈감정방향 제3법칙〉을 포함합니다. 전자는 수직선인 '하상' 그리고 후자는 대각선인 '측하측상'과 관련이 깊죠. 〈감정방향 제2법칙〉과 〈감정방향 제3법칙〉의 그림 모두 왼쪽은 '음기' 그리고 오른쪽은 '양기'! 이 두 법칙은 〈얼굴표현법〉에서처럼 〈감정조절법〉에서도 공통적입니다. 즉, 내려가는 방향이 수직이건 사선이건 그리고 올라가는 방향이 수직이건 사선이건 마찬가지로 파악하는 것이죠. 물론 언제라도 필요에 따라서는 둘을 나누어 판단할 수 있습니다.

그림에서 왼쪽은 아래 '하', 즉 아래로 향하는 경우예요. 비유컨대, 끊임없이 아래를 바라보니 주변을 살피고 위험을 타진하는 현실주의적인 느낌이군요. 반면에 오른쪽은 위 '상', 즉 위로 향하는 경우예요. 비유컨대, 끊임없이 위를 바라보니 꿈을 중시하고 열정으로 밀어붙이는 이상주의적인 느낌이군요.

그렇다면 아래로 향하는 건 현실주의적인 경우 그리고 위로 향하는 건 이상주의적인 경우라고 이미지와 이야기가 만나겠네요. 박스의 내용은 얼굴의 〈하상비율〉과 동일합니다.

자, 이제 〈하상비율〉을 염두에 두고 여러 이미지를 예로 들어 함께 살펴보겠습니다. 본격적인 감정여행, 시작합니다.

Giuseppe Arcimboldo
(1527 – 1593),
The Fruit Basket,
1590

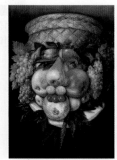

Giuseppe Arcimboldo
(1527 – 1593),
The Fruit Basket,
1590

• 바구니에 가득 과일이 담겼다. 따라서 풍족하다. • 과일로 만든 얼굴이다. 따라서 새롭다.

왼쪽은 빼곡하게 과일이 담겨있는 바구니예요. 쏟아질 듯 풍성하네요. 다행히 흰 손잡이에 물려 고정되어 있나 봐요. 그리고 오른쪽은 같은 작가의 같은 작품을 뒤집었어요. 어, 그랬더니 바로 얼굴이 보이는군요. 바구니는 모자가 되고요. 그야말로 정물 인물화의 영역을 개척했네요.

그렇다면 '하상비'로 볼 경우에는 왼쪽은 '음기' 그리고 오른쪽은 '양기'가 강하네요. 우선, 왼쪽은 정물로 정물화를 그렸어요. 알 수 있는 분야라 안전해요. 그러니 내 능력을 십분 발휘하고는 이에 합당한 평가를 받을 수 있어요. 반면에 오른쪽은 정물로 인물화를 그렸어요. 알 수 없는 분야라 위험해요. 하지만 이상만은 높아요. 내가 새로운 분야를 개척하겠다고요.

이를 마음으로 비유하면 이래요. 우선, 왼쪽은 안전을 지향하는 마음! 즉, 보수적으로 전통에 충실해요. 이를테면 가장 인기 있는 전공을 선택해요. 반면에 오른쪽은 모험을 지향하는 마음! 즉, 진보적으로 새로움을 추구해요. 이를테면 신생 전공을 선택해요. 물론 이 작품은 사실 둘이 하나이기에 이율배반적인 양면성을 가지고 있네요.

여기서 질문! 여러분에게 특정 감정, 즉 [미래에 대한 고민]이 있습니다. 안전한 선택을 할까요, 아님 위험한 투자를 감행할까요?

Michael Heizer (1944−),
Levitate Mass, 2012

James Turrell (1943−),
Twilight Resplendence,
Skyspace, 2012

• 벽이 육중한 돌을 지탱한다. 따라서 긴장감이 넘친다.

• 천장을 뚫어 하늘을 바라본다. 따라서 희망이 넘친다.

왼쪽은 거대한 돌을 미술관의 외부 복도에 올려놓았어요. 작가가 오래전 계획한 드로잉이 훗날에 명성을 쌓고는 마침내 현실로 이루어졌지요. 무슨 거인의 장난인가요? 아래에 서서 올려다보면 마치 우지끈 벽을 부수며 밑으로 떨어질 듯이 아찔해요. 그리고 오른쪽은 미술관의 내부 전시장인데 천정이 뻥 뚫렸어요. 아래에 서서 올려다보면 하늘이 보여요. 바로 그 순간, 내 망막에 담긴 나만의 하늘이요. 계절, 날씨, 시간에 따라 하늘은 시시각각 변하잖아요.

그렇다면 '하상비'로 볼 경우에는 왼쪽은 '음기' 그리고 오른쪽은 '양기'가 강하네요. 우선, 왼쪽은 중력이 느껴져요. 벽이 버틸 수 없었다면 벌써 무너졌겠죠. 혹시 속이 비었거나 돌인 척 위장한 가벼운 재료인지 매의 눈으로 관찰해봐도 진짜 돌 같아요. 정말 후덜덜하네요. 아래서 살 수는 없겠어요. 반면에 오른쪽은 중력이 안 느껴져요. 마치 부유하는 가상 스크린 같아요. 하지만 저건 진짜 하늘이랍니다. 내 마음의 하늘이요. 그래요, 오늘도 내일도 이걸 보며 내 인생 멋지게 살아야지요. 잊지 않고자 꾹꾹 내 안에 눌러 담습니다.

이를 마음으로 비유하면 이래요. 우선, 왼쪽은 혹시나 우려하는 마음! 즉, 자칫 큰일 날 수도 있어요. 그러면 '예견된 참사'라고 기사가 뜰까요? 이를테면 건드리면 폭발하도록 설치된 부비트랩이에요. 반면에 오른쪽은 꿈을 꾸는 마음! 즉, 꿈은 내가 꿔야 제 맛이죠. 가끔씩은 하늘을 볼 수도 있잖아요? 이를테면 머리 아플 때 먹는 두통약이에요.

여기서 질문! 여러분에게 특정 감정, 즉 [의미를 찾는 간절함]이 있습니다. 황당한 사고를 미연에 방지하고자 노력할까요, 아님 누가 뭐래도 내 갈 길을 걸어갈까요?

Anish Kapoor
(1938-),
Descent into Limbo,
1992

Anish Kapoor (1938-),
Sky Mirror, 2018

• 바닥에 칠한 검은색 도료가 씽크홀인 듯하다.
따라서 조심한다.

• 거울에 원대한 하늘이 담겼다. 따라서 꿈을 꾼다.

왼쪽은 거의 모든 빛을 흡수하는 검은색 도료를 둥그렇게 바닥에 발랐어요. 마치 발을 헛디디면 끝도 없이 아래로 추락할 것만 같아요. 그리고 오른쪽은 같은 작가의 작품으로 하늘을 바라보는 둥글고 오목한 거울을 외부에 설치했어요. 무슨 하늘을 담는 그릇인가요? 지금 당장 시시각각 변화하는 하늘 이미지가 투사돼요.

그렇다면 '하상비'로 볼 경우에는 왼쪽은 '음기' 그리고 오른쪽은 '양기'가 강하네요. 우선, 왼쪽은 조심스러워요. 안전사고가 일어나지 않도록 주변에 위험 표지판을 붙이고 바리케이트를 설치해야만 할 것 같아요. 무슨 외계에서 온 물질이 지구의 핵까지 뚫고 내려갔나요? 여하튼 안전이 최고랍니다. 반면에 오른쪽은 환상적이에요. 실상은 위에 보이는 하늘일 뿐인 데 말이에요. 오목하니 광각렌즈처럼 작은 면적에 큰 하늘을 담아내니

그야말로 포부가 남다르네요. 그래요, 꿈은 저렇게 꾸는 거예요. 솔직히 불가능한 것도 아니잖아요? 바로 저기 있는데요, 뭘.

이를 마음으로 비유하면 이래요. 우선, 왼쪽은 위험을 경고하는 마음! 즉, 끝까지 비상할 수만은 없어요. 언제 떨어질지 몰라요. 이를테면 추락하는 새는 날개가 있어요. 반면에 오른쪽은 드넓은 세계를 지향하는 마음! 즉, 할 수 있어요. 비록 나는 지금 여기 있지만 저기를 표현할 수 있다고요. 이를테면 나 홀로 긴밀히 하늘나라와 교신해요.

여기서 질문! 여러분에게 특정 감정, 즉 [삶에의 희망]이 있습니다. 지금 여기서 매사에 조심해야 할까요, 아님 여기가 아닌 저기를 바라봐야 할까요?

John Gerrard (1974−), Western Flag (Spindletop, Texas), 2017
• 영상으로 환경문제를 고발한다. 따라서 경각심을 높인다.

Murray Fredericks (1970−), Array #8, 2018
• 여러 거울이 다양한 모습을 반사한다. 따라서 몽환적이다.

왼쪽은 스크린이 딱 세워져 있어요. 그런데 검은 연기 깃발이 펄럭거려요. 석유가 나오는 지역에서 프로젝트를 진행하고는 이를 다른 지역에서 방영함으로써 환경문제에 대한 경각심을 불러일으켜요. 그리고 오른쪽은 넓은 대지에 여러 거울이 여러 위치에 다른 각도로 세워져 있어요. 그리고 나니 하늘의 기운이 전파되는 것만 같아요. 서로 다른 하늘을 보여주는 것도 의미심장하군요.

그렇다면 '하상비'로 볼 경우에는 왼쪽은 음기' 그리고 오른쪽은 '양기'가 강하네요. 우선, 왼쪽은 주목하게 돼요. 여기서는 당장 신경 쓰지 않고 살 수도 있을 텐데 굳이 알려주니까요. 하지만 곰곰이 생각해보면 우리 모두의 문제가 맞습니다. 잘 대처해야지요. 반면에 오른쪽은 다시 보게 돼요. 다들 다른 하늘을 그립니다. 하지만 다들 하늘을 그립니다. 땅에 살면서 하늘을 꿈꾼다… 물론 응당 그래야 할 일 같아요. 오늘은 또 어떤 모습을 담아낼까요?

이를 마음으로 비유하면 이래요. 우선, 왼쪽은 잊지 않는 마음! 즉, 기쁠 때나 슬플 때나 항상 주의해야 할 일이 있어요. 이를테면 잠깐 방심하면 눈덩이처럼 문제가 커져요. 그때는 모두 다 책임져야죠. 반면에 오른쪽은 보고 싶은 마음! 즉, 기쁠 때나 슬플 때나 다 달라요. 하늘이라고 다 같은 하늘이 아니거든요. 하지만 하늘은 바라보라고 있는 거

예요. 이를테면 꿈은 밥 먹듯이 꿔야 제 맛이에요.

여기서 질문! 여러분에게 특정 감정, 즉 [불현듯 관심]이 있습니다. 이를 계속 기억하고자 노력할까요, 아님 지속적으로 새로운 관심사를 찾아볼까요?

Olafur Eliasson (1967 −),
Waterfall, 2016

Olafur Eliasson (1967 −),
Reversed Waterfall, 1998

• 물이 떨어지는 폭포다. 따라서 허심탄회하다. • 중력에 역행하는 폭포다. 따라서 투지가 넘친다.

<u>왼쪽</u>은 아주 높은 인공폭포예요. 자연폭포인 척 위장하지 않고는 대놓고 '나 폭포야, 즐겨줘.'라는 것만 같아요. 그리고 <u>오른쪽</u>은 얼핏 보면 작은 폭포예요. 그런데 유심히 보면 중력에 폭포가 역행하고 있어요. 아, 현실에서는 불가능한 이상한 나라의 폭포군요.

그렇다면 '하상비'로 볼 경우에는 <u>왼쪽</u>은 '음기' 그리고 <u>오른쪽</u>은 '양기'가 강하네요. 우선, <u>왼쪽</u>은 시원해요. 네, 인생은 힘들죠. 하지만 가끔씩은 일부러라도 활짝 가슴을 열고 마음을 풀어야 해요. 인공폭포면 또 어때요? 자연 속에 있는데요. 그러니 재미있잖아요? 반면에 <u>오른쪽</u>은 통쾌해요. 네, 자연의 법칙을 거스르긴 힘들죠. 하지만 노력하면 일정 부분 거스를 수도 있답니다. 연어가 폭포를 역행하며 올라가는 장면, 사람 입장에서 보면 참 가슴 뭉클하지요. 꿈꾸는 의지가 중요하니까요. 그래야 재미나잖아요?

이를 마음으로 비유하면 이래요. 우선, <u>왼쪽</u>은 회포를 푸는 마음! 즉, 이리 오세요. 물안개를 맞으세요. 묵은 때를 다 적셔 닦아내세요. 이를테면 쉬었다 가세요. 반면에 <u>오른쪽</u>은 역경을 극복하는 마음! 즉, 이리 오세요. 웅장하지 않다고요? 아니요, 그 누구보다 큰 꿈을 꾸었습니다. 이를테면 엄청난 폭포 소리 지금 안 들려요?

여기서 질문! 여러분에게 특정 감정, 즉 [앞으로의 포부]가 있습니다. 세상을 받아들이시겠어요, 아님 세상에 도전하시겠어요.

John Everett Millais
(1829 – 1896),
The Blind Girl, 1856

Olafur Eliasson
(1967 –),
Rainbow Assembly,
2016

• 무지개를 보지 못하는 소녀와 보는 소녀 • 실내에 물과 빛으로 무지개를 생성했다. 따라서 꿈을
가 함께 있다. 따라서 인생을 곱씹는다. 실현한다.

　왼쪽은 눈먼 소녀와 동생이 앉아있는데 그 뒤로 무지개가 떠서 동생이 바라보는 장면
이에요. 그런데 소녀의 어깨에는 나비가 앉아있듯이 몹시도 그 마음, 평안해 보여요. 내
마음의 무지개를 음미하는 중인가 봐요. 그리고 오른쪽은 실내에서 물과 빛을 이용해서
실제로 무지개를 만들었어요. 여기저기 돌아다니며 오감으로 관객들은 인공 무지개를 체
험할 수 있고요. 색다른 경험이겠군요.

　그렇다면 '하상비'로 볼 경우에는 왼쪽은 '음기' 그리고 오른쪽은 '양기'가 강하네요. 우
선, 왼쪽은 눈이 멀어 무지개를 못 봐요. 그렇다고 마냥 아쉬워해야만 하나요? 아니요,
내 마음은 드넓은 하늘이에요. 여기 뜬 무지개는 남들이 못 보잖아요. 그러니 마찬가지
예요. 다들 자신만의 무지개를 가지고 산답니다. 반면에 오른쪽은 무지개를 경험하세요.
언제까지 기다리기만 하실래요? 제가 달콤한 꿈을 생생한 현실로 만들어 드릴게요. 눈앞
의 무지개, 온몸으로 체감해요. 이 정도면 무지개 샤워 아니겠어요?

　이를 마음으로 비유하면 이래요. 우선, 왼쪽은 현재에 만족하는 마음! 즉, 지금의 나를
긍정해야죠. 인생 불행하게 살 필요 있나요? 이를테면 내 인생은 내게 가장 가치로워요.
반면에 오른쪽은 색다른 경험을 추구하는 마음! 즉, 새로운 세상을 음미해야죠. 인생 무
미건조하게 살 필요 있나요? 이를테면 꿈은 실현하는 게 제맛이에요.

　여기서 질문! 여러분에게 특정 감정, 즉 [예기치 않은 만족]이 있습니다. 벌써 이 모든
게 내 안에 다 있나요, 아님 열심히 바라면 언젠가는 가능한 일인가요?

Théodore Géricault
(1791 – 1824),
The Raft of
the Medusa,
1818 – 1819

El Greco
(1541 – 1614),
The Vision of
Saint John,
1608 – 1614

• 난파된 배에서 사투를 벌인다. 따라서 처절하다.　　　• 새 세상이 열린다. 따라서 간절하다.

　왼쪽은 배가 난파되어 뗏목을 타고 구조되기를 기다리는 사람들이에요. 실제로 일어
난 사건인데 그 와중에 서로 싸우고 인육을 먹는 등, 끔찍한 일들이 자행되었어요. 작가
는 이를 사실적으로 그리고자 여러 조사와 연구를 거쳤지요. 그리고 오른쪽은 기독교 요
한계시록의 한 장면이에요. 세상 마지막 날에 하늘이 열리자 사람들이 바라보며 손을 내
밀어요. 마치 빨려 들어가는 양, 몸이 쭉쭉 위아래로 늘어나며 꿈틀거리는군요.

　그렇다면 '하상비'로 볼 경우에는 왼쪽은 '음기' 그리고 오른쪽은 '양기'가 강하네요. 우
선, 왼쪽은 처절해요. 사람이 다들 그렇죠. 좋을 때는 좋은 게 좋은 거지만 힘들 때는 자
기 밥그릇이 가장 중요하잖아요. 항상 조심해야 합니다. 반면에 오른쪽은 절실해요. 드디
어 올 것이 왔나요? 하늘을 바라봐야죠. 이 간절한 마음을 알아주길 소망하면서요. 항상
추구해야 합니다.

　이를 마음으로 비유하면 이래요. 우선, 왼쪽은 사람의 잔혹성을 주지하는 마음! 즉, 사
람이 제일 무서워요. 아닌 척 하다가도 기회만 되면 또 그래요. 이를테면 알고 보니 다들
적이에요. 반면에 오른쪽은 사람의 열망을 이해하는 마음! 즉, 꿈은 이루어져요. 진득이
바란다면 하늘도 감동하죠. 이를테면 구원의 손길이 눈앞에 보여요.

　여기서 질문! 여러분에게 특정 감정, 즉 [생존의 욕구]가 있습니다. 주변 사람들을 조
심할까요, 아님 너머의 세계를 의지할까요?

Cai Guo-Qiang (1957-),
The Ninth Wave,
The Power Station of Art,
Shanghai,
2014

• 공기오염의 경각심을 드러낸다. 따라서 반성적이다.

Ivan Aivazovsky (1817-1900),
The Ninth Wave,
1850

• 높은 파고 뒤로 태양이 찬란하다. 따라서 희망의 끈을 놓지 않는다.

위쪽은 도시를 배경으로 아흔아홉 마리의 동물 모형을 마치 죽어 늘어진 듯이 잔뜩 배에 실어 놓았어요. 아래쪽으로부터 영감을 받아 제작되었지요. 중국 스모그로 수많은 돼지가 죽은 사건을 접하고는 이를 통해 공기 오염에 대한 경각심을 불러일으키려 했고요. 그리고 아래쪽은 사람들을 태운 난파된 배와 금방이라도 이를 집어삼킬 것만 같은 파도가 출렁이는 풍경이에요. 자연의 광포함과 사람의 무기력함이 잘 대비되는군요.

그렇다면 '하상비'로 볼 경우에는 위쪽은 '음기' 그리고 아래쪽은 '양기'가 강하네요. 우선, 위쪽은 처참한 광경이에요. 도대체 우리가 이들에게 무슨 짓을 한 걸까요? 공기 오염이라니 비단 이게 동물들에게만 문제적인 건 결코 아니죠. 이러다 정말 우리도 큰일 나요. 조심해야죠. 반면에 아래쪽은 산 넘어 산이에요. 이번 파도는 과연 넘어갈 수 있을까요? 결코 자연은 호락호락하지 않아요. 그런데 저 찬란한 태양을 보세요. 너무 아름답지 않아요? 그래요, 우리 다시 한 번 해봐요. 마냥 여기서 허우적대든지 혹은 언젠가는 찬란한 너머의 세계로 들어가든지.

이를 마음으로 비유하면 이래요. 우선, 위쪽은 자신을 돌아보는 마음! 즉, 반성이 없으면 미래가 없어요. 이를테면 늦었다고 생각할 때가 바로 시작할 때랍니다. 반면에 아래쪽은 불끈 의욕내는 마음! 즉, 지가 강해봤자 뭐, 죽기밖에 더 하겠어요? 이를테면 죽기 살기로 부닥치면 뭐라도 됩니다.

여기서 질문! 여러분에게 특정 감정, 즉 [예고된 아쉬움]이 있습니다. 철저히 자기 쇄신을 감행할까요, 아님 더 나은 세상을 향해 달려나갈까요?

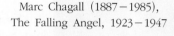

Marc Chagall (1887–1985),
The Falling Angel, 1923–1947

• 천사가 추락한다. 따라서 침잠한다.

Marc Chagall (1887–1985),
Over the Town, 1918

• 연인과 도시를 난다. 따라서 붕붕 뜬다.

위쪽은 추락하는 천사의 모습이에요. 작가의 사랑하는 연인이 죽어 비통했던 시기에 완성되었어요. 그리고 아래쪽은 같은 작가의 작품으로 사랑하는 연인과 함께 훨훨 도시 위를 날아다녀요. 작가와 연인의 사랑이 절정에 달했던 시기에 완성되었어요.

그렇다면 '하상비'로 볼 경우에는 위쪽은 '음기' 그리고 아래쪽은 '양기'가 강하네요. 우선, 위쪽은 비장해요. 어떻게 내게 이런 일이 있을 수가 있어요. 막상 겪고 보니 정말 끔찍합니다. 말 그대로 하늘이 무너지는군요. 그래요, 현실은 비참해요. 그야말로 나락으로 떨어집니다. 반면에 아래쪽은 달달해요. 어떻게 내게 이런 일이 있을 수가 있어요. 사랑은 말 그대로 사람이 하늘을 날게 만드는군요. 꿈만 같아요. 그래요, 사랑은 모든 걸 초월해요. 그야말로 희로애락이 뭐예요?

이를 마음으로 비유하면 이래요. 우선, 위쪽은 현실의 비참함을 곱씹는 마음! 즉, 한시도 이를 잊을 수가 없어요. 과연 이걸 어떡해야 할까요? 이를테면 현실은 시궁창이에요. 반면에 아래쪽은 환상의 달콤함을 즐기는 마음! 즉, 이보다 좋을 수는 없어요. 과연 이걸

어떡해야 할까요? 이를테면 환상은 꿈결이에요.

여기서 질문! 여러분에게 특정 감정, 즉 [마주하는 충격]이 있습니다. 너무 힘들어 벗어나고 싶나요, 아님 너무 좋아 머무르고 싶나요?

Joseph Mallord William Turner (1775−1851),
Snow Storm−Steam−Boat off a Harbour's Mouth, 1842

• 폭풍우가 배를 덮친다. 따라서 냉철하다.

Rembrandt van Rijn (1606−1669),
The Storm on the Sea of Galilee, 1633

• 예수님이 열두 제자를 구한다. 따라서 낙관적이다.

위쪽은 광포한 폭풍이 배를 덮쳐요. 그야말로 바다와 하늘이 모두 난리예요. 그리고 아래쪽은 기독교 예수님이 열두 제자를 풍랑으로부터 구원해요. 휴…

그렇다면 '하상비'로 볼 경우에는 위쪽은 '음기' 그리고 아래쪽은 '양기'가 강하네요. 우선, 위쪽은 큰일났어요. 제발 살려주세요. 아, 자연은 눈도 깜빡 안 하는군요. 그렇게 울부짖었는데 이제는 꿋꿋이 내 힘으로 이겨 나가는 수밖에. 처량합니다. 반면에 아래쪽은 다행입니다. 드디어 살았군요. 와, 우리의 구원자가 친히 보살펴 주시니까요. 그렇게 울부짖었으니 이제는 초월적인 주님의 역사로 신나게 이겨 나가요. 감사합니다.

이를 마음으로 비유하면 이래요. 우선, 위쪽은 스스로 극복하는 마음! 즉, 아무도 도와줄 사람이 없어요. 이를테면 세상에 나 밖에 없는 홀로서기예요. 반면에 아래쪽은 도움

을 기대하는 마음! 즉, 그분만은 달라요. 이를테면 나를 초월한 구원의 역사예요.

여기서 질문! 여러분에게 특정 감정, 즉 [어쩔 수 없는 좌절]이 있습니다. 이를 수긍하고 내가 할 일을 찾을까요, 아님 불가능해 보여도 절절하게 기도할까요?

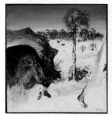

Arthur Boyd (1920 – 1999), Artist in a Cave and Shoes and Model's Leg, 1973

George Frederic Watts (1817 – 1904), Hope, 1886

• 동굴 속에 웅크렸다. 따라서 현실이 고독하다.　　• 희망을 연주한다. 따라서 이상적이다.

<u>왼쪽</u>은 누군가가 동굴 속에서 웅크리고 있어요. 세상은 이렇게 찬란한데 도무지 나올 생각을 안 해요. 그리고 <u>오른쪽</u>은 눈이 가려져 있고 잔뜩 쭈그린 상태로 홀로 외롭게 연주 중이에요. 그런데 아이러니하게도 제목은 희망이에요.

그렇다면 '하상비'로 볼 경우에는 <u>왼쪽</u>은 '음기' 그리고 <u>오른쪽</u>은 '양기'가 강하네요. 우선, <u>왼쪽</u>은 우울한 현실이에요. 아무리 주변에서 '넌 전혀 우울하지 않아. 이렇게 풍족한데'라며 세뇌해도 소용없어요. 주변의 따스한 빛이 오히려 부담스러워요. 잔뜩 응어리만 끼는군요. 그야말로 막다른 골목이에요. 반면에 <u>오른쪽</u>은 희망찬 꿈이에요. 아무리 주변에서 '처지를 듣고 보니 정말 슬프겠다. 아이고, 불쌍해'라며 세뇌해도 소용없어요. 지금 내가 어떤 희망을 가지고 세상을 사는지 몰라서 하는 소리예요. 그럼 아무 판단도 하지 마세요. 자격 없어요. 나는 행복하답니다.

이를 마음으로 비유하면 이래요. 우선, <u>왼쪽</u>은 내 안으로 숨어들어가는 마음! 즉, 어느 누구도 나를 이해할 수 없어요. 내 마음의 자욱한 그늘을. 이를테면 불 한점 없는 깜깜한 골방이에요. 반면에 <u>오른쪽</u>은 내 밖으로 피어 올라가는 마음! 즉, 어느 누구도 나를 이해할 수 없어요. 내 마음의 빛 한줄기를. 이를테면 주변이 휘황찬란한 환한 야외예요.

여기서 질문! 여러분에게 특정 감정, 즉 [그간의 아픔]이 있습니다. 영원히 지속될까요, 아님 곧 판도가 전환될까요?

<하상(下上)표>: 현실주의적이거나 이상적인= 하상의 아래나 위로 향하는

●● <감정방향 제2,3법칙>: '하상' / '측하측상'
- <하상비율>: 극하(-2점), 하(-1점), 중(0점), 상(+1점), 극상(+2)

분류	기준	음기			잠기	양기		
		음축	(-2)	(-1)	(0)	(+1)	(+2)	양축
방 (방향方, Direction)	하상 (下上, down/up)	하 (아래下, downward)	극하	하	중	상	극상	상 (위上, upward)

지금까지 여러 이미지에 얽힌 감정을 살펴보았습니다. 아무래도 생생한 예가 있으니 훨씬 실감나죠? <하상표> 정리해보겠습니다. 우선, '잠기'는 애매한 경우입니다. 너무 아래로 향하지도 위로 향하지도 않은, 즉 현실주의적이거나 혹은 이상주의적인 것도 아닌. 그래서 저는 '잠기'를 '중'이라고 지칭합니다. 주변을 둘러보면 아래로 향한다고 혹은 위로 향한다고 말하기 어려운, 즉 현실주의적이거나 이상주의적이지 않은 적당한 감정, 물론 많습니다.

그런데 꽤나 현실주의적인 감정을 찾았어요. "내 상황이 지금 이렇다고. 그러니 이게 최선의 선택이야!" 그건 '음기'적인 감정이죠? 저는 이를 '하'라고 지칭합니다. 그리고 '−1'점을 부여합니다. 그런데 이게 더 심해지면 '극'을 붙여 '극하'라고 지칭합니다. 그리고 '−2'점을 부여합니다. 한편으로 꽤나 이상주의적인 감정을 찾았어요. "내 상황이 지금 무슨 상관? 내가 이걸 바란다고!" 그건 '양기'적인 감정이죠? 저는 이를 '상'이라고 지칭합니다. 그리고 '+1점'을 부여합니다. 그런데 이게 더 심해지면 '극'을 붙여 '극상'이라고 지칭합니다. 그리고 '+2'점을 부여합니다. 참고로 이 표는 <후전표>와 마찬가지로 '극'의 점수를 부여해요. 물론 이는 제 경험상 조율된 점수 폭일 뿐이예요.

자, 여러분의 특정 감정은 <하상비율>과 관련해서 어떤 점수를 받을까요? (아래를 봤다가 위를 봤다가) 아, 보인다! 이제 내 마음의 스크린을 켜고 감정 시뮬레이션을 떠올리며 <하상비율>의 맛을 느껴 보시겠습니다.

지금까지 '감정의 <하상비율>을 이해하다' 편 말씀드렸습니다. 앞으로는 '감정의 <앙측비율>을 이해하다' 편 들어가 겠습니다.

03 감정의 <앙측(央側)비율>을 이해하다: 가운데나 옆으로 향하는

<앙측비율> = <앙좌/앙우비율> = <감정방향 제 4,5 법칙>: 앙측

중앙 앙(央) : 자기중심적인 경우(이야기/내용) = 가운데로 향하는 경우(이미지/형식)
측면 측(側) : 임시변통적인 경우(이야기/내용) = 옆으로 향하는 경우(이미지/형식)

이제 13강의 세 번째, '얼굴의 <앙측비율>을 이해하다'입니다. 여기서 '앙'은 '중앙' 그리고 '측'은 측면 '측'이죠? 즉, <u>전자</u>는 가운데로 향하는 경우 그리고 <u>후자</u>는 옆으로 향하는 경우를 지칭합니다. 이제 들어가죠!

<앙측(央側)비율>: 자기중심적이거나 임시변통적인
 = 앙측(央側)의 가운데나 옆으로 향하는

●● **<감정방향 제4,5법칙>: '좌우'**

음기 (앙비 우위)	양기 (측비 우위)
가운데로 모여 단호한 상태	옆으로 치우쳐 쏠리는 상태
자기 중심성과 종족 보전력	자기 초월성과 개성력
명상과 자기 수양	실험정신과 창조성
나를 지향	세상을 지향
꽉 막힘	사고 위험성이 높음

〈앙측비율〉은 〈감정방향 제4법칙〉 그리고 〈감정방향 제5법칙〉을 포함합니다. 전자는 왼쪽 방향인 '좌' 그리고 후자는 오른쪽 방향인 '우'와 관련이 깊죠. 그림은 〈감정방향 제4법칙〉과 〈감정방향 제5법칙〉을 포함하며 왼쪽은 '음기' 그리고 오른쪽은 '양기'! 이 두 법칙은 〈얼굴표현법〉에서처럼 〈감정조절법〉에서도 공통적입니다. 즉, 방향이 왼쪽이건 오른쪽이건 한쪽으로 치우치면 '양기'라고 마찬가지로 파악하는 것이죠. 물론 언제라도 필요에 따라서는 둘을 나누어 판단할 수 있습니다.

그림에서 왼쪽은 중앙 '앙', 즉 가운데로 향하는 경우예요. 비유컨대, 안을 나, 밖을 세상이라고 전제하면 내 안으로 침잠하니 자기중심적인 느낌이군요. 반면에 오른쪽은 측면 '측', 즉 옆으로 향하는 경우예요. 비유컨대, 세상으로 팔을 벌리며 독특한 실험을 감행하니 임시변통적인 느낌이군요.

그렇다면 가운데로 향하는 건 자기중심적인 경우 그리고 옆으로 향하는 건 임시변통적인 경우라고 이미지와 이야기가 만나겠네요. 박스의 내용은 얼굴의 〈앙측비율〉과 동일합니다.

자, 이제 〈앙측비율〉을 염두에 두고 여러 이미지를 예로 들어 함께 살펴보겠습니다. 본격적인 감정여행, 시작합니다.

Pablo Picasso
(1881 – 1973),
Bull, Eleven Stages of
Abstraction, 1945

Pablo Picasso
(1881 – 1973),
Bull's Head, 1942

• 단계적으로 황소가 변모한다. 따라서 원칙을 중시한다.　• 폐품을 이용한 황소의 두상이다. 따라서 번뜩이는 기지를 중시한다.

왼쪽은 황소가 구상에서 추상으로 전이되는 단계별 과정을 보여주는 여러 장의 드로잉이에요. 그리고 오른쪽은 같은 작가의 작품으로 주변에서 주운 폐품을 재배열한 모양이에요. 그리고는 '황소의 두상'이라고 명명했어요.

그렇다면 '앙측비'로 볼 경우에는 왼쪽은 '음기' 그리고 오른쪽은 '양기'가 강하네요. 우선, 왼쪽은 충분히 그럴 법해요. 상세하게 설명해주니 고스란히 의식의 작동구조가 드러나는 느낌이에요. 아, 복잡한 구상이 이렇게 단순한 추상으로 변환되는구나. 알고 보니, 작가가 적용하는 원칙이 상당히 명쾌하군요. 뜻이 있는 곳에 길이 있다고 이게 다 마음

대로 휘갈긴 게 아니에요. 반면에 <u>오른쪽</u>은 탁 무릎을 쳐요. 아, 이렇게 해도 황소 머리가 나오네? 그러고 보니 꼭 그려야만 할 이유가 없군요. 전혀 관련 없는 사물로부터 자신이 원하는 모습을 발견하다니 바로 이게 예술적 상상력의 정수이지요. 자전거 안장에 소의 영혼을 불어넣다니 마법이 따로 없어요. 마치 뛰어난 배우인 양, 창조주의 역할을 톡톡히 소화해내는군요.

이를 마음으로 비유하면 이래요. 우선, <u>왼쪽</u>은 충실히 원칙을 따르는 마음! 즉, 이에 의거하여 보이는 현상에서 효과적으로 이면의 구조를 추출해내요. 이를테면 추상화의 교과서예요. 반면에 <u>오른쪽</u>은 변주를 꾀하는 마음! 즉, 예기치 않은 연상 기법을 활용해서 새로운 생명을 창조해요. 이를테면 '생각은 생명' 등식이에요.

여기서 질문! 여러분에게 특정 감정, 즉 [상상의 즐거움]이 있습니다. 원리원칙이 분명한가요, 아님 종종 예측을 벗어나나요?

Henri Matisse
(1869 – 1954),
Dance(I), 1909

Henri Matisse
(1869 – 1954),
The Sorrows
of the King, 1952

• 사람들이 손을 잡고 춤을 춘다. 따라서 단합을 중시한다. • 율동감에 신이 난다. 따라서 요령이 넘친다.

<u>왼쪽</u>은 사람들 다섯 명이 손에 손잡고 덩실덩실 춤을 추며 도는 모습이에요. 다들 연결된 줄로만 알았는데 맨 앞 좌측에 두 명의 손이 떨어지니 좀 긴장되는군요. 그리고 <u>오른쪽</u>은 같은 작가의 작품으로 종이에 채색하고 가위로 잘라 붙여 만든 반추상이에요. 암에 걸린 후 거동이 불편해지자 왼쪽과 같은 작업이 불가해져서 개발한 새로운 방식이지요. 마치 화면 좌측으로 쏟아지는 형국인데 손바닥을 든 모양이 마치 '안녕…'이라며 작별인사를 고하는 것만 같아요.

그렇다면 '앙측비'로 볼 경우에는 <u>왼쪽</u>은 '음기' 그리고 <u>오른쪽</u>은 '양기'가 강하네요. 우선, <u>왼쪽</u>은 유려해요. 강렬한 색채와 율동감 넘치는 선이 말 그대로 신나요. 과감한 생략을 통해 기본적인 요소만으로 생동감을 극대화하는 방식이 그야말로 도사의 경지에 올랐어요. 이게 다 탄탄한 조형 훈련이 바탕이 되었기에 가능한 일인가요? 네, 모르고 지를 수는 없는 일이죠. 반면에 <u>오른쪽</u>은 발랄해요. 강렬한 색채와 율동감 넘치는 형태가 말

그대로 통통 튀어요. 하지만 더욱 감동적인 것은 바로 방법론 그 자체예요. 절필을 선언하는 대신 새로운 판도를 찾는 그 끊임없는 열정과 실험정신! 한편으로 같은 상황에서 그동안의 공적에 누가 될까봐 머뭇거리는 이도 있겠죠. 그런데 그의 기지는 남달랐어요. 네, 예측을 뛰어넘었죠.

이를 마음으로 비유하면 이래요. 우선, 왼쪽은 절정의 기량을 발휘하는 마음! 즉, 감히 누가 이 정도의 내공을 보여주겠어요? 장난 아니지요? 이를테면 인생의 절정기에 다니던 직장에서 승승장구해요. 반면에 오른쪽은 노장의 기지로 요령을 피우는 마음! 즉, 이게 보통 요령인가요? 보고 계시듯이 그야말로 신비의 마법이지요. 이를테면 인생의 황혼기에 새로운 직장생활을 시작해요.

여기서 질문! 여러분에게 특정 감정, 즉 [자기 업적의 과시]가 있습니다. 원래 잘하던 걸 최대치로 끌어올릴까요, 아님 생뚱맞게 갑자기 새로운 걸 드러낼까요?

Jean-François Millet
(1814-1875),
The Angelus,
1857-1859

Salvador Dalí
(1904-1989),
Atavism at Twilight,
1934

• 경건하게 기도 중이다. 따라서 신심이 두텁다.
• 경건하게 기도하는 모습을 비틀었다. 따라서 실험적이다.

왼쪽은 황혼녘에 경건한 기도를 올리는 농부 부부의 모습이에요. 신심이 참 두터워 보여요. 든든하게 그분이 지켜주시겠어요. 그리고 오른쪽은 이 작품을 패러디(parody)한 기괴한 모습이에요. 남자는 해골 얼굴에 심장이 뚫렸어요. 머리에는 대롱대롱 수레바퀴와 봉지 두 개가 매달려있고요. 그리고 여자는 붉은 창에 찔렸어요. 치맛자락은 잡아당겨지는 게 지금 보이지 않는 유령의 존재가 감지되나요? 참고로 오른쪽 작가는 왼쪽 작품에 있는 감자 바구니가 사실은 죽은 아이를 담는 관이라고 주장했어요. 그거 참 정신세계가 독특하군요.

그렇다면 '앙측비'로 볼 경우에는 왼쪽은 '음기' 그리고 오른쪽은 '양기'가 강하네요. 우선, 왼쪽은 마음의 중심을 부여잡아요. 믿습니다, 믿습니다. 그분이 함께 해주시면 다 잘될 거예요. 조형적으로는 탄탄한 기본기를 자랑하며 이와 같은 엄숙한 분위기를 성공적으로 잘 표현했어요. 반면에 오른쪽은 별 해괴망측한 상상을 다 해요. 솔직히 왼쪽보고

똑같이 생각한 사람 손! (손을 든다) 그런데 정말 이럴 수도 있지 않아요? 심미안으로 꿰뚫어보니 딱 이렇게 보이더라고요. 믿기지 않으면 더 수련을 쌓아보세요. 언젠가는 이해할 날이 오겠죠.

이를 마음으로 비유하면 이래요. 우선, 왼쪽은 진정성이 넘치는 마음! 즉, 삶에 대한 태도에서 굳은 심지가 잘 드러나요. 허튼 말 할 사람이 아닙니다. 이를테면 항상 제자리에 있으니 정직해요. 반면에 오른쪽은 비틀기를 시도하는 마음! 즉, 삶에 대한 태도에서 독특한 시각이 잘 드러나요. 교과서적으로 살 사람이 아닙니다. 이를테면 묘하게 예측을 벗어나니 이상해요.

여기서 질문! 여러분에게 특정 감정, 즉 [업무의 스트레스]가 있습니다. 그래도 업무에 충실한 후에 여가를 즐길까요, 아님 업무 자체를 즐겁게 만드는 마법을 부릴까요?

Nadar
(1820 – 1920),
Aerial View
of Paris,
1868

Maurizio Anzeri (1969 –),
I will be with You
the Night of
Your Wedding,
2013

• 하늘에서 본 프랑스 파리의 풍경이다. 따라서 세상의 진면목을 목도한다.

• 인물에 기하학적인 문양을 덧입혔다. 따라서 창의적이다.

왼쪽은 열기구를 타고 촬영한 프랑스 파리의 풍경이에요. 당시에는 사진기가 개발된 지 얼마 되지 않은데다가 이렇게까지 위에서 사진을 찍는 경우가 없었으니 시각적인 충격이 대단했어요. 그리고 오른쪽은 수집한 빈티지 인물사진에다가 여러 색상의 기하학적인 문양을 실로 바느질해서 덧입혔어요. 즉, 실제 인물에 대해 아는 바가 없으니 마음껏 상상력을 발휘해요.

그렇다면 '앙측비'로 볼 경우에는 왼쪽은 '음기' 그리고 오른쪽은 '양기'가 강하네요. 우선, 왼쪽은 지금 여기를 여실히 보여줘요. 아, 위에서 보니 이곳이 이렇게 생겼구나. 현실 인식이 팍 되네요. 그러고 보니 사진의 기능을 십분 발휘했군요. 반면에 오른쪽은 딴 짓을 해요. 결혼식을 올리는 부부 당사자가 보면 '지금 이게 무슨 짓이야?'라며 화낼 수도 있겠어요. 생각해보면, 초상권 침해를 제기하려면 최소한 가진 자, 아는 자 그리고 산 자일 때 더욱 효과적이죠. 이 부부, 수소문해볼까요? 물론 이 외에도 생각해볼 거리는 차

고도 넘쳐요. 그러고 보니 미학적으로는 참 괜찮은 짓거리네요.

이를 마음으로 비유하면 이래요. 우선, <u>왼쪽</u>은 곧이곧대로 정직한 마음! 즉, 사진기는 찍으라고 있는 거예요. 기왕이면 특별한 순간을 잘 담아내야지요. 그래서 열기구를 탔어요. 이를테면 맡은 바 임무에 충실해요. 반면에 <u>오른쪽</u>은 왠지 모를 돌출 행동을 하는 마음! 즉, 사진은 기념하라고 있는 거라고요? 아니요, 캔버스로도 사용 가능해요. 잠깐, 실이랑 바늘이 어디 갔지? 이를테면 도대체 한두 번도 아니고 못 말려요.

여기서 질문! 여러분에게 특정 감정, 즉 [고상한 정숙]이 있습니다. 계속 일관되게 유지할까요, 아님 갑자기 낯선 행동을 할까요?

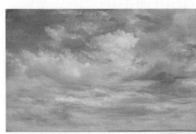

John Constable
(1776–1837),
Clouds, 1822

René Magritte
(1898–1967),
The Telescope, 1963

• 하늘만을 가득 담았다. 따라서 한껏 세상을 받아들인다. • 하늘 문양의 창문 사이로 어둠이 보인다. 따라서 진정한 세상을 의문시한다.

<u>왼쪽</u>은 주인공이 된 하늘 풍경이에요. 이와 같은 시선으로 작가는 종종 각양각색의 하늘을 그렸어요. 그리고 <u>오른쪽</u>은 하늘 문양의 창문을 여니 밖이 아주 깜깜해요. 그런데 닫혀 있으면 하늘이 비치는 창문인줄 알겠어요.

그렇다면 '양측비'로 볼 경우에는 <u>왼쪽</u>은 '음기' 그리고 <u>오른쪽</u>은 '양기'가 강하네요. 우선, <u>왼쪽</u>은 작가 근성과 삶의 신조가 여실히 보여요. 당시에 다른 작가들에게 하늘은 그저 풍경화의 배경일 뿐이었어요. 그런데 그는 달랐어요. 그래요, 주인공이 될 자격, 차고도 넘쳐요. 대단합니다. 반면에 <u>오른쪽</u>은 인식에 대한 비판 정신이 여실히 보여요. 하늘이 하늘이 아니에요. 즉, 이미지는 실재가 아니랍니다. 그런데 사람들은 종종 이 둘을 혼동해요. 그래서 빼꼼히 창문을 열었어요. 잘했죠? 그럼, 진실을 마주하고자 먼저 들어가 볼 사람, 손! (손을 든다)

이를 마음으로 비유하면 이래요. 우선, <u>왼쪽</u>은 묵묵히 내 갈 길 걸어가는 마음! 즉, 작가는 자긍심을 먹고 살아요. 누가 뭐래도 의미 있는 길입니다. 이를테면 종교적 믿음이에요. 반면에 <u>오른쪽</u>은 의문을 품자며 자극하는 마음! 즉, 작가는 진상을 파고들어요. 솔

직히 이게 진실 아니에요? 이를테면 예술적 통찰이에요.

여기서 질문! 여러분에게 특정 감정, 즉 [대의를 향한 갈망]이 있습니다. 스스로에게 강력한 확신이 있나요, 아님 끊임없이 질문하며 흔들기를 감행하나요?

Vincent van Gogh
(1853 – 1890),
Shoes, 1886

Simon Beck (1958 –),
Snow Art, Town of
Silverthorne, 2020

• 신발에 삶의 흔적을 녹였다. 따라서 자신 에게 집중한다.
• 발자국으로 거대한 문양을 만들었다. 따라서 새로운 발상을 중시한다.

<u>왼쪽</u>은 작가의 신발이에요. 고된 삶의 흔적이 여실히 드러나는군요. 그리고 <u>오른쪽</u>은 눈 온 날에 신발을 신고 걸어 만든 거대한 문양이에요. 무슨 외계인에게 신호를 보내고 싶었나봐요.

그렇다면 '앙측비'로 볼 경우에는 <u>왼쪽</u>은 '음기' 그리고 <u>오른쪽</u>은 '양기'가 강하네요. 우선, <u>왼쪽</u>은 고독한 자아의 투영이에요. 작가의 진정성 넘지는 영혼을 느낀다니 냄새도 향기로워요. 경지에 오른 손맛이 더해지니 어느새 세상에서 가장 고귀한 신발이 되었군요. 그야말로 그리스 신화에서 만지면 모든 게 금이 되는 미다스의 손이에요. 내 인생은 그 무엇보다도 고귀하니까요. 반면에 <u>오른쪽</u>은 기발한 행위예요. 자연이 선사하는 눈과 누구나 하는 걷는 행위를 예술적으로 활용해서 작품을 남겼군요. 항상 이런 식이라면 평상시에 화방 재료를 살 일이 거의 없겠어요. 한편으로 추위를 이기는 극한 체력은 필수예요. 애초에 계획대로 잘 실행해야 하고요. 만약에 발 한 번 꼬이며 엇나가면? 어, 생각하기도 싫어요.

이를 마음으로 비유하면 이래요. 우선, <u>왼쪽</u>은 자기 내면으로 향하는 마음! 즉, 뭘 봐도 내가 보여요. 이를테면 세상은 나를 돌아보는 거울이에요. 반성해요. 반면에 <u>오른쪽</u>은 외부의 시선을 고려하는 마음! 즉, 하늘은 내 작품을 어떻게 감상할까요? 이를테면 세상에 들려주는 음악이에요. 즐겁나요?

여기서 질문! 여러분에게 특정 감정, 즉 [끊임없는 욕구]가 있습니다. 내 자아를 찾고 싶나요, 아님 세상에 흥밋거리를 던져주고 싶나요?

John Chamberlain
(1927 – 2011),
Divine Ricochet,
1991

Timothy Noble (1966 –) &
Sue Webster (1967 –),
Sunset Over Manhattan,
2003

• 알록달록한 고철을 압착했다. 따라서 응축적이다. • 폐품에 빛을 비춰 도시야경을 만들었다. 따라서 주의를 환기한다.

<u>왼쪽</u>은 쓰레기로 예술작품을 만든 정크아트예요. 알록달록한 색상이 마치 온갖 스포츠카의 파편들을 압착시킨 느낌이군요. 그리고 <u>오른쪽</u>은 쓰레기로 예술작품을 만든 또 다른 정크아트예요. 그런데 앞에서 조명을 비추니 헉! 뒤로 낭만적인 도시야경이 펼쳐져요.

그렇다면 '양측비'로 볼 경우에는 <u>왼쪽</u>은 '음기' 그리고 <u>오른쪽</u>은 '양기'가 강하네요. 우선, <u>왼쪽</u>은 처연하니 아름다워요. 처음부터 끝까지 그냥 아름다운 것과는 차원이 달라요. 개별 파편은 아마도 이곳저곳에서 자기 인생을 치열하게 살았어요. 폐기된 후에는 여기에서처럼 작품의 일부로 새 삶을 시작했고요. 이게 인생이에요. 아직도 내 삶은 쓸모 있어요. 반면에 <u>오른쪽</u>은 달콤하고 씁쓸해요. 뒤에 풍경이 참 아름다워요. 그런데 사실은 쓰레기가 만들어내는 풍경이에요. 환경오염의 주범이죠. 물론 그렇다고 주야장천 타박만 하지는 말아요. 오히려 이렇게 예술적인 상상력을 자극하는 데 활용되었으니 잘했다며 쓰레기 머리를 쓰다듬어주어야겠어요. 네, 종종 우리네 삶도 이와 같이 이율배반적이죠.

이를 마음으로 비유하면 이래요. 우선, <u>왼쪽</u>은 묵묵히 자기 일을 하는 마음! 즉, 다 쓰임받기에 달려있어요. 뭘 해도 내가 떳떳하면 그만이죠. 이를테면 직업에 귀천이 어디 있어요? 반면에 <u>오른쪽</u>은 묘하게 앞과 뒤가 다른 마음! 즉, 실재와 가상이 서로 딴 얘기를 해요. 그런데 정말 이 둘이 남남일까요? 이를테면 비근한 현실과 시적인 환상이 황당하게 동침해요.

여기서 질문! 여러분에게 특정 감정, 즉 [예견된 침통]이 있습니다. 묵묵히 감내하며 자신을 다스릴까요, 아님 묘하게 뒤집어 이를 활용할까요?

Naum Gabo (1890–1977),
Kinetic Construction
(Standing Wave),
1919–1920

Jean Tinguely
(1925–1991), Trip
Hammer, 1988

• 중심축을 기준으로 파동을 만든다. 따라서 구조를 • 그림을 그리는 기계이다. 따라서 파생적이다.
고수한다.

왼쪽은 수직으로 쇠심이 박혀 있어요. 그런데 전기모터를 가동시키면 막 흔들리며 파동을 만들어요. 하지만 계속 중심축은 유지하죠. 그리고 오른쪽은 그림을 그리는 기계장치예요. 어설프게 작동하는 기계 한쪽에 물감을 묻힌 붓을 달아 종이에 그 움직임이 흔적으로 남아요. 동작의 여파로 추상화가 파생되는 거죠.

그렇다면 '앙측비'로 볼 경우에는 왼쪽은 '음기' 그리고 오른쪽은 '양기'가 강하네요. 우선, 왼쪽은 심지가 곧고 단단해요. 주변에서 아무리 흔들어도 정신줄을 놓는 경우는 없잖아요. 예측 가능한 범위 내에서만 움직일 뿐. 사람은 이렇게 지조 있게 살아야 해요. 아, 그럼 전기모터가 바로 극심한 고문인가요? 반면에 오른쪽은 황당한 주장을 해요. 뻘짓을 예술이래요. 저기에 사람의 영혼이 담겨 있나요? 몸의 마력이 표출되나요? 아, 기계도 나름의 예술로 해탈을 한다고요? 뭐, 그럴 수도… 만약에 사람의 추상화와 기계의 추상화가 이름표 떼고 봐서 차이가 없으면 더욱 의미심장하겠어요.

이를 마음으로 비유하면 이래요. 우선, 왼쪽은 자신을 단속하는 마음! 즉, 내가 어떤 일이 있어도 서 있는다고 했죠? 그럼 두말할 필요 없어요. 언제 봐도 여기 이 자리에 이 모양, 이 꼴로 항상 있을게요. 이를테면 보초서는 헌병이에요. 반면에 오른쪽은 숨겨둔 끼를 표출하는 마음! 즉, 업무는 여기서 하는데 저기서 생뚱맞은 게 나와요. 물론 이런 식으로 하면 우리 모두의 몸짓은 그야말로 예술이지요. 이를테면 보초 서며 깨작깨작 남몰래 그림 그리는 헌병이에요.

여기서 질문! 여러분에게 특정 감정, 즉 [내 특기에 대한 신념]이 있습니다. 누가 뭐래도 결과가 확실한가요, 아님 도무지 결과를 예측할 수가 없나요?

Vladimir Kush (1965-),
Candle, 1998

Vladimir Kush (1965-),
Descent to the Mediterranean,
1994

• 심지가 사람 모양이다. 따라서 내면에서 삶
 의 의미를 찾는다.

• 상체가 바닷가를 투영했다. 따라서 세상에서 삶의
 의미를 찾는다.

<u>왼쪽</u>은 환하게 촛불이 빛을 밝히고 있어요. 그런데 심지가 사람의 형상을 하고는 번쩍
한 팔을 들어 올렸군요. 그리고 <u>오른쪽</u>은 계단을 걸어 앞으로 나아가고 있는 한 사람이
에요. 상체에는 지중해가 투영되었어요.

그렇다면 '앙측비'로 볼 경우에는 <u>왼쪽</u>은 '음기' 그리고 <u>오른쪽</u>은 '양기'가 강하네요. 우
선, <u>왼쪽</u>은 스스로에게 집중해요. 아마도 빛을 내는 초능력이 있는 모양이에요. 그리고
보니 심지를 잃지 않으면서 그야말로 자기 할 일은 똑 부러지게 하는군요. 존경스럽습니
다. 반면에 <u>오른쪽</u>은 어딘가로 나아가요. 아마도 그곳에 가야지만이 새 힘을 얻는 모양
이에요. 그리고 보니 꿈을 꾸며 새로운 모험을 떠나는 모습이 참 시원하군요. 멋집니다.

이를 마음으로 비유하면 이래요. 우선, <u>왼쪽</u>은 내 안으로 온 정신을 집중하는 마음!
즉, 어디 이게 쉬운 일인 줄 알아요? 그리고 과연 영원할까요? 지금 당장 여기에 집중할
시간 얼마 남지 않았습니다. 남은 여생 의미 있게 살아요. 이를테면 인생무상, 끝은 다가
옵니다. 하지만 오늘을 사랑합니다. 반면에 <u>오른쪽</u>은 어딘가에 온 정신이 팔린 마음! 즉,
그냥 배회하면 되는 줄 알아요? 그리고 알아서 떠먹여주나요? 스스로 찾아 나서지 않으
면 아무것도 이룰 수 없습니다. 남은 여생 의미 있게 살아요. 이를테면 인생무상, 끝은 다
가옵니다. 그래서 하루라도 빨리 갈 길 찾아 떠납니다.

여기서 질문! 여러분에게 특정 감정, 즉 [내 인생의 동경]이 있습니다. 여기 이 자리에
서 빛날까요, 아님 빛날 자리를 찾아 떠날까요?

 Richard Gerstl (1883-1908), Semi-Nude Self-Portrait against a Blue Background, 1904-1905

 이건용 (1942-), 신체드로잉 76-2-07-02, 2007

• 우두커니 서있다. 따라서 명상을 지향한다.　　• 팔을 밖으로 휘둘렀다. 따라서 실험을 지향한다.

왼쪽은 작가의 자화상이에요. 진득하게 자기 자신을 바라보는군요. 개인적으로 우울증 심각했습니다. 그리고 오른쪽은 작가의 퍼포먼스가 남긴 흔적이에요. 가만히 제 자리에 서서 사방으로 손이 갈 수 있을 만큼 뻗어 나갔군요. 네, 물리적으로는 저기까지 가능합니다.

그렇다면 '앙측비'로 볼 경우에는 왼쪽은 '음기' 그리고 오른쪽은 '양기'가 강하네요. 우선, 왼쪽은 자기 안으로 깊숙이 들어가요. 너무도 절절했는지 혹은 미련에 참을 수가 없는지 그동안 우두커니 서서는 많이 허덕였습니다. 그래도 자꾸 바라봐요. 아무래도 스스로 파묻힐 운명인가봐요. 반면에 오른쪽은 자기 밖으로 최대한 나아가요. 너무도 절절했는지 혹은 미련에 참을 수가 없는지 그동안 온갖 몸짓을 감행하며 많이 허덕였습니다. 그래도 자꾸 또 해봐요. 아무래도 스스로를 벗어날 운명인가봐요.

이를 마음으로 비유하면 이래요. 우선, 왼쪽은 자기 연민이 그윽한 마음! 즉, 어쩌다 여기에 태어나서 오늘도 이렇게 고민할까요? 이를테면 열 길 물속은 알아도 한 길 사람 속은 몰라요. 뭐, 끝까지 파봐야죠. 반면에 오른쪽은 자기 확장을 갈구하는 마음! 즉, 어쩌다 여기에 태어나서 오늘도 이렇게 행동할까요? 이를테면 세상은 넓고 아직 해보지 않은 일이 많아요. 뭐, 사방으로 이것저것 다 해봐야죠.

여기서 질문! 여러분에게 특정 감정, 즉 [나에 대한 소망]이 있습니다. 여기서 나를 찾고 싶나요, 아님 저기로 가보고 싶나요?

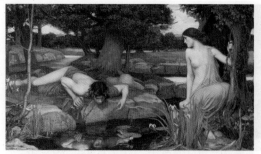

John William Waterhouse (1849−1917),
Echo and Narcissus, 1903
* 좌우반전

• 오로지 자신만을 사랑한다. 따라서 자기중심적이다. • 고독한 짝사랑을 한다. 따라서 자기초월적이다.

한 작가의 한 작품을 좌우반전했어요. 작품 안에서 왼쪽은 그리스 신화의 나르키소스예요. 자기애가 과도한 나머지 물에 비친 자기 얼굴만을 탐미하는 저주를 받아요. 그래서 결국에는 몸이 쇠하며 죽음을 맞이해요. 그리고 오른쪽은 그리스 신화의 에코 요정이에요. 눈길조차 주지 않는 왼쪽을 짝사랑하니 애간장이 타요. 안타까운 건 저주를 받아 상대방의 말을 반복할 뿐, 자기 표현을 할 수가 없어요. 결국에는 몸은 사라지고 목소리만 메아리로 남아요.

그렇다면 '앙측비'로 볼 경우에는 왼쪽은 '음기' 그리고 오른쪽은 '양기'가 강하네요. 우선, 왼쪽은 자기 사랑에 미쳤어요. 오로지 세상에는 나 밖에 없어요. 나는 사랑받기 위해 태어난 사람이랍니다. 그런데 진짜 잘 생겼다… 반면에 오른쪽은 누군가에 대한 사랑에 미쳤어요. 오로지 세상에는 그 밖에 없어요. 그는 사랑받기 위해 태어난 사람이랍니다. 그런데 진짜 잘 생겼다…

이를 마음으로 비유하면 이래요. 우선, 왼쪽은 내 안으로 들어가는 마음! 그럼, 이 귀중한 시간을 어디에 쓰라고요? 바빠 죽겠는데… 이를테면 천상천하 유아독존(天上天下 唯我獨尊)이에요. 반면에 오른쪽은 상대방 안으로 들어가는 마음! 그럼, 이 귀중한 시간을 어디에 쓰라고요? 바빠 죽겠는데… 이를테면 골수 팬클럽 회장이에요.

여기서 질문! 여러분에게 특정 감정, 즉 [내 시간의 소중함]이 있습니다. 나만 챙길까요, 아님 관심 갖는 특정 인물만 집요하게 추적할까요?

<앙측(央側)표>: 자기중심적이거나 임시변통적인
= 앙측(央側)의 가운데나 옆으로 향하는

●● <감정방향 제4,5법칙>: '앙측'
- 앙측비율: 극앙(-1점), 앙(0점), 측(+1점)

분류	기준	음기			잠기	양기		
		음축	(-2)	(-1)	(0)	(+1)	(+2)	양축
방 (방향方, Direction)	측 (옆側, side)	앙 (가운데央, inward)		극앙	앙	측		측 (옆側, outward)

지금까지 여러 이미지에 얽힌 감정을 살펴보았습니다. 아무래도 생생한 예가 있으니 훨씬 실감나죠? <앙측표> 정리해보겠습니다. 우선, '잠기'는 애매한 경우입니다. 너무 아래로 향하지도 위로 향하지도 않은, 즉 자기중심적이거나 혹은 임시변통적인 것도 아닌. 그래서 저는 '잠기'를 '앙'이라고 지칭합니다. 주변을 둘러보면 가운데로 향한다고 혹은 옆으로 향한다고 말하기 어려운, 즉 자기중심적이거나 임시변통적이지 않은 적당한 감정, 물론 많습니다.

그런데 다른 표처럼 '중'이라고 칭하지 않는 이유는 뭘까요? 돌이켜보면 <감정형태표>의 첫 번째, <균비표>에서도 '잠기'를 '균'이라고 지칭했죠? 보통 감정은 적당히 균형이 맞은, 즉 적당히 말이 되는 상태라서요. 여기서도 마찬가지입니다. 보통 감정은 적당히 내안으로 향하는 방향이라서요. 기본적으로 감정은 내꺼니까요. 그런데 '중'이라고 하면 다른 표와 헷갈리니 여기서는 '균'처럼 '앙'을 사용합니다. <균비표>에서 감정이 매우 균형이 잡혀야, 즉 완벽하게 말이 되어 보여야 '극균'이 되듯이, <앙측표>에서도 감정이 매우 가운데로 몰려야, 즉 철저하게 자기중심적이어야 비로소 '극앙'이 되지요.

그런데 매우 가운데로 향하는 듯한, 즉 유독 자기중심적인 감정을 찾았어요. "결국에는 나를 지키려는 거 아냐? 그러지 못하면 무슨 소용이야?" 그건 '음기'적인 감정이죠? 저는 이를 방금 설명했듯이 '극앙'이라고 지칭합니다. 그리고 '−1'점을 부여합니다. 한편으로, 옆으로 향하는 듯한, 즉 유독 임시변통적인 감정을 찾았어요. "결국에는 판세를 뒤집으려는 거 아냐? 가만히 있으면 뭐가 어떻게 되나?" 그건 '양기'적인 감정이죠? 저는 이를 '좌우'를 통틀어 '측'이라고 지칭합니다. 그리고 '+1점'을 부여합니다. 참고로 이 표는 <얼굴방향>의 다른 두 표와는 달리 '극'의 점수를 부여하지 않습니다. 이는 <감정형태>의

〈균비표〉와 그 맥락을 공유합니다. '잠기'가 '중'이 아니니까요. 물론 이는 제 경험상 조율된 점수 폭일 뿐입니다.

자, 여러분의 특정 감정은 〈앙측비율〉과 관련해서 어떤 점수를 받을까요? (손바닥으로 고개를 옆으로 젖히며) 아, 왜 이러고 싶지? 이제 내 마음의 스크린을 켜고 감정 시뮬레이션을 떠올리며 〈앙측비율〉의 맛을 느껴 보시겠습니다.

지금까지 '감정의 〈앙측비율〉을 이해하다' 편 말씀드렸습니다. 이렇게 13강을 마칩니다. 감사합니다.

감정의 '모양'을 종합할 수 있다.
<ESMD 기법>을 적용할 수 있다.
다양한 <감정조절표>와 <감정조절법>을 활용할 수 있다.

감정의 전체

01 〈음양표〉, 〈감정조절표〉 〈감정조절 직역표〉, 〈감정조절 시각표〉를 이해하다

〈음양표〉, 〈감정조절표〉, 〈감정조절 직역표〉, 〈감정조절 시각표〉

〈음양표〉: 총체적 기운 독해 **〈감정조절표〉:** 감정의 기운 독해
〈감정조절 직역표〉: 감정의 기운 서술체계 **〈감정조절 시각표〉:** 감정의 기운 조형체계

　안녕하세요, 〈예술적 얼굴과 감정조절〉 14강입니다! 학습목표는 '감정의 '모양'을 종합하다'입니다. 9강부터 13강까지는 감정을 이해하는 여러 항목을 순서대로 일괄했다면, 여기서는 총체적으로 이를 파악하고 조절하는 여러 방식을 제시할 것입니다. 그럼 오늘 14강에서는 순서대로 〈음양표〉와 〈감정조절표〉, 〈감정조절 직역표〉, 〈감정조절 시각표〉 그리고 〈감정조절 질문표〉, 〈감정조절 기술법〉, 〈ESMD 기법 공식〉, 〈esmd 기법 약식〉 그리고 〈감정조절 전략법〉, 〈감정조절 전략법 기술법〉, 〈감정조절 전략법 실천표〉를 이해해 보겠습니다. 참고로 〈얼굴표현법〉과 관련해서 설명한 6강 3교시와 7강 전체를 전제하고 설명을 합니다. 따라서 이에 대한 이해가 필요하신 분은 이전 강의가 먼저입니다.

　우선, 14강의 첫 번째, '〈음양표〉, 〈감정조절표〉, 〈감정조절 직역표〉, 〈감정조절 시각표〉를 이해하다'입니다. 우선, 〈음양표〉에서는 모든 〈음양법칙〉을 일괄합니다. 다음, 〈감정조절표〉에서는 감정을 이해하는 〈감정비율〉을 항목별 단어로 구조화합니다. 다음, 〈감정조절 직역표〉에서는 감정을 이야기로 서술하는 방법을 제시합니다. 마지막으로 〈감정조절 시각표〉에서는 감정을 이미지로 시각화하는 방법을 제시합니다. 들어가죠!

　〈음양표〉는 〈음양법칙〉 22가지를 포함합니다. 그런데 6강 3교시에서 보셨던 표와 똑같죠? 그렇습니다. 말 그대로 세상만물에 공통적인 〈음양법칙〉이잖아요. 따라서 〈얼굴표현법〉과 〈감정조절법〉 모두 이 법칙을 전제로 합니다. 이와 관련한 구체적인 설명은 6강

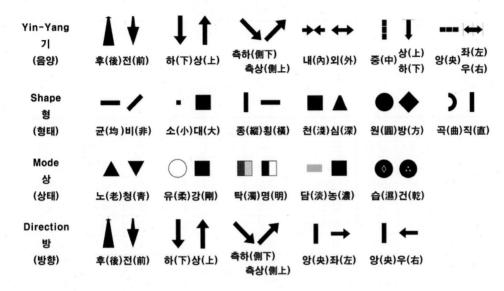

[음양표 (the Yin-Yang Table)]

3교시를 참조 바랍니다. 전체 표의 구성에 대한 설명과 더불어 항목별로도 세세한 설명을 곁들였습니다.

여기서는 〈감정조절법〉과 관련해서 간략하게 집어보고 넘어갈게요. 우선, 맨 위의 행은 '기', 즉 〈음양〉의 전반적인 6개 법칙이고요, 두 번째 행은 '형', 즉 〈감정형태〉와 통하고, 세 번째 행은 '상', 즉 〈감정상태〉와 통하고, 마지막으로 네 번째 행은 '방', 즉 〈감정방향〉과 통합니다.

그런데 주의하실 점은 〈얼굴표현법〉에서와 마찬가지로 〈감정조절법〉에서 〈감정방향〉은 항목이 축소된다는 것입니다. 이를테면 마지막 행, 즉 '방'에서 두 번째, 〈하상비율〉과 세 번째, 〈측하측상비율〉은 얼굴에서나 감정에서나 내용적으로는 공통적이거든요. 그래서 이들을 묶어서 〈하상비율〉로 통칭합니다. 그리고 이 행에서 네 번째, 〈앙좌비율〉과 마지막, 〈앙우비율〉도 마찬가지 이유로 묶어서 〈앙측비율〉로 통칭합니다. 물론 기준에 따라 차이를 상정한다면 언제라도 이들은 구분하여 활용 가능합니다.

우선, 방대한 〈감정조절법〉을 핵심 단어로 일목요연하게 구조화한 것이 바로 〈감정조절표〉입니다. 중간 위쪽을 보면 '점수표'라는 말도 보이는군요. 네, 그렇습니다. 이 표는 감정의 점수를 산출하려는 목적을 가지고 있습니다. 물론 이는 차별이 아니라 차이의 관

●● **<감정조절표>: <ESMD 기법> 1회**
1) 기운을 읽고자 하는 '특정 감정' 선정
2) 개별 '기준'에 따라 항목별로 점수 산출 → 합산

<감정조절표(the ESMD Table)>

분류		번호	기준	특정 감정 (part of Emotion)					
부 (구역)	E	[]	주연	예) 고민, 좌절, 우울, 사랑, 행복 등 (형용어구 활용, 구체적 기술)					

분류		번호	기준	점수표 (Score Card)						
				음기			잠기	양기		
				음축	(-2)	(-1)	(0)	(+1)	(+2)	양축
형 (형태)	S	a	균형	**균**(고를)		극균	균	비		**비**(비뚤)
		b	면적	**소**(작을)	극소	소	중	대	극대	**대**(클)
		c	비율	**종**(길)	극종	종	중	횡	극횡	**횡**(넓을)
		d	심도	**천**(앝을)	극천	천	중	심	극심	**심**(깊을)
		e	입체	**원**(둥글)	극원	원	중	방	극방	**방**(각질)
		f	표면	**곡**(굽을)	극곡	곡	중	직	극직	**직**(곧을)
상 (상태)	M	a	탄력	**노**(늙을)		노	중	청		**청**(젊을)
		b	강도	**유**(유할)		유	중	강		**강**(강할)
		c	색조	**탁**(흐릴)		탁	중	명		**명**(밝을)
		d	밀도	**담**(묽을)		담	중	농		**농**(짙을)
		e	재질	**습**(젖을)		습	중	건		**건**(마를)
방 (방향)	D	a	후전	**후**(뒤로)	극후	후	중	전	극전	**전**(앞으로)
		b	하상	**하**(아래로)	극하	하	중	상	극상	**상**(위로)
		c	양측	**앙**(가운데로)		극앙	앙	측		**측**(옆으로)
전체점수										

계입니다. 예컨대, 점수가 높은 게 중요한 게 아니라 이에 이르게 된 과정의 구체적인 특수성을 이해하고 대처하는 게 중요한 거죠.

그런데 가만, 7강 1교시의 〈얼굴표현표〉와 거의 유사하죠? 실제로 다른 점은 딱 한 가지뿐인데요, 그건 바로 〈감정조절법〉에서는 첫 번째 열의 '부', 즉 '구역'에서 주연이 '얼굴 개별부위'가 아니라 '특정 감정'이 된다는 것입니다. 생각해보면 이는 당연하죠. 얼굴을 다루는 〈얼굴표현법〉에서는 얼굴의 특정 요소가 그 연구의 대상이라면, 감정을 다루는 〈감정조절법〉에서는 마음의 특정 감정이 대상이 되어야죠.

그런데 얼굴 개별부위에 비해 특정 감정은 더욱 조형적으로 독립적이지 않습니다. 이를테면 '걱정'과 '근심'은 같으면서도 다른 말일 수도 있거든요. 하지만 괜찮습니다. 걱정 근심이 많으시다면 충분히 둘을 다른 인격체로 의인화시켜서 드라마를 전개해볼 수 있

582　**Lesson 14** 감정의 전체

습니다. 그야말로 '걱정이'와 '근심이'가 탄생하는 거죠! 내 안에는 내가 너무나 많잖아요. 따라서 작은 아이들에게 각자의 이름을 붙여주는 게 바로 극의 시작입니다. 결국, 비슷하면서도 다른 아이들이 많이 출연한다면 그만큼 그쪽으로 감정이 쏠리게 되는 것이니 주연을 복수로 정하실 때에 서로 완전히 달라야 한다고 강박관념을 가지실 이유, 전혀 없습니다. 그러니 지금 내 마음을 한 편의 영화라고 가정하고 주연급 감정들을 한 번 섭외해보세요.

참고로 앞에서 설명했듯이 이름을 붙이실 때에 달랑 감정을 지시하는 단어 하나보다는 이를 수식하는 형용어구와 함께 쓰실 것을 추천 드립니다. 이를테면 내가 느끼기에 [꼭 필요한 걱정]과 [쓸데없는 걱정]은 결이 달라도 한참 다른 배우거든요. [황홀한 사랑]과 [닳고 닳은 사랑]도 그렇고요. 그렇다면 형용어구는 지금 내 상태를 알려주는 '이름' 그리고 감정 명사는 계열을 알려주는 '성'이라고 생각하면 되겠네요. 이와 같이 구체적인 성격을 부여해야 자신의 마음을 구체적으로 파악하기가 한층 수월해집니다.

물론 이보다 훨씬 세세하게 서술한 이야기 자체를 '주연'으로 파악하는 것도 충분히 가능합니다. 그런데 그렇게 되면 그건 〈감정조절법〉이 아니라 〈이야기진행법〉이 될 테니 이 수업의 범위 밖입니다. 따라서 이 수업에서는 좋은 배우로서의 특정 감정을 선별해보시는 연습, 부탁드립니다. 그렇다면 지금 내 마음의 목소리에 귀를 기울여볼까요? 그대의 영화입니다. 오디션은 직접!

정리하면, 얼굴과 감정에 사용되는 방법론은 그 구조가 같습니다. 그런데 구상과 추상의 만남이라, 흥미진진하군요! 그렇습니다. '몸과 마음' 그리고 '조형과 내용'은 떼려야 뗄 수 없는 긴밀한 관계를 형성하며 영향을 주고받습니다. 사실상 한 몸이죠. 표를 읽는 구체적인 방법은 7강 1교시를 참조 바랍니다.

우선, 〈감정조절 직역표〉는 〈얼굴표현 직역표〉와 마찬가지로 마치 인공지능이 좀 어색하게 번역한 듯한 이야기를 뽑아내는 데 활용됩니다. 그런데 비교해보면 내용이 다릅니다. 즉, 〈얼굴표현 직역표〉가 구체적인 '모양', 즉 조형에 대한 묘사라면, 〈감정조절 직역표〉는 추상적인 '모양', 즉 마음에 대한 묘사입니다. 하지만 양쪽 내용을 '비유적인 연상 기법'으로 비교해보시면 대체로 둘은 한 가족입니다. 물론 다른 발상으로 또 다른 가족을 만드는 것, 충분히 가능합니다. 예술적인 등산은 그 길이 다양할 뿐더러 세상에는 산봉우리도 참 많으니까요.

이제 쭉 한 번 가봅니다. 〈균비비율〉! 매우 균형 잡힐 '극균'은 '음기', 비대칭 '비'는

	<감정조절 직역표(the ESMD Translation)>	
분류 (分流, Category)	음기 (陰氣, Yin Energy)	양기 (陽氣, Yang Energy)
형 (형태形, Shape)	**극균**(심할極, 고를均, extremely balanced): 여러 모로 말이 되는	**비**(비대칭非, asymmetric): 뭔가 말이 되지 않는
	소(작을小, small): 두루 신경을 쓰는	**대**(클大, big): 여기에만 신경을 쓰는
	종(세로縱, lengthy): 나 홀로 간직한	**횡**(가로橫, wide): 남에게 터놓은
	천(얕을淺, shallow): 나라서 그럴 법한	**심**(깊을深, deep): 누구라도 그럴 듯한
	원(둥글圓, round): 가만두면 무난한	**방**(각질方, angular): 이리저리 부닥치는
	곡(굽을曲, winding): 이리저리 꼬는	**직**(곧을直, straight): 대놓고 확실한
상 (상태狀, Mode)	**노**(늙을老, old): 이제는 피곤한	**청**(젊을靑, young): 아직은 신선한
	유(부드러울柔, soft): 이제는 받아들이는	**강**(강할剛, strong): 아직도 충격적인
	탁(흐릴濁, dim): 이제는 어렴풋한	**명**(밝을明, bright): 아직도 생생한
	담(묽을淡, light): 딱히 다른 관련이 없는	**농**(짙을濃, dense): 별의별 게 다 관련되는
	습(젖을濕, wet): 감상에 젖은	**건**(마를乾, dry): 무미건조한
방 (방향方, Direction)	**후**(뒤後, backward): 회피주의적인	**전**(앞前, forward): 호전주의적인
	하(아래下, downward): 현실주의적인	**상**(위上, upward): 이상주의적인
	극앙(심할極, 가운데央, extremely inward): 자기중심적인	**측**(측면側, outward): 임시변통적인
수 (수식修, Modification)	극(심할極, extremely): 매우 극극(심할極極, very extremely): 무지막지하게 극극극(심할極極極, the most extremely): 극도로 무지막지하게 * <감정조절 직역표>의 경우, <감정조절표>와 마찬가지로 '형'에서 '극균/비'와 '상' 전체 그리고 '극앙/측'에서는 원칙적으로 '극'을 추가하지 않음. 하지만 굳이 강조의 의미로 의도한다면 활용 가능	

'양기'이군요. 얼굴의 경우, 전자는 '대칭이 매우 잘 맞는' 그리고 후자는 '대칭이 잘 안 맞는'이라고 서술했죠? 마음의 경우, 전자는 '여러모로 말이 되는' 그리고 후자는 '뭔가 말이 되지 않는'이라고 서술합니다.

비유컨대, 충분히 그렇게 볼 수 있겠죠. 즉, 대칭이 잘 맞는 건 마치 저울 양쪽에 균등한 무게가 올라가 있는 것이죠. 그렇다면 둘 중에 한쪽을 원인 그리고 반대쪽을 결과라고 놓고 보면 정확한 인과관계를 의미할 테니 이는 여러모로 말이 된다고 생각하며 수긍하는 태도와 통하네요. 그럴 거 같았는데 그렇지 못한 경우에는 왜 그런지 이해가 안 된다며 뭔가 말이 되지 않는다는 태도와 통하고요. 이와 같이 다른 비율에서도 얼굴에 대한 조형적 설명과 마음에 대한 내용적 설명을 한 번 연결해보겠습니다.

〈소대비율〉! 작을 '소'는 '음기', 클 '대'는 '양기'군요. 얼굴의 경우, 전자는 '전체 크기가 작은' 그리고 후자는 '전체 크기가 큰'이라고 서술했죠? 마음의 경우, 전자는 '두루 신경을 쓰는' 그리고 후자는 '여기에만 신경을 쓰는'이라고 서술합니다.

〈종횡비율〉! 세로 '종'은 '음기', 가로 '횡'은 '양기'군요. 얼굴의 경우, 전자는 '세로 폭이 긴' 혹은 '가로 폭이 좁은' 그리고 후자는 '가로 폭이 넓은' 혹은 '세로 폭이 짧은'이라고 서술했죠? 마음의 경우, 전자는 '나 홀로 간직한' 그리고 후자는 '남에게 터놓은'이라고 서술합니다.

〈천심비율〉! 얕을 '천'은 '음기', 깊을 '심'은 '양기'군요. 얼굴의 경우, 전자는 '깊이 폭이 얕은' 그리고 후자는 '깊이 폭이 깊은'이라고 서술했죠? 마음의 경우, 전자는 '나라서 그럴 법한' 그리고 후자는 '누구라도 그럴 듯한'이라고 서술합니다.

〈원방비율〉! 둥글 '원'은 '음기', 각질 '방'은 '양기'군요. 얼굴의 경우, 전자는 '사방이 둥근' 그리고 후자는 '사방이 각진'이라고 서술했죠? 마음의 경우, 전자는 '가만두면 무난한' 그리고 후자는 '이리저리 부닥치는'이라고 서술합니다.

〈곡직비율〉! 굽을 '곡'은 '음기', 곧을 '직'은 '양기'군요. 얼굴의 경우, 전자는 '외곽이 구불거리는' 혹은 '주름진' 그리고 후자는 '외곽이 쫙 뻗은' 혹은 '평평한'이라고 서술했죠? 마음의 경우, 전자는 '이리저리 꼬는' 그리고 후자는 '대놓고 확실한'이라고 서술합니다.

다음, '상태'에서 순서대로 〈노청비율〉! 늙을 '노'는 '음기', 젊을 '청'은 '양기'군요. 얼굴의 경우, 전자는 '나이 들어 보이는', '살집이 축 처진' 혹은 '성숙한' 그리고 후자는 '어려 보이는', '살집이 탄력 있는' 혹은 '미숙한'이라고 서술했죠? 마음의 경우, 전자는 '이제는 피곤한' 그리고 후자는 '아직은 신선한'이라고 서술합니다.

〈유강비율〉! 부드러울 '유'는 '음기', 강할 '강'은 '양기'군요. 얼굴의 경우, 전자는 '느낌이 부드러운' 혹은 '유연한' 그리고 후자는 '느낌이 강한' 혹은 '딱딱한'이라고 서술했죠? 마음의 경우, 전자는 '이제는 받아들이는' 그리고 후자는 '아직도 충격적인'이라고 서술합니다.

〈탁명비율〉! 흐릴 '탁'은 '음기', 밝을 '명'은 '양기'군요. 얼굴의 경우, 전자는 '색상이 흐릿한' 혹은 '대조가 흐릿한' 그리고 후자는 '색상이 생생한' 혹은 '대조가 분명한'이라고 서술했죠? 마음의 경우, 전자는 '이제는 어렴풋한' 그리고 후자는 '아직도 생생한'이라고 서술합니다.

〈담농비율〉! 엷을 '담'은 '음기', 짙을 '농'은 '양기'군요. 얼굴의 경우, 전자는 '형태가 연한', '구역이 듬성한' 혹은 '털이 옅은' 그리고 후자는 '형태가 진한', '구역이 빽빽한' 혹은 '털이 짙은'이라고 서술했죠? 마음의 경우, 전자는 '딱히 다른 관련이 없는' 그리고 후자는 '별의별 게 다 관련되는'이라고 서술합니다.

〈습건비율〉! 젖을 '습'은 '음기', 마를 '건'은 '양기'군요. 얼굴의 경우, 전자는 '질감이 윤기나는', '피부가 촉촉한' 혹은 '윤택한' 그리고 후자는 '질감이 우둘투둘한', '피부가 건조한' 혹은 '뻣뻣한'이라고 서술했죠? 마음의 경우, 전자는 '감상에 젖은' 그리고 후자는 '무미건조한'이라고 서술합니다.

마지막으로 '방향'에서 순서대로 〈후전비율〉! 뒤 '후'는 '음기', 앞 '전'은 '양기'군요. 얼굴의 경우, 전자는 '뒤로 향하는' 그리고 후자는 '앞으로 향하는'이라고 서술했죠? 마음의 경우, 전자는 '회피주의적인' 그리고 후자는 '호전주의적인'이라고 서술합니다.

〈하상비율〉! 아래 '하'는 '음기', 위 '상'은 '양기'군요. 얼굴의 경우, 전자는 '아래로 향하는' 그리고 후자는 '위로 향하는'이라고 서술했죠? 마음의 경우, 전자는 '현실주의적인' 그리고 후자는 '이상주의적인'이라고 서술합니다.

〈앙측비율〉! 매우 가운데 '극앙'은 '음기', 측면 '측'은 '양기'군요. 얼굴의 경우, 전자는 '매우 가운데로 향하는' 그리고 후자는 '옆으로 향하는'이라고 서술했죠? 마음의 경우, 전자는 '자기중심적인' 그리고 후자는 '임시변통적인'이라고 서술합니다. 그리고 이 표의 맨 아래에는 '수', 즉 '수식'에 대한 설명이 첨가되어 있는데요. 이는 심할 '극'의 사용에 대한 것입니다. 사용법은 〈얼굴표현 직역표〉와 동일합니다.

이제 시간 날 때 찬찬히 〈얼굴표현 직역표〉와 대조해보세요. 〈얼굴표현 직역표〉가 조형 그리고 〈감정조절 직역표〉가 내용인데요. 비유적 연상기법을 적절히 사용하시면 그야

분류 (分流, Category)	음기 (陰氣, Yin Energy)	양기 (陽氣, Yang Energy)
<감정조절 시각표(the ESMD Visualization)>		
형 (형태形, Shape)	**극균**(심할極, 고를均, extremely balanced): 대칭이 매우 잘 맞는	**비**(비대칭非, asymmetric): 대칭이 잘 안 맞는
	소(작을小, small): 전체 크기가 작은	**대**(클大, big): 전체 크기가 큰
	종(세로縱, lengthy): 세로 폭이 긴/가로 폭이 좁은	**횡**(가로橫, wide): 가로 폭이 넓은/세로 폭이 짧은
	천(얕을淺, shallow): 깊이 폭이 얕은	**심**(깊을深, deep): 깊이 폭이 깊은
	원(둥글圓, round): 사방이 둥근	**방**(각질方, angular): 사방이 각진
	곡(굽을曲, winding): 외곽이 구불거리는/굴곡진	**직**(곧을直, straight): 외곽이 쫙 뻗은/평평한
상 (상태狀, Mode)	**노**(늙을老, old): 오래되어 보이는/쳐진	**청**(젊을靑, young): 신선해 보이는/탱탱한
	유(부드러울柔, soft): 느낌이 부드러운/유연한	**강**(강할剛, strong): 느낌이 강한/딱딱한
	탁(흐릴濁, dim): 색상이 흐릿한/대조가 흐릿한	**명**(밝을明, bright): 색상이 생생한/대조가 분명한
	담(묽을淡, light): 형태가 연한/구역이 듬성한/털이 옅은	**농**(짙을濃, dense): 형태가 진한/구역이 빽빽한/털이 짙은
	습(젖을濕, wet): 질감이 윤기나는/윤택한	**건**(마를乾, dry): 질감이 우둘투둘한/뻣뻣한
방 (방향方, Direction)	**후**(뒤後, backward): 뒤로 향하는	**전**(앞前, forward): 앞으로 향하는
	하(아래下, downward): 아래로 향하는	**상**(위上, upward): 위로 향하는
	극앙(심할極, 가운데央, extremely inward): 매우 가운데로 향하는	**측**(측면側, outward'): 옆으로 향하는
수 (수식修, Modification)	극(심할極, extremely): 매우 극극(심할極極, very extremely): 무지막지하게 극극극(심할極極極, the most extremely): 극도로 무지막지하게 * <감정조절 시각표>의 경우, <감정조절표>와 마찬가지로 '형'에서 '극균/비'와 '상' 전체 그리고 '극앙/측'에서는 원칙적으로 '극'을 추가하지 않음. 하지만 굳이 강조의 의미로 의도한다면 활용 가능	

말로 이 둘이 묘하게 연결되는 경험이 가능합니다. 이야기를 이미지화하는 마법이 벌어지는 거죠!

　한편으로 〈감정조절 시각표〉는 내용이 아닌 조형을 다루기에 〈얼굴표현 직역표〉와 유사합니다. 따라서 구체적인 설명은 7강 2교시를 참조 바랍니다. 그런데 살펴보시면, 얼굴이 아닌 감정을 다루는 만큼 실정에 맞게 몇몇 단어들이 조정되었습니다. 그러나 본질적인 내용은 공통적입니다.

Walt Disney Productions, Pinocchio, 1940

[피노키오의 코]

'형태'
'균비비'(극균: −1) '소대비'(극대: +2) '종횡비'(종: −1) '천심비'(극심: +2) '원방비'(원: −1) '곡직비'(극직: +2)

'상태'
'노청비'(청: +1)' '유강비'(강: +1) '탁명비'(명: +1) '담농비'(담: −1) '습건비'(건: +1)

'방향'
'후전비'(극전: +2) '하상비'(상: +1) '앙측비'(극앙: −1)

총: '+8'점

[피노키오의 마음]

'형태'
'균비비'(비: +1) '소대비'(극대: +2) '종횡비'(극횡: +2) '천심비'(극천: −2) '원방비'(극원: +2) '곡직비'(극직: +2)

'상태'
'노청비'(노: −1) '유강비'(유: −1) '탁명비'(명: +1) '담농비'(농: +1) '습건비'(습: −1)

'방향'
'후전비'(극후: −2) '하상비'(극상: +2) '앙측비'(극앙: −1)

총: '+5'점

결국, 특정 감정을 〈감정조절 시각표〉로 묘사하면 구체적인 모양이 시각화됩니다. 아하, 그럼 비유컨대, 추상화를 그린다고 생각하면 되겠군요! 특정 감정을 그린다니 실제로 시도해 볼만 합니다. 우선 머릿속으로 해보세요. 아, 지금 이 감정 보인다, 보인다… 실제로 제가 그리는 추상화 중에 여러 획이 어울리며 기운생동하는 '화획(畵劃) 프로젝트(Strokes project)'가 바로 이 방식에 바탕을 두었습니다. 한 획, 한 획이 곧 정성스레 키운 내 마음의 수많은 '작은 아이들'이거든요. 그러고 보니 '집단 초상화'네요!

이제 예를 하나 들어볼게요. 7강에서 피노키오의 얼굴을 〈얼굴표현표〉로 분석해 보았잖아요? 이번에는 피노키오의 마음을 〈감정조절표〉로 분석해볼게요. 표를 참조하며 제 설명을 따라와 주세요.

보다 효과적인 빙의를 위해 간단하게 배경설명을 하자면, 피노키오는 착한 목수가 만든 목각 인형이죠. 그런데 목수의 헌신적인 사랑에 요정이 감동해서 정말 사람처럼 생각하고 움직이게 되었어요. 그런데 피노키오는 방랑기가 있는 기질인지 좌충우돌 엄청 방황해요. 하지만 결국에는 목수의 품으로 돌아와 진정한 사람이 되지요!

여기서 가장 재미있는 설정이 바로 거짓말하면 코가 길어진다는 거예요. 아마도 실제 피노키오 이야기보다 코가 더 유명하지 않을까요? 심성은 착하지만 한편으로는 좌충우돌하며 막 살다가 코가 길어진 피노키오, 그의 마음속으로 우리 한 번 들어가봐요! 지금은 연습이니 [피노키오의 마음]이라고 1인극으로 가 볼게요. 즉 '주연'은 오직 하나, '마음이'! 물론 다음 교시에서는 이를 다인극으로 연출해볼게요. 즉, 중요한 특정 감정들을 복수의 '주연'으로 출연시킬 겁니다. 둘 다 장단점이 있어요. 이제 피노키오의 '마음이' 속으로 들어갑니다. (손짓하며) 쏘옥!

우선, '형태'에서 순서대로 〈균비비율〉! 도대체 거짓말한다고 코가 길어지는 건 왜죠? 도무지 이해가 안 가요, 이해가! 그러니 〈감정조절표〉에 따르면 비대칭 '비', 즉 '+1'점.

〈소대비율〉! 코 때문에 미치겠어요. 도무지 딴 일에 집중할 수가 없어요, 절대로! 그러니 매우 '극'에 클 '대', 즉 '+2'점.

〈종횡비율〉! 코가 길어지는 현상, 비밀이면 좋겠는데 남들한테 다 티 나요. 도무지 모를 수가 없어요. 그러니 매우 '극'에 넓을 '횡', 즉 '+2'점.

〈천심비율〉! 남들은 이렇지 않잖아요. 저주받았는지 세상에 나 홀로 버려진 이 느낌… 그러니 매우 '극'에 얕을 '천', 즉 '-2'점.

〈원방비율〉! 정말 황당해서 좌충우돌 난리가 났어요. 도무지 가만있을 수가 없다고요.

그러니 매우 '극'에 각질 '방', 즉 '+2'점.

〈곡직비율〉! 생각하고 자시고가 없어요. 코를 자르던지, 여하튼 원상 복구해야 한다고요. 지금 당장! 그러니 매우 '극'에 곧을 '직', 즉 '+2'점.

다음, '상태'에서 순서대로 〈노청비율〉! 좀 나올 때는 이러다 다시 들어가겠지 했는데 정말 이젠 자포자기 상태예요. 흑! 그러니 늙을 '노', 즉 '−1'점.

〈유강비율〉! 남들이 보면 되게 애처로워 보이겠어요. 네, 저 불쌍해요. 그러니 유할 '유', 즉 '−1'점.

〈탁명비율〉! 지금 제 문제요? 코죠! 너무 당연해요! 그러니 밝을 '명', 즉 '+1'점.

〈담농비율〉! 도무지 이게 코로 끝날 문제가 아니에요. 제 모든 사회생활을 침해한다고요! 그러니 짙을 '농', 즉 '+1'점.

〈습건비율〉! 솔직히 눈물 나요. 어쩌다 태어나서 이 지경이 되었는지⋯ 그러니 습할 '습', 즉 '−1'점.

마지막으로 '방향'에서 순서대로 〈후전비율〉! 코만 보면 엄청 공격적으로 보이죠. 저 솔직히 그렇게 보이고 싶지 않아요. 피할 수 있으면 정말 피하고 싶다고요! 그러니 매우 '극'에 들어갈 '후', 즉 '−2'점.

〈하상비율〉! 아, 어디선가 누가 나 좀 구원해줘요! 제발! 그러니 매우 '극'에 위 '상', 즉 '+2'점.

〈앙측비율〉! 코 생각 말고 딴 생각 하라고요? 아님 코를 창의적인 재료로 쓰라고요? 앙⋯ 못해요. 내 눈앞의 코 좀 치워! 그러니 매우 '극'에 중앙 '앙', 즉 '−1'점.

어떠세요? 저와 같은 방식으로 빙의가 되시나요? 만약에 저와는 다른 감정이 드신다면 좋습니다. 스스로의 상황에 맞게 수정해 보세요. 제 마음 속 피노키오와 여러분 마음 속 피노키오는 똑같을 수 없으니까요. 즉, 내면의 목소리에 귀 기울이기, 우선은 그게 가장 중요합니다. 그래야 진정한 논의가 시작될 수 있어요. 그렇게 피노키오는 내 마음의 자화상이 됩니다. (끄덕이며) 아, 지금 거울 보고 있는 거야?

그렇다면 저번 7강에서 〈얼굴표현표〉로 분석한 [피노키오의 코]와 방금 〈감정조절표〉로 분석한 [피노키오의 마음]을 한 번 비교해볼까요? 음, [피노키오의 코]는 얼굴의 대표선수로서 양기가 '+8'점이네요. [피노키오의 마음]은 마음의 단일선수로서 양기가 '+5'점이고요. 뭐, 성향은 비슷하군요. 둘 다 센 게 화끈하고 공격적이에요. 그런데 항목별로 비교해보시면 대립항의 긴장이 느껴지며 인생의 아이러니를 맛보실 수 있을 거예요.

하나하나 비교하면 끝이 없지만 점수의 차이가 있는 몇 개만 보자면, 우선 '균비비'! 드러난 모양, 즉 코는 균형 잡혔지만, 도무지 이에 대한 마음은 말이 안 되는군요. 즉, 받아들이기가 힘들어요.

다음, '종횡비'! 코는 가늘고 길지만, 남에게 숨길 수 없다는 생각에 부끄러우니 고려의 대상이 원치 않게 넓군요. 즉, 모두에게 다 티 나요.

그리고 '천심비'! 코는 깊지만, 세상에 나 홀로 버려진 느낌이 드니 상당히 마음이 얕군요. 즉, 왜 나만 이 모양, 이 꼴이죠? 그야말로 근심의 벽에 눌렸습니다. 쓸쓸하네요.

하나만 더 볼까요? 가장 중요한 '후전비'! 코는 확 나오지만, 마치 마음은 반비례하듯이 훅 들어가는군요. 즉, 이런 모습, 보여주기 싫다고요. 쥐구멍에라도 숨고 싶어요. 아… 가슴이 메입니다. 나머지 관계는 여러분이 한 번 분석해보세요. 그야말로 날밤 새웁니다.

이처럼 '구상적인 얼굴'이나 '추상적인 마음'이나 매한가지 방식으로 분석 가능한 게 바로 〈얼굴표현표〉 그리고 〈감정조절표〉의 매력입니다. 나아가 얼굴과 마음뿐만 아니라 몸 전체 혹은 주변 환경, 아니면 온갖 이미지도 이와 같이 분석 가능하고요. 그야말로 몸과 마음이 합일을 이루면 많은 일들이 일어납니다. (합장하며) 오옴…

●● **〈얼굴표현 직역표〉: [피노키오의 코]를 〈직역〉으로 기술하기**

		〈얼굴표현 직역표〉 : [피노키오의 코]
〈직역〉	예 1	[피노키오의 코]는 '+8'인 '양기'가 강한 얼굴 개별부위로, 대칭이 매우 잘 맞고, 전체 크기가 매우 크며, 가로 폭이 좁고, 깊이 폭이 매우 깊으며, 사방이 둥글고, 외곽이 매우 쫙 뻗으며, 살집이 탄력 있고, 느낌이 딱딱하며, 대조가 분명하고, 털이 옅으며, 피부가 건조하고, 매우 앞으로 향하며, 위로 향하고, 매우 가운데로 향한다.
	예 2	[피노키오의 코]는 '+8'인 '양기'가 강한 얼굴 개별부위로, 대칭이 매우 잘 맞고, 전체 크기가 매우 크며, 가로 폭이 좁고, 깊이 폭이 매우 깊으며, 사방이 둥글고, 외곽이 매우 쫙 뻗는 '형태'에, 살집이 탄력 있고, 느낌이 딱딱하며, 대조가 분명하고, 털이 옅으며, 피부가 건조한 '상태'에, 매우 앞으로 향하며, 위로 향하고, 매우 가운데로 향하는 '방향'이다.

다음은 [피노키오의 코]를 〈얼굴표현 직역표〉로 〈직역〉한 글입니다. 7강 2교시를 참조해주세요.

•• <감정조절 시각표>: [피노키오의 마음]을 <시각>으로 기술하기

<감정조절 시각표>: [피노키오의 마음]		
<시각>	예 1	**[피노키오의 마음]**은 '+5'인 '양기'가 강한 감정으로, 대칭이 잘 안 맞고, 전체 크기가 매우 크며, 가로 폭이 매우 넓고, 깊이 폭이 매우 얕으며, 사방이 매우 각지고, 외곽이 매우 쫙 뻗으며, 오래되어 보이고, 느낌이 부드러우며, 대조가 분명하고, 형태가 연하며, 질감이 윤기나고, 매우 뒤로 향하며, 매우 위로 향하고, 매우 가운데로 향한다.
	예 2	**[피노키오의 마음]**은 '+8'인 '양기'가 강한 감정으로, 대칭이 잘 안 맞고, 전체 크기가 매우 크며, 가로 폭이 매우 넓고, 깊이 폭이 매우 얕으며, 사방이 매우 각지고, 외곽이 매우 쫙 뻗는 '형태'에, 오래되어 보이고, 느낌이 부드러우며, 대조가 분명하고, 형태가 연하며, 질감이 윤기나는 '상태'에, 매우 뒤로 향하며, 매우 위로 향하고, 매우 가운데로 향하는 '방향'이다.

다음은 [피노키오의 마음]을 〈감정조절 시각표〉로 〈시각〉화한 글입니다. 그런데 앞에 〈얼굴표현 직역표〉의 〈직역〉과 흡사하죠? 〈얼굴표현 직역표〉와 〈감정조절 시각표〉는 공통적으로 조형을 다루기 때문입니다.

여러분도 표를 참조하시면 충분히 따라할 수 있습니다. 여기에 기초해서 나름대로 해석한 이미지를 그려주세요. 그게 바로 〈시각〉의 독특한 〈창작〉입니다. 멋진 미술작품이 탄생하는 순간이죠.

•• <감정조절 직역표>: [피노키오의 마음]을 <직역>으로 기술하기

<감정조절 직역표>: [피노키오의 마음]		
<직역>	예 1	**[피노키오의 마음]**은 '+5'인 '양기'가 강한 감정으로, 뭔가 말이 되지 않고, 여기에만 매우 신경을 쓰며, 남에게 매우 터놓고, 나라서 매우 그럴 법하며, 이리저리 매우 부닥치고, 대놓고 매우 확실하며, 이제는 피곤하고, 이제는 받아들이며, 아직도 생생하고, 별의별 게 다 관련되며, 감상에 젖고, 매우 회피주의적이며, 매우 이상주의적이고, 매우 가운데로 향한다.

다음은 [피노키오의 마음]을 〈감정조절 직역표〉로 〈직역〉한 글입니다. 앞에 〈얼굴표현 직역표〉의 〈직역〉과 구조는 마찬가지죠? 그런데 '예 2'는 생략되었습니다. '추상적인 감정'을 묘사하기 때문에 굳이 '형태', '상태', '방향'을 기입할 이유가 없어서요. 물론 구조화를 위해 기입할 수도 있지만요.

여러분도 표를 참조하시면 충분히 따라할 수 있습니다. 여기에 기초해서 나름대로 해석한 이야기를 들려주세요. 그게 바로 〈직역〉의 유려한 〈의역〉입니다. 멋진 소설이 탄생하는 순간이죠. 보다 풍요로운 발상을 위해 부록의 〈질문지〉를 참조하실 수도 있겠습니다.

감정조절 핵심구조	감정 = 구체적인 이름
	이미지 전체 = 누군가의 마음 (세분화 가능)
	한 쌍의 이미지 = 좌측 음기 + 우측 양기

'감정조절'이라니, 그동안 이 수업에서 여러 이미지들을 만나며 많은 생각들을 하셨으리라 짐작합니다. 이 수업에서 전제된 대표적인 핵심구조 세 가지, 다음과 같습니다.

첫째! 감정에 이름을 붙여주었습니다. 실제로 '명명하기'는 논의의 출발점입니다. 우선은 존재를 인정해야 비로소 진정 어린 대화가 시작되니까요. 예컨대, '어린이'라는 단어가 있어야 '어린이'를 존중해줄 수 있듯이요. 실제로 철학에서도 종종 기존의 담론으로 이해되지 않는 현상을 설명하고자 신조어를 만듭니다. 단어는 개념을 낳습니다.

그런데 여기서 저는 그냥 명사만 붙인 것이 아니라 형용사 등 구문으로 수식했습니다. 그래야 더욱 구체적으로 특정 감정을 묘사할 수 있으니까요. 이는 예술적인 표현법의 일환이기도 합니다. 이를 통해 사물을 대하는 제 개성이 드러나니까요. 예컨대, [행복한 근심]과 [예기치 않은 근심] 그리고 [지겨운 근심]은 서로 달라도 너무 다릅니다.

마음영화 제목 : [핸드폰]						
주연	[행복한 근심]	비율	<노청비율>	기운	노비 < 청비	양기
	[예기치 않은 근심]		<하상비율>		하비 > 상비	음기
	[지겨운 근심]		<노청비율>		노비 > 청비	음기

잠깐, 그럼 연습 삼아 이 세 개의 [근심]에 '의인화의 마법'을 활용해볼까요? [핸드폰] 가지고 소위 '마음영화' 한 번 만들어보죠! 우선, [행복한 근심]! 음… 뭐가 그렇게 행복하죠? 주인님께서 주야장천 전화로 떠드시는 것을 엿들으니 마음이 무거워지면서도 한편으로 재미있는 드라마를 시청하는 듯이 마음이 동하나요? 그렇다면 호기심이 넘치니 '노청비'에서 '양기', 즉 '청비'가 강하군요.

다음, [예기치 않은 근심]! 갑자기 버그가 발생했나요? 네, 좀 있으면 주인님께서 급한 전화를 쓰실 터인 데 정말 큰일이군요. 그렇다면 다분히 현실적인 문제에 봉착했으니 '하상비'에서 '음기', 즉 '하비'가 강하군요.

마지막으로, [지겨운 근심]! 충전할 때마다 조금씩 베터리 수명이 줄고 성능이 떨어지는 걸 고민하는데 매일같이 챗바퀴 돌 듯이 반복되니 이젠 '아, 정말 모르겠다'라면서 귀찮아요. 그렇다면 한두 번도 아니고 정말 피곤하니 '노청비'에서 '음기', 즉 '노비'가 강하

군요.

결국, [예기치 않은 근심]과 [지겨운 근심]은 '음기' 그리고 [행복한 근심]은 '양기'가 강하네요. 그리고 [지겨운 근심]과 [행복한 근심]은 같은 비율, 즉 '노청비'에서 대립항의 짝을 이루는군요. 역시나 같은 근심이래도 기운이 다 제각각입니다.

이와 같은 해석은 기본적으로 '예술적인 상상력'을 활용해서 이미지와 이야기를 창의적으로 만나게 하는 저의 내공입니다. 그런데 만약에 여러분이 저와 똑같은 생각을 하셨다면 정말 놀라운 일입니다. 혹시나 정확히 토씨 하나 다르지 않은 문장을 사용했고, 나아가 같은 해석을 수행하셨다면 아니 그대, 혹시 저 아닌가요? 심각하게. 물론 제 마음길을 따라가시다 보면 공감되시는 부분도 많겠죠. 그런데 만약에 제 마음길과 무려 싱크로율이 100%였다면 그거 좀 이상합니다. 무서워요! 예컨대, 소설가가 쓴 소설과 똑같은 글을 쓰시다니, 충격!

그야말로 예술을 하는 길은 다양합니다. 즉, 여러 이미지에서 저와 공감각적으로 비슷한 생각을 하실 수도 있지만, 한편으로는 저와 상반되는 생각을 하실 수도 있습니다. 당연하죠. 기운은 함께 추는 춤이니까요. 다시 말해, 제가 느끼는 상대방의 기운은 저와 상대방이 함께 추는 춤이에요. 따라서 상대방이 그대와 추는 춤은 저와는 다를 수밖에 없어요. 그 다름을 인정해야 비로소 예술의 꽃이 활짝 핍니다. 그렇다면 우리는 모두 다 예술가입니다.

결국, 감정을 표현하는 문장은 제각각일 수 있고요, 그게 당연합니다. 작가마다 같은 소재를 다른 에세이로 풀어쓰듯이요. 그러나 언젠가 고수는 다 통하게 마련입니다. 예컨대, 누군가는 특정 감정을 [분노]로 표현할 수도 있고요, 누군가는 이를 [적개]와 [불만]으로 표현할 수도 있습니다. 물론 입장과 기질, 가치관 등에 따라 이 외에도 많은 감정 단어가 사용 가능하죠. 하지만 특정 감정에 대해 내 나름대로 깊이 고민하고 해석하며 판단하다 보면 다들 이래저래 만나게 되어있습니다. (꾸벅) 안녕하세요?

다시, 이 수업의 대표적인 핵심구조 둘째! 이미지 전체를 상대방의 마음이라고 상정했습니다. 한편으로 이미지를 하나의 마음이라고 통째로 상정하지 않고 세분화하기, 충분히 가능합니다. 이를테면 그 이미지를 그린 작가 혹은 그 이미지에 그려진 특정 인물의 마음에만 주목한다면 경우에 따라 제가 전개한 이야기와는 상당히 결이 달라질 수도 있습니다.

예컨대, 10강 2교시에서 감정의 〈천심비율〉과 관련해서 해바라기를 그리는 반 고흐를

그린 고갱의 작품, 기억나세요? 여기서 저는 고흐의 생각과 고갱의 생각이 혼재된 그림의 마음 하나를 상정했는데요. 반면에 고흐의 마음과 고갱의 마음을 나누고는 이들이 긴장하는 관계를 상정한다면 이와는 다른 종류의 유의미한 이야기가 펼쳐질 겁니다.

다른 예로, 〈천심비율〉에서 '음기', 즉 '천비'가 강한 건 '나라서 그럴 법한' 그리고 '양기', 즉 '심비'가 강한 건 '누구라도 그럴 듯한'을 의미하잖아요? 그런데 예를 들어 '수많은 인파 속에 묻힌 경험'! 이것이 누군가에는 '나라서 그럴 법한' 감정을 그리고 다른 이에게는 '누구라도 그럴 듯한' 감정을 유발할 수 있습니다. 반대의 경우도 마찬가지이고요. 즉, 특정 상황이 무조건 같은 감정을 유발한다고 외우는 것은 위험합니다. 오히려 상황과 맥락에 따라 나름의 관점으로 다르게 판단해야지요. 이와 같이 이미지와 이야기가 만나는 길은 다양합니다. 그래서 예술입니다.

마지막으로 대표적인 핵심구조 셋째! 한 쌍의 이미지를 왼쪽과 오른쪽으로 함께 제공했습니다. 상대적으로 기운의 차이를 대비시키기 위해서요. 즉, 해당 비율을 기준으로 왼쪽은 '음기' 그리고 오른쪽은 '양기'로 분류했습니다. 주마등처럼 우리 수업이 머릿속을 스쳐 지나가시지요? 왼쪽, 오른쪽…

그렇습니다. 상황과 맥락에 따라 기운은 상대적이게 마련입니다. 이를테면 〈하상비율〉과 관련해서 아래가 있어야 위가 있고 위가 있어야 아래가 있지요. 이는 모든 비율에 공통적입니다. 따라서 특정 기운을 표현하기 위해서는 그 기운과 대립항을 형성하는 다른 기운 또한 포함해야 합니다.

예컨대, 모두 다 키가 크면 곧 아무도 크지 않습니다. 즉. 누군가는 키가 좀 작아줘야… 아, 우리 모두는 개미보다 크군요. 이와 같이 사람과 개미를 한통속으로 묶으면 비로소 대립항이 서로 긴장하며 모종의 상대적인 기운을 발산하기 시작합니다. 아, 사람에게 거인의 기운이… 물론 다르게 묶으면 다른 방식으로 발산하구요. 다른 예로, 우주와 엮으면 그야말로 사람은 우주의 먼지의 먼지의 먼지의 먼지의… 이와 같이 한없이 작아집니다.

한편으로 같은 대립항의 묶음일지라도 해당 비율과 관련해서 아예 저와 판단이 다른 경우, 충분히 가능합니다. 아니면 저와는 다른 비율에 먼저 주목하게 되실 수도 있습니다. 어, 저 사람은 왜 저렇게 생각했지? 나는 오히려 반대로 생각하는데 혹은 다른 데 주목하는데…

(양손을 펼치며) 아무 문제가 되지 않습니다. 이 모든 것이 가능합니다. 그리고 권장됩

니다. 다 자기 마음의 작용이니까요. 즉, 고유한 나의 해석은 곧 '내 마음의 거울'입니다. 모든 나의 작품이 일종의 자화상이듯이요. 그래서 세상이 예술천지입니다. 이를 나누다 보면 예술담론은 풍성해지게 마련이고요.

주관적 판단	←	감정연습	→	객관적 기준

결국, 스스로 감정을 바라보고 상대와 토론하기 위해서는, 즉 내실 있는 '감정연습'을 위해서는 '주관적인 판단'과 '객관적인 기준'의 양대 축을 슬기롭게 왕복 운동하는 것이 중요합니다. 우선, '주관적 판단'에는 나름대로 감정에 이름을 붙이는 것이 해당됩니다. 고유의 문학성, 독특한 관점 그리고 내 의식의 작동구조가 그대로 드러나니까요. 그런데 거기서만 끝나면 아쉽습니다.

다음, '객관적 기준'에는 공통된 언어가 해당됩니다. 내 안에 내가 얼마나 많아요. 그리고 내 주변에 그대가 얼마나 많아요. 우리, 서로 대화해야지요. 바로 이게 이 수업에서 여러 표를 제시하는 이유입니다.

그렇습니다. 수업 전반부의 〈얼굴표현법〉과 수업 후반부의 〈감정조절법〉은 장착하면 몸과 마음에 좋은 일종의 언어입니다. '주관적 판단'과 '객관적 기준' 사이에서 수련하다 보면 어느새 '얼굴 도사' 그리고 '감정 도사'가 되어 있지 않을까요? 예술은 꿈입니다. 그리고 꿈은 이루라고 있는 겁니다. 아니면 최소한 꿈이라서 좋은 겁니다. (살포시 가슴에 손을 대며) 꿈을 사랑합시다.

지금까지 '〈음양표〉, 〈감정조절표〉, 〈감정조절 시각표〉, 〈감정조절 직역표〉를 이해하다' 편 말씀드렸습니다. 앞으로는 '〈감정조절 질문표〉, 〈감정조절 기술법〉, 〈ESMD 기법 공식〉, 〈esmd 기법 약식〉을 이해하다' 편 들어가겠습니다.

02 〈감정조절 질문표〉, 〈감정조절 기술법〉, 〈ESMD 기법 공식〉, 〈esmd 기법 약식〉을 이해하다

〈감정조절 질문표〉, 〈감정조절 기술법〉, 〈ESMD 기법 공식〉, 〈esmd 기법 약식〉

〈감정조절 질문표〉: 감정의 기운을 확인하는 질문 예시
〈감정조절 기술법〉: 감정의 기운을 기술하는 기호 체계
〈ESMD 기법 공식〉: 총체적 〈감정조절 기술법〉
〈esmd 기법 약식〉: 직관적 〈감정조절 기술법〉

이제 14강의 두 번째, 〈감정조절 질문표〉, 〈감정조절 기술법〉, 〈ESMD 기법 공식〉, 그리고 〈esmd 기법 약식〉을 이해하다'입니다. 〈감정조절 질문표〉는 〈감정조절표〉의 판단이나 상담 시에 도움을 주는 참고자료이며, 〈감정조절 기술법〉은 감정을 기호로 표기하는 방식이고, 〈ESMD 기법 공식〉과 〈esmd 기법 약식〉은 감정을 기호로 표기하며 점수를 산출하는 방식입니다. 들어가죠!

〈감정조절 질문표〉는 〈감정조절표〉에서 개별 비율별로 기운의 경향과 정도를 파악하기 위한 보조도구입니다. 이는 스스로 혹은 상대방과의 대화중에 사용될 수 있습니다. 전체적인 구조는 그간의 표와 동일합니다. 다른 표와 마찬가지로 '음기'는 좌측 열, '양기'는 우측 열에 명기되어 있습니다. 그리고 '형태', '상태', '방향' 순으로 위에서 아래로 행이 구분되고 각각의 분류에 해당하는 비율이 순서대로 나열되어 있습니다.

그런데 이 표에서 가장 특이한 점은 바로 개별 비율별로 질문형식이 두 가지라는 것입니다. 첫째는 〈논리〉 그리고 둘째는 〈이미지〉입니다. 이 구분은 〈감정조절 직역표〉와 〈감정조절 시각표〉의 차이와 통합니다. 즉, 〈논리〉는 내용, 〈이미지〉는 조형에 해당하지요.

그렇다면 〈논리〉에 주목하는 경우에는 논리적인 질문을, 반면에 〈이미지〉에 주목하는 경우에는 이미지적인 질문을 던지면 되겠네요. 저는 이들을 〈논리〉와 〈이미지〉라고 부릅니다. 서로 비교하며 눈여겨봐 주세요. 물론 익숙해지시면 언제라도 창의적인 혼합형이

●● <감정조절 질문표(the ESMD Questionnaire)>: 예시


<감정조절 질문표(the ESMD Questionnaire)>				
분류 (Category)	비율 (Proportion)	기준 (Standard)	음기 (陰氣, Yin Energy)	양기 (陽氣, Yang Energy)
형 (형태形, Shape)	균비 (均非)	<논리>	원인이 명확한가요?	원인이 모호한가요?
		<이미지>	형태가 균형이 잡혔나요?	형태가 균형이 어긋났나요?
	소대 (小大)	<논리>	복합적인 문제인가요?	독보적인 문제인가요?
		<이미지>	형태가 작나요?	형태가 큰가요?
	종횡 (縱橫)	<논리>	스스로 감내하고 싶나요?	주변에서 신경 써 주길 원하나요?
		<이미지>	형태가 수직인가요?	형태가 수평인가요?
	천심 (淺深)	<논리>	다른 사람은 이해 못할까요?	알고 보면 누구나 당연할까요?
		<이미지>	형태가 얕은가요?	형태가 깊은가요?
	원방 (圓方)	<논리>	처음에는 은근슬쩍 찾아왔나요?	처음부터 거부감이 들었나요?
		<이미지>	형태가 둥근가요?	형태가 각졌나요?
	곡직 (曲直)	<논리>	자꾸 생각이 바뀌나요?	항상 생각이 일관되나요?
		<이미지>	형태가 울퉁불퉁한가요?	형태가 쫙 뻗었나요?
상 (상태狀, Mode)	노청 (老靑)	<논리>	더 이상 생각하기도 싫은가요?	자꾸만 생각나나요?
		<이미지>	상태가 오래되었나요?	상태가 새로운가요?
	유강 (柔剛)	<논리>	어떻게 보면 그럴 만도 한가요?	절대로 용납할 수가 없나요?
		<이미지>	상태가 부드러운가요?	상태가 단단한가요?
	탁명 (濁明,)	<논리>	좀 기억이 왜곡되었을까요?	정말 기억이 확실할까요?
		<이미지>	상태가 애매한가요?	상태가 명확한가요?
	담농 (淡濃)	<논리>	앞으로도 변화가 없을까요?	앞으로도 자꾸 변할까요?
		<이미지>	상태가 밋밋한가요?	상태가 빽빽한가요?
	습건 (濕乾)	<논리>	생각만 하면 울컥하나요?	이제는 동요가 없나요?
		<이미지>	상태가 축축한가요?	상태가 메말랐나요?
방 (방향方, Direction)	후전 (後前)	<논리>	자꾸 피하게 되나요?	어떻게든 대적하고 싶나요?
		<이미지>	방향이 뒤쪽인가요?	방향이 앞쪽인가요?
	하상 (下上)	<논리>	자꾸 현실의 한계가 느껴지나요?	자꾸 말도 안 되는 꿈을 꾸나요?
		<이미지>	방향이 아래쪽인가요?	방향이 위쪽인가요?
	앙측 (央側)	<논리>	나를 지키는 게 가장 중요한가요?	나보다 중요한 게 있나요?
		<이미지>	방향이 중간쪽인가요?	방향이 옆쪽인가요?

가능합니다.

이제 쭉 한 번 가봅니다. 여기서는 편의상 〈감정조절 질문표〉는 〈질문표〉, 〈감정조절 직역표〉는 〈직역표〉 그리고〈감정조절 시각표〉는 〈시각표〉로 지칭할게요.

우선, '형태'에서 순서대로 〈균비비율〉! 매우 균형 잡힐 '극균'은 '음기, 비대칭 '비'는 '양기'예요. 〈질문표〉에서 〈논리〉의 경우, 전자는 '원인이 명확한가요?' 그리고 후자는 '원인이 모호한가요?'라고 질문합니다. 이는 〈직역표〉에서 전자는 '여러 모로 말이 되는' 그리고 후자는 '뭔가 말이 되지 않는'과 통해요. 한편으로 〈질문표〉에서 〈이미지〉의 경우, 전자는 '형태가 균형이 잡혔나요?' 그리고 후자는 '형태가 균형이 어긋났나요?'라고 질문합니다. 이는 〈시각표〉에서 전자는 '대칭이 매우 잘 맞는' 그리고 후자는 '대칭이 잘 안 맞는'과 통해요.

〈소대비율〉! 작을 '소'는 '음기', 클 '대'는 '양기'예요. 〈질문표〉에서 〈논리〉의 경우, 전자는 '복합적인 문제인가요?' 그리고 후자는 '독보적인 문제인가요?'라고 질문합니다. 이는 〈직역표〉에서 전자는 '두루 신경을 쓰는' 그리고 후자는 '여기에만 신경을 쓰는'과 통해요. 한편으로 〈질문표〉에서 〈이미지〉의 경우, 전자는 '형태가 작나요?' 그리고 후자는 '형태가 큰가요?'라고 질문합니다. 이는 〈시각표〉에서 전자는 '전체 크기가 작은' 그리고 후자는 '전체 크기가 큰'과 통해요.

〈종횡비율〉! 세로 '종'은 '음기', 가로 '횡'은 '양기'예요. 〈논리〉의 경우, 전자는 '스스로 감내하고 싶나요?' 그리고 후자는 '주변에서 신경 써 주길 원하나요?'라고 질문합니다. 이는 〈직역표〉에서 전자는 '나 홀로 간직한' 그리고 후자는 '남에게 터놓은'과 통해요. 한편으로, 〈이미지〉의 경우, 전자는 '형태가 수직인가요?' 그리고 후자는 '형태가 수평인가요?'라고 질문합니다. 이는 〈시각표〉에서 전자는 '세로 폭이 긴' 그리고 후자는 '가로 폭이 넓은'과 통해요.

〈천심비율〉! 얕을 '천'은 '음기', 깊을 '심'은 '양기'예요. 〈논리〉의 경우, 전자는 '다른 사람은 이해 못할까요?' 그리고 후자는 '알고 보면 누구나 당연할까요?'라고 질문합니다. 이는 〈직역표〉에서 전자는 '나라서 그럴 법한' 그리고 후자는 '누구라도 그럴 듯한'과 통해요. 한편으로 〈이미지〉의 경우, 전자는 '형태가 얕은가요?' 그리고 후자는 '형태가 깊은가요?'라고 질문합니다. 이는 〈시각표〉에서 전자는 '깊이 폭이 얕은' 그리고 후자는 '깊이 폭이 깊은'과 통해요.

〈원방비율〉! 둥글 '원'은 '음기', 각질 '방'은 '양기'예요. 〈논리〉의 경우, 전자는 '처음에

는 은근슬쩍 찾아왔나요?' 그리고 후자는 '처음부터 거부감이 들었나요?'라고 질문합니다. 이는 〈직역표〉에서 전자는 '가만두면 무난한' 그리고 후자는 '이리저리 부닥치는'과 통해요. 한편으로 〈이미지〉의 경우, 전자는 '형태가 둥근가요?' 그리고 후자는 '형태가 각졌나요?'라고 질문합니다. 이는 〈시각표〉에서 전자는 '사방이 둥근' 그리고 후자는 '사방이 각진'과 통해요.

〈곡직비율〉! 굽을 '곡'은 '음기', 곧을 '직'은 '양기'예요. 〈논리〉의 경우, 전자는 '생각이 자꾸 바뀌나요?' 그리고 후자는 '항상 생각이 일관되나요?'라고 질문합니다. 이는 〈직역표〉에서 전자는 '이리저리 꼬는' 그리고 후자는 '대놓고 확실한'과 통해요. 한편으로 〈이미지〉의 경우, 전자는 '형태가 울퉁불퉁한가요?' 그리고 후자는 '형태가 쫙 뻗었나요?'라고 질문합니다. 이는 〈시각표〉에서 전자는 '외곽이 구불거리는' 그리고 후자는 '외곽이 쫙 뻗은'과 통해요.

다음, '상태'에서 순서대로 〈노청비율〉! 늙을 '노'는 '음기', 젊을 '청'은 '양기'예요. 〈질문표〉에서 〈논리〉의 경우, 전자는 '더 이상 생각하기도 싫은가요?' 그리고 후자는 '자꾸만 생각나나요?'라고 질문합니다. 이는 〈직역표〉에서 전자는 '이제는 피곤한' 그리고 후자는 '아직은 신선한'과 통해요. 한편으로 〈질문표〉에서 〈이미지〉의 경우, 전자는 '상태가 오래되었나요?' 그리고 후자는 '상태가 새로운가요?'라고 질문합니다. 이는 〈시각표〉에서 전자는 '오래되어 보이는' 그리고 후자는 '신선해 보이는'과 통해요.

〈유강비율〉! 부드러울 '유'는 '음기', 강할 '강'은 '양기'예요. 〈논리〉의 경우, 전자는 '어떻게 보면 그럴 만도 한가요?' 그리고 후자는 '절대로 용납할 수가 없나요?'라고 질문합니다. 이는 〈직역표〉에서 전자는 '이제는 받아들이는' 그리고 후자는 '아직도 충격적인'과 통해요. 한편으로 〈이미지〉의 경우, 전자는 '상태가 부드러운가요?' 그리고 후자는 '상태가 단단한가요?'라고 질문합니다. 이는 〈시각표〉에서 전자는 '느낌이 부드러운' 그리고 후자는 '느낌이 강한'과 통해요.

〈탁명비율〉! 흐릴 '탁'은 '음기', 밝을 '명'은 '양기'예요. 〈논리〉의 경우, 전자는 '기억이 좀 왜곡되었을까요?' 그리고 후자는 '기억이 정말 확실할까요?'라고 질문합니다. 이는 〈직역표〉에서 전자는 '이제는 어렴풋한' 그리고 후자는 '아직도 생생한'과 통해요. 한편으로 〈이미지〉의 경우, 전자는 '상태가 애매한가요?' 그리고 후자는 '상태가 명확한가요?'라고 질문합니다. 이는 〈시각표〉에서 전자는 '색상이 흐릿한' 그리고 후자는 '색상이 생생한'과 통해요.

〈담농비율〉! 엷을 '담'은 '음기', 짙을 '농'은 '양기'예요. 〈논리〉의 경우, 전자는 '앞으로도 변화가 없을까요?' 그리고 후자는 '앞으로도 자꾸 변할까요?'라고 질문합니다. 이는 〈직역표〉에서 전자는 '딱히 다른 관련이 없는' 그리고 후자는 '별의별 게 다 관련되는'과 통해요. 한편으로 〈이미지〉의 경우, 전자는 '상태가 밋밋한가요?' 그리고 후자는 '상태가 빽빽한가요?'라고 질문합니다. 이는 〈시각표〉에서 전자는 '형태가 연한' 그리고 후자는 '형태가 진한'과 통해요.

〈습건비율〉! 젖을 '습'은 '음기', 마를 '건'은 '양기'예요. 〈논리〉의 경우, 전자는 '생각만 하면 울컥하나요?' 그리고 후자는 '이제는 동요가 없나요?'라고 질문합니다. 이는 〈직역표〉에서 전자는 '감상에 젖은' 그리고 후자는 '무미건조한'과 통해요. 한편으로 〈이미지〉의 경우, 전자는 '상태가 축축한가요?' 그리고 후자는 '상태가 메말랐나요?'라고 질문합니다. 이는 〈시각표〉에서 전자는 '질감이 윤기 나는' 그리고 후자는 '질감이 우둘투둘한'과 통해요.

마지막으로 '방향'에서 순서대로 〈후전비율〉! 뒤 '후'는 '음기', 앞 '전'은 '양기'예요. 〈질문표〉에서 〈논리〉의 경우, 전자는 '자꾸 피하게 되나요?' 그리고 후자는 '어떻게든 대적하고 싶나요?'라고 질문합니다. 이는 〈직역표〉에서 전자는 '회피주의적인' 그리고 후자는 '호전주의적인'과 통해요. 한편으로 〈질문표〉에서 〈이미지〉의 경우, 전자는 '방향이 뒤쪽인가요?' 그리고 후자는 '방향이 앞쪽인가요?'라고 질문합니다. 이는 〈시각표〉에서 전자는 '뒤로 향하는' 그리고 후자는 '앞으로 향하는'과 통해요.

〈하상비율〉! 아래 '하'는 '음기', 위 '상'은 '양기'예요. 〈논리〉의 경우, 전자는 '자꾸 현실의 한계가 느껴지나요?' 그리고 후자는 '자꾸 말도 안 되는 꿈을 꾸나요?'라고 질문합니다. 이는 〈직역표〉에서 전자는 '현실주의적인' 그리고 후자는 '이상주의적인'과 통해요. 한편으로 〈이미지〉의 경우, 전자는 '방향이 아래쪽인가요?' 그리고 후자는 '방향이 위쪽인가요?'라고 질문합니다. 이는 〈시각표〉에서 전자는 '아래로 향하는' 그리고 후자는 '위로 향하는'과 통해요.

〈앙측비율〉! 매우 가운데 '극앙'은 '음기', 측면 '측'은 '양기'예요. 〈논리〉의 경우, 전자는 '나를 지키는 게 가장 중요한가요?' 그리고 후자는 '나보다 중요한 게 있나요?'라고 질문합니다. 이는 〈직역표〉에서 전자는 '자기중심적인' 그리고 후자는 '임시변통적인'과 통해요. 한편으로 〈이미지〉의 경우, 전자는 '방향이 중간 쪽인가요?' 그리고 후자는 '방향이 옆쪽인가요?'라고 질문합니다. 이는 〈시각표〉에서 전자는 '매우 가운데로 향하는' 그리고

후자는 '옆으로 향하는'과 통해요.

●● <감정조절 질문표>: <논리>

Walt Disney Productions,
Pinocchio, 1940

[난감한 우려]

'형태'
'균비비'(비: +1)
'천심비'(극천: -2)
'방향'
'양측비'(극앙: -1)

이제 〈감정조절 질문표〉와 관련해서 예를 한 번 들어보죠. 여기서는 편의상 첫 번째 분류인 '형태'에서 '균비비'와 '천심비' 그리고 마지막 분류인 '방향'에서 '양측비'만 적용 해볼게요. 우선, 세 비율의 〈논리〉와 〈이미지〉에 해당하는 질문들을 유심히 살펴봐 주세 요. 물론 곧이곧대로 기계적으로 질문할 수도 있지만, 저는 스스로 대답을 이끌어내는 융통성을 발휘해보겠습니다.

상황은 이렇습니다. 코가 길어져 난감한 피노키오! 그렇다면 그의 마음의 주연을 [난 감한 우려]로 선정해봅니다. 그런데 과연 [난감한 우려]는 어떤 기운의 특성을 띨까요? 우선, 〈질문표〉의 〈논리〉를 활용해보죠. 여기서는 내용에 대한 질문으로 대화를 이끌어 가 보겠습니다. 예컨대, '현재 스스로 마음의 소리에 귀를 기울여보세요'라고 한 후에요. 피노키오와의 대화의 예는 다음과 같습니다.

나:	과연 코가 길어지는 이유가 뭘까요?
피노키오:	지금 몇 번 경험한 바에 따르면 거짓말을 하면 길어지는 거 같아요.
나:	음, 그건 현상을 묘사한 건데… 그렇게 된 근본적인 원인은요?
피노키오:	정말 그건 모르겠어요. 도대체 왜 내게만 이런 일이 일어나는 걸까요?
나:	아, 지금 이 증상은 누구에게나 일어날 수 있는 거 아니에요?
피노키오:	나 말고 누가 또 이래요… 미치겠어요!
나:	어떡하죠? 방법이 없을까요?
피노키오:	여하튼 이게 해결되어야 내가 살아요. 나 좀 지켜줘요!

충분히 가능한 대화죠? 이를 〈감정조절 질문표〉의 〈논리〉로 분석해보면 제가 말씀드린 세 가지 비율과 관련이 됩니다. 그리고 이는 〈감정조절 직역표〉와 서로 항목별로 통합니다. 두 표는 모두 〈감정조절표〉의 파생이고요. 따라서 찬찬히 이 표들을 함께 살펴보시면 더욱 이해가 쉽습니다.

피노키오의 [난감한 우려]와 관련된 구체적인 결과 값, 다음과 같습니다. 우선, 피노키오는 도무지 원인을 알 수 없다며 난감해합니다. 원인을 알아야 치료하죠! 즉, 〈질문표〉의 '균비비'에서 '원인이 모호한가요?'라고 질문하면 '네'라고 답하는 셈이네요. 그렇다면 '균비비'에서는 '양기'가 강하군요. 이를 〈직역표〉로 보면 '뭔가 말이 되지 않는' 경우에 해당하죠.

다음, 도대체 왜 자신에게만 이런 일이 일어나냐며 억울해합니다. 다들 그러면 좀 덜 억울하기라도 하지! 즉, 〈질문표〉의 '천심비'에서 '다른 사람은 이해 못할까요?'라고 질문하면 '네'라고 답하는 셈이네요. 그렇다면 '천심비'에서는 '음기'가 강합니다. 이를 〈직역표〉로 보면 '나라서 그럴 법한' 경우에 해당하죠.

마지막으로, 이 문제를 해결하지 않으면 자기가 죽는다며 울부짖습니다. 세상에서 내가 제일 중요하죠! 즉, 〈질문표〉의 '앙측비'에서 '나를 지키는 게 가장 중요한가요?'라고 질문하면 '네'라고 답하는 셈이네요. 그렇다면 '앙측비'에서는 '음기'가 강합니다. 이를 〈직역표〉로 보면 '자기중심적인' 경우에 해당하죠.

정리하면, 이와 같이 파악한 피노키오의 특정 감정, 즉 [난감한 우려]는 '균비비'에서는 '양기', 즉 '비비'가 강하고, '천심비'에서는 '음기', 즉 '천비'가 매우 강하고, '앙측비'에서는 '음기', 즉 '앙비'가 매우 강하군요. 그리고 보면 '비비'는 '양기'인데, '천비'와 '앙비'는 '음기'이니 '대립항의 기운' 사이에서의 긴장이 느껴져요.

그러면 이 기운을 〈감정조절 시각표〉로 해석해볼까요? 우선, '형태'가 '양기'인 '비비'가 강하니 균형이 맞지 않아 뭔가 불안하고, 다음, '형태'가 '음기'인 '천비'가 강하니 얕은 게 평면적으로 납작해 답답하며, 마지막으로 '방향'이 '음기'인 '앙비'가 강하니 중간 쪽으로 쏠리는 게 안으로만 집착하는 느낌이군요. 물론 여기서 저는 유려한 〈의역〉, 즉 문학적인 상상력을 발휘하여 '불안', '답답', '집착' 등의 형용어구를 가미해보았습니다. 그렇다면 이제는 독특한 〈창작〉, 즉 마음속으로 이와 관련된 추상화 한 점을 그려보세요. 실제로 그리신다면 벌써 그대는 추상화가! (주변에 짐을 챙기며) 나도 당장 작업실로…

●● **<감정조절 질문표>: <이미지>**

다음, 〈질문표〉의 〈이미지〉를 활용해보죠. 대표적인 방식은 두 가지예요. 첫째, 질문을 최소화하며 스스로 그림을 그리도록 유도하기! 이를테면 마음 가는 대로 낙서하는 등, 지속적으로 자신을 표현하게 해요. 둘째, 질문을 지속하며 함께 구체적인 조형을 상상하기! 이를테면 마치 몽타주를 작성해주듯이 어떻게 특정 심경을 그릴지 계속 대화해요. 물론 필요에 따라 두 방식은 혼용 가능합니다. 여기서는 기술적 편의상, 후자의 예를 들어보겠습니다. 간편하게 이번에도 앞에서 활용한 〈논리〉와 같은 결과 값이 나온다고 가정해볼게요. 물론 현실에서는 종종 길을 잃는 등, 대화가 복잡할 때가 많습니다. 우선, '균비비'에서 '양기', 즉 '비비'가 강한 대화!

나: 과연 길어지는 코에 어떻게 마음이 반응할까요? 예를 들어 마음에 '모양'이 있다면 '형태'가 균형 잡혔나요, 아님 어긋났나요?

피노키오: 음… 한쪽으로 쏠린 느낌이에요.

나: 왜 그렇게 느끼세요?

피노키오: 코끝이 너무 무거워요. 시소가 넘어가듯이 결국에는 저를 넘길 것만 같아요.

나: 아, 그렇게 볼 수도 있겠네요.

다음, '천심비'에서 '음기', 즉 '천비'가 매우 강한 대화!

나: 그럼, 마음의 '모양'을 깊이감으로 보자면 얕은가요, 아님 깊은가요?

피노키오: 얕다, 깊다… 딱히 떠오르지 않는데 글쎄요?

나: 바로 내 눈 앞에 의인화된 마음이를 당장 대면한다고 가정해보세요.

피노키오: 음… 뭔가 넙대대 평평할 것만 같아요. 마치 전체를 동시에 내 얼굴로 밀어붙이듯이 선언적인 느낌?

나: 아, 무섭네요. 당장 내 코가 석자군요.

마지막으로 '앙측비'에서 '음기', 즉 '앙비'가 매우 강한 대화!

나:	그럼, 마음의 모양을 어딘가로 향하는 방향이라고 가정하면 어느 쪽일까요?
피노키오:	음… 내 안으로 파고드는 느낌? 그러니까 지금 어디 갈 계제가 아니에요. 사방에서 압박을 받는 것만 같아요.
나:	아, 어떡하죠? 빨리 이 상황을 탈피해야 할 텐데…

여기서 대표적으로 주의할 점 세 가지, 다음과 같습니다. 첫 번째, 〈질문표〉의 〈논리〉로 수행한 결과 값과 〈이미지〉로 수행한 결과 값이 항상 같아야만 할 하등의 이유가 없습니다. 언제라도 기준이 변하면 이야기도 달라질 수 있으니까요. 즉, '아' 다르고 '어' 다르다고 같은 현상을 보고도 어디서 보았는지 혹은 어떤 마음 상태로 보았는지 등에 따라 당연히 표현은 변하게 마련이에요. 그래서 더욱 깊이 있는 대화와 이해가 필요합니다. 따라서 대답이 상이하다고 해서 너무 걱정할 필요는 없습니다. 어디서 출발하더라도 고수의 영역에 도달하면 정상 즈음에서는 다들 조우할 테니까요.

이를테면 '천심비'의 '천비', 즉 '아무도 몰라'로 시작하건 혹은 '심비', 즉 '모두 다 마찬가지야'로 시작하건 깊은 통찰을 거듭하다 보면 비유컨대, 결국에는 내가 모두고 모두가 나인 경지에 도달하게 마련이죠. (손을 흔들며) 어, 반가워!

그렇습니다. 예술의 세계에서 차이란 곧 그에 따른 창작과 비평의 기운을 생성하는 생산적인 자극이에요. 즉, 예술담론의 세계에 빠져서 나와 세상을 음미하는 것이 '당장의 결과 값이 같네, 다르네'라며 갑론을박 하는 것보다 훨씬 의미가 있습니다. 결국에는 나와 너 그리고 우리와 남은 언젠가는 다 통하게 되어 있어요. 즉, '대통섭의 장'이 펼쳐집니다. 그러니 굳이 차이를 두려워하지 마세요. 몸과 마음의 성숙에 참 좋은 영양제이니까요.

두 번째, 대화를 더 지속하다 보면 다른 비율의 기운도 계속 추출되게 마련입니다. 그러다 보면 1교시에서 [피노키오의 마음]을 모든 비율로 분석한 것처럼 특정 감정인 [난감한 우려]도 모든 비율로 분석할 수 있겠지요. 게다가 '주연'이 [난감한 우려] 하나뿐만이 아니라면? 즉, '주연'이 여럿이라면 정말 총천연색 기운의 바다에 풍덩 빠지시겠군요! 점점 이처럼 파기 시작하면 날밤 쉽게 새웁니다.

세 번째, 생각의 나래를 펼치다 보면 어느 순간 애초의 기운이 변화되는 경험을 하실 수도 있습니다. 그런데 당황하지 마세요. 어차피 고정불변의 영원무결한 유일무이의 정

답을 내리고는 이를 달달 외우려는 게 아니니까요. 그건 이 수업의 취지에서 매우 벗어납니다.

다 좋습니다. 기운은 영향을 주고받으며 변화하는 생명체, 즉 현재진행형이니까요. 그저 이를 적극적으로 경험하고 때에 따라 책임 있는 판단을 내리는 것이 다입니다. 예술의 세계에서 뭘 더 바라겠습니까?

지금 여러분의 마음은 과연 어떤 '모양'일까요? 때가 되면 〈감정조절 질문표〉의 항목 하나하나에 대한 나름의 답을 순서대로 들려주세요. (귀 쫑긋) 〈논리〉부터 해볼까요, 아님 〈이미지〉부터 해볼까요? 아님 막 무작위로 섞어볼까요? 추후에 결과 값을 해석할 때 참조할 수 있도록 〈감정조절표〉 그리고 〈감정조절 직역표〉와 〈감정조절 시각표〉도 옆에 준비해주세요. 시이이작! (…) 궁금. 넘어가죠.

●● **〈감정조절 기술법〉: 〈기호〉로 기술하기**

<감정조절 기술법>	
〈기호〉	[특정 감정]"분류번호=해당점수"

*[특정 감정] : [음기(푸른색)], [잠기(보라색)], [양기(붉은색)]

〈감정조절 기술법〉은 감정의 내용을 기호와 숫자체계로 변환하는 방식입니다. 마치 수학공식처럼 굳이 문장으로 말하지 않고도 의미가 전달되니 알고 나면 편한 경우가 많아요. 물론 몰라도 〈감정조절표〉를 활용하는 데는 당장 지장이 없습니다. 하지만 언어는 좀 고생해도 알아 놓으면 기록이나 소통에 큰 장점을 발휘하니 관심이 있으신 분은 익숙해지시면 좋겠네요. 방식은 7강 2교시에 설명된 〈얼굴표현 기술법〉과 일치합니다. 참조 바랍니다.

<감정조절 기술법>의 기호 표기 방법		
<기호>	[난감한 우려]"Sa=+1, Sd=−2, Dc=−1"	
<한글>	예 1	[난감한 우려]"비극천극앙"
	예 2	[난감한 우려]"비극천형 극앙방"
<한자>	예 1	[난감한 우려]"非極淺極央"
	예 2	[난감한 우려]"非極淺形 極央方"
<영어>	예 1	[난감한 우려]"asymmetric-extremely shallow-extremely inward"
	예 2	[난감한 우려]"asymmetric-extremely shallow Shape extremely-inward Direction"

여기서는 좀 전에 분석한 피노키오의 특정 감정, 즉 [난감한 우려]를 표기해보겠습니다. 우선, 분석된 만큼 해당하는 '분류번호'와 '해당점수'를 나열합니다. 그렇다면 이렇게 표기해야겠군요: [난감한 우려]"Sa=+1, Sd=-2, Dc=-1" 여기서 '-'는 '음기', '+'는 '양기' 그리고 〈감정조절표〉를 보면 '분류번호' 'Sa'는 '균비비', 'Sd'는 '천심비' 그리고 'Dc'는 '앙측비'입니다. 가독성을 높이기 위해 전체 문장에 밑줄 치기도 잊지 마시고요.

정리하면, 이 감정은 〈감정조절표〉에 따르면 '균비비'에서는 '비비', 즉 '+1'점, '천심비'에서는 '천비', 즉 '-2'점 그리고 '앙측비'에서는 '극앙비', 즉 '-1'점을 받았습니다. 따라서 총점은 '-2'점, 즉 '음기'적이네요. 그렇다면 [난감한 우려]를 푸른색 굵은 글씨로 표기합니다. 참고로 '음기'는 푸른색, '양기'는 붉은색 그리고 '잠기'는 보라색을 사용하여 가독성을 높입니다. 물론 분석이 심화되면서 자연스레 새로운 요소가 자꾸 추가될 것이고 그러다 보면 마침내 기운의 색상은 바뀔 수도 있습니다.

7강과 마찬가지로 〈기호〉로 된 기술을 〈한글〉, 〈한자〉 그리고 〈영어〉로 기술해보았습니다. 구체적인 설명은 7강 2교시를 참조 바랍니다.

●● <ESMD 기법 공식> : <기호>로 기술하기
 - E(Emotion): 마음 / S(Shape): 형태 / M(Mode): 상태 / D(Direction): 방향

ESMD(평균점수) = "전체점수 / 횟수" = [특정 감정]"분류번호=해당점수", [특정 감정]"분류번호=해당점수", [특정 감정]"분류번호=해당점수" (…)

감정을 기호로 표기하며 점수를 산출하는 방식에는 〈ESMD 기법 공식〉과 〈esmd 기법 약식〉이 있습니다. 참고로 가독성을 높이고자 기호 전체에 걸쳐 밑줄을 쳤습니다.

우선, 〈ESMD 기법 공식〉! 그런데 이게 뭐의 약자죠? 'E'는 Emotion, 즉 '감정', 'S'는 Shape, 즉 '형태', 'M'은 Mode, 즉 '상태', 'D'는 Direction, 즉 '방향'입니다. 즉, 〈감정조절법〉을 의미하죠.

<ESMD 기법 공식>: [피노키오의 마음]	
<기호>	ESMD(-2)="-4/2"=[난감한 우려]"Sa=+1, Sd=-2, Dc=-1", [그래도 희망]"Sa=+1, Sb=-1, Mc=-1, Me=-1, Da=-1, Db=+1"

여기에 보이는 〈기술법〉을 한 번 읽어 볼까요? [난감한 우려]는 이미 '주연'으로 설명했습니다. 그런데 또 다른 '주연'이 포함되어 있네요. 바로 [그래도 희망]이 그것입니다.

이와 같이 '주연'은 언제라도 추가나 변동이 가능합니다.

비유컨대, 1교시에는 마음이로 퉁쳐서 단일 배우였다면, 2교시 초반부에서는 특정 감정 하나가 단일배우 노릇을 했고, 2교시 후반부 들어서니 특정 감정 둘이 양대산맥 역할을 하네요. 물론 기본적으로 이는 영화감독 마음입니다. 인생이란 모름지기 마음먹기에 따라 다른 극이 전개되게 마련이죠.

여기서 저는 [피노키오의 마음] 중에 대표적으로 두 명의 작은 아이, 즉 [난감한 우려]와 [그래도 희망]에 주목했습니다. 결과적으로 합산된 총점은 '−2'점, 즉 음기적이네요. 맞아, 그늘이 있어, 그늘이… 그런데 여기서 가장 중요한 것은 그저 최종적인 결과 값이 아니라 여기에 이르게 된 과정을 따라가며 특정 마음 길을 함께 걸어보는 것입니다. 앞으로의 설명을 〈감정조절표〉 그리고 〈감정조절 직역표〉와 한 번 비교해보세요.

[난감한 우려]! '분류번호' 'Sa', 즉 '균비비'! 코가 나오는 게 도무지 이해가 안 돼! '+1'점. 'Sd', 즉 '천심비'! 하필 왜 나만 꼭 이런 식이야? '−2'점. 'Dc', 즉 '앙측비'! 이걸 극복해야 내가 살아! 지금은 나만 생각할 때야. '−1'점.

다음, [그래도 희망]! '분류번호' 'Sa', 즉 '균비비'! 이렇게 망나니같이 살았는데 희망을 갖는 게 어불성설인가? 그래도… '+1'점. 'Sb', 즉 '소대비'! 물론 지금 내가 직면한 감정은 희망이 다가 아니지. '−1'점. 'Mc', 즉 '탁명비'! 이제는 희망의 감정이 많이 퇴색된 건 사실이야. '−1'점. 'Me', 즉 '습건비'! 아, 또 눈물 나네… '−1'점. 'Da', 즉 '후전비'! 뭐, 큰 걸 바라는 것도 아니야. 조금이나마 피할 수 있으면 좋겠어, 희망아. '−1'점. 'Db', 즉 '하상비'! 물론 아직도 꿈은 커. 내 마음 속 아빠는 달라, 다르다고! '+1'점.

어떠세요? 제가 걸어간 마음 길, 편안하신가요? 혹은 갸우뚱하신가요? 만약에 다른 길을 걸어보시고 싶다면, 좋습니다. 여러분만의 독창적인 〈기술법〉, 기대하겠습니다. 물론 여기서는 저도 편의상 짧게 기술해보았습니다. 더 꼼꼼히 묵상한다면 〈기술법〉, 당연히 엄청 길어집니다.

마지막으로 〈공식〉과 관련된 세세한 설명은 7강 3교시를 참고해주세요. 〈ESMD 기법 공식〉은 〈FSMD 기법 공식〉과 같은 방식입니다.

<ESMD 기법 공식>: [피노키오의 마음]		
<한글>	예 1	ESMD(-2)="−4/2"=[난감한 우려]"비극천극앙, [그래도 희망]"비소탁습후상"
	예 2	ESMD(-2)="−4/2"=[난감한 우려]"비극천형 극앙방, [그래도 희망]"비소형 탁습상 후상방"

참고로 〈기호〉는 〈한글〉로 기술 가능합니다. '예 1'은 한꺼번에 붙여 쓴 경우, '예 2'는 '형태', '상태', '방향'을 구분한 경우입니다. 물론 〈한자〉나 〈영어〉 혹은 다른 〈언어〉로도 표기 가능하며 어떤 식으로 표기해도 그 표기법만으로 동일한 내용을 파악할 수 있습니다. 구체적인 설명은 7강 2교시를 참고해주세요.

●● <esmd 기법 약식>: <기호>로 기술하기
- e(emotion): 마음 / s(shape): 형태 / m(mode): 상태 / d(direction): 방향

esmd(전체점수) = [특정 감정]대표특성, [특정 감정]대표특성, [특정 감정]대표특성 (…)

〈esmd 기법 약식〉은 〈ESMD 기법 공식〉과 쉽게 구분하기 위해 알파벳을 소문자로 표기합니다. 그런데 가만 보니 〈약식〉에서는 큰따옴표도 없이 달랑 대표특성 하나만 쓰는군요! 참 간소합니다. 그래서 〈약식〉이지요. 개략적인 설명은 7강 3교시를 참고해주세요.

<esmd 기법 약식>: [피노키오의 마음]		
〈한글〉	예 1	esmd(−1)=[**난감한 우려**]극천형, [**그래도 희망**]상방
	예 2	esmd(−2)=[**난감한 우려**]극천형, [**그래도 희망**]상방, [**참기 힘든 좌절**]방형, 하필이면 한탄]습상, [**앞으로의 기대**]노상

여기서는 〈한글〉 표기법만 제시하겠습니다. 이에 익숙해지신다면 기술된 글자만 훑어봐도 머릿속에서 내용이 쫙 압축 해제되실 것입니다.

구체적으로 살펴보자면 첫 번째 예에서 〈약식〉인 소문자 'esmd'는 기운이 '−1'점이네요. 그러고 보니 〈정식〉과 점수가 다르군요! 물론 이는 당연한 결과입니다. 벌써 기준 자체가 다르니까요.

그렇다면 결국 중요한 건 결과 값이 아니라, 때에 따라 걸어간 구체적인 마음 길이죠. 여기서는 [난감한 우려]와 [그래도 희망]에서 '대표특성' 하나만을 선별했습니다. 이를테면 [난감한 우려]는 '극천형'! 즉, '왜 나만 그래!'라는 외침 그리고 [그래도 희망]은 '상방', 즉 '그럼에도 불구하고 꿈은 꾸자!'라는 외침을 담았습니다.

만약에 여기서 누락된 나머지 특성도 꼭 추가하고 싶으시다면, 〈얼굴표현법〉에서처럼 같은 주연을 다시 한 번 표기할 수도 있겠지만, 기왕이면 다른 주연을 선발해서 사용하면 됩니다. 비유컨대, '근심이'와 '걱정이'가 다른 배우인 것처럼 유사한 감정을 표현하는 단어는 차고도 넘치니까요. 그러고 보면 세상에는 좋은 배우가 참 많습니다. 보다 풍요

로운 세상을 위해 적극적으로 신인 배우도 발굴해주시고요.

다시 표로 돌아와서 이와 같이 주연이 추가된 두 번째 예의 총점은 '-2'점 그리고 주연은 5명이네요! 물론 주연은 중요한 순으로 쓰는 게 정석이죠. 여기에 추가된 배우를 보자면, [참기 힘든 좌절]은 '방형', 즉 이리저리 좌충우돌, 마음이 난리가 납니다. [하필이면 한탄]은 '습상', 즉 비애가 넘쳐 나는군요. 그리고 [앞으로의 기대]는 '노상', 즉 이제는 좀 지긋지긋합니다. 아이고…

물론 숙고하면 훨씬 많은 배우들이 출연 가능합니다. 만약에 너무 많아지면 보다 효율적인 극의 전개를 위해 이들을 제한하고자 특정 기준을 제시할 수도 있습니다. 예컨대, 특정 마음을 분석하기 위해 '균비비'에서 '앙측비'까지 총 14개의 비율을 최고치로 전제하고는 개별 주연에 개별 비율을 중복 없이 엮어서 중요한 순으로 나열할 수도 있습니다. 이 경우에 '주연은 14명 이하, 비율은 중복 없음'이 조건식이 됩니다. 참고로 저도 이 방식을 많이 활용해 보았습니다. 하지만 이는 일종의 '게임의 법칙'일 뿐입니다. 따라서 충분히 다른 법칙도 가능하며 이들은 서로 장단점이 있습니다. 그렇다면 과연 여러분의 마음 영화를 찍기 위해서는 몇 명의 주연이 가장 좋을까요? 여러분이 정하세요. (눈을 감고 손가락을 셈) 음…

지금까지 〈감정조절 질문표〉, 〈감정조절 기술법〉, 〈ESMD 기법 공식〉, 〈esmd 기법 약식〉을 이해하다' 편 말씀드렸습니다. 앞으로는 〈감정조절 전략법〉, 〈감정조절 전략법 기술법〉, 〈감정조절 전략법 실천표〉를 이해하다' 편 들어가겠습니다.

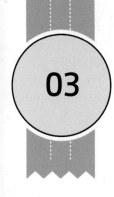

03 〈감정조절 전략법〉, 〈감정조절 전략법 기술법〉, 〈감정조절 전략법 실천표〉를 이해하다

〈감정조절법〉, 〈감정조절 전략법 기술법〉, 〈감정조절 전략법 실천표〉

〈감정조절 전략법〉: 감정의 기운 조절법
〈감정조절 전략법 기술법〉: 〈감정조절 전략법〉을 기술하는 기호 체계
〈감정조절 전략법 실천표〉: 〈감정조절 전략법〉을 활용하는 구체적인 심신 활동

이제 14강의 세 번째, 〈감정조절 전략법〉, 〈감정조절 전략법 기술법〉, 〈감정조절 전략법 실천표〉를 이해하다'입니다. 〈감정조절 전략법〉은 감정을 조절하는 구체적인 방법, 〈감정조절 전략법 기술법〉은 기호로 이를 표기하는 방법 그리고 〈감정조절 전략법 실천표〉는 실생활에서 이를 활용하는 방법을 제안합니다. 들어가죠!

●● **〈감정조절 전략법(the ESMD Strategy)〉: 〈ESMD 기법〉에 대한 조절법**

이론	전제	핵심	활용	목적
〈예술적 얼굴표현론〉	〈음양법칙〉 〈음양표〉	〈얼굴표현법〉 〈FSMD 기법〉 〈얼굴표현표〉	〈도상 얼굴표현표〉 〈얼굴표현 직역표〉 〈얼굴표현 기술법〉 〈FSMD 기법 공식〉 〈fsmd 기법 공식〉	진단(이해)
〈예술적 감정조절론〉		〈감정조절법〉 〈ESMD 기법〉 〈감정조절표〉	〈감정조절 직역표〉 〈감정조절 시각표〉 〈감정조절 질문표〉 〈감정조절 기술법〉 〈ESMD 기법 공식〉 〈esmd 기법 공식〉	
		〈감정조절 전략법〉	〈감정조절 전략법 기술법〉 〈감정조절 전략법 실천표〉	처방(개선)

〈감정조절법〉의 바탕이 되는 〈감정조절표〉가 감정이입을 통해 특정 마음길을 걸어보며 작성하는 일차적인 진단표라면, 〈감정조절 전략법〉은 이에 대해 내리는 일종의 처방전이라고 할 수 있습니다. 이를 통칭하면 바로 〈예술적 감정조절론〉이 되고요.

비유컨대, 〈감정조절법〉을 수행하기 위해 풀어본 〈감정조절표〉의 결과 값을 〈감정조절 시각표〉로 이미지를 만들거나 〈감정조절 직역표〉로 이야기를 만들었다면, 이를 초안으로 간주하고 조절하여 마침내 완성형을 이끌어내는 것이 바로 〈감정조절 전략법〉입니다. 즉, 〈감정조절법〉과 〈감정조절 전략법〉은 함께 가는 생산적인 동료입니다.

그러고 보면 〈예술적 감정조절론〉이 〈예술적 얼굴표현론〉에 비해 더욱 능동적인 대처법을 다루는데요, 여기에 익숙해지시면 이 방법론을 감정뿐만 아니라 얼굴에도 자유자재로 적용하실 수가 있습니다. 물론 몸 전체 혹은 주변 환경, 나아가 온갖 이미지에도 다 활용 가능합니다. 저도 제 나름대로 터득한 이 비법을 여러모로 제 작품에 활용합니다.

<감정조절 전략법(the ESMD Strategy)>						
				전략표(Strategy Card)		
			순기(順氣, Pro-)	역기(逆氣, Anti-)		
분류	번호	기준	(x+2)	(x−1)	(x−2)	
<감정조절 전략법 (ESMD Strategy)>	R	<	**순법**(順法)	순		
		=	**잠법**(潛法)		역	
		>	**역법**(逆法)			극역

* 〈순법〉: 수용 기운 '순기'
* 〈잠법〉, 〈역법〉: 저항 기운 '역기'

구체적으로, 〈감정조절 전략법〉에는 크게 3가지가 있습니다. 〈순법(順法)〉, 〈잠법(潛法)〉, 〈역법(逆法)〉이 그것입니다. 〈순법〉은 흐름에 순응하는 수용 기운, 즉 '순기' 그리고 〈잠법〉과 〈역법〉은 흐름을 위반하는 저항 기운, 즉 '역기'의 일종입니다. 〈잠법〉보다 〈역법〉이 세기 면에서는 한술 더 뜨고요. 참고로 〈잠법〉의 '잠(潛)'은 '잠기'의 '잠(潛)'과 같은 글자에요. 우선, 〈순법〉! 내가 A를 느낀다면 A를 더욱 강화하는 것입니다. 살다 보면 때에 따라 해당 감정을 차라리 더 과하게 쏟아내는 방식이 상당히 효과적인 경우가 있지요? 물론 가능한 방식은 여럿입니다.

이를테면 〈순법〉은 일종의 '자기강화 과장법'으로 기운이 '−3'이라면 이를 두 배 (×+2), 즉, '−6'으로 만들고, '+2'라면 이를 두 배, 즉 '+4'로 만드는 거예요. 결국, 기

운을 더욱 강조하는 '작용 우세의 법칙'이죠. 표기를 위해서는 '분류'는 'R' 그리고 '번호'는 '커지는 부등호(<)'를 사용하여 '분류번호'는 'R<'가 됩니다.

표를 보시면 '분류'로서의 'R'은 반작용, 즉 'reaction'의 첫 글자입니다. 그리고 '번호'에는 위부터 순서대로 커지는 부등호, 등호 그리고 작아지는 부등호가 있습니다. 그 중에 〈순법〉에 해당하는 '번호'는 맨 위에 '커지는 부등호(<)'입니다. 비유컨대, 글을 읽는 방향이 왼쪽에서 오른쪽임을 감안한다면, 이는 앞으로 가면서 커지는 순방향을 의미하니까요. 물론 이는 임의적인 기호로서 조어(造語)입니다.

다음, 〈잠법〉! 내가 A를 느낀다면 A를 뒤집어 느껴보는 것입니다. 살다 보면 때에 따라 해당 감정을 반대로 해소하는 방식이 상당히 효과적인 경우가 있지요? 물론 가능한 방식은 여럿입니다.

이를테면 〈잠법〉은 자신의 상태를 역으로 간주하는 '역지사지 역할극'으로 기운이 '-3'이라면 이를 '반대(×-1)', 즉 '+3'으로 만들고, '+2'라면 이를 반대, 즉 '-2'로 만드는 거예요. 결국, 기운의 균형을 맞추는 '작용-반작용의 법칙'이죠. 표기를 위해서는 '분류'는 'R' 그리고 '번호'는 '등호(=)'를 사용하여 '분류번호'는 'R='가 됩니다. 비유컨대, 동전의 양면은 구조적으로 반대이면서도 가장 가깝다는 점을 감안한다면, '등호(=)'는 곧 '+(플러스)와 -(마이너스)는 0'을 의미하니까요.

마지막으로, 〈역법〉! 내가 A를 느낀다면 A를 뒤집어 더욱 강화하는 것입니다. 살다 보면 때에 따라 해당 감정을 극단적으로 반대로 해소하는 충격요법이 상당히 효과적인 경우가 있지요? 물론 가능한 방식은 여럿입니다.

이를테면 〈역법〉은 자신의 상태를 완전히 탈피하는 '자기부정 역과장법'으로 기운이 '-3'이라면 이를 '반대로 두 배(×-2)', 즉 '+6'으로 만들고, '+2'라면 이를 반대로 두 배, 즉 '-4'로 만드는 거예요. 결국, 오히려 반대 기운을 강조하는 '반작용 우세의 법칙'이죠. 표기를 위해서는 '분류'는 'R' 그리고 '번호'는 '작아지는 등호(>)'를 사용하여 '분류번호'는 'R>'가 됩니다. 비유컨대, 글을 읽는 방향이 왼쪽에서 오른쪽임을 감안한다면, '작아지는 등호(>)'는 앞으로 가면서 작아지는 역방향을 의미하니까요.

여기서 주의할 점, 제가 계산한 〈순법〉의 '두 배', 〈잠법〉의 '반대' 그리고 〈역법〉의 '반대로 두 배'란 그저 방편적으로 상정한 상징적인 숫자일 뿐입니다. 즉, 너무 기계적으로 접근하면 안 되요. 모름지기 마음이란 부드럽게 다뤄야 하니까요.

						<감정조절표 (ESMD)>	
						분류	번호
<감정조절 전략법 기술법>	R <	R =	R >	[특정감정]	대표특성(i)	O	O
					대표특성(ii)	O	X
					대표특성(iii)	X	

〈감정조절 전략법〉과 연동되는 〈감정조절 전략법 기술법〉은 세 가지 종류예요. 결국, 특정 감정에 어떻게든 대응해야 하잖아요? 그때 〈감정조절표〉를 기준으로 같은 '분류번호'로 대응하면 '대표특성' 뒤에 '(i)'를 표기해주고, 같은 '분류'에 다른 '번호'로 대응하면 '대표특성' 뒤에 '(ii)'를 표기해주고, 아예 다른 '분류'로 대응하면 '대표특성' 뒤에 '(iii)'를 표기해주는 건데요, 구체적인 예를 보시면 바로 이해가 되실 거예요.

예컨대, [피노키오의 마음] 중에 [난감한 우려]가 참 문제적이에요. 그렇다면 이 감정에 대응을 해야겠지요? 그러기 위해서는 〈감정조절표〉에서 같은 '분류번호', 즉 해당 '대표특성' 뒤에 '(i)'를 표기하는 방식으로 대응해볼까요? 저는 이를 '동류동호(同類同號)' 계열의 조치라고 지칭합니다. 그야말로 무난한 조치죠. 같은 '분류'와 '번호'니까요.

[난감한 우려]는 원래가 〈감정조절표〉에서 '−2'점인 '극천형'이에요. 즉, '왜 꼭 나만 이래야 돼?'라는 푸념이 문제적이죠. 그런데 같은 '분류번호'로 대응하기 위해서는 〈감정조절표〉를 참조해보세요. 그리고 보니 선택지는 곧 하나의 항목밖에 없군요. 이 외에 모든 다른 비율은 '분류번호'가 다르니까요. 결국, '형태'에 속한 '천심비'만이 유일한 선택지죠. 이와 관련해서 〈순법〉, 〈잠법〉, 〈역법〉으로 경우의 수를 펼쳐볼게요.

<감정조절 전략법 기술법(i)>: [피노키오의 마음]	
<한글>	esmd(-1)=[난감한 우려]극천형 R<[난감한 우려]극극극천형(i) R=[난감한 우려]극심형(i) R>[난감한 우려]극극극심형(i)

우선, 〈순법〉! '극천형'을 순방향으로 더욱 심화한다? 두 배(×+2)로… 그렇다면, '−2'점인 '극천형'이 '−4'점인 '극극극천형'이 되겠군요! 이를테면 '왜 나만 이래야 돼?'가 더욱 강해지면 '나 아니면 이렇게 될 수 있는 사람, 전혀 없지!'라는 식으로 특화된 자존

감에 불을 지필 수도 있겠네요. 음… 그러면 과연 자신만의 특출한 개성이 과연 피노키오의 아픈 마음을 치유해줄까요?

다음, 〈잠법〉! '극천형'을 반대(×−1)로 뒤집는다? 그렇다면, '−2'점인 '극천형'이 '+2'점인 '극심형'이 되겠군요! 이를테면 '왜 나만 이래야 돼?'를 반대로 뒤집으면 '나만 그런가 뭐? 알고 보면 다 그래. 양태가 다를 뿐이지…'라는 식으로 누구나 각자의 방식으로 고통받는다는 '일체개고'의 정신에 심취할 수도 있겠네요. 음… 그러면 과연 자기 마음의 억울함이 눈 녹듯이 사라질까요?

다음, 〈역법〉! '극천형'을 반대로 두 배(×−2) 뒤집어서 더욱 밀어붙인다? 그렇다면, '−2'점인 '극천형'이 '+4'점인 '극극극심형'이 되겠군요! 이를테면 '잠법'의 설명을 더욱 밀어붙이는 것이니 남들처럼 초월의 의지를 품에 안고 어디 산속에라도 들어갈까요? 혹은 내 고통이 너무 생생하니 남의 고통과 저울질하기 위해서는 오히려 속세로 들어가 헌신할 수도 있겠고요. 결국 여기서 중요한 건 구체적인 특정 장소라기보다는 내 고통에만 얽매이지 않고 우리 모두의 고통 속으로 빠지는 경험, 그 자체겠네요. 음… 남의 고통이 나를 자유케 하리라. 과연 그럴까요?

〈감정조절 전략법 기술법(ii)〉: [피노키오의 마음]	
〈한글〉	esmd(-1)=[난감한 우려]극천형 R<[난감한 우려]극극극소형(ii) R=[난감한 우려]극비형(ii) R>[난감한 우려]극극극횡형(ii)

이번에는 〈감정조절표〉에서 같은 '분류', 다른 '번호', 즉 해당 '대표특성' 뒤에 '(ii)'를 표기하는 방식으로 대응해볼까요? 저는 이를 '동류이호(同類異號)' 계열의 조치라고 지칭합니다. 부담감을 줄여주는 데 적합하죠. 같은 '분류'와 다른 '번호'니까요.

[난감한 우려]는 〈감정조절표〉에서 '−2'점인 '극천형'이예요. 그런데 같은 '분류', 다른 '번호'로 대응하기 위해서는 〈감정조절표〉를 참조해보세요. 그리고 보니 선택지가 많아지네요. 같은 '분류'라 하면 '형태'군요. 여기에는 총 여섯 개의 비율이 있으니 '극천형'이 속한 '천심비'를 제외하면 총 다섯 개군요. 순서대로 '균비비', '소대비', '종횡비', '원방비', '곡직비'! 결국, '형태'에 속한 총 다섯 개의 비율이 바로 선택지죠.

그렇다면 어떤 비율이 가장 적합할 것이냐? 음… 통찰력이 요구되는 순간입니다. 물론 다 해볼 수는 없습니다. 그러나 가장 적합한 해결책을 찾으려면 가능한 범위 내에서 나

름의 노력을 경주해야죠. 그야말로 예술적인 기지와 책임 있는 판단이 요구되는 시점이군요. 고민 끝에 저는 이렇게 한 번 잡아봤어요. 이와 관련해서 〈순법〉, 〈잠법〉, 〈역법〉으로 경우의 수를 펼쳐볼게요.

우선, 〈순법〉! '극천형'을 순방향으로 더욱 심화한다? 두 배(×＋2)로… 그렇다면, '－2'점인 '극천형'이 '－4'점인 '극극극소형'이 되겠군요! 이를테면 '왜 나만 이래야 돼?'에 매몰되지 말고 크게 보면 '내가 지금 이거 말고도 신경 쓸 감정이 무려 천만 개야'라는 식으로 당장의 무게감이 희석될 수도 있겠네요. 음… 그러면 과연 수많은 별들이 피노키오의 아픈 마음을 치유해줄까요?

다음, 〈잠법〉! '극천형'을 반대(×－1)로 뒤집는다? 그렇다면, '－2'점인 '극천형'이 '＋2'점인 '극비형'이 되겠군요! 이를테면 '왜 나만 이래야 돼?'를 뒤집으면 '하늘의 신비를 어찌 내가 다 이해하리오. 뭔가 있지 않겠는가? 그저 그 뜻을 참고 기다릴 뿐!'이라는 식으로 불가해한 신비에 빠질 수도 있겠네요. 음… 그러면 과연 다른 데 정신이 팔려 마음의 억울함이 좀 시들해질까요?

다음, 〈역법〉! '극천형'을 반대로 두 배(×－2) 뒤집어서 더욱 밀어붙인다? 그렇다면, '－2'점인 '극천형'이 '＋4'점인 '극극극횡형'이 되겠군요! 이를테면 '왜 나만 이래야 돼?'를 뒤집으면 '너희들, 내 말 좀 들어볼래? 하도 특별해서 호기심 폭발할걸? 이리 모여 봐. 당장 SNS에 좀 뿌릴까?'라는 식으로 방방곡곡 떠들고 다닐 수도 있겠네요. 음… 그러면 과연 고통이 알려지며 사방에서 공감의 불을 일으키니 팍 힘이 날까요?

<감정조절 전략법 기술법(iii)> : [피노키오의 마음]	
<한글>	esmd(-1)=[**난감한 우려**]극천형 R<[**난감한 우려**]극극극습상(iii) R=[**난감한 우려**]극상방(iii) R>[**난감한 우려**]극극극측방(iii)

이번에는 〈감정조절표〉에서 아예 다른 '분류', 즉 해당 '대표특성' 뒤에 '(iii)'를 표기하는 방식으로 대응해볼까요? 저는 이를 '이류(異類)' 계열의 조치라고 지칭합니다. 확 기분을 전환하는 데 적합하죠. 아예 다른 '분류'이니까요. 물론 멀어서 장점일 수도 혹은 단점일 수도 있어요. 결국, 어떤 방법이 되었던지, 즉 직접적이건 간접적이건 예술적으로 묘하게 적재적소에 잘 활용하는 기지가 중요합니다.

[난감한 우려]는 〈감정조절표〉에서 '－2'점인 '극천형'이예요. 그런데 다른 '분류'로 대

응하기 위해서는 〈감정조절표〉를 참조해보세요. 그러고 보니 선택지가 많아지네요. 다른 '분류'라 하면 '형태'가 아닌 '상태' 혹은 '방향'이군요. 우선, '상태'에는 총 다섯 개의 비율이 있어요. 표의 순서대로 '노청비', '유강비', '탁명비', '농담비', '습건비'! 다음, '방향'에는 총 세 개의 비율이 있어요. 표의 순서대로 '후전비', '하상비', '앙측비'! 결국, '상태'나 '방향'에 속한 총 여덟 개의 비율이 바로 선택지죠.

그렇다면 어떤 비율이 가장 적합할 것이냐? 음… 통찰력이 요구되는 순간입니다. 물론 다 해볼 수는 없습니다. 그러나 가장 적합한 해결책을 찾으려면 가능한 범위 내에서 나름의 노력을 경주해야죠. 그야말로 예술적인 기지와 책임 있는 판단이 요구되는 시점이군요.

고민 끝에 저는 이렇게 한 번 잡아봤어요. 이와 관련해서 〈순법〉, 〈잠법〉, 〈역법〉으로 경우의 수를 펼쳐볼게요.

우선, 〈순법〉! '극천형'을 순방향으로 더욱 심화한다? 두 배($\times +2$)로.. 그렇다면, '-2'점인 '극천형'이 '-4'점인 '극극극습상'이 되겠군요! 이를테면 '왜 나만 이래야 돼?'에 매몰되지 말고 '아이고, 내 인생… 어쩌다 목각인형으로 태어나서, 정말 이런 경우 또 없다!'라고 한없이 푸념하며 과한 자기애에 취해 눈물을 쏟다 보면 카타르시스가 몰려올 수도 있겠네요. 음… 그러면 과연 지독한 나르시즘이 피노키오의 아픈 마음을 승화시켜줄까요?

다음, 〈잠법〉! '극천형'을 반대($\times -1$)로 뒤집는다? 그렇다면, '-2'점인 '극천형'이 '$+2$'점인 '극상방'이 되겠군요! 이를테면 '왜 나만 이래야 돼?'를 뒤집으면 '나 문제아 맞아. 그런데 아빠는 좀 달라. 사랑에는 조건이 없거든. 기다려봐. 아빠 온다'라는 식으로 무조건적인 꿈을 꿀 수도 있겠네요. 음… 그러면 과연 꿈에 취해 알 수 없는 마력이 샘솟을까요?

다음, 〈역법〉! '극천형'을 반대로 두 배($\times -2$) 뒤집어서 더욱 밀어붙인다? 그렇다면, '-2'점인 '극천형'이 '$+4$'점인 '극극극측방'이 되겠군요! 이를테면 '왜 나만 이래야 돼?'를 뒤집으면 '너희들, 나 같은 경험 해본 적 있어? 없으면 그냥 말을 마. 내게는 누구도 갖지 못한 특별한 재료가 있거든. 그러니까 나 같은 일을 할 수 있는 사람, 당연히 없지. 주목해!'라는 식으로 창의적으로 이를 활용할 수도 있겠네요. 음… 그러면 과연 나만의 세계가 펼쳐지며 인정받고 힘이 날까요?

여기서 주의할 점! 연습상, 〈순법〉, 〈잠법〉, 〈역법〉을 순서대로 하나씩 써봤고요, 선택

지를 '동류동호', '동류이호', '이류'별로 구분해 봤는데요, 이렇게 기계적으로 적용할 필요, 전혀 없어요. 즉, 상황과 맥락에 따라 〈감정조절 전략법 기술법〉은 이리저리 섞이며 변화무쌍하게 마련이죠. 혹은 각자의 기질과 역량에 따라 주야장천 한 가지만 사용될 수도 있고요.

결국, 최종 선택지를 판단하기 위해서는 나름의 '예술적인 상상력' 그리고 '비평적인 공감력'이 관건입니다. 이를테면 당면한 문제를 해결하는 구체적인 방안은 다들 천차만별입니다. 중요한 건, 결과적으로 내 인생에 책임지는 진득한 삶의 절실한 의미지요. 무엇에 주목하건, 어떻게 실행하건, 도대체 왜 그랬건 그리고 그래서 어쩌자는 것이건 간에.

자, 앞으로 원하거나 아니거나 내 인생 내가 사는 유일무이한 여러분의 통찰, 전심으로 두 손 모아 기대, 기대합니다. 때때로 품는 환상이나 외부적인 영향 관계하에서도 내 '의식' 혹은 '초의식'의 고민인지 장난인지 결국에는 누구도 대신할 수 없는 자체적인 실존 동력으로 수렴되는 우리들의 삶, 그래서 내 '마음의 우주'에서는 이 모든 게 스스로 마음을 먹어야 비로소 가능해집니다. 어떤 경우에도 그리고 어느 누구 하나 예외 없이. 그렇다면 오늘, 나 자신을 바라보며 어떤 감정을 한 번 조절해볼까요? 흡!

●● <감정조절 전략법 실천표(the ESMD Strategy Practice)>

<감정조절 전략법 실천표(the ESMD Strategy Practice)>				
분류 (Category)	비율 (Proportion)	기준 (Standard)	음기 (陰氣, Yin Energy)	양기 (陽氣, Yang Energy)
형 (형태形, Shape)	균비 (均非)	<동작>	어떤 자세에서도 몸의 좌우균형을 맞춘다.	어떤 자세에서도 몸의 좌우균형을 깬다.
		<생각>	논리적으로 말이 되게 구조화한다.	예측 불가능한 변수에 주목한다.
		<활동>	저울로 무게를 잰다.	반전 드라마를 감상한다.
	소대 (小大)	<동작>	바닥에 앉아 최대한 몸을 움츠린다.	바닥에 앉아 최대한 몸을 키운다.
		<생각>	업무를 구별하고 우선순위와 계획표를 짠다.	만사 제쳐 놓고 몰입한다.
		<활동>	시간을 정해 스트레칭한다.	배타적인 나만의 공간을 꾸민다.
	종횡 (縱橫)	<동작>	의자에 앉아 최대한 척추를 세운다.	의자에 앉아 최대한 팔을 양옆으로 벌린다.
		<생각>	스스로 해결할 방도를 고안한다.	구체적으로 주변의 도움을 계획한다.
		<활동>	비밀일기를 쓴다.	멘토를 만든다.

			<감정조절 전략법 실천표(the ESMD Strategy Practice)>	
상 (상태狀, Mode)	천심 (淺深)	<동작>	서서 몸 전체를 벽에 딱 붙인다.	서서 하체는 벽에 붙이고 상체는 벽에서 멀리한다.
		<생각>	남들과 다른 내 개성을 구별한다.	주변에 나와 비슷한 성향의 사람을 찾는다.
		<활동>	유심히 거울을 본다.	모르는 사람에게 말을 붙인다.
	원방 (圓方)	<동작>	천정을 보고 누워 고개를 좌우로 돌린다.	천정을 보고 누워 무릎에 정강이를 올리고는 지그시 누른다.
		<생각>	화제를 자연스럽게 전환한다.	핵심을 정확하게 집어준다.
		<활동>	관련 없는 기사로 자꾸 링크 타고 들어간다.	관련된 기사의 상반된 주장을 찾아본다.
	곡직 (曲直)	<동작>	이리저리 방향을 바꾸며 걷는다.	곧장 앞으로 걷는다.
		<생각>	자꾸 변덕을 부린다.	계속 단순하게 밀어붙인다.
		<활동>	매번 다른 게임을 한다.	게임 하나 끝까지 한다.
	노청 (老靑)	<동작>	땅에 붙은 듯이 뛴다.	붕붕 뜨는 듯이 뛴다.
		<생각>	피곤해하며 거부한다.	흥미로워하며 요구한다.
		<활동>	이제는 귀찮은 일을 나열한다.	앞으로 하고 싶은 일을 나열한다.
	유강 (柔剛)	<동작>	두 발은 고정하고 흐느적거리며 움직인다.	두 발은 고정하고 절도 있게 움직인다.
		<생각>	마음을 열고 다 이해해준다.	마음을 닫고 할 말만 한다.
		<활동>	영화의 악역에 한껏 공감한다.	권선징악의 영화에 심취한다.
	탁명 (濁明)	<동작>	가만있다 애매모호한 표정을 짓는다.	가만있다 단호한 표정을 짓는다.
		<생각>	내 권한과 능력, 또는 책임 밖이라고 생각한다.	내 권한과 능력, 그리고 책임이라고 생각한다.
		<활동>	우주과학이나 역사에 심취한다.	주변에 봉사활동을 한다.
	담농 (淡濃)	<동작>	누워서 온 몸에 힘을 뺀다.	누워서 옴 몸에 힘을 준다.
		<생각>	깔끔하게 다 잊어버린다.	별의별 생각을 다한다.
		<활동>	훌훌 털고 휴가를 떠난다.	특정 일에 완벽주의자가 된다.
	습건 (濕乾)	<동작>	물속에 눕는다.	햇볕을 쬔다.
		<생각>	가슴 아픈 추억을 떠올린다.	발바닥에 굳은살을 메만 진다.
		<활동>	음악을 들으며 눈물을 흘린다.	길거리를 걸으며 남의 시선을 느낀다.

<감정조절 전략법 실천표(the ESMD Strategy Practice)>				
방 (방향方, Direction)	후전 (後前)	<동작>	최대한 목을 뒤로 뺀다.	최대한 가슴을 앞으로 내민다.
		<생각>	항상 경계한다.	항상 자신만만해한다.
		<활동>	범죄기사를 탐독한다.	셀카에 심취한다.
	하상 (下上)	<동작>	양손을 깍지 끼고 머리를 눌러 아래를 바라본다.	양손을 깍지 끼고 머리를 받쳐 위를 바라본다.
		<생각>	처한 상황을 고려한다.	처한 상황을 무시한다.
		<활동>	현관문을 잠갔는지 등을 기억한다.	복권에 당첨될 경우의 계획 등을 상상한다.
	양측 (央側)	<동작>	가부좌를 틀고 합장을 하며 손바닥을 지긋이 민다.	가부좌를 틀고 머리와 허리를 옆으로 꺾는다.
		<생각>	정확히 실익을 판단한다.	어느 정도 손해를 감수한다.
		<활동>	몰래 혼자서 운동한다.	쓸데없이 정을 준다.
수 (수식修, Modification)	극(심할極, extremely): 오랫동안 극극(심할極極, very extremely): 무지막지하게 오랫동안 극극극(심할極極極, the most extremely): 극도로 무지막지하게 오랫동안 * <감정조절법 실천표>의 경우, <감정조절표>와 마찬가지로 '형'에서 '극균/비'와 '상' 전 체, 그리고 '극앙/측'에서는 원칙적으로 '극'을 추가하지 않음. 하지만 굳이 강조의 의미 로 의도한다면 활용 가능			

〈감정조절 전략법 실천표〉는 개별 비율과 기운을 〈동작〉, 〈생각〉, 〈활동〉의 구체적인 예로 제시했어요. 쭉 한 번 훑어보세요. 어떠세요? 말이 되는 것 같으세요?

적용하는 방식은 간단해요. 이를테면 아까 [난감한 우려]가 〈감정조절표〉에서 '−2'점인 '극천형'이라고 했잖아요? 그런데 이를 〈잠법〉에 '동류동호', 즉 거꾸로 그리고 같은 '분류번호'로 조치한다면 〈감정조절표〉에서 '+2'점인 '극심형'이 필요하죠? 즉, 이 전법은 '천심비'에서 '음기'가 강한 게 문제적이니 반대로 '양기'를 채워주려는 시도에요. 구체적으로는, [난감한 우려]라는 특정 감정이 심한 '음기'인 '극천형', 즉 마치 남들과 달리 나만 별종인 듯해서 심적인 부담이 크니 기왕이면 '아니야, 그렇지 않아. 알고 보면 누구나 다 그런걸?'이라며 마음을 북돋아주는 거죠.

그런데 이게 말이 쉽지, 순식간에 확 감정이 개선된다는 것은 솔직히 정말 꿈만 같은 일이에요. 네, 그래서 기왕이면 멀리 보고 차근차근 마음을 수련하는 게 중요해요. 억지로가 아니라 실생활에서 자연스러운 습관이 되면 더욱 좋고요. 〈감정조절법 실천표〉는 이를 도와주는 일종의 지침이에요.

이 표의 〈동작〉, 〈생각〉, 〈활동〉을 순서대로 살펴보면 다음과 같아요. 우선, '극심형'을

강화하는 〈동작〉을 〈실천표〉에서 한 번 찾아보세요. 뭐죠? 그건 바로 서서 하체는 벽에 붙이고 상체는 벽에서 멀리하는 자세를 자주 취해주는 거예요. 즉, 들어가고 나오는 깊이감을 극대화해주는 행위를 자꾸 반복해요. '극'이니까 좀 심하게 해야겠네요. 그런데 이거 믿을 수 있나요? 무슨 기체조인가요? 각설하고 우리 몇 날 몇 시에 그때 그 공원에서 만나요!

다음, '극심형'을 강화하는 〈생각〉을 〈실천표〉에서 한 번 찾아보세요. 뭐죠? 그건 바로 주변에 나와 비슷한 성향의 사람을 찾는 거예요. 즉, 서로의 공통점과 차이점을 분석하며 자연스럽게 그들에게 관심을 가져요. 역시나 '극'이니까 좀 심하게 해야겠네요. 그런데 이거 믿을 수 있나요? 무슨 동아리 활동인가요? 각설하고 우리 몇 날 몇 시에 그때 그 커피숍에서 만나요!

다음, '극심형'을 강화하는 〈행동〉을 〈실천표〉에서 한 번 찾아보세요. 뭐죠? 그건 바로 모르는 사람에게 말을 붙이는 거예요. 즉, 길거리로 나가 여러 사람과 대화하며 돌아다녀요. 역시나 '극'이니까 좀 심하게 해야겠네요. 그런데 이거 믿을 수 있나요? 무슨 영업 사원인가요? 각설하고 우리 몇 날 몇 시에 그때 그 지하철에서 만나요!

어떠세요? 〈실천표〉를 활용하는 방법, 간단하죠? 앞으로 특정 감정에 대한 나름대로의 〈감정조절 전략법〉이 도출된다면 해당 항목을 찾아 한 번쯤 실생활에 적용해보세요. 그런데 과연 바로 이게 나만 유별난 '극천형'을 누구나 마찬가지인 '극심형'으로 전환하는, 즉 감정의 기운을 반대로 스트레치하는 효과적인 방법일까요? 그러면 몸이 후련하듯이 정말로 마음도 통쾌할까요? 물론 마음먹기에 따라 그럴 수도 혹은 아닐 수도 있습니다.

더불어 과연 〈음양비율〉의 핵심 내용과 〈실천표〉에서 제시된 구체적인 〈동작〉, 〈생각〉, 〈활동〉이 궁합이 잘 맞을까요? 물론 마음먹기에 따라 그럴 수도 혹은 아닐 수도 있습니다. 예는 천만가지이니까요. 이를테면 표와는 완전히 상반되는 예로도 충분히 목적을 달성할 수 있어요.

결국, 〈감정조절 전략법 실천표〉에는 제가 고안하여 사용하는 대표적인 예가 나열되어 있을 뿐입니다. 즉, 보편적인 목적이 아니라 개별적인 방법이죠. 비유컨대, 산의 정상에 오르는 길은 다양합니다. 그렇다면 특정 방법만이 유일한 해결책인 양, 곧이곧대로 외워선 안 되요. 예컨대, 과거의 기라성 같은 예술작품을 그대로 따라하면 혹은 더 잘 그리면 당대의 그 작품보다 더 가치가 있나요? 음… 절대 아니죠?

네, 특정 작품이 역사적으로 인정을 받는 것은 그 작품이 당대에 촉발한 사건, 즉 예

술담론의 파급효과 때문입니다. 결국, 그 정신을 배워야지 겉으로 드러나는 외양을 백날 모사해봤자 소용없어요. 그건 시대정신에 따라 계속 바뀌게 마련이니까요. 그러니 철 지난 유행에 목 매이면 안 됩니다. 중요한 건, 핵심을 놓치지 말아야지요.

마찬가지로, 이 표는 영원불변의 절대적인 법칙이 당연히 아닙니다. 오히려 사용하기에 따라서 같은 방식이 다른 비율과 기운을 표방하는 경우, 사람에 따라 언제라도 가능합니다. 예를 들어 눈을 감고 가부좌를 틀며 합장을 하고는 내 생각 자체를 소거하는, 즉 '극소주의'적인 활동을 즐기는 경우가 있는가 하면, 반대로 같은 자세로 내 마음 속 오만 가지 작은 아이들을 다 소집해서 챙겨주는, 즉 '극대주의'적인 활동을 즐기는 경우도 있거든요. 그러니 겉으로 드러나는 자세만 가지고 '이건 이걸 의미한다'라고 규정하면 안 되죠.

따라서 이 표는 지속적으로 여러분의 실정에 맞추어 개작되어야만 하는 운명을 타고났습니다. 하지만 그럼에도 불구하고 변치 않는 사실 한 가지! 그건 바로 〈동작〉과 〈생각〉과 〈활동〉이 서로 간에 유기적으로 촘촘하게 연결되는 혼연일체의 경지를 맛보는 것이 매우 중요하다는 것입니다. 그렇습니다. 우리네 삶 속에서 결국 '몸과 마음'은 하나입니다. 그래서 저도 이 수업에서 '얼굴과 감정'에 집중했어요.

결론적으로, 여기 제시된 것 말고도 방법은 참 많습니다. 즉, 여러분의 독특한 아이디어와 참여를 기대합니다. 여하튼 단체 기체조로부터 명상까지라니 이거 끌리네요! 우리가 실제로 모이는 그날까지. (손짓만 안녕?) 참고로 저는 땡볕이 싫습니다. '양기'가 너무 민낯을 드러내요. 아니, 솔직히 그냥 머리가 아파요. 뭐, 좋은 게 좋듯이 싫은 건 싫으니까 굳이 억지로 할 필요 없습니다. 먼저 마음이 동해야지요. 그러면 세상이 어느새 바뀝니다.

예술적 얼굴	←	마음연습	→	예술적 감정

이제 최종적으로 이 수업 전반부의 〈예술적 얼굴표현론〉과 후반부의 〈예술적 감정조절론〉, 정리해보겠습니다. 둘 다 한 세상 사는데 한 번쯤은 해볼 만한 '마음연습'입니다.

구체적으로, 이 둘의 공통점은 특정 현상의 '조형적 시각화'와 이에 대한 '내용적 의미화'에요. 즉, 사상적으로 '조형과 내용', '이미지와 이야기' 그리고 '가상과 실재'를 유리시키기보다는, 오히려 '공통된 감각'과 '예술적 상상'에 입각해서 비유적으로 연상되는 둘의 밀접한 영향관계에 주목하죠. '몸과 마음이 하나'라는 전제하에서요. 아마도 이를 '꼼'이

라고 발음하면 될까요?

이 둘의 차이점은 대표적으로 두 가지예요. 첫째, 특정 현상, 즉 소재가 달라요. 즉, 〈예술적 얼굴표현론〉은 사람의 '구체적인 얼굴'에 주목해요. 반면에 〈예술적 감정조절론〉은 사람의 '추상적인 감정'에 주목해요. 비유컨대, 전자는 '얼굴 구상화'이고, 후자는 '감정 추상화'에요. 실제로 〈얼굴표현표〉와 〈감정조절표〉의 항목들을 활용하면 이 둘을 시각화해서 상상하거나, 실제로 그려보는데 도움이 되요. 나아가 이 둘은 일종의 대립항으로서 함께 고려하면 상당히 효과적인 대구를 이루죠.

예컨대, 얼굴 없는 사람은 없어요. 아니, 누군가를 경험하는 데는 얼굴도 중요한 영향을 끼쳐요. 모름지기 사람은 '육신적 감각'을 무시하고 '정신적 개념'으로만 삶을 영위할 수가 없는 태생적인 조건을 지니고 있거든요. 이를테면 인공지능에게마저도 자꾸 나름의 얼굴을 입히려고 시도하잖아요? 물론 이는 '기계의 눈'을 위한 배려가 아니라, '사람의 눈'을 위한 요구죠. 순도 100퍼센트…

마찬가지로, 감정 없는 사람은 없어요. 아니, 누군가를 경험하는 데는 감정도 중요한 영향을 끼쳐요. 모름지기 사람은 '감성적 감성'을 무시한 채 '이성적 지성'으로만 삶을 영위할 수가 없는 태생적인 조건을 지니고 있거든요. 이를테면 인공지능에게마저도 자꾸 나름의 개성을 입히려고 시도하잖아요? 물론 이는 '기계의 눈'을 위한 배려가 아니라, '사람의 눈'을 위한 요구죠. 역시나 순도 100퍼센트…

21세기, 바야흐로 4차혁명 인공지능의 시대, 빅데이터를 참조해서 통계적으로 얼굴을 감지하고는 종족 등, 고유의 신상뿐만 아니라 여러 특성, 이를테면 감정 상태 등, 인성까지도 분류하는 기술이 눈길을 끌고 있어요. 즉, '사람의 눈'이 보지 못하는 방식으로 세상을 보는 '기계의 눈'이 나름의 사회적인 역할을 하기 시작했죠. 이를테면 길거리의 수많은 CCTV가 시시때때로 나를 관찰해요. 나도 모르게. 그리고 그 정보가 어떻게 쓰일지는 도무지 알 수가 없어요. 알고 보면 참 무서운 일이죠.

한편으로 '사람의 눈'에는 고유의 강점이 있어요. 이를테면 '기계의 눈'이 과학적이라면 '사람의 눈'은 예술적이에요. 여기서 후자는 예나 지금이나 인생의 의미를 찾는 데 주효해요. 게다가 그야말로 '기계의 눈'이 판치는 이 시대, '사람의 맛'을 탐구하려는 노력의 중요성은 더욱 부각되게 마련이죠. 이 수업은 이를 위한 시도예요. 즉, 사람을 위한 시도. 그것이 본능적인 욕구나 개인적인 낭만이건 시대착오적인 오류나 시대를 앞서간 예언이건 혹은 기능적으로 중요하거나 당장 아무것도 아니건 간에.

실제로 한평생 우리는 수많은 얼굴 그리고 감정을 마주해요. 그런데 얼굴이나 감정 자체에 대해 인문 예술적으로 고찰해볼 기회는 많지 않아요. 〈예술적 얼굴표현론〉과 〈예술적 감정조절론〉은 여기에 주목해요. 얼굴과 감정을 읽는 새로운 방식의 접근이 필요한 이 시대, 여러모로 새 시대의 요청에 맞는 효과적인 대안이 되기를 바랍니다.

이 둘의 두 번째 차이점은 바로 다음과 같아요. 우선, 〈예술적 얼굴표현론〉에서는 〈얼굴표현표〉와 관련된 이론적 연구에 주목해요. 반면에 〈예술적 감정조절론〉에서는 〈감정조절표〉와 관련된 이론적 연구에 주목할 뿐만 아니라, 나아가 〈감정조절 전략법〉과 관련된 실제적 실천에도 주목해요. 즉, 당면한 감정의 문제에 효과적으로 대처하는 실용적인 조절법을 제안하는 것이죠. 스스로 감정조절을 하는 기묘한 경지에 오르고자.

우선, 〈얼굴표현표〉는 〈감정조절표〉의 모태가 됩니다. 따라서 이 수업 전반부의 이론적 배경과 이 수업 후반부의 이론적 배경은 구조적으로 그리고 내용적으로 겹치는 부분이 상당해요. 그래서 후반부는 전반부의 방대한 설명을 축약하거나, 중복되는 기술적인 설명은 그대로 반복했어요.

참고로 〈얼굴표현표〉는 세상만물을 총체적으로 이해하는 〈음양법〉을 충실히 따라요. 즉, 세상을 바라보는 가장 기본적인 법칙을 도식화했죠. 따라서 기본적으로 이는 얼굴뿐만 아니라 감정 등, 다양한 현상에 모두 적용 가능해요.

결국, 얼굴은 여러 대상 중 하나일 뿐이에요. 그런데 보편적인 '사람의 눈'은 애초부터 얼굴의 미세한 표정을 섬세하게 구분하는 절정의 무공을 최소한 중급까지는 기본적으로 장착하고 있죠. 따라서 〈음양법〉을 적용하는 가장 대표적인 대상으로서 전혀 손색이 없어요.

다음, 14강 3교시의 〈감정조절 전략법〉은 과도한 감정의 무게에 짓눌린 이들을 위해 활용 가능한 여러 유용한 방안을 제시해요. 이는 이 수업의 전반부에는 없는 후반부에서 추가된 내용이에요. 즉, 기본적인 이론 설명에 충실함으로써 현상의 이해에 중점을 두면서도, 나아가 당면한 문제를 해결하는 방법에도 주목한 것이죠.

한편으로 〈감정조절 전략법〉을 〈얼굴표현법〉으로 역으로 번안해서 감정 대신에 이를 얼굴에 적용하는 시도, 충분히 가능합니다. 그렇게 되면 우선, 실용적으로는 특정 목적에 따른 실제 성형 혹은 이미지 조작을 위해 참조 가능한 필수 지침으로 활용 가능하죠. 다음, 예술적으로는 이미지나 이야기의 창작과 비평에도 지대한 도움이 될 거예요.

'예술적인 눈'이라니, 이를테면 다른 이들의 얼굴이 넘쳐나는 길거리가 그리고 수많은

감정이 교차하는 대화가 우리를 기다립니다. 그러고 보면 세상은 전시장이고 만물은 작품입니다. 그에 따른 의미는 바로 우리 안에 있고요. 그렇다면 그야말로 세상만사 모든 것이 다 '마음먹기'에 달려있군요. 결국, 우리의 '생각'이 곧 '생명'입니다. 오늘도 우리는 과거의 우리를 죽이고 미래의 우리를 살립니다. 기왕, 멋지게 살자고요.

지금까지 〈감정조절 전략법〉, 〈감정조절 전략법 기술법〉, 〈감정조절 전략법 실천표〉를 이해하다' 편 말씀드렸습니다. 이렇게 14강을 마칩니다. 그런데 이게 바로 우리 수업의 마지막입니다. 얼굴과 감정, 조형과 내용이 만나고 나니 그야말로 별의별 춤이 다 나오네요. 여러분은 그동안 얼굴과 감정 오딧세이, 어떠셨나요? 개인적으로 저는 무척 행복했습니다. 그리고 앞으로도 수많은 얼굴과 감정을 만나며 이를 음미하고 더 나은 내가 되고자 그리고 제대로 내 꿈을 즐기고자 노력할 것입니다.

그렇습니다. 우리는 부족합니다. 그래서 갈급합니다. 그래서 의미가 있습니다. 부족한 우리 모두를 보듬으며 스스로 그리고 함께, 내 마음의 충만한 뿌듯함을 누리는 여러분이 되시기를 진심으로 축원합니다. 감사합니다.

<예술적 감정조절론>으로 특정 감정을 수집, 분석, 해석한다.
이를 토대로 상호 토론한다. 더불어 나만의 에세이를 작성한다.

기말고사_토론과 시험

토론: 감정 이야기 I

토론 참여 방법(50점)

• 정해진 기간 내에 감정 이미지 두 점을 찾아 좌우에 위치시키고 둘을 비교하여 분석/해석한 글과 함께 등록

① 감정의 <균비비율>, <소대비율>, <종횡비율>, <천심비율>, <원방비율>, <곡직비율>, <노청비율>, <유강비율>, <탁명비율>, <담농비율>, <습건비율>, <후전비율>, <하상비율>, <앙측비율> 중 하나를 골라 해당 비율과 관련해서 각각 '음기'와 '양기'에 해당하는 비교 이미지 두 점을 찾아 자신의 해석을 담은 글과 함께 등록한다.

　가. 제목 형식: <OO비율> + 내가 정한 제목 (예) <균비비율> 극균과 극비의 동상이몽

　나. 해당되는 이미지 2점을 찾아 맨 위에 삽입한다.

　　　- 미술작품, 대중매체 이미지, 직접 찍은 사진 등 모두 가능

　　　- 게시물에서 보기 좋은 크기로 업로드

　　　- 관련 정보를 기입(작가명, 제목, 연도 등)

　　　- 출처를 명기(URL 링크 등)

　다. 이들을 고른 이유와 자신의 해석을 명료한 글로 작성하여 올린다.

　　　- 절대평가(게시물 하나만, 최대 25점)

　　　- 토론 조건을 충족하지 못할 경우 혹은 게시물의 양이 부족하거나 질이 아쉬울 경우 감점

　　　- 토론 주제와 관련이 없거나 중복적인 내용을 단순 게시할 경우 0점

② 다른 사람들 게시물을 보고 댓글로 활발히 의견을 개진한다.

　　- 절대평가(댓글 하나당 1점, 최대 25점)

　　- 의견의 양이 부족하거나 질이 아쉬울 경우 감점

　　- 토론주제와 관련이 없거나 중복적인 내용을 단순 게시할 경우 0점

시험: 감정 이야기 II

시험 참여 방법(50점)

• 정해진 시간 내에 공개된 특정 이미지에 대해 <esmd 기법 약식>으로 분석/해석한 에세이 제출

① 특정 이미지와 간략한 정보가 제시된다.

② 이에 대해 내가 작성할 글의 '제목'을 기입한다.

③ <esmd기법 약식>의 분석 체계를 따른다 (예: 14주차 참조)

 예) **esmd(−2)=[난감한 우려]극천형, [그래도 희망]상방, [참기 힘든 좌절]방형, [하필이면 한탄]습상, [앞으로의 기대]노상 (……)**

④ 자신의 독창적인 해석을 명료한 글로 작성한다.
 - 절대평가 (채점 기준: 최대 50점 = 이론적 기초(10점) + 독창적 사고(10점) + 논리적 구성(10점) + 공감적 서사(10점) + 양질의 서술(10점)
 - 오픈 북 시험 (수업 교재와 노트 허용)
 - <esmd기법 약식>과 더불어 <감정조절론>의 다른 방법을 풍부하게 활용하면 가점
 - 토론 조건을 충족하지 못할 경우 혹은 양이 부족하거나 질이 아쉬울 경우 감점
 - 토론 주제와 관련이 없거나 모종의 도움을 받았거나 표절이 의심되는 경우 0점

<질문지>를 통해 얼굴, 감정 등 '특정 대상'의 '모양'을 진단할 수 있다.
'특정 대상'에 대한 자신의 마음을 조절할 수 있다.
평상시 실생활 전반에 이를 응용할 수 있다.

APPENDIX

부록

질문지 예시와
본문 주요 도판

01 <조형/음기 질문지>, <조형/양기 질문지>, <내용/음기 질문지>, <내용/양기 질문지>를 활용하다

<조형/음기 질문지>, <조형/양기 질문지>, <내용/음기 질문지>, <내용/양기 질문지>

<조형/음기 질문지>: [평가 대상] 'X'에 대한 내 마음의 '음기'력 시각 표현
<조형/양기 질문지>: [평가 대상] 'X'에 대한 내 마음의 '양기'력 시각 표현
<내용/음기 질문지>: [평가 대상] 'X'에 대한 내 마음의 '음기'력 서사 재현
<내용/양기 질문지>: [평가 대상] 'X'에 대한 내 마음의 '양기'력 서사 재현

안녕하세요, <예술적 얼굴과 감정조절> 부록입니다! 학습목표는 '평상시 스스로 활용한다'입니다. 1강부터 15강까지는 얼굴과 감정을 이해하고 진단하며 마음을 조절하는 여러 방식을 제시했다면, 여기서는 구체적인 <질문지> 네 개의 예시를 통해 그동안 배운 이론을 활용하는 간편한 방식을 제시할 것입니다. 그럼 오늘 부록에서는 순서대로 <조형/음기 질문지>, <조형/양기 질문지> 그리고 <내용/음기 질문지>, <내용/양기 질문지>를 이해해 보겠습니다. 참고로 이 수업에 대한 충분한 이해 없이 바로 질문지를 활용하여 도출된 점수에만 치중하면 보다 유의미하고 풍요로운 해석이 어렵습니다. 따라서 스스로 기대하는 효능감을 누리시기 위해서는 이전 강의가 먼저입니다.

앞으로 제시할 <질문지>는 일종의 '초안'입니다. 즉, 언제라도 상황과 맥락에 맞게 기준과 내용 등을 자유롭게 수정, 변형, 재구조화 할 수 있습니다. 이들의 사용법은 다음과 같습니다. 우선, <질문지>의 전제가 되는 [평가 대상]을 선별합니다. 즉, 모든 질문에서 주목하는 관심사는 바로 [평가 대상]입니다. 편의상 저는 무엇이나 대입 가능하다는 의미에서 이를 'X'라고 칭합니다. 여기서 'X'는 구체적인 [얼굴 전체]이거나 [특정 부분]일 수도 혹은 추상적인 [마음 전체]이거나 형용어구와 특정 감정어로 구체화된 [특정 감정]일 수도 있습니다. 아니면 때에 따라서는 아예 다른 [사물]이나 [현상] 혹은 짧거나 긴 일종의 [이야기] 자체일 수도 있지요.

여하튼 그 'X'가 [구체적인 얼굴 부위]나 [추상적인 마음 상태] 혹은 그 무엇이건 다 괜찮습니다. 결국 중요한 건 〈질문지〉 앞에서 내가 주목하는 'X'를 가능한 생생하게 떠올리며 의인화하는 것입니다. 그렇다면 지금 여기서 나와 'X', 우리 단 둘이 만나 서로 동등한 인격체로서 '진솔한 대화'를 나눠봐요! 물론 그러기 위해서는 보통 내가 먼저 다가가야 합니다. 이를테면 'X'가 [시린 내 눈]이라면, 아마도 〈습건비율〉의 감상적인 '습비'를 끌어올리며 "그동안 내가 너 신경 안 쓰고 밤늦게 일만 해서 힘들었지?"라며 말을 건넵니다. 그리고 지긋이 바라보며 한껏 기다립니다. 물론 'X'의 성향에 따라 대답의 가짓수는 다양합니다. 예컨대, 천사 'X' 혹은 악마 'X' 등장하십니다. 그러면 아마도 여러 편의 우화가 탄생하겠지요. 그야말로 천일야화의 시작입니다.

그런데 'X'가 [구체적인 형태]가 아니라 [추상적인 개념]이라면, 통상적으로 이를 표현하는 조형(이미지)이 이를 서술하는 내용(이야기)보다 마음속에 떠올리기가 더 어렵습니다. 만약에 그렇다면 서로 나누는 '진솔한 대화'보다는 '내가 주도하는 행동'을 상상하는 게 효과적입니다. 이를테면 빈 캔버스 앞에 앉아 고민하는 추상화가가 되어 보는 것은 어떨까요? 너무 미간에 인상 쓰지는 마시고요. 예컨대, 'X'가 [응축된 분노]라면 '물감'과 '붓' 그리고 '기법'을 선정해봅니다. 우선, '물감'은 〈유강비율〉에서 '강비'가 강한 듯 채도가 높은 붉은 색! 다음, '붓'은 〈습건비율〉에서 '건비'가 강한 듯 갈퀴가 많아 투박하니 건조한 붓! 마지막으로, '기법'은 〈담농비율〉에서 '농비'가 강한 듯 이리저리 붓을 휘저으며 갈피를 못 잡는 동작! 물론 이 외에도 그리는 데 필요한 다양한 요소나 행위를 구체적으로 상상하며 결과적으로 생성되는 이미지를 연상할 수 있습니다.

이제 마음의 준비가 되셨다면 내 마음의 스크린에 내가 주목하는 'X'를 화면 가득 생생하게 떠올리고는 능숙한 조작으로 여기저기 돌려가며 세심히 바라보세요. 그러고는 〈질문지〉를 펼칩니다. 다음, 나열된 개별 질문과 관련한 내 생각이나 느낌의 정도를 하나씩 골라 기입합니다. 마지막으로, 모든 질문에 답한 후에는 목적에 따라 '분류' 별로 혹은 통으로 전체를 합산하며 'X'의 기운을 파악합니다.

그런데 내 대답을 요구하기에 〈질문지〉라 부르지만 여기서 기술된 문장, 즉 '개별 질문'은 '…다'라는 식으로 정의됩니다. 따라서 'X'에 주목하는 내 마음의 상태가 해당 문장과 통하는지 스스로 질문해 보시고 이에 대한 동의의 정도를 신중하게 판단해주세요. 예컨대, '전혀 나는 달라!', 아님, '완전 나도 그래!'라는 식으로. 참고로 여기서 주어지는 답안 선택지는 총 5개입니다. 왼쪽부터 '정말 아니다', '아니다', '모르겠다', '그렇다', '정말

그렇다.'

　여기서 주의할 점! 질문에는 '음기 질문'과 '양기 질문'이 있습니다. 이를테면 〈질문지〉 제목에서처럼 〈조형/음기 질문지〉와 〈내용/음기 질문지〉는 '음기 질문' 그리고 〈조형/양기 질문지〉와 〈내용/양기 질문지〉는 '양기 질문'을 포함합니다.

　우선, 〈조형/음기 질문지〉와 〈내용/음기 질문지〉에 해당하는 '음기 질문'의 경우에 '정말 아니다'는 '+2'점, '아니다'는 '+1'점, '모르겠다'는 '0'점, '그렇다'는 '−1'점, '정말 그렇다'는 '−2'점으로 환산합니다. 쉬운 예로 만약에 해당 질문이 '나는 음기적이다'라면 내가 정말 그럴 경우에는 '−2'점, 정말 아닐 경우에는 '+2'점이 맞지요. '음기'적이지 않으면 '양기'적이 되니까요. 물론 여기서 '모르겠다'는 애매한 경우로 당장의 판단을 유보한 '잠기'입니다.

　다음, 〈조형/양기 질문지〉와 〈내용/양기 질문지〉에 해당하는 '양기 질문'의 경우에 '정말 아니다'는 '−2'점, '아니다'는 '−1'점, '모르겠다'는 '0'점, '그렇다'는 '+1'점, '정말 그렇다'는 '+2'점으로 환산합니다. 쉬운 예로 만약에 해당 질문이 '나는 양기적이다'라면 내가 정말 그럴 경우에는 '+2'점, 정말 아닐 경우에는 '−2'점이 맞지요. '양기'적이지 않으면 '음기'적이 되니까요. 물론 여기서 '모르겠다'는 '잠기'!

　한편으로 〈조형/음기 질문지〉, 〈조형/양기 질문지〉 그리고 〈내용/음기 질문지〉, 〈내용/양기 질문지〉 모두는 같은 '분류'와 '비율'의 구조를 따릅니다. 우선, 한 〈질문지〉당 기운의 '분류'는 세 개, 즉 '형태', '상태', '방향' 순으로 구분됩니다. 여기서 '형태'는 〈음양비율〉 세부항목 여섯 개, 즉 〈균비비율〉, 〈소대비율〉, 〈종횡비율〉, 〈천심비율〉, 〈원방비율〉, 〈곡직비율〉을 포함합니다. 그리고 '상태'는 〈음양비율〉 세부항목 다섯 개, 즉 〈노청비율〉, 〈유강비율〉, 〈탁명비율〉, 〈담농비율〉, 〈습건비율〉을 포함합니다. 마지막으로 '방향'은 〈음양비율〉 세부항목 세 개, 즉 〈후전비율〉, 〈하상비율〉, 〈앙측비율〉을 포함합니다. 결국, 전체 〈음양비율〉은 한 〈질문지〉당 총 14개로 본문의 이론과 정확히 일치합니다.

　그런데 특정 〈질문지〉에 포함된 질문이 '음기질문'이거나 '양기질문'이라는 사실을 사전에 인지하거나, 그때그때 해당 '분류'와 '비율'을 염두하고 개별 질문을 접할 경우에는 알게 모르게 정해진 기준으로 세상을 바라보아 결과적으로 순수한 진단이 저해될 수 있어요. 따라서 실제로 활용하는 〈질문지〉는 '음양', '분류', '비율', '점수' 등 기초적인 이론을 암시하는 정보를 삭제한 상태로 순수한 질문만으로 다양하게 순서를 섞어 구성하는 것이 이상적입니다. 즉, 여기서 제시되는 〈질문지〉는 앞으로 용도에 맞게 선택, 혼합, 재

배열하기 위한 재료로서 참고 가능한 여러 질문의 모음집일 뿐입니다. 그러나 마음먹기에 따라 개의치 않는다면 충분히 이 자체로도 활용 가능합니다.

〈질문지〉의 구성법은 다양합니다. 대표적인 예는 다음과 같습니다. 우선, 〈조형/음기질문지〉와 〈조형/양기 질문지〉를 하나로 섞습니다. 저는 이를 〈조형 질문지〉라고 지칭합니다. 그리고 〈내용/음기 질문지〉와 〈내용/양기 질문지〉도 하나로 섞습니다. 저는 이를 〈내용 질문지〉라고 지칭합니다. 기왕이면 두 경우 모두, '음기 질문'과 '양기 질문'을 골고루 섞어 주면 기운의 균형감이 높아집니다. 다음, 내 마음의 'X'를 상정하고 이에 주목하여 〈조형 질문지〉에 나만의 정답을 기입합니다. 그리고 이어서 〈내용 질문지〉에도 나만의 정답을 기입합니다. 물론 기입하는 〈질문지〉의 순서는 바뀔 수 있습니다. 이를 마치면 찬찬히 서로의 결과 값을 대조해봅니다. 혹은 필요에 따라 둘 중에 하나만을 참조합니다.

한편으로 〈조형 질문지〉와 〈내용 질문지〉를 하나로 섞습니다. 저는 이를 〈조형/내용 질문지〉 혹은 통칭해서 그냥 〈질문지〉라고 지칭합니다. 그리고 내 마음의 'X'를 상정한 후에 이 〈질문지〉에 나만의 정답을 기입하고 이를 참조합니다. 혹은 필요에 따라 찬찬히 그 결과 값을 〈조형 질문지〉와 〈내용 질문지〉로 구분하여 활용한 경우와 대조해봅니다. 아마도 결과적으로 비슷하거나 혹은 완전히 다를 수도 있겠지요? 비유컨대, 산으로 올라가는 길은 원래 다양하고 종종 새롭습니다. 분명한 건, 이 모든 노력이 결국에는 특정 'X'에 대한 내 지대한 관심과 의지를 드러냅니다. 그래, 뜻이 있는 곳에 길이 있구나!

결국, 어떤 구성법을 활용한 〈질문지〉를 택하더라도 기계적인 설문에만 의존하기보다는 심리상담으로 비유컨대, 융통성 있는 심화 상담과 추적 관찰이 중요합니다. 그리고 지속적인 연구와 실제 적용을 위한 맞춤 준비가 필요합니다. 예를 들어 〈질문지〉의 조합을 바꿀 수 있습니다. 이를테면 언제라도 취지와 목적에 따라 '분류'나 '비율' 등을 한정하며 다른 조합을 생성합니다. 마치 이는 같은 작품(질문)이 다른 전시회(질문지)에 다른 기획 의도로 큐레이팅되는 것과도 같습니다. 결국, 〈질문지〉의 모든 질문은 때에 따라 그저 선별적으로 전시 가능한 후보작일 뿐입니다.

나아가, 질문 자체를 수정할 수 있습니다. 이를테면 구체적으로 파악하고자 하는 해당 'X'의 의미와 더욱 잘 연동되는 방식으로 기존 질문의 문장을 적절히 번안합니다. 혹은 애초부터 대화의 형식이 되도록 인터뷰 식의 질문으로 친근하게 조정합니다. 아니면 보다 구체적인 맥락을 형성하고자 질문 전에 생생한 실제 일화를 풍부하게 들려줍니다.

더불어 답안 선택지도 수정 가능합니다. 이를테면 선택지의 숫자를 더 세세하게 분화하거나 간단하게 '네'와 '아니오'로 제한하는 식으로 점수 폭을 변화합니다. 즉, 적극적으로 경기의 조건식을 변화합니다. 그러다 보면 자연스럽게 원래의 기운 지형도에 지각 변동이 감지되기도 합니다. 비유컨대, 새로운 스타 선수가 부각되며 화끈하게 기존 판이 재편될 수도 있지요.

따라서 앞으로 제시될 〈질문지〉에 전적으로 의존할 필요, 전혀 없습니다. 말 그대로 절대불변의 진리와는 거리가 먼 일종의 해볼 만한 기체조일 뿐이에요. 즉, 도구는 사용하기 나름입니다. 방편적으로 유용한 도구가 되는 만큼 활용하면 그만이죠. 실제로 기운의 양태는 지속적으로 변동 가능하기에 그때그때 결과 값이 다를 수 있습니다. 게다가 질문마다 상황과 맥락 그리고 관점에 따라 애초의 '분류'나 '비율'과 중복되거나 관계없는 식으로 사뭇 다른 기운을 측정하는 등, 원래의 전제하에 작은 오차나 이를 벗어나는 큰 오류가 발생할 수도 있습니다.

그런데 애매하게 중복되는 질문에 대해서는 너무 걱정하지 마세요. 이를테면 특정 질문이 특정 '비율'에 배타적으로 속하지 않거나 다른 '비율' 또한 포함하는 것, 〈질문지〉를 활용하다 보면 경험 가능한 지극히 정상적인 과정입니다. 본문에서 언급했듯이 14개의 〈음양비율〉 자체가 벌써 서로 간에 완벽하게 구분되기보다는 상보적으로 중복되기도 하면서 특정 기운의 특성을 강조하는 데 함께 활용되니까요. 즉, 나름대로 등산을 하다 보면 결국에는 다 정상으로 통하게 마련입니다.

한편으로 기본적인 이론에 대한 불충분한 이해나 오해에서 비롯되었을지라도 당장 도무지 관계없는 질문을 발견하면 그때는 언제라도 〈질문지〉를 조정할 수 있습니다. 결국에는 스스로 풍부한 이해와 원활한 소통이 중요하니까요. 이를테면 경우에 따라 더 적합한 그리고 알기 쉬운 여러 종류의 '음양질문'은 지속적으로 개발 가능합니다. 참고로 본문에서는 〈직역〉의 기호체계에 충실하고자 대체적으로 제한된 표현방식을 기초로 삼았습니다. 그래서 마치 코딩 언어처럼 서술 방식이 기계적이고 딱딱한 경우도 있습니다.

결국, 새로운 표현의 시도는 일종의 〈의역〉 활동으로서 원래의 의미를 풍요롭게 확장, 심화하며 연구, 적용하는 의의를 지닙니다. 그리고 보니 질문, 많을수록 좋네요! 실제로 본문에 기술된 〈직역표〉들은 각각 다양한 〈의역표〉로 파생 가능합니다. 〈실천표〉도 마찬가지이고요. 따라서 본문에 기술된 구문만을 적절한 방식이라고 오해할 이유, 전혀 없습니다. 중요한 건, 이리저리 치열하게 고민을 거듭할 뿐. 어차피 하늘에서 뚝 떨어진 '선

행적 정답'은 없습니다. 그저 과정 속에서 스스로 생성되는 '후행적 정답'으로 갈음하며 당장 소중한 내 인생에 책임질 수밖에.

정리하면, 나만의 내공으로 나름대로 내가 주목하는 'X'의 기운의 '모양'을 진단했다고 가정해보아요. 특정 목적에 따른 맞춤 〈질문지〉의 도움으로 나름의 〈정답표〉를 구성해보면서요. 만약에 여기서 특정 〈음양 비율〉에 기운의 쏠림 현상이 발견됩니다. 그리고는 '아, 이거 문젠데?'라며 여러모로 걱정합니다. 그렇다면 어떻게 이를 슬기롭게 조절하여 기왕이면 큰 문제없이 더 행복한 나날을 영위할 수 있을까요? 아, 절대무공의 묘한 경지로 예술적인 대처가 가능한 조절력의 삼대천왕, 〈순법〉, 〈잠법〉, 〈역법〉이 떠오르는군요! (손끝을 아래로 다이빙하며) 그렇다면 다시 14강으로 쏙!

그렇습니다. 〈질문지〉는 여행의 시작입니다. 여러분은 '내 마음의 우주 탐험대'! 문제가 있으면 해결하고 목적이 있으면 추구하고 무관심하면 의미화해야죠. 내 나름의 진단과 조절이라니 의지는 곧 힘이다. 스스로 전문가, 우선은 알고 보자. 세상이 아는 만큼 보이는데 어차피 최소한 그만큼은 책임지고 더 잘 살 거니까. 이제 〈질문지〉에 나만의 내밀한 목소리를 유려하게 기록할 시간, (주먹 불끈) 들어가죠!

[평가 대상]을 시각화하고 그 특성을 연상하여 기술하기

분류 (分流, Category)	음기 비율 (陰氣 比率, Yin Energy Ratio)	[] * 시각화된 [평가 대상] 'X' 관련 질문 (맞춤 요망): "'X'는 (아래)다"에 동의하십니까?	정말 아니다 (+2)	아니다 (+1)	모르겠다 (0)	그렇다 (-1)	정말 그렇다 (-2)
형 (형태形, Shape)	극균(심할極, 고를均, extremely balanced)	중심축을 기준으로 좌우 양면을 접으면 딱 겹쳐진다.					
		전후, 좌우, 상하 방향이 매우 유사하여 공통적이다.					
		마주보는 대립항이 매우 아귀가 잘 맞으며 어울린다.					
		수평 저울에 둘로 나눠 올리면 나름 수평이 맞는다.					
	소(작을小, small)	얼핏 보면 당장 눈에 띄지 않을 정도로 크기가 작다.					
		결코 하나로 통일되지 않는 수많은 측면이 존재한다.					
		나름 중요하지만 무작정 나 홀로 중요하지는 않다.					
		주변에 유사한 여러 모양들과 여기저기 혼재한다.					
	종(세로縱, lengthy)	위아래로 길쭉한 모양으로 가늘게 쭉 뻗었다.					
		양 옆이 비좁은 듯이 그 너비가 얇으니 알싸하다.					
		여백이 많아도 결코 중심 지지대는 흔들리지 않는다.					
		주변과 어울리기보다는 독자적으로 선이 굵다.					
	천(얕을淺, shallow)	앞뒤가 얕은 모양으로 평면적으로 납작한 느낌이다.					
		큰 문제없이 잔잔하니 나 홀로 튀는 부분이 없다.					
		화면 위에 조형 요소가 골고루 분배되니 평평하다.					
		튼튼한 벽면인 양, 굳게 무표정하니 알 수가 없다.					
	원(둥글圓, round)	여러모로 외각이 둥글둥글 무리 없이 잘 흘러간다.					
		유려한 흐름이 화면에 느껴지며 대체로 곡선적이다.					
		여기저기 조형 요소가 유사하니 사뭇 두리뭉실하다.					
		주변과 조화를 이루며 무난하니 굳이 문제가 없다.					
	곡(굽을曲, winding)	여기저기 정체되듯이 구불구불 외곽이 주름졌다.					
		이리저리 돌아가는 궤적이 탄탄한 밀도를 형성한다.					
		엉킨 실타래처럼 끝없이 꼬이니 상당히 복잡하다.					
		갈피를 못 잡으며 빙빙 돌리니 예측하기 힘들다.					
상 (상태狀, Mode)	노(늙을老, old)	여기저기가 낡게 변하니 그간의 역사가 느껴진다.					
		오래되어 무게를 지탱하기 힘드니 처지는 느낌이다.					
		닳고 닳아 더 이상 훼손할 여지가 없어 보인다.					
		하도 붓질을 중첩하니 이제는 그대로 정체되었다.					

		<조형/음기 질문지(Form/Yin Energy Questionnaire)>				
상 (상태狀, Mode)	유(부드러울 柔, soft)	촉각적으로 부드럽고 포근하며 온화하니 편안하다.				
		유약하여 웬만하면 주변에 곧잘 동조하며 따라간다.				
		경계를 설정할 수 없는 점진적인 변화가 느껴진다.				
		마치 물과 같이 무색, 무미, 무취의 텅 빈 느낌이다.				
	탁(흐릴濁, dim)	전반적으로 조형이 뿌여니 자기 영역이 모호하다.				
		여럿이 혼합되니 일관된 모양이 드러나지 않는다.				
		자욱한 안개 속인 듯이 둘러봐도 보이는 게 없다.				
		마치 구정물인 양, 불순물에 혼탁하니 때가 탔다.				
	담(묽을淡, light)	전반적으로 조형이 연하니 참 담백하고 여리여리하다.				
		공기처럼 가볍고 듬성듬성 여유로워 한결 시원하다.				
		옅게 올라가니 별 말없이 적당하며 그저 묵묵하다.				
		주변과 별 관계가 없으니 깔끔하게 닦아내기 쉽겠다.				
	습(젖을濕, wet)	기름기가 낀 양, 화면이 번들번들 윤기가 흐른다.				
		한껏 물기를 머금은 듯이 촉촉하니 잘 스며든다.				
		풍요롭고 유동적이며 생생한 데 경계가 자연스럽다.				
		주변과 적절히 보조를 맞춰 융화되며 나름 섞인다.				
방 (방향方, Direction)	후(뒤後, backward)	상대적으로 주변에 비해 자신을 빼며 뒷걸음친다.				
		뒤에서 기반을 다지며 묵묵히 주변을 지지해준다..				
		자신을 드러내지 않으니 기본적으로 멀게 느껴진다.				
		당장 보이지는 않지만 무언가 있는 듯이 신비롭다.				
	하(아래下, downward)	여러모로 조형이 무거워서 결국 아래로 침잠한다.				
		꾸벅꾸벅 힘이 빠지는 듯이 슬슬 아래로 기울어진다.				
		무언가 밑에서 잡아당기는지 질질 끌려 내려온다.				
		아래쪽에 튼실히 기반을 다지며 위쪽을 받들어준다.				
	극앙(심할極, 가운데央, extremely inward)	전반적으로 주변에서 중심으로 슬슬 모여드는 중이다.				
		양 측면을 끌어당기며 중심축이 확 기세를 과시한다.				
		모든 건 자기로 통하듯이 유일무이한 주인공이다.				
		하나로 질서가 잡히니 다른 식의 여지가 차단된다.				

			<조형/음기 정답표(Form/Yin Energy Scoreboard)>										
분류	비율	점수	비율	점수	비율	점수	비율	점수	비율	점수	비율	점수	합계
형	균비		소대		종횡		천심		원방		곡직		
상	노청		유강		탁명		담농		습건				
방	후전		하상		앙측								
특이사항									전체(형+상+방)				

●● <조형/양기 질문지>:
[평가 대상]을 시각화하고 그 특성을 연상하여 기술하기

분류 (分流, Category)	양기 비율 (陽氣 比率, Yang Energy Ratio)	[] * 시각화된 [평가 대상] 'X' 관련 질문 (맞춤 요망): "'X'는 (아래)다"에 동의하십니까?	정말 아니다 (-2)	아니다 (-1)	모르겠다 (0)	그렇다 (+1)	정말 그렇다 (+2)
형 (형태形, Shape)	비(비대칭非, asymmetric)	양측면이 모양이 달라 중심축을 설정하기가 애매하다.					
		보는 각도를 바꿔 보면 드러나는 모양이 변화한다.					
		한쪽을 가리고 보면 완전히 서로 다른 느낌이다.					
		기울어진 운동장인 양, 한쪽으로 쏠리며 불안하다.					
	대(클大, big)	상당히 튀니 사방에 다른 모양이 자연스레 묻힌다.					
		총체적인 단일 질서로 모든 걸 구조화해 통합한다.					
		어떻게 바라봐도 항상 튀니 이를 숨길 수가 없다.					
		주변을 여백으로 삼아 스스로에게 시선을 집중한다.					
	횡(가로橫, wide)	양 옆으로 넓적한 모양으로 두툼하게 확 퍼졌다.					
		위아래로 압착되는 듯이 그 높이가 낮으니 눌렸다.					
		중심에서 사방으로 퍼지며 자신의 영역을 확장한다.					
		널리 주변과 연결되며 드넓은 지평선을 형성한다.					
	심(깊을深, deep)	앞뒤가 깊은 모양으로 입체적으로 늘어난 느낌이다.					
		여기저기 돌출하니 여러 부분에 더욱 주목하게 된다.					
		수많은 층을 형성하며 속을 비추니 깊이감이 있다.					
		가상 스크린인 양, 시시각각 다양한 면모가 드러난다.					
	방(각질方, angular)	사방에 각이 지니 외곽이 멈추듯이 종종 긴장한다..					
		여기저기 뚝뚝 화면이 끊기며 대체로 직선적이다.					
		모난 부분이 있어 나름 한 성격 하니 주의를 요한다.					
		주변과 어긋나며 긴장하고 충돌하는 등 자극적이다.					
	직(곧을直, straight)	시원하게 외곽이 쫙 뻗으니 무리 없이 연결된다.					
		전혀 속도를 늦추지 않고 최단거리로 직선적이다.					
		큐브 맞추기처럼 딱딱 맞아떨어지니 질서정연하다.					
		가는 길이 명쾌하니 공개적이며 예측이 가능하다.					
상 (상태狀, Mode)	청(젊을靑, young)	방금 발생한 듯이 확 생기가 넘치는 현재진행형이다.					
		새것이라 무게를 잘 지탱하니 솟구치는 느낌이다.					
		방금 구매한 양, 애지중지 때 탈까 조심스럽다.					
		이제 막 시작하니 앞으로 칠하는 붓질이 생생하다.					

<조형/양기 질문지(Form/Yang Energy Questionnaire)>

상 (상태狀, Mode)	강(강할剛, strong)	드세게 대면하니 딱딱한 대치의 긴장감이 느껴진다.					
		강하게 자기 목소리를 표출하니 무시할 수가 없다.					
		쉽게 바뀌지 않을 듯이 단단한 영역을 구축한다.					
		마치 불과 같이 쉬지 않고 여기저기 영향을 끼친다.					
	명(밝을明, bright)	'모 아니면 도'인 양, 자기 구역을 확실하게 구분한다.					
		구체적으로 상황을 묘사하니 특정 모양이 또렷하다.					
		강한 조명을 비춘 듯이 전면에 주인공이 드러난다.					
		마치 정수물인 양, 불순물이 없어 깨끗하고 투명하다.					
	농(짙을濃, dense)	조형이 촘촘하고 빼곡하니 매우 진하고 묵직하다.					
		여백 없이 가득 사방을 채우니 참 알차고 튼실하다.					
		짙게 축적되니 꽉꽉 쌓인 게 많아 응축된 느낌이다.					
		여기저기 관련을 지었으니 씻어도 자국이 남겠다.					
	건(마를乾, dry)	원래 기름기가 없는 양, 푸석푸석 화면이 메말랐다.					
		완전히 물기가 증발하니 이제는 한없이 뻣뻣하다.					
		조형이 우둘투둘 척박하게 갈라지니 왠지 공허하다.					
		닳고 닳은 철판을 두른 양, 방어적이고 독립적이다.					
방 (방향方, Direction)	전(앞前, forward)	상대적으로 주변에 비해 자신을 들이밀며 돌출한다.					
		스스로 주인공이 되어 앞에서 한껏 조명을 받는다.					
		확실하게 자신을 표현하니 솔직하고 친근해 보인다.					
		활발히 분위기를 조장하니 당장은 확 몰입하게 된다.					
	상(위上, upward)	헬륨 가스를 머금은 양, 둥실둥실 조형이 떠오른다.					
		불끈불끈 힘이 솟는 듯이 화끈하게 위로 쭉 뻗는다.					
		무언가 위에서 끌어당기는지 슬슬 끌려 올라간다.					
		위에서 노닐며 즐기니 너머의 세계에 속한 모양이다.					
	측(측면側, outward)	전반적으로 중심에서 주변으로 슬슬 이탈하는 중이다.					
		좌청룡 우백호인 양, 양 측면이 확 기세를 과시한다.					
		중심을 비우고 주변을 채우니 한껏 사방이 든든하다.					
		여기서 저기로 흘러가니 묘하게 다른 여지가 있다.					

<조형/양기 정답표(Form/Yang Energy Scoreboard)>

분류	비율	점수	비율	점수	비율	점수	비율	점수	비율	점수	비율	점수	합계
형	균비		소대		종횡		천심		원방		곡직		
상	노청		유강		탁명		담농		습건				
방	후전		하상		양측								
특이사항									전체(형+상+방)				

●● **<내용/음기 질문지>:**
[평가 대상]을 의인화하고 그 특성을 연상하여 기술하기

분류 (分流, Category)	음기 비율 (陰氣 比率, Yin Energy Ratio)	[] * 의인화된 [평가 대상] 'X' 관련 질문 (맞춤 요망): "'X'는 (아래)다"에 동의하십니까?	정말 아니다 (+2)	아니다 (+1)	모르겠다 (0)	그렇다 (-1)	정말 그렇다 (-2)
형 (형태形, Shape)	극균(심할極, 고를均, extremely balanced)	대체적으로 인과관계가 분명하니 우선 수긍이 간다.					
		여러모로 상식적이니 논리적으로 예측 가능하다.					
		어떤 관점으로 살펴봐도 대체로 비슷비슷 무난하다.					
		어디에서도 큰 변화 없이 거의 일관된 태도이다.					
	소(작을小, small)	분명히 중요한 데 막상 돌아보면 어딘가 숨어있다.					
		기왕이면 여러 방면으로 다른 식의 접근이 가능하다.					
		종합적으로 판단하면 무조건 우선순위는 아니다.					
		무시할 수 없는데 주변에 비슷한 처지가 여럿이다.					
	종(세로縱, lengthy)	애초의 목적이 정확하며 엄격하게 이를 따른다.					
		주변의 관심을 바라기보다는 스스로에게 집중한다.					
		어떤 조건 하에서도 굳건히 자신의 심지를 지킨다.					
		주변 탓보다는 먼저 자신을 돌아보며 깊이 숙고한다.					
	천(얕을淺, shallow)	믿을 건 자신밖에 없는 양, 고집과 뚝심을 보여준다.					
		우선은 튀지 않고 상황을 살피며 지긋이 노력한다.					
		공평한 집단적 질서를 잘 따르며 안정감을 느낀다.					
		여기저기 관심이 있더라도 우직스럽게 모른 척한다.					
	원(둥글圓, round)	겉모습이 무난하니 웬만하면 어디에도 잘 맞춘다.					
		별 무리 없이 자연스럽게 흘러가니 큰 고민이 없다.					
		유사한 부류를 선호하며 공통의 관심사를 추구한다.					
		대체로 화합을 추구하며 비슷하게 맞추려 노력한다.					
	곡(굽을曲, winding)	쉽게 뭐 하나 되는 일이 없이 하는 일마다 복잡하다.					
		좌충우돌 내성이 생겼는지 근성과 끈기가 남다르다.					
		도무지 정리가 불가하니 오히려 무방비로 어지른다.					
		특별한 목표 없이 빙빙 돌며 소요하니 알 수가 없다.					
상 (상태狀, Mode)	노(늙을老, old)	세월이 지나며 자조적이 되니 여유롭게 돌아본다.					
		긴 시간이 흐르니 애초의 열정이 시들시들해졌다.					
		여러모로 상처가 쌓이니 더 이상 잃을 게 없다.					
		끝없이 반복되니 이젠 지겹고 귀찮으며 무덤덤하다.					

<center><내용/음기 질문지(Content/Yin Energy Questionnaire)></center>

<내용/음기 질문지(Content/Yin Energy Questionnaire)>			

분류		세부	내용					
상 (상태狀, Mode)	유(부드러울 柔, soft)	무장해제하듯이 신뢰감과 안정감, 휴식을 선사한다.						
		마치 카멜레온처럼 주변의 영향을 곧잘 반영한다.						
		자신을 낮추며 무리하지 않고 슬렁슬렁 흘러간다.						
		비움의 미학인 양, 지나가는 바람처럼 집착을 버린다.						
	탁(흐릴濁, dim)	자신의 입장을 드러내지 않으니 참 애매모호하다.						
		다양한 의견이 섞이니 그 아무것도 확실하지 않다.						
		미궁에 빠진 사건인 양, 뭔가 있는 데 마냥 신비롭다.						
		세상 때가 많이 타니 다 나름의 사연이 배어 있다.						
	담(맑을淡, light)	평상시 순하니 꼬임이 없고 예민하니 조심스럽다.						
		굳이 부담 주지 않고 끼어들지 않으니 우선 편안하다.						
		큰 구김 없이 시원 담백하며 별 탈 없이 조용하다.						
		언제라도 훌훌 털고 벗어날 수 있으니 미련이 없다.						
	습(젖을濕, wet)	미사여구가 화려하고 유려하니 세련되게 포장한다.						
		자신과 주변에 연민의 감정이 넘치니 잔뜩 애잔하다.						
		한껏 낭만에 도취되며 여린 마음에 상처도 잘 받는다.						
		서로 다르더라도 친화적이며 감성적으로 다가간다.						
방 (방향方, Direction)	후(뒤後, backward)	가능한 튀지 않도록 무난하고 안전하게 중간만 간다.						
		드러나지 않는다고 경시하지 않고 열심히 봉사한다.						
		뒤에서 하는 생각을 도무지 알 수 없어 은폐적이다.						
		당장은 회피적이지만 뭔가 무기를 숨겨놓은 듯하다.						
	하(아래下, downward)	이것저것 들은 게 많으니 손쉽게 바꿀 수가 없다.						
		어느새 이전의 경계 태세와 긴장감이 서서히 풀린다.						
		당장 현실에 발목 잡혔는지 당면한 문제가 엄중하다.						
		내 코가 석자라 지금 당장 먹고 사는 일에 집중한다.						
	극앙(심할極, 가운데央, extremely inward)	깔때기인 양, 뭘 해도 결국 단단히 하나로 귀결된다.						
		주변을 자기 수하로 만들며 스스로 몸집을 불린다.						
		결국에는 내 뜻이 중요하기에 막상 자기밖에 모른다.						
		자기를 굽힐 줄 모르고 듣지도 않으니 고집불통이다.						

<내용/음기 정답표(Content/Yin Energy Scoreboard)>													
분류	비율	점수	비율	점수	비율	점수	비율	점수	비율	점수	비율	점수	합계
형	균비		소대		종횡		천심		원방		곡직		
상	노청		유강		탁명		담농		습건				
방	후전		하상		앙측								
특이사항								전체(형+상+방)					

<내용/양기 질문지>:
[평가 대상]을 의인화하고 그 특성을 연상하여 기술하기

분류 (分流, Category)	양기 비율 (陽氣 比率, Yang Energy Ratio)	[　　　　] * 의인화된 [평가 대상] 'X' 관련 질문 (맞춤 요망): "'X'는 (아래)다"에 동의하십니까?	정말 아니다 (-2)	아니다 (-1)	모르겠다 (0)	그렇다 (+1)	정말 그렇다 (+2)
형 (형태形, Shape)	비(비대칭非, asymmetric)	도대체 이유를 모르겠으니 참으로 오리무중이다.					
		어디로 튈지 알 수가 없으니 종종 많이 난감하다.					
		다른 관점으로 바라보면 완전히 다른 모습이 된다.					
		처한 환경이 바뀌면 사뭇 다른 기질이 발현된다.					
	대(클大, big)	너무 중요해서 당장 다른 건 눈에 보이지도 않는다.					
		대체적으로 특정 질서를 추종하며 하나에 주목한다.					
		어떤 경우에도 스스로 강력하니 따를 수밖에 없다.					
		나 홀로 독야청청 엄중하고 고독하니 우뚝 섰다.					
	횡(가로橫, wide)	호기심에 사방을 두리번거리며 주목 대상을 찾는다.					
		사회적인 관계에 능하며 주변과 소통하려 노력한다.					
		그저 현실에 안주하기보다는 모험 정신이 투철하다.					
		다양한 관계를 통해 자신의 영향력을 넓히려 한다.					
	심(깊을深, deep)	사회적인 관심이 많아 다방면에 융통성을 발휘한다.					
		필요하면 자신의 주장을 내세우며 토론에 심취한다.					
		평상시 솔직하게 개성을 드러내며 자신을 내세운다.					
		풍부한 표정을 보여주며 소통과 공감을 유도한다.					
	방(각질方, angular)	통통 튀고 대가 세니 다양한 사건이 끊이질 않는다.					
		욕구가 넘쳐나며 종종 무리하니 여러 고민이 많다.					
		때로는 과도한 입장을 표방하니 호불호가 갈린다.					
		티격태격 불화를 두려워하지 않으며 열정적이다.					
	직(곧을直, straight)	지금 당장 원하는 게 분명하니 할 일이 명확하다.					
		굳이 빼거나 숨기지 않고 화끈하게 자신을 드러낸다.					
		질서 정연한 정리가 가능하니 체계적으로 계획한다.					
		주변에 무관심한 채 오로지 목표지점으로 돌격한다.					
상 (상태狀, Mode)	청(젊을青, young)	힘이 샘솟으며 지칠 줄 모르니 자존감이 강하다.					
		이제 시작이니 막 나가는 패기가 하늘을 찌른다.					
		아직은 깨끗하니 괜한 상처에도 민감하게 반응한다.					
		새로운 경험이라 조금의 자극도 짜릿하니 흥미롭다.					

<내용/양기 질문지(Content/Yang Energy Questionnaire)>						
상 (상태狀, Mode)	강(강할剛, strong)	빈틈을 보이면 바로 공격할 양, 경계심을 높인다.				
		노래방에서 마이크 독식하듯이 확 자신을 과시한다.				
		거세게 밀어붙이며 자기 입장을 뚜렷이 관철한다.				
		채움의 미학인 양, 세상에 내 영향력을 과시한다.				
	명(밝을明, bright)	자신의 개성, 가치관, 주장 등을 화끈하게 공개한다.				
		의견이 구체적이고 확실하니 앞으로 논쟁이 가능하다.				
		드디어 범인을 잡은 양, 가만 보니 모든 게 자명하다.				
		뻔뻔할 만큼 순수하니 나름대로는 깔끔하고 솔직하다.				
	농(짙을濃, dense)	쓴 맛을 보니 여기저기 온갖 생각이 꼬리를 문다.				
		시도 때도 없이 참견하며 간섭하니 신경이 쓰인다.				
		산전수전 별의별 일을 다 겪으며 아주 쌓인 게 많다.				
		첨예하게 이해 관계로 엮이니 깔끔한 해결이 어렵다.				
	건(마를乾, dry)	정확히 할 말만 하는 양, 무뚝뚝하니 기계적이다.				
		특정 호기심이 사라져 다 부질없으니 무관심하다.				
		마음이 각박하고 무미건조하니 상처도 받지 않는다.				
		서로 입장이 다르면 까칠까칠 퉁명스레 반발한다.				
방 (방향方, Direction)	전(앞前, forward)	매사에 틈만 보이면 앞에서 튀며 자신을 과시한다.				
		보여주기에 능수능란하니 행동에 자신감이 넘친다.				
		얼굴에 다 써 있는 양, 솔직하게 속마음이 드러난다.				
		공격적으로 나오며 가용 가능한 무기를 총동원한다.				
	상(위上, upward)	드디어 내 길을 깨우쳤는지 자꾸 거기에 마음을 쓴다.				
		바짝 군기가 든 양, 열정과 패기가 하늘을 찌른다.				
		뭔가 드높은 이상에 끌려가는지 대의를 추구한다.				
		현실을 벗어나 뜬 구름을 잡으니 꿈꾸기에 바쁘다.				
	측(측면側, outward)	사방으로 흩어지는 노선을 택한 양, 여기에 열심이다.				
		양대산맥인 듯이 같이 힘을 내며 더불어 든든하다.				
		평상시 주변을 잘 챙기며 든든한 원조를 기대한다.				
		어느새 여기보다는 저기로 갈아타며 변칙을 부린다.				

<내용/양기 정답표(Content/Yang Energy Scoreboard)>													
분류	비율	점수	비율	점수	비율	점수	비율	점수	비율	점수	비율	점수	합계
형	균비		소대		종횡		천심		원방		곡직		
상	노청		유강		탁명		담농		습건				
방	후전		하상		양측								
특이사항								전체(형+상+방)					

02

본문 주요 도판

본문 주요 도판

<얼굴표현법>: <FSMD 기법>을 수회 수행하여 얼굴의 기운 이해
<음양표>: <음양법칙> 22 가지의 구조화
<얼굴표현표>: 문자로 <FSMD 기법> 1 회 수행
<도상 얼굴표현표>: 이미지로 <FSMD 기법> 1 회 수행
<얼굴표현 직역표>: <얼굴표현표>의 개별 항목을 설명하는 서술체계
<얼굴표현 기술법>: <얼굴표현표>의 개별 항목을 설명하는 기호체계(기호/한글/한자/영어)
<FSMD 기법 공식>: <얼굴표현표>를 서술하는 총체적 공식
<fsmd 기법 약식>: <얼굴표현표>를 서술하는 직관적 약식
<감정조절법>: <ESMD 기법>을 수회 수행하여 마음의 기운 이해
<감정조절표>: 문자로 <ESMD 기법> 1 회 수행
<감정조절 직역표>: <감정조절표>의 개별 항목을 설명하는 서술체계
<감정조절 시각표>: <감정조절표>의 개별 항목을 시각화하는 서술체계
<감정조절 질문표>: <감정조절표>의 개별 항목을 선택하는 질문체계
<감정조절 기술법>: <감정조절표>의 개별 항목을 기술하는 기호체계(기호/한글/한자/영어)
<ESMD 기법 공식>: <감정조절표>를 서술하는 총체적 공식
<esmd 기법 약식>: <감정조절표>를 서술하는 직관적 약식
<감정조절 전략법>: <ESMD 기법>에 대한 조절법(순법/잠법/역법)
<감정조절 전략법 기술법>: <감정조절법>을 기술하는 기호체계
<감정조절 전략법 실천표>: <감정조절법>을 활용하는 구체적인 심신 활동

●● **<얼굴표현법>: <FSMD 기법> 수회 수행**

	순서	Face(부部)	Shape(형形)	Mode(상狀)	Direction(방方)
FSMD 기법 (the FSMD Technique)	1 회	얼굴 부분 1	형태	상태	방향
	2 회	얼굴 부분 2	형태	상태	방향
	여러 회	↓ (…)	↓ (…)	↓ (…)	↓ (…)
	종합				

•• [음양표]: 법칙 22 가지

[음양표 (the Yin-Yang Table)]

Yin-Yang 기 (음양)
후(後)전(前) / 하(下)상(上) / 측하(側下) 측상(側上) / 내(內)외(外) / 중(中) 상(上) 하(下) / 앙(央) 좌(左) 우(右)

Shape 형 (형태)
균(均)비(非) / 소(小)대(大) / 종(縱)횡(橫) / 천(淺)심(深) / 원(圓)방(方) / 곡(曲)직(直)

Mode 상 (상태)
노(老)청(靑) / 유(柔)강(剛) / 탁(濁)명(明) / 담(淡)농(濃) / 습(濕)건(乾)

Direction 방 (방향)
후(後)전(前) / 하(下)상(上) / 측하(側下) 측상(側上) / 앙(央)좌(左) / 앙(央)우(右)

<음양표>: 법칙 22 가지 (총체적 기운 독해)

<음양법칙> 6 가지 (음-양: 후-전, 하-상, 측하-측상, 내-외, 중-상하, 앙-좌우)
<음양형태법칙> 6 가지 (음-양: 균-비, 소-대, 종-횡, 천-심, 원-방, 곡-직)
<음양상태법칙> 5 가지 (음-양: 노-청, 유-강, 탁-명, 담-농, 습-건)
<음양방향법칙> 5 가지 (음-양: 후-전, 후-상, 측하-측상, 앙-좌, 앙-우)

음기 (陰氣, Yin Energy)	잠기 (潛氣, Dormant Energy)	양기 (陽氣, Yang Energy)
(-)	(·)	(+)
내성적		외향적
정성적		야성적
지속적		즉흥적
화합적		투쟁적
관용적		비판적

<얼굴표현표(the FSMD Table)>									
분류	번호	기준	얼굴 개별부위 (part of Face)						
부 (구역)	F	[]	주연						
			점수표 (Score Card)						
			음기			잠기	양기		
분류	번호	기준	음축	(-2)	(-1)	(0)	(+1)	(+2)	양축
형 (형태) S	a	균형	**균**(고를)		극균	균	비		**비**(비뚤)
	b	면적	**소**(작을)	극소	소	중	대	극대	**대**(클)
	c	비율	**종**(길)	극종	종	중	횡	극횡	**횡**(넓을)
	d	심도	**천**(얕을)	극천	천	중	심	극심	**심**(깊을)
	e	입체	**원**(둥글)	극원	원	중	방	극방	**방**(각질)
	f	표면	**곡**(굽을)	극곡	곡	중	직	극직	**직**(곧을)
상 (상태) M	a	탄력	**노**(늙을)		노	중	청		**청**(젊을)
	b	강도	**유**(유할)		유	중	강		**강**(강할)
	c	색조	**탁**(흐릴)		탁	중	명		**명**(밝을)
	d	밀도	**담**(묽을)		담	중	농		**농**(짙을)
	e	재질	**습**(젖을)		습	중	건		**건**(마를)
방 (방향) D	a	후전	**후**(뒤로)	극후	후	중	전	극전	**전**(앞으로)
	b	하상	**하**(아래로)	극하	하	중	상	극상	**상**(위로)
	c	양측	**앙**(가운데로)		극앙	앙	측		**측**(옆으로)
전체점수									

[도상 얼굴표현표 (the FSMD Image Table)]

									다른 부위	
Face 부 (구역)	두상	이마	귀	눈	코	입	턱	피부	털	[]

Shape 형 (형태)	균(均)비(非)	소(小)대(大)	종(縱)횡(橫)	천(淺)심(深)	원(圓)방(方)	곡(曲)직(直)

Mode 상 (상태)	노(老)청(靑)	유(柔)강(剛)	탁(濁)명(明)	담(淡)농(濃)	습(濕)건(乾)

Direction 방 (방향)	후(後)전(前)	하(下)상(上)	앙(央)측(側)

<얼굴표현 직역표(the FSMD Translation)>			
분류 (分流, Category)	음기 (陰氣, Yin Energy)	양기 (陽氣, Yang Energy)	
형 (형태形, Shape)	**극균**(심할極, 고를均, extremely balanced): 대칭이 매우 잘 맞는	**비**(비대칭非, asymmetric): 대칭이 잘 안 맞는	
	소(작을小, small): 전체 크기가 작은	**대**(클大, big): 전체 크기가 큰	
	종(세로縱, lengthy): 세로 폭이 긴/가로 폭이 좁은	**횡**(가로橫, wide): 가로 폭이 넓은/세로 폭이 짧은	
	천(얕을淺, shallow): 깊이 폭이 얕은	**심**(깊을深, deep): 깊이 폭이 깊은	
	원(둥글圓, round): 사방이 둥근	**방**(각질方, angular): 사방이 각진	
	곡(굽을曲, winding): 외곽이 구불거리는/주름진	**직**(곧을直, straight): 외곽이 쫙 뻗은/평평한	
상 (상태狀, Mode)	**노**(늙을老, old): 나이 들어 보이는/살집이 축 처진/성숙한	**청**(젊을靑, young): 어려 보이는/살집이 탄력 있는/미숙한	
	유(부드러울柔, soft): 느낌이 부드러운/유연한	**강**(강할剛, strong): 느낌이 강한/딱딱한	
	탁(흐릴濁, dim): 색상이 흐릿한/대조가 흐릿한	**명**(밝을明, bright): 색상이 생생한/대조가 분명한	
	담(묽을淡, light): 형태가 연한/구역이 듬성한/털이 옅은	**농**(짙을濃, dense): 형태가 진한/구역이 빽빽한/털이 짙은	
	습(젖을濕, wet): 질감이 윤기나는/피부가 촉촉한/윤택한	**건**(마를乾, dry): 질감이 우둘투둘한/피부가 건조한/뻣뻣한	
방 (방향方, Direction)	**후**(뒤後, backward): 뒤로 향하는	**전**(앞前, forward): 앞으로 향하는	
	하(아래下, downward): 아래로 향하는	**상**(위上, upward): 위로 향하는	
	극앙(심할極, 가운데央, extremely inward): 매우 가운데로 향하는	**측**(측면側, outward): 옆으로 향하는	
수 (수식修, Modification)	극(심할極, extremely): 매우/심하게 극극(심할極極, very extremely): 무지막지하게/매우 심하게 극극극(심할極極極, the most extremely): 극도로 무지막지하게/극도로 심하게 * <얼굴표현 직역표>의 경우, <얼굴표현표>와 마찬가지로 '형'에서 '극균/비'와 '상' 전체 그리고 '극앙/측'에서는 원칙적으로 '극'을 추가하지 않음. 하지만 굳이 강조의 의미로 의도한다면 활용 가능		

●● <얼굴표현 기술법>: 기호체계

[얼굴 개별부위]"분류번호=해당점수"

<얼굴표현 기술법>의 기호 표기 방법		
<기호>		[피노키오의 코]"Sa=-1, Sb=+2, Sc=-1, Sd=+2, Se=-1, Sf=+2, Ma=+1, Mb=+1, Mc=+1, Md=-1, Me=+1, Da=+2, Db=+1, Dc=-1"
<한글>	예 1	[피노키오의 코]"극균극대종극심원극직청강명담건극전상극앙"
	예 2	[피노키오의 코]"극균극대종극심원극직형 청강명담건상 극전상극앙방"
<한자>	예 1	[피노키오의 코]"極均極大縱極深圓極直靑剛明淡乾極前上極央"
	예 2	[피노키오의 코]"極均極大縱極深圓極直形 靑剛明淡乾狀 極前上極央方"
<영어>	예 1	[피노키오의 코]"extremely balanced-extremely big-lengthy-extremely deep-round-extremely straight-young-strong-bright-dense-dry-extremely forward-upward-extremely inward"
	예 2	[피노키오의 코]"extremely balanced-extremely big-lengthy-extremely deep-round-extremely straight Shape young-strong-bright-dense-dry Mode extremely forward-upward- extremely inward Direction"

●● <FSMD 기법 공식>

FSMD(**평균점수**) = "전체점수 / 횟수" = [얼굴 개별부위]"분류번호=해당점수", [얼굴 개별부위]"분류번호=해당점수", [얼굴 개별부위]"분류번호=해당점수" (…)

<FSMD 기법 공식> : [피노키오의 얼굴]		
<기호>		FSMD(+2)="+4/2"=[**코**]"Sa=-1, Sb=+2, Sc=-1, Sd=+2, Se=-1, Sf=+2, Ma=+1, Mb=+1, Mc=+1, Md=-1, Me=+1, Da=+2, Db=+1, Dc=-1", [**눈**]"Sa=-1, Sb=+2, Sc=-2, Sd=-1, Se=-1, Sf=+1, Mb=-1, Md=-1, Db=+1, Dc=-1"
<한글>	예 1	FSMD(+2)="+4/2"=[**코**]"극균극대종극심원극직청강명담건극전상극앙", [**눈**]"극균극대극종천원직유담상극앙"
	예 2	FSMD(+2)="+4/2"=[**코**]"극균극대종극심원극직형 청강명담건상 극전상극앙방", [**눈**]"극균극대극종천원직형 유담상 상극앙방"

●● <fsmd 기법 약식>

fsmd(**전체점수**) = [얼굴 개별부위]대표특성, [얼굴 개별부위]대표특성, [얼굴 개별부위]대표특성 (…)

<fsmd 기법 약식>: [피노키오의 얼굴]		
<한글>	예 1	fsmd(0)=[코]극전방, [눈]극종형
	예 2	fsmd(+3)=[코]극전방, [코]극직형, [코]강상, [코]명상, [눈]극종형, [눈]대형, [**눈썹**]하방, [**눈썹**]원형, [**입**]극소형, [**귀**]대형, [**볼**]청상, [**이마**]전방, [**피부**]습상

●● **<감정조절법>: <ESMD 기법> 수회 수행**

<ESMD 기법 (the ESMD Technique)>	순서	Emotion(부部)	Shape(형形)	Mode(상狀)	Direction(방方)
	1 회	특정 감정 1	형태	상태	방향
	2 회	특정 감정 2	형태	상태	방향
	여러 회	↓ (⋯)	↓ (⋯)	↓ (⋯)	↓ (⋯)
		종합			

●● **<감정조절표>: <ESMD 기법> 1회**

<감정조절표(the ESMD Table)>										
분류	번호	기준	특정 감정 (part of Emotion)							
부 (구역)	E	[]	주연	예) 고민, 좌절, 우울, 사랑, 행복 등 (형용어구 활용, 구체적 기술)						
			점수표 (Score Card)							
			음기			잠기	양기			
분류	번호	기준	음축	(-2)	(-1)	(0)	(+1)	(+2)	양축	
형 (형태)	S	a	균형	**균**(고를)		극균	균	비		**비**(비뚤)
		b	면적	**소**(작을)	극소	소	중	대	극대	**대**(클)
		c	비율	**종**(길)	극종	종	중	횡	극횡	**횡**(넓을)
		d	심도	**천**(얕을)	극천	천	중	심	극심	**심**(깊을)
		e	입체	**원**(둥글)	극원	원	중	방	극방	**방**(각질)
		f	표면	**곡**(굽을)	극곡	곡	중	직	극직	**직**(곧을)
상 (상태)	M	a	탄력	**노**(늙을)		노	중	청		**청**(젊을)
		b	강도	**유**(유할)		유	중	강		**강**(강할)
		c	색조	**탁**(흐릴)		탁	중	명		**명**(밝을)
		d	밀도	**담**(묽을)		담	중	농		**농**(짙을)
		e	재질	**습**(젖을)		습	중	건		**건**(마를)
방 (방향)	D	a	후전	**후**(뒤로)	극후	후	중	전	극전	**전**(앞으로)
		b	하상	**하**(아래로)	극하	하	중	상	극상	**상**(위로)
		c	앙측	**앙**(가운데로)		극앙	앙	측		**측**(옆으로)
전체점수										

<감정조절 직역표(the ESMD Translation)>		
분류 (分流, Category)	음기 (陰氣, Yin Energy)	양기 (陽氣, Yang Energy)
형 (형태形, Shape)	**극균**(심할極, 고를均, extremely balanced): 여러 모로 말이 되는	**비**(비대칭非, asymmetric): 뭔가 말이 되지 않는
	소(작을小, small): 두루 신경을 쓰는	**대**(클大, big): 여기에만 신경을 쓰는
	종(세로縱, lengthy): 나 홀로 간직한	**횡**(가로橫, wide): 남에게 터놓은
	천(얕을淺, shallow): 나라서 그럴 법한	**심**(깊을深, deep): 누구라도 그럴 듯한
	원(둥글圓, round): 가만두면 무난한	**방**(각질方, angular): 이리저리 부닥치는
	곡(굽을曲, winding): 이리저리 꼬는	**직**(곧을直, straight): 대놓고 확실한
상 (상태狀, Mode)	**노**(늙을老, old): 이제는 피곤한	**청**(젊을靑, young): 아직은 신선한
	유(부드러울柔, soft): 이제는 받아들이는	**강**(강할剛, strong): 아직도 충격적인
	탁(흐릴濁, dim): 이제는 어렴풋한	**명**(밝을明, bright): 아직도 생생한
	담(묽을淡, light): 딱히 다른 관련이 없는	**농**(짙을濃, dense): 별의별 게 다 관련되는
	습(젖을濕, wet): 감상에 젖은	**건**(마를乾, dry): 무미건조한
방 (방향方, Direction)	**후**(뒤後, backward): 회피주의적인	**전**(앞前, forward): 호전주의적인
	하(아래下, downward): 현실주의적인	**상**(위上, upward): 이상주의적인
	극앙(심할極, 가운데央, extremely inward): 자기중심적인	**측**(측면側, outward): 임시변통적인
수 (수식修, Modification)	극(심할極, extremely): 매우 극극(심할極極, very extremely): 무지막지하게 극극극(심할極極極, the most extremely): 극도로 무지막지하게 * <감정조절 직역표>의 경우, <감정조절표>와 마찬가지로 '형'에서 '극균/비'와 '상' 전체 그리고 '극앙/측'에서는 원칙적으로 '극'을 추가하지 않음. 하지만 굳이 강조의 의미로 의도한다면 활용 가능	

<감정조절 시각표(the ESMD Visualization)>		
분류 (分流, Category)	음기 (陰氣, Yin Energy)	양기 (陽氣, Yang Energy)
형 (형태形, Shape)	**극균**(심할極, 고를均, extremely balanced): 대칭이 매우 잘 맞는	**비**(비대칭非, asymmetric): 대칭이 잘 안 맞는
	소(작을小, small): 전체 크기가 작은	**대**(클大, big): 전체 크기가 큰
	종(세로縱, lengthy): 세로 폭이 긴/가로 폭이 좁은	**횡**(가로橫, wide): 가로 폭이 넓은/세로 폭이 짧은
	천(얕을淺, shallow): 깊이 폭이 얕은	**심**(깊을深, deep): 깊이 폭이 깊은
	원(둥글圓, round): 사방이 둥근	**방**(각질方, angular): 사방이 각진
	곡(굽을曲, winding): 외곽이 구불거리는/굴곡진	**직**(곧을直, straight): 외곽이 쫙 뻗은/평평한
상 (상태狀, Mode)	**노**(늙을老, old): 오래되어 보이는/쳐진	**청**(젊을靑, young): 신선해 보이는/탱탱한
	유(부드러울柔, soft): 느낌이 부드러운/유연한	**강**(강할剛, strong): 느낌이 강한/딱딱한
	탁(흐릴濁, dim): 색상이 흐릿한/대조가 흐릿한	**명**(밝을明, bright): 색상이 생생한/대조가 분명한
	담(묽을淡, light): 형태가 연한/구역이 듬성한/털이 옅은	**농**(짙을濃, dense): 형태가 진한/구역이 빽빽한/털이 짙은
	습(젖을濕, wet): 질감이 윤기나는/윤택한	**건**(마를乾, dry): 질감이 우둘투둘한/뻣뻣한
방 (방향方, Direction)	**후**(뒤後, backward): 뒤로 향하는	**전**(앞前, forward): 앞으로 향하는
	하(아래下, downward): 아래로 향하는	**상**(위上, upward): 위로 향하는
	극앙(심할極, 가운데央, extremely inward): 매우 가운데로 향하는	**측**(측면側, outward'): 옆으로 향하는
수 (수식修, Modification)	극(심할極, extremely): 매우 극극(심할極極, very extremely): 무지막지하게 극극극(심할極極極, the most extremely): 극도로 무지막지하게 * <감정조절 시각표>의 경우, <감정조절표>와 마찬가지로 '형'에서 '극균/비'와 '상' 전체 그리고 '극앙/측'에서는 원칙적으로 '극'을 추가하지 않음. 하지만 굳이 강조의 의미로 의도한다면 활용 가능	

●● <감정조절 질문표(the ESMD Questionnaire)>: 예시

<감정조절 질문표(the ESMD Questionnaire)>				
분류 (Category)	비율 (Proportion)	기준 (Standard)	음기 (陰氣, Yin Energy)	양기 (陽氣, Yang Energy)
형 (형태形, Shape)	균비 (均非)	<논리>	원인이 명확한가요?	원인이 모호한가요?
		<이미지>	형태가 균형이 잡혔나요?	형태가 균형이 어긋났나요?
	소대 (小大)	<논리>	복합적인 문제인가요?	독보적인 문제인가요?
		<이미지>	형태가 작나요?	형태가 큰가요?
	종횡 (縱橫)	<논리>	스스로 감내하고 싶나요?	주변에서 신경 써 주길 원하나요?
		<이미지>	형태가 수직인가요?	형태가 수평인가요?
	천심 (淺深)	<논리>	다른 사람은 이해 못할까요?	알고 보면 누구나 당연할까요?
		<이미지>	형태가 얕은가요?	형태가 깊은가요?
	원방 (圓方)	<논리>	처음에는 은근슬쩍 찾아왔나요?	처음부터 거부감이 들었나요?
		<이미지>	형태가 둥근가요?	형태가 각졌나요?
	곡직 (曲直)	<논리>	자꾸 생각이 바뀌나요?	항상 생각이 일관되나요?
		<이미지>	형태가 울퉁불퉁한가요?	형태가 쫙 뻗었나요?
상 (상태狀, Mode)	노청 (老靑)	<논리>	더 이상 생각하기도 싫은가요?	자꾸만 생각나나요?
		<이미지>	상태가 오래되었나요?	상태가 새로운가요?
	유강 (柔剛)	<논리>	어떻게 보면 그럴 만도 한가요?	절대로 용납할 수가 없나요?
		<이미지>	상태가 부드러운가요?	상태가 단단한가요?
	탁명 (濁明,)	<논리>	좀 기억이 왜곡되었을까요?	정말 기억이 확실할까요?
		<이미지>	상태가 애매한가요?	상태가 명확한가요?
	담농 (淡濃)	<논리>	앞으로도 변화가 없을까요?	앞으로도 자꾸 변할까요?
		<이미지>	상태가 밋밋한가요?	상태가 빽빽한가요?
	습건 (濕乾)	<논리>	생각만 하면 울컥하나요?	이제는 동요가 없나요?
		<이미지>	상태가 축축한가요?	상태가 메말랐나요?
방 (방향方, Direction)	후전 (後前)	<논리>	자꾸 피하게 되나요?	어떻게든 대적하고 싶나요?
		<이미지>	방향이 뒤쪽인가요?	방향이 앞쪽인가요?
	하상 (下上)	<논리>	자꾸 현실의 한계가 느껴지나요?	자꾸 말도 안 되는 꿈을 꾸나요?
		<이미지>	방향이 아래쪽인가요?	방향이 위쪽인가요?
	앙측 (央側)	<논리>	나를 지키는 게 가장 중요한가요?	나보다 중요한 게 있나요?
		<이미지>	방향이 중간쪽인가요?	방향이 옆쪽인가요?

•• [감정조절 기술법]: 기호체계

[특정 감정]"분류번호=해당점수"

<감정조절 기술법>의 기호 표기 방법		
<기호>	**[난감한 우려]**"Sa=+1, Sd=−2, Dc=−1"	
<한글>	예 1	**[난감한 우려]**"비극천극앙"
	예 2	**[난감한 우려]**"비극천형 극앙방"
<한자>	예 1	**[난감한 우려]**"非極淺極央"
	예 2	**[난감한 우려]**"非極淺形 極央方"
<영어>	예 1	**[난감한 우려]**"asymmetric-extremely shallow-extremely inward"
	예 2	**[난감한 우려]**"asymmetric-extremely shallow Shape extremely-inward Direction"

•• <ESMD 기법 공식>

ESMD(평균점수) = "전체점수 / 횟수" = [특정 감정]"분류번호=해당점수", [특정 감정]"분류번호=해당점수", [특정 감정]"분류번호=해당점수" (…)

<ESMD 기법 공식>: [피노키오의 마음]		
<기호>	**ESMD(-2)**="-4/2"=**[난감한 우려]**"Sa=+1, Sd=-2, Dc=-1", **[그래도 희망]**"Sa=+1, Sb=-1, Mc=-1, Me=-1, Da=-1, Db=+1"	
<한글>	예 1	**ESMD(-2)**="-4/2"=**[난감한 우려]**"비극천극앙, **[그래도 희망]**"비소탁습후상"
	예 2	**ESMD(-2)**="-4/2"=**[난감한 우려]**"비극천형 극앙방, **[그래도 희망]**"비소형 탁습상 후상방"

•• <esmd 기법 약식>

esmd(전체점수) = [특정 감정]대표특성, [특정 감정]대표특성, [특정 감정]대표특성 (…)

<esmd 기법 약식>: [피노키오의 마음]		
<한글>	예 1	esmd(-1)=[난감한 우려]극천형, [그래도 희망]상방
	예 2	esmd(-2)=[난감한 우려]극천형, [그래도 희망]상방, [참기 힘든 좌절]방형, 하필이면 한탄]습상, [앞으로의 기대]노상

<감정조절 전략법(the ESMD Strategy)>						
			전략표(Strategy Card)			
			순기(順氣, Pro-)	역기(逆氣, Anti-)		
분류	번호	기준	(x+2)	(x-1)	(x-2)	
<감정조절 전략법 (ESMD Strategy)>	R	<	<**순법**(順法)>	순		
		=	<**잠법**(潛法)>		역	
		>	<**역법**(逆法)>			극역

●● <감정조절 전략법 기술법(the ESMD Strategy Notation)>

<감정조절 전략법 기술법(the ESMD Strategy Notation)>						<감정조절표 (ESMD)>	
	삼자택일				삼자택일	분류	번호
<감정조절 전략법 기술법>	R <	R =	R >	[특정감정]	대표특성(ⅰ)	O	O
					대표특성(ⅱ)	O	X
					대표특성(ⅲ)	X	

<감정조절 전략법 기술법>: [피노키오의 마음]	
<**한글**>	esmd(-1)=[**난감한 우려**]극천형 R<[**난감한 우려**]극극극천형(i) R=[**난감한 우려**]극심형(i) R>[**난감한 우려**]극극극심형(i)
	esmd(-1)=[**난감한 우려**]극천형 R<[**난감한 우려**]극극극소형(ii) R=[**난감한 우려**]극비형(ii) R>[**난감한 우려**]극극극횡형(ii)
	esmd(-1)=[**난감한 우려**]극천형 R<[**난감한 우려**]극극극습상(iii) R=[**난감한 우려**]극상방(iii) R>[**난감한 우려**]극극극측방(iii)

<감정조절 전략법 실천표(the ESMD Strategy Practice)>

분류 (Category)	비율 (Proportion)	기준 (Standard)	음기 (陰氣, Yin Energy)	양기 (陽氣, Yang Energy)
형 (형태形, Shape)	균비 (均非)	<동작>	어떤 자세에서도 몸의 좌우균형을 맞춘다.	어떤 자세에서도 몸의 좌우균형을 깬다.
		<생각>	논리적으로 말이 되게 구조화한다.	예측 불가능한 변수에 주목한다.
		<활동>	저울로 무게를 잰다.	반전 드라마를 감상한다.
	소대 (小大)	<동작>	바닥에 앉아 최대한 몸을 움츠린다.	바닥에 앉아 최대한 몸을 키운다.
		<생각>	업무를 구별하고 우선순위와 계획표를 짠다.	만사 제쳐 놓고 몰입한다.
		<활동>	시간을 정해 스트레칭한다.	배타적인 나만의 공간을 꾸민다.
	종횡 (縱橫)	<동작>	의자에 앉아 최대한 척추를 세운다.	의자에 앉아 최대한 팔을 양옆으로 벌린다.
		<생각>	스스로 해결할 방도를 고안한다.	구체적으로 주변의 도움을 계획한다.
		<활동>	비밀일기를 쓴다.	멘토를 만든다.
	천심 (淺深)	<동작>	서서 몸 전체를 벽에 딱 붙인다.	서서 하체는 벽에 붙이고 상체는 벽에서 멀리한다.
		<생각>	남들과 다른 내 개성을 구별한다.	주변에 나와 비슷한 성향의 사람을 찾는다..
		<활동>	유심히 거울을 본다.	모르는 사람에게 말을 붙인다.
	원방 (圓方)	<동작>	천정을 보고 누워 고개를 좌우로 돌린다.	천정을 보고 누워 무릎에 정강이를 올리고는 지그시 누른다.
		<생각>	화제를 자연스럽게 전환한다.	핵심을 정확하게 집어준다.
		<활동>	관련 없는 기사로 자꾸 링크 타고 들어간다.	관련된 기사의 상반된 주장을 찾아본다.
	곡직 (曲直)	<동작>	이리저리 방향을 바꾸며 걷는다.	곧장 앞으로 걷는다.
		<생각>	자꾸 변덕을 부린다.	계속 단순하게 밀어붙인다.
		<활동>	매번 다른 게임을 한다.	게임 하나 끝까지 한다.
상 (상태狀, Mode)	노청 (老青)	<동작>	땅에 붙은 듯이 뛴다.	붕붕 뜨는 듯이 뛴다.
		<생각>	피곤해하며 거부한다.	흥미로워하며 요구한다.
		<활동>	이제는 귀찮은 일을 나열한다.	앞으로 하고 싶은 일을 나열한다.

\<감정조절 전략법 실천표(the ESMD Strategy Practice)\>				
상 (상태狀, Mode)	**유강** (柔剛)	\<동작\>	두 발은 고정하고 흐느적거리며 움직인다.	두 발은 고정하고 절도 있게 움직인다.
		\<생각\>	마음을 열고 다 이해해준다.	마음을 닫고 할 말만 한다.
		\<활동\>	영화의 악역에 한껏 공감한다.	권선징악의 영화에 심취한다.
	탁명 (濁明)	\<동작\>	가만있다 애매모호한 표정을 짓는다.	가만있다 단호한 표정을 짓는다.
		\<생각\>	내 권한과 능력, 또는 책임 밖이라고 생각한다.	내 권한과 능력, 그리고 책임이라고 생각한다.
		\<활동\>	우주과학이나 역사에 심취한다.	주변에 봉사활동을 한다.
	담농 (淡濃)	\<동작\>	누워서 온 몸에 힘을 뺀다.	누워서 옴 몸에 힘을 준다.
		\<생각\>	깔끔하게 다 잊어버린다.	별의별 생각을 다한다.
		\<활동\>	훌훌 털고 휴가를 떠난다.	특정 일에 완벽주의자가 된다.
	습건 (濕乾)	\<동작\>	물속에 눕는다.	햇볕을 쬔다.
		\<생각\>	가슴 아픈 추억을 떠올린다.	발바닥에 굳은살을 메만 진다.
		\<활동\>	음악을 들으며 눈물을 흘린다.	길거리를 걸으며 남의 시선을 느낀다.
방 (방향方, Direction)	**후전** (後前)	\<동작\>	최대한 목을 뒤로 뺀다.	최대한 가슴을 앞으로 내민다.
		\<생각\>	항상 경계한다.	항상 자신만만해한다.
		\<활동\>	범죄기사를 탐독한다.	셀카에 심취한다.
	하상 (下上)	\<동작\>	양손을 깍지 끼고 머리를 눌러 아래를 바라본다.	양손을 깍지 끼고 머리를 받쳐 위를 바라본다.
		\<생각\>	처한 상황을 고려한다.	처한 상황을 무시한다.
		\<활동\>	현관문을 잠갔는지 등을 기억한다.	복권에 당첨될 경우의 계획 등을 상상한다.
	앙측 (央側)	\<동작\>	가부좌를 틀고 합장을 하며 손바닥을 지긋이 민다.	가부좌를 틀고 머리와 허리를 옆으로 꺾는다.
		\<생각\>	정확히 실익을 판단한다.	어느 정도 손해를 감수한다.
		\<활동\>	몰래 혼자서 운동한다.	쓸데없이 정을 준다.
수 (수식修, Modification)	극(심할極, extremely): 오랫동안 극극(심할極極, very extremely): 무지막지하게 오랫동안 극극극(심할極極極, the most extremely): 극도로 무지막지하게 오랫동안 * \<감정조절법 실천표\>의 경우, \<감정조절표\>와 마찬가지로 '형'에서 '극균/비'와 '상' 전 체, 그리고 '극앙/측'에서는 원칙적으로 '극'을 추가하지 않음. 하지만 굳이 강조의 의미 로 의도한다면 활용 가능			